臺灣畫廊‧產業史年表

1991
—
2000

序

藝術生態的領航者

引領美學趨勢一直是中華民國畫廊協會視為己任的努力方向,並肩負著藝術推廣的社會責任,更期許成為領航者,逐步完善台灣藝術生態的良性發展!

畫廊之於藝術產業,不只是關鍵角色,也是中流砥柱。「藝術產業史」涵蓋了藝術家的發展史,而畫廊的發展史也可稱得上是半部的臺灣藝術史;畫廊中介角色的重要也關乎藝術家的發展,早年的畫廊很多是亦步亦趨地隨著藝術家成長,在互相學習、磨合、調整的關係下,藝術家很多的創作習慣,或許是被畫廊所養成的,而藝術家與畫廊的良性關係有助於藝術產業的健全發展。對於藝術產業編年史的整理,是我連任理事長之後的宏願,也是協會責無旁貸的艱巨工作,感謝在過程當中付出努力的各方人士,期許一起創建優良完善的藝術環境。

站在歷史的截點上,我們此刻梳理臺灣藝術產業史年表,有其關鍵價值與高度,協會不光只是藝術產業的領航者,更是使命的完成者,現今關心臺灣美術史的發展與延續,不再只是學者專家的專利,畫廊協會也可以植入自己的書寫,站在產業的高度,期待每一家畫廊都擁有將藝術家寫入美術史的胸懷,並以學術觀點優化產業質感,這將是完成歷史性任務的非常時刻。

中華民國畫廊協會理事長鍾經新

回溯九〇年代的臺灣，開展了藝術政論的百花齊放時期，也是臺灣本土意識抬頭的時刻，當時的臺灣畫廊產業正處於百家爭鳴、蓬勃發展的繁榮期，各式的藝術展覽、藝文講座絡繹不絕，為了整合藝術產業，並打造與國際接軌的藝術環境，因此臺灣畫廊主們積極響應，正式於 1992 年 6 月 8 號成立「社團法人中華民國畫廊協會」。

臺灣藝術產業成立畫廊協會的宗旨之一，就是每年定期舉辦一次畫廊博覽會；1992 年中華民國畫廊協會主辦了臺灣的第一屆「1992 中華民國畫廊博覽會」於臺北世貿中心一館，當時有 56 家國內畫廊參展，到了 1995 年，不僅有 62 家國內畫廊參展，開始有 17 家國外畫廊來台共襄盛舉。而此舉擴大轉型的動作，順勢將展名變更為具國際性的台北國際藝術博覽會（Taipei Art International Fair）。

時至 1997 年，雖然亞洲面臨金融風暴的衝擊，然而台北國際藝術博覽會並未受到影響，在亞洲地區各國藝術博覽會相繼停辦之波動中，中華民國畫廊協會所掌握的台北國際藝術博覽會仍屹立不搖。2005 年在獲得臺灣文化部門經費與行政的支持下，台北國際藝術博覽會開始轉型以當代藝術為主的藝術博覽會，進

而將台北國際藝術博覽會更名為「Art Taipei 台北藝術博覽會」。

2017 年我上任之後，提出「學術先行、市場在後」的理念規劃 ART TAIPEI，以學術思維切入的策展精神，跳脫往昔對於商業博覽會的制式觀點，藝博會在台灣已經脫離只有商業價值的層次，我們期待以豐富藝術賞析的多元視角，驅動更具思維與創造性策展的無限動能。而每一年 ART TAIPEI 的學術講座，我們都聚焦在不同的議題關注及社會關懷來做深度安排，以此拉近與藝術愛好者的距離。此外，畫協於 2010 年 1 月 1 日成立的「台北藝術產經研究室」，其所主導的「台北藝術論壇」則是少數兼顧學術與市場的國際型藝術研討會，系統性的介紹充滿特殊性與內部多元性的亞洲藝術文化，與其跨市場等多元觀點與論述，作為串連亞洲與國際藝術世界的交流平台，並促進藝術與企業間的深度交流。「台北藝術產經研究室」的啟動是為會員畫廊提供產業分析，定期出版相關研究分析報告，與臺灣畫廊產業史的採集與研究，期望保留住對臺灣藝術史有重要貢獻的畫廊產業重要史料，以供後續研究。在我的任期內，並於 2018 年經會員大會通過「畫廊協會鑑定鑑價委員會組織規則」，籌組「鑑定鑑價委員會」且開始執行鑑定鑑價

業務。

畫廊協會除了舉辦藝博會，也定期舉辦講座、提供進修課程以服務會員畫廊，並且與公部門共同擘畫研究型的藝術計劃。在 2006 年，畫廊協會與行政院文化建設委員會共同出版《2005 年視覺藝術市場現況調查》、2008 年在文建會大力推廣下，於「Art Taipei 2008 台北國際藝術博覽會」創新增設了【臺灣製造新人推薦特區】、2010 年畫廊協會受行政院文化建設委員會委託，完成「我國視覺藝術產業涉及之現行法令研究分析暨振興方案之行政措施評估建議」研究計畫案、2012 年 8 月至 2013 年 4 月受文化部委託執行「我國藝術市場稅制檢討與效益分析研究計畫」研究計畫案、2014 年 10 月 24 日至 11 月 23 日受台北市文化局委託，承辦「2014 大直內湖創意街區展」、2016 年 10 月畫廊協會與教育部合作舉辦「藝術教育日」，鼓勵各級師生參觀台北國際藝術博覽會，並成為台北國際藝術博覽會固定活動、2017 年 11 月與文化部和國立臺灣美術館共同舉辦「2017 藝術品科學檢測國家標準學術研討會」、2018 年 5 月，與文化部共同合作規劃「藝術契約校園巡迴推廣講座」。

此外，畫廊協會也致力於產業相關的法條推動，在 2014 年協助推動「自由經濟示範區特別條例草案」，2015 年 1 月 15 日協助推動《博物館法草案》，其中博物館法中增列「國寶級捐贈免受最低稅賦制（基本所得稅法）規範」，在立法院三讀通過。畫廊協會一直積極與政府機關共同合作藝術的各類推廣，致力產官學三方的深度交流及策略的推動。

如何在全球化的浪潮之下，保有並凸顯臺灣文化藝術的特色，一直是 ART TAIPEI 堅守的議題。台北國際藝術博覽會作為國內藝術產業平台，扶植國內畫廊，建立收藏對話與國際的策略合作網絡。另外，深刻體會藏家對於藝博會的重要，我特於 2018 年三月成立了「台灣藏家聯誼會」作為 ART TAIPEI 台北國際藝術博覽會的藏家服務平台，深化合作項目，以提高 ART TAIPEI 的實質收藏效益，並廣結國際藏家關係網；同時也努力推動藝術品移轉稅務的檢討與改革，提高臺灣藝術市場的國際競爭力與吸引力。

畫廊協會的核心目標除了服務會員外，我們也希望能夠帶領會員們自我提昇並勇往前行，且開拓國際視野並進行國際連結，也期盼能夠引領產業的良善風氣；更努力將台灣的藝術軟實力推介到國際，也同步彰顯

台灣收藏家的堅強實力與國際視野。畫協除了以提高全民鑑賞藝術之能力為己任之外，更希望建立健全的藝術市場次序。

「厚植文化力」是國家前進的目標，也是中華民國畫廊協會及 ART TAIPEI 深耕台灣的使命，我們秉持共榮共好的良善期許，尋找自我的座標，並努力發展臺灣藝術的各方活力。

《臺灣畫廊・產業史年表》規劃為五冊：
第一冊專論（1960-1980）由陳長華女士執筆
第二冊專論（1981-1990）由鄭政誠先生執筆
第三冊專論（1991-2000）由胡永芬女士執筆
第四冊專論（2001-2010）由朱庭逸女士執筆
第五冊專論（2011-2020）由白適銘先生執筆
感謝以上五位專家學者的共同努力，成就了《臺灣畫廊・產業史年表》的編撰工作。

鍾經新

1961　· 出生於臺灣花蓮縣新城鄉

現任　· 第十四屆社團法人中華民國畫廊協會理事長
　　　　· 大象藝術空間館創辦人
　　　　· 北京中央美術學院台灣校友會首任會長
　　　　· 國立臺灣海洋大學傑出校友2018
　　　　· 台灣藏家聯誼會創會會長
　　　　· 財團法人台港經濟文化合作策進會第十一屆委員
　　　　· 台灣女性藝術協會常務理事

學歷　· 中央美術學院人文學院藝術管理系碩士
　　　　· 中央美術學院藝術批評與寫作專題研修2011-2012
　　　　· 東海大學創意設計與藝術學院美術學系碩士
　　　　· 國立台灣海洋大學航運管理學系學士

經歷
2020　· 國立高雄師範大學藝術論壇－藝術市場、產業運營策略
　　　　· 臺南新藝獎評審
　　　　· 台灣女性藝術協會常務理事
　　　　· 台北國際藝術博覽會執委會召集人
　　　　· 文化部「2020 Made In Taiwan－新人推薦特區」評審
　　　　· 原住民新銳推薦特區評審
　　　　· 北京中央美術學院台灣校友聯絡處成立
　　　　· 財團法人台港經濟文化合作策進會第十一屆委員
　　　　· 第十四屆社團法人中華民國畫廊協會理事長
2019　· 台北國際藝術博覽會執委會召集人
　　　　· 文化部「2019 Made In Taiwan－新人推薦特區」評審
　　　　· 藝術銀行2019年諮詢委員
　　　　· 文化部「輔導藝文產業創新育成補助計畫」審查委員
　　　　· 財團法人台港經濟文化合作策進會第十屆委員
　　　　· 藝術廈門策略聯盟
　　　　· 臺南新藝獎評審
　　　　· 第十四屆社團法人中華民國畫廊協會理事長
2018　· 北京中央美術學院台灣校友會首任會長
　　　　· 臺南新藝獎評審
　　　　· 當選國立臺灣海洋大學傑出校友
　　　　· 台北國際藝術博覽會執委會召集人
　　　　· 文化部「2018 Made In Taiwan－新人推薦特區」評審
　　　　· 首次以畫廊協會名義與台灣國際遊艇展進行策略聯盟

- · 成立「台灣藏家聯誼會」並任創會會長
- · 首次在香港舉辦 ART TAIPEI 25週年的「台灣之夜」
- · 首次以畫廊協會名義與台北國際遊艇展進行策略聯盟
- · 第十三屆社團法人中華民國畫廊協會理事長

2017 · 非池中2017年度影響力藝術人物
- · 中華民國畫廊協會首次與國立故宮博物院合作,為【奧塞美術館30週年大展－印象‧左岸】唯一協辦單位
- · 臺南新藝獎評審
- · 藝術廈門評審
- · 第十三屆社團法人中華民國畫廊協會理事長

2016 · 台北國際藝術博覽會審查委員
- · 台北國際藝術博覽會公共藝術審查委員
- · 第十二屆社團法人中華民國畫廊協會常務理事

2015 · 臺南新藝獎評審
- · 台北國際藝術博覽會審查委員
- · 台北國際藝術博覽會公共藝術審查委員
- · 第十二屆社團法人中華民國畫廊協會常務理事

2014 · 台北國際藝術博覽會公共藝術審查委員
- · 國立臺灣海洋大學校友會理事
- · 第十一屆社團法人中華民國畫廊協會常務理事

2013 · 獲選TAIWAN TATLER'S雜誌臺灣100名人錄
- · 第十一屆社團法人中華民國畫廊協會常務理事

2012 · 台北國際藝術博覽會審查委員
- · 第十屆社團法人中華民國畫廊協會理事

2011 · 第十屆社團法人中華民國畫廊協會理事

2010 · 台北國際藝術博覽會之台北藝術論壇專題「新世代畫廊的經營變革&藝術博覽會與畫廊的新合作關係II－走在險棋上的經營理念」

社團法人中華民國畫廊協會沿革

在 90 年代，台灣的畫廊產業百家爭鳴、蒸蒸日上，展覽、講座等藝文活動絡繹不絕，為了整合藝術產業，一齊努力將台灣的藝術與世界接軌，更具國際能見度！畫廊產業決定在 1992 年 4 月 18 日《大成報》刊登籌備公告，希望能招募志同道合的同業一起組成協會。1992 年 6 月 8 日，臺灣畫廊主們積極響應，正式成立「社團法人中華民國畫廊協會」，並由會員大會選出阿波羅畫廊張金星先生擔任第一屆理事長，以兩年為一任期。從 1992 年的六十餘家會員成長到如今已有 122 家會員畫廊。

1992 年 11 月 25 至 29 日，畫廊協會主辦台灣第一屆「1992 中華民國畫廊博覽會」於台北世貿中心一館，當時有 56 家國內畫廊參展。到了 1995 年，「中華民國畫廊博覽會」開始稱為「台北國際藝術博覽會」，該年不僅有 62 家國內畫廊參展，也首次有 17 家的國外畫廊來台共襄盛舉。直至 2019 年，畫廊協會所主辦的「ART TAIPEI 台北國際藝術博覽會」，已經達到國內參展畫廊 65 家，國外畫廊 68 家。除了維持優良的歷年傳統，並首創「向大師致敬」的經典作品呈現，更與以色列在台辦事處合作，邀請以色列的藝術家來台參展公共藝術。畫廊協會一次比一次突破格局，更具國際視野，也讓每年的 ART TAIPEI 更受期待！

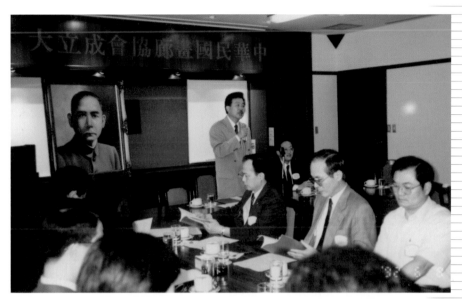

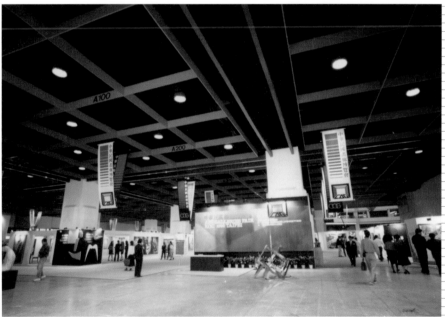

上圖：1992年6月8日，中華民國畫廊協會成立大會。（圖版來源：社團法人中華民國
　　　畫廊協會）

下圖：1992年，第一屆中華民國畫廊博覽會會場。（圖版來源：社團法人中華民國畫
　　　廊協會）

不僅每年於台北舉辦藝博會，為了刺激發展在地的畫廊產業，自 2000 年開始，在新竹市體育館舉辦「2000 新竹藝術博覽會」，2002 年在高雄工商展覽中心舉辦「高雄藝術博覽會」，到 2012 年開始於台南、2013 年開始於台中，每年舉辦飯店型博覽會。至今畫廊協會每年在台灣北中南各舉辦一場藝博會，也積極參與各地區所辦之藝博會，如 ART BASEL、韓國 KIAF 等等，增進國際之間的互動交流、拓展與維持和各國藏家和展商們的良好關係。

除了舉辦藝博會，畫廊協會也定期舉辦講座、提供進修課程以服務會員畫廊。此外，更於 2010 年 6 月成立「台北藝術產經研究室」，為畫廊同業提供產業分析，定期出版相關研究分析報告；透過進行臺灣畫廊產業史的採集與研究，期望保留住對台灣藝術史有重要貢獻的畫廊產業重要史料，以供後續研究。自 2010 年 10 月起，台北藝術產經研究室開始執行為期三年的研究計畫「臺灣畫廊口述歷史採集計畫」，透過深度訪談和史料收集，為台灣的畫廊產業留下寶貴的歷史紀錄。後續並於 2017 年舉辦「那些年，我們一起走過的臺灣畫廊史」座談會，邀請當初參與口述歷史採集計畫、年資超過廿年的資深畫廊及資深媒體人，共同分享與畫廊協會一同走過的故事；且在口

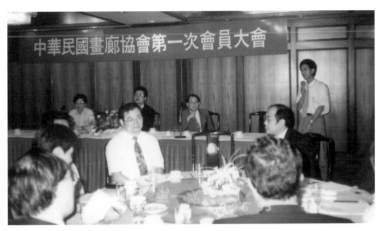

上圖：1993年8月6日，中華民國畫廊協會第一次會員大會。（圖版來源：社團法人中華民國畫廊協會）

下圖：1995年11月19日，台北國際藝術博覽會於台北世貿一館開幕，展期至11月23日。（圖版來源：社團法人中華民國畫廊協會）

述歷史採集計畫進行過程中，察覺國內畫廊檔案管理狀況欠佳，而於 2017 年開始進行文化部補助之「臺灣畫廊產業史料庫計畫」，向國內畫廊徵集第一手史料，進行數位化歸檔和公開上線，以期補足台灣藝術史中產業面向的資料。2018 年台北藝術產經研究室

經會員大會通過「畫廊協會鑑定鑑價委員會組織規則」，籌組「鑑定鑑價委員會」開始執行鑑定鑑價業務。

畫協也積極爭取與公部門共同擘畫研究型的藝術計劃，比如 2006 年與行政院文化建設委員會共同出版《2005 年視覺藝術市場現況調查》。2008 年文建會在台北國際藝術博覽會中規劃辦理「MIT 台灣製造—新秀推薦區」專區，自該年起成為台北國際藝術博覽會中的固定展區。2013 年起「MIT 台灣製造—新秀推薦區」就由中華民國畫廊協會處理藝術經紀事宜。2010 年受行政院文化建設委員會委託，完成「我國視覺藝術產業涉及之現行法令研究分析暨振興方案之行政措施評估建議」研究計畫案、2012 年 8 月至 2013 年 4 月受文化部委託執行「我國藝術市場稅制檢討與效益分析研究計畫」研究計畫案、2014 年 10 月 24 日至 11 月 23 日受台北市文化局委託，承辦「2014 大直內湖創意街區展」、2016 年 10 月與教育部合作舉辦「藝術教育日」，鼓勵各級師生參觀台北國際藝術博覽會，並成為台北國際藝術博覽會固定活動。2017 年 11 月與文化部和國立台灣美術館共同舉辦「2017 藝術品科學檢測國家標準學術研討會」。2018 年因應全球華人藝術網事件衝擊，與文化部、台北市藝術創作者職業工會等合作辦理「藝術契約校園巡迴推廣講

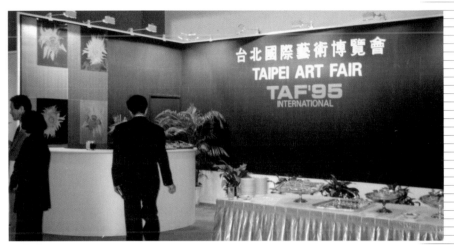

上圖：1995年，台北國際藝術博覽會會場實景。（圖版來源：社團法人中華民國畫廊
　　　協會）
下圖：慶祝畫廊協會25週年，於2017年6月8日舉辦「那些年，我們一起走過的臺灣畫
　　　廊史座談會」。（圖版來源：社團法人中華民國畫廊協會）

座」，以提升藝術工作者的法律意識。

此外，畫廊協會也致力於產業相關的法條推動，2014
年協助推動「自由經濟示範區特別條例草案」，2015

2018年5月17日，舉辦台灣畫廊產業史媒體座談會（圖版來源：社團法人中華民國畫廊協會）

年1月15日協助推動《博物館法草案》，其中博物館法中增列「國寶級捐贈免受最低稅賦制（基本所得稅法）規範」，在立法院三讀通過。可見畫廊協會近年一直積極與政府機關多次的共同合作，成為官方與民間的積極互動交流範例。

畫廊協會的核心目標除了服務會員外，我們也希望能夠帶領會員們自我提昇並勇往前行，且開拓國際視野並進行國際連結，也期盼能夠引領產業的良善風氣；更努力將台灣的藝術軟實力推介到國際，也同步彰顯台灣收藏家的堅強實力與國際視野。畫協除了以提高全民鑑賞藝術之能力為己任之外，更希望建立健全的藝術市場秩序。

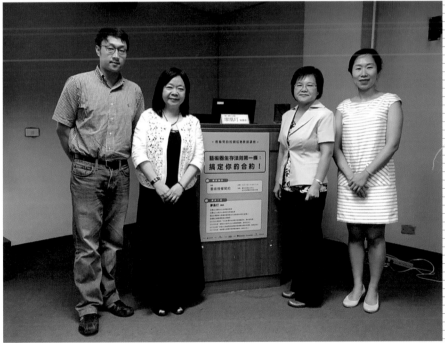

上圖：2018年5月17日，舉辦台灣畫廊產業史媒體座談會（圖版來源：社團法人中華民
　　　國畫廊協會）
下圖：2018年5月20日，首場藝術契約校園巡迴推廣講座於台中大墩文化中心舉行。
　　　（圖版來源：社團法人中華民國畫廊協會）

社團法人中華民國畫廊協會大事年表（1992-2020）

年代	事件
1992	1992 年 4 月 18 日，社團法人中華民國畫廊協會於《大成報》上刊登籌備公告招募會員。
	1992 年 6 月 8 日，社團法人中華民國畫廊協會正式成立，並召開第一屆第一次會員大會，阿波羅畫廊張金星先生當選第一屆理事長，任期自 1992 年 6 月至 1994 年 6 月。
	1992 年 11 月 25 日至 11 月 29 日，社團法人中華民國畫廊協會於台北世貿中心一館，主辦「1992 中華民國畫廊博覽會」，共有 56 家國內畫廊參展。
1993	1993 年 10 月 7 日至 10 月 11 日，社團法人中華民國畫廊協會於台中世貿中心一、二館舉辦「1993 中華民國畫廊博覽會」，共有 47 家國內畫廊參展，並舉辦「法鼓山當代義賣會」。
1994	1994 年 6 月 9 日，社團法人中華民國畫廊協會召開第二屆第一次會員大會，龍門畫廊李亞俐女士當選第二屆理事長，任期自 1994 年 6 月至 1996 年 6 月。
	1994 年 8 月 24 至 8 月 28 日，社團法人中華民國畫廊協會於台北世貿中心一館舉辦「1994 中華民國畫廊博覽會—『台北人愛漂亮』」，共有 55 家國內畫廊參展。
1995	1995 年 11 月 18 日至 11 月 22 日，社團法人中華民國畫廊協會於台北世貿中心一館舉辦「台北國際藝術博覽會—『地方性與國際化』」，國內畫廊為 62 家，國外畫廊 17 家，參展畫廊共 79 家。
1996	1996 年 6 月 3 日，社團法人中華民國畫廊協會召開第二屆第二次會員大會，東之畫廊劉煥獻先生當選第三屆理事長，任期自 1996 年 6 月至 1998 年 6 月。
	1996 年 11 月 20 日至 11 月 24 日，社團法人中華民國畫廊協會於台北世貿中心一館舉辦「TAF'96 台北國際藝術博覽會—『藝術四方』」，國內畫廊 51 家，國外畫廊 22 家，參展畫廊共 73 家，參觀人數約 9 萬人。
1997	1997 年 11 月 20 日至 11 月 24 日，社團法人中華民國畫廊協會於台北世貿中心一館舉辦「TAF'97 台北國際藝術博覽會—『藝術版圖擴大』」，國內畫廊 45 家，國外畫廊 8 家，參展畫廊共 53 家，參觀人數約 7 萬人。
1998	1998 年 6 月 26 日，社團法人中華民國畫廊協會召開第三屆第二次會員大會，敦煌藝術中心洪平濤先生當選第四屆理事長，任期自 1998 年 6 月至 2000 年 12 月。
	1998 年 11 月 19 日至 11 月 23 日，社團法人中華民國畫廊協會於台北世貿中心一館舉辦「TAF'98 台北國際藝術博覽會—『台北就位』」，國內畫廊 39 家，國外畫廊 10 家，參展畫廊共 49 家，參觀人數約 7 萬人。
1999	1999 年 12 月 16 日至 12 月 20 日，社團法人中華民國畫廊協會於台北世貿中心一館舉辦「TAF'99 台北國際藝術博覽會—『跨世紀‧新映象』」，國內畫廊 39 家，國外畫廊 4 家，參展畫廊共 43 家，參觀人數約 5 萬人。

年代	事件
2000	2000 年 5 月 26 日至 6 月 4 日，社團法人中華民國畫廊協會於新竹市體育館舉辦「2000 新竹藝術博覽會」。
	2000 年 12 月 14 日至 12 月 18 日，社團法人中華民國畫廊協會於台北世貿中心二館舉辦「TAF 2000 台北國際藝術博覽會—『藝術史探索』」，國內參展畫廊 35 家，參觀人數約 6.5 萬人。
2001	2001 年 1 月 14 日，社團法人中華民國畫廊協會召開第四屆會員大會，長流畫廊黃承志先生當選第五屆理事長，任期自 2001 年 1 月至 2002 年 12 月。
	2001 年 11 月 8 日至 11 月 12 日社團法人中華民國畫廊協會於台北世貿中心二館舉辦「TAF 2001 台北國際藝術博覽會—『十分嬌嬌』」，國內畫廊 24 家，國外畫廊 4 家，參展畫廊共 28 家，參觀人數約 6.2 萬人。
2002	2002 年，社團法人中華民國畫廊協會搬遷至華山創意文化園區。
	2002 年 11 月 1 日至 11 月 10 日，社團法人中華民國畫廊協會於高雄工商展覽中心舉辦「高雄藝術博覽會」，國內參展畫廊 28 家。
2003	原訂「2003 台北國際藝術博覽會」因華山文化園區場地整修順延至 2004。
	2003 年 1 月 20 日，社團法人中華民國畫廊協會召開第五屆會員大會，東之畫廊劉煥獻先生當選第六屆理事長，任期自 2003 年 1 月至 2004 年 12 月。
2004	2004 年 3 月 5 日至 3 月 14 日社團法人中華民國畫廊協會在華山文化園區，舉辦「TAF 2004 台北國際藝術博覽會—『藝術開門』」，年度藝術家為李小鏡。國內參展畫廊 28 家，參觀人數約 1.5 萬人。
2005	2005 年 1 月 12 日，社團法人中華民國畫廊協會召開第六屆會員大會，觀想藝術中心徐政夫先生當選第七屆理事長，任期自 2005 年 1 月至 2006 年 12 月。
	2005 年 4 月 8 日至 4 月 12 日社團法人中華民國畫廊協會在台北世貿中心一館，舉辦「2005 ART TAIPEI 台北國際藝術博覽會—『亞洲藝術・台灣飆美』」，年度藝術家為小澤剛。國內畫廊 40 家，國外畫廊 6 家，參展畫廊共 46 家，參觀人數約 3 萬人。
	2005 年底，社團法人中華民國畫廊協會召開第七屆第二次會員大會。

年代	事件
2006	2006 年 5 月 5 日至 5 月 9 日社團法人中華民國畫廊協會在華山文化園區，舉辦「2006 ART TAIPEI 台北國際藝術博覽會—『亞洲 青年 新藝術』」，年度藝術家為派翠西亞·佩西尼尼（Patricia Piccinini）。國內畫廊 68 家，國外畫廊 26 家，參展畫廊共 94 家，參觀人數約 6 萬人。
	2006 年底，社團法人中華民國畫廊協會召開第八屆第一次會員大會，首都藝術中心蕭耀先生當選第八屆理事長，任期自 2007 年 1 月至 2008 年 12 月。
2007	2007 年 5 月 25 日至 5 月 29 日社團法人中華民國畫廊協會在台北世貿中心二館，舉辦「2007 ART TAIPEI 台北國際藝術博覽會—『藝術與文學』」，年度藝術家為葉放。國內畫廊 50 家，國外畫廊 17 家，參展畫廊共 67 家，參觀人數約 5 萬人。
	2007 年底，社團法人中華民國畫廊協會召開第八屆第二次會員大會。
2008	2008 年 8 月 29 日至 9 月 2 日社團法人中華民國畫廊協會在台北世貿中心一館，舉辦「2008 ART TAIPEI 台北國際藝術博覽會—『藝術與科技』」，國內畫廊 63 家，國外畫廊 48 家，參展畫廊共 111 家，並首次設置「MIT 台灣製造──新人推薦特區」。參觀人數約 7.2 萬人。
	2008 年 12 月 25 日，社團法人中華民國畫廊協會召開第九屆會員大會，家畫廊王賜勇先生當選第九屆理事長，任期自 2009 年 1 月至 2010 年 12 月。
2009	2009 年 1 月 20 日，社團法人中華民國畫廊協會召開第九屆第二次會員大會。
	2009 年 8 月 28 日至 9 月 1 日社團法人中華民國畫廊協會在台北世貿中心一館，舉辦「2009 ART TAIPEI 台北國際藝術博覽會—『美學與環境 因人而藝』」，由台北當代藝術館館長石瑞仁策展。國內畫廊 41 家，國外畫廊 37 家，參展畫廊共 78 家，並設有「MIT 台灣製造──新人推薦特區」。參觀人數約 5 萬人。
2010	2010 年 6 月，社團法人中華民國畫廊協會成立「台北藝術產經研究室」。
	2010 年 8 月 20 日至 8 月 24 日社團法人中華民國畫廊協會在台北世貿中心一館，舉辦「2010 ART TAIPEI 台北國際藝術博覽會—『視覺·文創·畫廊史』」，國內畫廊 57 家，國外畫廊 54 家，參展畫廊共 111 家，並設有「MIT 台灣製造──新人推薦特區」。參觀人數約 4 萬人。
	2010 年 12 月 15 日，社團法人中華民國畫廊協會召開第十屆第一次會員大會，新苑畫廊張學孔先生當選第十屆理事長，任期自 2011 年 1 月至 2012 年 12 月。

年代	事件
2011	2011 年 8 月 26 日至 8 月 29 日，社團法人中華民國畫廊協會在台北世貿中心一館，舉辦「2011 ART TAIPEI 台北國際藝術博覽會—『我們可以選拔這個時代的偉大藝術！』」，國內畫廊 58 家，國外畫廊 66 家，參展畫廊共 124 家，並設有「MIT 台灣製造——新人推薦特區」。參觀人數約 4.5 萬人。
	2011 年 12 月 28 日，社團法人中華民國畫廊協會召開第十屆第二次會員大會。
2012	2012 年至 2014 年，台北藝術產經研究室主持「臺灣畫廊產業發展之口述歷史採集計畫」，一共訪問 44 組人士，蒐集早期畫廊年表以及相關書信資料，為臺灣畫廊產業史開啟第一階段工作。
	2012 年，台北藝術產經研究室主持「藝術經濟學論述之基礎研究」。
	2012 年 1 月 6 日至 1 月 8 日，社團法人中華民國畫廊協會在台南大億麗緻酒店，舉辦「2012 府城藝術博覽會」。
	2012 年 6 月 9 日至 6 月 15 日，社團法人中華民國畫廊協會在台灣北中南 60 間畫廊等地，同時舉辦「2012 畫廊週」。
	2012 年 11 月 9 日至 11 月 12 日，社團法人中華民國畫廊協會在台北世貿中心一館，舉辦「2012 ART TAIPEI 台北國際藝術博覽會—『因為藝術，我們可以更深刻』」，國內畫廊 70 家，國外畫廊 80 家，參展畫廊共 150 家，並設有「MIT 台灣製造——新人推薦特區」。參觀人數約 4.5 萬人。
	2012 年 12 月 28 日，社團法人中華民國畫廊協會召開第十一屆第一次會員大會，傳承藝術中心張逸群先生當選第十一屆理事長，任期自 2013 年 1 月至 2014 年 12 月。
2013	2013 年 3 月 23 日至 3 月 25 日，社團法人中華民國畫廊協會在台南大億麗緻酒店，舉辦「2013 ART TAINAN 台南藝術博覽會」。首次與台南市政府文化局合辦「2013 臺南新藝獎」。
	2013 年 6 月 8 日至 6 月 16 日，社團法人中華民國畫廊協會在全台精選百家畫廊，同時舉辦「2013 臺灣畫廊週『魔幻時刻』」。
	2013 年 7 月 12 日至 7 月 15 日，社團法人中華民國畫廊協會在台中金典酒店，舉辦「2013 ART TAICHUNG 台中藝術博覽會」。
	2013 年 11 月 8 日至 11 月 11 日，社團法人中華民國畫廊協會在台北世貿中心一館，舉辦「2013 ART TAIPEI 台北國際藝術博覽會—『After 20, 20 After 藝術，作為一種耕耘的方式』」，國內畫廊 70 家，國外畫廊 78 家，參展畫廊共 148 家，並設有「MIT 台灣製造——新人推薦特區」。參觀人數約 3.5 萬人。
	2013 年 12 月 26 日，社團法人中華民國畫廊協會召開第十一屆第二次會員大會。

年代	事件
2014	2014 年，台北藝術產經研究室主持「我國藝術市場稅制檢討與效益分析研究」。
	2014 年，台北藝術產經研究室以民間團體身分協助推動「自由經濟示範區特別條例草案」其中「自由貿易區特別條例中增列文創園區（文化自由港）條例」，然而因受到服貿爭議影響而撤案。
	2014 年 10 月 24 日至 11 月 23 日，台北藝術產經研究室發起大直內湖畫廊街廓推動計畫（現大內藝術特區）。
	2014 年 3 月 22 日至 3 月 25 日，社團法人中華民國畫廊協會在台南大億麗緻酒店，舉辦「2014 ART TAINAN 台南藝術博覽會」，並與台南市政府文化局合辦「2014 臺南新藝獎」。
	2014 年 5 月 23 日至 5 月 27 日，社團法人中華民國畫廊協會在花博爭艷館，舉辦「ART SＯＬＯ 14 藝術博覽會—『藝枝獨秀』」。
	2014 年 7 月 12 日至 7 月 15 日，社團法人中華民國畫廊協會在台中日月千禧酒店，舉辦「2014 ART TAICHUNG 台中藝術博覽會」。
	2014 年 10 月 31 日至 11 月 3 日，社團法人中華民國畫廊協會在台北世貿一館，舉辦「2014 ART TAIPEI 台北國際藝術博覽會—『Dear Art, 藝術 日常的交往』」，國內畫廊 69 家，國外畫廊 76 家，參展畫廊共 145 家，並設有「MIT 台灣製造——新人推薦特區」。
	2014 年 12 月 23 日，社團法人中華民國畫廊協會召開第十二屆第一次會員大會，也趣藝廊王瑞棋先生當選第十二屆理事長，任期自 2015 年 1 月至 2016 年 12 月。
2015	2015 年 3 月 27 日至 3 月 30 日，社團法人中華民國畫廊協會在台南大億麗緻酒店，舉辦「2015 ART TAINAN 台南藝術博覽會」，並與台南市政府文化局合辦「2015 臺南新藝獎」。
	2015 年 6 月 15 日，台北藝術產經研究室以民間團體的身份協助推動「博物館法草案」其中「博物館法中增列國寶級捐贈免受最低稅賦制（基本所得稅法）規範」，在立法院三讀通過。
	2015 年 7 月 11 日至 7 月 13 日，社團法人中華民國畫廊協會在台中日月千禧酒店，舉辦「2015 ART TAICHUNG 台中藝術博覽會」。
	2015 年 10 月 30 日至 11 月 2 日，社團法人中華民國畫廊協會在台北世貿中心一館，舉辦「2015 ART TAIPEI 台北國際藝術博覽會」，國內畫廊 80 家，國外畫廊 88 家，參展畫廊共 168 家，並設有「MIT 台灣製造——新人推薦特區」。
	2015 年 12 月 22 日，社團法人中華民國畫廊協會召開第十二屆第二次會員大會。

年代	事件
2016	2016 年，台北藝術產經研究室推動「藝術品拍賣所得稅調降」。
	2016 年，台北藝術產經研究室主持「推動藝術鑑定機制標準化作業」。
	2016 年起，台北藝術產經研究室從 2014 年開始主持的「我國藝術市場稅制檢討與效益分析研究計畫」其「藝術品拍賣稅課徵方式改以一時貿易所得 6% 認列」，經財政部核釋後通過實施。
	2016 年 3 月 18 日至 3 月 20 日，社團法人中華民國畫廊協會在台南大億麗緻酒店，舉辦「2016 ART TAINAN 台南藝術博覽會」，並與台南市政府文化局合辦「2016 臺南新藝獎」。
	2016 年 6 月 23 日至 6 月 26 日，社團法人中華民國畫廊協會在高雄展覽館，舉辦「2016 KA ○ HSIUNG T ○ DAY 港都國際藝術博覽會」。
	2016 年 8 月 19 日至 8 月 21 日，社團法人中華民國畫廊協會在台中日月千禧酒店，舉辦「2016 ART TAICHUNG 台中藝術博覽會」。
	2016 年 11 月 12 日至 11 月 15 日，社團法人中華民國畫廊協會在台北世貿中心一館，舉辦「2016 ART TAIPEI 台北國際藝術博覽會——『亞太藝術·匯聚台北』」，國內畫廊 67 家，國外畫廊 83 家，參展畫廊共 150 家，並設有「MIT 台灣製造——新人推薦特區」。參觀人數約 3 萬人。
	2016 年 12 月 20 日，社團法人中華民國畫廊協會召開十三屆第一次會員大會，大象藝術空間館鍾經新女士當選第十三屆理事長，任期自 2016 年 12 月至 2018 年 12 月。
2017	2017 年，台北藝術產經研究室啟動「臺灣畫廊產業史料庫計畫」。
	2017 年 7 月 21 日至 7 月 23 日，社團法人中華民國畫廊協會在台中日月千禧酒店，舉辦「2017 ART TAICHUNG 台中藝術博覽會」。首度訂定主題「以身為度：尋訪城市中的雕塑」。
	2017 年 6 月 8 日，社團法人中華民國畫廊協會舉辦成立 25 周年系列活動——「那些年，我們一起走過的臺灣畫廊史」座談會，邀請當初參與《臺灣畫廊產業發展口述歷史採集計畫》，年資超過 20 年的資深畫廊共襄盛舉。
	2017 年 10 月 20 日至 10 月 23 日，社團法人中華民國畫廊協會在台北世貿中心一館，舉辦「2017 ART TAIPEI 台北國際藝術博覽會——『私人美術館的崛起』」，國內畫廊 69 家，國外畫廊 54 家，參展畫廊共 123 家，並設有「MIT 台灣製造——新人推薦特區」。參觀人數約 6.5 萬人。
	2017 年 12 月 18 日，社團法人中華民國畫廊協會召開第十三屆第二次會員大會。

年代	事件
2018	2018 年，台北藝術產經研究室、臺灣文化法學會與藝創工會合作主持「藝術經紀制度研究計畫」。為促進藝術市場健全交易機制，防範畫廊與藝術家產生合約糾紛，共同擬出四份藝術經紀契約範本，包含經紀、展覽、寄售、授權等四類合約。

2018 年 3 月 16 日至 3 月 18 日，社團法人中華民國畫廊協會在台南大億麗緻酒店，舉辦「2018 ART TAINAN 台南藝術博覽會─『人文古都──再造城市風華』」。首度與台灣國際遊艇展合作，將展會範圍擴展至高雄展覽館，呈獻當代藝術特展區─「偉大的航行──當代藝術新境」一展。並與台南市政府文化局合辦「2018 臺南新藝獎」。

2018 年 7 月 20 日至 7 月 22 日，社團法人中華民國畫廊協會在台中日月千禧酒店，舉辦「2018 ART TAICHUNG 台中藝術博覽會─『城市尋履──雕塑風景』」。

2018 年 10 月 26 日至 10 月 29 日，社團法人中華民國畫廊協會在台北世貿中心一館，舉辦「2018 ART TAIPEI 台北國際藝術博覽會─『無形的美術館』」，國內畫廊 64 家，國外畫廊 71 家，參展畫廊共 135 家，並設有「MIT 台灣製造──新人推薦特區」。參觀人數約 7 萬人。

2018 年 12 月 18 日，社團法人畫廊協會召開第十四屆第一次會員大會，大象藝術空間館鍾經新女士連任第十四屆理事長，任期自 2018 年 12 月至 2020 年 12 月。
本屆會員大會並通過「鑑定鑑價委員會組織規則」，由畫廊協會聘請專家，與理監事共同組成「鑑定鑑價委員會」。 |
| 2019 | 2019 年，台北藝術產經研究室推動「跨單位史料庫合作計畫」，與李梅樹紀念館、帝門藝術教育基金會、台灣藝文空間連線、竹圍工作室、臺北市藝術創作者職業工會、寶藏巖、新樂園藝術空間等單位合作。

2019 年 3 月 15 日至 3 月 17 日，社團法人中華民國畫廊協會在台南大億麗緻酒店舉辦「2019 ART TAINAN 台南藝術博覽會─『古都風華、活力再現』」，並與台南市政府文化局合辦「2019 臺南新藝獎」。

2019 年 7 月 19 日至 7 月 21 日，社團法人中華民國畫廊協會在台中日月千禧酒店舉辦「2019 ART TAICHUNG 台中藝術博覽會─『文化漫步──雕塑維度』」。

2019 年 10 月 18 日至 10 月 21 日，社團法人中華民國畫廊協會在台北世貿中心一館，舉辦「2019 ART TAIPEI 台北國際藝術博覽會─『光之再現』」，國內畫廊 73 家，國外畫廊 68 家，參展畫廊共 141 家，並設有「MIT 台灣製造──新人推薦特區」。首創「向大師致敬」展區，呈現經典作品，並與以色列在台辦事處合作，邀請以色列藝術家來台參展。參觀人數約 6.2 萬人。

2019 年 12 月 18 日，社團法人畫廊協會召開第十四屆第二次會員大會。 |

年代	事件
2020	2020 年，社團法人中華民國畫廊協會啟動《臺灣畫廊產業史年表》出版計畫，預計出版五本年表，時間自 1960 年至 2020 年。
	2020 年 4 月 9 日，社團法人中華民國畫廊協會發布「書寫畫廊產業史獎學金」，鼓勵大專院校碩士生撰寫臺灣畫廊產業相關論文。
	2020 年 5 月 15 至 5 月 28 日，社團法人中華民國畫廊協會因應「嚴重特殊傳染性肺炎（新冠肺炎）」（COVID-19）疫情，將「2020 ART TAINAN 台南藝術博覽會」改為「2020 VARTAINAN VR 線上藝術博覽會」，為全球首創虛擬實境飯店型藝術博覽會。
	2020 年 7 月 17 日至 7 月 19 日，社團法人中華民國畫廊協會在台中日月千禧酒店舉辦亞洲第一場實體與線上實境體驗雙軌並行的飯店型藝術博覽會—「2020 V ART TAICHUNG 台中藝術博覽會—『空間向度‧雕塑賞遊』」。並舉辦《臺灣畫廊‧產業史年表》新書座談會，且擴大推動四大獎項的策略聯盟—國立國父紀念館「中山青年藝術獎」、國立新竹生活美學館「璞玉發光」、臺中市立大墩文化中心「藝術新聲」、國立臺灣藝術大學「臺藝新人獎」。
	2020 年 10 月 23 日至 10 月 26 日，社團法人中華民國畫廊協會在全球藝博普遍停辦、延期的困難情況下，仍堅持在台北世貿中心一館，如期舉辦「2020 ART TAIPEI 台北國際藝術博覽會—『登峰‧造極』」，國內畫廊 65 家，國外畫廊 12 家，參展畫廊共 77 家。並首度與全球最大藝術品電商 Artsy 合作，也是第一個在疫情期間舉辦「實體展」、「線上展廳」、「現場展覽 VR 實境」三軌並行的展覽。參觀人數約 7 萬人。副總統賴清德、行政院長蘇貞昌、文化部長李永得等行政長官皆出席開幕式。

（資料提供：社團法人中華民國畫廊協會、東之畫廊）

Contents

目錄

怦然搏動的脈拍：1990台灣畫廊的榮光年代

◎胡永芬

對於整個台灣社會而言，無論從政治層面還是經濟層面，上個世紀的最後 10 年——1990 年代，回過頭來看都是極其波起雲詭、驚濤駭浪、特別驚險，而終究得以大開大闔地為未來開啟新天地的，這樣一段非常戲劇化、值得紀錄的關鍵年代。

在這段兩岸猿聲啼不住，輕舟飛過萬重山的歷史大潮裡，所有的人、所有的事，皆隨之波盪旋舞；台灣的畫廊發展、藝術市場，當然也在時代的波濤之中，寫下了非常輝煌而精彩的上昇曲線。

壹、1990 年代台灣的經濟

整個 1980 年代短短 10 年之間，我國的國民人均所得從 2,000 美元迅速拉升到 7,500 美元；進入 1990 年代之後，經濟更是進入暴風式成長，1990 年 2 月，台股指數一路衝到 12,682 點，暴漲 17 倍，同時，平均房價上漲約 3 到 5 倍，有些地價更飆漲到 10 倍以上。但是緊接著波斯灣戰爭開打，全球性的經濟泡沫現象爆發，尤其鄰國日本極度重挫，我國在財政部長郭婉容宣布證所稅方案，政策性的主導提前將泡沫戳破，台股到 1990 年 10 月，已經跌掉一萬多點，重摔到 2485 點，下跌幅度高達 80%，房地產當然也大受影響；不過，也因為政策性的提早戳破，使得台灣經濟實質的傷害較低，恢復的速度也較他國更快；加上波灣戰火迅速結束，到了 1992 年，台灣人均國民所得已經達到 10,000 美元，正式步入發達經濟體行列。

1990 年代無疑是台灣經濟大躍進的 10 年。1991 年政府啟動了「國家建設六年計畫」，厚實基礎建設、推動工業轉型，發展成為資訊王國；1993 年，台灣的監視器、主機板、影像掃描器等資訊產品，已經在全球市場占有率高達 50% 以

上，位居全球第一；1994 年起推動「國家資訊通信基本建設」，政府協助建立分工完整的資訊科技產業群聚，台灣工業自此順利成功轉型、升級，從低階的「雨傘王國」、「玩具王國」蛻變成較高階的「資訊王國」。1995 年政府推出「發展台灣成為亞太營運中心計畫」，積極發展製造、轉運及專業服務等專業營運中心；同一年，台灣資訊產業硬體產值躍居全球第三，成為高科技產業全球分工體中不可缺少的一環。

於此同時，歷史上第一個台灣籍的總統李登輝到母校康乃爾大學演講，加上隔年 1996 年 3 月台灣將舉辦第一次全民投票直選總統，中國共產黨政權憂慮台灣日見高張的民主自覺，在他們眼中就是所謂的「台獨」趨勢，因此觸發了台海飛彈危機，股市大跌到郭婉容實施證所稅之後最新的低點，來到 4474 點，也是中美斷交之後，台灣另一次移民潮的時刻。但是在此時，政府部門迅速成立了「國安基金」大量買進台股，進而維持了股市的穩定，不只解除了這一波經濟危機，同時股市恢復之速，也成為日後股友們舉例「危機入市」神操作的最佳範例。

1990 年代前期打下的良好經濟體質，使得即使在 1997 年發生亞洲金融風暴，台灣經濟也難免遭受衝擊，當年財政轉為赤字，但是，隔年的經濟仍然迅速恢復交出超過 4%，令人矚目的成長率。相比於同時期韓國、泰國、香港、新加坡等亞洲各主要經濟體都陷在嚴重的經濟負成長，台灣無疑是亞洲這一波考試的優等生。

這段期間，同時也是外國人直接投資台灣的茁壯期，自 1989 年外人直接投資突破 10 億美元，之後歷經六年國建計畫的績效，在台灣產業升級及電子產業群聚效應帶動下，1997 年起，我國外人來台投資出現了明顯的突破，核

准金額為 42.67 億美元，比前一年大幅增加 73.38%；到了 2000 年因為開放固網的效益，年度投資金額再創新高達到 76.08 億美元。[1]

這樣的經濟環境，為已經在 1980 年代奠下完全本土化、高品質基礎的台灣畫廊產業，更進一步地打開了前所未有的、廣大而豐裕的基礎，造就了台灣畫廊市場爆發的必然條件。

貳、1990 年代台灣的政治

至於另一個會影響國家大環境的變動因素——國際與政治。自 1987 年 7 月 15 日台灣解嚴，接著解除黨禁、報禁，1988 年 1 月李登輝繼任中華民國總統後，蔣氏一家執政時代結束，本土的台灣人第一次出任中華民國國家元首，解嚴之後的年代，台灣社會要求政治民主化的呼聲日益甦醒高漲。1990 年，民選國民大會代表選舉總統時引發野百合學運，學生在中正紀念堂廣場聚集，反對萬年國大代表擴權、要求進行政治改革。1991 年 5 月 1 日，李登輝總統廢止《動員戡亂時期臨時條款》，結束了我國的動員戡亂時期；同年 12 月 21 日，國民大會全面改選，社會輿論批判的「萬年國代」全數退職。1992 年 8 月 24 日，中華民國政府與大韓民國政府斷交。1992 年 12 月 19 日，舉行第二屆立法委員選舉，兩年之內，實現了國會的全面改選。1994 年 12 月 3 日，舉辦了首屆北高直轄市及省長公民直接選舉，同年也完成了縣市議員、鄉鎮市長選舉投票。然後於 1996 年 3 月 23 日，我國和平完成第一次的總統直接民選之後，從 1988 年啟動到 1996 年完成，8 年之內，台灣的政治治理終於步上了完全民選的民主國家之路。

1　以上數據皆引用經濟部投審會申請核准過的，中央銀行國際收支帳「外人直接投資」數字。

但是，1996 年台灣人第一次民選出來自己的總統，完成民主化國家第一大步的過程並不平順，中國共產黨政權極其無法接受台灣人民主化的自覺與實現在地化的事實，因此在總統選舉前夕，進行以武力恫嚇台灣的軍事演習，中國人民解放軍不只設置飛彈瞄準臺灣，還向台灣外海發射飛彈，進行兩棲登陸作戰演習，美國也立刻派遣兩個航空母艦戰鬥群進入台灣海峽，戰爭處於一觸即發之勢。

即使 1996 年台灣成功完成民主化的歷程，但無論國內還是國際，從來都是艱辛坎坷之路，無一日坦途。國內政治是兩黨劇烈鬥爭，不曾稍歇；外交上則是大國陸續斷交的劣境，面對中國共產黨政權以金權外交強勢圍堵的力道只增不減，1998 年南非共和國也宣布了結束與中華民國政府的雙邊外交關係。40 年來的千山獨行，對台灣人而言或許禍福相倚的是，先民習於與窮山惡水命運相爭的 DNA 因此達成更強的演化，台灣所有的產業，共有一種靈活的策略性、頑強的生命力，顯現在從 1980 年代到 90 年代所有走過來的畫廊先進們，都是以一種不惜把身子蹲到最低的姿態與心態，耐心等待蓄積到最恰當的時機再一躍飛起，達成今日的成功之域。

1998 年完成精省（台灣省虛級化），台灣，也走向了新的世紀。

叁、 1990 之前畫廊產業的來時路

至於台灣畫廊產業，經歷了 20 世紀前期初現的雛形：畫材、畫具、框裱、授畫業師、兼交流販售的場所可能集中在同一處，而地方仕紳也會有為了支持某位藝術家而為之成立「後援會」的美談，藝術市場以一種品味與人情共構的狀態建立起來；到了 50 年代前後，官方與民間並不以營利為

主要目的的展覽場所紛立：台北中山堂、國軍文藝中心、新公園省立博物館、新生報大樓、明星咖啡廳、美而廉餐廳、台中圖書館、台中市議會、台南市社教館、台南市永福國小畫廊等，在全台各地出現。於此同時，國民政府撤到台灣以後，有些裱畫店同時也兼營水墨作品流通，往後約二、三十年間，名家水墨作品成為官場「交誼酬酢」時有價碼默契的物件，這些裱畫店，特別傳聞是在台北市重慶南路及其附近的裱畫店，成為官場酬酢「白手套」的作用，也可視為一種「畫廊」的類型。

至 60 年代，現代意義的畫廊開始零星出現，1960 年鄭崇熹在台北市博愛路開設了台陽美術社（1969 年更名為台陽畫廊）迄今。高雄前輩畫家劉啟祥 1961 年在他位於三民區的家裡開設了啟祥畫廊，不過只開了幾個月即結束。1962 年聚寶盆畫廊成立，五月、東方一輩現代主義青年藝術家首蒙其利；之後有文星畫廊、海天畫廊[2]、凌雲畫廊等；60 年代末，高雄有藝術家林天瑞在鹽埕街開了複合式藝文空間巴西咖啡畫廊；台北則有美國海軍醫院院長夫人華登女士與幾位藝術家合作創辦了藝術家畫廊，當時，藝術作品最有力的消費者還是駐台美軍顧問團、外國人與觀光客。以上這幾家畫廊，或者煙花一現僅只經營了數月到一兩年，或者堅持了十餘年、甚至六十年，無論如何，他們皆為時代的開創者與先行者。

到 1970 年代，可以視為是台灣藝術市場真正走向在地化的年代。隨著 1971 年中華民國退出聯合國，以及美國對台政策的轉變，導致了美軍駐台人數逐年減少，1979 年元旦中美斷交，同年 5 月，最後一名美軍離台，美軍結束了在台

2　「海天畫廊開幕」影片，0'49"，台視影音文化資產，編號 new0110848，1966 年。

灣所有正式活動。1980 年 1 月 1 日，《中美共同防禦條約》終止。而整個 1970 年代這 10 年，美軍與外國人逐漸離去的期間，台灣的商業畫廊也開始陸續成立，國人接替了原本以外國人、觀光客為主的藝術市場，本土加入藝術品收藏的人士可見明顯的增長，無論是泛印象派的第一代西畫家、水墨畫家，或是從事現代繪畫的藝術家，各自都擁有收藏的支持群，第一代真正意義上的「畫廊」在這 10 年中成群出現的有：黃承志的長流畫廊、藝術家楊興生成立的龍門畫廊、李錫奇的版畫家畫廊、國立藝專美術系同班同學張金星與劉煥獻共同成立的阿波羅畫廊、邱泰夫曾唯淑夫婦與李進興一起成立了台灣第一個藝術家經紀制度的太極畫廊、黃宣彥的明生畫廊、黃廷輝的羅福畫廊、以及當年被稱為藝術市場「鬼才」二十歲的李啟榮在高雄成立的綠調畫廊[3]、瑞合實業陳逢椿與東鋼集團侯貞雄夫婦等人合股的春之藝廊、旅日實業家與經濟評論家邱永漢成立的求美畫廊、鴻霖企業楊周素華[4]成立的鴻霖畫廊[5]、良士企業梁定齊設立的春秋藝廊[6]、以及在高雄出現了藝術家李朝進先後創辦的美術家畫廊、朝雅畫廊等等，這一代畫廊以其負責人們對於藝術的視野、品味、理想性與專業，為往後這五十年來台灣的藝術市場與畫廊產業，打下了敦實優質的基礎。

時序進入 1980 年代以後，台灣整個國家的文化藝術施政走

3　李啟榮 1979 年開綠調畫廊之後，接下來的十幾年開了大約 7、8 家畫廊，包括在台南開的大羅馬畫廊、回到高雄開的圓畫廊、在百貨公司開的大立伊勢丹畫廊、在飯店開的一品畫廊、龍江畫廊與國賓畫廊等，之後還非常超前的嘗試籌備過跨國際的藝術博覽會公司未成。

4　楊周素華女士如今更為人知的身分，是美國華裔策展人楊蕙如的母親，1997 年楊蕙如車禍身亡，從此楊周素華女士以大愛長期支持年輕的創作者、研究者，因此藝術圈暱稱她「楊媽媽」。

5　〈為什麼是鴻霖？──訪楊周素華談鴻霖畫廊〉，胡正芸，「台灣美術畫廊演藝專輯」，《大趨勢》雜誌 NO.7，2003 年，台北。

6　「中華民國當代藝術家代表作邀請展」春秋藝廊開幕影片，1'25"，台灣電影文化公司出品，1971 年。

上正軌，1981 年底，行政院轄下成立文化建設委員會主管文化藝術相關事務；1983 年底，台灣第一個官方美術館——台北市立美術館成立，奠基了台灣美術正規的歷史與學術研究；加上 1982 年成立，師資基本上銜接西方當代藝術的國立藝術學院（國立台北藝術大學前身）、及原有的國立台灣藝術專科學校（國立台灣藝術大學前身），再加上師大等原有美術科系的學校，藝術家的培養體系也已經完全在地化，這樣的環境條件下，不只畫廊產業勃發，畫廊專業也開始走上分工分流，各自經營的路線、風格與方向皆更為清晰了。

台灣當今許多中堅輩重量等級的畫廊老闆們，都是在 1980 年代起步，其中經營西畫的業者，很多都是從當時市場比較能接受的低價位西洋名家複製畫（這類畫廊通常兼營製框），或是價位稍高但仍較平價的西洋名家版畫著手，來奠定最初的事業根基。主要營運複製畫的比如：1980 年開了印象畫廊的歐賢政、1981 年成立悠閒藝術中心的黃清泉（現在的新畫廊）、1982 年開亞洲藝術中心的李敦朗、1986 年創天下畫廊的林天民（如今的大未來林舍畫廊）。

主要營運版畫的則有：1981 年合夥成立飛元藝術中心的葉銘勳與賴得勝、1982 年在台中開現代畫廊的施力仁、1984 年合夥成立雅的藝術中心的黃河、李松峰與鄭百真，1984 年成立朝代畫廊的劉忠河、與首都藝術中心的蕭耀夫婦親族、以及 1986 年成立愛力根畫廊的李松峰等等。

這些畫廊回應當時市場的需求，同時透過進口西洋名家版畫、海報，或在地印製複製畫，成本價格區位從數十元到十數萬元不等，透過這個推進的過程，也將西洋美術史優秀藝術家高水準的作品，帶進藝術愛好者的家庭、企業、公司行號、飯店等生活與公共場域，培養了當時藝術愛好

者的品味。[7]

同一時期，幾位企業家也投入美的事業：皇冠集團的平鑫濤成立了皇冠藝文中心畫廊、《雄獅美術》雜誌發行人李賢文成立了雄獅畫廊、財訊集團共同創辦人孫文雄成立了永漢國際藝術中心、台鳳集團總裁黃宗宏成立了帝門藝術中心、高雄王象建設負責人林明哲成立了炎黃藝術館（後來的山美術館）、誠品書店創辦人吳清友成立了誠品畫廊；還有林復南成立的南畫廊、楊興生連續創辦了第七藝術中心與第七畫廊、李錫奇也成立了環亞藝術中心、並與朱為白一起成立三原色畫廊、許東榮成立了八大畫廊（以上幾位本身同時都是持續不輟的創作者）；以及劉煥獻自己另外成立了東之畫廊、黃慈美獨立出來創立吸引力畫廊（後來的形而上畫廊）；此外，以水墨為主有洪平濤的敦煌藝術中心、賴宏田水墨兼雜項的雍雅堂等等不及備載，這些多數是直接以台灣本地創作者為主的原作為其經營推動的內容，以上之所以特別提及，是因為他們時至今日，仍在業內具有舉足輕重的影響力，也是在描繪台灣畫廊發展史時，共構了一整個時代、成為一整批不可能繞過的人物。

肆、1990 年代台灣畫廊產業樣貌

到了 1990 年，在股市狂飆、房市飛漲的熱烈帶動之下，出現一股當時流傳所謂「台灣錢淹腳目」的熱潮，多出來的資金，帶動了藝術市場也開始蓬勃起飛。雖然整個 1990 年代台灣經濟因為國際情勢的動盪而難免經歷幾波起伏，但相對於全亞洲與全世界，台灣的經濟力總體依然還是呈現特別優異穩健的上昇趨勢，因此在房市、股市之外，藝術

7　　以上當時各畫廊所經營的主要項目，執筆前曾再次採訪當年執業的黃河先生確認。

品也逐漸成為人們作為資產管理、分散投資的一項比重越來越重要的選項之一。再加上 1970 年代末以後出國留學，在 1980 年代開始陸續學成返台的人口漸增，西方生活經驗逐漸影響擴散，「藝術品」不再只是投資的項目，同時也成為更多人生活必需品般的內容。於是，股市、房市好的時候，溢出的資金拿來買藝術品，股市、房市不好的時候，一時無處投資的資金也是拿來買藝術品；而且由於市場中藏家的追逐，作品價格也在很短的時間節節高昇，從「一幅畫一百萬」做為指標[8]，幾年之內就出現號稱「一號油畫一百萬」的叫價了[9]，足見當時市場人心對於價格的預期心理。

我們以 1990 年代《藝術家》雜誌整年刊登的廣告家數來比對驗證，就可以知道當時台灣的畫廊產業正以何其飛快的速度增長：1991 年全年曾經刊登過《藝術家》雜誌廣告的畫廊數量，統計約 170 家；1992 年一年內刊登過廣告的畫廊數量，統計約 320 家；到了 1990 年代中之後，不是每年、而是每個月的展覽廣告數量，常態都有大約 300 則了；保守估計，這 10 年之間台灣出現與存在過的畫廊，至少有 550 家以上。

以下，我們來看整個 1990 年代，台灣畫廊產業的幾個重要趨勢與現象。

一、畫廊發展樣態飛躍活潑，路線多面開發試探

8　1991 年，長流畫廊推出「百萬級大師精品展」，展出曾於公開場所成交作品每件達新台幣一百萬元以上的藝術家，展出內容有張大千、溥心畬、傅抱石、齊白石、吳昌碩、黃賓虹、徐悲鴻、石魯、李可染、林風眠、吳冠中、黃君璧、林玉山、江兆申、何懷碩等 15 人，力作 50 件。

9　1995 年畫家楊三郎過世，1996 年筆者刊出當時老畫家市場行情的報導之後，接獲楊三郎老師遺孀許玉燕女士致電糾正：「楊老師的畫是一號一百萬」。

本土前輩作品成為市場指標路線之一

畫廊協會裡面的創始元老之一，也是如今傳世資格最老，已有 60 年歷史的台陽畫廊，因為台陽美術協會的淵源，也是畫廊裡最早經營本土前輩藝術家的畫廊，但當時本土油畫並沒有打開市場，因此台陽畫廊常態經營更多的是水墨作品。

本土前輩藝術家的市場，是在 1980 年代末以後才開始一路攀升的，因此第一代藝術家即使是長壽者，也是默默鑽研到七、八十歲，才享受到創作帶來的世俗榮耀。整個 1990 年代，當時還在世的楊三郎、李石樵、洪瑞麟、張萬傳、劉啟祥、林玉山、陳進、郭雪湖、張義雄、甚至是那一代最年輕的廖德政、或是性格閉鎖幽居的蕭如松、陳夏雨，都是畫廊與藏家像現在粉絲追逐偶像一般追捧的對象，萬般努力但求一作。

已經過世的前輩，比如陳澄波、廖繼春、李梅樹、郭柏川、李澤藩、藍蔭鼎、陳德旺、呂璞石、金潤作等等，畫廊業者們則是用心從後代家屬，或是像呂雲麟這類老一代大藏家手中求畫。

資深的畫廊們，比如：阿波羅畫廊、維茵藝廊、東之畫廊、南畫廊、印象畫廊、亞洲藝術中心、愛力根畫廊、永漢國際藝術中心、吸引力畫廊、長流畫廊、八大畫廊、哥德藝術中心、梵藝術中心、尊彩藝術中心……等等，至少有一、二十家畫廊舉辦過某幾位前輩藝術家的個展；以聯展之名展出、銷售過第一代前輩藝術家作品的畫廊更是難以計數。

當時各畫廊努力爭取老藝術家們的青睞，最好能提供個展，至少是可以多拿幾件作品，每家畫廊爭取的方法與風格不同，有的畫廊積極進取的態度，簡直是費盡心思、鐵鞋踏

穿，請客飲酒吃飯、時時噓寒問暖上門拜訪是基本的，費著心思怎麼能送禮送到心坎裡？甚至是專車接送、烈日下隨侍撐傘，伺候老畫家出門寫生愉快，這些本來都是親近的晚輩應該做的，性格質樸的老人家們在晚年受到這樣的禮遇多數都特別受用，也就更為努力的揮筆創作了。短短幾年之間，市場從一號數千，漲到數萬，甚至達到六位數一號的價格；最高峰的年代藏家甚至無法看畫挑選，而是必須先拿錢排隊「預訂買多少號畫作」，等待領取畫家還沒開始畫的作品，所謂的藝術家趕到「油漆未乾」就出手的說法，就是那個年代流傳的笑談。

現當代藝術逐漸進入畫廊

現代主義作品從 1960 年代五月、東方畫會藝術家們年輕時，就已受到媒體與西方駐台人士的青睞而進入畫廊市場。到了 1990 年代以後，畫廊業者爆增，其中不少畫廊主力仍然是經營被視為「台灣現代主義第一代」，也就是五月、東方以及與他們同時代創作者的作品，這些畫廊偶爾經營觸角也會及於嘗試一下當代年輕藝術家的創作。

1990 年代這 10 年中，1970、1980 年代成立迄今的資深畫廊許多已經入手經營現當代藝術家，例如：龍門畫廊除了五月東方藝術家，以及陳庭詩、劉其偉、朱銘、李義弘、袁旃等，年輕的盧明德、張永村的行為藝術也曾舉辦過個展。阿波羅畫廊則經營過蕭如松、江漢東、顧重光、楊元太等，也曾為年輕的洛貞、潘麗紅、張振宇辦個展。印象畫廊經營過陳景容、陳銀輝、郭東榮、曾培堯、陳兆聖、黃銘哲等，也曾為陸先銘辦過個展。

花蓮維納斯舉辦過陳來興、梁奕焚、鄭在東、邱亞才等個展。飛元藝術中心舉辦過張正仁、王福東、顏頂生、鄭君

殿等個展。悠閑藝術中心辦過黃志超、葉竹盛、李光裕等個展。亞洲藝術中心辦過何肇衢、楊興生、楊識宏、卓有瑞、林鴻文等個展。台中現代畫廊則推出過楊英風、顧炳星、黃海雲、蔡正一等個展。皇冠藝文中心辦過盧明德、郭博州、郭振昌、薛保瑕、楊茂林、鄭在東、李民中、倪再沁、曲德義等個展。首都藝術中心舉辦過劉其偉、黃圻文、林珮淳等個展。雄獅畫廊辦過潘仁松、哈古、劉耿一、周孟德、楊茂林、鄭在東、李芳枝等個展。福華沙龍辦過廖修平、鄭善禧、林燕、謝鴻均、劉鎮洲等個展。永漢國際藝術中心辦過程延平、陳幸婉雙個展。愛力根畫廊辦過何肇衢、陳銀輝、黃楫、王文平、林良材、邱亞才、林文強、賴純純、連淑蕙、郭振昌等個展。東之畫廊辦過蕭如松、王攀元、七等生、林惺嶽、蒲浩明、郭清治、何恆雄、傅慶豊、吳正雄（吳宇棠）、韓旭東、楊炯杕等個展。炎黃藝術館辦過楊英風、杜若洲、洪根深、陳水財等個展。

到了解嚴以後，1980年代末、1990年代初才新開的畫廊，開始的前幾年通常都在摸索階段，決定了方向的，通常由於世代與人脈的關係，經營的藝術家也比資深同業平均要更年輕些，例如：誠品畫廊辦過王攀元、夏陽、李元佳、陳夏雨、張義、李德、韓湘寧、司徒強、黃宏德、顏頂生、江賢二、曲德義、陳世明、賴純純、黎志文、梅丁衍、董陽孜、蔡根、蘇旺伸、連建興、葉子奇、張子隆、郭旭達、連淑蕙、李茂成、莊普、紀嘉華等個展。台北漢雅軒辦過楊英風、朱銘、許雨仁、陳來興、于彭、邱亞才、鄭在東、郭娟秋、顏炬榮、薩璨如等個展。高雄串門藝術空間辦過陳聖頌、李明則、張新丕、梁兆熙、黃步青、鄭瓊銘、王武森、董振平、于彭、楊茂林、倪再沁、陳隆興、蘇信義等個展。阿普畫廊辦過許自貴、莊普、陳世明、陳愷璜、木殘、連德誠、顧世勇、范姜明道、黃海雲、劉高興、徐

耀東、陳俊明等個展。家畫廊辦過林壽宇、李加兆、陳張莉、薄茵萍、李小鏡、楊成愿、葉子奇、顧何忠等個展。鼎典藝術中心辦過楊世芝、林勤霖、洪根深、李銘盛、陳正勳、張心龍等個展。臻品藝術中心辦過周于棟、黃銘哲、楊茂林、梅丁衍、曲德義、林鴻文、張正仁、王福東、鄭君殿、李民中、賴純純、郭振昌等個展。大未來畫廊辦過邱秉恆、陳界仁、林鉅、蕭一、楊茂林等個展。從玫秀收藏室轉變成的台灣泥雅畫廊辦過楊茂林、楊仁明、李銘盛、張正仁、董振平等個展。台灣畫廊辦過賀慕群、周于棟、邱紫媛、王武森、陸先銘、李明則、蘇旺伸、曾清淦、王萬春、盧天炎、郭維國、方惠光、傅慶豐等個展。台南新生態畫廊辦過李銘盛、洪根深、王福東、林鴻文、李明則、侯俊明、陳幸婉、黃步青、蘇志徹等個展。

以上列出都是舉辦個展的例子，經營畫廊的成本非常高，因此畫廊多數的展覽檔期都會以聯展的樣態規劃，故而以個展方式呈現的藝術家，基本上都是該畫廊特別看重、主力推動的藝術家，更能夠體現畫廊主經營的方向，整體放在一起看，也可以概略勾勒出一整個時代的創作人才與品味。

第一、二代華人藝術家從台灣市場崛起

台灣藝術市場所稱的「（第一、二代）華人藝術家」雖然不曾正式定義過，但通常不是指台灣藝術家或中國藝術家，而是指早年離開台灣、離開中國長久定居國外（西方）的藝術家，少數是指在其它國家出生成長的華裔，以別於台灣本地與居住中國的創作者。

第一代華人藝術家的指標，無疑是常玉、潘玉良、朱沅芷、趙無極這幾位。

1981 年版畫家畫廊與大文化關係企業合辦「趙無極版畫展」，是台灣的畫廊首度舉辦趙無極個展；1983 年國立歷史博物館舉辦「趙無極回顧展」，自此成為台灣收藏界關注的華人藝術家。

1988、1990，大家藝術中心兩度舉辦「趙無極畫展」。1991 飛元藝術中心舉辦「中國當代抽象藝術大師──趙無極油畫展」。1992 泰德畫廊舉辦「趙無極 60 年代精品回顧展」。1992 年大未來畫廊成立，耿桂英以 130 萬台幣在巴黎小拍買到趙無極鉅作〈向杜甫致敬〉[10]，同時與趙無極展開了長期穩固的合作，並於 1998 協辦上海美術館、中國美術館、廣東美術館巡迴展出的「趙無極繪畫六十年回顧展 1935 - 1998」。〈向杜甫致敬〉於 2008 亞洲金融海嘯時，由元大馬維建在佳士得秋拍以 1 億 9500 萬台幣標得；到去年 Artprice 發布的〈2018 年度全球藝術市場報告〉，趙無極已經排名到全世界第三位了。

最早辦趙無極展覽的版畫家畫廊，也是最早推出常玉個展的畫廊。1982 年，旅法的陳炎鋒跟版畫家畫廊合作「常玉 1930 年代水彩素描特展」，之後 1990 阿波羅畫廊辦過「常玉與巴黎女人系列展」；1991 年，時任帝門藝術中心總經理的林天民首度引進常玉油畫展，1992 年蘇富比台灣首拍就有常玉作品，同一年柏林畫廊舉辦「中國的馬諦斯─常玉個展」、家畫廊王賜勇舉辦「常玉收藏展」並出版《家藏》，王賜勇在 1990 年代舉辦過三次常玉個展、兩次常玉與潘玉良的雙個展；也是同一年，林天民與耿桂英離開帝門共同成立了大未來畫廊，自此持續深耕經營常玉在台的收藏市場。

10　「你不認識的趙無極」，趙敍廷，2017 年 9 月 28 日《今周刊》1084 期。

第一代旅居紐約的藝術家朱沅芷在台灣藝術界第一次登場，是 1992 台北市立美術館為他舉辦的「朱沅芷之藝術」大型遺作展，直到 1995 年，大未來畫廊以「朱沅芷—舊金山、巴黎、紐約」展，與朱沅芷的女兒朱禮銀開始了長期合作關係，在亞洲市場持續經營朱沅芷。

民國初年旅法傳奇女畫家潘玉良，也是在 1992 年進入台灣畫廊與收藏的系統，那一年 3 月，高雄楊宏博王素貞夫婦經營琢璞藝術中心舉辦「潘玉良畫展」，7 月台北家畫廊舉辦「潘玉良、常玉雙個展」，家畫廊並於 1995 年於國立歷史博物館舉辦「潘玉良畫展」。琢璞藝術中心楊宏博夫婦則一直默默贊助安徽博物館持續修復數千件潘玉良作品。

此外前輩藝術家中長年旅居海外的，如林克恭、趙春翔、陳蔭罴、龐曾瀛、朱德群、熊秉明、丁雄泉、林壽宇、顧福生、張義、李元亨、姚慶章、黃榮禧、司徒強；以及如今仍然活躍創作與發表的夏陽、霍剛、蕭勤、王無邪、李文謙、陳建中、陳英德、黃志超、陳昭宏、刁德謙、張漢明、費明杰、陳張莉、戴海鷹、楊識宏、司徒立、卓有瑞、薩璨如、梁兆熙、楊詰蒼、蔡國強等等，全都在收藏品味卓越且多元的的台灣藝術市場有一席之地。

經營各年代水墨畫廊大增

水墨書畫欣賞與收藏在台灣是明清以來持續的傳統，比起畫廊，軒堂坊館之類的水墨書店更早承擔起台灣中產階級以上家庭牆面上的主視覺，因此一直到 1980 年代中期以前，渡海來台的、台灣本地的水墨膠彩畫家，以及小部分中國文化大革命之後從香港、日本輾轉流入的中國明清與民初老畫，組成台灣水墨畫店畫廊內容的大致結構，直到 1980 年代中期以後，中國當時的水墨名家作品才開始快速

受到台灣市場與藏家的重視，甚至是追逐。

1990 年代台灣經營各類水墨作品的畫廊大增，方向主要分為：1. 兩岸藝術家混合經營、2. 以中國名家為主、3. 以中國中青輩為主、4. 以台灣水墨創作者為主。

資深的長流畫廊以及老藏家張允中 1994 開設的寄暢園應該是收藏最龐最廣的第一類，皆以民初以來兩岸名家為多；敦煌藝術中心則以兩岸中青輩為主，從賈又福、趙秀煥到李茂成、李蕭錕；吳鴻章 1989 成立的鴻展藝術中心，則是以兩岸前輩名家為主，齊白石、李可染、臺靜農、江兆申、吳平等。

隔山畫館與翰墨軒則屬第二類的代表畫廊。隔山畫館明確經營隔山畫派的作品，翰墨軒以中國名家個展搭配《名家翰墨》期刊型的研究專輯，包括傅抱石、林風眠、李可染、吳冠中、齊白石、黃賓虹、任伯年、吳昌碩等等。

第三類畫廊以傳承藝術中心、長江藝術中心為代表。張逸群創辦的傳承藝術中心自始以新浙派為經營方向，陳向迅、孫君良、鄭力、卓鶴君、顧迎慶、韓黎坤、馬小娟等，都因為傳承在台灣建立了收藏群；收藏家馬文博醫生 1991 年創立長江藝術中心，也是以自己的眼光挑選中國青壯輩新水墨畫家，1993 非常重要的第一屆中國美術批評家年度提名展 15 人名單出線之前，長江藝術中心已經陸續推出其中 5 人的個展：海日汗、羅平安、王 萍、常進、李孝萱，足見其卓越的眼光。

第四類都是當時的新畫廊，璞莊藝術中心經營本土水墨前輩：余承堯、林玉山、江兆申、吳平、李義弘等；名主播熊旅揚開設的有熊氏藝術中心、以及開設多處分部的京華

藝術中心，還有清韵藝術中心幾家新畫廊則是經營本土中青輩水墨畫家。有熊氏舉辦過程代勒、曾佰祿、袁金塔、藍清輝、李重重、陳慶榮等個展；京華舉辦過黃才松、莊伯顯、林隆達、李沃源、廖鴻興、陳士侯、徐永進、林昭慶、蔡友、陳朝寶、杜忠誥、袁金塔、林章湖、張克齊、劉耕谷、鄭百重等個展；清韵舉辦過董夢梅、陳永模、席慕蓉、蕭進興、李義弘、巴東、楚戈、蔣勳等個展。只可惜這四家畫廊都經營 2 到 4 年就結束了。

除此之外，有些畫廊雖不是以水墨畫為主，但也舉辦過舉足輕重的水墨畫個展：雄獅畫廊舉辦過余承堯、賈又福個展；皇冠藝文中心舉辦過黃賓虹、趙春翔、陳家冷、劉旦宅個展；琢璞藝術中心舉辦過石虎個展等，也有其重要性。

中國藝術品大量進入台灣市場

在 1987 年以前，台灣實行外匯管制政策，海外投資很少。1987 年台灣解除「戒嚴令」，放寬外匯管制、開放赴大陸探親，兩岸交流從旅遊探親到貿易投資，都是快速加溫到熱情沸騰的狀態，藝術品的交流，基本上是代理中國藝術品進台灣市場的單向交流，此時也出現一股熱潮。

漢雅軒來台之後分別舉辦過「星星十年特展」、「後 '89 中國大陸新藝術」展；隨緣藝術中心則引進了丁方、夏小萬、曹小冬等；高雄炎黃藝術館推介了羅中立、程叢林、艾軒、龐茂琨等；林永山的北莊藝術持續推介周春芽等；而長江藝術中心推薦前文提及的中國年青水墨畫家。

不過以上這些如今看來具有學術性、都已經進入美術史的藝術家們，在那時這些畫廊應該是走得有點品味超前，略為曲高和寡了一點，雖然還是逐漸在台灣建立了藏家群，但當時都沒有真正「火起來」，反而是一批更裝飾性的作

品大為流行。

1998 年台灣畫廊協會組團赴中國交流之後，台灣業者與對岸合作的對象，從與中國藝術家合作，擴及到與中國畫廊與拍賣公司的夥伴關係，上海藝博畫廊趙建平、北京世紀翰墨林松、保利拍賣趙旭等，都是與台灣畫廊業者一起跨入 21 世紀，關係密切的協力夥伴。此時中國藝術品在台灣的市場已經可以與本土內容的產值平分秋色了。

研究、策展型展覽進入畫廊

「策展」的意識於 1960 年代末發軔於歐洲，1983 年底台北市立美術館開館之後，美術史型、研究型、策展型的展覽，透過美術館示範在台灣開始萌芽，但是在畫廊展覽的思考還是與策展概念相去甚遠，直到 1990 年代以後，台灣「獨立策展人」的培養逐漸成形，「策展」觀念對於展覽質地產生的影響與價值開始被看見，畫廊出現少數具有策展意識的展覽。

最早出現的可能是 1991 年 5 月木石緣的「吳天章、楊茂林、盧怡仲— 90 年代城市性格」展、同年 7 月阿普畫廊的「形上與物性之間—析釋台灣抽象藝術狀況」展；以及雄獅畫廊舉辦的雄獅美術二十週年系列活動 1「社會觀察—展望台灣新美術」展，與系列 2「母親‧台灣—台灣風景五人展」。

1992 年愛力根畫廊推出了「台灣首次野獸派大展—烏拉曼克及其時代 V.S. 台灣前輩畫家」。把盧奧（G. Rouault）、烏拉曼克（M. de Vlaminck）、德朗（A. Derain）、尤特里羅（M. Utrillo）、杜菲（R. Dufy）與顏水龍、張萬傳、劉啟祥、洪瑞麟、張義雄一同展出。

1993 陸蓉之為漢雅軒策畫了「台灣 90's 新觀念族群」展，

首度在廣告掛上「策展人」頭銜；漢雅軒也把中國策展人栗憲庭在香港漢雅軒策畫的「後 '89 中國大陸新藝術」展帶來台北漢雅軒展出。阿普畫廊也推出了「流亡與放逐──當代台灣藝術總體的不可名狀之墳」展。

1994 年皇冠藝文中心推出一系列三檔「台灣史詩大展（一）50' 吳昊·60' 劉國松」、「台灣史詩大展（二）70' 黃銘昌·80' 楊茂林」、「台灣史詩大展（三）90' 倪再沁、顧世勇、李民中」。

1997 年臻品藝術中心與台北伊通公園共同策劃舉辦「擬象與寓言」展、隔年臻品舉辦「女味一甲子─專題研究展」北中南三地巡迴展覽，從 1907 年出生的陳進到 1967 年生的杜婷婷，共展出 12 位女性藝術家。

1998 年，大未來畫廊與皇冠藝術中心兩個畫廊共同邀請胡永芬策畫「艷俗台灣：生活是如此妝扮」展，於兩畫廊同時展出。同年龍門畫廊舉辦「符號 VS. 象徵─金昌烈、莊喆、盧明德、徐冰四人展」。

2000 年，悠閒藝術中心連續邀請翁基峰舉辦台北雙年展會外企劃「計劃名稱一：青年藝術論壇─物種原型自體潰爛」、謝慧青策畫「五個女人的床事」展。

1990 年代在畫廊實踐策展還是很稀罕的事，只是個開端，但是發展到 2000 年以後，「策展」已經成為顯學。

經紀代理成為重要合作型態之一

太極畫廊是台灣第一個實踐藝術家經紀制度的畫廊，之後我們在那些年的廣告頁面上不時會看見「代理畫家」的字樣，然深究其實，當時「代理」的概念甚是寬鬆模糊。直

到 1990 年代，畫廊與藝術家之間締結合約，書明相互之間合作模式才漸成為常例，包括彼此的權利義務，比如時限幾年？定期付費？履行多少展覽多少作品？雙方分潤的成數？稅金？哪些項目由哪一方負擔成本？期間是否可與其它畫廊合作？與其它畫廊合作時的銷售費用如何計算？等等。

雙方以締約落實經紀代理合約多有好處，對畫廊而言，爭取到自己屬意的優秀藝術家，可以放心地投入資源經營，不擔心期間被別的畫廊收割成果；對藝術家而言，將經營交給專業，只需負責專心創作，同時有比較確定的收入而無旁鶩；對藏家而言，畫廊品牌的專業高度與藝術家品牌的結合，對於收藏更有信心與保障。

其中包括臻品藝術中心、誠品畫廊、時代畫廊、台灣畫廊、印象畫廊、大未來畫廊、雅逸藝術中心、東之畫廊、台北漢雅軒、新生態藝術環境、科元藝術中心、新苑藝術等都與本土藝術家有不同形式的代理合約；而朝代藝術、傳承藝術中心、長江藝術中心、協民畫廊則與合作的中國藝術家有代理合約。

最特殊的是林永山的北莊藝術，他有展示空間，每個月固定在雜誌封底或是封底裡最好的位置為代理藝術家刊登廣告，直接購藏他自己挑選、看好的藝術家的作品，眼光精準，但是只負責收藏與媒體推廣卻從來不正式舉辦展覽，是產業裡面奇花異草式的成功範例。

企業家、收藏家進入畫廊市場

企業家、收藏家投資甚至投身畫廊，可以說是台灣自有畫廊史以來就一直存在的優良傳統，1990 輝煌的年代更是發揚光大。

這 10 年之間投身而入累積有成的，首先要提到 1990 年龍寶鞋業與建設集團的李臻餘、張麗莉夫婦，他們成立了臻品藝術中心；身跨多家企業的收藏家王賜勇，在提早退休後專心投入成立了家畫廊；這兩家公司迄今皆邁入 30 周年，前者對於台灣當代藝術發展貢獻卓著，後者成為華人第一代藝術家收藏經營的指標。

1990 年還有台南燦吉實業陳秀從，邀請藝術家薄茵萍返台成立鼎典藝術中心，在台北嘗試紐約模式的畫廊規格，對藝術界產生相當激勵的作用。同年，當時被稱為股市四大天王之一的「榮安邱」邱明宏於敦化南路葉財記大樓成立時代畫廊，堂皇的大坪數空間裡代理展出楊興生等中堅輩藝術家作品，成為盛事。

1991 年則有德訓實業葉忠訓陳玫秀夫婦成立玫秀收藏室，主力收藏「101 現代藝術群」盧怡仲、楊茂林、吳天章三個人的作品，隔年夫婦倆成立台灣泥雅畫廊，以個展方式推動本土當代藝術家而受到矚目。

另外，收藏家馬文博醫生 1992 在阿波羅大廈成立長江藝術中心，將當時中國批評家提名展選出的青年現代水墨畫家們以個展介紹進台灣，一口氣讓大家看到當時中國最優秀的當代水墨作品。同年，被稱為半導體之父的繼業企業董事長邱再興，支持謝素貞成立了台灣畫廊，成為繼臻品、誠品之後，又一個大規模支持本土當代藝術家的畫廊。

之後還有收藏家錢文雷 1996 創辦的協民畫廊，以及 2000 亨通機械曾莉香邀請葉明勳成立的大趨勢畫廊。

畫廊擴張的年代

1990 年代可以說是台灣畫廊產業最見榮景的年代，這種快

速樂觀的發展顯現的方式，不只是在畫廊鉅量的增加，還體現在很多資深畫廊與新畫廊，都不約而同的往新的城市開疆闢土，北部的畫廊揮軍南下、南部的畫廊誓師北上，將一家畫廊發展成集團之勢。

先聲第一槍北上的畫廊，是由藝術家群成立的高雄阿普畫廊 1992 年底到台北成立新空間；1996 年台南的索卡藝術中心則進駐了台北阿波羅大廈。

以經營台灣青壯書畫家為主的京華藝術中心總公司在士林，但 1991 年也一口氣在台中與阿波羅大廈兩處成立分公司；穩扎穩打的東之畫廊 1991 在台中成立分部；隔山畫廊 1992 在高雄成立隔山畫館；同年敦煌藝術中心也於台中成立分公司；首都藝術中心最活躍，1993 年在台中成立分部，之後更靈活的對準其客群，1994 設櫃在台中中友百貨、1997 進駐台北 SOGO 百貨。

另有愛力根畫廊，於台北市敦化南路兩處設立「愛力根畫廊 PART I」、「繆思殿堂—藝術沙龍」（又名愛力根畫廊 PART II）。

不過畫廊終究是「人」的事業，畫廊主本身的學養、專業、人脈、人格特質決定與客人的黏著度，但一個人要分身幾個城市確實有難處，效益遞減。如今分身成功的，大約只有索卡與首都兩家。

畫廊紛辦出版品

在這個充滿了樂觀的理想與希望的年代，畫廊老闆們不只在品味與經營上追求成功的指標，還有更多對於藝術的理想希冀廣為傳播，出書、出版雜誌，是選項之一。

1971 年出版的《雄獅美術》雜誌，到 1984 年成立畫廊，1976 到 1990 年舉辦了 15 屆「新人獎」，1991 到 1995 年舉辦了 5 屆「創作獎」，透過雜誌深入專題報導，配合畫廊展覽，成為當年最重要的民間獎項。

1989 年高雄企業家林明哲創辦「炎黃藝術館」，隔年開辦《炎黃藝術》雜誌，藝術專業的論述品質甚高，對於南台灣與全台美術界都有深度影響。「炎黃藝術館」改為「山美術館」時，《炎黃藝術》也改為《山藝術》雜誌，《山藝術》1997 年停刊，「山美術館」則於 2002 年結束。

1989 年亞洲藝術中心李敦朗創辦《藝術貴族》雜誌，「《藝術貴族》的出刊，就是誠心的帶引大家走進生活藝術化的理想中。」[11]《藝術貴族》1993 年底結束。

1990 年許禮平來台灣成立翰墨軒的同時，創辦了一本非常高水準的《名家翰墨》雜誌在台灣香港兩地發行，每期幾乎都是一位水墨名家的專輯，雖是期刊，至今都被業界視為重要鑑賞圖錄留存參考。

1992 年，高雄隨緣藝術中心成立，負責人王文紀不只經營中國當代油畫，還邀請中國青年藝評人廖雯撰寫《中國大陸中青代百人傳》上冊「油畫篇・現代藝術篇」、下冊「國畫篇」，同時聘請今日人稱中國當代藝術教父的栗憲庭負責主編《藝術潮流》雜誌。

1992 年，南畫廊也創辦了《台灣畫》雜誌，林復南出資，夫人黃于玲兼任發行人與總編輯。雜誌內容定位於推動本土美術。

11　台灣大百科全書，「藝術貴族」欄，文化部國家文化資料庫。

加上一直陪伴著大家的《藝術家》雜誌，1992 成立的《典藏》雜誌，1997 成立的《CANS 藝術新聞》雜誌，以及 1998 中國時報系成立的《新朝藝術》雜誌，1990 年代無疑也是台灣歷史以來直到今天，藝術雜誌各家之言齊放最高潮鼎盛的年代。

二、拍賣公司時代短暫的榮景

1980 年代中期以後台灣上昇的經濟與市場，吸引蘇富比、佳士得兩大國際拍賣公司分別在 1981 與 1988 到台北成立辦事處。儘管之後大環境受到日本泡沫經濟與財政部長郭婉容宣布證所稅方案的衝擊，藏家心理預期進入不景氣警戒而保守，此時沒有人情包袱的拍賣會，適時成為藏家的選項。

台灣第一場拍賣是收藏家白省三建築師 1990 年底成立傳家藝術國際公司所舉辦，首場拍賣創下 677 萬元台幣成交額。1992 年春，蘇富比見商機成熟，首度在台舉辦西畫拍賣，成交率達九成以上，創下 8,625 萬台幣成交額。隔年佳士得登場，以西方古典時期與 19 世紀西洋油畫珠寶叩關，但此役證明了這不是台灣的主流品味，之後佳士得馬上修正方向為台灣本土與早期海外華人。

1992 黃河創辦了標竿藝術拍賣公司；1994 慶宜證券張英夫創辦了慶宜國際藝術拍賣公司；同年台中林家林振廷陳碧真夫婦創辦了景薰樓藝術拍賣公司；1995 劉國基成立甄藏國際藝術公司；同年印象畫廊、愛力根畫廊、亞洲藝術中心、雍雅堂四家畫廊業者共同收購白省三的傳家藝術國際公司，繼續經營拍賣；1999 名室內設計家王鎮華結合企業界夥伴成立羅芙奧藝術集團。

在 1990 年代末台灣產業逐漸外移，1999 年 921 地震重創

社會,以及國稅局不惜違反國際慣例也堅持要拍賣公司交出賣家名單的錯誤政策下,蘇富比與佳士得終於在 1999、2001 年離開台灣,重新移回香港,台灣作為亞洲藝術市場中心的榮景在短短幾年內泡沫化,而以上這些拍賣公司,如今只有羅芙奧與景薰樓持續經營。

三、畫廊協會成立,台灣市場升級

1980 年代末的台灣是經濟奇蹟的年代,畫廊數量激增,1991 年全年曾經刊登過雜誌廣告的畫廊數量,統計約 170 家,可見藝術市場非常活絡,台灣的畫廊同業共同感受到,產業應該進入到更具整合與策略性的發展階段了,「社團法人中華民國畫廊協會」於是在 1992 年 6 月 8 日正式成立,會員中最資深的畫廊之一阿波羅畫廊負責人張金星,被推選為第一任理事長。成立之初,由帝門藝術中心黃宗宏提供辦公室,並派任其員工蕭國棟擔任創會秘書長。

畫廊協會常態的會務是會員服務,其中最被期待的是帶領大家推動產業發展,開拓市場版圖,以及更進一步的能夠接軌國際藝術市場,因此,從 1992 開始,協會每年定期舉辦以畫廊為單元的藝術博覽會,大大拓展了每家畫廊同業接觸到的市場廣度,從此成為畫廊協會的年度工作重點。

第二任理事長龍門畫廊負責人李亞俐,1995 年邀得多家西方畫廊參與,全力轉型為國際性的台北國際藝術博覽會。1997 雖然因為受到亞洲金融風暴影響,在亞洲各國的藝術博覽會紛紛停辦的情勢下,第三任理事長東之畫廊負責人劉煥獻帶領協會,不畏風暴,堅持住台北國際藝術博覽會依然屹立。敦煌藝術中心洪平濤接第四任理事長時,1998 年初邀請陸潔民返台擔任秘書長,當時台灣許多產業都展開西進拓展的潮流,1998 陸潔民帶領 10 家畫廊去中國以

多場座談展開了交流，中國同業最感興趣的是台灣畫廊協會如何成立？台灣畫廊的歷史與營運？使得中國同業也興起組織他們自己的畫廊協會的共識，但經過一番努力，因為中國禁止民間結社，當時中國的畫廊協會申請失敗，但此行結識了北京藝博董夢陽、上海藝博成員藝博畫廊趙建平、華氏畫廊華雨舟等，直接促成1999年北京藝博會的「台灣館」與上海藝博會的「台灣專區」。協民畫廊在北京藝博會展出的常玉〈盆花〉，以及此行台灣畫廊內容與呈現之專業性，對中國的畫廊發展產生了重要的觀摩作用。[12]

北京藝博會結束隔日，赴展的畫廊返台啟程之前，發生重創台灣的921大地震，那一年的台北國際藝博會在國殤中依舊堅持舉辦，同業現場發起義賣專拍，所得捐給受創的偏鄉小學。

四、結語

1990年代的台灣，歷經泡沫經濟造成的股市暴起暴跌、之後快速修復，推進工業化進程成為資訊王國，緊接著1996台灣首次民選總統引來中國共產政權佈署飛彈相脅，再度造成股市暴跌之後又迅速拉起，然後再遇到1997亞洲金融風暴波及，世紀末1999秋天又遭逢921重災。但是台灣的畫廊產業跟台灣的經濟發展同樣經得起考驗，挫折時稍稍蹲低，危機過後立即高高躍起，遇挫更勇。

在這樣的基礎上邁進21世紀，台灣畫廊也邁向了新的挑戰：透過跨海設立分點、經紀合作、攻掠世界各國博覽會，然後前進中國、深入亞洲、走向世界。

12　以上關於當時畫廊協會赴中國交流的事務，執筆前曾再次採訪當年畫協秘書長陸潔民先生確認。

作者簡介

胡永芬

現任

文化政策與藝術環境觀察人、獨立策展人

國家文化藝術基金會董事

公共電視基金會監察人

中華電視公司常務監察人

樺霖文化藝術基金會董事

台北當代藝術館諮詢委員

宜蘭縣政府公共藝術審議委員

曾任

台灣視覺藝術聯盟顧問、野草舞蹈聚落顧問、文化部公共藝術獎第五六屆評審委員、空總創新基地諮詢委員、台新藝術基金會台新藝術獎提名觀察委員、新境界文教基金會文化小組委員、中國內蒙古鄂爾多斯美術館館長、文化建設基金管理委員會委員、中華民國畫廊協會顧問、臺北市政府公共藝術審議委員、中華民國文化建設委員會國家文化創意園區諮詢委員、中華民國藝術文化環境改造協會理事、《典藏》雜誌企劃總監、閣林圖書公司《ART GALLERY藝術大師世紀畫廊》總編輯、余紀忠之中國時報系《新朝藝術》雜誌總編輯、《中時晚報》文化版記者、《首都早報》文化新聞中心召集人、「屏風表演

參考資料

· 〈台灣經濟發展歷程與策略〉，行政院經濟建設委員會編著，民國102年10月，台北。

· 國家電影及視聽文化中心，台北。

· 《藝術家》雜誌，1990-2000年，台北。

· 《中時晚報》，1990-1997年，台北。

· 《新朝藝術》雜誌，1998-2000年，台北。

· 《臺灣畫廊口述歷史採集計畫第一期成果報告》，中華民國畫廊協會，2011年10月，台北。

· 《臺灣畫廊口述歷史採集計畫第二期成果報告》上冊，中華民國畫廊協會，2012年12月，台北。

班」執行製作、《中央日報》海外版《星期天周刊》編輯記者、《中央日報》海外版副刊編輯等。

獲獎紀錄
· 2010年策劃之〈1971—2010周春芽藝術四十年回顧展〉，上海美術館，本展同時獲得：胡潤藝術榜」評選為2010「年度展覽」獎、「年度藝術家」獎、藝術家與策展人同時獲選「2010年中國當代藝術百大權力榜」。
· 2009年於台北市立美術館策劃之〈生命之渺——方力鈞創作25年展〉，與同年於台北當代藝術館策劃之〈派樂地〉展，同時獲選為：《藝術家》雜誌讀者年度票選「十大公辦好展覽」。
· 2007年於國立台灣美術館策劃之〈後解嚴與後八九——兩岸當代美術對照〉展，獲《藝術家》雜誌讀者年度票選「十大公辦好展覽」。
· 2005年於關渡美術館策劃之〈明日，不回眸〉展，獲《藝術家》雜誌讀者年度票選「十大公辦好展覽」。
· 2001年於關渡美術館、國立台灣美術館，共同策劃之〈千濤拍岸——台灣美術一百年〉展，獲《藝術家》雜誌讀者年度票選「十大公辦好展覽」。

· 《臺灣畫廊口述歷史採集計畫第二期成果報告》下冊，中華民國畫廊協會，2012年12月，台北。
· 《臺灣畫廊口述歷史採集計畫第三期成果報告》，中華民國畫廊協會，2015年1月，台北。
· 《臺灣當代美術通鑑：藝術家雜誌40年版》，倪再沁等著，藝術家出版社，2015年6月，台北。
· 胡永芬工作紀錄，1990-2000年。

臺灣畫廊產業史年表

1991 ～ 2000

凡例

一、本期年表以紀錄 1991-2000 年之台灣畫廊的活動事件為主，包括畫廊的起迄時間、地址與搬遷，以及舉辦和參加的展覽等活動。

二、收錄標準：須具備 1. 2. 兩項條件，並符合 3. 至 6. 其中一項條件之畫廊，其活動事件才可收錄。

 1. 有固定展覽空間。

 2. 開業時間至少三年以上，且每年固定舉辦 1 檔以上展覽。

 3. 與公部門有合作展覽。

 4. 有商業登記。

 5. 有廣告刊登之行為。

 6. 非政府機構或官方單位。

 7. 不包含民間替代空間。

 8. 展覽項目不包含骨董文物、及專營單一藝術家之畫廊。

三、年表格式

 1. 年表以年代、事件描述、資料來源三個欄位呈現。

 2. 以年代時間發生時間軸為排序。

3. 事件描述格式：

（1）「時間」，「地點」舉辦／發生「活動」。

（2）時間以阿拉伯數字書寫，「.」分隔年、月、日。

（3）因資料本身的限制，會有缺少月或日的情形發生。

（4）包括年代時間，作品件數、人數與地址等皆使用阿拉伯數字。

（5）收錄事件盡量依照原文記載，並主要以中性辭彙去描述。但如遇同一事件出現時間前後矛盾，與展覽名稱出現差異等狀況，原則以最後消息為主。

（6）同一人名在原資料如出現別號等情況，基本上以一種名字，或是以括號補充的形式以方便閱讀。

（7）如為畫廊之分公司所辦活動，事件描述中會直接標示分公司地點。

4. 資料來源：

（1）畫廊與舉辦者自行提供。

（2）專書、期刊雜誌、網路資料、廣告刊登之資料蒐集，尤其以《雄獅美術》與《藝術家》刊登之藝訊為主。

年代	事件	資料來源
	01.01 - 01.13，東之畫廊舉辦韓旭東木雕首次個展「唐山過海」。	《雄獅美術》1991.01、東之畫廊
	01.01 - 01.28，視丘攝影文化廣場舉辦「多田茂德個展」。	《雄獅美術》1991.01
	01.01 - 01.13，台北京華藝術中心舉辦「人物畫特展」；台中京華藝術中心舉辦「陳慶榮個展」。	《雄獅美術》1991.01
	01.01 - 01.17，雅特藝術中心舉辦「水墨的現代語彙——羅青、楚戈、袁金塔」。	《雄獅美術》1991.01
	01.02 - 02.28，明生畫廊舉辦「新春小品展」。	明生畫廊
	01.02 - 01.18，有熊氏藝術中心舉辦「張禮權畫展」。	《雄獅美術》1991.01
	01.03 - 01.31，明生畫廊舉辦「國外畫作收藏展」。	《雄獅美術》1991.01、明生畫廊
	01.04 - 01.13，亞洲藝術中心舉辦「羅世長油畫展」。	《雄獅美術》1991.01
	01.05 - 01.16，現代畫廊舉辦「黃玉成油畫個展」。	《雄獅美術》1991.01、現代畫廊
	01.05 - 01.13，新生畫廊舉辦「陳子張國畫展」。	《雄獅美術》1991.01
	01.05 - 01.27，首都藝術中心舉辦「廖繼英〈有情天地〉油畫展」。	《雄獅美術》1991.01
1991	01.05 - 01.20，皇冠藝文中心舉辦「劉旦宅水墨個展」。	《雄獅美術》1991.01
	01.05 - 01.13，台北高格畫廊舉辦「絲路之旅寫生專題展」。	《雄獅美術》1991.01
	01.05 - 01.20，隔山畫廊舉辦「徐堅白油畫個展」。	《雄獅美術》1991.01
	01.05 - 01.20，官林藝術中心舉辦「梁慶富個展」。	《雄獅美術》1991.01
	01.05 - 02.05，長江藝術中心舉辦「劉國輝水墨人物畫展」。	《雄獅美術》1991.01
	01.05 - 01.27，根生藝廊舉辦「林勤霖油畫展」。	《雄獅美術》1991.01
	01.08 - 01.27，帝門藝術中心舉辦「黃志超畫展」。	《雄獅美術》1991.01
	01.09 - 01.19，孟焦畫坊舉辦「王太田水墨層次展」。	《雄獅美術》1991.01
	01.10 - 02.10，南畫廊舉辦「零號集錦」。	《雄獅美術》1991.01
	01.10 - 01.31，台北敦煌藝術中心舉辦「收藏家交流展」。	《雄獅美術》1991.01
	01.12 - 01.30，雅德藝術中心舉辦「金芬華油畫個展」。	《雄獅美術》1991.01
	01.12 - 01.23，今天畫廊舉辦「'91 迎春木雕精品展」。	《雄獅美術》1991.01

年代	事件	資料來源
1991	01.12 - 02.10，今天畫廊舉辦「傳統與現代壺藝精品展」。	《雄獅美術》1991.01、《雄獅美術》1991.02
	01.12 - 01.27，雄獅畫廊舉辦「九十年代中國新文人畫——江蘇畫刊收藏展」。	《雄獅美術》1991.01、李賢文
	01.12 - 01.27，愛力根畫廊舉辦「回顧，是為了開創未來——愛力根畫廊四年回顧展」。	《雄獅美術》1991.01、愛力根畫廊
	01.12 - 01.24，八大畫廊舉辦「陳美珠出國前台北首次個展」。	八大畫廊
	01.12 - 01.27，時代畫廊舉辦「王澤畫展」。	《雄獅美術》1991.01
	01.15 - 01.31，長流畫廊舉辦「十大名家精品特展」。	《雄獅美術》1991.01
	01.15 - 01.27，亞洲藝術中心舉辦「日本名家油畫展」。	《雄獅美術》1991.01
	01.15 - 01.24，新生畫廊舉辦「王彥傳國畫展」。	《雄獅美術》1991.01
	01.15 - 01.31，飛元藝術中心舉辦「代理畫家聯展」。	《雄獅美術》1991.01
	01.16 - 01.30，台北京華藝術中心舉辦「鄧雪峯個展」。	《雄獅美術》1991.01
	01.16 - 01.30，台中京華藝術中心舉辦「陳土侯水墨個展」。	《雄獅美術》1991.01
	01.17 - 01.27，帝門藝術中心舉辦「新材料、新展望」。	《雄獅美術》1991.01
	01.19 - 02.04，阿波羅畫廊舉辦「陳家榮個展」。	阿波羅畫廊
	01.19 - 01.30，東之畫廊舉辦「陳輝東畫展」。	《雄獅美術》1991.01、東之畫廊
	01.19 - 02.06，龍門畫廊舉辦「龐均油畫展」。	《雄獅美術》1991.01、龍門雅集
	01.19 - 02.10，台北漢雅軒舉辦「李華生畫展」。	《雄獅美術》1991.01
	01.19 - 02.04，阿波羅畫廊舉辦「陳家榮油畫個展」。	《雄獅美術》1991.02
	01.19 - 01.31，現代畫廊舉辦「陳景容油畫個展」。	《雄獅美術》1991.01、現代畫廊
	01.19 - 02.07，爵士攝影藝廊舉辦「羅繼志影劇人物」。	《雄獅美術》1991.01
	01.19 - 01.27，台北高格畫廊舉辦「簡昌達油畫展」。	《雄獅美術》1991.01
	01.19 - 02.10，當代藝術公司舉辦「趙無極版畫展」。	《雄獅美術》1991.01
	01.19 - 02.13，誠品畫廊舉辦「王萬春、蘇旺伸雙個展」。	誠品畫廊
	01.19 - 01.30，積禪藝術中心舉辦「薛清茂水墨畫展」。	《雄獅美術》1991.01
	01.19 - 02.28，有熊氏藝術中心舉辦「黃磊生教授 1991 新春特展」。	《雄獅美術》1991.02

年代	事件	資料來源
1991	01.19 - 02.10，傳承藝術中心舉辦「孫君良姑蘇抒懷——幽情雅韻」。	《雄獅美術》1991.01、傳承藝術中心
	01.20 - 01.31，孟焦畫坊舉辦「楊浩旅歐個展」。	《雄獅美術》1991.01
	01.22 - 02.10，隔山畫廊舉辦「大陸年畫原作展」。	《雄獅美術》1991.01、《雄獅美術》1991.02
	01.22 - 01.31，官林藝術中心舉辦「馬良山水畫展」。	《雄獅美術》1991.01
	01.26 - 02.10，今天畫廊舉辦「萬象吉祥陶泥展」。	《雄獅美術》1991.01、《雄獅美術》1991.02
	01.26 - 02.26，現代畫廊舉辦「劉洋哲、朱錦城、徐明豐現代版印年畫展」。	《雄獅美術》1991.02
	01.26 - 02.03，新生畫廊舉辦「曾后希國畫收藏展」。	《雄獅美術》1991.01
	01.26 - 02.10，皇冠藝文中心舉辦「吳山明水墨個展」。	《雄獅美術》1991.01
	01.26 - 02.22，恆昶藝廊舉辦「第四屆主席盃攝影優勝作品」。	《雄獅美術》1991.02
	01.26 - 02.12，彩虹攝影藝廊舉辦「光輝十月看中華攝影得獎作品」。	《雄獅美術》1991.02
	01.26 - 02.10，清韵藝術中心舉辦「江兆申畫展」。	《雄獅美術》1991.01
	01.26 - 02.28，華泰藝術中心舉辦「大陸人體油畫展」。	《雄獅美術》1991.02
	01.26 - 02.10，雅特藝術中心舉辦「名家精品展」。	《雄獅美術》1991.01
	02.01 - 02.28，雅德藝術中心舉辦「藝術禮讚——歐洲名家版畫、雕塑、陶藝品、畫冊、海報、卡片特展」。	《雄獅美術》1991.02
	02.01 - 02.28，明生畫廊舉辦「新春小品展」。	《雄獅美術》1991.02
	02.01 - 02.10，亞洲藝術中心舉辦「中國之愛——新春水墨精品展」。	《雄獅美術》1991.02
	02.01 - 02.10，帝門藝術中心舉辦「林敏媛個展」。	《雄獅美術》1991.02
	02.01 - 02.28，帝門藝術中心舉辦「歐洲名家的獻禮」。	《雄獅美術》1991.02
	02.01 - 03.15，當代藝術公司舉辦「二週年特展—— 1.當代畫家聯展 2.藝術圖書展」。	《雄獅美術》1991.02
	02.01 - 02.13，誠品畫廊舉辦「誠品畫廊代理畫家聯展」	誠品畫廊
	02.01 - 02.13，串門藝術空間舉辦「陳李全妹、阿亮母子聯展」。	《雄獅美術》1991.02、倪晨、陳麗華、李廣中
	02.01 - 02.13，京華藝術中心舉辦「吉祥特展」。	《雄獅美術》1991.02
	02.01 - 02.13，台中京華藝術中心舉辦「鄧雪峯開年特展」。	《雄獅美術》1991.02
	02.01 - 02.12，孟焦畫坊舉辦「吳盈著油畫個展」。	《雄獅美術》1991.02

年代	事件	資料來源
1991	02.01 - 02.28，官林藝術中心舉辦「1991 年新春收藏展」。	《雄獅美術》1991.02
	02.01 - 02.10，根生藝廊舉辦「張性荃教授畫展」。	《雄獅美術》1991.02
	02.01 - 02.28，吉証畫廊舉辦「西畫名家展」。	《雄獅美術》1991.02
	02.02 - 02.10，東之畫廊舉辦「新春特展」。	東之畫廊
	02.02 - 02.28，視丘攝影文化廣場舉辦「多田茂德紅外線攝影展」。	《雄獅美術》1991.02
	02.02 - 02.28，長流畫廊舉辦「歲末特展」。	《雄獅美術》1991.02
	02.02 - 02.10，亞洲藝術中心舉辦「開春水墨精品特展——江山之愛」。	亞洲藝術中心
	02.02 - 02.24，雄獅畫廊舉辦「奚淞三十三觀音展」。	《雄獅美術》1991.02、李賢文
	02.02 - 02.11，印象畫廊舉辦「王健碧油畫首展」。	《雄獅美術》1991.02
	02.02 - 02.10，東之畫廊舉辦「鄭清治雕塑之美」。	《雄獅美術》1991.02
	02.02 - 02.10，東之畫廊舉辦「新春名家聯展」。	《雄獅美術》1991.02
	02.02 - 02.08，金品藝廊舉辦「張傑國畫牡丹個展」。	《雄獅美術》1991.02
	02.02 - 02.10，時代畫廊舉辦「油畫精品迎春特展」。	《雄獅美術》1991.02
	02.02 - 02.28，珍傳畫廊舉辦「開幕精品展」。	《雄獅美術》1991.02
	02.03 - 02.20，積禪藝術中心舉辦「南台灣名家油畫小品聯展」。	《雄獅美術》1991.02
	02.05 - 02.13，新生畫廊舉辦「藝術精品聯展」。	《雄獅美術》1991.02
	02.09 - 02.24，現代畫廊舉辦「劉文三油畫展」。	《雄獅美術》1991.02、現代畫廊
	02.09 - 03.05，長江藝術中心舉辦「春節名家聯展」。	《雄獅美術》1991.02、《雄獅美術》1991.03
	02.11 - 02.22，愛力根畫廊舉辦「遷址前的回顧」。	《雄獅美術》1991.02
	02.12 - 02.28，隔山畫廊舉辦「賀歲特展」。	《雄獅美術》1991.02
	02.13 - 03.08，彩虹攝影藝廊舉辦「荷香、荷韻、荷姿春節特展——張繼福」。	《雄獅美術》1991.02
	02.15 - 03.03，景陶坊舉辦「廖天照石雕系列展」。	《雄獅美術》1991.02
	02.19 - 02.28，新生畫廊舉辦「梁雲波國畫展」。	《雄獅美術》1991.02
	02.19 - 02.24，金品藝廊舉辦「武進同鄉會聯展」。	《雄獅美術》1991.02

年代	事件	資料來源
	02.19 - 03.31，當代藝術公司舉辦「二週年特展」。	《雄獅美術》1991.03
	02.19 - 03.05，台中鹿港小鎮舉辦「許固令水墨畫展」。	《雄獅美術》1991.02、《雄獅美術》1991.03
	02.21 - 02.28，串門藝術空間舉辦「外」畫會聯展。	《雄獅美術》1991.02
	02.22 - 03.17，傳承藝術中心舉辦「劉懋善的水鄉世界水墨展」。	《雄獅美術》1991.03
	02.22 - 03.17，臻品藝術中心舉辦「迪札尼油畫個展」。	《雄獅美術》1991.03
	02.23 - 03.17，台北漢雅軒舉辦「石壺（陳子莊）畫展」。	《雄獅美術》1991.02、《雄獅美術》1991.03
	02.23 - 03.10，時代畫廊舉辦「張義雄油畫展」。	《雄獅美術》1991.02
	02.23 - 04.11，華泰藝術中心舉辦「中國名家人體油畫展」。	《雄獅美術》1991.03
	02.23 - 03.17，翰墨軒舉辦「傅抱石作品展」。	《雄獅美術》1991.02
	03，愛力根畫廊舉辦「愛力根畫廊遷址」。	《雄獅美術》1991.03、愛力根畫廊
	03.01 - 03.28，明生畫廊舉辦「國際名家畫展」。	《雄獅美術》1991.03、明生畫廊
1991	03.01 - 03.17，亞洲藝術中心舉辦「畫家筆中的繽紛世界－「花與靜物」。	亞洲藝術中心
	03.01 - 03.30，名人畫廊舉辦「台灣前輩畫家素描精品展」。	《雄獅美術》1991.03
	03.01 - 03.15，金品藝廊舉辦「名家聯展」。	《雄獅美術》1991.03
	03.01 - 03.31，台中高格畫廊舉辦「經紀畫家聯展」。	《雄獅美術》1991.03
	03.01 - 03.31，台北高格畫廊舉辦「千巖競秀──近代中國山水畫展」。	《雄獅美術》1991.03
	03.01 - 03.15，德元藝廊舉辦「葉瑞琨彩墨個展」。	《雄獅美術》1991.03
	03.01 - 03.15，孟焦畫坊舉辦「蘇起安首次書法個展」。	《雄獅美術》1991.03
	03.01 - 03.31，阿普畫廊舉辦「湖北名家水彩、粉彩聯展」。	《雄獅美術》1991.03
	03.01 - 03.17，清韵藝術中心舉辦「朱雋石雕展」。	《雄獅美術》1991.03
	03.01 - 03.31，高陽畫廊舉辦「千巖競秀──近代中國山水畫展」。	《雄獅美術》1991.03
	03.02 - 03.29，炎黃藝術館舉辦「90 水墨群展」。	《雄獅美術》1991.03
	03.02 - 03.14，現代畫廊舉辦「楊英風──版畫雕塑展」。	《雄獅美術》1991.03、現代畫廊

年代	事件	資料來源
	03.02 - 03.14，爵士攝影藝廊舉辦「黃承富、中島健攝影展」。	《雄獅美術》1991.03
	03.02 - 03.17，首都藝術中心舉辦「三月花語篇」。	《雄獅美術》1991.03
	03.02 - 03.10，雄獅畫廊舉辦「第十五屆雄獅美術新人獎——1987-1991 潘仁松版畫個展」。	《雄獅美術》1991.01、李賢文
	03.02 - 03.17，皇冠藝文中心舉辦「曾曉滸水墨大展」。	《雄獅美術》1991.03
	03.02 - 03.12，印象畫廊舉辦「蔡正一油畫展」。	《雄獅美術》1991.03
	03.02 - 03.14，金石藝廊舉辦「陳來興油畫展」。	《雄獅美術》1991.03
	03.02 - 03.14，串門藝術空間舉辦「『外』畫會聯展」。	倪晨、陳麗華、李廣中
	03.02 - 03.17，台中京華藝術中心舉辦「蘭亭特展」。	《雄獅美術》1991.03
	03.02 - 03.10，雅特藝術中心舉辦「楊興台畫展」。	《雄獅美術》1991.03
	03.06 - 03.24，八大畫廊舉辦「八大畫廊中堅畫家心路歷程展——展出 20 年前作品」。	八大畫廊
	03.07 - 03.24，清韵藝術中心舉辦「緒神與眾生」。	《雄獅美術》1991.03
1991	03.08 - 03.20，龍門畫廊舉辦「台灣當代女性藝術家特展」。	《雄獅美術》1991.03、龍門雅集
	03.08 - 03.17，台北敦煌藝術中心舉辦「曾明男陶展」。	《雄獅美術》1991.03
	03.08 - 03.14，景陶坊舉辦「陶花舞春風」。	《雄獅美術》1991.03
	03.09 - 03.31，台北漢雅軒舉辦「許雨仁油畫個展」。	《雄獅美術》1991.03
	03.09 - 03.24，愛力根畫廊舉辦「開幕的賀禮——洪瑞麟個展」。	《雄獅美術》1991.03、愛力根畫廊
	03.09 - 04.11，東之畫廊舉辦「冉茂芹畫展」。	《雄獅美術》1991.04
	03.09 - 03.24，隔山畫廊舉辦「吳芳谷水彩畫展」。	《雄獅美術》1991.03
	03.09 - 03.29，八大畫廊舉辦「中堅畫家聯展」。	《雄獅美術》1991.03
	03.09 - 04.07，誠品畫廊舉辦「司徒強個展」。	誠品畫廊
	03.09 - 03.20，積禪藝術中心舉辦「呂錦堂油畫展」。	《雄獅美術》1991.03
	03.09 - 03.31，根生藝廊舉辦「1991 心境雙年展——廖繼英、吳世全、林茂榮三人聯展」。	《雄獅美術》1991.03
	03.09 - 03.22，彩虹攝影藝廊舉辦「姚文聰攝影展」。	《雄獅美術》1991.03
	03.12 - 03.31，長江藝術中心舉辦「新春水墨精品展」。	《雄獅美術》1991.03

年代	事件	資料來源
	03.14 - 03.24，時代畫廊舉辦「週年慶油畫精品特展」。	《雄獅美術》1991.03
	03.15 - 04.07，南畫廊舉辦「台灣花果展」。	《雄獅美術》1991.03、《雄獅美術》1991.04、南畫廊
	03.16 - 03.28，爵士攝影藝廊舉辦「林淑卿──01科技影像攝影展」。	《雄獅美術》1991.03
	03.16 - 03.31，雄獅畫廊舉辦「社會觀察—展望台灣新美術」。	李賢文
	03.16 - 03.31，雄獅畫廊舉辦「社會觀察──雄獅美術20週年系列活動」。	《雄獅美術》1991.03
	03.16 - 03.28，印象畫廊舉辦「黃銘哲油畫展」。	《雄獅美術》1991.03
	03.16 - 03.22，金品藝廊舉辦「年崇松國畫展」。	《雄獅美術》1991.03
	03.16 - 03.31，金石藝廊舉辦「陳聖頌個展」。	《雄獅美術》1991.03
	03.16 - 03.27，帝門藝術中心舉辦「鐘俊雄個展」。	《雄獅美術》1991.03
1991	03.16 - 03.31，串門藝術空間舉辦「陳聖頌個展」。	《雄獅美術》1991.03、倪晨、陳麗華、李廣中
	03.16 - 03.31，雅特藝術中心舉辦「焦士太畫展」。	《雄獅美術》1991.03
	03.16 - 03.31，台北鹿港小鎮舉辦「李沙水彩畫展」。	《雄獅美術》1991.03
	03.17 - 03.31，德元藝廊舉辦「大陸當代名家精品展」。	《雄獅美術》1991.03
	03.17 - 03.31，孟焦畫坊舉辦「名家書畫聯展」。	《雄獅美術》1991.03
	03.19，傳承藝術中心舉辦「新浙派山水師生展」。	《雄獅美術》1991.03、傳承藝術中心
	03.22 - 04.07，亞洲藝術中心舉辦「王南雄水墨畫展──傳統與懷鄉」。	亞洲藝術中心
	03.22 - 04.16，臻品藝術中心舉辦「周于棟畫展」。	《雄獅美術》1991.03
	03.23 - 04.07，龍門畫廊舉辦「龍門特別企劃展一2」。	《雄獅美術》1991.03、龍門雅集
	03.23 - 04.14，皇冠藝文中心舉辦「郭振昌個展」。	《雄獅美術》1991.03
	03.23 - 03.29，金品藝廊舉辦「劉清齊國畫個展」。	《雄獅美術》1991.03
	03.23 - 03.31，台中高格畫廊舉辦「陳主明『鄉土情懷』油畫展」。	《雄獅美術》1991.03
	03.23 - 04.07，當代藝術公司舉辦「吳瑪悧個展」。	《雄獅美術》1991.04
	03.23 - 04.03，積禪藝術中心舉辦「李焜培水彩畫展」。	《雄獅美術》1991.03
	03.23 - 04.05，彩虹攝影藝廊舉辦「荷花生命系列」。	《雄獅美術》1991.04

年代	事件	資料來源
	03.27 - 04.07，台中京華藝術中心舉辦「長卷特展」。	《雄獅美術》1991.03
	03.28 - 04.14，隔山畫廊舉辦「中國兒童水墨畫大展」。	《雄獅美術》1991.04
	03.29 - 04.11，東之畫廊舉辦「冉茂芹油畫展——田園風情法蘭西」。	東之畫廊
	03.29 - 04.12，陶朋舍舉辦「徐翠嶺陶藝展」。	《雄獅美術》1991.04
	03.29 - 04.14，飛元藝術中心舉辦「波費爾油畫個展」。	《雄獅美術》1991.04
	03.29 - 04.14，時代畫廊舉辦「楊興生油畫展」。	《雄獅美術》1991.03、《雄獅美術》1991.04
	03.29 - 04.12，悠閑藝術中心舉辦「茲土有情——苦戀鄉土的美術先輩展」。	《雄獅美術》1991.04
	03.30 - 04.05，金品藝廊舉辦「淡江書畫同好聯誼社聯展」。	《雄獅美術》1991.03
	03.30 - 04.06，八大畫廊舉辦「十青畫家聯展」。	《雄獅美術》1991.03、《雄獅美術》1991.04
	03.30 - 04.28，長江藝術中心舉辦「水墨新人系列展」。	《雄獅美術》1991.04
	04.01 - 04.30，明生畫廊舉辦「水果靜物畫之美」。	《雄獅美術》1991.04、明生畫廊
1991	04.01 - 04.30，台北高格畫廊舉辦「名家精品展」。	《雄獅美術》1991.04
	04.01 - 04.15，德元藝廊舉辦「近代名家花鳥精選展」。	《雄獅美術》1991.04
	04.02 - 04.14，長流畫廊舉辦「溥心畬書畫特展」。	《雄獅美術》1991.04
	04.02 - 04.11，新生畫廊舉辦「劉玉霞國畫展」。	《雄獅美術》1991.04
	04.02 - 04.30，高陽畫廊舉辦「近代中國花鳥畫展」。	《雄獅美術》1991.04
	04.03 - 04.21，台北漢雅軒舉辦「陳來興畫展」。	《雄獅美術》1991.04
	04.03 - 04.14，雅特藝術中心舉辦「馬芳渝變奏曲」。	《雄獅美術》1991.04
	04.04 - 04.28，炎黃藝術館舉辦「郭軔油畫展」。	《雄獅美術》1991.04
	04.04 - 04.14，帝門藝術中心舉辦「法國秋季沙龍展」。	《雄獅美術》1991.04
	04.04 - 04.14，誠品畫廊舉辦「兒童畫展」。	《雄獅美術》1991.04
	04.04 - 04.14，阿普畫廊舉辦「曾英棟個展」。	《雄獅美術》1991.04
	04.06 - 04.20，阿波羅畫廊舉辦「陳建良畫展」。	《雄獅美術》1991.04
	04.06 - 04.24，現代畫廊舉辦「金芬華油畫個展」。	《雄獅美術》1991.04、現代畫廊

年代	事件	資料來源
	04.06 - 04.20，台北敦煌藝術中心舉辦「春天的畫」。	《雄獅美術》1991.04
	04.06 - 04.21，首都藝術中心舉辦「心境雙年展——廖繼英、林茂榮、吳世全」。	《雄獅美術》1991.04
	04.06 - 04.21，雄獅畫廊舉辦「靳本強水墨近作展」。	《雄獅美術》1991.04
	04.06 - 04.17，印象畫廊舉辦「詹金水油畫展」。	《雄獅美術》1991.04
	04.06 - 05.03，恆昶藝廊舉辦「富士 NSP 專業人像特展」。	《雄獅美術》1991.04
	04.06 - 04.17，積禪藝術中心舉辦「吳季如、許文融書畫展」。	《雄獅美術》1991.04
	04.06 - 04.18，串門藝術空間舉辦「吳寬瀛現代雕塑展」。	《雄獅美術》1991.04、倪晨、陳麗華、李廣中
	04.06 - 04.28，拔萃畫廊舉辦「江厚福首次個展——形上學與超現實」。	《雄獅美術》1991.04
	04.06 - 04.28，根生藝廊舉辦「洪德貴油畫展」。	《雄獅美術》1991.04
	04.07，傳承藝術中心舉辦「張珺的無悔——十年飄泊異鄉夢」。	傳承藝術中心
	04.09，傳承藝術中心舉辦「傳承週年慶——鄭力個展」。	《雄獅美術》1991.04、傳承藝術中心
1991	04.11 - 04.24，京華藝術中心阿波羅分公司舉辦「丹青與重彩」。	《雄獅美術》1991.04
	04.12 - 04.24，南畫廊舉辦「孔來福台灣百景畫展」。	《雄獅美術》1991.04、南畫廊
	04.12 - 04.24，南畫廊舉辦「台灣百景之二」。	《雄獅美術》1991.04、南畫廊
	04.12 - 04.24，亞洲藝術中心舉辦「陳明善水彩畫——意象」。	《雄獅美術》1991.04、亞洲藝術中心
	04.12 - 04.28，清韵藝術中心舉辦「楚戈、席慕蓉、蔣勳三人展——花季」。	《雄獅美術》1991.04
	04.13 - 04.28，東之畫廊舉辦「李娟娟油畫首次個展——生命的喜悦」。	東之畫廊
	04.13 - 05.05，龍門畫廊舉辦「林克恭畫展」。	《雄獅美術》1991.04、龍門雅集
	04.13 - 04.21，新生畫廊舉辦「泰北高中美工科教師聯展」。	《雄獅美術》1991.04
	04.13 - 04.28，東之畫廊舉辦「李娟娟油畫展」。	《雄獅美術》1991.04
	04.13 - 04.28，八大畫廊舉辦「師大伙伴心靈之旅」。	八大畫廊
	04.13 - 04.28，當代藝術公司舉辦「吳昊個展」。	《雄獅美術》1991.04
	04.14 - 05.05，誠品畫廊舉辦「顏頂生、劉高興雙個展」。	誠品畫廊
	04.16 - 04.30，長流畫廊舉辦「林風眠、李可染特展」。	《雄獅美術》1991.04

年代	事件	資料來源
	04.16 - 04.21，雄獅畫廊舉辦「靳杰強水墨近作展」。	李賢文
	04.16 - 04.30，德元藝廊舉辦「近代名家人物精選展」。	《雄獅美術》1991.04
	04.17 - 04.28，雅特藝術中心舉辦「曾俊雄心靈的美感」。	《雄獅美術》1991.04
	04.19 - 05.05，時代畫廊舉辦「李隆吉油畫個展」。	《雄獅美術》1991.04、《雄獅美術》1991.05
	04.20 - 05.05，愛力根畫廊舉辦「永遠前衛的張萬傳—從野獸派到新表現主義」。	《雄獅美術》1991.04、愛力根畫廊
	04.20 - 05.01，積禪藝術中心舉辦「呂浮生膠彩展」。	《雄獅美術》1991.04
	04.20 - 05.05，串門藝術空間舉辦「潘仁松版畫個展」。	《雄獅美術》1991.05、倪晨、陳麗華、李廣中
	04.20 - 05.05，串門藝術空間舉辦「徐崇林陶藝展」。	《雄獅美術》1991.04
	04.20 - 05.19，臻品藝術中心舉辦「多索油畫個展」。	《雄獅美術》1991.04
	04.20 - 05.12，翰墨軒舉辦「石魯、趙望雲作品展」。	《雄獅美術》1991.05
	04.23 - 05.02，新生畫廊舉辦「薛平南書法展」。	《雄獅美術》1991.04、《雄獅美術》1991.05
1991	04.26 - 05.08，京華藝術中心台中分公司舉辦「膠彩名家六人展」。	《雄獅美術》1991.04
	04.27 - 05.08，亞洲藝術中心舉辦「柯翠娟油畫展」。	《雄獅美術》1991.04
	04.27 - 05.08，亞洲藝術中心舉辦「匈牙利——班尼博士油畫展」。	《雄獅美術》1991.05
	04.27 - 05.12，現代畫廊舉辦「面對面藝術群、廖本生、袁國浩、黃秋月、楊嚴囊、柯適中、陳淑欣聯展」。	《雄獅美術》1991.04、《雄獅美術》1991.05、現代畫廊
	04.27 - 05.09，爵士攝影藝廊舉辦「視界」——國立藝術學院美術系學生攝影聯展」。	《雄獅美術》1991.05
	04.27 - 05.28，台北京華藝術中心舉辦「第二屆當代佛藝創作展」。	《雄獅美術》1991.05
	04.27，翡冷翠藝術中心舉辦「翡冷翠藝術中心」成立。	雲河藝術
	04.27 - 05.26，翡冷翠藝術中心舉辦「十九世紀歐洲名家油畫展」。	雲河藝術
	05.01 - 05.10，金品藝廊舉辦「名家聯展」。	《雄獅美術》1991.05
	05.01 - 05.12，雅特藝術中心舉辦「陳艷淑畫展」。	《雄獅美術》1991.05
	05.01 - 05.15，維納斯藝廊舉辦「陳來興油畫展」。	《雄獅美術》1991.05
	05.01 - 05.20，傳承藝術中心舉辦「魚躍鳶飛——花鳥春日展」。	《雄獅美術》1991.05、傳承藝術中心
	05.01 - 05.31，台北漢雅軒舉辦「于彭畫展」。	《雄獅美術》1991.05

年代	事件	資料來源
	05.01 - 05.31，明生畫廊舉辦「青山綠水名畫展」。	《雄獅美術》1991.05、明生畫廊
	05.01 - 05.30，孟焦畫坊舉辦「黃亭水墨畫展暨木化石奇石收藏展」。	《雄獅美術》1991.05
	05.01 - 05.31，高陽畫廊舉辦「鳥語花香──近代中國花鳥畫展（二）」。	《雄獅美術》1991.05
	05.01 - 06.30，翡冷翠藝術中心舉辦「十九世紀歐洲名家油畫展」。	《雄獅美術》1991.05、《雄獅美術》1991.06
	05.02 - 05.16，長流畫廊舉辦「張大千書畫特展」。	《雄獅美術》1991.05、長流畫廊
	05.02 - 05.12，根生藝廊舉辦「中堅畫家油畫聯展」。	《雄獅美術》1991.05
	05.03 - 05.12，吉証畫廊舉辦「康乃馨之頌」。	《雄獅美術》1991.05
	05.04 - 05.19，阿波羅畫廊舉辦「江漢東油畫版畫個展／阿波羅畫廊獨特風格畫家推薦展系列活動之一」。	阿波羅畫廊
	05.04 - 05.26，南畫廊舉辦「台灣風景集─憶九份」。	《雄獅美術》1991.05、南畫廊
	05.04 - 05.12，新生畫廊舉辦「張克齊國畫展」。	《雄獅美術》1991.05
	05.04 - 05.20，首都藝術中心舉辦「竹山印象──張國華油畫個展」。	《雄獅美術》1991.05
1991	05.04 - 05.19，雄獅畫廊舉辦「母親・台灣──台灣風景五人展」。	《雄獅美術》1991.05、李賢文
	05.04 - 05.19，皇冠藝文中心舉辦「花景之情──籍虹油畫個展」。	《雄獅美術》1991.05
	05.04 - 05.14，印象畫廊舉辦「王春香油畫展」。	《雄獅美術》1991.05
	05.04 - 05.19，台北、台中高格畫廊舉辦「溫馨五月特展」。	《雄獅美術》1991.05
	05.04 - 05.19，隔山畫廊舉辦「周彥生工筆花鳥畫個展」。	《雄獅美術》1991.05
	05.04 - 05.24，八大畫廊舉辦「八大畫廊八大珍藏展」。	八大畫廊
	05.04 - 05.17，帝門藝術中心舉辦「徐畢華1991年『四季』新作個展」。	《雄獅美術》1991.05
	05.04 - 05.17，恆昶藝廊舉辦「張宏聲攝影個展」。	《雄獅美術》1991.04
	05.04 - 05.15，積禪藝術中心舉辦「母親節特展」。	《雄獅美術》1991.05
	05.04 - 05.26，長江藝術中心舉辦「水墨新人系列展」。	《雄獅美術》1991.05
	05.04 - 05.26，阿普畫廊舉辦「陳榮發個展」。	《雄獅美術》1991.05
	05.04 - 05.31，逸清藝術中心舉辦「1991現代陶藝名家聯展」。	《雄獅美術》1991.05

年代	事件	資料來源
	05.04 - 05.12，珍傳畫廊舉辦「施淑玲版畫個展」。	《雄獅美術》1991.05
	05.04 - 05.30，悠閑藝術中心舉辦「五月飄香──回歸自然的美術運動先驅展」。	《雄獅美術》1991.05
	05.04 - 05.12，翰墨軒舉辦「90年代名流墨跡小品展」。	《雄獅美術》1991.05
	05.09 - 05.26，飛皇藝術中心舉辦「中國近代書畫特展」。	《雄獅美術》1991.05
	05.10 - 05.23，東之畫廊舉辦「藍清輝油畫展──花與古堡」。	《雄獅美術》1991.05、東之畫廊
	05.11 - 06.04，龍門畫廊舉辦「五月畫會紀念展」。	《雄獅美術》1991.05、龍門雅集
	05.11 - 05.23，亞洲藝術中心舉辦「得水之魄──一半江山帶雨痕」。	亞洲藝術中心
	05.11 - 05.23，亞洲藝術中心舉辦「現代名家翰墨展」。	《雄獅美術》1991.05
	05.11 - 05.26，現代畫廊舉辦「張振宇油畫展」。	現代畫廊
	05.11 - 05.23，爵士攝影藝廊舉辦「全國學生創意攝影觀摩展」。	《雄獅美術》1991.05
1991	05.11 - 05.26，愛力根畫廊舉辦「承先啟後──北區中堅輩五大名家聯展」。	愛力根畫廊
	05.11 - 05.26，愛力根畫廊舉辦「中堅輩金爵畫家五人展（賴傳鑑、陳銀輝、何肇衢、馮騰慶、陳景容）」。	《雄獅美術》1991.05
	05.11 - 05.24，金品藝廊舉辦「戴子超國畫個展」。	《雄獅美術》1991.05
	05.11 - 06.09，當代藝術公司舉辦「黎志文雕塑展」。	《雄獅美術》1991.05
	05.11 - 06.02，誠品畫廊舉辦「呂振光、連建興雙個展」。	《雄獅美術》1991.05、誠品畫廊
	05.11 - 05.26，時代畫廊舉辦「張振宇油畫個展」。	《雄獅美術》1991.05
	05.14 - 05.23，新生畫廊舉辦「戴子超國畫展」。	《雄獅美術》1991.05
	05.14 - 05.26，雅特藝術中心舉辦「詹金水油畫展」。	《雄獅美術》1991.05
	05.15 - 05.23，維納斯藝廊舉辦「梁奕焚91新作展」。	《雄獅美術》1991.05
	05.17 - 05.31，德元藝廊舉辦「近代名家山水精選展」。	《雄獅美術》1991.05
	05.17 - 06.02，清韵藝術中心舉辦「呂淑珍陶作展」。	《雄獅美術》1991.05
	05.18 - 05.31，長流畫廊舉辦「當代名家精品展」。	《雄獅美術》1991.05、長流畫廊
	05.18 - 06.02，現代畫廊舉辦「王為銹油畫展」。	《雄獅美術》1991.05、現代畫廊

年代	事件	資料來源
	05.18 - 06.07，恆昶藝廊舉辦「女攝影家聯展」。	《雄獅美術》1991.04
	05.18 - 05.29，積禪藝術中心舉辦「詹浮雲油畫」。	《雄獅美術》1991.05
	05.18 - 06.02，串門藝術空間舉辦「羅青畫展」。	《雄獅美術》1991.05
	05.18 - 05.29，根生藝廊舉辦「曾鈺慧油畫展」。	《雄獅美術》1991.05
	05.18 - 06.09，翰墨軒舉辦「林墉作品展」。	《雄獅美術》1991.05
	05.19 - 05.30，雅德藝術中心舉辦「于兆漪壓克力金箔畫個展」。	《雄獅美術》1991.05
	05.19 - 05.31，印象畫廊舉辦「施翠峰油畫展」。	《雄獅美術》1991.05
	05.21 - 06.10，傳承藝術中心舉辦「塵世情緣——人物畫特展」。	《雄獅美術》1991.05、傳承藝術中心
	05.22 - 06.02，阿波羅畫廊舉辦「克林姆德原裝精印作品展／畫與框的整體搭配作品展」。	阿波羅畫廊
	05.24 - 06.04，龍門畫廊舉辦「五月畫會 '90 年代作品紀念展」。	龍門雅集
1991	05.25 - 06.02，東之畫廊舉辦吉野正明油畫展。	東之畫廊
	05.25 - 06.06，亞洲藝術中心舉辦「率真的精靈——許麗華現代畫展」。	《雄獅美術》1991.05
	05.25 - 06.02，新生畫廊舉辦「王惠民陶藝展」。	《雄獅美術》1991.05
	05.25 - 05.16，雄獅畫廊舉辦「哈古首次雕刻個展——頭目的尊嚴」。	李賢文、《雄獅美術》1991.05
	05.25 - 06.16，皇冠藝文中心舉辦「盧明德個展」。	《雄獅美術》1991.05
	05.25 - 06.02，東之畫廊舉辦「吉野正明油畫展」。	《雄獅美術》1991.05
	05.25 - 05.31，金品藝廊舉辦「宋建業水彩個展」。	《雄獅美術》1991.05
	05.27 - 06.31，愛力根畫廊舉辦「歐洲名家聯展」。	《雄獅美術》1991.06
	05.29 - 06.12，台中京華藝術中心舉辦「袁金塔現代水墨個展」。	《雄獅美術》1991.06
	05.31 - 06.15，時代畫廊舉辦「胡奇中油畫個展」。	《雄獅美術》1991.05
	06.01 - 06.29，明生畫廊舉辦「名家版畫精品展」。	《雄獅美術》1991.06、明生畫廊
	06.01 - 06.12，南畫廊舉辦「蘇嘉男油畫個展」。	《雄獅美術》1991.06、南畫廊

年代	事件	資料來源
	06.01 - 06.24，維納斯藝廊舉辦「鄭在東畫展」。	《雄獅美術》1991.06
	06.01 - 06.12，今天畫廊舉辦「劉其偉畫展」。	《雄獅美術》1991.06
	06.01 - 06.15，首都藝術中心舉辦「簡銘山陶刻書法展」。	《雄獅美術》1991.06
	06.01 - 06.24，金石藝廊舉辦「鄭在東畫展」。	《雄獅美術》1991.06
	06.01 - 06.12，積禪藝術中心舉辦「徐自風水彩」。	《雄獅美術》1991.06
	06.01 - 06.20，台北京華藝術中心舉辦「清涼特展」。	《雄獅美術》1991.06
	06.01 - 06.14，孟焦畫坊舉辦「名家書畫聯展」。	《雄獅美術》1991.06
	06.01 - 06.23，雅特藝術中心舉辦「土與火的對話——陶之二（觀念篇）」。	《雄獅美術》1991.06
	06.01 - 06.17，吉証畫廊舉辦「中堅名家精品展」。	《雄獅美術》1991.06
	06.01 - 06.14，珍傳畫廊舉辦「名家精品展」。	《雄獅美術》1991.06
	06.04 - 06.13，新生畫廊舉辦「世界至孝篤親舜裔總會書畫展」。	《雄獅美術》1991.06
1991	06.04 - 06.30，八大畫廊舉辦「石川欽一郎師生作品懷念展」。	八大畫廊
	06.07 - 06.23，台北漢雅軒舉辦「陳槐容雕塑展」。	《雄獅美術》1991.06
	06.08 - 06.19，東之畫廊舉辦「吳正雄首次個展——人的故事」。	東之畫廊
	06.08 - 06.30，龍門畫廊舉辦「山山水水——丁雄泉 1991 台北展」。	《雄獅美術》1991.06、龍門雅集
	06.08 - 06.18，版畫家畫廊舉辦「丁紹光在台首展」。	《雄獅美術》1991.06
	06.08 - 06.23，現代畫廊舉辦「李元亨邀請展」。	《雄獅美術》1991.06、現代畫廊
	06.08 - 06.19，東之畫廊舉辦「吳正雄畫展——人的故事」。	《雄獅美術》1991.06
	06.08 - 06.23，台北高格畫廊舉辦「裸體美神專題展」。	《雄獅美術》1991.06
	06.08 - 06.23，炎黃藝術館舉辦「楊英風雕塑展」。	《雄獅美術》1991.06
	06.08 - 06.21，恆昶藝廊舉辦「吳佳錩先生個展」。	《雄獅美術》1991.04
	06.08 - 06.20，串門藝術空間舉辦「創作與素描七人展」。	倪晨、陳麗華、李廣中
	06.08 - 06.20，串門藝術空間舉辦「創作與素描展」。	《雄獅美術》1991.06

年代	事件	資料來源
1991	06.08 - 06.23，長江藝術中心舉辦「江南花展——田源、耿潔、顧楊、顧振巖」。	《雄獅美術》1991.06
	06.08 - 06.30，阿普畫廊舉辦「形上與物性之間析釋台灣抽象藝術狀況」。	《雄獅美術》1991.06
	06.08 - 06.18，逸清藝術中心舉辦「25度空間——進出立體與平面的陶藝新境」。	《雄獅美術》1991.06
	06.08 - 06.18，綺麗藝術中心舉辦「丁紹光在台首展」。	《雄獅美術》1991.06
	06.11 - 06.30，傳承藝術中心舉辦「陳向迅1991新作展——江南天闊」。	《雄獅美術》1991.06、傳承藝術中心
	06.12 - 06.23，阿波羅畫廊舉辦「陳建良個展」。	《雄獅美術》1991.06、阿波羅畫廊
	06.14 - 06.23，台中京華藝術中心舉辦「第二屆當代佛藝創作展」。	《雄獅美術》1991.06
	06.15 - 06.27，今天畫廊舉辦「甘信——木雕展」。	《雄獅美術》1991.06
	06.15 - 06.30，亞洲藝術中心舉辦「衝刺與超越——陳樂予畫展」。	《雄獅美術》1991.06
	06.15 - 06.23，新生畫廊舉辦「曾緱雲國畫展」。	《雄獅美術》1991.06
	06.15 - 06.30，台北敦煌藝術中心舉辦「郭雅眉陶藝展」。	《雄獅美術》1991.06
	06.15 - 06.26，印象畫廊舉辦「曾培堯油畫展」。	《雄獅美術》1991.06
	06.15 - 06.30，隔山畫廊舉辦「高慶衍的西北山水」。	《雄獅美術》1991.06
	06.15 - 06.30，帝門藝術中心舉辦「帝門周年慶推薦展」。	《雄獅美術》1991.06
	06.15 - 06.30，帝門藝術中心舉辦「鄭世璠特展」。	《雄獅美術》1991.06
	06.15 - 07.07，誠品畫廊舉辦「誠品畫廊代理畫家介紹展1——夏陽、霍剛、司徒強」。	誠品畫廊
	06.15 - 06.26，積禪藝術中心舉辦「許智育油畫」。	《雄獅美術》1991.06
	06.15 - 06.30，孟焦畫坊舉辦「宋雲水墨畫展」。	《雄獅美術》1991.06
	06.15 - 06.30，珍傳畫廊舉辦「蒲添生八十大壽回顧展」。	《雄獅美術》1991.06
	06.15 - 06.30，陽門藝術中心舉辦「章德民油畫展」。	《雄獅美術》1991.06
	06.15 - 07.07，翰墨軒舉辦「張大千、溥心畬畫展」。	《雄獅美術》1991.07
	06.15 - 07.14，翰墨軒舉辦「鄭明的水墨世界」。	《雄獅美術》1991.07

年代	事件	資料來源
	06.16 - 06.27，華泰藝術中心舉辦「王正鴻釉裏金彩陶藝特展」。	《雄獅美術》1991.06
	06.19 - 07.03，首都藝術中心舉辦「紛華流變的證言——黃圻文個展」。	《雄獅美術》1991.06
	06.22 - 07.21，雅德藝術中心舉辦「夏日美展——國內外藝術家聯展」。	《雄獅美術》1991.06
	06.22 - 07.03，東之畫廊舉辦「鄧亦農畫展」。	《雄獅美術》1991.06
	06.22 - 07.03，梵藝術中心舉辦「丁紹光在台首展」。	《雄獅美術》1991.06
	06.22 - 07.07，串門學苑舉辦「徐崇林陶藝展」。	《雄獅美術》1991.06、《雄獅美術》1991.07、倪晨、陳麗華、李廣中
	06.22 - 07.07，時代畫廊舉辦「女畫家四人油畫聯展」。	《雄獅美術》1991.06、《雄獅美術》1991.07
	06.22 - 07.16，臻品藝術中心舉辦「勒莫、普萊油畫聯展」。	《雄獅美術》1991.06
	06.23 - 07.07，雄獅畫廊舉辦「曾善慶水墨個展」。	《雄獅美術》1991.06
	06.25 - 07.04，新生畫廊舉辦「鄭百重書展」。	《雄獅美術》1991.06、《雄獅美術》1991.07
1991	06.25 - 07.14，雅特藝術中心舉辦「浮生印象——油畫聯展：劉俊禎、陳哲、賴仁輝、邱亞才」。	《雄獅美術》1991.06、《雄獅美術》1991.07
	06.29 - 07.10，積禪藝術中心舉辦「朱雋石雕展」。	《雄獅美術》1991.07
	06.29 - 07.28，京華藝術中心士林總公司舉辦「臺靜農與王壯為書法展」。	《雄獅美術》1991.07
	06.29 - 07.28，京華藝術中心阿波羅分公司舉辦「實用陶藝展」。	《雄獅美術》1991.07
	06.29 - 07.28，京華藝術中心台中分公司舉辦「清涼特展」。	《雄獅美術》1991.07
	07.01 - 07.31，明生畫廊舉辦「世界名家畫展」。	《雄獅美術》1991.07、明生畫廊
	07.01 - 07.31，名人畫廊舉辦「陳來興、周孟德、邱亞才、鄭在東等聯展」。	《雄獅美術》1991.07
	07.01 - 07.31，愛力根畫廊舉辦「花間集Ⅲ」。	《雄獅美術》1991.07
	07.01 - 07.30，德元藝廊舉辦「當代中國彩墨精選展」。	《雄獅美術》1991.07
	07.01 - 07.28，當代藝術公司舉辦「代理畫家聯展」。	《雄獅美術》1991.07
	07.01 - 07.19，孟焦畫坊舉辦「當代名家書畫精品展」。	《雄獅美術》1991.07
	07.01 - 07.28，官林藝術中心舉辦「7月珍品展」。	《雄獅美術》1991.07

年代	事件	資料來源
	07.01 - 07.31，傳承藝術中心舉辦「名家水墨夏日聯展──清心之美」。	《雄獅美術》1991.07、傳承藝術中心
	07.01 - 07.31，吉証畫廊舉辦「名家收藏展」。	《雄獅美術》1991.07
	07.01 - 07.28，高陽畫廊舉辦「俠骨柔情──中國近代人物畫展（二）」。	《雄獅美術》1991.07
	07.02 - 07.16，阿波羅畫廊舉辦「中青輩油畫四人聯展」。	《雄獅美術》1991.07
	07.02，雅德藝術中心舉辦「（一）歐洲當代名家版畫特賣展」。	《雄獅美術》1991.07
	07.02 - 07.28，長流畫廊舉辦「百萬級大師精品展」。	長流畫廊
	07.02 - 07.14，珍傳畫廊舉辦「人體 10 人聯展」。	《雄獅美術》1991.07
	07.02 - 07.31，陽門藝術中心舉辦「當代中堅名家水墨聯展」。	《雄獅美術》1991.07
	07.03 - 07.14，台北敦煌藝術中心舉辦「水墨四季聯展」。	《雄獅美術》1991.07
	07.03 - 07.14，炎黃藝術館舉辦「蘇世雄陶藝展」。	《雄獅美術》1991.07
	07.05 - 07.21，亞洲藝術中心舉辦「掌聲之後得獎西畫家實力展」。	《雄獅美術》1991.07
	07.05 - 07.21，清韵藝術中心舉辦「近古丹青──開幕周年展」。	《雄獅美術》1991.07
1991	07.06 - 07.21，台北漢雅軒舉辦「夏碧泉版畫展」。	《雄獅美術》1991.07
	07.06 - 07.21，現代畫廊舉辦「台灣全省永久免審查作家首屆聯展」。	《雄獅美術》1991.07
	07.06 - 07.14，新生畫廊舉辦「詹文魁石雕展」。	《雄獅美術》1991.07
	07.06 - 07.18，爵士攝影藝廊舉辦「沙岩攝影展」。	《雄獅美術》1991.07
	07.06 - 07.21，首都藝術中心舉辦「林俊明油畫個展」。	《雄獅美術》1991.07
	07.06 - 07.31，首都藝術中心舉辦「謝長融陶藝個展」。	《雄獅美術》1991.07
	07.06 - 07.28，皇冠藝文中心舉辦「郭博州個展」。	《雄獅美術》1991.07
	07.06 - 07.16，印象畫廊舉辦「陳兆聖油畫展」。	《雄獅美術》1991.07
	07.06，東之畫廊舉辦「台中分公司開幕特展名家名畫欣賞」。	《雄獅美術》1991.07
	07.06 - 07.12，金品藝廊舉辦「李汎萍水墨山水展」。	《雄獅美術》1991.07
	07.06 - 07.21，帝門藝術中心舉辦「台灣後現代繪畫 6 人聯展」。	《雄獅美術》1991.07
	07.06 - 07.16，柏林畫廊舉辦「丁紹光在台巡迴展」。	《雄獅美術》1991.07
	07.06 - 07.21，串門學苑舉辦「劉荔、劉慧珠姊妹蛋雕聯展」。	《雄獅美術》1991.07

年代	事件	資料來源
	07.06 - 07.28，拔萃畫廊舉辦「何季諾彩墨個展──台灣童話」。	《雄獅美術》1991.07
	07.06 - 07.28，阿普畫廊舉辦「形上與物性之間──析釋台灣抽象藝術狀況」。	《雄獅美術》1991.07
	07.06 - 07.28，悠閑藝術中心舉辦「油畫新人系列展」。	《雄獅美術》1991.07
	07.12 - 07.28，隔山畫廊舉辦「蘇天賜油畫展」。	《雄獅美術》1991.07
	07.12 - 07.23，時代畫廊舉辦「繽紛夏日情懷──油畫特展」。	《雄獅美術》1991.07
	07.13 - 07.31，金品藝廊舉辦「名家聯展」。	《雄獅美術》1991.07
	07.13 - 07.28，台北高格畫廊舉辦「前輩畫家精品展」。	《雄獅美術》1991.07
	07.13 - 07.28，帝門藝術中心舉辦「謝里法油畫個展」。	《雄獅美術》1991.07
	07.13 - 07.28，帝門藝術中心舉辦「視覺之旅歐洲風景畫」。	《雄獅美術》1991.07
	07.13 - 07.24，積禪藝術中心舉辦「蘇連陣彩墨展」。	《雄獅美術》1991.07
	07.13 - 07.28，景陶坊舉辦「朱坤培陶藝展」。	《雄獅美術》1991.07
1991	07.13 - 08.02，翰墨軒舉辦「姚迪雄畫展」。	《雄獅美術》1991.05
	07.13 - 08.04，翰墨軒舉辦「海上名家畫展」。	《雄獅美術》1991.05、《雄獅美術》1991.07
	07.16 - 07.25，新生畫廊舉辦「方鄂秦畫展」。	《雄獅美術》1991.07
	07.17 - 07.28，炎黃藝術館舉辦「杜若洲個展」。	《雄獅美術》1991.07
	07.19 - 08.03，台北敦煌藝術中心舉辦「懷古與新境──近百年水墨名家大展」。	《雄獅美術》1991.07
	07.20 - 07.31，阿波羅畫廊舉辦「名家水彩聯展」。	《雄獅美術》1991.07
	07.20 - 08.01，爵士攝影藝廊舉辦「法國、印象──周莊攝影個展」。	《雄獅美術》1991.07
	07.20 - 07.31，東之畫廊舉辦「黃新銳畫展──台北縣風光特展」。	《雄獅美術》1991.07
	07.20 - 08.18，誠品畫廊舉辦「誠品畫廊代理畫家介紹展 2 ──黎志文、戴海鷹、陳世明」。	誠品畫廊
	07.20 - 07.31，卡門國際藝術舉辦「丁紹光在台巡迴展」。	《雄獅美術》1991.07
	07.20 - 07.31，孟焦畫坊舉辦「于百齡、王太田、陳逸水墨三人展」。	《雄獅美術》1991.07

年代	事件	資料來源
1991	07.20 - 08.11，雅特藝術中心舉辦「媒材與表現——素描篇：陳銀輝、陳景容、蘇信義、簡正雄」。	《雄獅美術》1991.07、《雄獅美術》1991.08
	07.20 - 08.18，臻品藝術中心舉辦「當代歐洲名家聯展」。	《雄獅美術》1991.07
	07.21 - 08.04，收藏家畫廊舉辦「清凉自在——小魚水墨小品展」。	《雄獅美術》1991.07
	07.23 - 08.17，雅德藝術中心舉辦「（二）歐洲當代名家——生活藝術精品展」。	《雄獅美術》1991.07
	07.23 - 08.11，華泰藝術中心舉辦「孔昭興岩雕草汁繪畫展」。	《雄獅美術》1991.07、《雄獅美術》1991.08
	07.27 - 08.04，新生畫廊舉辦「洪堯順油畫展」。	《雄獅美術》1991.07、《雄獅美術》1991.08
	07.27 - 08.07，積禪藝術中心舉辦「週年慶特展」。	《雄獅美術》1991.07、《雄獅美術》1991.08
	07.27 - 08.11，時代畫廊舉辦「夏予冰個展」。	《雄獅美術》1991.07、《雄獅美術》1991.08
	07.28 - 08.28，鹿港小鎮御用坊舉辦「濃濃的鄉情——鹿港小鎮溫馨系列」。	《雄獅美術》1991.08
	08.01 - 08.31，明生畫廊舉辦「國內畫作收藏展」。	《雄獅美術》1991.08、明生畫廊
	08.01 - 08.13，首都藝術中心舉辦「五週年慶代理畫家、陶藝家作品聯展」。	《雄獅美術》1991.08
	08.01 - 08.31，印象畫廊舉辦「名家油畫聯展」。	《雄獅美術》1991.08
	08.01 - 08.18，飛元藝術中心舉辦「中國早期旅法女畫家潘王良個展」。	《雄獅美術》1991.08
	08.01 - 08.31，帝門藝術中心舉辦「1910～1950年巴黎畫派、超現實主義、眼鏡蛇藝術群三派大師作品展」。	《雄獅美術》1991.08
	08.01 - 08.14，孟焦畫坊舉辦「黃篤生書法近作展」。	《雄獅美術》1991.08
	08.01 - 08.21，傳承藝術中心舉辦「五彩流離——朱紅的水墨世界」。	《雄獅美術》1991.08、傳承藝術中心
	08.01 - 08.17，吉証畫廊舉辦「80年代抽象名家特展」。	《雄獅美術》1991.08
	08.01 - 08.31，高陽畫廊舉辦「名家書畫精品展」。	《雄獅美術》1991.08
	08.03 - 08.14，東之畫廊舉辦「廖正輝畫展『生活的魚』」。	東之畫廊
	08.03 - 08.31，雅德藝術中心舉辦「靜物之美——歐洲當代畫家聯展」。	《雄獅美術》1991.08
	08.03 - 08.31，雄獅畫廊舉辦「雄獅畫廊收藏品欣賞」。	《雄獅美術》1991.08、李賢文
	08.03 - 08.11，帝門藝術中心舉辦「對睨的慈悲——美國攝影家六人聯展」。	《雄獅美術》1991.08
	08.03 - 08.28，官林藝術中心舉辦「明清之石祭書畫特展」。	《雄獅美術》1991.08
	08.03 - 08.14，根生藝廊舉辦「新視覺的原創——莊志輝創作展」。	《雄獅美術》1991.08

年代	事件	資料來源
	08.03 - 08.18，景陶坊舉辦「唐彥忍陶藝展」。	《雄獅美術》1991.08
	08.03 - 08.18，雅集藝術中心舉辦「GORRITI 油畫、版畫、水彩展」。	《雄獅美術》1991.08
	08.04 - 08.25，悠閑藝術中心舉辦「黃國珍、陳昱銘雙個展」。	《雄獅美術》1991.08
	08.06 - 08.15，新生畫廊舉辦「楊春風竹筆展」。	《雄獅美術》1991.08
	08.06 - 08.18，台北敦煌藝術中心舉辦「七月的傳說——天上、人間、地獄」。	《雄獅美術》1991.08
	08.09 - 08.25，亞洲藝術中心舉辦「人物篇——畫中人的故事」。	《雄獅美術》1991.08
	08.10 - 08.25，皇冠藝文中心舉辦「陳雄立個展」。	《雄獅美術》1991.08
	08.10 - 08.25，愛力根畫廊舉辦「畫家筆下的威尼斯風華展」。	《雄獅美術》1991.08
	08.10 - 08.21，積禪藝術中心舉辦「曾銘祥油畫展」。	《雄獅美術》1991.08
	08.10 - 08.25，串門藝術空間舉辦「李明則畫展」。	《雄獅美術》1991.08、倪晨、陳麗華、李廣中
1991	08.10 - 09.01，翰墨軒舉辦「林風眠畫展」。	《雄獅美術》1991.08、《雄獅美術》1991.09
	08.13 - 08.27，阿波羅畫廊舉辦「南台灣夏日風情畫聯展」。	《雄獅美術》1991.08
	08.13 - 09.01，雅特藝術中心舉辦「媒材與表現——版畫篇」。	《雄獅美術》1991.08
	08.16 - 08.30，首都藝術中心舉辦「王興道油畫個展」。	《雄獅美術》1991.08
	08.17 - 08.25，新生畫廊舉辦「林金標油畫展」。	《雄獅美術》1991.08
	08.17 - 09.01，八大畫廊舉辦「60 年代心象畫展」。	八大畫廊
	08.17 - 08.31，帝門藝術中心舉辦「陳錦芳新意象畫派——後梵谷與人文系列」。	《雄獅美術》1991.08
	08.17 - 09.01，串門學苑舉辦「林雲龍塗鴉創作展」。	《雄獅美術》1991.08
	08.17 - 09.01，時代畫廊舉辦「李錫奇個展」。	《雄獅美術》1991.07、《雄獅美術》1991.08
	08.17 - 08.31，根生藝廊舉辦「新具象的獨白——陳勤油畫展」。	《雄獅美術》1991.08
	08.21 - 09.01，台北敦煌藝術中心舉辦「山水變奏——水墨四人聯展：李茂成、李蕭錕、管執中、倪再沁」。	《雄獅美術》1991.08
	08.22 - 09.10，隔山畫廊舉辦「雲南版畫藝術展」。	《雄獅美術》1991.08

年代	事件	資料來源
	08.22 - 09.11，傳承藝術中心舉辦「韓黎坤個展」。	《雄獅美術》1991.08
	08.22 - 09.17，臻品藝術中心舉辦「尤西、巴瑞大理石雕展」。	《雄獅美術》1991.08
	08.24 - 09.08，台北漢雅軒舉辦「黃倩——建築空間城」。	《雄獅美術》1991.08
	08.24 - 09.08，台北漢雅軒舉辦「李美惠——自然空間」。	《雄獅美術》1991.08
	08.24 - 09.08，台北漢雅軒舉辦「關於空間的兩個展覽」。	《雄獅美術》1991.09
	08.24 - 09.22，誠品畫廊舉辦「黃宏德個展」。	誠品畫廊
	08.24 - 09.04，積禪藝術中心舉辦「陳英偉油畫展」。	《雄獅美術》1991.08
	08.24 - 09.08，珍傳畫廊舉辦「林義昌個展」。	《雄獅美術》1991.08
	08.27 - 09.05，新生畫廊舉辦「黃玉忠攝影展」。	《雄獅美術》1991.08、《雄獅美術》1991.09
	08.30 - 09.30，台中京華藝術中心舉辦「京華藝術家精品展」。	《雄獅美術》1991.09
1991	08.31 - 09.11，今天畫廊舉辦「藝專校友雕塑三人展：曾界、徐富騰、周瑞明」。	《雄獅美術》1991.09
	08.31 - 09.12，現代畫廊舉辦「東海大學膠彩新人展」。	現代畫廊
	08.31 - 09.12，爵士攝影藝廊舉辦「台灣通用器材公司攝影社會員攝影聯展」。	《雄獅美術》1991.09
	08.31 - 09.20，恆昶藝廊舉辦「『天地一眼』莊儀列攝影個展」。	《雄獅美術》1991.09
	08.31 - 09.08，當代藝術公司舉辦「藝術有愛——大陸賑災義賣畫展」。	《雄獅美術》1991.09
	08.31 - 09.15，串門藝術空間舉辦「林麗華個展」。	《雄獅美術》1991.09、倪晨、陳麗華、李廣中
	08.31 - 09.30，台北京華藝術中心舉辦「走過從前——看牛特展」。	《雄獅美術》1991.09
	08.31 - 09.25，華泰藝術中心舉辦「謝源璜油畫特展」。	《雄獅美術》1991.08、《雄獅美術》1991.09
	08.31 - 09.10，綺麗藝術中心舉辦「梁業鴻荷花展」。	《雄獅美術》1991.09
	09.01 - 09.15，首都藝術中心舉辦「吳世全油畫個展」。	《雄獅美術》1991.09
	09.01 - 09.15，皇冠藝文中心舉辦「陳銘顯陶展」。	《雄獅美術》1991.09
	09.01 - 09.19，金品藝廊舉辦「名家聯展」。	《雄獅美術》1991.09

年代	事件	資料來源
	09.01 - 09.08，台中高格畫廊舉辦「林惺嶽水彩畫特展」。	《雄獅美術》1991.09
	09.01 - 09.30，哥德藝術中心舉辦「早期畫家珍藏展」。	《雄獅美術》1991.09
	09.01 - 09.15，炎黃藝術館舉辦「章錦逸畫展」。	《雄獅美術》1991.09
	09.01 - 09.10，孟焦畫坊舉辦「雨農畫會小品展」。	《雄獅美術》1991.09
	09.01 - 09.22，阿普畫廊舉辦「楊茂林、盧怡仲、吳天章聯展」。	《雄獅美術》1991.09
	09.01 - 09.30，日升月鴻畫廊舉辦「琉璃工房1991『中國尊嚴』系列展」。	《雄獅美術》1991.09
	09.01 - 09.30，泰德畫廊舉辦「趙無極個展」。	《雄獅美術》1991.09
	09.01 - 09.29，高陽畫廊舉辦「古今名家精品展」。	《雄獅美術》1991.09
	09.02 - 09.30，明生畫廊舉辦「歐洲名家版畫展」。	《雄獅美術》1991.09、明生畫廊
	09.03 - 09.29，長流畫廊舉辦「徐悲鴻特展」。	《雄獅美術》1991.09
	09.03 - 09.13，名人畫廊舉辦「林一瑜油畫個展」。	《雄獅美術》1990.09
1991	09.03 - 09.22，雅特藝術中心舉辦「何肇衢油畫展」。	《雄獅美術》1991.09
	09.05 - 09.28，南畫廊舉辦「世界花果集錦」。	《雄獅美術》1991.09、南畫廊
	09.05 - 09.25，哥德藝術中心舉辦「法國現代油畫展」。	《雄獅美術》1991.09
	09.05 - 09.15，根生藝廊舉辦「洪正雄油畫展」。	《雄獅美術》1991.09
	09.06 - 09.29，雅德藝術中心舉辦「隱藏在臉孔之後的繪畫」。	《雄獅美術》1991.09
	09.06 - 09.22，飛元藝術中心舉辦「飛元本土系列（一）前輩畫家陳澄波‧廖繼春油畫作品欣賞」。	《雄獅美術》1991.09
	09.06 - 09.22，清韵藝術中心舉辦「古詩今畫——李大木個展」。	《雄獅美術》1991.09
	09.07 - 09.15，阿波羅畫廊舉辦「繪畫裝置藝術——曾四遊個展」。	《雄獅美術》1991.09、阿波羅畫廊
	09.07 - 09.18，東之畫廊舉辦「何恆雄雕塑展 - 生命的塑痕」。	東之畫廊
	09.07 - 09.18，龍門畫廊舉辦「鄭君殿書畫展」。	《雄獅美術》1991.09、龍門雅集
	09.07 - 09.15，新生畫廊舉辦「方寸之美～當代篆刻展（中華民國篆刻協會）」。	《雄獅美術》1991.09
	09.07 - 09.18，東之畫廊舉辦「何恆雄雕塑展」。	《雄獅美術》1991.09
	09.07 - 09.15，八大畫廊舉辦「本土繪畫教育第一代萌芽者」。	八大畫廊

年代	事件	資料來源
	09.07 - 09.22，帝門藝術中心舉辦「生命建築秩序－曾清淦創作展」。	《雄獅美術》1991.09
	09.07 - 09.18，積禪藝術中心舉辦「張國華、林俊明油畫聯展」。	《雄獅美術》1991.09
	09.07 - 09.29，官林藝術中心舉辦「中國現代名畫展」。	《雄獅美術》1991.09
	09.07 - 09.21，時代畫廊舉辦「楊興生抽象畫」。	《雄獅美術》1991.09
	09.07 - 09.18，逸清藝術中心舉辦「林振吉陶藝首展」。	《雄獅美術》1991.09
	09.07 - 09.22，悠閑藝術中心舉辦「港埠船話——話船、畫船」。	《雄獅美術》1991.09
	09.07 - 10.06，翰墨軒舉辦「李可染水墨展」。	《雄獅美術》1991.09
	09.08 - 09.20，長江藝術中心舉辦「鞠伏強畫展」。	《雄獅美術》1991.09
	09.08 - 09.29，好來藝術中心舉辦「尋找台灣的尊嚴——泥水與汗水預展」。	《雄獅美術》1991.09
	09.12 - 09.25，隔山畫廊舉辦「楊之光遊美寫生展」。	《雄獅美術》1991.09
1991	09.12 - 10.02，傳承藝術中心舉辦「馬小娟畫展」。	《雄獅美術》1991.09、《雄獅美術》1991.10、傳承藝術中心
	09.14 - 09.25，今天畫廊舉辦「中國人物畫展」。	《雄獅美術》1991.09
	09.14 - 09.26，爵士攝影藝廊舉辦「頌舞——謝安攝影個展」。	《雄獅美術》1991.09
	09.14 - 09.29，雄獅畫廊舉辦「曾善慶水墨個展」。	《雄獅美術》1991.09、李賢文
	09.14 - 09.29，名人畫廊舉辦「鄭哲彥古玉、古壺、雅石收藏展」。	《雄獅美術》1990.09
	09.14 - 09.28，愛力根畫廊舉辦「陳英德畫自然——陳英德個展」。	《雄獅美術》1991.09、愛力根畫廊
	09.14 - 09.30，金石藝廊舉辦「邱亞才書展」。	《雄獅美術》1991.09
	09.14 - 09.29，帝門藝術中心舉辦「懷鄉 NOSTALGIA 情結之探」。	《雄獅美術》1991.09
	09.14 - 09.29，當代藝術公司舉辦「水彩三人展——劉其偉、陳明善、陳陽春」。	《雄獅美術》1991.09
	09.14 - 09.29，有熊氏藝術中心舉辦「陳豔淑個展」。	《雄獅美術》1991.09
	09.14 - 09.29，孟焦畫坊舉辦「洪寧水墨畫展」。	《雄獅美術》1991.09
	09.14 - 09.30，日升月鴻畫廊舉辦「開幕首展——林風眠精品展」。	《雄獅美術》1991.09
	09.14 - 09.30，吉証畫廊舉辦「鄉土之頌」。	《雄獅美術》1991.09
	09.14 - 09.29，珍傳畫廊舉辦「匈牙利 8 大巨匠展」。	《雄獅美術》1991.09

年代	事件	資料來源
	09.14 - 09.29，翡冷翠藝術中心舉辦「秋的饗宴女畫家聯展」。	雲河藝術
	09.16 - 09.30，德元藝廊舉辦「劉文西、鍾增亞人物特展」。	《雄獅美術》1991.09
	09.17 - 09.26，新生畫廊舉辦「王左錚書畫展」。	《雄獅美術》1991.09
	09.17 - 09.30，台北京華藝術中心舉辦「秋吟雅集展」。	《雄獅美術》1991.09
	09.19 - 09.29，根生藝廊舉辦「中青輩油畫三人展——孔來福、王春香、鄭神財」。	《雄獅美術》1991.09
	09.20 - 09.29，金品藝廊舉辦「謝忠良個展」。	《雄獅美術》1991.09
	09.21 - 10.02，阿波羅畫廊舉辦「李宗祥油畫個展」。	《雄獅美術》1991.09、《雄獅美術》1991.10、阿波羅畫廊
	09.21 - 10.20，龍門畫廊舉辦「台灣寫實風格 90 年代探索－黃銘昌的水稻田油畫展」。	《雄獅美術》1991.09、《雄獅美術》1991.10、龍門雅集
	09.21 - 09.19，維納斯藝廊舉辦「沈廷憲水墨展」。	《雄獅美術》1991.09
	09.21 - 10.13，皇冠藝文中心舉辦「吳昊、顧重光、郭振昌三個展」。	《雄獅美術》1991.09、《雄獅美術》1991.10
1991	09.21 - 09.30，印象畫廊舉辦「郭東榮油畫展」。	《雄獅美術》1991.09
	09.21 - 09.30，東之畫廊舉辦「袁樞真畫展」。	《雄獅美術》1991.09
	09.21 - 10.11，恆昶藝廊舉辦「『夢自然』張冠豪攝影個展」。	《雄獅美術》1991.09
	09.21 - 10.02，積禪藝術中心舉辦「蕭英物油畫展」。	《雄獅美術》1991.09
	09.21 - 10.06，串門藝術空間舉辦「施明正個展」。	《雄獅美術》1991.09、倪晨、陳麗華、李廣中
	09.21 - 10.04，彩虹攝影藝廊舉辦「姚文聰攝影展」。	《雄獅美術》1991.09
	09.21 - 10.03，逸清藝術中心舉辦「蕭榮慶1991陶展——從本土看現代」。	《雄獅美術》1991.09
	09.21 - 10.15，臻品藝術中心舉辦「陳其茂油畫個展」。	《雄獅美術》1991.09
	09.24 - 10.06，雅特藝術中心舉辦「陳作琪木刻油畫展」。	《雄獅美術》1991.09
	09.25 - 10.19，梵藝術中心舉辦「鄭姃謐油畫展」。	《雄獅美術》1991.10
	09.26 - 10.01，阿普畫廊舉辦「高雄當代藝術展II」。	《雄獅美術》1991.09
	09.27 - 10.13，台北高格畫廊舉辦「林淵 80 歲特展」。	《雄獅美術》1991.10
	09.28 - 10.15，台北漢雅軒舉辦「朱銘木刻太極展」。	《雄獅美術》1991.09
	09.28 - 10.15，現代畫廊舉辦「楊啟東書展」。	《雄獅美術》1991.10

年代	事件	資料來源
	09.28 - 10.06，新生畫廊舉辦「戴春祥陶藝茶具創作展」。	《雄獅美術》1991.09、《雄獅美術》1991.10
	09.28 - 10.27，誠品畫廊舉辦「夏陽個展——中國神祇系列」。	誠品畫廊
	09.28 - 10.13，時代畫廊舉辦「姚慶章個展」。	《雄獅美術》1991.10
	09.28 - 10.23，華泰藝術中心舉辦「虎王姚少華彩墨特展」。	《雄獅美術》1991.10
	10，日升月鴻畫廊舉辦「日升月鴻畫廊成立」。	日升月鴻畫廊
	10.01 - 10.31，長流畫廊舉辦「國畫大師精品特展」。	《雄獅美術》1991.10
	10.01 - 10.30，明生畫廊舉辦「抒情畫家——安東妮妮與布拉希里爾雙人展」。	《雄獅美術》1991.10、明生畫廊
	10.01 - 10.31，名人畫廊舉辦「小小 10 週年、小小小畫展」。	《雄獅美術》1990.10
	10.01 - 10.15，東之畫廊舉辦「林良材繪畫作品展——立體的幻境」。	《雄獅美術》1991.10
	10.01 - 10.04，金品藝廊舉辦「謝忠良個展」。	《雄獅美術》1991.10
1991	10.01 - 12.31，台中高格畫廊舉辦「世界名家聯展」。	《雄獅美術》1991.10、《雄獅美術》1991.11
	10.01 - 10.31，哥德藝術中心舉辦「前輩畫家珍藏展」。	《雄獅美術》1991.10
	10.01 - 10.15，德元藝廊舉辦「李華生水墨特展」。	《雄獅美術》1991.10
	10.01 - 10.15，孟焦畫坊舉辦「黃明修篆刻展」。	《雄獅美術》1991.10
	10.01 - 10.13，官林藝術中心舉辦「楊恩生水彩畫收藏展」。	《雄獅美術》1991.10
	10.01 - 10.31，陽門藝術中心舉辦「近代名家書畫珍藏展」。	《雄獅美術》1991.10
	10.01 - 10.30，開元畫廊舉辦「黃君璧、吳石卷、袁松年山水精品展」。	《雄獅美術》1991.10
	10.02 - 10.13，南畫廊舉辦「透明畫會第三次聯展」。	《雄獅美術》1991.10
	10.02 - 10.24，有熊氏藝術中心舉辦「詹浮雲油畫個展」。	《雄獅美術》1991.10
	10.03 - 10.20，京華藝術中心阿波羅分公司舉辦「蔡友個展」。	《雄獅美術》1991.10
	10.03 - 10.20，京華藝術中心台中分公司舉辦「牛群特展」。	《雄獅美術》1991.10
	10.03 - 10.20，傳承藝術中心舉辦「邂逅一季江南秋——現代水墨展」。	《雄獅美術》1991.10、傳承藝術中心
	10.04 - 10.17，炎黃藝術館舉辦「歐洲現代藝術家聯展」。	《雄獅美術》1991.10
	10.04 - 10.20，清韵藝術中心舉辦「懷抱觀古今名家書法展」。	《雄獅美術》1991.10

年代	事件	資料來源
	10.04 - 10.13，好來藝術中心舉辦「具象與抽象的遇合」。	《雄獅美術》1991.10
	10.04 - 10.13，綺麗藝術中心舉辦「丁紹光續展」。	《雄獅美術》1991.10
	10.05 - 10.15，阿波羅畫廊舉辦「林有德個展」。	《雄獅美術》1991.10、阿波羅畫廊
	10.05 - 10.16，今天畫廊舉辦「楊敏郎泥畫展」。	《雄獅美術》1991.10
	10.05 - 10.22，亞洲藝術中心舉辦「楊三郎畫展」。	《雄獅美術》1991.10
	10.05 - 10.20，首都藝術中心舉辦「賴威嚴——鄉居日記」。	《雄獅美術》1991.10
	10.05 - 10.20，雄獅畫廊舉辦「白敬周肖像、風景油畫個展」。	《雄獅美術》1991.10、李賢文
	10.05 - 10.17，東之畫廊舉辦「曾孝德畫展——金色的大地」。	《雄獅美術》1991.10
	10.05 - 12.11，金品藝廊舉辦「陳觀海書法個展」。	《雄獅美術》1991.10
	10.05 - 10.25，哥德藝術中心舉辦「法國名家油畫展」。	《雄獅美術》1991.10
	10.05 - 10.13，八大畫廊舉辦「八大畫廊楊啟東收藏展」。	八大畫廊
1991	10.05 - 10.20，帝門藝術中心舉辦「彩筆故鄉話當年——國內畫家小品展」。	《雄獅美術》1991.10
	10.05 - 10.27，帝門藝術中心舉辦「心情語錄—— 10 月歐洲名家作品展」。	《雄獅美術》1991.10
	10.05 - 10.16，積禪藝術中心舉辦「沈欽銘油畫展」。	《雄獅美術》1991.10
	10.05 - 10.20，卡門國際藝術舉辦「戴武光的鄉土藝術」。	《雄獅美術》1991.10
	10.05 - 10.20，長江藝術中心舉辦「王贊畫展」。	《雄獅美術》1991.10
	10.05 - 10.27，阿普畫廊舉辦「1991 許自貴個展」。	《雄獅美術》1991.10
	10.05 - 10.16，根生藝廊舉辦「色彩的聚寶盒——許月里油畫展」。	《雄獅美術》1991.10
	10.05 - 10.16，珍傳畫廊舉辦「高好禮、高其偉父子聯展」。	《雄獅美術》1991.10
	10.08 - 10.17，新生畫廊舉辦「黃晉威油畫展」。	《雄獅美術》1991.10
	10.10 - 10.31，雅德藝術中心舉辦「蘇信義——恆春風物誌」。	《雄獅美術》1991.10
	10.11 - 11.12，翰墨軒舉辦「近代水墨先驅展」。	《雄獅美術》1991.11
	10.12 - 10.27，愛力根畫廊舉辦「黃楫油畫個展」。	《雄獅美術》1991.10、愛力根畫廊

年代	事件	資料來源
	10.12 - 10.18，金品藝廊舉辦「大陸水墨畫展」。	《雄獅美術》1991.10
	10.12 - 10.23，隔山畫廊舉辦「林卓祺新彩墨畫展」。	《雄獅美術》1991.10
	10.12 - 10.27，帝門藝術中心舉辦「女性當代藝術對話——當代女畫家聯展」。	《雄獅美術》1991.10
	10.12 - 10.31，串門藝術空間舉辦「張新丕個展」。	《雄獅美術》1991.10、倪晨、陳麗華、李廣中
	10.12 - 10.23，逸清藝術中心舉辦「鄭永國陶藝展」。	《雄獅美術》1991.10
	10.16 - 10.30，德元藝廊舉辦「海上名家精品展」。	《雄獅美術》1991.10
	10.17 - 11.03，飛元藝術中心舉辦「中國當代抽象藝術大師——趙無極油畫展」。	《雄獅美術》1991.10
	10.18 - 11.03，南畫廊舉辦「南畫廊十一週年慶：美國照相寫實大將——陳昭宏首次返鄉大展」。	《雄獅美術》1991.10、《雄獅美術》1991.11、南畫廊
	10.18 - 10.23，炎黃藝術館舉辦「蜀濤首次返國個展」。	《雄獅美術》1991.10
	10.18 - 10.31，孟焦畫坊舉辦「蔡志英個展」。	《雄獅美術》1991.10
	10.18 - 10.31，吉証畫廊舉辦「1991秋季油畫特展」。	《雄獅美術》1991.10
	10.18 - 10.27，好來藝術中心舉辦「陳慧坤個展」。	《雄獅美術》1991.10
1991	10.19 - 10.31，阿波羅畫廊舉辦「黃朝謨個展」。	《雄獅美術》1991.10、阿波羅畫廊
	10.19 - 10.30，東之畫廊舉辦「七等生繪畫觀摩展『鄉居隨筆』」。	東之畫廊
	10.19 - 10.31，現代畫廊舉辦「蔡蔭棠首次個展」。	《雄獅美術》1991.10、現代畫廊
	10.19 - 10.27，新生畫廊舉辦「陳芷農書法展」。	《雄獅美術》1991.10
	10.19 - 10.31，台北敦煌藝術中心舉辦「華陶窯相思柴燒陶展」。	《雄獅美術》1991.10
	10.19 - 11.10，皇冠藝文中心舉辦「冉茂芹個展」。	《雄獅美術》1991.10、《雄獅美術》1991.11
	10.19 - 10.31，印象畫廊舉辦「呂義濱油畫展」。	《雄獅美術》1991.10
	10.19 - 10.30，東之畫廊舉辦「七等生繪畫觀摩展——鄉居隨筆」。	《雄獅美術》1991.10
	10.19 - 10.25，金品藝廊舉辦「耿殿棟攝影個展」。	《雄獅美術》1991.10
	10.19 - 10.27，台北高格畫廊舉辦「陳銀輝油畫展」。	《雄獅美術》1991.10
	10.19 - 10.30，積禪藝術中心舉辦「陳朝寶彩墨展」。	《雄獅美術》1991.10
	10.19 - 11.03，官林藝術中心舉辦「林良材雕塑油畫個展」。	《雄獅美術》1991.10

年代	事件	資料來源
	10.19 - 11.03，時代畫廊舉辦「楊識宏個展」。	《雄獅美術》1991.10
	10.19 - 10.31，根生藝廊舉辦「大地之頌──黎蘭油畫展」。	《雄獅美術》1991.10
	10.19 - 11.17，臻品藝術中心舉辦「1991 趙國宗畫展」。	《雄獅美術》1991.10
	10.19 - 10.30，珍傳畫廊舉辦「許清美個展」。	《雄獅美術》1991.10
	10.19 - 11.03，悠閑藝術中心舉辦「1991 台灣當代繪畫趨向展」。	《雄獅美術》1991.10
	10.21 - 11.14，京華藝術中心士林總公司舉辦為安寧照顧義賣「咱兜系列──黃國隆油畫展」。	《雄獅美術》1991.11
	10.21 - 11.10，傳承藝術中心舉辦「彭小沖 1991 新作展──繁花解語」。	《雄獅美術》1991.10、傳承藝術中心
	10.23 - 11.06，京華藝術中心阿波羅分公司舉辦「林進忠個展」。	《雄獅美術》1991.10
	10.25 - 11.17，龍門畫廊舉辦「台灣寫實風格九〇年代探索──詩情寫實主義者卓有瑞台灣組曲 1991」。	《雄獅美術》1991.10、《雄獅美術》1991.11、龍門雅集
	10.25 - 11.03，長江藝術中心舉辦「吳智澤水墨畫展」。	《雄獅美術》1991.10
	10.25 - 11.30，高高畫廊舉辦「高高畫廊開幕展」。	《雄獅美術》1991.10、《雄獅美術》1991.11
1991	10.25 - 11.12，普及畫市舉辦「吳秋波油畫個展」。	《雄獅美術》1991.10
	10.26 - 11.07，爵士攝影藝廊舉辦「謝明順攝影個展──花花世界」。	《雄獅美術》1991.11
	10.26 - 11.01，金品藝廊舉辦「王卓明、唐元甫、楊年耀書畫聯展」。	《雄獅美術》1991.10
	10.26 - 11.10，梵藝術中心舉辦「徐翠嶺現代陶藝展」。	《雄獅美術》1991.10、《雄獅美術》1991.11
	10.26 - 11.08，恆昶藝廊舉辦「國立台北師範學院美勞科攝影展」。	《雄獅美術》1991.11
	10.26 - 11.17，當代藝術公司舉辦「1991 莊普個展」。	《雄獅美術》1991.10、《雄獅美術》1991.11
	10.26 - 11.20，華泰藝術中心舉辦「嶺南新秀劉正明花鳥彩墨展」。	《雄獅美術》1991.10、《雄獅美術》1991.11
	10.29 - 11.24，台陽畫廊舉辦「楊善深精品聯展花鳥走獸篇」。	《雄獅美術》1991.11
	10.29 - 11.07，新生畫廊舉辦「陳書田國畫展」。	《雄獅美術》1991.10
	10.29 - 11.07，新生畫廊舉辦「鏡秋雅集聯展」。	《雄獅美術》1991.11
	10.29 - 11.21，雅特藝術中心舉辦「張炳南畫展」。	《雄獅美術》1991.11
	11，悠閑藝術中心舉辦「含蓄的美感經驗──油畫收藏精品展」。	《雄獅美術》1991.11
	11.01 - 11.15，長流畫廊舉辦「陳子莊的藝術特展」。	《雄獅美術》1991.11、長流畫廊

年代	事件	資料來源
	11.01 - 11.24，亞洲藝術中心舉辦「第一屆亞洲雙年展」。	《雄獅美術》1991.11
	11.01 - 11.15，現代畫廊舉辦「曾明男陶藝展」。	《雄獅美術》1991.11
	11.01 - 11.15，首都藝術中心舉辦「林珮淳油畫展」。	《雄獅美術》1991.11
	11.01 - 11.14，京華藝術中心阿波羅分公司舉辦「玩皮羅漢」。	《雄獅美術》1991.11
	11.01 - 11.14，京華藝術中心阿波羅分公司舉辦「詹森立體皮塑世界」。	《雄獅美術》1991.11
	11.01 - 11.30，日升月鴻畫廊舉辦「琉璃工房——水晶生活新主張」。	《雄獅美術》1991.11
	11.01 - 11.14，吉証畫廊舉辦「油畫名家展——顏雲連・張炳堂・何肇衢・林惺嶽・吳炫三」。	《雄獅美術》1991.11
	11.01 - 11.10，好來藝術中心舉辦「生活的體驗和情趣」。	《雄獅美術》1991.11
	11.01 - 11.30，泰德畫廊舉辦「武德淳雕塑展」。	《雄獅美術》1991.11
	11.01 - 11.30，普羅畫廊舉辦「歐洲版畫精品展」。	《雄獅美術》1991.11
1991	11.01 - 11.30，陽門藝術中心舉辦「近代名家書畫珍藏展」。	《雄獅美術》1991.11
	11.01 - 11.10，綺麗藝術中心舉辦「胡復金 1991 年油畫展」。	《雄獅美術》1991.11
	11.02 - 11.22，阿波羅畫廊舉辦「名家遺作展」。	《雄獅美術》1991.11
	11.02 - 11.13，今天畫廊舉辦「秋季陶藝三人展——林重光、游易秦、翁國珍」。	《雄獅美術》1991.11
	11.02 - 11.17，雄獅畫廊舉辦「莊索油畫、水彩首次個展」。	《雄獅美術》1991.11
	11.02 - 11.08，金品藝廊舉辦「文彬個展」。	《雄獅美術》1991.11
	11.02 - 11.24，八大畫廊舉辦「八大畫廊秋之頌」。	八大畫廊
	11.02 - 11.10，立大藝術中心舉辦「吳承硯小品畫展」。	《雄獅美術》1991.11
	11.02 - 11.13，帝門藝術中心舉辦「1990 年代取樣展」。	《雄獅美術》1991.11
	11.02 - 12.01，誠品畫廊舉辦「刁德謙個展」。	《雄獅美術》1991.11、誠品畫廊
	11.02 - 11.13，積禪藝術中心舉辦「王鎮華生活卡片展」。	《雄獅美術》1991.11

年代	事件	資料來源
	11.02 - 11.17，串門藝術空間舉辦「梁兆熙個展」。	《雄獅美術》1991.11、倪晨、陳麗華、李廣中
	11.02 - 11.17，京華藝術中心台中分公司舉辦「大地彩繪山水情──蔡友25周年特展」。	《雄獅美術》1991.11
	11.02 - 11.15，孟焦畫坊舉辦「陳國生個展」。	《雄獅美術》1991.11
	11.02 - 11.24，阿普畫廊舉辦「莊普畫展」。	《雄獅美術》1991.11
	11.02 - 12.22，傳承藝術中心舉辦「顧迎慶的遠古之夢（二）」。	《雄獅美術》1991.12
	11.02 - 11.24，日升月鴻畫廊舉辦「近代名家──冊頁、手卷、扇面集選展」。	《雄獅美術》1991.11
	11.02 - 11.24，景陶坊舉辦「孫文斌、宮重文陶藝聯展」。	《雄獅美術》1991.11
	11.03 - 11.24，炎黃藝術館舉辦「馬電飛水彩個展」。	《雄獅美術》1991.11
	11.05 - 11.30，雅德藝術中心舉辦「中青輩畫家精選展」。	《雄獅美術》1991.11
	11.08 - 11.30，高陽畫廊舉辦「溥心畬書畫展」。	《雄獅美術》1991.11
	11.09 - 11.24，台北漢雅軒舉辦「鄭在東畫展」。	《雄獅美術》1991.11
1991	11.09 - 11.24，南畫廊舉辦「賴高山漆畫展──高山族系列」。	《雄獅美術》1991.11
	11.09 - 11.17，維納斯藝廊舉辦「邱亞才個展」。	《雄獅美術》1991.11
	11.09 - 11.17，新生畫廊舉辦「盤石畫會聯展」。	《雄獅美術》1991.11、現代畫廊
	11.09 - 11.21，爵士攝影藝廊舉辦「鄭桑溪攝影個展──現代絲路」。	《雄獅美術》1991.11
	11.09 - 11.24，愛力根畫廊舉辦「張萬傳素描展」。	《雄獅美術》1991.11、愛力根畫廊
	11.09 - 11.15，金品藝廊舉辦「楊紀代水彩畫個展」。	《雄獅美術》1991.11
	11.09 - 11.24，台北高格畫廊舉辦「陳淑嬌膠彩畫展」。	《雄獅美術》1991.11
	11.09 - 11.24，哥德藝術中心舉辦「張耀熙油畫展」。	《雄獅美術》1991.11
	11.09 - 11.24，哥德藝術中心舉辦「中堅輩畫家賴傳鑑、陳銀輝、王守英、謝峯生聯展」。	《雄獅美術》1991.11
	11.09 - 11.29，恆昶藝廊舉辦「苦行僧攝影展」──馬中欣。	《雄獅美術》1991.11
	11.09 - 11.24，時代畫廊舉辦「馮騰慶個展」。	《雄獅美術》1991.11
	11.09 - 11.24，根生藝廊舉辦「林勝正油畫展」。	《雄獅美術》1991.11

年代	事件	資料來源
	11.09 - 11.17，珍傳畫廊舉辦「人物拾穗展」。	《雄獅美術》1991.11
	11.11 - 11.30，印象畫廊舉辦「名家油畫聯展」。	《雄獅美術》1991.11
	11.11 - 12.01，傳承藝術中心舉辦「孫君良 1991 作品展」。	《雄獅美術》1991.11
	11.15 - 11.28，隔山畫廊舉辦「楊之琬油畫個展」。	《雄獅美術》1991.11
	11.16 - 11.30，長流畫廊舉辦「當代中國名師特展」。	《雄獅美術》1991.11、長流畫廊
	11.16 - 11.30，明生畫廊舉辦「1992 世界藝術月曆大展」。	《雄獅美術》1991.11、明生畫廊
	11.16 - 11.27，今天畫廊舉辦「王秀杞、林忠石、林樹德石雕聯展」。	《雄獅美術》1991.11
	11.16 - 11.28，現代畫廊舉辦「陳明善畫展」。	《雄獅美術》1991.11、現代畫廊
	11.16 - 11.30，首都藝術中心舉辦「白木全陶藝展」。	《雄獅美術》1991.11
	11.16 - 12.01，皇冠藝文中心舉辦「曾曉滸個展」。	《雄獅美術》1991.11
1991	11.16 - 11.27，東之畫廊舉辦「簡正雄油畫展——色彩的悸動」。	《雄獅美術》1991.11
	11.16 - 11.29，金品藝廊舉辦「楊月明國畫師生聯展」。	《雄獅美術》1991.11
	11.16 - 11.29，金品藝廊舉辦「李淑惠花藝師生聯展」。	《雄獅美術》1991.11
	11.16 - 12.01，飛元藝術中心舉辦「安德維吉油畫個展」。	《雄獅美術》1991.11
	11.16 - 11.30，梵藝術中心舉辦「陳陽春水彩展」。	《雄獅美術》1991.11
	11.16 - 11.24，立大藝術中心舉辦「蘭雅畫會聯展」。	《雄獅美術》1991.11
	11.16 - 12.01，帝門藝術中心舉辦「帝門年代美展」。	《雄獅美術》1991.11
	11.16 - 11.27，積禪藝術中心舉辦「李福財油畫展」。	《雄獅美術》1991.11
	11.16 - 12.01，京華藝術中心士林總公司舉辦「中國傳統繪畫新反思與批判觀——陳朝寶 1991 創作展」。	《雄獅美術》1991.11
	11.16 - 11.30，京華藝術中心阿波羅分公司舉辦「迎神賽會快樂鑼鼓聲」。	《雄獅美術》1991.11
	11.16 - 11.30，京華藝術中心阿波羅分公司舉辦「陳士侯辛未年個展」。	《雄獅美術》1991.11
	11.16 - 11.31，孟焦畫坊舉辦「杜簦吟畫展」。	《雄獅美術》1991.11

年代	事件	資料來源
	11.16 - 11.26，逸清藝術中心舉辦「劉美英‧曹世妹陶藝雙個展」。	《雄獅美術》1991.11
	11.16 - 12.08，玄門藝術中心舉辦「張心龍先生個展」。	《雄獅美術》1991.11
	11.16 - 11.24，吉証畫廊舉辦「徐玉茹油畫個展」。	《雄獅美術》1991.11
	11.16 - 12.15，翰墨軒舉辦「水墨傳奇——傅抱石家族八人聯展」。	《雄獅美術》1991.12
	11.19 - 11.28，新生畫廊舉辦「民清鎏金佛像暨壽山印石珍藏展」。	《雄獅美術》1991.11
	11.20 - 12.01，台北敦煌藝術中心舉辦「小魚夫婦聯展」。	《雄獅美術》1991.11
	11.21 - 12.08，京華藝術中心台中分公司舉辦「南部風情——林進忠 1991 水墨個展」。	《雄獅美術》1991.11
	11.22 - 12.12，有熊氏藝術中心舉辦「當代國內水墨名家書畫聯展」。	《雄獅美術》1991.12
	11.22 - 12.08，雅特藝術中心舉辦「方洵油畫展」。	《雄獅美術》1991.11、《雄獅美術》1991.12
	11.22 - 12.15，臻品藝術中心舉辦「當代歐洲名家聯展」。	《雄獅美術》1991.11
	11.23 - 12.18，龍門畫廊舉辦「台灣寫實風格九〇年代探索——楊恩生的生態寫實風景展」。	《雄獅美術》1991.11
1991	11.23 - 12.01，龍門畫廊舉辦「張永村觀念藝術發表」。	《雄獅美術》1991.12、龍門雅集
	11.23 - 12.05，爵士攝影藝廊舉辦「台北市建築師公會攝影俱樂部——世界名建築攝影特展」。	《雄獅美術》1991.11
	11.23 - 12.01，雄獅畫廊舉辦「Zakin 版畫作品欣賞」。	《雄獅美術》1991.11
	11.23 - 12.08，帝門藝術中心舉辦「鐸比 Toppi 濕壁畫作品展」。	《雄獅美術》1991.11
	11.23 - 12.08，串門藝術空間舉辦「蔣青融水墨個展」。	《雄獅美術》1991.11、倪晨、陳麗華、李廣中
	11.23 - 01.01，拔萃畫廊舉辦「葛理漢個展」。	《雄獅美術》1991.11、《雄獅美術》1991.12
	11.23 - 12.15，長江藝術中心舉辦「何曦花鳥畫展」。	《雄獅美術》1991.11
	11.23 - 12.08，珍傳畫廊舉辦「詹錦川個展」。	《雄獅美術》1991.11
	11.24 - 12.18，華泰藝術中心舉辦「朱雨軒意象水墨展」。	《雄獅美術》1991.11
	11.28 - 12.08，南畫廊舉辦「馬諾勒‧皮爾個展——法國具象表現」。	《雄獅美術》1991.11、《雄獅美術》1991.12、南畫廊
	11.29 - 12.11，亞洲藝術中心舉辦「廖本生油畫展」。	《雄獅美術》1991.12、亞洲藝術中心
	11.30 - 12.15，阿波羅畫廊舉辦「林天從個展」。	《雄獅美術》1991.11

年代	事件	資料來源
	11.30 - 12.10,阿波羅畫廊舉辦「沈國仁水彩個展圖」。	《雄獅美術》1991.12、阿波羅畫廊
	11.30 - 12.08,新生畫廊舉辦「趙松筠國畫展」。	《雄獅美術》1991.11、《雄獅美術》1991.12
	11.30 - 12.11,東之畫廊舉辦「黃昆煌畫展——都市與鄉間」。	《雄獅美術》1991.12
	11.30 - 12.06,金品藝廊舉辦「舒曾祉水彩畫個展」。	《雄獅美術》1991.11、《雄獅美術》1991.12
	11.30 - 12.20,恆昶藝廊舉辦「黃逸甫先生攝影個展」。	《雄獅美術》1991.11、《雄獅美術》1991.12
	11.30 - 12.25,時代畫廊舉辦「張炳堂個展」。	《雄獅美術》1991.12
	11.30 - 12.15,根生藝廊舉辦「顧炳星油畫展」。	《雄獅美術》1991.12
	11.30 - 12.13,彩虹攝影藝廊舉辦「大同攝影學會聯展」。	《雄獅美術》1991.12
	11.30 - 12.10,逸清藝術中心舉辦「劉章仁・李宗儒師生聯展」。	《雄獅美術》1991.12
	11.30 - 12.15,悠閑藝術中心舉辦「彭玉斗油畫個展」。	《雄獅美術》1991.12
	12.01 - 12.15,首都藝術中心舉辦「何季諾壓克力水墨展」。	《雄獅美術》1991.12
1991	12.01 - 12.15,孟焦畫坊舉辦「葉春新油畫水彩首展」。	《雄獅美術》1991.12
	12.01 - 12.31,傳家藝術中心舉辦「台灣本土畫家精華展」。	《雄獅美術》1991.12
	12.01 - 12.30,普羅畫廊舉辦「法國當代畫家版畫展」。	《雄獅美術》1991.12
	12.01 - 12.31,陽門藝術中心舉辦「近代名家書畫珍藏展」。	《雄獅美術》1991.12
	12.01 - 12.31,開元畫廊舉辦「先賢墨寶特展」。	《雄獅美術》1991.12
	12.02 - 12.31,明生畫廊舉辦「喜馬拉雅山——山岳攝影展。」。	明生畫廊
	12.02,傳承藝術中心舉辦「蒼穹之戀——顧迎慶的遠古之夢（二）」。	傳承藝術中心
	12.04 - 12.22,京華藝術中心阿波羅分公司舉辦「追雲——廖鴻興1991創作展」。	《雄獅美術》1991.12
	12.04 - 01.05,日升月鴻畫廊舉辦「老前輩油畫珍藏展」。	《雄獅美術》1991.12
	12.05 - 12.17,隔山畫廊舉辦「尹國良油畫個展」。	《雄獅美術》1991.12
	12.05 - 12.25,京華藝術中心台中分公司舉辦「黃才松新作展」。	《雄獅美術》1991.12
	12.06 - 12.20,吉証畫廊舉辦「呂鐵洲・許深洲膠彩師生聯展」。	《雄獅美術》1991.12
	12.06 - 12.15,好來藝術中心舉辦「舒情、恬靜、溫馨的成功畫家」。	《雄獅美術》1991.12

年代	事件	資料來源
	12.07 - 12.22，雅德藝術中心舉辦「詹龍石雕展」。	《雄獅美術》1991.12
	12.07 - 12.29，龍門畫廊舉辦「楊恩生的生態寫實風景展」。	《雄獅美術》1991.12、龍門雅集
	12.07 - 12.25，今天畫廊舉辦「彭自強水彩畫展」。	《雄獅美術》1991.12
	12.07 - 12.25，現代畫廊舉辦「顧炳星現代畫展」。	《雄獅美術》1991.12、現代畫廊
	12.07 - 12.19，爵士攝影藝廊舉辦「大陸攝影家蕭全攝影個展」。	《雄獅美術》1991.12
	12.07 - 12.29，雄獅畫廊舉辦「劉耿一油性粉彩畫個展『社會·風景』」。	李賢文
	12.07 - 12.13，金品藝廊舉辦「陳逸師生聯展」。	《雄獅美術》1991.12
	12.07 - 12.15，八大畫廊舉辦「新展望首獎油畫展」。	八大畫廊
	12.07 - 12.15，立大藝術中心舉辦「台灣先賢書畫展」。	《雄獅美術》1991.12
	12.07 - 12.20，柏林畫廊舉辦「藍清輝油畫個展」。	《雄獅美術》1991.12
1991	12.07 - 12.22，官林藝術中心舉辦「官林二週年獻禮——張萬傳珍品展」。	《雄獅美術》1991.12
	12.07 - 01.05，臻品藝術中心舉辦「1992 國際藝術月曆·海報·卡片·筆記本特展」。	《雄獅美術》1991.12
	12.07 - 12.20，綺麗藝術中心舉辦「藍清輝油畫個展」。	《雄獅美術》1991.12
	12.09 - 12.19，珍傳畫廊舉辦「名家聯展」。	《雄獅美術》1991.12
	12.10 - 12.19，新生畫廊舉辦「王清河國畫展」。	《雄獅美術》1991.12
	12.10 - 12.31，萊茵藝廊舉辦「開幕收藏交流展」。	《雄獅美術》1991.12
	12.12 - 12.22，台北敦煌藝術中心舉辦「百花齊放——白丰中的水墨世界」。	《雄獅美術》1991.12
	12.12 - 12.25，飛元藝術中心舉辦「傑遜（JANSEM）作品展」。	《雄獅美術》1991.12
	12.12 - 12.22，京華藝術中心台中分公司舉辦「中國傳統繪畫新反思與批判觀——陳朝寶一九九一創作展」。	《雄獅美術》1991.12
	12.14 - 12.24，阿波羅畫廊舉辦「林天從油畫個展」。	《雄獅美術》1991.12、阿波羅畫廊
	12.14 - 12.29，南畫廊舉辦「台灣農村集」。	《雄獅美術》1991.12、南畫廊
	12.14 - 12.27，亞洲藝術中心舉辦「韓舞麟 '91 展」。	《雄獅美術》1991.12、亞洲藝術中心
	12.14 - 12.25，東之畫廊舉辦「郭香美膠彩畫特展」。	《雄獅美術》1991.12

年代	事件	資料來源
	12.14 - 12.20，金品藝廊舉辦「戴子超黃山寫生彩墨畫個展」。	《雄獅美術》1991.12
	12.14 - 12.29，台北高格畫廊舉辦「王守英畫展」。	《雄獅美術》1991.12
	12.14 - 12.28，金石藝廊舉辦「薄茵萍、洪美玲、侯宜人、湯瓊生聯展」。	《雄獅美術》1991.12
	12.14 - 01.03，有熊氏藝術中心舉辦「許文彩墨畫展」。	《雄獅美術》1991.12
	12.14 - 12.29，串門藝術空間舉辦「周美智陶壺個展」。	倪晨、陳麗華、李廣中
	12.14 - 12.27，彩虹攝影藝廊舉辦「尋找明日的新台灣得獎作品展」。	《雄獅美術》1991.12
	12.14 - 12.28，雅集藝術中心舉辦「油畫暨收藏小品展」。	《雄獅美術》1991.12
	12.15 - 01.08，玄門藝術中心舉辦「'91 名家版畫聯展」。	《雄獅美術》1991.12
	12.18 - 12.29，台中東之畫廊舉辦「藍蔭鼎水彩畫特展」。	《雄獅美術》1991.12
	12.20 - 01.05，清韵藝術中心舉辦「吳榮賜木雕展」。	《雄獅美術》1991.12、《藝術家》1992.01
1991	12.20 - 01.19，好來藝術中心舉辦「陳慧坤個展」。	《雄獅美術》1991.12、《藝術家》1992.01
	12.21 - 12.29，新生畫廊舉辦「李俊輝國畫展」。	《雄獅美術》1991.12、《藝術家》1992.01
	12.21 - 01.02，爵士攝影藝廊舉辦「蔡文祥攝影個展」。	《雄獅美術》1991.12
	12.21 - 12.31，首都藝術中心舉辦「楊國芬、劉金芝水墨畫展」。	《雄獅美術》1991.12
	12.21 - 12.31，印象畫廊舉辦「陳景容油畫展」。	《雄獅美術》1991.12
	12.21 - 12.27，金品藝廊舉辦「王家駒收藏展」。	《雄獅美術》1991.12
	12.21 - 01.05，隔山畫廊舉辦「林昌德水墨個展」。	《雄獅美術》1991.12
	12.21 - 12.29，立大藝術中心舉辦「海上名家書畫展」。	《雄獅美術》1991.12
	12.21 - 01.03，恆昶藝廊舉辦「『世界名建築』張敬德建築攝影展」。	《藝術家》1992.01
	12.21 - 12.31，孟焦畫坊舉辦「吳朝鴻篆刻書法展」。	《雄獅美術》1991.12
	12.21 - 01.12，長江藝術中心舉辦「彭康隆水墨首展」。	《雄獅美術》1991.12、《藝術家》1992.01

年代	事件	資料來源
	12.21 - 01.05，時代畫廊舉辦「東方五月畫會35週年展」。	《雄獅美術》1991.12
	12.21 - 01.05，根生藝廊舉辦「油畫三人聯展」。	《雄獅美術》1991.12
	12.21 - 01.14，臻品藝術中心舉辦「施並致、郭雅眉摯情聯展」。	《雄獅美術》1991.12
	12.21 - 12.30，吉証畫廊舉辦「楊嚴囊鄉土展」。	《雄獅美術》1991.12
	12.21 - 01.08，珍傳畫廊舉辦「潘煌首次個展」。	《雄獅美術》1991.12
	12.21 - 06.05，悠閑藝術中心舉辦「大畫展」。	《雄獅美術》1991.12
	12.23，傳承藝術中心舉辦「1991歲末精品展」。	傳承藝術中心
	12.25 - 01.12，京華藝術中心阿波羅分公司舉辦「陶醉——五人陶藝創作展」。	《雄獅美術》1991.12、《藝術家》1992.01
	12.25 - 01.05，京華藝術中心台中分公司舉辦「迎神賽會快樂鑼鼓聲——陳士侯辛未年個展」。	《雄獅美術》1991.12、《藝術家》1992.01
1991	12.27 - 01.12，傳承藝術中心舉辦「歲末瓶花展」。	《藝術家》1992.01
	12.28 - 01.02，現代畫廊舉辦「劉國東作品展」。	《雄獅美術》1991.12、《藝術家》1992.01、現代畫廊
	12.28 - 01.12，台北敦煌藝術中心舉辦「范康龍、謝宏仁木雕雙人展」。	《藝術家》1992.01
	12.28 - 01.03，金品藝廊舉辦「少女漫畫類創作展」。	《雄獅美術》1991.12、《藝術家》1992.01
	12.28 - 01.12，八大畫廊舉辦「中堅畫家精選展」。	《藝術家》1992.01
	12.28 - 01.12，帝門藝術中心舉辦「花影的聯想——MICHELHENRY作品展」。	《藝術家》1992.01
	12.28 - 01.08，積禪藝術中心舉辦「陳瑞福油畫展」。	《藝術家》1992.01
	12.28 - 01.10，彩虹攝影藝廊舉辦「YMCA青影展」。	《雄獅美術》1991.12、《藝術家》1992.01
	12.28 - 01.08，逸清藝術中心舉辦「陳來興、邱亞才、梁奕焚收藏展」。	《藝術家》1992.01
	12.31 - 01.30，今天畫廊舉辦「迎春話壺茶具展」。	《藝術家》1992.01
	12.31 - 01.09，新生畫廊舉辦「王志淳畫展」。	《雄獅美術》1991.12、《藝術家》1992.01、《藝術家》1992.02

年代	事件	資料來源
	台南雅林藝術舉辦「雅林藝術成立」。	《台灣畫廊導覽》、《中國文物世界》，147期（1997.11），頁118-126。
	亞洲藝術中心舉辦「第3屆陳哲師生聯展」。	亞洲藝術中心
	印象畫廊舉辦「七人聯展——張萬傳師生展」。	印象畫廊
	印象畫廊舉辦「第十屆紀元美展」。	印象畫廊
	印象畫廊舉辦「吳永欽個展」。	印象畫廊
	印象畫廊舉辦「陳銀輝暨楊淑珍伉儷聯展」。	印象畫廊
	印象畫廊舉辦「王春香個展」。	印象畫廊
	帝門藝術中心舉辦「中國的馬諦斯——常玉展」。	簡丹總編輯，《藝術風華之黃金歲月文件展：八零年代台灣畫廊歷史回顧》，台北：橘園國際藝術策展，2004。
	帝門藝術中心舉辦「自畫像性的繪畫——弗拉曼克的藝術」。	簡丹總編輯，《藝術風華之黃金歲月文件展：八零年代台灣畫廊歷史回顧》，台北：橘園國際藝術策展，2004。
1992	恆昶藝廊舉辦「林本良（林楸軒）巴黎漫步攝影展」。	簡丹總編輯，《藝術風華之黃金歲月文件展：八零年代台灣畫廊歷史回顧》，台北：橘園國際藝術策展，2009。
	柏林畫廊舉辦「中國的馬諦斯——常玉個展」。	新時代畫廊
	誠品畫廊舉辦「趙琍任職執行總監」。	誠品畫廊
	傳承藝術中心舉辦「難遣故園情——孫君良、陳向迅、鄭力園林新作聯展」。	傳承藝術中心
	臻品藝術中心舉辦臻品二週年「第三波攻勢——新生代的崛起」。	臻品藝術中心
	帝門藝術中心舉辦「大師經典作品展」。	《藝術家》1992.01
	01.01 - 01.12，東之畫廊舉辦「李永貴畫展——阿拉斯加之光」。	東之畫廊
	01.01 - 01.31，長流畫廊舉辦「當代名師精品展」。	《藝術家》1992.01
	01.01 - 01.14，亞洲藝術中心舉辦「陳慶熇油畫展」。	《藝術家》1992.01
	01.01 - 01.31，雄獅畫廊舉辦「週年特展」。	《藝術家》1992.01
	01.01 - 01.26，名人畫廊舉辦「臺灣工藝美術家協會首展」。	《藝術家》1992.01

年代	事件	資料來源
	01.01 - 01.22，愛力根畫廊舉辦「代理中外名家聯展」。	《藝術家》1992.01
	01.01 - 01.12，東之畫廊舉辦「李永貴畫展」。	《藝術家》1992.01
	01.01 - 01.31，哥德藝術中心舉辦「膠彩觀賞展」。	《藝術家》1992.01
	01.01 - 02.28，從雲軒舉辦「歲末迎春書畫特展」。	《藝術家》1992.01
	01.01 - 01.10，帝門藝術中心舉辦「秋季沙龍參展作品展」。	《藝術家》1992.01
	01.01 - 01.31，帝門藝術中心舉辦「小窗沙龍主題聯展」。	《藝術家》1992.01
	01.01 - 01.31，京華藝術中心士林總公司舉辦「林葆家陶藝紀念展」。	《藝術家》1992.01
	01.01 - 01.15，阿莎普璐藝術中心舉辦「1992 岡山陶房首展」。	《藝術家》1992.01
	01.01 - 01.05，華泰藝術中心舉辦「'92 臺中國際藝術精品展」。	《藝術家》1992.01
	01.01 - 01.19，雅特藝術中心舉辦「潘麗紅油畫展」。	《藝術家》1992.01
	01.01 - 01.31，德門畫廊舉辦「明清名家作品展」。	《藝術家》1992.01
1992	01.01 - 01.31，璞莊藝術中心舉辦「林玉山、江兆申、李義弘彩墨收藏展」。	《藝術家》1992.01
	01.01 - 01.31，璞莊藝術中心舉辦「郭清治雕塑精品展」。	《藝術家》1992.01
	01.01 - 01.19，吉証畫廊舉辦「週年慶中堅油畫名家展」。	《藝術家》1992.01
	01.01 - 02.02，高陽畫廊舉辦「靈猴獻壽畫展」。	《藝術家》1992.01
	01.01 - 01.15，鹿港小鎮御用坊舉辦「竹君子創意家具與水墨鄉情展」。	《藝術家》1992.01
	01.01 - 01.31，翰墨軒舉辦「方楚雄作品展」。	《藝術家》1992.01
	01.01 - 01.20，京典藝術中心舉辦「陳瑞福、林智信、張驤維三人油畫聯展」。	《藝術家》1992.01
	01.02 - 01.13，曾氏藝術廳舉辦「孫秋林國畫家暨海峽兩岸書畫展」。	《藝術家》1992.01
	01.03 - 01.31，明生畫廊舉辦「愛爾蘭貝克、波空龐、比爾三人展」。	《藝術家》1992.01、明生畫廊
	01.03 - 01.26，南畫廊舉辦「1992 零號集錦」。	南畫廊、《藝術家》1992.01
	01.03 - 01.26，炎黃藝術館舉辦「羅中立作品展」。	《藝術家》1992.01
	01.03 - 01.31，孟焦畫坊舉辦「王太田水墨畫個展」。	《藝術家》1992.01
	01.03 - 01.30，陽門藝術中心舉辦「新春彩墨三家特展──溥心畬、朱屺瞻、劉海粟」。	《藝術家》1992.01

年代	事件	資料來源
1992	01.03 - 01.31，開元畫廊舉辦「飛禽走獸花鳥精品展」。	《藝術家》1992.01
	01.04 - 01.26，阿波羅畫廊舉辦「劉其偉1992展望展」。	《藝術家》1992.01、阿波羅畫廊
	01.04 - 01.26，龍門畫廊舉辦「1992展望展—劉其偉近作發表」。	《藝術家》1992.01、龍門雅集
	01.04 - 01.25，雄獅畫廊舉辦「雄獅畫廊七週年特展——建立品味・雄獅用心」。	李賢文
	01.04 - 01.16，印象畫廊舉辦「洪瑞麟畫展」。	《藝術家》1992.01
	01.04 - 01.10，金品藝廊舉辦「石瀛潮個展」。	《藝術家》1992.01
	01.04 - 01.18，八大畫廊舉辦「八大週年慶膠彩畫大展」。	八大畫廊
	01.04 - 01.25，當代藝術公司舉辦「吳瑪悧——黑色幽默」。	《藝術家》1992.01
	01.04 - 01.30，有熊氏藝術中心舉辦「程代勒水墨畫展」。	《藝術家》1992.01
	01.04 - 01.16，串門藝術空間舉辦「好陶'92聯展」。	《藝術家》1992.01、倪晨、陳麗華、李廣中
	01.04 - 01.31，信天藝術雅苑舉辦「代理畫家聯展」。	《藝術家》1992.01
	01.04 - 01.19，萊茵藝廊舉辦「中青輩油畫聯展」。	《藝術家》1992.01
	01.04 - 01.24，繪畫欣賞交流協會附設畫廊舉辦「范康龍雕刻個展」。	《藝術家》1992.01
	01.05 - 01.19，首都藝術中心舉辦「白木全陶展」。	《藝術家》1992.01
	01.07 - 01.20，隔山畫廊舉辦「邢真理猴展」。	《藝術家》1992.01
	01.09 - 01.17，八大畫廊舉辦「新展望4人展」。	八大畫廊
	01.09 - 01.21，京華藝術中心台中分公司舉辦「我思我畫，墨的獨白——黃才松新作展」。	《藝術家》1992.01
	01.10 - 01.26，飛元藝術中心舉辦「當代抽象繪畫三人展——朱德群、趙無極、顏雲連」。	《藝術家》1992.01
	01.10 - 01.19，清韵藝術中心舉辦「吉祥配」。	《藝術家》1992.01
	01.10 - 01.29，華泰藝術中心舉辦「'92猴年群猴迎春特展」。	《藝術家》1992.01
	01.10 - 01.31，日升月鴻畫廊舉辦「珍藏五大名家之作展」。	《藝術家》1992.01
	01.11 - 01.25，悠閒藝術中心舉辦「李光裕雕塑首展——開幕系列之3」。	新畫廊
	01.11 - 01.30，今天畫廊舉辦「生活的愉性——文人的小玩意特展」。	《藝術家》1992.01
	01.11 - 01.19，新生畫廊舉辦「蔣青融國畫展」。	《藝術家》1992.02

年代	事件	資料來源
1992	01.11 - 01.17，金品藝廊舉辦「吳紹同攝影展」。	《藝術家》1992.01
	01.11 - 01.26，台北高格畫廊舉辦「盧逸斌首次個展」。	《藝術家》1992.01
	01.11 - 01.26，帝門藝術中心舉辦「1992 黃志超——新樂園」。	《藝術家》1992.01
	01.11 - 01.31，恆昶藝廊舉辦「『玫瑰三願』花卉攝影聯展」。	《藝術家》1992.01
	01.11 - 02.23，誠品畫廊舉辦「王攀元個展」。	《藝術家》1992.01
	01.11 - 01.22，積禪藝術中心舉辦「林勝雄油畫展」。	《藝術家》1992.01
	01.11 - 02.01，官林藝術中心舉辦「鍾奕華油畫個展」。	《藝術家》1992.01
	01.11 - 01.30，根生藝廊舉辦「鮑建華、王峰、曾銘祥三人展」。	《藝術家》1992.01
	01.11 - 01.24，彩虹攝影藝廊舉辦「黃文宗個展」。	《藝術家》1992.01
	01.11 - 01.26，珍傳畫廊舉辦「柯淑芬畫展」。	《藝術家》1992.01
	01.11 - 01.31，飛皇藝術中心舉辦「盧逸斌首次個展」。	《藝術家》1992.01
	01.11 - 01.25，悠閑藝術中心舉辦「李光裕雕塑首展」。	《藝術家》1992.01
	01.11 - 01.31，雅集藝術中心舉辦「歲末回顧與展望特展」。	《藝術家》1992.01
	01.11 - 01.25，綺麗藝術中心舉辦「沈道鴻作品欣賞展」。	《藝術家》1992.01
	01.11 - 01.26，翡冷翠藝術中心舉辦「中堅中青輩油畫邀請展」。	《藝術家》1992.01、雲河藝術
	01.11 - 01.28，第凡內畫廊舉辦「新春的祝福——開幕特展」。	《藝術家》1992.01
	01.14 - 02.02，傳承藝術中心舉辦「山水變奏曲——卓鶴君個展」。	《藝術家》1992.01、傳承藝術中心
	01.15 - 01.26，台北敦煌藝術中心舉辦「賈又福小品畫展」。	《藝術家》1992.01
	01.15 - 01.26，東之畫廊舉辦「陳文石畫展」。	《藝術家》1992.01
	01.15 - 01.31，京華藝術中心阿波羅分公司舉辦「莊伯顯辛未年水墨創作展」。	《藝術家》1992.01
	01.15 - 01.31，曾氏藝術廳舉辦「墨文收藏展」。	《藝術家》1992.01
	01.16 - 01.31，京華藝術中心士林總公司舉辦「花藝花器八人聯展」。	《藝術家》1992.01

年代	事件	資料來源
	01.17 - 02.02，亞洲藝術中心舉辦「陳哲師生聯展」。	《藝術家》1992.01
	01.18 - 02.02，現代畫廊舉辦「陳輝東油畫展」。	《藝術家》1992.01
	01.18 - 02.02，皇冠藝文中心舉辦「申石伽 70～90 精品展」。	《藝術家》1992.01、《藝術家》1992.02
	01.18 - 01.28，印象畫廊舉辦「洪瑞麟素描展」。	《藝術家》1992.01、印象畫廊
	01.18 - 01.30，台中東之畫廊舉辦「董大山彩瓷展」。	《藝術家》1992.01
	01.18 - 01.24，金品藝廊舉辦「大陸水墨畫家顧強先個展」。	《藝術家》1992.01
	01.18 - 02.02，串門藝術空間舉辦「劉高與個展」。	《藝術家》1992.01、倪晨、陳麗華、李廣中
	01.18 - 01.31，串門學苑舉辦「粘碧華刺繡、手飾藝術展」。	《藝術家》1992.01
	01.18 - 02.01，長江藝術中心舉辦「歲末名家特展」。	《藝術家》1992.01
	01.18 - 02.02，時代畫廊舉辦「江大海油畫個展」。	《藝術家》1992.01
	01.18 - 01.31，景陶坊舉辦「春節陶藝禮品展」。	《藝術家》1992.01
1992	01.21 - 01.30，新生畫廊舉辦「劉漢光師生聯展」。	《藝術家》1992.02
	01.21 - 02.16，雅特藝術中心舉辦「伊的畫像——油畫聯展」。	《藝術家》1992.01
	01.22 - 02.20，隔山畫廊舉辦「代理畫家小品展」。	《藝術家》1992.01、《藝術家》1992.02
	01.22 - 02.02，清韵藝術中心舉辦「迎春展」。	《藝術家》1992.01
	01.23 - 02.11，連信藝品藝廊舉辦「石灣陶名家精品展」。	《藝術家》1992.02
	01.24 - 02.02，好來藝術中心舉辦「名家小品新春獻禮」。	《藝術家》1992.01
	01.24 - 02.29，小雅畫廊舉辦「雲南重彩展」。	《藝術家》1992.02
	01.25 - 02.23，皇冠藝文中心舉辦「郭博州個展」。	《藝術家》1992.01
	01.25 - 01.31，金品藝廊舉辦「三香閣同門書畫觀摩展」。	《藝術家》1992.01
	01.25 - 02.18，當代藝術公司舉辦「春節小品聯展」。	《藝術家》1992.01、《藝術家》1992.02
	01.25 - 02.12，積禪藝術中心舉辦「中堅輩畫家新春小品聯展」。	《藝術家》1992.01
	01.25 - 02.21，彩虹攝影藝廊舉辦「光輝十月看中華得獎作品展」。	《藝術家》1992.01、《藝術家》1992.02

年代	事件	資料來源
	01.25 - 02.02，京典藝術中心舉辦「張義雄收藏展」。	《藝術家》1992.02
	01.28 - 02.13，台北敦煌藝術中心舉辦「藝術家陶畫展」。	《藝術家》1992.02
	02，飛元藝術中心舉辦「代理畫家迎春特展」。	《藝術家》1992.02
	02，德門畫廊舉辦「明清名家作品展」。	《藝術家》1992.02
	02，悠閑藝術中心舉辦「畫家作品交流展」。	《藝術家》1992.02
	02，金典畫廊舉辦「代理畫家聯展」。	《藝術家》1992.02
	02，陶藝後援會舉辦「名家陶藝聯展」。	《藝術家》1992.02
	02.01 - 02.28，長流畫廊舉辦「大師級名畫展」。	《藝術家》1992.02
	02.01 - 02.29，哥德藝術中心舉辦「吳炫三早期世界特展」。	《藝術家》1992.02
	02.01 - 02.29，哥德藝術中心舉辦「張炳南、張耀熙油畫聯展」。	《藝術家》1992.02
1992	02.01 - 02.29，哥德藝術中心舉辦「名家珍品聯展」。	《藝術家》1992.02
	02.01 - 02.28，德元藝廊舉辦「黃葉村書畫展」。	《藝術家》1992.02
	02.01 - 02.15，阿莎普璐藝術中心舉辦「莊明旗——如魚得水系列展」。	《藝術家》1992.02
	02.01 - 02.15，鹿港小鎮御用坊舉辦「沈欽銘油畫展」。	《藝術家》1992.02
	02.01 - 02.29，萊茵藝廊舉辦「新春精品聯展」。	《藝術家》1992.02
	02.01 - 02.28，翡冷翠藝術中心舉辦「臺灣名家油畫聯展」。	《藝術家》1992.02
	02.01 - 02.29，曾氏藝術廳舉辦「畫意風光攝影展」。	《藝術家》1992.02
	02.04 - 02.23，景陶坊舉辦「陳仁智、張逢威陶藝雙首展——初啼」。	《藝術家》1992.02
	02.06 - 02.26，京典藝術中心舉辦「新銳畫家初春聯展」。	《藝術家》1992.02
	02.06 - 02.16，采風藝術中心舉辦「新春精品展」。	《藝術家》1992.02
	02.08 - 02.14，金品藝廊舉辦「孔依平書畫個展」。	《藝術家》1992.02

1992

年代	事件	資料來源
	02.08 - 03.07，拔萃畫廊舉辦「林勤霖個展——時間的詩趣」。	《藝術家》1992.02
	02.08 - 03.01，好來藝術中心舉辦「好來新春拜年展」。	《藝術家》1992.02
	02.09 - 02.28，恆昶藝廊舉辦「第五屆省主席盃得獎作品展」。	《藝術家》1992.01、《藝術家》1992.02
	02.09 - 02.23，信天藝術雅苑舉辦「耕心雅集新春聯展」。	《藝術家》1992.02
	02.09 - 02.23，信天藝術雅苑舉辦「石雕、壺藝、陶藝展」。	《藝術家》1992.02
	02.10 - 02.29，明生畫廊舉辦「國際名家精品展」。	《藝術家》1992.02、明生畫廊
	02.10 - 02.28，吉証畫廊舉辦「春節收藏展」。	《藝術家》1992.02
	02.11 - 02.29，印象畫廊舉辦「名家油畫聯展」。	《藝術家》1992.02
	02.11 - 02.28，八大畫廊舉辦「洪瑞麟礦工水彩素描展」。	《藝術家》1992.02、八大畫廊
	02.12 - 02.29，台北高格畫廊舉辦「1992 油畫中堅輩畫家每月每人一件精品特展」。	《藝術家》1992.02
	02.12 - 02.26，炎黃藝術館舉辦「中國水墨作品欣賞」。	《藝術家》1992.02
	02.12 - 02.29，陽門藝術中心舉辦「中堅名家水墨聯展」。	《藝術家》1992.02
1992	02.12 - 02.26，世紀畫廊舉辦「中部美術家聯展」。	《藝術家》1992.02
	02.13 - 02.23，南畫廊舉辦「名家秀作展」。	《藝術家》1992.02
	02.14 - 03.01，今天畫廊舉辦「翁國禎陶藝個展」。	《藝術家》1992.02
	02.14 - 02.25，亞洲藝術中心舉辦「徐敏畫展」。	《藝術家》1992.02、亞洲藝術中心
	02.14 - 03.04，傳承藝術中心舉辦「新浙派山水聯展」。	《藝術家》1992.02
	02.15 - 03.10，龍門畫廊舉辦「從世紀初到世紀末」。	《藝術家》1992.02、《藝術家》1992.03、龍門雅集
	02.15 - 03.01，雄獅畫廊舉辦「周孟德個展」。	《藝術家》1992.02、李賢文
	02.15 - 03.01，皇冠藝文中心舉辦「劉瑞媛油畫個展」。	《藝術家》1992.02
	02.15 - 03.08，愛力根畫廊舉辦「跨越立體 放眼現代——三位中堅的歷程」。	《藝術家》1992.02、《藝術家》1992.03、愛力根畫廊
	02.15 - 02.28，金品藝廊舉辦「夏華達佛像觀想畫展」。	《藝術家》1992.02
	02.15 - 02.23，台北高格畫廊舉辦「余明娟油畫展」。	《藝術家》1992.02
	02.15 - 02.23，立大藝術中心舉辦「廖天照石雕系列展」。	《藝術家》1992.02

年代	事件	資料來源
	02.15 - 02.29，帝門藝術中心舉辦「小窗沙龍」。	《藝術家》1992.02
	02.15 - 03.01，帝門藝術中心舉辦「薪傳源起」。	《藝術家》1992.02
	02.15 - 02.26，積禪藝術中心舉辦「顏雍宗油畫展」。	《藝術家》1992.02
	02.15 - 02.29，有熊氏藝術中心舉辦「名家聯展」。	《藝術家》1992.02
	02.15 - 03.01，串門藝術空間舉辦「高雄當代浮世繪」。	《藝術家》1992.02、倪晨、陳麗華、李廣中
	02.15 - 02.29，孟焦畫坊舉辦「林榮貴水彩畫個展」。	《藝術家》1992.02
	02.15 - 02.28，官林藝術中心舉辦「石川欽一郎典藏展」。	《藝術家》1992.02
	02.15 - 03.03，長江藝術中心舉辦「新春水墨聯展」。	《藝術家》1992.03
	02.15 - 03.01，時代畫廊舉辦「新春西畫精品特展」。	《藝術家》1992.02
	02.15 - 03.11，華泰藝術中心舉辦「書畫堂屏賀春特展」。	《藝術家》1992.02
	02.15 - 02.24，逸清藝術中心舉辦「陶碗大展」。	《藝術家》1992.02
1992	02.15 - 02.29，日升月鴻畫廊舉辦「近代名家聯展」。	《藝術家》1992.02
	02.15 - 02.29，日升月鴻畫廊舉辦「『琉璃工房』藝術水晶展」。	《藝術家》1992.02
	02.15 - 03.01，翰墨軒舉辦「輔仁大學今昔名家書畫展」。	《藝術家》1992.02、《藝術家》1992.03
	02.15 - 02.29，繪畫欣賞交流協會附設畫廊舉辦「江才勝個展」。	《藝術家》1992.02
	02.18 - 02.29，阿波羅畫廊舉辦「名家精品聯展」。	《藝術家》1992.02
	02.18，台中東之畫廊舉辦「日據時代臺灣民間繪畫收藏欣賞」。	《藝術家》1992.02
	02.18 - 03.08，雅特藝術中心舉辦「董振平個展」。	《藝術家》1992.03
	02.18 - 02.29，雅集藝術中心舉辦「名家油畫珍藏展」。	《藝術家》1992.02
	02.19 - 03.08，當代藝術公司舉辦「三週年特展——劉其偉個展」。	《藝術家》1992.02
	02.19 - 02.29，京華藝術中心士林總公司舉辦「花器花藝迎春特展」。	《藝術家》1992.02
	02.19 - 02.29，京華藝術中心阿波羅分公司舉辦「新年迎春特展」。	《藝術家》1992.02
	02.19 - 02.29，京華藝術中心台中分公司舉辦「林葆家陶藝紀念展」。	《藝術家》1992.02
	02.20 - 03.01，曾氏藝術廳舉辦「國畫家張櫻禮收藏展」。	《藝術家》1992.02

年代	事件	資料來源
	02.21，東之畫廊舉辦「開市大吉」。	《藝術家》1992.02
	02.21 - 03.01，清韵藝術中心舉辦「董夢梅首次工筆畫展」。	《藝術家》1992.02
	02.22 - 03.05，隔山畫廊舉辦「師大美術系六五級聯展」。	《藝術家》1992.02
	02.22 - 03.06，彩虹攝影藝廊舉辦「電腦攝影藝術作品展——小澤俊樹」。	《藝術家》1992.02
	02.22 - 03.03，珍傳畫廊舉辦「週年慶」。	《藝術家》1992.02
	02.22 - 03.08，綺麗藝術中心舉辦「中青畫家新春小品聯展」。	《藝術家》1992.02
	02.29 - 03.15，亞洲藝術中心舉辦「王為銳油畫展」。	《藝術家》1992.03
	02.29 - 03.31，現代畫廊舉辦「何肇衢、郭東榮、曾茂煌精選作品展」。	現代畫廊
	02.29 - 03.06，金品藝廊舉辦「天人畫會聯展」。	《藝術家》1992.02
	02.29 - 03.10，台北高格畫廊舉辦「柯翠娟油畫展」。	《藝術家》1992.03
1992	02.29 - 03.13，恆昶藝廊舉辦「光輝十月看中華得獎作品展」。	《藝術家》1992.02
	02.29 - 03.11，積禪藝術中心舉辦「大陸旅美畫家夏予冰油畫展」。	《藝術家》1992.03
	02.29 - 03.18，世紀畫廊舉辦「佐藤公聰油畫展」。	《藝術家》1992.03
	03，展出，帝門藝術中心舉辦「小窗沙龍作品展」。	《藝術家》1992.03
	03.01 - 03.29，長流畫廊舉辦「中國當代彩墨名家精品特展」。	《藝術家》1992.03
	03.01 - 03.25，台北漢雅軒舉辦「朱銘雕塑展」。	《藝術家》1992.03
	03.01 - 03.15，首都藝術中心舉辦「吳介原畫展」。	《藝術家》1992.03
	03.01 - 03.15，東之畫廊舉辦「郭雪湖膠彩畫展」。	《藝術家》1992.03
	03.01 - 03.31，八大畫廊舉辦「猴年吉祥特展」。	《藝術家》1992.03、八大畫廊
	03.01 - 03.10，帝門藝術中心舉辦「法國 Maly 1992 近作展」。	《藝術家》1992.03
	03.01 - 03.22，有熊氏藝術中心舉辦「張禮權山水畫展」。	《藝術家》1992.03

年代	事件	資料來源
1992	03.01 - 03.31，官林藝術中心舉辦「臺灣當代名家名畫收藏展」。	《藝術家》1992.03
	03.01 - 03.15，阿莎普璐藝術中心舉辦「竹君子創意家具與水里鄉情展」。	《藝術家》1992.03
	03.01 - 03.15，根生藝廊舉辦「陳俊明油畫個展」。	《藝術家》1992.03
	03.01 - 03.31，傳承藝術中心舉辦「顧迎慶、彭小沖 1992 雙人展」。	《藝術家》1992.03、傳承藝術中心
	03.01 - 03.31，璞莊藝術中心舉辦「陳進、林玉山、江兆申收藏展」。	《藝術家》1992.03
	03.01 - 03.22，日升月鴻畫廊舉辦「迎春西畫聯展」。	《藝術家》1992.03
	03.01 - 03.15，吉証畫廊舉辦「92 年代名家展」。	《藝術家》1992.03
	03.01 - 03.15，鹿港小鎮御用坊舉辦「1992 岡山陶房首展」。	《藝術家》1992.03
	03.01 - 03.31，翡冷翠藝術中心舉辦「名家油畫聯展」。	《藝術家》1992.03
	03.01 - 03.22，世紀畫廊舉辦「嚴以敬（阿虫）油畫展」。	《藝術家》1992.03
	03.01 - 03.15，曾氏藝術廳舉辦「國畫名家百幅集水墨作品展（一）」。	《藝術家》1992.03
	03.01 - 03.31，開元畫廊舉辦「山水人物之美」。	《藝術家》1992.03
	03.02 - 03.31，明生畫廊舉辦「國內畫作收藏展」。	《藝術家》1992.03、明生畫廊
	03.03 - 03.12，新生畫廊舉辦「王惠民版畫專題展」。	《藝術家》1992.03
	03.03 - 03.15，台北敦煌藝術中心舉辦「林洸沂交趾陶創作展」。	《藝術家》1992.03
	03.04 - 03.15，京華藝術中心士林總公司舉辦「京華兩週年特展」。	《藝術家》1992.03
	03.05 - 03.22，南畫廊舉辦「'92 靜物展」。	《藝術家》1992.03、南畫廊
	03.05 - 03.28，雅特藝術中心舉辦「黃圻文個展」。	《藝術家》1992.03
	03.06 - 03.22，清韵藝術中心舉辦「陳永模人物畫展」。	《藝術家》1992.03
	03.06 - 03.15，好來藝術中心舉辦「油畫四人展」。	《藝術家》1992.03
	03.06 - 03.31，小雅畫廊舉辦「中國四川菁英油畫展」。	《藝術家》1992.03
	03.07 - 03.22，今天畫廊舉辦「邱華海、張清臣、蕭一木雕聯展」。	《藝術家》1992.03
	03.07 - 03.22，雄獅畫廊舉辦「楊茂林個展 —— MADE IN TAIWAN, PART II：紀事篇」。	《藝術家》1992.03、李賢文
	03.07 - 03.29，皇冠藝文中心舉辦「郭振昌個展」。	《藝術家》1992.02、《藝術家》1992.03

年代	事件	資料來源
	03.07 - 03.13，金品藝廊舉辦「陳世昌東南亞風光攝影個展」。	《藝術家》1992.03
	03.07 - 03.21，梵藝術中心舉辦「張炳南、張炳堂雙人展」。	《藝術家》1992.03
	03.07 - 03.29，炎黃藝術館舉辦「艾軒的創作藝術」。	《藝術家》1992.03
	03.07 - 03.22，帝門藝術中心舉辦「徐藍松作品展」。	《藝術家》1992.03
	03.07 - 04.05，誠品畫廊舉辦「紀元畫會創始會員紀念展」。	《藝術家》1992.03
	03.07 - 03.22，串門藝術空間舉辦「黃步青個展」。	《藝術家》1992.03、倪晨、陳麗華、李廣中
	03.07 - 03.18，京華藝術中心阿波羅分公司舉辦「林隆達書法個展」。	《藝術家》1992.03
	03.07 - 03.29，長江藝術中心舉辦「新春人物特展」。	《藝術家》1992.03
	03.07 - 03.22，時代畫廊舉辦「張義雄、李金祝師生聯展」。	《藝術家》1992.03
	03.07 - 03.29，好來前衛空間舉辦「文字與圖象展」。	《藝術家》1992.03
	03.07 - 03.22，信天藝術雅苑舉辦「胡復金油畫個展」。	《藝術家》1992.03
1992	03.07 - 03.28，飛皇藝術中心舉辦「陳明善水彩風情」。	《藝術家》1992.03
	03.07 - 03.17，京典藝術中心舉辦「江志豪個展」。	《藝術家》1992.03
	03.07 - 03.28，繪畫欣賞交流協會附設畫廊舉辦「范康龍雕刻個展」。	《藝術家》1992.03
	03.09 - 03.31，愛力根畫廊舉辦「代理中外名家聯展」。	《藝術家》1992.03
	03.10 - 03.29，雅特藝術中心舉辦「陳哲畫展」。	《藝術家》1992.03
	03.14 - 03.29，現代畫廊舉辦「施純孝油畫個展」。	現代畫廊
	03.14 - 03.22，新生畫廊舉辦「東海畫會聯展」。	《藝術家》1992.03
	03.14 - 03.20，金品藝廊舉辦「劉榮幅油畫、水彩、水墨、風景素描展」。	《藝術家》1992.03
	03.14 - 03.29，台北高格畫廊舉辦「陳錦芳油畫展」。	《藝術家》1992.03
	03.14 - 04.15，從雲軒舉辦「馬白水早期臺灣寫生特展」。	《藝術家》1992.03
	03.14 - 03.25，積禪藝術中心舉辦「林天瑞油畫展」。	《藝術家》1992.03
	03.14 - 03.23，逸清藝術中心舉辦「沈東寧個展」。	《藝術家》1992.03

年代	事件	資料來源
	03.14 - 03.29，景陶坊舉辦「陶的可能六人展」。	《藝術家》1992.03
	03.14 - 04.04，翰墨軒舉辦「李可染水墨畫展」。	《藝術家》1992.03、《藝術家》1992.04
	03.15 - 03.31，世寶坊畫廊舉辦「中堅輩畫家精品聯展」。	《藝術家》1992.03
	03.16 - 03.30，曾氏藝術廳舉辦「國畫名家百幅集水墨作品展（二）」。	《藝術家》1992.03
	03.19 - 03.31，隔山畫廊舉辦「吳海鷹油畫個展」。	《藝術家》1992.03
	03.19 - 03.29，京華藝術中心士林總公司舉辦「李沃源水墨創作展」。	《藝術家》1992.03
	03.19 - 03.31，根生藝廊舉辦「郭軔、林書堯、江隆芳聯展」。	《藝術家》1992.03
	03.19 - 03.21，綺麗藝術中心舉辦「'92佐藤公聰油畫展」。	《藝術家》1992.03
	03.20 - 04.05，亞洲藝術中心舉辦「馬白水水彩水墨畫展」。	《藝術家》1992.03
	03.20 - 04.02，京華藝術中心阿波羅分公司舉辦「我思我畫故鄉情」。	《藝術家》1992.03
	03.20 - 03.29，好來藝術中心舉辦「曾得標、劉洋哲、曾興平聯展」。	《藝術家》1992.03
1992	03.21 - 03.31，阿波羅畫廊舉辦「蕭如松畫展」。	《藝術家》1992.03、阿波羅畫廊
	03.21 - 04.05，印象畫廊舉辦「第十屆紀元美展」。	《藝術家》1992.03
	03.21 - 04.01，東之畫廊舉辦「陳阿發油畫首展」。	《藝術家》1992.03
	03.21 - 03.27，金品藝廊舉辦「吳長鵬彩墨個展」。	《藝術家》1992.03
	03.21 - 04.05，飛元藝術中心舉辦「拉玻德油畫展」。	《藝術家》1992.03
	03.21 - 04.05，台北高格畫廊舉辦「潘朝森油畫展」。	《藝術家》1992.03
	03.21 - 04.02，隔山畫館高雄分館舉辦「關山月書畫展」。	《藝術家》1992.03
	03.21 - 04.03，彩虹攝影藝廊舉辦「林明和攝影作品展」。	《藝術家》1992.04
	03.21 - 04.05，采風藝術中心舉辦「新竹當代名家回鄉特展」。	《藝術家》1992.03
	03.24 - 04.02，新生畫廊舉辦「袁志山水墨畫展」。	《藝術家》1992.03
	03.24 - 04.02，新生畫廊舉辦「高馬得京劇人物畫展」。	《藝術家》1992.03
	03.24 - 04.18，有熊氏藝術中心舉辦「春的饗宴——五人油畫聯展」。	《藝術家》1992.04

年代	事件	資料來源
	03.25 - 04.12，雄獅畫廊舉辦「畫壇雙瑞展——顏水龍‧余承堯」。	《藝術家》1992.03、李賢文
	03.26 - 04.11，京華藝術中心臺中分公司舉辦「廖鴻興水墨創作展」。	《藝術家》1992.03、《藝術家》1992.04
	03.27 - 04.12，清韵藝術中心舉辦「林順雄水彩展」。	《藝術家》1992.04
	03.28 - 04.03，金品藝廊舉辦「王農個展」。	《藝術家》1992.03、《藝術家》1992.04
	03.28 - 04.10，恆昶藝廊舉辦「林諭志攝影首展」。	《藝術家》1992.04
	03.28 - 04.15，積禪藝術中心舉辦「顧炳星油畫展」。	《藝術家》1992.03、《藝術家》1992.04
	03.28 - 04.12，串門藝術空間舉辦「陳吳禁、陳隆興母子聯展」。	《藝術家》1992.03、倪晨、陳麗華、李廣中
	03.28 - 04.12，時代畫廊舉辦「賴威嚴油畫個展」。	《藝術家》1992.04
	03.28 - 04.07，逸清藝術中心舉辦「曹金柱石刻展」。	《藝術家》1992.04
	03.28 - 04.15，世紀畫廊舉辦「中部水彩、膠彩邀請展」。	《藝術家》1992.04
	03.28 - 04.12，京典藝術中心舉辦「蔡正一油畫展」。	《藝術家》1992.04
1992	03.28 - 04.15，金典畫廊舉辦「曾維智油畫個展」。	《藝術家》1992.04
	03.28 - 04.12，琢璞藝術中心舉辦「潘玉良畫展」。	《藝術家》1992.04
	03.28 - 04.12，琢璞藝術中心舉辦「丁紹光、蔣鐵峰、何祖明畫展」。	《藝術家》1992.04
	03.30 - 04.06，隔山畫廊舉辦「關怡工筆畫展」。	《藝術家》1992.04
	03.31 - 04.12，雅特藝術中心舉辦「劉尚弘畫展」。	《藝術家》1992.04
	04，飛元藝術中心舉辦「名家油畫聯展」。	《藝術家》1992.04
	04，哥德藝術中心舉辦「前輩中堅輩畫家珍藏展」。	《藝術家》1992.04
	04，官林藝術中心舉辦「黃重元——畫佛靜心」。	《藝術家》1992.04
	04，吉証畫廊舉辦「名家收藏展」。	《藝術家》1992.04
	04，羅畫廊舉辦「名家石版畫展」。	《藝術家》1992.04
	04，萊茵藝廊舉辦「第二市場交流展售」。	《藝術家》1992.04
	04，翡冷翠藝術中心舉辦「名家油畫聯展」。	《藝術家》1992.04

年代	事件	資料來源
	04,雅舍藝術中心舉辦「何肇衢早期作品特展」。	《藝術家》1992.04
	04.01 - 04.22,台北漢雅軒舉辦「郭娟秋畫展」。	《藝術家》1992.04
	04.01 - 04.30,明生畫廊舉辦「色彩的大師～卡多蘭與愛斯皮利雙人展」。	《藝術家》1992.04、明生畫廊
	04.01 - 04.10,愛力根畫廊舉辦「代理中外名家聯展」。	《藝術家》1992.04
	04.01 - 04.25,台北高格畫廊舉辦「四月精品展」。	《藝術家》1992.04
	04.01 - 04.20,德元藝廊舉辦「大陸名家彩墨特展」。	《藝術家》1992.04
	04.01 - 04.30,八大畫廊舉辦「戚維義收藏展」。	《藝術家》1992.04、八大畫廊
	04.01 - 04.30,帝門藝術中心舉辦「歐洲名家珍藏展」。	《藝術家》1992.04
	04.01 - 04.15,京華藝術中心士林總公司舉辦「王秀杞石雕個展」。	《藝術家》1992.04
	04.01 - 04.25,阿莎普璐藝術中心舉辦「沈欽銘油畫展」。	《藝術家》1992.04
	04.01 - 04.20,傳承藝術中心舉辦「傳承2週年精品展」。	《藝術家》1992.04、傳承藝術中心
	04.01 - 04.30,德門畫廊舉辦「明清名家作品展」。	《藝術家》1992.04
1992	04.01 - 04.30,璞莊藝術中心舉辦「陳進、陳在南、謝榮磻、藍清輝收藏展」。	《藝術家》1992.04
	04.01 - 04.30,日升月鴻畫廊舉辦「琉璃工房——藝術水晶展」。	《藝術家》1992.04
	04.01 - 04.12,信天藝術雅苑舉辦「老中青名家油畫聯展」。	《藝術家》1992.04
	04.01 - 04.15,鹿港小鎮御用坊舉辦「莊明旗——如魚得水系列展」。	《藝術家》1992.04
	04.01 - 04.30,開元畫廊舉辦「名家水墨展」。	《藝術家》1992.04
	04.02 - 04.30,高陽畫廊舉辦「近代名畫特展」。	《藝術家》1992.04
	04.02 - 04.29,曾氏藝術廳舉辦「國畫畫師聯合展」。	《藝術家》1992.04
	04.03 - 04.12,現代畫廊舉辦「現代精品收藏展」。	現代畫廊
	04.03 - 04.30,現代畫廊舉辦「前輩畫家精品收藏展」。	《藝術家》1992.04
	04.03 - 04.28,長江藝術中心舉辦「鞠伏強、劉文潔水墨聯展」。	《藝術家》1992.04
	04.03 - 04.12,好來藝術中心舉辦「情感與投資的組合」。	《藝術家》1992.04
	04.03 - 04.19,小雅畫廊舉辦「現代水墨三人展」。	《藝術家》1992.04
	04.04 - 04.14,阿波羅畫廊舉辦「林嶺森水彩展」。	《藝術家》1992.04、阿波羅畫廊

年代	事件	資料來源
1992	04.04 - 04.26，龍門畫廊舉辦「吳昊油畫展」。	《藝術家》1992.04、龍門雅集
	04.04 - 04.19，皇冠藝文中心舉辦「葉文陶藝個展」。	《藝術家》1992.04
	04.04 - 04.10，金品藝廊舉辦「名家聯展」。	《藝術家》1992.04
	04.04 - 04.25，梵藝術中心舉辦「黃照芳油畫展」。	《藝術家》1992.04
	04.04 - 04.26，炎黃藝術館舉辦「郡飛的幻與真」。	《藝術家》1992.04
	04.04 - 04.14，京華藝術中心阿波羅分公司舉辦「張繼陶陶藝創作展」。	《藝術家》1992.04
	04.04 - 04.17，官林藝術中心舉辦「尚文彬寫生展」。	《藝術家》1992.04
	04.04 - 04.15，根生藝廊舉辦「曾培堯、林天從、郭東榮聯展」。	《藝術家》1992.04
	04.04 - 04.24，彩虹攝影藝廊舉辦「童顏中國攝影展」。	《藝術家》1992.04
	04.04 - 04.28，華泰藝術中心舉辦「簡新模油畫個展」。	《藝術家》1992.04
	04.04 - 04.28，日升月鴻畫廊舉辦「臺灣山川大觀西畫聯展」。	《藝術家》1992.04
	04.04 - 04.12，景陶坊舉辦「特殊美學展」。	《藝術家》1992.04
	04.08 - 04.28，世寶坊畫廊舉辦「詹浮雲油畫展」。	《藝術家》1992.04
	04.09 - 04.26，逸清藝術中心舉辦「梁奕焚畫展」。	《藝術家》1992.04
	04.11 - 04.26，南畫廊舉辦「陳錫樞七十年回顧展」。	《藝術家》1992.04、南畫廊
	04.11 - 04.26，亞洲藝術中心舉辦「好畫家‧好朋友‧震撼實力展」。	《藝術家》1992.04、亞洲藝術中心
	04.11 - 04.25，首都藝術中心舉辦「傑出的 1960 油畫聯展」。	《藝術家》1992.04
	04.11 - 04.26，愛力根畫廊舉辦「王文平個展——逃離都市」。	《藝術家》1992.04、愛力根畫廊
	04.11 - 04.17，金品藝廊舉辦「養正書會聯展」。	《藝術家》1992.04
	04.11 - 04.26，台北高格畫廊舉辦「黃進龍首展」。	《藝術家》1992.04
	04.11 - 04.26，帝門藝術中心舉辦「實力派畫家作品展」。	《藝術家》1992.04
	04.11 - 04.24，恆昶藝廊舉辦「大陸攝影家朱憲民個展」。	《藝術家》1992.04
	04.11 - 05.10，誠品畫廊舉辦「曲德義個展」。	《藝術家》1992.04、誠品畫廊
	04.11 - 04.26，孟焦畫坊舉辦「陳能梨嶺南國畫展」。	《藝術家》1992.04
	04.11 - 05.03，臻品藝術中心舉辦「黃銘哲油畫展」。	《藝術家》1992.04

年代	事件	資料來源
	04.11 - 04.26，好來前衛空間舉辦「現代與前衛系列展」。	《藝術家》1992.04
	04.11 - 04.26，飛皇藝術中心舉辦「臺灣文獻名家書畫收藏展」。	《藝術家》1992.04
	04.11 - 04.26，悠閒藝術中心舉辦「吳棟材紀念展」。	《藝術家》1992.04
	04.11 - 04.25，綺麗藝術中心舉辦「原始藝術展」。	《藝術家》1992.04
	04.11 - 04.30，繪畫欣賞交流協會附設畫廊舉辦「莊分南個展」。	《藝術家》1992.04
	04.15 - 04.30，現代畫廊舉辦「馮騰慶油畫個展」。	《藝術家》1992.04、現代畫廊
	04.16 - 04.30，隔山畫廊舉辦「中國兒童水墨畫大展」。	《藝術家》1992.04
	04.16 - 04.30，立大藝術中心舉辦「高唯峰水彩水墨畫展」。	《藝術家》1992.04
	04.16 - 04.29，京華藝術中心阿波羅分公司舉辦「'92 新象水墨展」。	《藝術家》1992.04
	04.16 - 04.29，京華藝術中心臺中分公司舉辦「李沃源水墨創作展」。	《藝術家》1992.04
	04.17 - 05.03，清韵藝術中心舉辦「汪中書法展」。	《藝術家》1992.04
	04.18 - 04.28，阿波羅畫廊舉辦「胡文賢油畫展」。	《藝術家》1992.04、阿波羅畫廊
1992	04.18 - 04.29，東之畫廊舉辦「林顯宗油畫展「古巷風情」。	東之畫廊
	04.18 - 04.30，雄獅畫廊舉辦「俄羅斯藝術展」。	《藝術家》1992.04、李賢文
	04.18 - 04.28，印象畫廊舉辦「吳永欽油畫展」。	《藝術家》1992.04
	04.18 - 04.29，東之畫廊舉辦「蕭如松畫展」。	《藝術家》1992.04
	04.18 - 04.29，東之畫廊舉辦「林顯宗油畫展」。	《藝術家》1992.04
	04.18 - 04.24，金品藝廊舉辦「名家聯展」。	《藝術家》1992.04
	04.18 - 04.30，帝門藝術中心舉辦「常玉巴黎時期重要作品展」。	《藝術家》1992.04
	04.18 - 04.29，積禪藝術中心舉辦「花與人物之美——中青畫家聯展」。	《藝術家》1992.04
	04.18 - 05.10，收藏家畫廊舉辦「蕭一木刻展」。	《藝術家》1992.04
	04.18 - 05.03，時代畫廊舉辦「俞燕油畫個展」。	《藝術家》1992.04
	04.18 - 04.29，根生藝廊舉辦「黃清輝油畫個展」。	《藝術家》1992.04
	04.18 - 05.10，雅特藝術中心舉辦「與潛意識密談——洪美玲、黃楫、金芬華、蘇旺伸、連建興、連淑蕙」。	《藝術家》1992.04
	04.18 - 05.03，信天藝術雅苑舉辦「吳漢宗鄉土情懷水墨世界」。	《藝術家》1992.04、《藝術家》1992.05

年代	事件	資料來源
1992	04.18 - 05.03，景陶坊舉辦「沈東寧個展」。	《藝術家》1992.04
	04.18 - 05.05，世紀畫廊舉辦「方楚雄、尚濤書畫展」。	《藝術家》1992.04
	04.18 - 04.30，京典藝術中心舉辦「收藏家傑出精品展」。	《藝術家》1992.05
	04.18 - 05.03，采風藝術中心舉辦「百岳畫家——謝江松油畫展」。	《藝術家》1992.04
	04.19 - 05.06，有熊氏藝術中心舉辦「曾佰祿書畫展」。	《藝術家》1992.04
	04.19 - 04.29，京華藝術中心士林總公司舉辦「當代膠彩名家創作展」。	《藝術家》1992.04
	04.21 - 04.25，德元藝廊舉辦「拍賣預展」。	《藝術家》1992.04
	04.21 - 05.10，傳承藝術中心舉辦「故園夢——鄭力 '92 新作展」。	《藝術家》1992.04
	04.21 - 05.03，小雅畫廊舉辦「古今名家書法對聯大展」。	《藝術家》1992.04
	04.25 - 05.20，台北漢雅軒舉辦「顏炬榮陶展」。	《藝術家》1992.05
	04.25 - 05.08，陶朋舍舉辦「鄧惠芬陶作展」。	《藝術家》1992.05
	04.25 - 05.01，金品藝廊舉辦「吳順伊個展」。	《藝術家》1992.05
	04.25 - 05.08，恆昶藝廊舉辦「余榮欽個展」。	《藝術家》1992.04
	05，哥德藝術中心舉辦「名家精品珍藏展」。	《藝術家》1992.05
	05，從雲軒舉辦「海峽兩岸名家作品展」。	《藝術家》1992.05
	05，傳家藝術中心舉辦「臺灣本土西畫家精華繪作」。	《藝術家》1992.05
	05，連信藝品藝廊舉辦「陳承魁的雕刻藝術」。	《藝術家》1992.05
	05.01 - 05.30，明生畫廊舉辦「花之頌畫展」。	《藝術家》1992.05、明生畫廊
	05.01 - 05.14，首都藝術中心舉辦「獻給母親小品展」。	《藝術家》1992.05
	05.01 - 05.20，愛力根畫廊舉辦「代理中外名家聯展」。	《藝術家》1992.05
	05.01 - 05.25，台北高格畫廊舉辦「五月精品展」。	《藝術家》1992.05
	05.01 - 05.09，德元藝廊舉辦「第三次交流預展」。	《藝術家》1992.05

年代	事件	資料來源
	05.01 - 05.30，帝門藝術中心舉辦「親恩之美小品展」。	《藝術家》1992.05
	05.01 - 05.26，帝門藝術中心舉辦「歐洲當代巨匠六人展」。	《藝術家》1992.05
	05.01 - 05.10，收藏家畫廊舉辦「中國畫家油畫作品聯展」。	《藝術家》1992.05
	05.01 - 05.30，串門藝術空間舉辦「串門藏家珍品交流展」。	《藝術家》1992.05
	05.01 - 05.14，京華藝術中心阿波羅分公司舉辦「當代書法名家聯展」。	《藝術家》1992.05
	05.01 - 05.15，孟焦畫坊舉辦「方啟森佛展」。	《藝術家》1992.05
	05.01 - 05.15，阿莎普璐藝術中心舉辦「王子華陶玩展」。	《藝術家》1992.05
	05.01 - 05.15，逸清藝術中心舉辦「五四聯展——時與鐘」。	《藝術家》1992.05
	05.01 - 05.31，璞莊藝術中心舉辦「陳進精品收藏展」。	《藝術家》1992.05
	05.01 - 05.30，高陽畫廊舉辦「國畫精華展」。	《藝術家》1992.05
	05.01 - 05.30，陽門藝術中心舉辦「名家書畫精品展」。	《藝術家》1992.05
1992	05.01 - 05.15，曾氏藝術廳舉辦「國畫扇面精品展」。	《藝術家》1992.05
	05.01 - 05.30，開元畫廊舉辦「週年慶典藏展」。	《藝術家》1992.05
	05.02 - 05.12，阿波羅畫廊舉辦「李克全油畫個展」。	《藝術家》1992.05、阿波羅畫廊
	05.02 - 05.24，今天畫廊舉辦「王德宗木雕個展」。	《藝術家》1992.05
	05.02 - 05.14，印象畫廊舉辦「陳銀輝、楊淑貞伉儷聯展」。	《藝術家》1992.05
	05.02 - 05.13，東之畫廊舉辦「張矗維油畫展」。	《藝術家》1992.05
	05.02 - 05.08，金品藝廊舉辦「80 年度全國大專杯攝影比賽成果展」。	《藝術家》1992.05
	05.02 - 05.13，積禪藝術中心舉辦「藤田修陶藝展」。	《藝術家》1992.05
	05.02 - 05.14，京華藝術中心士林總公司舉辦「無私的愛一親情系列」。	《藝術家》1992.05
	05.02 - 05.14，京華藝術中心臺中分公司舉辦「王秀杞石雕創作展——天之子」。	《藝術家》1992.05
	05.02 - 05.15，官林藝術中心舉辦「黃重元——畫佛靜心個展」。	《藝術家》1992.05
	05.02 - 05.14，根生藝廊舉辦「許月里、王為銑、黎蘭三人展」。	《藝術家》1992.05

年代	事件	資料來源
	05.02 - 05.24，華泰藝術中心舉辦「中林的心象山水彩墨展」。	《藝術家》1992.05
	05.02 - 05.16，台灣畫廊舉辦「耐心・遠見展」。	《藝術家》1992.05
	05.02 - 05.24，京典藝術中心舉辦「花與女人系列展」。	《藝術家》1992.05
	05.02 - 05.31，金典畫廊舉辦「中外名家聯展」。	《藝術家》1992.05
	05.02 - 05.17，第凡內畫廊舉辦「金芬華油畫個展」。	《藝術家》1992.05
	05.05 - 05.14，新生畫廊舉辦「國歌專題油畫展」。	《藝術家》1992.05
	05.05 - 05.31，德門畫廊舉辦「明清書畫典藏品特展」。	《藝術家》1992.05
	05.06 - 05.27，炎黃藝術館舉辦「杜詠樵的畫境」。	《藝術家》1992.05
1992	05.07 - 05.24，信天藝術雅苑舉辦「代理畫家油畫展」。	《藝術家》1992.05
	05.08 - 05.17，亞洲藝術中心舉辦「蔡蔭棠油畫個展」。	《藝術家》1992.05
	05.08 - 05.17，隔山畫館高雄分館舉辦「陳國貴版畫展」。	《藝術家》1992.05
	05.08，帝門藝術中心舉辦「台灣早期美術運動文件大展」。	簡丹總編輯，《藝術風華之黃金歲月文件展：八零年代台灣畫廊歷史回顧》，台北：橘園國際藝術策展，2004。
	05.08 - 05.30，長江藝術中心舉辦「鳥語花香水墨聯展」。	《藝術家》1992.05
	05.08 - 05.29，好來藝術中心舉辦「本土畫家集錦」。	《藝術家》1992.05
	05.08 - 05.31，小雅畫廊舉辦「臺北八少年展」。	《藝術家》1992.05
	05.09 - 05.30，龍門畫廊舉辦「莊喆作品的新方向」。	《藝術家》1992.05、龍門雅集
	05.09 - 05.24，南畫廊舉辦「戀 油畫展」。	《藝術家》1992.05、南畫廊
	05.09 - 05.31，皇冠藝文中心舉辦「盧明德個展」。	《藝術家》1992.05
	05.09 - 05.15，金品藝廊舉辦「壬戌畫會聯展」。	《藝術家》1992.05
	05.09 - 05.31，八大畫廊舉辦「席德進素描作品紀念展」。	《藝術家》1992.05、八大畫廊
	05.09 - 05.20，帝門藝術中心舉辦「日據時代臺灣美術運動史文件大展」。	《藝術家》1992.05
	05.09 - 05.31，有熊氏藝術中心舉辦「黃篤生、許鳳珍聯展品」。	《藝術家》1992.05

年代	事件	資料來源
	05.09 - 05.31，阿普畫廊舉辦「陳世明個展」。	《藝術家》1992.05
	05.09 - 05.24，時代畫廊舉辦「潘榮貴油畫個展」。	《藝術家》1992.05
	05.09 - 05.24，日升月鴻畫廊舉辦「春花望露——獻給母親的畫」。	《藝術家》1992.05
	05.09 - 05.24，景陶坊舉辦「母親節生活創意小品特展」。	《藝術家》1992.05
	05.09 - 05.24，采風藝術中心舉辦「吳漢宗水墨鄉情展」。	《藝術家》1992.05
	05.09 - 05.31，琢璞藝術中心舉辦「簡朝抵畫展」。	《藝術家》1992.05
	05.10 - 05.31，長流畫廊舉辦「張大千九十四冥誕紀念展」。	《藝術家》1992.05
	05.10 - 05.24，哥德藝術中心舉辦「洪瑞麟、蔣瑞坑聯展」。	《藝術家》1992.05
	05.10，德元藝廊舉辦「第三次中國名家書畫交流會」。	《藝術家》1992.05
	05.10 - 07.10，泰德畫廊舉辦「趙無極 60 年代精品回顧展」。	《藝術家》1992.05、《藝術家》1992.06、《藝術家》1992.07
	05.11 - 05.31，德元藝廊舉辦「近代名家書畫特展」。	《藝術家》1992.05
1992	05.11 - 05.20，收藏家畫廊舉辦「廣東李書成油畫人體作品展」。	《藝術家》1992.05
	05.11 - 05.31，傳承藝術中心舉辦「朱紅 '92 個展」。	《藝術家》1992.05
	05.12 - 05.24，敦煌台中中友分部舉辦「徐璨琳個展」。	《藝術家》1992.05
	05.14 - 06.02，明生畫廊舉辦「歐洲名家精品展」。	明生畫廊
	05.15 - 05.30，現代畫廊舉辦「吳秋波油畫個展」。	現代畫廊
	05.15 - 05.31，清韵藝術中心舉辦「十方諸佛展」。	《藝術家》1992.05
	05.15 - 05.31，吉証畫廊舉辦「陳來興個展」。	《藝術家》1992.05
	05.16 - 05.26，阿波羅畫廊舉辦「張炳南油畫個展」。	《藝術家》1992.05、阿波羅畫廊
	05.16 - 05.30，首都藝術中心舉辦「張國華水彩展」。	《藝術家》1992.05
	05.16 - 05.31，雄獅畫廊舉辦「張義個展」。	《藝術家》1992.05、李賢文
	05.16 - 05.28，印象畫廊舉辦「1992 五月畫會畫展」。	《藝術家》1992.05

年代	事件	資料來源
	05.16 - 05.28，東之畫廊舉辦「郭明福水彩畫展」。	《藝術家》1992.05
	05.16 - 06.14，台中東之畫廊舉辦「傅慶豐畫展」。	《藝術家》1992.05、《藝術家》1992.06
	05.16 - 05.22，金品藝廊舉辦「劉同仁個展」。	《藝術家》1992.05
	05.16 - 06.14，誠品畫廊舉辦「陳世明個展」。	誠品畫廊
	05.16 - 05.27，積禪藝術中心舉辦「陳弘行油畫展」。	《藝術家》1992.05
	05.16 - 06.07，收藏家畫廊舉辦「王秀杞個展」。	《藝術家》1992.06
	05.16 - 05.31，京華藝術中心士林總公司舉辦「丁翼書法創作展」。	《藝術家》1992.05
	05.16 - 05.31，京華藝術中心阿波羅分公司舉辦「陳士侯92年工筆畫展」。	《藝術家》1992.05
	05.16 - 05.31，京華藝術中心臺中分公司舉辦「當代膠彩名家創作展」。	《藝術家》1992.05
	05.16 - 05.31，孟焦畫坊舉辦「中堅油畫六人展──喜悅的內在心靈展現」。	《藝術家》1992.05
	05.16 - 05.31，官林藝術中心舉辦「朱銘人間系列展」。	《藝術家》1992.05
1992	05.16 - 05.28，根生藝廊舉辦「張榮凱、蔡正一、簡昌達、丁賢聯展」。	《藝術家》1992.05
	05.16 - 06.01，悠閑藝術中心舉辦「綠水二年──北臺灣膠彩文化現況展」。	《藝術家》1992.05
	05.16 - 06.05，世寶坊畫廊舉辦「賴傳鑑油畫展」。	《藝術家》1992.05
	05.17 - 05.30，曾氏藝術廳舉辦「中國水墨畫特展」。	《藝術家》1992.05
	05.21 - 05.30，收藏家畫廊舉辦「廣東畫家董幟強山水畫展」。	《藝術家》1992.05
	05.21 - 06.16，日升月鴻畫廊舉辦「藝術水晶玻璃 '92 新作」。	《藝術家》1992.05
	05.22 - 06.04，陶朋舍舉辦「李國嘉的陶瓷藝術」。	《藝術家》1992.05
	05.22 - 06.09，逸清藝術中心舉辦「美、中、日三國陶藝樂燒展」。	《藝術家》1992.05、《藝術家》1992.06
	05.23 - 06.04，爵士攝影藝廊舉辦「國際特展三（彼得‧魯定──思維的影像）」。	《藝術家》1992.06
	05.23 - 06.07，愛力根畫廊舉辦「張萬傳油畫人體展」。	《藝術家》1992.05、《藝術家》1992.06
	05.23 - 05.31，台北高格畫廊舉辦「陳主明油畫展」。	《藝術家》1992.05
	05.23 - 05.31，隔山畫廊舉辦「陳國貴版畫展」。	《藝術家》1992.05

年代	事件	資料來源
	05.23 - 05.31，立大藝術中心舉辦「海峽兩岸當代名家中西畫、書法展」。	《藝術家》1992.05
	05.23 - 06.04，恆昶藝廊舉辦「春在中華攝影比賽得獎作品展」。	《藝術家》1992.06
	05.26 - 06.07，敦煌台中中友分部舉辦「朱銘木刻太極新作展」。	《藝術家》1992.05
	05.27 - 06.21，華泰藝術中心舉辦「二呆復出藝壇邀請展」。	《藝術家》1992.06
	05.27 - 05.31，逸清藝術中心舉辦「美、中、日三國國際陶藝營」。	《藝術家》1992.05
	05.27 - 06.10，連信藝品藝廊舉辦「趙二呆水墨暨雕刻展」。	《藝術家》1992.06
	05.28 - 07.12，鹿港小鎮媽祖文物館舉辦「宜興陶藝收藏展」。	《藝術家》1992.07
	05.30 - 06.09，阿波羅畫廊舉辦「空間藝術展」。	《藝術家》1992.06、阿波羅畫廊
	05.30 - 06.14，台北漢雅軒舉辦「陳槐容雕塑展」。	《藝術家》1992.06
	05.30 - 06.14，今天畫廊舉辦「林殿雄油畫個展」。	《藝術家》1992.06
	05.30 - 06.12，金品藝廊舉辦「宋建業水彩畫個展」。	《藝術家》1992.05、《藝術家》1992.06
	05.30 - 06.18，哥德藝術中心舉辦「李元亨作品展」。	《藝術家》1992.06
1992	05.30 - 06.14，時代畫廊舉辦「黃海雲——天、山、海之展」。	《藝術家》1992.06
	05.30 - 06.12，信天藝術雅苑舉辦「王北岳書法篆刻印材收藏展」。	《藝術家》1992.06、《藝術家》1992.05
	05.30 - 06.18，京典藝術中心舉辦「章德民個展」。	《藝術家》1992.06
	05.31 - 06.18，哥德藝術中心舉辦「廖繼春珍藏展」。	《藝術家》1992.06
	06，德門畫廊舉辦「明清名家作品展」。	《藝術家》1992.06、《藝術家》1992.07、《藝術家》1992.08、《藝術家》1992.09、《藝術家》1992.10、《藝術家》1992.11
	06.01 - 06.14，長流畫廊舉辦「張大千回顧展」。	《藝術家》1992.06
	06.01 - 06.30，明生畫廊舉辦「靜物畫之美」。	《藝術家》1992.06、明生畫廊
	06.01 - 06.13，現代畫廊舉辦「中堅輩畫家精品展」。	《藝術家》1992.06
	06.01 - 06.18，積禪藝術中心舉辦「黃郁生版畫展」。	《藝術家》1992.06
	06.01 - 06.15，阿莎普璐藝術中心舉辦「吳寬瀛結構世界展」。	《藝術家》1992.06
	06.01 - 06.21，傳承藝術中心舉辦「劉懋善 '92 近作展」。	《藝術家》1992.06、傳承藝術中心

年代	事件	資料來源
	06.01 - 06.30，璞莊藝術中心舉辦「林玉山收藏展」。	《藝術家》1992.06
	06.01 - 06.15，鹿港小鎮御用坊舉辦「林智信、陳世俊聯展」。	《藝術家》1992.06
	06.01 - 06.15，曾氏藝術廳舉辦「陳爭水墨畫展」。	《藝術家》1992.06
	06.02 - 06.14，東之畫廊舉辦「傅慶豊畫展『法國梵谷村的台灣畫家』」。	東之畫廊
	06.02 - 06.16，有熊氏藝術中心舉辦「楊年發個展」。	《藝術家》1992.06
	06.02 - 06.16，孟焦畫坊舉辦「周海珊國畫展」。	《藝術家》1992.06
	06.02 - 06.30，三愛創意藝術中心舉辦「劉其偉畫展」。	《藝術家》1992.06
	06.02 - 06.21，圓座藝術中心舉辦「傅啟中水彩畫展」。	《藝術家》1992.06
	06.03 - 06.14，亞洲藝術中心舉辦「傅慶豊個展」。	《藝術家》1992.06、亞洲藝術中心
	06.03 - 06.14，根生藝廊舉辦「林茂榮油畫展」。	《藝術家》1992.06
	06.04 - 06.16，京華藝術中心臺中分公司舉辦「第三屆當代佛藝創作展」。	《藝術家》1992.06
	06.04 - 06.27，雅特藝術中心舉辦「廖木鉦畫展」。	《藝術家》1992.06
1992	06.05 - 06.21，清韵藝術中心舉辦「席慕蓉油畫個展」。	《藝術家》1992.06
	06.05 - 06.30，琢璞藝術中心舉辦「前輩畫家油畫展」。	《藝術家》1992.06
	06.06 - 07.31，龍門畫廊舉辦「現代老畫展」。	龍門雅集
	06.06 - 06.18，爵士攝影藝廊舉辦「洪順和——夢遊人」。	《藝術家》1992.06、《藝術家》1992.07
	06.06 - 06.21，首都藝術中心舉辦「抽象與具象的婚禮」。	《藝術家》1992.06
	06.06 - 06.28，皇冠藝文中心舉辦「陳香伶油畫個展」。	《藝術家》1992.06
	06.06 - 06.17，台中東之畫廊舉辦「侯順利石雕、石壺精品特展」。	《藝術家》1992.06
	06.06 - 06.21，飛元藝術中心舉辦「新生代留法藝術作品聯展」。	《藝術家》1992.06
	06.06 - 06.14，隔山畫館高雄分館舉辦「溫葆油畫個展」。	《藝術家》1992.06
	06.06 - 06.28，炎黃藝術館舉辦「洪根深畫展」。	《藝術家》1992.06
	06.06 - 06.21，帝門藝術中心舉辦「六月情事小品展」。	《藝術家》1992.06
	06.06 - 06.21，帝門藝術中心舉辦「中西名家人體作品原」。	《藝術家》1992.06
	06.06 - 06.19，恆昶藝廊舉辦「大陸攝影家徐勇——北京胡同」。	《藝術家》1992.06

1992

年代	事件	資料來源
	06.06 - 06.21，當代藝術公司舉辦「現代眼畫會特展」。	《藝術家》1992.06
	06.06 - 06.25，日升月鴻畫廊舉辦「故鄉情西畫集錦」。	《藝術家》1992.06
	06.06 - 06.14，珍傳畫廊舉辦「譚崇憲畫展」。	《藝術家》1992.06
	06.06 - 06.30，翰墨軒舉辦「名家畫鍾馗特展」。	《藝術家》1992.06
	06.06 - 06.19，台灣畫廊舉辦「單調畫展」。	《藝術家》1992.06
	06.06 - 06.19，第凡內畫廊舉辦「戴峰照油畫個展」。	《藝術家》1992.06
	06.06 - 06.20，漢雅軒畫廊舉辦「油畫新星四人展」。	《藝術家》1992.06
	06.06 - 06.30，新生態藝術環境舉辦「沈哲哉畫展」。	《藝術家》1992.06
	06.06 - 06.30，繪畫欣賞交流協會附設畫廊舉辦「李振明水墨個展」。	《藝術家》1992.06
	06.07 - 06.27，世寶坊畫廊舉辦「曾鈺慧油畫個展」。	《藝術家》1992.06
	06.09 - 06.25，梵藝術中心舉辦「呂浮生畫展」。	《藝術家》1992.06
	06.12 - 06.26，台北敦煌藝術中心舉辦「趙秀煥個展」。	《藝術家》1992.06
1992	06.12 - 06.28，逸清藝術中心舉辦「現代陶壺展」。	《藝術家》1992.06
	06.12 - 06.30，小雅畫廊舉辦「中國油畫中堅代菁英七人展」。	《藝術家》1992.06
	06.13 - 06.23，阿波羅畫廊舉辦「李梅樹人物速寫遺作展」。	《藝術家》1992.06、阿波羅畫廊
	06.13 - 06.28，南畫廊舉辦「陳甲上大地作品展」。	《藝術家》1992.06
	06.13 - 06.28，南畫廊舉辦「張煥彩農村作品展」。	《藝術家》1992.06、南畫廊
	06.13 - 06.28，雄獅畫廊舉辦「彩墨・新境・八人展」。	李賢文
	06.13，愛力根畫廊舉辦「愛力根畫廊 PART II 成立」。	愛力根畫廊
	06.13 - 06.19，金品藝廊舉辦「劉同仁國畫個展」。	《藝術家》1992.06
	06.13 - 06.23，台北高格畫廊舉辦「鄭神財首展」。	《藝術家》1992.06
	06.13 - 06.28，帝門藝術中心舉辦「高資敏水墨作品展」。	《藝術家》1992.06
	06.13 - 06.28，串門藝術空間舉辦「鄭瓊銘個展」。	倪晨、陳麗華、李廣中
	06.13 - 06.28，信天藝術雅苑舉辦「徐藍松油畫展」。	《藝術家》1992.06
	06.13 - 06.28，悠閒藝術中心舉辦「楊賢傑書展」。	《藝術家》1992.06

年代	事件	資料來源
	06.13 - 06.28，普及畫市舉辦「林俊成油畫首展」。	《藝術家》1992.06
	06.13 - 06.28，世代藝術中心舉辦「老、中、青三代精品展」。	《藝術家》1992.06
	06.13 - 06.27，采風藝術中心舉辦「面對面藝術群聯展」。	《藝術家》1992.06
	06.13 - 06.30，金典畫廊舉辦「秦松畫展」。	《藝術家》1992.06
	06.13 - 07.10，連信藝品藝廊舉辦「徐令儀女史個展」。	《藝術家》1992.06
	06.15 - 06.30，現代畫廊舉辦「林士琪油畫個展」。	《藝術家》1992.06、現代畫廊
	06.15 - 06.30，德元藝廊舉辦「陳大羽花卉特展」。	《藝術家》1992.06
	06.15 - 06.30，振樂藝術中心舉辦「中國當代油畫萃取」。	《藝術家》1992.06
	06.16 - 07.09，長流畫廊舉辦「溥心畬書畫展」。	《藝術家》1992.06、《藝術家》1992.07
	06.16 - 06.30，好來藝術中心舉辦「南瀛獎新人展」。	《藝術家》1992.06
	06.16 - 06.30，鹿港小鎮御用坊舉辦「張繼陶美人醉陶藝系列展」。	《藝術家》1992.06
1992	06.17 - 06.30，阿莎普璐藝術中心舉辦「古今中外名壺展」。	《藝術家》1992.06
	06.17 - 06.31，曾氏藝術廳舉辦「平冶水墨特展」。	《藝術家》1992.06
	06.18 - 06.30，京華藝術中心阿波羅分公司舉辦「陳英文、陳志和雙人展」。	《藝術家》1992.06
	06.18 - 06.30，根生藝廊舉辦「曾銘祥油畫展」。	《藝術家》1992.06
	06.19 - 06.28，亞洲藝術中心舉辦「戴明德、鄭淑姿、賴毅三人聯展」。	《藝術家》1992.06
	06.19 - 07.04，京華藝術中心臺中分公司舉辦「水墨六人聯展」。	《藝術家》1992.06
	06.20 - 07.02，爵士攝影藝廊舉辦「吳志華——孤獨的儀式」。	《藝術家》1992.07
	06.20 - 07.01，台中東之畫廊舉辦「簡正雄畫展」。	《藝術家》1992.06
	06.20 - 06.26，金品藝廊舉辦「謝松泉書法個展」。	《藝術家》1992.06
	06.20 - 07.05，台中高格畫廊舉辦「夏予冰個展」。	《藝術家》1992.06
	06.20 - 07.04，哥德藝術中心舉辦「許麗華現代畫展」。	《藝術家》1992.06
	06.20 - 06.30，隔山畫廊舉辦「溫葆油畫個展」。	《藝術家》1992.06

年代	事件	資料來源
1992	06.20 - 07.03，恆昶藝廊舉辦「林本良巴黎漫步攝影展」。	《藝術家》1992.06
	06.20 - 07.19，誠品畫廊舉辦「韓湘寧個展」。	《藝術家》1992.07、誠品畫廊
	06.20 - 07.16，積禪藝術中心舉辦「許智育油畫展」。	《藝術家》1992.06
	06.20 - 06.30，京華藝術中心士林總公司舉辦「珍藏一生——長卷特展」。	《藝術家》1992.06
	06.20 - 06.29，孟焦畫坊舉辦「玄心印會壬申印展」。	《藝術家》1992.06
	06.20 - 07.05，時代畫廊舉辦「徐良臣個展」。	《藝術家》1992.06
	06.20 - 06.30，吉証畫廊舉辦「李玉慧風景系列專題展」。	《藝術家》1992.06
	06.20 - 07.03，翡冷翠藝術中心舉辦「林天瑞油畫個展」。	《藝術家》1992.06
	06.20 - 07.05，台灣畫廊舉辦「臺北力量展」。	《藝術家》1992.07
	06.22 - 07.12，彩虹攝影藝廊舉辦「黃祿蒂個展」。	《藝術家》1992.06
	06.22 - 07.12，傳承藝術中心舉辦「陳向迅 '92 近作展」。	《藝術家》1992.06、《藝術家》1992.07、傳承藝術中心
	06.23 - 06.31，八大畫廊舉辦「國際名家版畫展」。	《藝術家》1992.06、八大畫廊
	06.27 - 07.03，金品藝廊舉辦「郭儀牡丹攝影個展」。	《藝術家》1992.06、《藝術家》1992.07
	06.28 - 07.19，亞帝藝術中心舉辦「臺灣畫壇三代薪傳展」。	《藝術家》1992.07
	07，愛力根畫廊舉辦「新生代畫家聯展」。	《藝術家》1992.07
	07，台中東之畫廊舉辦「現代藝術收藏展」。	《藝術家》1992.07
	07.01 - 07.09，長流畫廊舉辦「溥心畬書畫展」。	長流畫廊
	07.01 - 07.09，敦煌台中中友分部舉辦「趙秀煥個展」。	《藝術家》1992.06
	07.01 - 07.14，首都藝術中心舉辦「水墨小品展」。	《藝術家》1992.07
	07.01 - 07.15，名人畫廊舉辦「席德進素描紀念展」。	《藝術家》1992.07
	07.01 - 07.31，印象畫廊舉辦「名家油畫聯展」。	《藝術家》1992.07
	07.01 - 07.23，台北高格畫廊舉辦「名家精品展」。	《藝術家》1992.07
	07.01 - 07.11，德元藝廊舉辦「大陸名家油畫聯展」。	《藝術家》1992.07
	07.01 - 07.10，收藏家畫廊舉辦「海外陳氏逸雲、逸夫、泗橋、雲庵水墨畫聯展」。	《藝術家》1992.07

年代	事件	資料來源
1992	07.01 - 07.15，阿莎普璐藝術中心舉辦「林國議石壺展」。	《藝術家》1992.07
	07.01 - 07.31，璞莊藝術中心舉辦「蔡蔭棠收藏展」。	《藝術家》1992.07
	07.01 - 07.31，吉証畫廊舉辦「名家油畫展」。	《藝術家》1992.07
	07.01 - 07.31，陽門藝術中心舉辦「近代名家書畫特展」。	《藝術家》1992.07
	07.01 - 07.31，翡冷翠藝術中心舉辦「名家油畫聯展」。	《藝術家》1992.07
	07.01 - 07.23，曾氏藝術廳舉辦「丁國才人物畫展」。	《藝術家》1992.07
	07.01 - 07.31，邊陲文化舉辦「郭憲昌個展」。	《藝術家》1992.07
	07.02 - 07.19，信天藝術雅苑舉辦「林碧月花卉首展」。	《藝術家》1992.07
	07.02 - 07.30，高高畫廊舉辦「木殘個展」。	《藝術家》1992.07
	07.03 - 07.16，現代畫廊舉辦「劉開基、劉開業油畫展」。	《藝術家》1992.07、現代畫廊
	07.03 - 07.12，台北敦煌藝術中心舉辦「黃明鍾木雕首展」。	《藝術家》1992.07
	07.03 - 07.29，好來藝術中心舉辦「實力挑戰系列二」。	《藝術家》1992.07
	07.04 - 07.19，南畫廊舉辦「許武勇個展」。	《藝術家》1992.07、南畫廊
	07.04 - 07.16，爵士攝影藝廊舉辦「專業人像攝影展」。	《藝術家》1992.07
	07.04 - 07.19，皇冠藝文中心舉辦「朴永明水彩個展」。	《藝術家》1992.07
	07.04 - 07.31，金品藝廊舉辦「名家聯展」。	《藝術家》1992.07
	07.04 - 07.19，飛元藝術中心舉辦「1992新客觀主義——WALTER WOMACKA」。	《藝術家》1992.07
	07.04 - 07.18，梵藝術中心舉辦「洪瑞麟個展」。	《藝術家》1992.07
	07.04 - 07.18，八大畫廊舉辦「畢費、阿達米、羅森伯、米羅、廖修平、姚慶章、謝里法、龔智明、沈金原」。	《藝術家》1992.07、八大畫廊
	07.04 - 07.26，炎黃藝術館舉辦「龐茂琨油畫展」。	《藝術家》1992.07
	07.04 - 07.19，帝門藝術中心舉辦「小窗沙龍——空間・創作藝術」。	《藝術家》1992.07
	07.04 - 07.19，帝門藝術中心舉辦「杜布菲的空間藝術」。	《藝術家》1992.07
	07.04 - 07.26，台中帝門藝術中心舉辦「歐洲巨匠五人展」。	《藝術家》1992.07
	07.04 - 07.30，串門藝術空間舉辦「當代宗教心靈探索」。	《藝術家》1992.07、倪晨、陳麗華、李廣中

年代	事件	資料來源
	07.04 - 07.15，孟焦畫坊舉辦「王太田禪入水墨、王智英佛入溪石聯展」。	《藝術家》1992.07
	07.04 - 07.19，長江藝術中心舉辦「仲夏水墨精品聯展」。	《藝術家》1992.07
	07.04 - 07.15，根生藝廊舉辦「曉園五人行油畫聯展」。	《藝術家》1992.07
	07.04 - 07.12，珍傳畫廊舉辦「詹姆士人性景觀系列展」。	《藝術家》1992.07
	07.04 - 07.31，三愛創意藝術中心舉辦「籍虹油畫展」。	《藝術家》1992.07
	07.04 - 07.31，京典藝術中心舉辦「夏日藝術響宴」。	《藝術家》1992.07
	07.04 - 07.18，長天藝坊舉辦「韓清濂拓墨山水畫展」。	《藝術家》1992.07
	07.04 - 07.28，琢璞藝術中心舉辦「亞明水墨展」。	《藝術家》1992.07
	07.05 - 07.19，哥德藝術中心舉辦「許深洲膠彩畫展」。	《藝術家》1992.07
	07.07 - 07.29，好來藝術中心舉辦「奇美文化藝術新人展」。	《藝術家》1992.07
1992	07.09 - 07.20，隔山畫廊舉辦「吳冠中畫展」。	《藝術家》1992.07
	07.10 - 07.19，亞洲藝術中心舉辦「亞洲經典收藏大展」。	《藝術家》1992.07
	07.10 - 07.27，清韵藝術中心舉辦「蕭進興作品收藏展」。	《藝術家》1992.07
	07.10 - 07.26，世代藝術中心舉辦「碧松梢外掛青天」。	《藝術家》1992.07
	07.10 - 08.20，世寶坊畫廊舉辦「名家精品收藏展」。	《藝術家》1992.08
	07.10 - 07.25，振樂藝術中心舉辦「王向明油畫特展」。	《藝術家》1992.07
	07.11 - 07.21，阿波羅畫廊舉辦「臺灣中堅輩畫家接力展」。	《藝術家》1992.07
	07.11 - 07.30，長流畫廊舉辦「當代彩墨十家精品展」。	《藝術家》1992.07、長流畫廊
	07.11 - 07.28，雄獅畫廊舉辦「文樓竹系列雕塑作品展」。	《藝術家》1992.07、李賢文
	07.11 - 07.26，印象畫廊舉辦「李石樵油畫精品展」。	《藝術家》1992.07
	07.11 - 07.22，東之畫廊舉辦「李石樵師生邀請展」。	《藝術家》1992.07

年代	事件	資料來源
1992	07.11 - 07.20，收藏家畫廊舉辦「四川鄧敬民人物作品展」。	《藝術家》1992.07
	07.11 - 07.26，時代畫廊舉辦「黃美廉個展」。	《藝術家》1992.07
	07.11 - 07.26，悠閑藝術中心舉辦「蘇嘉男油畫展」。	《藝術家》1992.07
	07.11 - 07.31，新生態藝術環境舉辦「李銘盛新展演」。	《藝術家》1992.07
	07.12 - 07.27，愛力根畫廊舉辦「新生代愛力根畫廊推薦畫家展」。	愛力根畫廊
	07.13 - 07.31，德元藝廊舉辦「當代名家水墨特展」。	《藝術家》1992.07
	07.15 - 07.29，京華藝術中心阿波羅分公司舉辦「新銳主義—冒險與啟發的新生代」。	《藝術家》1992.07
	07.16 - 07.31，名人畫廊舉辦「臺灣油畫家聯誼展」。	《藝術家》1992.07
	07.16 - 07.30，京華藝術中心士林總公司舉辦「徐永進山水叢林專題展」。	《藝術家》1992.07
	07.16 - 09.13，鹿港小鎮媽祖文物館舉辦「多少舊夢一籃中」。	《藝術家》1992.08
	07.17 - 08.02，台北敦煌藝術中心、敦煌台中中友分部舉辦「當代大陸油畫遴選——古典的詩情」。	《藝術家》1992.07
	07.17 - 07.31，首都藝術中心舉辦「張國華西畫個展」。	《藝術家》1992.07
	07.18 - 08.05，現代畫廊舉辦「黃海雲——天、山、海之展」。	《藝術家》1992.07
	07.18 - 07.30，爵士攝影藝廊舉辦「李振雄——萬里情懷」。	《藝術家》1992.07
	07.18 - 07.31，哥德藝術中心舉辦「郭柏川珍藏展」。	《藝術家》1992.07
	07.18 - 07.31，哥德藝術中心舉辦「董日福 '92 中南美洲萬里行」。	《藝術家》1992.07
	07.18 - 07.30，隔山畫館高雄分館舉辦「俞蘇攝影個展」。	《藝術家》1992.07
	07.18 - 07.29，積禪藝術中心舉辦「名家油畫收藏展」。	《藝術家》1992.07
	07.18 - 08.02，京華藝術中心臺中分公司舉辦「珍藏一生——長卷特展」。	《藝術家》1992.07
	07.18 - 07.28，根生藝廊舉辦「小品集粹」。	《藝術家》1992.07
	07.18 - 07.26，清韵藝術中心舉辦「李義弘作品收藏展」。	《藝術家》1992.07
	07.18 - 07.31，飛皇藝術中心舉辦「胡寶林現代水墨展」。	《藝術家》1992.07
	07.25 - 08.09，南畫廊舉辦「走入風景油畫專題展」。	《藝術家》1992.08、南畫廊
	07.25 - 08.02，家畫廊舉辦「中青代畫家早期作品欣賞展 I」。	家畫廊

年代	事件	資料來源
	07.25 - 08.02，家畫廊舉辦「常玉收藏展」。	《藝術家》1992.07
	07.25 - 08.02，珍傳畫廊舉辦「30 巷畫室紀念展」。	《藝術家》1992.07
	07.25 - 08.10，曾氏藝術廳舉辦「錢文觀國畫展」。	《藝術家》1992.07、《藝術家》1992.08
	07.28 - 08.06，新生畫廊舉辦「李獻榮畫展」。	《藝術家》1992.08
	08，飛元藝術中心舉辦「名家油畫聯展」。	《藝術家》1992.08
	08，從雲軒舉辦「當代名家作品展」。	《藝術家》1992.08
	08，悠閑藝術中心舉辦「當代圖選」。	《藝術家》1992.08
	08，中銘藝術中心舉辦「名家聯展」。	《藝術家》1992.08
	08，御殿畫廊舉辦「大陸書畫家作品展」。	《藝術家》1992.08、《藝術家》1992.09
	08.01 - 08.11，阿波羅畫廊舉辦「漢斯油畫個展」。	《藝術家》1992.08、阿波羅畫廊
	08.01 - 08.31，明生畫廊舉辦「歐洲巨匠畫展」。	《藝術家》1992.08、明生畫廊
	08.01 - 08.15，首都藝術中心舉辦「翁登科油畫展」。	《藝術家》1992.08
1992	08.01 - 08.16，皇冠藝文中心舉辦「原色組曲」。	《藝術家》1992.08
	08.01 - 08.31，金品藝廊舉辦「名家聯展」。	《藝術家》1992.08
	08.01 - 08.16，台北高格畫廊舉辦「名家靜物展」。	《藝術家》1992.08
	08.01 - 08.16，哥德藝術中心舉辦「吳炫三個展」。	《藝術家》1992.08
	08.01 - 08.09，隔山畫廊舉辦「穗、港、臺兒童畫猴巡迴展」。	《藝術家》1992.08
	08.01 - 08.16，隔山畫館高雄分館舉辦「謝宏達畫展」。	《藝術家》1992.08
	08.01 - 08.30，帝門藝術中心舉辦「藝術家的小品世界」。	《藝術家》1992.08
	08.01 - 08.30，帝門藝術中心舉辦「抒情抽象大師馬休」。	《藝術家》1992.08
	08.01 - 08.30，誠品畫廊舉辦「新銳聯展」。	誠品畫廊
	08.01 - 08.12，積禪藝術中心舉辦「林峰吉、林慧卿油畫聯展」。	《藝術家》1992.08
	08.01 - 08.22，有熊氏藝術中心舉辦「袁金塔水墨個展」。	《藝術家》1992.08
	08.01 - 08.16，京華藝術中心阿波羅分公司舉辦「工筆畫特展」。	《藝術家》1992.08
	08.01 - 08.15，孟焦畫坊舉辦「鄭蕙香水墨畫展」。	《藝術家》1992.08

年代	事件	資料來源
1992	08.01 - 08.16，宜林藝術中心舉辦「名家水彩畫聯展」。	《藝術家》1992.08
	08.01 - 08.15，阿莎普璐藝術中心舉辦「葉星佑母子聯展」。	《藝術家》1992.08
	08.01 - 08.16，時代畫廊舉辦「王澤個展」。	《藝術家》1992.08
	08.01 - 08.31，傳承藝術中心舉辦「名家水墨夏日展」。	《藝術家》1992.08、傳承藝術中心
	08.01 - 08.31，璞莊藝術中心舉辦「江兆申、余承堯、吳平收藏展」。	《藝術家》1992.08
	08.01 - 08.16，好來藝術中心舉辦「從傳統到現代實力再現系列 III」。	《藝術家》1992.08
	08.01 - 08.16，信天藝術雅苑舉辦「李焜培水彩寫生個展」。	《藝術家》1992.08
	08.01 - 08.31，翡冷翠藝術中心舉辦「名家油畫聯展」。	《藝術家》1992.08
	08.01 - 08.14，京典藝術中心舉辦「簡昌達、陳兆聖聯展」。	《藝術家》1992.08
	08.01 - 08.20，連信藝品藝廊舉辦「簡新模油畫個展」。	《藝術家》1992.08
	08.01 - 08.25，琢璞藝術中心舉辦「廖修平的藝術」。	《藝術家》1992.08
	08.01 - 08.22，繪畫欣賞交流協會附設畫廊舉辦「張偉民畫展」。	《藝術家》1992.08
	08.01 - 08.31，開元畫廊舉辦「近代名賢墨寶展」。	《藝術家》1992.08
	08.04 - 08.23，台北敦煌藝術中心、敦煌台中中友分部舉辦「中國古代寺廟壁畫展」。	《藝術家》1992.08
	08.04 - 09.06，王家藝術中心舉辦「玉石山房油畫水墨精品收藏展」。	《藝術家》1992.08
	08.05 - 08.16，京華藝術中心臺中分公司舉辦「新銳主義──冒險與啟發的新生代」。	《藝術家》1992.08
	08.07 - 08.16，清韵藝術中心舉辦「楊善深水墨收藏展」。	《藝術家》1992.08
	08.08 - 08.30，台北漢雅軒舉辦「首屆中國油畫年展」。	《藝術家》1992.08
	08.08 - 08.19，今天畫廊舉辦「蘇春光、陳雄立、胡正偉三人水墨聯展」。	《藝術家》1992.08
	08.08 - 08.16，新生畫廊舉辦「卓以玉畫展」。	《藝術家》1992.08
	08.08 - 08.16，愛力根畫廊舉辦「烏拉曼克及其時代 VS 臺灣前輩畫家」。	《藝術家》1992.08、愛力根畫廊
	08.08 - 08.19，印象畫廊舉辦「張萬傳七人聯展」。	《藝術家》1992.08
	08.08 - 08.23，立大藝術中心舉辦「近代名家書畫展」。	《藝術家》1992.08
	08.08 - 08.30，炎黃藝術館舉辦「程櫟林油畫展」。	《藝術家》1992.08

年代	事件	資料來源
	08.08 - 08.23，帝門藝術中心舉辦「從心象到物象」。	《藝術家》1992.08
	08.08 - 08.23，台中帝門藝術中心舉辦「帝門推薦畫家聯展」。	《藝術家》1992.08
	08.08 - 08.30，串門藝術空間舉辦「顏炬榮、楊文霓陶藝雙人展」。	倪晨、陳麗華、李廣中
	08.08 - 08.19，京華藝術中心士林總公司舉辦「東方主義初探展」。	《藝術家》1992.08
	08.08 - 08.30，華泰藝術中心舉辦「曲建雄重彩繪畫創作展」。	《藝術家》1992.08
	08.08 - 09.06，玄門藝術中心舉辦「葉子奇首展」。	《藝術家》1992.08
	08.08 - 08.23，珍傳畫廊舉辦「新銳精英展」。	《藝術家》1992.08
	08.08 - 08.31，泰德畫廊舉辦「抽象極品——現代大師珍藏展」。	《藝術家》1992.08
	08.08 - 08.31，三愛創意藝術中心舉辦「趙二呆油畫展」。	《藝術家》1992.08
	08.08 - 08.28，世代藝術中心舉辦「老中青三輩精品展」。	《藝術家》1992.08
	08.08 - 08.30，亞帝藝術中心舉辦「八八節八人展」。	《藝術家》1992.08
1992	08.08 - 08.30，新生態藝術環境舉辦「黃步青、李錦繡夫妻雙人展」。	《藝術家》1992.08
	08.08 - 08.30，新生態藝術環境舉辦「陳庭詩雕塑展」。	《藝術家》1992.08
	08.08 - 08.23，小雅畫廊舉辦「周春芽 92 油畫個展」。	《藝術家》1992.08
	08.11 - 08.30，曾氏藝術廳舉辦「翟啟鋼水墨展」。	《藝術家》1992.08
	08.15 - 08.31，現代畫廊舉辦「臺北畫派畫展」。	《藝術家》1992.08、現代畫廊
	08.15 - 08.25，台北敦煌藝術中心舉辦「王怡然、巫雲鳳、莊惠容三人聯展」。	《藝術家》1992.08
	08.15 - 08.22，八大畫廊舉辦「四方雕塑展」。	《藝術家》1992.08、八大畫廊
	08.15 - 08.29，積禪藝術中心舉辦「曾銘祥油畫展」。	《藝術家》1992.08
	08.15 - 08.30，長江藝術中心舉辦「'92 年學院新秀水墨聯展」。	《藝術家》1992.08
	08.15 - 08.29，臺灣畫廊舉辦「周于棟雕塑個展」。	《藝術家》1992.08
	08.16 - 08.30，京典藝術中心舉辦「鄭神財個展」。	《藝術家》1992.08
	08.17 - 08.30，雄獅畫廊舉辦「代理畫家聯展」。	李賢文
	08.17 - 08.31，信天藝術雅苑舉辦「代理畫家聯展」。	《藝術家》1992.08

年代	事件	資料來源
1992	08.18 - 09.04，哥德藝術中心舉辦「名家作品聯展」。	《藝術家》1992.08
	08.19 - 09.02，京華藝術中心阿波羅分公司舉辦「炎黃歲月——林昭慶烘爐展」。	《藝術家》1992.08
	08.19 - 08.30，京華藝術中心臺中分公司舉辦「陳英文、陳志和雙人聯展」。	《藝術家》1992.08
	08.19 - 08.30，好來藝術中心舉辦「繽紛世界——風景、靜物篇」。	《藝術家》1992.08
	08.21 - 08.29，亞洲藝術中心舉辦「國立藝專美工科校友聯展」。	《藝術家》1992.08
	08.22 - 09.08，今天畫廊舉辦「孫芳水墨個展」。	《藝術家》1992.08、《藝術家》1992.09
	08.22 - 08.27，亞洲藝術中心舉辦「國立藝專美工科第一回校友作品邀請展」。	亞洲藝術中心
	08.22 - 09.06，皇冠藝文中心舉辦「王志平個展」。	《藝術家》1992.08
	08.22 - 08.30，台北高格畫廊舉辦「師大美術系實力風格展」。	《藝術家》1992.08
	08.22 - 09.06，台中高格畫廊舉辦「名家版畫展」。	《藝術家》1992.09
	08.22 - 09.03，隔山畫廊舉辦「謝宏達畫展」。	《藝術家》1992.08
	08.22 - 08.28，串門學苑舉辦「羅建發、范宜善、張毓國、杜清祥、余祖芳五人畫展」。	《藝術家》1992.08
	08.22 - 09.03，京華藝術中心士林總公司舉辦「水墨名家聯展」。	《藝術家》1992.08
	08.22 - 09.04，官林藝術中心舉辦「邱亞才個展」。	《藝術家》1992.08
	08.22 - 08.30，時代畫廊舉辦「王德娟個展」。	《藝術家》1992.08
	08.22 - 09.13，臻品藝術中心舉辦「第三波攻勢——新生代的崛起」。	《藝術家》1992.08、《藝術家》1992.09
	08.22 - 09.06，金典畫廊舉辦「'92陶藝、木刻、油畫創作展」。	《藝術家》1992.08
	08.24 - 09.10，台中帝門藝術中心舉辦「歐洲風情畫」。	《藝術家》1992.08
	08.24 - 09.10，彩虹攝影藝廊舉辦「周博裕——新儒家的寂寞」。	《藝術家》1992.09
	08.28 - 09.06，台北敦煌藝術中心舉辦「郭雅眉個展」。	《藝術家》1992.09
	08.29 - 09.06，新生畫廊舉辦「陳元山個展」。	《藝術家》1992.08、《藝術家》1992.09
	08.29 - 09.10，爵士攝影藝廊舉辦「陳春福攝影個展」。	《藝術家》1992.09
	08.29 - 09.10，恆昶藝廊舉辦「柳為方荷花攝影展」。	《藝術家》1992.09
	08.29 - 09.20，有熊氏藝術中心舉辦「陳慶榮水墨展」。	《藝術家》1992.09

年代	事件	資料來源
	08.29 - 09.16，世紀畫廊舉辦「大陸水墨名家聯展」。	《藝術家》1992.09
	08.29 - 09.16，連信藝品藝廊舉辦「朱坤章西畫個展」。	《藝術家》1992.09
	08.29 - 09.29，琢璞藝術中心舉辦「洪瑞生油畫展」。	《藝術家》1992.08、《藝術家》1992.09
	08.31 - 09.09，積禪藝術中心舉辦「吳山明水墨畫展」。	《藝術家》1992.09
	09，日升月鴻畫廊舉辦「日升月鴻畫廊遷址」。	日升月鴻畫廊
	09，日升月鴻畫廊舉辦「十大前輩名家珍藏展」。	日升月鴻畫廊
	09，振樂藝術中心舉辦「精英油畫特展」。	《藝術家》1992.09
	09，傳統畫廊舉辦「亞細亞現代美術展」。	《藝術家》1992.09
	09.01 - 09.16，阿波羅畫廊舉辦「丁雄泉畫展」。	《藝術家》1992.09、阿波羅畫廊
	09.01 - 09.17，長流畫廊舉辦「山靈水秀」精品展」。	《藝術家》1992.09
	09.01 - 10.04，龍門畫廊舉辦「丁雄泉畫展」。	《藝術家》1992.09、龍門雅集
	09.01 - 09.30，明生畫廊舉辦「安東妮水彩與銅版畫展」。	《藝術家》1992.09、明生畫廊
1992	09.01 - 09.13，亞洲藝術中心舉辦「丁雄泉個展」。	《藝術家》1992.09、亞洲藝術中心
	09.01 - 09.24，國賓畫廊舉辦「藝術品特展」。	《藝術家》1992.09
	09.01 - 09.30，敦煌台中中友分部、台北敦煌藝術中心舉辦「苗栗木雕創作十人展」。	《藝術家》1992.09
	09.01 - 09.30，名人畫廊舉辦「姚慶章個展」。	《藝術家》1992.09
	09.01 - 09.11，金品藝廊舉辦「名家聯展」。	《藝術家》1992.09
	09.01 - 10.31，從雲軒舉辦「黃君璧紀念展」。	《藝術家》1992.09、《藝術家》1992.10
	09.01 - 09.30，梵藝術中心舉辦「第一屆南北收藏交誼展」。	《藝術家》1992.09
	09.01 - 09.10，德元藝廊舉辦「中國當代油畫展」。	《藝術家》1992.09
	09.01 - 09.30，帝門藝術中心舉辦「小窗沙龍——秋的小品賞」。	《藝術家》1992.09
	09.01 - 09.09，串門學苑舉辦「1992 高雄市寫生隊聯展」。	《藝術家》1992.09
	09.01 - 09.15，孟焦畫坊舉辦「林嶺森、詹升興、湯雙進油畫三人展」。	《藝術家》1992.09
	09.01 - 09.15，阿莎普璐藝術中心舉辦「林智信、陳世俊聯展」。	《藝術家》1992.09

年代	事件	資料來源
1992	09.01 - 09.20，傳承藝術中心舉辦「名家水墨園林展」。	《藝術家》1992.09、傳承藝術中心
	09.01 - 09.30，璞莊藝術中心舉辦「名家收藏展」。	《藝術家》1992.09
	09.01 - 09.20，信天藝術雅苑舉辦「代理畫家精品展」。	《藝術家》1992.09
	09.01 - 09.30，陽門藝術中心舉辦「近代名家書畫聯展」。	《藝術家》1992.09
	09.01 - 09.30，翡冷翠藝術中心舉辦「名家油畫聯展」。	《藝術家》1992.09
	09.01 - 09.30，中銘藝術中心舉辦「名家油畫展」。	《藝術家》1992.09
	09.01 - 09.30，內惟埤國際藝術中心舉辦「李可染經典鉅作欣賞會」。	《藝術家》1992.09
	09.01 - 09.30，第凡內畫廊舉辦「代理畫家聯展」。	《藝術家》1992.09
	09.01 - 09.23，曾氏藝術廳舉辦「魯風花鳥畫展」。	《藝術家》1992.09
	09.01 - 09.30，臺灣畫廊舉辦「代理畫家聯展」。	《藝術家》1992.09
	09.01 - 09.30，開元畫廊舉辦「清代名家墨寶展」。	《藝術家》1992.09
	09.03 - 09.16，長江藝術中心舉辦「代理畫家聯展」。	《藝術家》1992.09
	09.03 - 09.16，根生藝廊舉辦「陳耀宗、吳世全、鄭神財油畫聯展」。	《藝術家》1992.09
	09.03 - 10.17，雅特藝術中心舉辦「簡福錤個展」。	《藝術家》1992.09、《藝術家》1992.10
	09.03 - 09.16，好來藝術中心舉辦「經紀畫家展」。	《藝術家》1992.09
	09.04 - 09.23，家畫廊舉辦「中青代畫家早期作品欣賞展Ⅰ」。	《藝術家》1992.09
	09.04 - 09.13，清韵藝術中心舉辦「巴東個展」。	《藝術家》1992.09
	09.05 - 09.20，台北漢雅軒舉辦「陳子莊個展」。	《藝術家》1992.09
	09.05 - 09.20，南畫廊舉辦「蔡日興寫生油畫展」。	《藝術家》1992.09、南畫廊
	09.05 - 09.18，現代畫廊舉辦「蔡正一油畫個展」。	《藝術家》1992.09、現代畫廊
	09.05 - 10.02，哥德藝術中心舉辦「名家精品收藏展」。	《藝術家》1992.09
	09.05 - 09.13，立大藝術中心舉辦「蕭興勝油畫首展」。	《藝術家》1992.09
	09.05 - 09.27，炎黃藝術館舉辦「劉文三水彩畫展」。	《藝術家》1992.09
	09.05 - 09.20，帝門藝術中心舉辦「論弗拉曼克的藝術」。	《藝術家》1992.09

年代	事件	資料來源
	09.05 - 10.04，誠品畫廊舉辦「賴純純個展」。	《藝術家》1992.09、誠品畫廊
	09.05 - 09.20，串門藝術空間舉辦「蔡獻友、黃文勇雙人展」。	《藝術家》1992.09、倪晨、陳麗華、李廣中
	09.05 - 09.22，京華藝術中心士林總公司、京華藝術中心臺中分公司舉辦「楊善深水墨個展」。	《藝術家》1992.09
	09.05 - 09.16，京華藝術中心阿波羅分公司舉辦「鄭百重畫展」。	《藝術家》1992.09
	09.05 - 09.20，宜林藝術中心舉辦「余太高個展」。	《藝術家》1992.09
	09.05 - 09.27，阿普畫廊舉辦「陳愷璜個展」。	《藝術家》1992.09
	09.05 - 09.20，時代畫廊舉辦「李隆吉油畫個展」。	《藝術家》1992.09
	09.05 - 09.20，華泰藝術中心舉辦「陳讚益油畫首展」。	《藝術家》1992.09
	09.05 - 09.17，逸清藝術中心舉辦「鄭再東油畫展」。	《藝術家》1992.09
	09.05 - 10.05，玄門藝術中心舉辦「張萬傳珍藏展」。	《藝術家》1992.10
	09.05 - 09.20，吉証畫廊舉辦「老、中、青名家聯展」。	《藝術家》1992.09
	09.05 - 09.20，飛皇藝術中心舉辦「蔡玉龍個展」。	《藝術家》1992.09
1992	09.05 - 09.30，高高畫廊舉辦「王福東個展」。	《藝術家》1992.09
	09.05 - 09.20，景陶坊舉辦「92 李懷錦個展」。	《藝術家》1992.09
	09.05 - 09.30，三愛創意藝術中心舉辦「朱銘太極作品展」。	《藝術家》1992.09
	09.05 - 09.17，京典藝術中心舉辦「王榮彬、吳隆榮、詹浮雲、陳輝東四人油畫聯展」。	《藝術家》1992.09
	09.05 - 09.18，長天藝坊舉辦「元明清收藏精品展」。	《藝術家》1992.09
	09.05 - 09.25，新生態藝術環境舉辦「王福東陶塑個展」。	《藝術家》1992.09
	09.05 - 09.26，繪畫欣賞交流協會附設畫廊舉辦「黃飛個展」。	《藝術家》1992.09
	09.05 - 09.17，邊陲文化舉辦「賴英澤個展」。	《藝術家》1992.09
	09.08 - 09.17，新生畫廊舉辦「蔡本烈個展」。	《藝術家》1992.09
	09.08 - 09.17，新生畫廊舉辦「墨明三人展」。	《藝術家》1992.09
	09.11 - 09.27，台中帝門藝術中心舉辦「國內名家油畫聯展」。	《藝術家》1992.09
	09.11 - 09.30，亞帝藝術中心舉辦「名家名畫聯展」。	《藝術家》1992.09
	09.12 - 09.30，今天畫廊舉辦「劉曉燈油畫個展」。	《藝術家》1992.09

年代	事件	資料來源
	09.12 - 09.24，爵士攝影藝廊舉辦「簡榮泰攝影個展」。	《藝術家》1992.09
	09.12 - 10.27，雄獅畫廊舉辦「陳庭詩畫展」。	《藝術家》1992.09、李賢文
	09.12 - 09.27，皇冠藝文中心舉辦「九月現代三人展」。	《藝術家》1992.09
	09.12 - 09.27，愛力根畫廊舉辦「詹金水畫展」。	《藝術家》1992.09、愛力根畫廊
	09.12 - 09.18，金品藝廊舉辦「鄧隴生水墨展」。	《藝術家》1992.09
	09.12 - 09.27，飛元藝術中心舉辦「4種象度——從本土再出發」。	《藝術家》1992.09
	09.12 - 09.27，台中高格畫廊舉辦「馬常利油畫展」。	《藝術家》1992.09
	09.12 - 09.25，恆昶藝廊舉辦「連啟仲——花戲人間」。	《藝術家》1992.09
	09.12 - 09.25，積禪藝術中心舉辦「陳文龍水彩畫展」。	《藝術家》1992.09
	09.12 - 09.30，串門學苑舉辦「楊柏林雕塑展」。	《藝術家》1992.09
	09.12 - 10.12，泰德畫廊舉辦「陳家榮粉彩油畫個展」。	《藝術家》1992.09
	09.12 - 09.27，悠閑藝術中心舉辦「章德民油畫展」。	《藝術家》1992.09
1992	09.12 - 09.27，新生態藝術環境舉辦「洪根深編年展」。	《藝術家》1992.09
	09.14 - 09.25，彩虹攝影藝廊舉辦「開陽 1991–1992 師生展」。	《藝術家》1992.09
	09.15 - 09.30，德元藝廊舉辦「中國當代書畫特展」。	《藝術家》1992.09
	09.16 - 09.20，隔山畫館高雄分館舉辦「吳冠中畫展」。	《藝術家》1992.09
	09.18 - 09.27，亞洲藝術中心舉辦「林一瑜個展」。	《藝術家》1992.09、亞洲藝術中心
	09.18 - 09.30，京華藝術中心阿波羅分公司舉辦「李翠婷水墨現代畫展」。	《藝術家》1992.09
	09.18 - 09.30，長江藝術中心舉辦「書法展」。	《藝術家》1992.09
	09.18 - 09.27，清韵藝術中心舉辦「江屺個展」。	《藝術家》1992.09
	09.19 - 09.30，阿波羅畫廊舉辦「莊佳村油畫展」。	《藝術家》1992.09、阿波羅畫廊
	09.19 - 10.18，長流畫廊舉辦「紀念黃君璧大師逝世週年回顧展」。	《藝術家》1992.09
	09.19 - 09.30，印象畫廊舉辦「李薦宏畫展」。	《藝術家》1992.09
	09.19 - 09.30，台中東之畫廊舉辦「廖正輝油畫展」。	《藝術家》1992.09

年代	事件	資料來源
	09.19 - 09.25，金品藝廊舉辦「四友會書展」。	《藝術家》1992.09
	09.19 - 09.29，台北高格畫廊舉辦「臺陽新生代實力展」。	《藝術家》1992.09
	09.19 - 10.04，立大藝術中心舉辦「王炳仁油畫首展」。	《藝術家》1992.09
	09.19 - 09.30，孟焦畫坊舉辦「孟昭光人物畫展」。	《藝術家》1992.09
	09.19 - 09.29，根生藝廊舉辦「莊志輝油畫個展」。	《藝術家》1992.09
	09.19 - 09.30，日升月鴻畫廊舉辦「百幅經手名畫特展」。	《藝術家》1992.09
	09.19 - 10.11，世紀畫廊舉辦「廖本生印象重組」。	《藝術家》1992.09、《藝術家》1992.10
	09.19 - 10.03，采風藝術中心舉辦「楊曲農油畫展」。	《藝術家》1992.09
	09.19 - 10.07，連信藝品藝廊舉辦「鄧家駒油畫展」。	《藝術家》1992.09、《藝術家》1992.10
	09.19 - 09.30，邊陲文化舉辦「劉有慶陶藝展」。	《藝術家》1992.09
	09.22 - 10.11，傳承藝術中心舉辦「韓黎坤 '92 個展」。	《藝術家》1992.09、傳承藝術中心
1992	09.23 - 0.70，台灣畫雜誌社舉辦「《台灣畫》創刊」。	南畫廊
	09.23 - 10.07，南畫廊舉辦「92 秋季靜物展」。	《藝術家》1992.09、南畫廊
	09.25 - 10.15，有熊氏藝術中心舉辦「藍清輝油畫展」。	《藝術家》1992.10
	09.25 - 10.14，家畫廊舉辦「中青代畫家早期作品欣賞展 II」。	《藝術家》1992.09、《藝術家》1992.10、家畫廊
	09.25 - 10.18，華泰藝術中心舉辦「趙少陽油畫個展」。	《藝術家》1992.09、《藝術家》1992.10
	09.25 - 10.30，曾氏藝術廳舉辦「'92 中國水墨畫優勝作品展」。	《藝術家》1992.09
	09.26 - 10.08，爵士攝影藝廊舉辦「百人工商攝影展」。	《藝術家》1992.09、《藝術家》1992.10
	09.26 - 10.02，金品藝廊舉辦「伍榕畫會 '92 小品展」。	《藝術家》1992.09、《藝術家》1992.10
	09.26 - 10.09，恆昶藝廊舉辦「陳明華攝影個展」。	《藝術家》1992.09
	09.26 - 10.07，積禪藝術中心舉辦「教師節聯展」。	《藝術家》1992.10
	09.26 - 10.11，京華藝術中心臺中分公司舉辦「陳朝寶的水墨國際觀」。	《藝術家》1992.09、《藝術家》1992.10
	09.26 - 10.11，京華藝術中心士林總公司舉辦「蔡友 1992 年新作展」。	《藝術家》1992.09、《藝術家》1992.10

年代	事件	資料來源
1992	09.26 - 10.08，宜林藝術中心舉辦「梁奕焚個展」。	《藝術家》1992.09、《藝術家》1992.10
	09.26 - 10.25，時代畫廊舉辦「楊興生油畫特展」。	《藝術家》1992.09、《藝術家》1992.10
	09.26 - 10.09，彩虹攝影藝廊舉辦「海底景觀攝影展」。	《藝術家》1992.10
	09.26 - 10.11，信天藝術雅苑舉辦「許深洲、溫長順膠彩聯展」。	《藝術家》1992.09、《藝術家》1992.10
	09.26 - 11.01，王家藝術中心舉辦「王國禎個展」。	《藝術家》1992.09、《藝術家》1992.10
	09.27 - 10.04，台中帝門藝術中心舉辦「弗拉曼克作品展」。	《藝術家》1992.10
	09.29 - 10.31，長流畫廊舉辦「黃君璧逝世週年紀念回顧展」。	《藝術家》1992.10
	09.29 - 10.08，新生畫廊舉辦「黃啟龍水墨花鳥畫展」。	《藝術家》1992.09、《藝術家》1992.10
	10.01 - 11.01，台北漢雅軒舉辦「薩璨如石雕展」。	《藝術家》1992.10、《藝術家》1992.11
	10.01 - 10.29，明生畫廊舉辦「法國名畫家貝納夏洛瓦畫展」。	《藝術家》1992.10
	10.01 - 10.15，名人畫廊舉辦「趙無極版畫展」。	《藝術家》1992.10
	10.01 - 10.10，德元藝廊舉辦「交流書畫會員珍藏特展」。	《藝術家》1992.10
	10.01 - 10.30，帝門藝術中心舉辦「材質、厚度及其藝術空間」。	《藝術家》1992.10
	10.01 - 10.15，孟焦畫坊舉辦「邱乾聰書畫展」。	《藝術家》1992.10
	10.01 - 10.15，阿莎普璐藝術中心舉辦「陳金成大甲東手擠胚展」。	《藝術家》1992.10
	10.01 - 10.31，璞莊藝術中心舉辦「名家收藏展」。	《藝術家》1992.10
	10.01 - 10.20，日升月鴻畫廊舉辦「雙十名家聯展」。	《藝術家》1992.10
	10.01 - 10.31，陽門藝術中心舉辦「朱屺瞻、劉海粟、陸儼少、唐雲書畫聯展」。	《藝術家》1992.10
	10.01 - 10.31，翡冷翠藝術中心舉辦「名家油畫聯展」。	《藝術家》1992.10
	10.01 - 10.31，內惟埤國際藝術中心舉辦「李可染、陸儼少欣賞會」。	《藝術家》1992.10
	10.01 - 10.14，金磚藝廊舉辦「周孟德畫展」。	《藝術家》1992.10
	10.01 - 10.31，開元畫廊舉辦「張大千、溥心畬作品展」。	《藝術家》1992.10
	10.02 - 10.14，京華藝術中心阿波羅分公司舉辦「詹鏐淼立體雕塑創作展」。	《藝術家》1992.10
	10.03 - 10.14，阿波羅畫廊舉辦「林顯模個展」。	《藝術家》1992.10、阿波羅畫廊

年代	事件	資料來源
	10.03 - 10.28，視丘攝影文化廣場舉辦「張麗慧、蘇逸娟立體構成攝影展」。	《藝術家》1992.10
	10.03 - 10.14，今天畫廊舉辦「皮匠私房花油畫個展」。	《藝術家》1992.10
	10.03 - 10.14，現代畫廊舉辦「中日美術聯誼交流展」。	現代畫廊
	10.03 - 11.01，皇冠藝文中心舉辦「趙春翔回顧展」。	《藝術家》1992.10
	10.03 - 10.09，金品藝廊舉辦「趙松筠師生聯展」。	《藝術家》1992.10
	10.03 - 10.18，台中高格畫廊舉辦「楊永福油畫展」。	《藝術家》1992.10
	10.03 - 10.20，哥德藝術中心舉辦「吳秋波油畫個展」。	《藝術家》1992.10
	10.03 - 10.20，台中哥德藝術中心舉辦「張耀熙、董日福雙人油彩展」。	《藝術家》1992.10
	10.03 - 11.01，台中奕源莊畫廊舉辦「王新篤釉裏紅瓷器展」。	《藝術家》1992.10
	10.03 - 10.18，帝門藝術中心舉辦「畫布與心靈的對話」。	《藝術家》1992.10
	10.03 - 10.28，長江藝術中心舉辦「海日汗個展」。	《藝術家》1992.10
1992	10.03 - 10.14，根生藝廊舉辦「江隆芳油畫展」。	《藝術家》1992.10
	10.03 - 10.14，吉証畫廊舉辦「洪瑞麟收藏展」。	《藝術家》1992.10
	10.03 - 10.19，飛皇藝術中心舉辦「黃俊明油畫展」。	《藝術家》1992.10
	10.03 - 10.25，景陶坊舉辦「當代青瓷專題聯展」。	《藝術家》1992.10
	10.03 - 10.17，翡冷翠藝術中心舉辦「張金發油畫個展」。	《藝術家》1992.10
	10.03 - 10.31，三愛創意藝術中心舉辦「龐均油畫作品展」。	《藝術家》1992.10
	10.03 - 10.15，中銘藝術中心舉辦「臺灣精選珍藏展」。	《藝術家》1992.10
	10.03 - 10.16，長天藝坊舉辦「港都青年油畫六人展」。	《藝術家》1992.10
	10.03 - 10.17，第凡內畫廊舉辦「馬芳渝粉彩、油畫個展」。	《藝術家》1992.10
	10.03 - 11.01，琢璞藝術中心舉辦「朱紅油畫彩墨展」。	《藝術家》1992.10
	10.03 - 10.15，圓座藝術中心舉辦「曾昭咏工筆花鳥、曾千水墨人物聯展」。	《藝術家》1992.10
	10.03 - 10.23，新生態藝術環境舉辦「林鴻文個展」。	《藝術家》1992.10
	10.03 - 10.18，臺灣畫廊舉辦「邱紫媛個展」。	《藝術家》1992.10

年代	事件	資料來源
	10.03 - 10.24，繪畫欣賞交流協會附設畫廊舉辦「林滿紅畫展」。	《藝術家》1992.10
	10.04 - 10.25，首都藝術中心舉辦「海峽兩岸全國美展水墨金獎畫家聯展」。	《藝術家》1992.10
	10.04 - 10.15，台中東之畫廊舉辦「林聖揚畫展」。	《藝術家》1992.10
	10.04 - 10.24，世寶坊畫廊舉辦「黃照芳畫展」。	《藝術家》1992.10
	10.04 - 10.18，京典藝術中心舉辦「瓦爾特・沃瑪卡畫展」。	《藝術家》1992.10
	10.09 - 10.25，亞洲藝術中心舉辦「洪仲毅首次個展」。	《藝術家》1992.10
	10.10 - 10.31，台北漢雅軒舉辦「陳福善個展」。	《藝術家》1992.10
	10.10 - 10.25，南畫廊舉辦「林瑞明個展」。	《藝術家》1992.10、南畫廊
1992	10.10 - 10.22，爵士攝影藝廊舉辦「國際特展五」。	《藝術家》1992.10
	10.10 - 10.25，雄獅畫廊舉辦「王無邪水墨油畫展」。	《藝術家》1992.10、李賢文
	10.10 - 10.25，愛力根畫廊舉辦「1992年畫博覽會薦賞展」。	《藝術家》1992.10、愛力根畫廊
	10.10 - 10.21，東之畫廊舉辦「夏勳油畫展」。	《藝術家》1992.10
	10.10 - 10.16，金品藝廊舉辦「姚浩國畫個展」。	《藝術家》1992.10
	10.10 - 10.21，台北高格畫廊舉辦「蘇憲法油畫展」。	《藝術家》1992.10
	10.10 - 10.31，梵藝術中心舉辦「沈哲哉彩色的夢」。	《藝術家》1992.10
	10.10 - 10.18，立大藝術中心舉辦「東方昭然的水繪世界」。	《藝術家》1992.10
	10.10 - 10.25，炎黃藝術館舉辦「林風眠畫展」。	《藝術家》1992.10
	10.10 - 11.08，當代藝術公司舉辦「陳正雄個展」。	《藝術家》1992.10
	10.10 - 11.08，誠品畫廊舉辦「黎志文個展」。	《藝術家》1992.10、《藝術家》1992.11、誠品畫廊
	10.10 - 10.31，積禪藝術中心舉辦「楊興生油畫展」。	《藝術家》1992.10
	10.10 - 10.25，串門藝術空間舉辦「陳聖頌個展」。	《藝術家》1992.10、倪晨、陳麗華、李廣中
	10.10 - 10.23，官林藝術中心舉辦「程文宗個展」。	《藝術家》1992.10
	10.10 - 10.27，悠閑藝術中心舉辦「何文杞的鄉土原形」。	《藝術家》1992.10

年代	事件	資料來源
	10.10 - 10.31，亞帝藝術中心舉辦「鄭姃楹畫展」。	《藝術家》1992.10
	10.10 - 10.25，耕山藝術中心舉辦「開幕首展——芝山藝術群」。	《藝術家》1992.10
	10.10 - 10.31，御殿畫廊舉辦「楊浩石油畫個展」。	《藝術家》1992.10
	10.10 - 10.28，連信藝品藝廊舉辦「臺南名家聯合畫展」。	《藝術家》1992.10
	10.10 - 10.31，小雅畫廊舉辦「蔡仲勳油畫佛像創作展」。	《藝術家》1992.10
	10.11 - 10.31，龍門畫廊舉辦「虞曾富美畫展」。	《藝術家》1992.10、龍門雅集
	10.12 - 10.31，德元藝廊舉辦「中國近代名家書畫特展」。	《藝術家》1992.10
	10.12 - 10.23，彩虹攝影藝廊舉辦「十友影展」。	《藝術家》1992.10
	10.12 - 11.01，傳承藝術中心舉辦「彭小沖 '92 近作展」。	《藝術家》1992.10、傳承藝術中心
	10.14 - 10.31，隔山畫廊、隔山畫館高雄分館舉辦「第五屆全國書法篆刻展」。	《藝術家》1992.10
	10.15 - 10.30，名人畫廊舉辦「名家聯展」。	《藝術家》1992.10
1992	10.15 - 11.01，京華藝術中心士林總公司舉辦「陳朝寶中國幻象 1992 年創作展」。	《藝術家》1992.10
	10.16 - 11.01，飛元藝術中心舉辦「中外人體美展」。	《藝術家》1992.10
	10.16 - 11.01，京華藝術中心阿波羅分公司舉辦「陳朝寶速寫裸女展」。	《藝術家》1992.10
	10.16 - 10.30，孟焦畫坊舉辦「水墨、油畫珍藏展」。	《藝術家》1992.10
	10.16 - 10.30，吉証畫廊舉辦「中青油畫名家展」。	《藝術家》1992.10
	10.16 - 10.31，金磚藝廊舉辦「梁奕焚畫展」。	《藝術家》1992.10
	10.17 - 10.28，阿波羅畫廊舉辦「黃朝謨個展」。	《藝術家》1992.10、阿波羅畫廊
	10.17 - 10.31，現代畫廊舉辦「陳慶熇油畫展」。	《藝術家》1992.10、現代畫廊
	10.17 - 10.28，印象畫廊舉辦「'92 展望畫展」。	《藝術家》1992.10
	10.17 - 10.30，金品藝廊舉辦「陳少若個展」。	《藝術家》1992.10
	10.17 - 10.31，台中帝門藝術中心舉辦「中國繪畫的天空」。	《藝術家》1992.10
	10.17 - 11.01，京華藝術中心臺中分公司舉辦「蔡友 1992 年新作展」。	《藝術家》1992.10

年代	事件	資料來源
	10.17 - 10.31，阿莎普璐藝術中心舉辦「劉美英陶鏡訴情展」。	《藝術家》1992.10
	10.17 - 10.31，根生藝廊舉辦「林書堯油畫展」。	《藝術家》1992.10
	10.17 - 11.03，逸清藝術中心舉辦「雙谷陶壺個展」。	《藝術家》1992.10
	10.17 - 11.18，臻品藝術中心舉辦「曲德義個展」。	《藝術家》1992.10
	10.17 - 10.25，好來藝術中心舉辦「巴黎獎義賣展」。	《藝術家》1992.10
	10.17 - 11.01，信天藝術雅苑舉辦「謝在棋油畫個展」。	《藝術家》1992.10
	10.17 - 11.01，珍傳畫廊舉辦「林義昌個展」。	《藝術家》1992.10、《藝術家》1992.11
	10.17 - 11.17，泰德畫廊舉辦「國際中堅畫家聯展」。	《藝術家》1992.10
	10.17 - 10.30，中銘藝術中心舉辦「油畫精選聯展」。	《藝術家》1992.10
	10.17 - 11.01，世紀畫廊舉辦「林天從個展」。	《藝術家》1992.10
	10.17 - 11.01，采風藝術中心舉辦「中堅輩畫家三聯展」。	《藝術家》1992.10
1992	10.17 - 11.01，金典畫廊舉辦「收藏展」。	《藝術家》1992.10
	10.17 - 10.26，極真藝術中心舉辦「吳含英陶藝首展」。	《藝術家》1992.10
	10.17 - 10.26，極真藝術中心舉辦「魏慶發水彩展」。	《藝術家》1992.10
	10.18 - 11.08，有熊氏藝術中心舉辦「李重重水墨展」。	《藝術家》1992.10
	10.18 - 11.08，有熊氏藝術中心舉辦「許中晴陶藝展」。	《藝術家》1992.10
	10.20 - 11.05，首都藝術中心舉辦「臺灣囝仔、土地、臺灣情」。	《藝術家》1992.10
	10.22 - 11.10，華泰藝術中心舉辦「彭自強 '92 水彩畫展」。	《藝術家》1992.10
	10.24 - 11.10，今天畫廊舉辦「翁國珍、謝志豐陶藝雙人展」。	《藝術家》1992.11
	10.24 - 11.05，爵士攝影藝廊舉辦「謝安攝影個展」。	《藝術家》1992.10
	10.24 - 11.04，東之畫廊舉辦「趙國宗瓷畫展」。	《藝術家》1992.10
	10.24 - 11.08，台中高格畫廊舉辦「盧逸斌、馬漢光油畫聯展」。	《藝術家》1992.10、《藝術家》1992.11
	10.24 - 10.30，官林藝術中心舉辦「石虎天命展」。	《藝術家》1992.10
	10.24 - 11.06，彩虹攝影藝廊舉辦「國立臺北師範學院學生作品聯展」。	《藝術家》1992.10

年代	事件	資料來源
	10.24 - 11.10，日升月鴻畫廊舉辦「葉火城作品珍藏展」。	《藝術家》1992.10、《藝術家》1992.11
	10.24 - 11.06，雅集藝術中心舉辦「余太高油畫個展」。	《藝術家》1992.10
	10.24 - 11.07，翡冷翠藝術中心舉辦「李金祝油畫小品展」。	《藝術家》1992.10
	10.24 - 11.08，世代藝術中心舉辦「蔡日興 92 年油畫展」。	《藝術家》1992.11
	10.24 - 11.08，京典藝術中心舉辦「廖書賢個展」。	《藝術家》1992.10、《藝術家》1992.11
	10.30 - 11.12，敦煌台中中友分部舉辦「李安成畫展」。	《藝術家》1992.10、《藝術家》1992.11
	10.30 - 11.15，長江藝術中心舉辦「新意花鳥系列之一」。	《藝術家》1992.10
	10.30 - 11.15，長江藝術中心舉辦「張笠、祁鈞雙個展」。	《藝術家》1992.11
	10.30 - 11.15，好來藝術中心舉辦「吳三連文藝獎得獎畫家聯展」。	《藝術家》1992.11
	10.31 - 11.11，阿波羅畫廊舉辦「侯錦郎油畫展」。	《藝術家》1992.11、阿波羅畫廊
	10.31 - 11.15，南畫廊舉辦「莊世和七十回顧展」。	《藝術家》1992.11、南畫廊
	10.31 - 11.08，新生畫廊舉辦「王靜芝書畫展」。	《藝術家》1992.11
1992	10.31 - 11.13，金品藝術舉辦「王錄松水彩畫個展」。	《藝術家》1992.10
	10.31 - 11.30，收藏家畫廊舉辦「張孟信珍藏展」。	《藝術家》1992.11
	10.31 - 11.22，時代畫廊舉辦「楊識宏個展」。	《藝術家》1992.11
	11，飛元藝術中心舉辦「名畫家聯展」。	《藝術家》1992.11
	11，吉証畫廊舉辦「中堅名家收藏展」。	《藝術家》1992.11
	11，萊茵藝廊舉辦「精品展售」。	《藝術家》1992.11
	11，連信藝品藝廊舉辦「中國書法名家姜東舒個展」。	《藝術家》1992.11
	11.01 - 11.15，長流畫廊舉辦「黃秋園畫展」。	《藝術家》1992.10
	11.01 - 11.29，名門畫廊舉辦「老中青畫家聯展」。	《藝術家》1992.11
	11.01 - 11.22，現代畫廊舉辦「賴高山、賴作明、三田村有純漆器展」。	《藝術家》1992.11、現代畫廊
	11.01 - 11.30，名人畫廊舉辦「第二市場交流展」。	《藝術家》1992.11
	11.01 - 11.13，孟焦畫坊舉辦「宋雲、馬天騏水墨二人展」。	《藝術家》1992.11

年代	事件	資料來源
1992	11.01 - 11.30，第凡內畫廊舉辦「代理畫家聯展」。	《藝術家》1992.11
	11.01 - 11.29，曾氏藝術廳舉辦「歷屆得獎作品綜合展」。	《藝術家》1992.11
	11.01 - 11.30，開元畫廊舉辦「張大千、溥心畬、黃君璧精品展」。	《藝術家》1992.11
	11.02 - 11.28，明生畫廊舉辦「歐洲名畫特賣會」。	《藝術家》1992.11、明生畫廊
	11.02 - 11.22，傳承藝術中心舉辦「名家水墨秋日展」。	《藝術家》1992.11、傳承藝術中心
	11.03 - 11.15，首都藝術中心舉辦「高資敏水墨個展」。	《藝術家》1992.11
	11.03 - 11.29，高陽畫廊舉辦「彩墨精選」。	《藝術家》1992.11
	11.03 - 11.15，中銘藝術中心舉辦「洪瑞麟作品展」。	《藝術家》1992.11
	11.03 - 11.16，世紀畫廊舉辦「楊嚴囊油畫展」。	《藝術家》1992.11
	11.04 - 11.15，京華藝術中心士林總公司、京華藝術中心阿波羅分公司舉辦「兩岸水墨大展」。	《藝術家》1992.11
	11.06 - 11.15，亞洲藝術中心舉辦「黃玉成油畫個展」。	《藝術家》1992.11、亞洲藝術中心
	11.06 - 11.18，京華藝術中心臺中分公司舉辦「詹鏐淼立體雕塑創作展」。	《藝術家》1992.11
	11.06 - 11.22，家畫廊舉辦「家藏特展」。	《藝術家》1992.11、家畫廊
	11.06 - 11.30，御殿畫廊舉辦「92 呂洪仁油畫展」。	《藝術家》1992.11
	11.06 - 11.23，圓座藝術中心舉辦「昌世軍、王堅毅展」。	《藝術家》1992.11
	11.07 - 11.29，龍門畫廊舉辦「1992 龍門雅集秋季特選群展──一樣的經營·不一樣的天空」。	龍門雅集
	11.07 - 11.29，龍門畫廊舉辦「國際藝術博覽會臺北暖身展」。	《藝術家》1992.11
	11.07 - 11.20，首都藝術中心舉辦「楊興生油畫個展」。	《藝術家》1992.11
	11.07 - 11.18，印象畫廊舉辦「王春香油畫展」。	《藝術家》1992.11
	11.07 - 11.18，東之畫廊舉辦「韓舞麟新作展」。	《藝術家》1992.11
	11.07 - 11.29，隔山畫廊、隔山畫館高雄分館舉辦「中國近代名家書法展」。	《藝術家》1992.11
	11.07 - 11.22，八大畫廊舉辦「'92 畫廊博覽會第二市場推薦美展」。	八大畫廊
	11.07 - 11.22，八大畫廊舉辦「許東榮 '92 年玉雕作品」。	八大畫廊

年代	事件	資料來源
1992	11.07 - 11.22，台中奕源莊畫廊舉辦「天長地久——林淵回顧展」。	《藝術家》1992.10
	11.07 - 11.22，帝門藝術中心舉辦「黃志超畫中詩性的女人」。	《藝術家》1992.11
	11.07 - 11.18，積禪藝術中心舉辦「周天龍油畫展」。	《藝術家》1992.11
	11.07 - 11.29，阿普畫廊舉辦「木殘個展」。	《藝術家》1992.11
	11.07 - 11.15，清韵藝術中心舉辦「郭豐光水墨畫展」。	《藝術家》1992.10
	11.07 - 11.22，逸清藝術中心舉辦「英國海瑟陶展」。	《藝術家》1992.11
	11.07 - 11.22，信天藝術雅苑舉辦「洪正雄油畫個展」。	《藝術家》1992.11
	11.07 - 11.30，翡冷翠藝術中心舉辦「韓舞麟的三十年」。	《藝術家》1992.11
	11.07 - 11.30，三愛創意藝術中心舉辦「張金發油畫作品展」。	《藝術家》1992.11
	11.07 - 12.06，長天藝坊舉辦「李永裕油畫個展」。	《藝術家》1992.11
	11.07 - 11.14，極真藝術中心舉辦「盛正德油畫展」。	《藝術家》1992.11
	11.07 - 11.21，小雅畫廊舉辦「何財明油畫個展」。	《藝術家》1992.11
	11.10 - 11.29，有熊氏藝術中心舉辦「活躍國際拍賣市場水墨畫家展」。	《藝術家》1992.11
	11.10 - 11.29，根生藝廊舉辦「林俊明油畫展」。	《藝術家》1992.11
	11.12 - 11.29，王家藝術中心舉辦「1992年度油畫聯展」。	《藝術家》1992.11
	11.14 - 11.25，阿波羅畫廊舉辦「陳政宏油畫展」。	《藝術家》1992.11
	11.14 - 11.29，今天畫廊舉辦「張舒嵋畫展」。	《藝術家》1992.11
	11.14 - 11.29，敦煌台中友分部舉辦「周榮生個展」。	《藝術家》1992.11
	11.14 - 12.07，皇冠藝文中心舉辦「薛保瑕個展」。	《藝術家》1992.11、《藝術家》1992.12
	11.14 - 11.29，愛力根畫廊舉辦「心靈寧靜的國度——法國畫家吉尼斯油畫個展」。	愛力根畫廊
	11.14 - 11.29，台北高格畫廊舉辦「林文海雕塑素描展」。	《藝術家》1992.11
	11.14 - 11.29，台中高格畫廊舉辦「林文海雕塑素描展」。	《藝術家》1992.11
	11.14 - 11.29，哥德藝術中心舉辦「黃士嘉首次個展」。	《藝術家》1992.11
	11.14 - 11.29，台中哥德藝術中心舉辦「李元亨、郭東榮聯展」。	《藝術家》1992.11

年代	事件	資料來源
1992	11.14 - 12.13，誠品畫廊舉辦「戴海鷹個展」。	《藝術家》1992.11、《藝術家》1992.12、誠品畫廊
	11.14 - 11.29，孟焦畫坊舉辦「吳大仁佛教書畫篆刻展」。	《藝術家》1992.11
	11.14 - 11.30，官林藝術中心舉辦「陳明朝油畫展」。	《藝術家》1992.11
	11.14 - 11.29，日升月鴻畫廊舉辦「新生代油畫聯展」。	《藝術家》1992.11
	11.14 - 11.29，珍傳畫廊舉辦「詹錦川個展」。	《藝術家》1992.11
	11.14 - 11.29，飛皇藝術中心舉辦「陳陽春水彩畫創作展」。	《藝術家》1992.11
	11.14 - 11.25，悠閑藝術中心舉辦「陳英偉個展」。	《藝術家》1992.11
	11.14 - 11.29，景陶坊舉辦「陳國能陶藝個展」。	《藝術家》1992.11
	11.14 - 11.29，雅集藝術中心舉辦「鄭淑文油畫個展」。	《藝術家》1992.11
	11.14 - 11.29，世寶坊畫廊舉辦「白丰中個展」。	《藝術家》1992.11
	11.14 - 11.28，采風藝術中心舉辦「南臺灣風情四聯展」。	《藝術家》1992.11
	11.14 - 11.29，金典畫廊舉辦「雕塑展」。	《藝術家》1992.11
	11.14 - 11.29，臺灣畫廊舉辦「周于棟油畫個展」。	《藝術家》1992.11
	11.15 - 11.30，維納斯藝廊舉辦「吳隆榮油畫展」。	《藝術家》1992.11
	11.15 - 11.30，維納斯藝廊舉辦「王文禮油展」。	《藝術家》1992.11
	11.15 - 11.30，維納斯藝廊舉辦「張淑美油畫展」。	《藝術家》1992.11
	11.15 - 12.06，臻品藝術中心舉辦「周邦玲作品展」。	《藝術家》1992.11
	11.15 - 12.06，臻品藝術中心舉辦「賓卡斯個展」。	《藝術家》1992.11
	11.15 - 12.05，世代藝術中心舉辦「楚戈畫展」。	《藝術家》1992.11
	11.15 - 11.30，亞帝藝術中心舉辦「陳銀輝作品收藏展」。	《藝術家》1992.11
	11.17 - 11.30，中銘藝術中心舉辦「洪正雄、陳俊卿、卓明富、古重仁四人油畫展」。	《藝術家》1992.11
	11.18 - 11.30，長流畫廊舉辦「長流推薦展」。	《藝術家》1992.10
	11.18 - 11.30，京華藝術中心士林總公司舉辦「廖鴻興 1992 新作展」。	《藝術家》1992.11
	11.18 - 12.03，長江藝術中心舉辦「耿潔個展」。	《藝術家》1992.11

年代	事件	資料來源
	11.19 - 11.29，亞洲藝術中心舉辦「蘇秋東個展」。	亞洲藝術中心
	11.19 - 12.06，京華藝術中心阿波羅分公司舉辦「杜忠誥近作展」。	《藝術家》1992.11
	11.19 - 11.29，世紀畫廊舉辦「中堅傑出畫家聯展」。	《藝術家》1992.11
	11.20 - 11.29，亞洲藝術中心舉辦「蘇秋東油畫個展」。	《藝術家》1992.11
	11.20 - 12.06，好來藝術中心舉辦「李照富個展」。	《藝術家》1992.11
	11.21 - 12.06，南畫廊舉辦「永遠的淡水（二）」。	《藝術家》1992.11、南畫廊
	11.21 - 12.06，雄獅畫廊舉辦「李芳枝個展」。	李賢文
	11.21 - 12.07，東之畫廊舉辦「林惺嶽畫展」。	《藝術家》1992.11
	11.21 - 12.02，台中東之畫廊舉辦「任瑞堯畫展」。	《藝術家》1992.11
	11.21 - 12.04，金品藝廊舉辦「宋建業六十展」。	《藝術家》1992.12
1992	11.21 - 12.02，積禪藝術中心舉辦「陳牧雨水墨展」。	《藝術家》1992.11
	11.21 - 12.08，京華藝術中心臺中分公司舉辦「王素惠形色陶藝創作展」。	《藝術家》1992.11
	11.21 - 12.01，逸清藝術中心舉辦「白木全陶藝展」。	《藝術家》1992.12
	11.22 - 12.06，台中帝門藝術中心舉辦「JANDA 木與石的語言」。	《藝術家》1992.11
	11.22 - 12.10，現代畫廊舉辦「開幕首展」。	《藝術家》1992.11
	11.23 - 11.29，小雅畫廊舉辦「人體畫學會 '92 聯展」。	《藝術家》1992.11
	11.25 - 11.29，南畫廊舉辦「零號集錦在 expo」。	南畫廊
	11.25 - 12.15，首都藝術中心舉辦「個人主義、第三方位實力展」。	《藝術家》1992.11、《藝術家》1992.12
	11.25 - 11.29，愛力根畫廊、台北世貿展覽館舉辦「畫廊博覽會薦賞展」。	《藝術家》1992.11、愛力根畫廊
	11.25 - 11.29，八大畫廊舉辦「'92 畫廊博覽會推薦美展」。	《藝術家》1992.11
	11.25 - 12.27，台中奕源莊畫廊舉辦「薛林納雕塑繪畫展」。	《藝術家》1992.12

年代	事件	資料來源
	11.25 - 11.29，帝門藝術中心舉辦「中華民國畫廊協會藝術博覽會專題企劃展——BUFFET、JANSEM 雙個展」。	《藝術家》1992.11
	11.25 - 11.29，第凡內畫廊舉辦「中華民國畫廊博覽會展」。	《藝術家》1992.11
	11.28 - 12.09，現代畫廊舉辦「陳俐莉油畫個展」。	《藝術家》1992.11
	11.28 - 12.13，時代畫廊舉辦「姚慶章個展」。	《藝術家》1992.11、《藝術家》1992.12
	11.28 - 12.13，信天藝術雅苑舉辦「王祥熏水墨個展」。	《藝術家》1992.11、《藝術家》1992.12
	11.28 - 12.06，形而上畫廊舉辦「吸引力畫廊更名遷址開幕特展」。	《藝術家》1992.12
	11.28 - 12.16，耕山藝術中心舉辦「張蜀南個展」。	《藝術家》1992.12
	11.28 - 12.21，連信藝品藝廊舉辦「知友陶瓷刻畫創作展」。	《藝術家》1992.12
	11.29 - 12.25，圓座藝術中心舉辦「黃純善、孔凡智聯展」。	《藝術家》1992.12
	12，現代畫廊舉辦「現代畫廊遷址」。	現代畫廊
	12，八大畫廊舉辦「懷鄉系列特展」。	《藝術家》1992.12
1992	12，悠閑藝術中心舉辦「廖德政個展」。	《藝術家》1992.12
	12，普羅畫廊舉辦「歐洲版畫展」。	《藝術家》1992.12
	12，王家藝術中心舉辦「王國禎個展」。	《藝術家》1992.12
	12，雅舍藝術中心舉辦「畫家精品展」。	《藝術家》1992.12
	12，新生態藝術環境舉辦「南臺灣新文化圖象展」。	《藝術家》1992.12
	12.01 - 12.30，長流畫廊舉辦「長流精選名作特展」。	《藝術家》1992.12、長流畫廊
	12.01 - 12.31，明生畫廊舉辦「謝江松油畫個展」。	《藝術家》1992.12、明生畫廊
	12.01 - 12.30，維納斯藝廊舉辦「世界級大陸水彩三名家精品欣賞展」。	《藝術家》1992.12
	12.01 - 12.10，愛力根畫廊舉辦「代理中外名家聯展」。	《藝術家》1992.12
	12.01 - 12.31，愛力根畫廊舉辦「歲末收藏珍品大展」。	《藝術家》1992.12
	12.01 - 12.31，印象畫廊舉辦「名家油畫精品展」。	《藝術家》1992.12
	12.01 - 01.03，隔山畫廊、隔山畫館高雄分館舉辦「中國近代名家書法展」。	《藝術家》1992.12

年代	事件	資料來源
	12.01 - 12.31，收藏家畫廊舉辦「李苦禪名作展」。	《藝術家》1992.12
	12.01 - 12.13，孟焦畫坊舉辦「江祖望彩墨篆刻展」。	《藝術家》1992.12
	12.01 - 12.21，傳承藝術中心舉辦「靜物‧瓶花迎新展」。	《藝術家》1992.12、傳承藝術中心
	12.01 - 12.31，德門畫廊舉辦「明清書畫特展」。	《藝術家》1992.12
	12.01 - 12.31，璞莊藝術中心舉辦「名家收藏展」。	《藝術家》1992.12
	12.01 - 12.14，陽門藝術中心舉辦「崔子范彩墨精品展」。	《藝術家》1992.12
	12.01 - 12.31，第凡內畫廊舉辦「代理畫家聯展」。	《藝術家》1992.12
	12.01 - 12.30，曾氏藝術廳舉辦「墨文收藏展」。	《藝術家》1992.12
	12.01 - 12.31，開元畫廊舉辦「林玉山精品展」。	《藝術家》1992.12
	12.02 - 12.20，京華藝術中心士林總公司舉辦「袁金塔、林章湖、張克齊聯展」。	《藝術家》1992.12
	12.03 - 12.16，京華藝術中心阿波羅分公司舉辦「黃重元膠彩創作展」。	《藝術家》1992.12
	12.03 - 12.20，世紀畫廊舉辦「楊明迭畫展」。	《藝術家》1992.12
1992	12.04 - 12.27，漢雅軒中山店舉辦「馮明秋雕塑展」。	《藝術家》1992.12
	12.04 - 12.17，台北敦煌藝術中心舉辦「蔣安、蔣勳畫展」。	《藝術家》1992.12
	12.04 - 12.13，清韵藝術中心舉辦「彭錦陽的名人棋與名人誇張畫展」。	《藝術家》1992.12
	12.05 - 12.16，阿波羅畫廊舉辦「李萬全油畫展」。	《藝術家》1992.12、阿波羅畫廊
	12.05 - 12.25，龍門畫廊舉辦「羅青畫展」。	《藝術家》1992.12、龍門雅集
	12.05 - 12.23，今天畫廊舉辦「曾賢財油畫展」。	《藝術家》1992.12
	12.05 - 12.30，名門畫廊舉辦「心靈視覺展」。	《藝術家》1992.12
	12.05 - 02.22，現代畫廊舉辦「楊英風雕塑」。	現代畫廊
	12.05 - 12.25，現代畫廊舉辦「現代雕塑大展——世紀末的台灣美術」。	現代畫廊
	12.05 - 12.16，台中東之畫廊舉辦「透明畫會第四屆聯展」。	《藝術家》1992.12
	12.05 - 12.11，金品藝廊舉辦「陳逸個展」。	《藝術家》1992.12
	12.05 - 12.30，台北、台中高格畫廊舉辦「名家精品展」。	《藝術家》1992.12

年代	事件	資料來源
	12.05 - 12.11，立大藝術中心舉辦「王榮忠重彩工筆畫展」。	《藝術家》1992.12
	12.05 - 12.27，炎黃藝術館舉辦「陳水財畫展」。	《藝術家》1992.12
	12.05 - 12.23，積禪藝術中心舉辦「王興道油畫展」。	《藝術家》1992.12
	12.05 - 12.30，有熊氏藝術中心舉辦「龐均油畫展」。	《藝術家》1992.12
	12.05 - 12.27，長江藝術中心舉辦「羅平安個展」。	《藝術家》1992.12
	12.05 - 12.27，台北阿普畫廊舉辦「臺北阿普畫廊開幕首展」。	《藝術家》1992.12
	12.05 - 12.27，阿普畫廊舉辦「袖珍雕塑展」。	《藝術家》1992.12
	12.05 - 12.15，逸清藝術中心舉辦「李懷錦樂燒個展」。	《藝術家》1992.12
	12.05 - 12.20，珍傳畫廊舉辦「江寶珠個展」。	《藝術家》1992.12
	12.05 - 12.31，高陽畫廊舉辦「張大千畫畫展」。	《藝術家》1992.12
	12.05 - 01.16，景陶坊舉辦「陶藝名家小品聯展」。	《藝術家》1992.12
1992	12.05 - 12.13，綺麗藝術中心舉辦「葉繁榮油畫個展」。	《藝術家》1992.12
	12.05 - 12.18，翡冷翠藝術中心舉辦「菁菁畫展」。	《藝術家》1992.12
	12.05 - 12.30，三愛創意藝術中心舉辦「梁丹丰花景風情展」。	《藝術家》1992.12
	12.05 - 12.25，世寶坊畫廊舉辦「名家聯展」。	《藝術家》1992.12
	12.05 - 12.20，亞帝藝術中心舉辦「吳炫三個展」。	《藝術家》1992.12
	12.05 - 12.26，繪畫欣賞交流協會附設畫廊舉辦「徐心如個展」。	《藝術家》1992.12
	12.05 - 12.15，小雅畫廊舉辦「古月油畫 '92 臺灣個展」。	《藝術家》1992.12
	12.08 - 12.27，雅集藝術中心舉辦「'92 歲末精品欣賞」。	《藝術家》1992.12
	12.08 - 12.26，長天藝坊舉辦「兩岸中青年油畫展」。	《藝術家》1992.12
	12.09 - 12.20，好來藝術中心舉辦「龍思良畫展」。	《藝術家》1992.12
	12.10 - 12.20，京華藝術中心臺中分公司舉辦「水墨新象創作展」。	《藝術家》1992.12
	12.12 - 12.25，形而上畫廊舉辦「時光的謊言油畫個展」。	形而上畫廊

年代	事件	資料來源
1992	12.12 - 01.03，台北漢雅軒舉辦「于彭的空間個展」。	《藝術家》1992.12
	12.12 - 12.27，南畫廊舉辦「孔來福臺灣百景畫展之三」。	《藝術家》1992.12、南畫廊
	12.12 - 12.27，雄獅畫廊舉辦「夏一夫山水個展」。	李賢文
	12.12 - 01.10，皇冠藝文中心舉辦「梁兆熙個展」。	《藝術家》1992.12、《藝術家》1993.01
	12.12 - 12.27，愛力根畫廊舉辦「當代探尋展」／「大眾藝評」。	愛力根畫廊
	12.12 - 12.27，愛力根畫廊舉辦「新視覺群藝術家聯展」。	《藝術家》1992.12
	12.12 - 12.23，東之畫廊舉辦「顧重光畫展」。	《藝術家》1992.12
	12.12 - 12.18，金品藝廊舉辦「戴子超彩墨展」。	《藝術家》1992.12
	12.12 - 12.27，飛元藝術中心舉辦「蒲浩明首次雕塑個展」。	《藝術家》1992.12
	12.12 - 12.20，台中高格畫廊舉辦「世界名家精品展」。	《藝術家》1992.12
	12.12 - 12.27，哥德藝術中心舉辦「張耀熙油畫個展」。	《藝術家》1992.12
	12.12 - 12.26，梵藝術中心舉辦「張義雄個展」。	《藝術家》1992.12
	12.12 - 12.27，官林藝術中心舉辦「張萬傳個展」。	《藝術家》1992.12
	12.12 - 01.20，華泰藝術中心舉辦「本我意識七人聯展」。	《藝術家》1992.12
	12.12 - 12.26，飛皇藝術中心舉辦「蕭子權油畫展」。	《藝術家》1992.12
	12.12 - 12.25，形而上畫廊舉辦「陳又生油畫展」。	《藝術家》1992.12
	12.12 - 12.31，采風藝術中心舉辦「歲末精品展」。	《藝術家》1992.12
	12.12 - 12.31，金典畫廊舉辦「楊正忠個展」。	《藝術家》1992.12
	12.12 - 12.30，漢登畫廊舉辦「戴明德、姚植傑、高其偉三人聯展」。	《藝術家》1992.12
	12.13 - 12.27，台中帝門藝術中心舉辦「徐藍松早期作品展」。	《藝術家》1992.12
	12.14 - 12.20，日升月鴻畫廊舉辦「施並致首次水墨個展」。	《藝術家》1992.12
	12.15 - 01.14，陽門藝術中心舉辦「近代名家書畫聯展」。	《藝術家》1992.12
	12.15 - 12.28，綺麗藝術中心舉辦「陳川油畫個展」。	《藝術家》1992.12
	12.16 - 01.19，現代畫廊舉辦「王文平1993超越自我」。	現代畫廊

年代	事件	資料來源
	12.17 - 01.05，首都藝術中心舉辦「楊力舟、王迎春雙個展」。	《藝術家》1992.12
	12.17 - 12.30，孟焦畫坊舉辦「黃肇基書畫展」。	《藝術家》1992.12
	12.17 - 12.28，清韵藝術中心舉辦「李淑珍陶藝展」。	《藝術家》1992.12
	12.18 - 12.27，亞洲藝術中心舉辦「涂豐惠個展」。	《藝術家》1992.12、亞洲藝術中心
	12.18 - 12.30，吉証畫廊舉辦「'92聖誕小品展」。	《藝術家》1992.12
	12.18 - 12.31，小雅畫廊舉辦「柯淑芬、鄭平雙畫展」。	《藝術家》1992.12
	12.19 - 12.30，阿波羅畫廊舉辦「吳樹人油畫展」。	《藝術家》1992.12、阿波羅畫廊
	12.19 - 12.25，金品藝廊舉辦「李麗妻個展」。	《藝術家》1992.12
	12.19 - 12.31，隔山畫館高雄分館舉辦「王肇民水彩畫展」。	《藝術家》1992.12
	12.19 - 12.27，立大藝術中心舉辦「吳承視'92小品展」。	《藝術家》1992.12
	12.19 - 12.31，帝門藝術中心舉辦「陳景容VS奧德希夫超空間聯展」。	《藝術家》1992.12
1992	12.19 - 01.17，誠品畫廊舉辦「梅丁衍個展」。	誠品畫廊
	12.19 - 01.03，京華藝術中心阿波羅分公司舉辦「王素惠形色陶藝創作展」。	《藝術家》1992.12
	12.19 - 01.03，時代畫廊舉辦「蕭勤個展」。	《藝術家》1992.12
	12.19 - 12.30，根生藝廊舉辦「吳世全油畫系列展」。	《藝術家》1992.12
	12.19 - 01.13，世代藝術中心舉辦「林順雄、蔡明輝雞年話雞雙人展」。	《藝術家》1993.01
	12.19 - 01.03，北國畫廊舉辦「東北現代油畫展」。	《藝術家》1992.12
	12.19 - 12.31，耕山藝術中心舉辦「林錦濤、白宗仁雙個展」。	《藝術家》1992.12
	12.19 - 01.08，現代畫廊舉辦「王文平畫展」。	《藝術家》1992.12
	12.20 - 01.05，台中哥德藝術中心舉辦「呂義濱、曾茂煌、曾孝德三人聯展」。	《藝術家》1992.12
	12.20 - 01.03，信天藝術雅苑舉辦「賴傳鑑油畫個展」。	《藝術家》1992.12
	12.20 - 01.05，翡冷翠藝術中心舉辦「鄭治桂個展」。	《藝術家》1992.12
	12.22 - 12.31，新生畫廊舉辦「中國當代名家精品展」。	《藝術家》1992.12
	12.22 - 01.03，台北敦煌藝術中心舉辦「范康龍木雕展」。	《藝術家》1992.12

年代	事件	資料來源
	12.22 - 01.06，帝門藝術中心舉辦「JANDA——木與石的語言」。	《藝術家》1992.12
	12.22 - 01.22，傳承藝術中心舉辦「顧迎慶的遠古之夢（三）」。	《藝術家》1992.12、《藝術家》1993.01、傳承藝術中心
	12.23 - 01.06，京華藝術中心士林總公司舉辦「顧炳星個展」。	《藝術家》1992.12
	12.23 - 01.20，京華藝術中心臺中分公司舉辦「劉耕谷膠彩創作展」。	《藝術家》1992.12、《藝術家》1993.01
	12.23 - 01.07，世紀畫廊舉辦「游朝輝畫展」。	《藝術家》1992.12
	12.25 - 01.31，台中高格畫廊舉辦「世界名家精品展」。	《藝術家》1993.01
	12.25 - 01.10，日升月鴻畫廊舉辦「吳政達、謝力源雙人雕刻展」。	《藝術家》1993.01
	12.25 - 01.10，好來藝術中心舉辦「雞之特展」。	《藝術家》1992.12
	12.25 - 01.20，德瀚畫廊舉辦「匈牙利名畫欣賞展」。	《藝術家》1993.01
1992	12.26 - 01.10，形而上畫廊舉辦「驚雪中國——羅青個展」。	形而上畫廊
	12.26 - 01.08，今天畫廊舉辦「盛正德油畫個展」。	《藝術家》1993.01
	12.26 - 01.06，東之畫廊舉辦「王慶臺雕塑展」。	《藝術家》1992.12
	12.26 - 01.01，金品藝廊舉辦「楊信弘水彩個展」。	《藝術家》1992.12
	12.26 - 01.13，積禪藝術中心舉辦「南臺灣新銳展」。	《藝術家》1992.12、《藝術家》1993.01
	12.26 - 12.31，卡門國際藝術舉辦「邵飛1992作品巡迴展」。	《藝術家》1992.12
	12.26 - 01.06，逸清藝術中心舉辦「羅滿堂的石壺世界」。	《藝術家》1993.01
	12.26 - 01.03，珍傳畫廊舉辦「許伊帆個展」。	《藝術家》1992.12
	12.26 - 01.26，泰德畫廊舉辦「歐美大師珍藏聯展」。	《藝術家》1993.01
	12.26 - 01.10，臺灣畫廊舉辦「紅色酵素展」。	《藝術家》1992.12
	12.26 - 01.10，形而上畫廊舉辦「羅青畫展」。	《藝術家》1992.12

年代	事件	資料來源
1993	台中奕源莊畫廊舉辦「黃延桐油畫展」。	《藝術家》1993.01
	串門藝術空間舉辦「串門藝術空間遷址」。	倪晨、陳麗華、李廣中
	德門畫廊舉辦「明清書畫特展」。	《藝術家》1993.01
	萊茵藝廊舉辦「精品展」。	《藝術家》1993.01
	開元畫廊舉辦「抱幅好畫過新年特展」。	《藝術家》1993.01、《藝術家》1993.02
	01.01 - 01.22，長流畫廊舉辦「丁紹光特展」。	《藝術家》1993.01
	01.01 - 01.21，龍門畫廊舉辦「費明杰裝置個展——寧存悟性」。	龍門雅集
	01.01 - 01.17，南畫廊舉辦「1993 零號集錦」。	《藝術家》1993.01、南畫廊
	01.01 - 01.31，名門畫廊舉辦「精品收藏展」。	《藝術家》1993.01
	01.01 - 01.17，亞洲藝術中心舉辦「陳哲個展」。	《藝術家》1993.01、亞洲藝術中心
	01.01 - 01.16，愛力根畫廊舉辦「尋寶展覽會」。	《藝術家》1993.01
	01.01 - 01.21，印象畫廊舉辦「名家油畫精品展」。	《藝術家》1993.01
	01.01 - 01.08，金品藝廊舉辦「名家年畫聯展」。	《藝術家》1993.01
	01.01 - 01.10，台北高格畫廊舉辦「許宜家油畫個展」。	《藝術家》1993.01
	01.01 - 01.20，哥德藝術中心舉辦「名家精品展」。	《藝術家》1993.01
	01.01 - 02.28，從雲軒舉辦「歲末迎春特展」。	《藝術家》1993.01
	01.01 - 01.09，德元藝廊舉辦「十二週年中國近代名家系列特展（一）山水」。	《藝術家》1993.01
	01.01 - 01.14，台中帝門藝術中心舉辦「色彩中的人間性」。	《藝術家》1993.01
	01.01 - 01.17，有熊氏藝術中心舉辦「張弘奇畫展」。	《藝術家》1993.01
	01.01 - 01.10，孟焦畫坊舉辦「施孟宏、戴蘭村、王北岳書法聯展」。	《藝術家》1993.01
	01.01 - 01.20，官林藝術中心舉辦「張萬傳個展」。	《藝術家》1993.01
	01.01 - 01.17，阿普畫廊舉辦「心性與悸動五人聯展」。	《藝術家》1993.01
	01.01 - 01.20，吉証畫廊舉辦「週年慶油畫名家展」。	《藝術家》1993.01
	01.01 - 02.07，高高畫廊舉辦「范姜明道個展」。	《藝術家》1993.01

年代	事件	資料來源
	01.01 - 01.10，陽門藝術中心舉辦「崔子范彩墨精品展」。	《藝術家》1993.01
	01.01 - 01.14，三愛創意藝術中心舉辦「新春小品展」。	《藝術家》1993.01
	01.01 - 01.12，長天藝坊舉辦「楊襄雲水墨畫遺作展」。	《藝術家》1993.01
	01.01 - 01.21，御殿畫廊舉辦「何重禮、鄧淑民夫婦在臺首展」。	《藝術家》1993.01
	01.01 - 01.31，曾氏藝術廳舉辦「南瀛獎得主高義瑝、張進勇聯合展」。	《藝術家》1993.01
	01.01 - 01.21，新生態藝術環境舉辦「新春大圍爐」。	《藝術家》1993.01
	01.02 - 01.13，阿波羅畫廊舉辦「不破章、沈國仁師生聯展」。	《藝術家》1993.01、阿波羅畫廊
	01.02 - 01.10，新生畫廊舉辦「陶林陶藝聯展」。	《藝術家》1993.01
	01.02 - 01.14，爵士攝影藝廊舉辦「林小提攝影個展」。	《藝術家》1993.01
	01.02 - 01.17，首都藝術中心舉辦「黃昭泰水墨個展」。	《藝術家》1993.01
	01.02 - 01.22，隔山畫廊、隔山畫館高雄分館舉辦「楊之光雞年吉展」。	《藝術家》1993.01
1993	01.02 - 02.01，玄門藝術中心舉辦陳張莉的「人生與自然」系列。	《藝術家》1993.01
	01.02 - 01.17，悠閑藝術中心舉辦「黃志超個展」。	《藝術家》1993.01
	01.02 - 01.08，中銘藝術中心舉辦「陳一石個展」。	《藝術家》1993.01
	01.02 - 01.17，京典藝術中心舉辦「週年精選展」。	《藝術家》1993.01
	01.02 - 01.16，采風藝術中心舉辦「陳主明、林耀生新春雙聯展」。	《藝術家》1993.01
	01.02 - 01.16，耕山藝術中心舉辦「詹升興、湯雙進油畫雙聯展」。	《藝術家》1993.01
	01.02 - 01.23，現代畫廊舉辦「鄭獲義九十晉一畫展」。	《藝術家》1993.01
	01.02 - 01.17，第凡內畫廊舉辦「週年新展」。	《藝術家》1993.01
	01.02 - 01.18，連信藝品藝廊舉辦「朱美娘畫展」。	《藝術家》1993.01
	01.02 - 01.22，繪畫欣賞交流協會附設畫廊舉辦「陳以書、沈宏錦聯展」。	《藝術家》1993.01
	01.02 - 01.20，小雅畫廊舉辦「小雅精品迎新春」。	《藝術家》1993.01
	01.03 - 01.31，王家藝術中心舉辦「新年油畫小品展」。	《藝術家》1993.01

年代	事件	資料來源
	01.03 - 01.22，琢璞藝術中心舉辦「楊嚴囊油畫展」。	《藝術家》1993.01
	01.04 - 01.30，明生畫廊舉辦「歐洲名畫安可特賣會」。	《藝術家》1993.01、明生畫廊
	01.04 - 01.18，彩虹攝影藝廊舉辦「YMCA青影社攝影展」。	《藝術家》1993.01
	01.05 - 01.18，炎黃藝術館舉辦「王龍生畫展」。	《藝術家》1993.01
	01.05 - 01.17，根生藝廊舉辦「曾銘祥粉彩展」。	《藝術家》1993.01
	01.06 - 01.17，台北敦煌藝術中心、敦煌台中中友分部舉辦「蕭進興個展」。	《藝術家》1993.01
	01.06 - 01.17，飛元藝術中心舉辦「迎春花畫展」。	《藝術家》1993.01
	01.06 - 01.14，帝門藝術中心舉辦「美術史觀點下的展覽會」。	《藝術家》1993.01
	01.06 - 01.20，京華藝術中心阿波羅分公司舉辦「鄭善禧、林隆達書法展」。	《藝術家》1993.01
	01.08 - 01.31，台北漢雅軒舉辦「朱銘劇場人間」。	《藝術家》1993.01
	01.08 - 01.20，京華藝術中心士林總公司舉辦「名家書畫聯展」。	《藝術家》1993.01
1993	01.08 - 01.21，時代畫廊舉辦「西畫精品特展」。	《藝術家》1993.01
	01.08 - 01.17，清韵藝術中心舉辦「陳其寬、江兆申、鄭善禧新貌三家展」。	《藝術家》1993.01
	01.09 - 01.31，維納斯藝廊舉辦「詹浮雲油畫個展」。	《藝術家》1993.01
	01.09 - 01.21，今天畫廊舉辦「群雞迎春特展」。	《藝術家》1993.01
	01.09 - 01.20，東之畫廊舉辦「韓旭東木雕展」。	《藝術家》1992.01
	01.09 - 01.15，金品藝廊舉辦「趙行方個展」。	《藝術家》1993.01
	01.09 - 01.21，恆昶藝廊舉辦「花青攝影學會會員聯展」。	《藝術家》1993.01
	01.09 - 01.19，逸清藝術中心舉辦「何健生古典民藝燈飾展」。	《藝術家》1993.01
	01.09，傳承藝術中心舉辦「新浙派迎新展」。	傳承藝術中心
	01.09 - 01.31，臻品藝術中心舉辦「新春獻禮小品展」。	《藝術家》1993.01
	01.09 - 01.31，好來藝術中心舉辦「陳文石個展」。	《藝術家》1993.01
	01.09 - 01.22，飛皇藝術中心舉辦「鄧佩英膠彩畫展」。	《藝術家》1993.01

年代	事件	資料來源
	01.09 - 01.18，綺麗藝術中心舉辦「十九世紀歐洲拍賣油畫展」。	《藝術家》1993.01
	01.09 - 01.18，綺麗藝術中心舉辦「油畫三人展」。	《藝術家》1993.01
	01.09 - 01.19，世紀畫廊舉辦「開幕週年慶名家聯展」。	《藝術家》1993.01
	01.09 - 01.20，亞帝藝術中心舉辦「年展‧聯展」。	《藝術家》1993.01
	01.11 - 01.21，德元藝廊舉辦「十二週年中國近代名家系列特展（二）花鳥」。	《藝術家》1993.01
	01.12 - 01.31，孟焦畫坊舉辦「王太田廟宇山水創作展」。	《藝術家》1993.01
	01.13 - 02.07，長天藝坊舉辦「吳錦源水墨字畫遺作展」。	《藝術家》1993.01、《藝術家》1993.02
	01.15 - 02.14，陽門藝術中心舉辦「吳幼之畫展」。	《藝術家》1993.01
	01.16 - 01.20，阿波羅畫廊舉辦「專屬畫家聯展」。	《藝術家》1993.01
	01.16 - 02.06，現代畫廊舉辦「邱亞才油畫個展」。	現代畫廊
1993	01.16 - 01.22，金品藝廊舉辦「李欽師生展」。	《藝術家》1993.01
	01.16 - 01.31，積禪藝術中心舉辦「鄉土情懷四人聯展」。	《藝術家》1993.01
	01.16 - 02.06，現代畫廊舉辦「邱亞才個展」。	《藝術家》1993.01
	01.17 - 01.31，三愛創意藝術中心舉辦「黃慧鶯作品展」。	《藝術家》1993.01
	01.17 - 02.28，耕山藝術中心舉辦「名家精品珍藏展」。	《藝術家》1993.01
	01.19 - 02.05，彩虹攝影藝廊舉辦「第八屆光輝十月看中華攝影比賽得獎作品」。	《藝術家》1993.01、《藝術家》1993.02
	01.20 - 02.09，連信藝品藝廊舉辦「歲末回顧與展望特展」。	《藝術家》1993.02
	01.23 - 02.14，景陶坊舉辦「廖天照生活石雕系列展」。	《藝術家》1993.01、《藝術家》1993.02
	01.23 - 01.31，極真藝術中心舉辦「郭游重彩畫特展」。	《藝術家》1993.01
	01.29 - 02.18，傳承藝術中心舉辦「馬小娟的水鄉情絲」。	《藝術家》1993.02、傳承藝術中心
	01.30 - 02.11，首都藝術中心舉辦「名家油畫聯展」。	《藝術家》1993.01
	01.30 - 02.18，首都藝術中心舉辦「大吉大利名家水墨聯展」。	《藝術家》1993.01
	01.30 - 02.11，首都藝術中心舉辦「李焜培畫展」。	《藝術家》1993.02

年代	事件	資料來源
	01.30 - 02.05，金品藝廊舉辦「政戰學校二十五期書畫聯展」。	《藝術家》1993.01、《藝術家》1993.02
	01.30 - 02.14，台中奕源莊畫廊舉辦「何堅寧油畫展」。	《藝術家》1993.02
	01.30 - 02.19，恆昶藝廊舉辦「臺灣聾人攝影協會會員聯展」。	《藝術家》1993.01
	01.30 - 02.21，阿普畫廊舉辦「迎新特展」。	《藝術家》1993.02
	01.30 - 02.20，現代畫廊舉辦「蔡永明個展」。	《藝術家》1993.02
	02，德門畫廊舉辦「明清名家作品展」。	《藝術家》1993.02、《藝術家》1993.03、《藝術家》1993.04
	02，悠閑藝術中心舉辦「名家聯展」。	《藝術家》1993.02
	02，翡冷翠藝術中心舉辦「名家精品展」。	《藝術家》1993.02
	02.01 - 02.27，明生畫廊舉辦「名家版畫精品展」。	《藝術家》1993.02、明生畫廊
	02.01 - 02.25，台北高格畫廊、台中高格畫廊舉辦「名家油畫精品展」。	《藝術家》1993.02
	02.01 - 02.13，德元藝廊舉辦「十二週年中國近代名家系列特展（三）人物」。	《藝術家》1993.02
1993	02.01 - 02.28，王家藝術中心舉辦「王國禎個展」。	《藝術家》1993.02
	02.02 - 02.14，長流畫廊舉辦「季康八十近作展」。	《藝術家》1993.02
	02.02 - 02.28，名門畫廊舉辦「名家精品展」。	《藝術家》1993.02
	02.02 - 02.25，亞洲藝術中心舉辦「迎春精品展」。	《藝術家》1993.02
	02.02 - 02.28，國賓畫廊舉辦「陳天鈾山水畫展」。	《藝術家》1993.02
	02.02 - 02.28，印象畫廊舉辦「名家油畫精品展」。	《藝術家》1993.02
	02.02 - 02.18，哥德藝術中心舉辦「精品展」。	《藝術家》1993.02
	02.02 - 02.18，孟焦畫坊舉辦「新春書畫彩瓷展」。	《藝術家》1993.02
	02.02 - 02.28，璞莊藝術中心舉辦「江兆申書畫收藏展」。	《藝術家》1993.02
	02.02 - 02.07，王家藝術中心舉辦「太陽水墨水彩個展」。	《藝術家》1993.02
	02.02 - 02.28，曾氏藝術廳舉辦「陳天鈾山水畫展」。	《藝術家》1993.02
	02.03 - 02.19，炎黃藝術館舉辦「浪漫柔情──花與女性美專題展」。	《藝術家》1993.02

年代	事件	資料來源
	02.04 - 02.14，京華藝術中心臺中分公司、京華藝術中心士林總公司、京華藝術中心阿波羅分公司舉辦「花花世界水墨特展」。	《藝術家》1993.02
	02.04 - 03.02，玄門藝術中心舉辦「王舒個展」。	《藝術家》1993.02
	02.04 - 02.18，三愛創意藝術中心舉辦「楊明迭畫展」。	《藝術家》1993.02
	02.05 - 02.28，維納斯藝廊舉辦「龍頭畫會員聯展」。	《藝術家》1993.02
	02.05 - 02.22，逸清藝術中心舉辦「許國峰的雕刻世界」。	《藝術家》1993.02
	02.05 - 02.28，吉証畫廊舉辦「中青油畫展」。	《藝術家》1993.02
	02.05 - 02.28，好來藝術中心舉辦「楊永福、李照富、林振洋聯展」。	《藝術家》1993.02
	02.06 - 02.21，南畫廊舉辦「張煥彩師生緣展」。	南畫廊
	02.06 - 02.18，爵士攝影藝廊舉辦「莊慶祿攝影展」。	《藝術家》1993.02
	02.06 - 02.20，臺北首都藝術中心舉辦「開幕首展」。	《藝術家》1993.02
	02.06 - 02.28，皇冠藝文中心舉辦「劉瑞瑗個展」。	《藝術家》1993.02
1993	02.06 - 02.28，金品藝廊舉辦「名家聯展」。	《藝術家》1993.02
	02.06 - 03.03，視丘攝影文化廣場舉辦「『機械眼與大腦眼之間』攝影展」。	《藝術家》1993.02
	02.06 - 02.28，積禪藝術中心舉辦「陳文石油畫展」。	《藝術家》1993.02
	02.06 - 02.28，有熊氏藝術中心舉辦「吳憲生水墨人物畫展」。	《藝術家》1993.02
	02.06 - 02.19，彩虹攝影藝廊舉辦「第六屆臺灣省主席盃攝影比賽得獎作品展」。	《藝術家》1993.02
	02.06 - 02.28，臻品藝術中心舉辦「林鴻文個展」。	《藝術家》1993.02
	02.06 - 02.28，日升月鴻畫廊舉辦「新生代油畫聯展」。	《藝術家》1993.02、《藝術家》1993.03
	02.06 - 02.28，信天藝術雅苑舉辦「陳士侯工筆畫展」。	《藝術家》1993.02
	02.06 - 02.12，珍傳畫廊舉辦「名家美術聯展」。	《藝術家》1993.02
	02.06 - 02.20，雅集藝術中心舉辦「現代中國畫展」。	《藝術家》1993.02
	02.06 - 02.13，三愛創意藝術中心舉辦「莊明旗萬丈紅塵巨畫展」。	《藝術家》1993.02
	02.06 - 02.28，中銘藝術中心舉辦「開春聯展」。	《藝術家》1993.02
	02.06 - 02.21，世紀畫廊舉辦「李源德油畫展」。	《藝術家》1993.02

年代	事件	資料來源
	02.06 - 02.28，形而上畫廊舉辦「尋找春天特展」。	《藝術家》1993.02
	02.06 - 02.28，金典畫廊舉辦「黃瑞元木雕展」。	《藝術家》1993.02
	02.06 - 03.07，御殿畫廊舉辦「李淑華、林任菁工筆畫聯展」。	《藝術家》1993.02
	02.06 - 02.28，德瀚畫廊舉辦「匈牙利名畫欣賞展」。	《藝術家》1993.02
	02.07 - 02.17，帝門藝術中心、台中帝門藝術中心舉辦「光的冥想——畫家與自然」。	《藝術家》1993.02
	02.08 - 02.28，長天藝坊舉辦「長天水墨字畫收藏展」。	《藝術家》1993.02
	02.09 - 02.22，台北敦煌藝術中心舉辦「金恩淑陶藝創作展」。	《藝術家》1993.02
	02.09 - 03.31，高陽畫廊舉辦「溥心畬書畫展」。	《藝術家》1993.02、《藝術家》1993.03
	02.12 - 02.22，台北敦煌藝術中心舉辦「楊雪梅個展」。	《藝術家》1993.02
	02.12 - 02.28，台中東之畫廊舉辦「東之雙年展」。	《藝術家》1992.02
	02.12 - 02.27，綺麗藝術中心舉辦「18～19世紀歐洲精品油畫展」。	《藝術家》1993.02
1993	02.13 - 02.28，首都藝術中心舉辦「陳英偉油畫個展」。	《藝術家》1993.02
	02.13 - 02.28，官林藝術中心舉辦「蔡擇卿雕塑個展」。	《藝術家》1993.01
	02.13 - 02.25，台南官林藝術中心舉辦「朱銘彩繪人間」。	《藝術家》1993.02
	02.13 - 02.21，珍傳畫廊舉辦「林穎英個展」。	《藝術家》1993.02
	02.13 - 03.13，泰德畫廊舉辦「華裔中青畫家精品聯展」。	《藝術家》1993.02
	02.13 - 03.20，現代畫廊舉辦「收藏家聯誼交流展」。	《藝術家》1993.02、《藝術家》1993.03
	02.13 - 04.03，現代畫廊舉辦「雕塑大展」。	《藝術家》1993.03、《藝術家》1993.04
	02.13 - 03.02，連信藝品藝廊舉辦「同窗迎春小品展」。	《藝術家》1993.02
	02.14 - 03.14，根生藝廊舉辦「收藏品交流展」。	《藝術家》1993.03
	02.15 - 02.28，德元藝廊舉辦「十二週年中國近代名家系列特展（四）山水」。	《藝術家》1993.02
	02.16 - 02.28，長流畫廊舉辦「古今書法名作特展」。	《藝術家》1993.02
	02.16 - 02.28，隔山畫廊、隔山畫館高雄分館舉辦「迎春油畫聯展」。	《藝術家》1993.02

年代	事件	資料來源
	02.16 - 02.28，根生藝廊舉辦「陳兆聖、羅平和聯展」。	《藝術家》1993.02
	02.16 - 02.21，王家藝術中心舉辦「陽光水墨個展」。	《藝術家》1993.02
	02.17 - 03.02，京華藝術中心士林總公司舉辦「當代書法創作展」。	《藝術家》1993.02
	02.17 - 03.02，京華藝術中心臺中分公司舉辦「東方主義初探展」。	《藝術家》1993.02
	02.18 - 03.02，京華藝術中心阿波羅分公司舉辦「葉怡均現代水墨在臺首展」。	《藝術家》1993.02
	02.18 - 03.07，家畫廊舉辦「正在行進中的現代藝術」。	《藝術家》1993.02、《藝術家》1993.03、家畫廊
	02.19 - 02.28，孟焦畫坊舉辦「潘丁榮水彩個展」。	《藝術家》1993.02
	02.19 - 03.10，傳承藝術中心舉辦「93 新浙派山水展」。	《藝術家》1993.02、傳承藝術中心
	02.20 - 03.03，阿波羅畫廊舉辦「江漢東 93 年新春特展」。	《藝術家》1993.02、阿波羅畫廊
	02.20 - 03.04，爵士攝影藝廊舉辦「1993 國際觀摩展 I-Kodachrome Professional Film Gallery」。	《藝術家》1993.02、《藝術家》1993.03
	02.20 - 02.28，東之畫廊舉辦「溫馨接送情畫展」。	《藝術家》1992.02
1993	02.20 - 03.07，飛元藝術中心舉辦「王仁傑油畫個展」。	《藝術家》1993.02、《藝術家》1993.03
	02.20 - 03.07，哥德藝術中心舉辦「面對面藝術群聯展」。	《藝術家》1993.02
	02.20 - 03.07，誠品畫廊舉辦「二二八美展」。	《藝術家》1993.02、《藝術家》1993.03、誠品畫廊
	02.20 - 03.28，積禪藝術中心舉辦「南臺灣藝術家聯展」。	《藝術家》1993.02
	02.20 - 03.17，串門藝術空間舉辦「王武森個展」。	倪晨、陳麗華、李廣中
	02.20 - 03.05，彩虹攝影藝廊舉辦「鄭乃銘──私風景」。	《藝術家》1993.02
	02.20 - 03.30，微草堂舉辦「陳嶺雲水墨畫展」。	《藝術家》1993.03
	02.21 - 03.04，帝門藝術中心舉辦「光的冥想──畫家與自然的感應」。	《藝術家》1993.02
	02.25 - 03.08，台北敦煌藝術中心舉辦「吳榮賜木雕展」。	《藝術家》1993.02、《藝術家》1993.03
	02.25 - 03.28，好來藝術中心舉辦「趙無極版畫展」。	《藝術家》1993.02、《藝術家》1993.03
	02.26 - 03.14，世紀畫廊舉辦「詹金水、黃永和、陳兆聖、廖本生、林茂榮五人聯展」。	《藝術家》1993.03

年代	事件	資料來源
	02.27 - 03.21，漢雅軒中山店舉辦「麥綺芬 '93 陶展」。	《藝術家》1993.03
	02.27 - 03.14，南畫廊舉辦「紀念 228 台灣畫展」。	南畫廊
	02.27 - 03.14，臺灣畫廊舉辦「李美慧油畫個展」。	《藝術家》1993.02
	03，真善美畫廊舉辦「朱銘作品」。	《藝術家》1993.03
	03，璞莊藝術中心舉辦「江兆申書畫收藏展」。	《藝術家》1993.03
	03，吉証畫廊舉辦「名家油畫收藏展」。	《藝術家》1993.03
	03，飛皇藝術中心舉辦「陳陽春作品展」。	《藝術家》1993.03
	03，悠閑藝術中心舉辦「名家聯展」。	《藝術家》1993.03
	03，雅舍藝術中心舉辦「名家作品展」。	《藝術家》1993.03
	03.01 - 03.31，長流畫廊舉辦「近百年花鳥名師精品展」。	《藝術家》1993.03
	03.01 - 03.31，明生畫廊舉辦「卡多蘭與布拉希里爾雙人展」。	《藝術家》1993.03、明生畫廊
	03.01 - 03.31，今天畫廊舉辦「春季名家收藏展」。	《藝術家》1993.03
1993	03.01 - 03.12，愛力根畫廊舉辦「代理畫家聯展」。	《藝術家》1993.03
	03.01 - 03.31，金品藝廊舉辦「名家聯展」。	《藝術家》1993.03
	03.01 - 03.31，翡冷翠藝術中心舉辦「名家油畫精品展」。	《藝術家》1993.03
	03.01 - 03.31，振樂藝術中心舉辦「中國古木雕藝術精品展」。	《藝術家》1993.03
	03.01 - 03.31，第凡內畫廊舉辦「代理畫家聯展」。	《藝術家》1993.03
	03.02 - 03.14，臺北首都藝術中心舉辦「徐玉茹油畫個展」。	《藝術家》1993.03
	03.02 - 03.14，孟焦畫坊舉辦「吳國彥、林榮貴雙人展」。	《藝術家》1993.03
	03.03 - 03.16，印象畫廊舉辦「臺灣美術的思辯與論證」。	《藝術家》1993.03
	03.03 - 03.23，繪畫欣賞交流協會附設畫廊舉辦「方偉文個展」。	《藝術家》1993.03
	03.04 - 03.16，京華藝術中心士林總公司舉辦「水墨名家特展」。	《藝術家》1993.03
	03.04 - 03.18，京華藝術中心阿波羅分公司舉辦「新秀新象展」。	《藝術家》1993.03
	03.04 - 03.16，京華藝術中心臺中分公司舉辦「書法特展」。	《藝術家》1993.03
	03.05 - 03.21，清韵藝術中心舉辦「林順雄作品展」。	《藝術家》1993.03

年代	事件	資料來源
	03.06 - 03.28，首都藝術中心舉辦「焦點‧嬌點‧驕點」油畫聯展。	首都藝術中心
	03.06 - 03.21，形而上畫廊舉辦「林順雄作品展」。	形而上畫廊
	03.06 - 03.31，龍門畫廊舉辦「郭振昌 1993 神話時代現象展」。	《藝術家》1993.03、龍門雅集
	03.06 - 03.31，台北漢雅軒舉辦「後 '89 中國大陸新藝術」。	《藝術家》1993.03
	03.06 - 03.29，維納斯藝廊舉辦「趙宗冠伉儷油畫聯展」。	《藝術家》1993.03
	03.06 - 03.29，維納斯藝廊舉辦「胡惇岡個展」。	《藝術家》1993.03
	03.06 - 03.30，敦煌台中中友分部舉辦「張敬木雕展」。	《藝術家》1993.03
	03.06 - 03.18，爵士攝影藝廊舉辦「王徵吉攝影個展」。	《藝術家》1993.03
	03.06 - 03.28，臺北首都藝術中心舉辦「徐良臣、蔡正一、陳世倫、董小蕙四人油畫聯展」。	《藝術家》1993.03
	03.06 - 03.21，雄獅畫廊舉辦「鄭在東個展」。	《藝術家》1993.03、李賢文
1993	03.06 - 03.28，皇冠藝文中心舉辦「郭博州個展」。	《藝術家》1993.03
	03.06 - 03.17，東之畫廊舉辦「郭禎祥膠彩畫展」。	《藝術家》1992.03
	03.06 - 03.18，台中東之畫廊舉辦「張哲雄個展」。	《藝術家》1992.03
	03.06 - 03.14，立大藝術中心舉辦「林石清油畫個展」。	《藝術家》1993.03
	03.06 - 03.21，台中奕源莊畫廊舉辦「左正堯——中國神話系列」。	《藝術家》1993.03
	03.06 - 03.31，視丘攝影文化廣場舉辦「張金日攝影展」。	《藝術家》1993.03
	03.06 - 03.17，有熊氏藝術中心舉辦「'93 年張韻明墨畫展」。	《藝術家》1993.03
	03.06 - 03.17，官林藝術中心舉辦「超寫實主義思潮」。	《藝術家》1993.03
	03.06 - 03.25，長江藝術中心舉辦「王彥萍個展」。	《藝術家》1993.03
	03.06 - 03.28，臻品藝術中心舉辦「陳庭詩個展」。	《藝術家》1993.03
	03.06 - 03.28，日升月鴻畫廊舉辦「新生代油畫聯展 II」。	《藝術家》1993.03
	03.06 - 03.14，珍傳畫廊舉辦「袁宣平個展」。	《藝術家》1993.03
	03.06 - 03.21，中銘藝術中心舉辦「春頌」。	《藝術家》1993.03
	03.06 - 03.20，形而上畫廊舉辦「林順雄畫展」。	《藝術家》1993.03

年代	事件	資料來源
	03.06 - 03.27，采風藝術中心舉辦「蔡汝恭、蔡永明雙人油畫展」。	《藝術家》1993.03
	03.06 - 03.18，臺灣畫廊舉辦「李美慧油畫個展」。	《藝術家》1993.03
	03.06 - 03.31，德瀚畫廊舉辦「瓦提（Vati）個展」。	《藝術家》1993.03
	03.08 - 03.28，家畫廊舉辦「收藏聯展」。	《藝術家》1993.03、家畫廊
	03.09 - 03.31，哥德藝術中心、台中哥德藝術中心舉辦「歐洲圖選」。	《藝術家》1993.03
	03.09 - 03.31，隔山畫廊舉辦「迎春油畫聯展」。	《藝術家》1993.03
	03.11 - 03.31，傳承藝術中心舉辦「蘇杭散記——春之篇」。	《藝術家》1993.03、傳承藝術中心
	03.12 - 03.24，綺麗藝術中心舉辦「師大美術研究所創作組一～三屆作品展」。	《藝術家》1993.03
	03.13 - 04.03，現代畫廊舉辦「全國名家雕塑大展」。	現代畫廊
	03.13 - 03.27，首都藝術中心舉辦「何季諾水墨個展」。	《藝術家》1993.03
	03.13 - 03.21，愛力根畫廊舉辦「花園」。	《藝術家》1993.03
	03.13 - 03.23，高格畫廊舉辦「凌運凰水彩個展」。	《藝術家》1993.03
1993	03.13 - 04.11，誠品畫廊舉辦「霍剛個展」。	《藝術家》1993.03、《藝術家》1993.04、誠品畫廊
	03.13 - 03.31，串門藝術空間舉辦「圖象演義—許雨仁、曲德義、楊茂林、梁兆熙」。	倪晨、陳麗華、李廣中
	03.13 - 03.31，台北阿普畫廊舉辦「連德誠個展」。	《藝術家》1993.03
	03.13 - 03.28，時代畫廊舉辦「李錫奇個展」。	《藝術家》1993.03
	03.13 - 03.31，亞帝藝術中心舉辦「劉奕興的創作世界」。	《藝術家》1993.03
	03.14 - 03.28，帝門藝術中心、台中帝門藝術中心舉辦「中西繪畫交融的東方人文畫」。	《藝術家》1993.03
	03.15 - 04.02，現代畫廊舉辦「中日韓漆藝交流展」。	《藝術家》1993.04
	03.16 - 03.29，孟焦畫坊舉辦「彭玉琴水墨個展」。	《藝術家》1993.03
	03.17 - 03.31，根生藝廊舉辦「林書堯周家油畫、珠寶設計展」。	《藝術家》1993.03
	03.18 - 04.04，世紀畫廊舉辦「零～四號畫作特展」。	《藝術家》1993.03、《藝術家》1993.04
	03.19 - 03.31，台中東之畫廊舉辦「名家聯展」。	《藝術家》1992.03
	03.19 - 03.31，京華藝術中心士林總公司舉辦「長卷特展」。	《藝術家》1993.03

年代	事件	資料來源
	03.19 - 03.31，小雅畫廊舉辦「簡新模 '93 個展」。	《藝術家》1993.03
	03.20 - 03.31，阿波羅畫廊舉辦「曾四遊油畫個展」。	《藝術家》1993.03、阿波羅畫廊
	03.20 - 04.01，爵士攝影藝廊舉辦「黃承富攝影個展」。	《藝術家》1993.03
	03.20 - 03.31，東之畫廊舉辦「陳進、林玉山、郭雪湖三人展」。	《藝術家》1992.03
	03.20 - 04.04，飛元藝術中心舉辦「詹益秀油畫個展」。	《藝術家》1993.03、《藝術家》1993.04
	03.20 - 03.31，京華藝術中心臺中分公司舉辦「汪中書法個展」。	《藝術家》1993.03
	03.20 - 03.31，官林藝術中心舉辦「廖武治個展」。	《藝術家》1993.03
	03.20 - 03.28，珍傳畫廊舉辦「林勤霖個展」。	《藝術家》1993.03
	03.20 - 03.29，耕山藝術中心舉辦「林耀生、林嶺森水彩雙個展」。	《藝術家》1993.03
1993	03.20 - 04.04，臺灣畫廊舉辦「沈提個展」。	《藝術家》1993.03、《藝術家》1993.04
	03.23 - 04.06，隔山畫廊舉辦「雷雙的花油畫展」。	《藝術家》1993.03、《藝術家》1993.04
	03.24 - 04.24，新潮派藝術廣場舉辦「張琪花鳥個展」。	《藝術家》1993.04
	03.25 - 04.15，維納斯藝廊舉辦「梁奕焚不悔的浪漫」。	《藝術家》1993.04
	03.25 - 04.11，亞洲藝術中心舉辦「第三代精英——風格展」。	《藝術家》1993.03、《藝術家》1993.04
	03.25 - 04.10，陶朋舍舉辦「楊文霓陶作展」。	《藝術家》1993.03、《藝術家》1993.04
	03.25 - 04.08，京華藝術中心臺中分公司舉辦「當代油畫名家聯展」。	《藝術家》1993.03、《藝術家》1993.04
	03.25 - 04.15，逸清藝術中心舉辦「梁奕焚個展」。	《藝術家》1993.04
	03.26 - 04.07，綺麗藝術中心舉辦「國立藝術學院美術系聯展」。	《藝術家》1993.03、《藝術家》1993.04
	03.27 - 04.11，南畫廊舉辦「'93 春季靜物展」。	《藝術家》1993.04、南畫廊
	03.27 - 04.05，台北敦煌藝術中心舉辦「曾謀賢個展」。	《藝術家》1993.03、《藝術家》1993.04
	03.27 - 04.18，阿普畫廊舉辦「顧世勇個展」。	《藝術家》1993.04
	03.27 - 04.17，現代畫廊舉辦「王為銑油畫個展」。	《藝術家》1993.03、《藝術家》1993.04

年代	事件	資料來源
	03.28 - 04.14，清韻藝術中心舉辦「書畫典藏展」。	《藝術家》1993.04
	03.30 - 04.16，有熊氏藝術中心舉辦「水墨畫聯展」。	《藝術家》1993.04
	04，哥德藝術中心舉辦「前輩中堅輩精品展」。	《藝術家》1993.04
	04，從雲軒舉辦「海峽兩岸名家作品展」。	《藝術家》1993.04
	04，璞莊藝術中心舉辦「江兆申書畫收藏展」。	《藝術家》1993.04
	04，璞莊藝術中心舉辦「黃花梨明式家具展」。	《藝術家》1993.04
	04，王家藝術中心舉辦「王國禎油畫展」。	《藝術家》1993.04
	04，北國畫廊舉辦「東北現代油畫展」。	《藝術家》1993.03、《藝術家》1993.04
	04，振樂藝術中心舉辦「邱瑞敏畫作」。	《藝術家》1993.04
	04，御殿畫廊舉辦「張京生作品展」。	《藝術家》1993.03
	04，圓座藝術中心舉辦「昌世軍作品展」。	《藝術家》1993.04
	04，小雅畫廊舉辦「高好禮、徐東林作品展」。	《藝術家》1993.04
1993	04.01 - 04.30，明生畫廊舉辦「國內具象畫展」。	《藝術家》1993.04、明生畫廊
	04.01 - 04.15，首都藝術中心舉辦「第一新銳的成長」。	《藝術家》1993.04
	04.01 - 04.30，印象畫廊舉辦「名家油畫精品展」。	《藝術家》1993.04
	04.01 - 04.30，台中東之畫廊舉辦「名家珍藏展」。	《藝術家》1992.04
	04.01 - 04.10，德元藝廊舉辦「中國近代名家系列特展」。	《藝術家》1993.04
	04.01 - 04.14，孟焦畫坊舉辦「玄修印會聯展」。	《藝術家》1993.04
	04.01 - 04.21，傳承藝術中心舉辦「傳承三周年精品展」。	《藝術家》1993.04、傳承藝術中心
	04.01 - 04.14，好來藝術中心舉辦「花」聯作展。	《藝術家》1993.04
	04.01 - 04.30，陽門藝術中心舉辦「近代名家水墨畫聯展」。	《藝術家》1993.04
	04.01 - 04.14，長天藝坊舉辦「陳甲上油畫個展」。	《藝術家》1993.04
	04.01 - 04.31，開元畫廊舉辦「傳統書畫——中堂對聯之美」。	《藝術家》1993.04
	04.02 - 04.09，金品藝廊舉辦「黃素琴、林甫美西畫聯展」。	《藝術家》1993.04
	04.02 - 04.29，高高畫廊舉辦「程代勒個展」。	《藝術家》1993.04

1993

年代	事件	資料來源
	04.03 - 04.25，首都藝術中心舉辦「生活、浪漫、心象——張國華個展」。	首都藝術中心
	04.03 - 04.28，長流畫廊舉辦「黃鷗波書畫近作展」。	《藝術家》1993.04
	04.03 - 04.25，龍門畫廊舉辦「黃榮禧1980～1993創作展」。	《藝術家》1993.04、龍門雅集
	04.03 - 04.25，台北漢雅軒舉辦「執念——心相撲影」。	《藝術家》1993.04
	04.03 - 04.27，真善美畫廊舉辦「朱銘系列作品展」。	《藝術家》1993.04
	04.03 - 04.30，名門畫廊舉辦「強畫出擊專題展」。	《藝術家》1993.04
	04.03 - 04.28，現代畫廊舉辦「現代陶藝展」。	現代畫廊
	04.03 - 04.15，爵士攝影藝廊舉辦「圖騰影展」。	《藝術家》1993.04
	04.03 - 04.25，臺北首都藝術中心舉辦「張國華油畫展」。	《藝術家》1993.04
	04.03 - 04.11，皇冠藝文中心舉辦「黃春明新書發表暨個展」。	《藝術家》1993.04
	04.03 - 04.14，東之畫廊舉辦「李永貴畫展」。	《藝術家》1992.04
1993	04.03 - 04.16，恆昶藝廊舉辦「柯武城——古都北平攝影展」。	《藝術家》1993.04
	04.03 - 04.29，視丘攝影文化廣場舉辦「原植久攝影展」。	《藝術家》1993.04
	04.03 - 04.25，當代藝術公司舉辦「郭振昌個展」。	《藝術家》1993.04
	04.03 - 04.21，積禪藝術中心舉辦「謝以文彩墨展」。	《藝術家》1993.04
	04.03 - 04.14，官林藝術中心舉辦「汪壽寧油畫個展」。	《藝術家》1993.04
	04.03 - 04.15，台南官林藝術中心舉辦「孫家勤畫千佛」。	《藝術家》1993.04
	04.03 - 04.18，長江藝術中心舉辦「常進人物畫展」。	《藝術家》1993.04
	04.03 - 04.25，台北阿普畫廊舉辦「許自貴個展」。	《藝術家》1993.04
	04.03 - 04.18，時代畫廊舉辦「李金祝創作展」。	《藝術家》1993.04
	04.03 - 04.25，臻品藝術中心舉辦「鄭妸楹個展」。	《藝術家》1993.04
	04.03 - 04.27，玄門藝術中心舉辦「東方繪畫的新出擊I」。	《藝術家》1993.04
	04.03 - 04.11，珍傳畫廊舉辦「張佳婷個展」。	《藝術家》1993.04

年代	事件	資料來源
	04.03 - 04.24，飛皇藝術中心舉辦「介乎於剎那與永恆的一瞬間」。	《藝術家》1993.04
	04.03 - 04.16，翡冷翠藝術中心舉辦「芳蘭美展」。	《藝術家》1993.04
	04.03 - 04.18，中銘藝術中心舉辦「面對面藝術群畫展」。	《藝術家》1993.04
	04.03 - 04.18，世代藝術中心舉辦「白丰中畫展」。	《藝術家》1993.04
	04.03 - 04.25，亞帝藝術中心舉辦「蘇世雄雕釉展」。	《藝術家》1993.04
	04.03 - 04.25，采風藝術中心舉辦「歐洲版畫家作品展」。	《藝術家》1993.04
	04.03 - 04.18，第凡內畫廊舉辦「形之象特展」。	《藝術家》1993.04
	04.03 - 04.26，連信藝品藝廊舉辦「臺灣瑰寶——交趾陶」。	《藝術家》1993.04
	04.03 - 04.26，連信藝品藝廊舉辦「宜興紫砂——名壺展」。	《藝術家》1993.04
	04.03 - 04.29，曾氏藝術廳舉辦「國畫名家扇面百幅展」。	《藝術家》1993.04
	04.03 - 04.28，琢璞藝術中心舉辦「石虎重彩畫展」。	《藝術家》1993.04
	04.03 - 04.20，大未來畫廊舉辦「林照明個展」。	《藝術家》1993.04
1993	04.03 - 04.20，大未來畫廊舉辦「趙無極、趙春翔、朱沅芷、常玉精品展」。	《藝術家》1993.04
	04.03 - 04.30，德瀚畫廊舉辦「孔法（Konfar）個展」。	《藝術家》1993.04
	04.04 - 04.25，炎黃藝術館舉辦「賈鵑麗畫展」。	《藝術家》1993.04
	04.04 - 04.25，日升月鴻畫廊舉辦「內省、再生——新生代油畫精選」。	《藝術家》1993.04
	04.06 - 04.25，積禪 50 藝術中心舉辦「虞曾富美油畫展」。	《藝術家》1993.04
	04.06 - 04.25，積禪 50 藝術中心舉辦「郭博州畫展」。	《藝術家》1993.04
	04.06 - 04.28，內惟埤國際藝術中心舉辦「書畫典藏集粹」。	《藝術家》1993.04
	04.07 - 04.22，根生藝廊舉辦「郭軔油畫個展」。	《藝術家》1993.04
	04.08 - 05.02，家畫廊舉辦「女性藝術家抽象藝術聯展」。	《藝術家》1993.04、《藝術家》1993.05、家畫廊
	04.08 - 04.30，高陽畫廊舉辦「近代名家書畫展」。	《藝術家》1993.04
	04.08 - 04.30，三愛創意藝術中心舉辦「張建國作品展」。	《藝術家》1993.04
	04.09 - 04.18，台北敦煌藝術中心舉辦「唐國樑個展」。	《藝術家》1993.04

年代	事件	資料來源
	04.09 - 04.25，世紀畫廊舉辦「重彩畫名家聯展」。	《藝術家》1993.04
	04.10 - 04.30，金品藝廊舉辦「名家聯展」。	《藝術家》1993.04
	04.10 - 04.25，飛元藝術中心舉辦「陳建中個展」。	《藝術家》1993.04
	04.10 - 04.25，帝門藝術中心、台中帝門藝術中心舉辦「潘朝森'93個展」。	《藝術家》1993.04
	04.10 - 04.30，串門藝術空間舉辦「董振平版畫、雕塑展」。	《藝術家》1993.04、倪晨、陳麗華、李廣中
	04.10 - 04.25，臻品藝術中心舉辦「張新丕、李明則聯展」。	《藝術家》1993.04
	04.10 - 05.02，景陶坊舉辦「當代銅紅系列聯展」。	《藝術家》1993.04
	04.10 - 04.22，綺麗藝術中心舉辦「林欽賢油畫個展」。	《藝術家》1993.04
	04.10 - 04.25，形而上畫廊舉辦「臺灣美術新生代流覽」。	《藝術家》1993.04
	04.10 - 05.01，現代畫廊舉辦「陳明善油畫展」。	《藝術家》1993.04
	04.10 - 04.28，繪畫欣賞交流協會附設畫廊舉辦「董籬個展」。	《藝術家》1993.04
1993	04.12 - 04.30，德元藝廊舉辦「近代名家系列特展」。	《藝術家》1993.04
	04.13 - 04.25，隔山畫館高雄分館舉辦「雷雙的花油畫展」。	《藝術家》1993.04
	04.16 - 04.25，亞洲藝術中心舉辦「蔡文雄首次個展」。	《藝術家》1993.04、亞洲藝術中心
	04.16 - 05.14，隔山畫廊舉辦「李鴻印漆畫展」。	《藝術家》1993.04、《藝術家》1993.05
	04.16 - 05.02，京華藝術中心臺中分公司舉辦「新象畫展」。	《藝術家》1993.04
	04.16 - 04.29，孟焦畫坊舉辦「吳相文油畫展」。	《藝術家》1993.04
	04.16 - 04.30，長天藝坊舉辦「閩臺油畫聯展」。	《藝術家》1993.04
	04.17 - 04.29，爵士攝影藝廊舉辦「全國學生創意攝影觀摩展」。	《藝術家》1993.04
	04.17 - 04.30，首都藝術中心舉辦「徐良臣油畫個展」。	《藝術家》1993.04
	04.17 - 05.09，皇冠藝文中心舉辦「謝明錩個展」。	《藝術家》1993.04、《藝術家》1993.05
	04.17 - 05.02，愛力根畫廊舉辦「陳志堅畫展」。	《藝術家》1993.04、愛力根畫廊
	04.17 - 05.16，誠品畫廊舉辦「蔡根個展」。	誠品畫廊
	04.17 - 05.07，有熊氏藝術中心舉辦「黃朝湖畫展」。	《藝術家》1993.04、《藝術家》1993.05

1993

年代	事件	資料來源
	04.17 - 04.28，官林藝術中心舉辦「孫家勤畫千佛」。	《藝術家》1993.04
	04.17 - 04.30，好來藝術中心舉辦「許智育個展」。	《藝術家》1993.04
	04.17 - 05.02，臺灣畫廊舉辦「王武森個展」。	《藝術家》1993.04
	04.21 - 05.02，台北敦煌藝術中心舉辦「春暖花開聯展」。	《藝術家》1993.04
	04.22 - 05.13，傳承藝術中心舉辦「朱紅 '93 新作展」。	《藝術家》1993.04、《藝術家》1993.05、傳承藝術中心
	04.24 - 05.15，現代畫廊舉辦「張心龍個展——再生」。	現代畫廊
	04.24 - 05.02，帝門藝術中心、台中帝門藝術中心舉辦「蕭如松紀念展」。	《藝術家》1993.04
	04.24 - 05.12，台南官林藝術中心舉辦「鍾奕華油畫個展」。	《藝術家》1993.05
	04.24 - 05.12，長江藝術中心舉辦「何曦個展」。	《藝術家》1993.05
	04.24 - 05.23，阿普畫廊舉辦「陳珠櫻、唐儷禎、林偉民聯展」。	《藝術家》1993.05
1993	04.24 - 05.09，時代畫廊舉辦「張義雄個展」。	《藝術家》1993.04、《藝術家》1993.05
	04.24 - 05.07，彩虹攝影藝廊舉辦「淡事大傳系畢業展」。	《藝術家》1993.05
	04.24 - 05.12，京典藝術中心舉辦「顏雍宗油畫展」。	《藝術家》1993.04、《藝術家》1993.05
	04.24 - 04.30，耕山藝術中心舉辦「泰北高中美工科第三屆教師聯展」。	《藝術家》1993.04
	04.24 - 05.15，現代畫廊舉辦「張心龍個展」。	《藝術家》1993.04、《藝術家》1993.05
	04.27 - 05.12，當代藝術公司舉辦「鐘渃個展」。	《藝術家》1993.04、《藝術家》1993.05
	04.29 - 05.12，根生藝廊舉辦「王春香、廖本生雙人展」。	《藝術家》1993.04、《藝術家》1993.05
	04.29 - 05.12，世紀畫廊舉辦「飛揚系列（二）」。	《藝術家》1993.04、《藝術家》1993.05
	05，名門畫廊舉辦「楊識宏、黃玉成、簡正雄專題展」。	《藝術家》1993.05
	05，收藏家畫廊舉辦「名家精品展」。	《藝術家》1993.05
	05，泰德畫廊舉辦「陳家榮作品」。	《藝術家》1993.05
	05，振樂藝術中心舉辦「中國古木雕藝術」。	《藝術家》1993.05
	05，御殿畫廊舉辦「王元珍作品」。	《藝術家》1993.05
	05，雅舍藝術中心舉辦「驚艷」。	《藝術家》1993.05

年代	事件	資料來源
	05,臺灣畫廊舉辦「李民中、陸先銘、郭維國、連建興、盧天炎五人連展」。	《藝術家》1993.05
	05,尊彩藝術中心舉辦「尊彩藝術中心開幕」。	尊彩藝術中心
	05,開元畫廊舉辦「週年慶特展」。	《藝術家》1993.05
	05.01 - 05.12,阿波羅畫廊舉辦「洛貞油畫個展」。	《藝術家》1993.05、阿波羅畫廊
	05.01 - 05.12,東之畫廊舉辦李吉政畫展「素描的光點」。	東之畫廊
	05.01 - 05.30,長流畫廊舉辦「張大千九五紀念展」。	《藝術家》1993.05
	05.01 - 05.20,龍門畫廊舉辦「朱禮銀個展」。	《藝術家》1993.05、龍門雅集
	05.01 - 05.31,明生畫廊舉辦「花之風情畫展」。	《藝術家》1993.05、明生畫廊
	05.01 - 05.16,南畫廊舉辦「陳榮和水彩個展」。	《藝術家》1993.05、南畫廊
	05.01 - 05.13,今天畫廊舉辦「魏慶發個展」。	《藝術家》1993.05
	05.01 - 05.23,現代畫廊舉辦「唯美1993抒情——徐敏油畫展」。	現代畫廊
1993	05.01 - 05.17,敦煌台中中友分部舉辦「王秀杞雕刻展」。	《藝術家》1993.05
	05.01 - 05.13,爵士攝影藝廊舉辦「國立藝術學院美術系攝影展」。	《藝術家》1993.05
	05.01 - 05.13,臺北首都藝術中心舉辦「李沙水彩畫個展」。	《藝術家》1993.05
	05.01 - 05.14,首都藝術中心舉辦「生涯有愛聯展」。	《藝術家》1993.05
	05.01 - 05.12,東之畫廊舉辦「李吉政素描畫展」。	《藝術家》1992.05
	05.01 - 05.07,金品藝廊舉辦「高佩文個展」。	《藝術家》1993.05
	05.01 - 05.16,飛元藝術中心舉辦「李文謙個展」。	《藝術家》1993.05
	05.01 - 05.16,哥德藝術中心舉辦「第三屆綠水畫會膠彩聯展」。	《藝術家》1993.05
	05.01 - 05.08,德元藝廊舉辦「德元書畫研究會珍品展」。	《藝術家》1993.05
	05.01 - 05.14,恆昶藝廊舉辦「世新印攝科畢業班聯展」。	《藝術家》1993.05
	05.01 - 05.14,孟焦畫坊舉辦「蔡忠南陶藝創作展」。	《藝術家》1993.05
	05.01 - 05.12,宮林藝術中心舉辦「尚文彬北美寫生展 II」。	《藝術家》1993.05
	05.01 - 05.16,台北阿普畫廊舉辦「黃志陽、楊仁明聯展」。	《藝術家》1993.05

年代	事件	資料來源
	05.01 - 05.31，璞莊藝術中心舉辦「陳進、林玉山、曾景文、蕭如松收藏展」。	《藝術家》1993.05
	05.01 - 05.23，臻品藝術中心舉辦「張正仁個展」。	《藝術家》1993.05
	05.01 - 05.23，臻品藝術中心舉辦「伊通公園12人聯展」。	《藝術家》1993.05
	05.01 - 05.16，日升月鴻畫廊舉辦「黃藏右個展」。	《藝術家》1993.05
	05.01 - 05.23，吉証畫廊舉辦「何肇衢、陳輝東、陳瑞福聯展」。	《藝術家》1993.05
	05.01 - 05.16，好來藝術中心舉辦「蔡義雄個展」。	《藝術家》1993.05
	05.01 - 05.24，信天藝術雅苑舉辦「人體油畫聯展」。	《藝術家》1993.05
	05.01 - 05.09，珍傳畫廊舉辦「柯淑芬個展」。	《藝術家》1993.05
	05.01 - 05.30，高高畫廊舉辦「張慶祥油畫個展」。	《藝術家》1993.05
	05.01 - 05.23，中銘藝術中心舉辦「五月溫馨畫展」。	《藝術家》1993.05
	05.01 - 05.29，內惟埤國際藝術中心舉辦「書畫典藏集粹」。	《藝術家》1993.05
1993	05.01 - 05.14，北國畫廊舉辦「大陸名家油畫展」。	《藝術家》1993.05
	05.01 - 05.14，長天藝坊舉辦「長天收藏水墨字畫展」。	《藝術家》1993.05
	05.01 - 05.22，現代畫廊舉辦「徐敏油畫展」。	《藝術家》1993.05
	05.01 - 05.16，第凡內畫廊舉辦「楊德俊粉彩、油畫個展」。	《藝術家》1993.05
	05.01 - 05.30，曾氏藝術廳舉辦「國畫名家百幅作品展」。	《藝術家》1993.05
	05.01 - 05.22，繪畫欣賞交流協會附設畫廊舉辦「楊涵婷、蔡育田聯展」。	《藝術家》1993.05
	05.01 - 05.30，尊彩藝術中心舉辦「彩繪人生系列I」。	《藝術家》1993.05
	05.01 - 05.31，德瀚畫廊舉辦「楊維中個展」。	《藝術家》1993.05
	05.02 - 05.23，名家藝術中心舉辦「王志雄、曾賢財、盛正德、張永和、簡錦清五人聯展」。	《藝術家》1993.05
	05.03 - 05.31，愛力根畫廊舉辦「代理畫家聯展」。	《藝術家》1993.05
	05.05 - 05.20，陶朋舍舉辦「梁冠明陶瓷展」。	《藝術家》1993.05
	05.05 - 05.20，台中東之畫廊舉辦「張靄維油畫展」。	《藝術家》1992.05
	05.05 - 05.27，炎黃藝術館舉辦「周思聰畫展」。	《藝術家》1993.05

年代	事件	資料來源
	05.05 - 05.23，家畫廊舉辦「潘玉良、常玉雙人展」。	《藝術家》1993.05、家畫廊
	05.05 - 05.31，德門畫廊舉辦「明清書畫珍藏品特展」。	《藝術家》1993.05
	05.05 - 05.31，德門畫廊舉辦于右任學書蘇軾《前、後赤壁賦卷》特展。	《藝術家》1993.05
	05.06 - 05.09，悠閑藝術中心舉辦「實驗價・值」。	《藝術家》1993.05
	05.07 - 05.23，亞洲藝術中心舉辦「亞洲藝術春季大展」。	《藝術家》1993.05
	05.08 - 05.27，現代畫廊舉辦「陳昭宏個展」。	現代畫廊
	05.08 - 05.24，印象畫廊舉辦「五月畫會聯展」。	《藝術家》1993.05
	05.08 - 05.14，金品藝廊舉辦「林其文、黃如然國畫聯展」。	《藝術家》1993.05
	05.08 - 05.22，迎曦坊咖啡畫廊舉辦「何肇衢油畫個展」。	《藝術家》1993.05
	05.08 - 05.30，隔山畫館高雄分館舉辦「關東中國畫展」。	《藝術家》1993.05
	05.08 - 05.30，隔山畫館高雄分館舉辦「李鴻印漆畫展」。	《藝術家》1993.05
1993	05.08 - 05.23，帝門藝術中心、台中帝門藝術中心舉辦「五月溫馨情——來自蔚藍海岸陽光的獻禮」。	《藝術家》1993.05
	05.08 - 05.31，積禪藝術中心舉辦「陳有樂陶藝展」。	《藝術家》1993.05
	05.08 - 06.06，積禪 50 藝術中心舉辦「邁向顛峰大展」。	《藝術家》1993.05
	05.08 - 05.30，有熊氏藝術中心舉辦「陳銘鈞油畫個展」。	《藝術家》1993.05
	05.08 - 05.20，綺麗藝術中心舉辦「徐光油畫個展」。	《藝術家》1993.05
	05.08 - 05.28，翡冷翠藝術中心舉辦「1970 大觀展」。	《藝術家》1993.05
	05.08 - 05.30，三愛創意藝術中心舉辦「路巨鼎油畫展」。	《藝術家》1993.05
	05.08 - 05.23，形而上畫廊舉辦「關於那一場風花雪月」。	《藝術家》1993.05
	05.08 - 05.30，亞帝藝術中心舉辦「陳文輝油畫個展」。	《藝術家》1993.05
	05.08 - 05.23，采風藝術中心舉辦「黃銘祝 '93 作品展」。	《藝術家》1993.05
	05.08 - 05.27，現代畫廊舉辦「陳昭宏油畫展」。	《藝術家》1993.05
	05.08 - 05.28，新生態藝術環境舉辦「李明則 '93 個展」。	《藝術家》1993.05

年代	事件	資料來源
	05.08 - 05.25，大未來畫廊舉辦「邱秉恆個展」。	《藝術家》1993.05
	05.08 - 06.06，雲蒸藝術中心舉辦「當代水墨名家聯展」。	《藝術家》1993.05
	05.08 - 05.23，小雅畫廊舉辦「高好禮油畫展」。	《藝術家》1993.05
	05.09 - 05.29，世寶坊畫廊舉辦「陳錦芳版畫個展」。	《藝術家》1993.05
	05.10 - 05.31，德元藝廊舉辦「德元 12 周年字畫精品展」。	《藝術家》1993.05
	05.11 - 05.28，珍傳畫廊舉辦「名家聯展」。	《藝術家》1993.05
	05.12 - 05.23，台北敦煌藝術中心舉辦「陳士侯畫展」。	《藝術家》1993.05
	05.12 - 05.18，皇冠藝文中心舉辦「黃春明新書發表暨個展」。	《藝術家》1993.05
	05.13 - 05.31，隔山畫廊舉辦「關東中國畫展」。	《藝術家》1993.05
	05.14 - 06.03，傳承藝術中心舉辦「卓鶴君個展」。	《藝術家》1993.05、《藝術家》1993.06、傳承藝術中心
	05.15 - 05.26，阿波羅畫廊舉辦「陳昭宏小品展」。	《藝術家》1993.05、阿波羅畫廊
1993	05.15 - 05.30，台北漢雅軒舉辦「臺灣 90's 新觀念族群」。	《藝術家》1993.05
	05.15 - 05.27，爵士攝影藝廊舉辦「國立政治大學廣告系廣告攝影展」。	《藝術家》1993.05
	05.15 - 05.30，首都藝術中心舉辦「林珮淳油畫個展」。	《藝術家》1993.05
	05.15 - 05.30，雄獅畫廊舉辦「楊成愿 '93 近代展」。	《藝術家》1993.05、李賢文
	05.15 - 05.21，金品藝廊舉辦「名家聯展」。	《藝術家》1993.05
	05.15 - 05.28，恆昶藝廊舉辦「章嘉年攝影首展」。	《藝術家》1993.06
	05.15 - 05.30，柏林畫廊舉辦「五月溫馨飄香風格展」。	《藝術家》1993.05
	05.15 - 05.30，當代藝術公司舉辦「陳張莉作品欣賞」。	《藝術家》1993.05
	05.15 - 05.30，串門藝術空間舉辦「于彭個展」。	《藝術家》1993.05、倪晨、陳麗華、李廣中
	05.15 - 05.30，孟焦畫坊舉辦「吳則磐水墨創作展」。	《藝術家》1993.05
	05.15 - 05.28，官林藝術中心舉辦「鍾奕華油畫個展」。	《藝術家》1993.05
	05.15 - 05.28，台南官林藝術中心舉辦「尚文彬北美寫生展 II」。	《藝術家》1993.05

年代	事件	資料來源
	05.15 - 05.30，時代畫廊舉辦「江大海個展」。	《藝術家》1993.05
	05.15 - 06.13，台中世紀畫廊舉辦「廖修平、楊識宏、卓有瑞聯展」。	《藝術家》1993.05、《藝術家》1993.06
	05.15 - 06.14，龐畢度藝術空間舉辦「故事的開始就在龐畢度」。	《藝術家》1993.05、《藝術家》1993.06
	05.16 - 05.31，今天畫廊舉辦「吳智仁陶藝展」。	《藝術家》1993.05
	05.16 - 05.30，臺北首都藝術中心舉辦「楊恩生水彩展」。	《藝術家》1993.05
	05.16 - 05.30，長天藝坊舉辦「長天收藏水彩油畫展」。	《藝術家》1993.05
	05.18 - 06.06，新生畫廊舉辦「觀音百態木雕展」。	《藝術家》1993.06
	05.19 - 06.02，敦煌台中友分部舉辦「吳榮賜木雕展」。	《藝術家》1993.05、《藝術家》1993.06
	05.19 - 05.31，根生藝廊舉辦「潘蓬彬油畫展」。	《藝術家》1993.06
	05.20 - 06.13，台北阿普畫廊舉辦「范姜明道個展」。	《藝術家》1993.05、《藝術家》1993.06
	05.21 - 06.06，傳家藝術中心舉辦「高山嵐畫展」。	《藝術家》1993.05
1993	05.22 - 06.08，龍門畫廊舉辦「龍門收藏展」。	《藝術家》1993.05、《藝術家》1993.06
	05.22 - 06.06，南畫廊舉辦「台灣畫中的人物」。	《藝術家》1993.05
	05.22 - 06.13，皇冠藝文中心舉辦「倪再沁個展」。	《藝術家》1993.05、《藝術家》1993.06
	05.22 - 06.02，台中東之畫廊舉辦「殷保康水彩畫展」。	《藝術家》1992.05、《藝術家》1992.06
	05.22 - 05.28，金品藝廊舉辦「李華濃國畫個展」。	《藝術家》1993.05
	05.22 - 06.06，飛元藝術中心舉辦「張正仁個展」。	《藝術家》1993.05、《藝術家》1993.06
	05.22 - 06.20，誠品畫廊舉辦「年度主題展」。	誠品畫廊
	05.22 - 06.04，彩虹攝影藝廊舉辦「Canon 亞太地區攝影大賽得獎作品展」。	《藝術家》1993.05、《藝術家》1993.06
	05.22 - 06.02，綺麗藝術中心舉辦「徐熙水墨個展」。	《藝術家》1993.05
	05.22 - 06.04，世代藝術中心舉辦「張大千畫展」。	《藝術家》1993.06
	05.22 - 06.10，現代畫廊舉辦「金芬華油畫展」。	《藝術家》1993.05、《藝術家》1993.06
	05.28 - 06.20，逸清藝術中心舉辦「陳艾妮個展」。	《藝術家》1993.06

1993

年代	事件	資料來源
	05.29 - 06.13，南畫廊舉辦「台灣人物畫展」。	南畫廊
	05.29 - 06.10，爵士攝影藝廊舉辦「文化、輔大、藝專三校聯展」。	《藝術家》1993.06
	05.29 - 06.04，金品藝廊舉辦「名家聯展」。	《藝術家》1993.06
	05.29 - 06.10，哥德藝術中心舉辦「全省膠彩畫展」。	《藝術家》1993.06
	05.29 - 06.11，恆昶藝廊舉辦「銘傳攝影社聯展」。	《藝術家》1993.05、《藝術家》1993.06
	05.29 - 06.08，逸清藝術中心舉辦「姚克洪個展」。	《藝術家》1993.06
	05.29 - 06.20，臻品藝術中心舉辦「王福東個展」。	《藝術家》1993.06
	05.29 - 06.06，珍傳畫廊舉辦「施金輝個展」。	《藝術家》1993.05
	05.29 - 06.15，第凡內畫廊舉辦「顏聖哲小品水墨特展」。	《藝術家》1993.06
	05.30 - 06.20，臻品藝術中心舉辦「郭雅眉、施並致聯展」。	《藝術家》1993.06
	06，吉証畫廊舉辦「中青畫家聯展」。	《藝術家》1993.06
	06，泰德畫廊舉辦「郭博州、林珮淳、陳威宏聯展」。	《藝術家》1993.06
1993	06，翡冷翠藝術中心舉辦「名家油畫聯展」。	《藝術家》1993.06
	06，御殿畫廊舉辦「楊浩石作品展」。	《藝術家》1993.06
	06.01 - 06.30，長流畫廊舉辦「林風眠特展」。	《藝術家》1993.06
	06.01 - 06.30，明生畫廊舉辦「歐洲名家版畫展」。	《藝術家》1993.06、明生畫廊
	06.01 - 06.15，首都藝術中心舉辦「候祿油畫個展」。	《藝術家》1993.06
	06.01 - 06.18，愛力根畫廊舉辦「代理畫家聯展」。	《藝術家》1993.06
	06.01 - 06.15，德元藝廊舉辦「近代名家冊頁精品特展」。	《藝術家》1993.06
	06.01 - 06.30，收藏家畫廊舉辦「明清珍品名畫展」。	《藝術家》1993.06
	06.01 - 06.13，孟焦畫坊舉辦「何大忠書法水墨大展」。	《藝術家》1993.06
	06.01 - 06.30，璞莊藝術中心舉辦「曾景文、蕭如松作品收藏展」。	《藝術家》1993.06
	06.01 - 06.30，翡冷翠藝術中心舉辦「唐海文個展」。	雲河藝術
	06.01 - 06.30，內惟埤國際藝術中心舉辦「近代中國名家書畫展」。	《藝術家》1993.06
	06.01 - 07.04，王家藝術中心舉辦「丁紹光畫展」。	《藝術家》1993.06

年代	事件	資料來源
	06.01 - 06.15，長天藝坊舉辦「中西字畫常態展」。	《藝術家》1993.06
	06.01 - 06.30，振樂藝術中心舉辦「中國古木雕、刺繡、家具、佛像展」。	《藝術家》1993.06
	06.01 - 06.15，曾氏藝術廳舉辦「翟啟綱花鳥畫展」。	《藝術家》1993.06
	06.01 - 07.12，彩田藝術空間舉辦「九人雕塑展」。	《藝術家》1993.07
	06.01 - 06.30，朝代世界藝術有限公司、朝代藝術舉辦「經紀畫家六月聯展」。	《藝術家》1993.06
	06.01 - 06.30，開元畫廊舉辦「古今名家精品珍藏特展」。	《藝術家》1993.06
	06.02 - 06.15，台北敦煌藝術中心舉辦「敦煌當代油畫展」。	《藝術家》1993.06
	06.03 - 06.27，家畫廊舉辦「推薦作品聯展」。	《藝術家》1993.06、家畫廊
	06.03 - 06.30，尊彩藝術中心舉辦「彩繪人生系列 II」。	《藝術家》1993.06
	06.04 - 06.16，亞洲藝術中心舉辦「台灣精英雕塑 VS 羅丹」。	《藝術家》1993.06、亞洲藝術中心
	06.04 - 06.24，傳承藝術中心舉辦「鄭力 '93 新作展」。	《藝術家》1993.06、傳承藝術中心
1993	06.05 - 06.22，首都藝術中心舉辦「花語錄黃進龍專題個展」。	首都藝術中心
	06.05 - 06.20，東之畫廊舉辦曾現澄水彩畫展「台灣鄉景系列」。	東之畫廊
	06.05 - 06.30，真善美畫廊舉辦「朱銘石雕首展」。	《藝術家》1993.06
	06.05 - 06.25，今天畫廊舉辦「張舒嵋西畫個展」。	《藝術家》1993.06
	06.05 - 06.30，名門畫廊舉辦「名門有約」畫展。	《藝術家》1993.06
	06.05 - 06.23，臺北首都藝術中心舉辦「黃進龍創作展」。	《藝術家》1993.06
	06.05 - 06.20，雄獅畫廊舉辦「郭英聲攝影展」。	《藝術家》1993.06、李賢文
	06.05 - 06.20，東之畫廊舉辦「曾現澄水彩畫展」。	《藝術家》1992.06
	06.05 - 06.30，台中東之畫廊舉辦「蒲浩明雕塑展」。	《藝術家》1992.06
	06.05 - 06.11，金品藝廊舉辦「吳瑞麟國畫展」。	《藝術家》1993.06
	06.05 - 06.20，梵藝術中心舉辦「陳阿發台南油畫首展」。	《藝術家》1993.06
	06.05 - 06.19，八大畫廊舉辦「'93 南州美展」。	《藝術家》1993.06、八大畫廊
	06.05 - 06.30，積禪藝術中心舉辦「嚴以敬彩墨小品展」。	《藝術家》1993.06

年代	事件	資料來源
	06.05 - 06.27，有熊氏藝術中心舉辦「江明賢西藏風情近作收藏展」。	《藝術家》1993.06
	06.05 - 06.16，官林藝術中心舉辦「劉展鴻畫展」。	《藝術家》1993.06
	06.05 - 06.27，長江藝術中心舉辦「典藏女人——水墨人體畫展」。	《藝術家》1993.06
	06.05 - 07.04，阿普畫廊舉辦「黃海雲個展」。	《藝術家》1993.06
	06.05 - 06.20，時代畫廊舉辦「陳香吟個展」。	《藝術家》1993.06
	06.05 - 06.18，彩虹攝影藝廊舉辦「第七屆春在中華攝影比賽得獎作品展」。	《藝術家》1993.06
	06.05 - 06.17，傳家藝術中心舉辦「王健首次油畫個展」。	《藝術家》1993.06
	06.05 - 06.27，信天藝術雅苑舉辦「林耀生、詹生興油畫聯展」。	《藝術家》1993.06
	06.05 - 06.13，珍傳畫廊舉辦「畫家的自畫像」。	《藝術家》1993.06
	06.05 - 06.25，三愛創意藝術中心舉辦「三愛週年回顧展」。	《藝術家》1993.06
	06.05 - 06.20，中銘藝術中心舉辦「週年展」。	《藝術家》1993.06
1993	06.05 - 06.20，京典藝術中心舉辦「府城古蹟展」。	《藝術家》1993.06
	06.05 - 06.20，采風藝術中心舉辦「何肇衢、潘朝森、蔡國川、江隆芳四人聯展」。	《藝術家》1993.05、《藝術家》1993.06
	06.05 - 06.23，現代畫廊舉辦「張金蓮雕塑小品展」。	《藝術家》1993.06
	06.05 - 06.26，繪畫欣賞交流協會附設畫廊舉辦「黃慧鶯、李唐油畫聯展」。	《藝術家》1993.06
	06.05 - 06.22，大未來畫廊舉辦「丁偉達個展」。	《藝術家》1993.06
	06.05 - 06.22，大未來畫廊舉辦「羅丹、高更、常玉、阿貝爾、帕拉帝諾精品展」。	《藝術家》1993.06
	06.05 - 06.30，德瀚畫廊舉辦「班尼（Benyi）個展」。	《藝術家》1993.06
	06.06 - 06.20，根生藝廊舉辦「陳耀宗油畫展」。	《藝術家》1993.06
	06.06 - 06.16，世代藝術中心舉辦「沈宏錦、陳以書裝置平面繪畫雙人展」。	《藝術家》1993.06
	06.06 - 06.27，名家藝術中心舉辦「梁奕焚、梁又仁兄弟聯展」。	《藝術家》1993.06
	06.06 - 06.27，根源畫廊舉辦「陳朝華陶藝展」。	《藝術家》1993.06
	06.08 - 06.27，新生畫廊舉辦「大陸文物精品展」。	《藝術家》1993.06
	06.08 - 06.28，世寶坊畫廊舉辦「吳昊油畫個展」。	《藝術家》1993.06

年代	事件	資料來源
1993	06.09 - 06.30，炎黃藝術館舉辦「李可染畫展」。	《藝術家》1993.06
	06.10 - 06.30，隔山畫館高雄分館舉辦「關東中國畫展」。	《藝術家》1993.05、《藝術家》1993.06
	06.10 - 06.30，積禪 50 藝術中心舉辦「張柏煙個展」。	《藝術家》1993.06
	06.10 - 06.30，積禪 50 藝術中心舉辦「黃郁生個展」。	《藝術家》1993.06
	06.10 - 07.03，北國畫廊舉辦「首屆袖珍畫邀請展」。	《藝術家》1993.06
	06.11 - 06.27，好來藝術中心舉辦「林長修個展」。	《藝術家》1993.06
	06.12 - 06.23，阿波羅畫廊舉辦「嚴以敬油畫個展」。	《藝術家》1993.06、阿波羅畫廊
	06.12 - 06.27，形而上畫廊舉辦「被遺忘的島——林中信油畫首展」。	形而上畫廊
	06.12 - 06.30，龍門畫廊舉辦「劉其偉個展」。	《藝術家》1993.06、龍門雅集
	06.12 - 06.24，爵士攝影藝廊舉辦「意映攝影群像攝影聯展」。	《藝術家》1993.06
	06.12 - 06.18，金品藝廊舉辦「名家聯展」。	《藝術家》1993.06
	06.12 - 06.27，飛元藝術中心舉辦「王福東個展」。	《藝術家》1993.06
	06.12 - 07.11，誠品畫廊世貿館舉辦「趙春翔個展」。	《藝術家》1993.06、《藝術家》1993.07、誠品畫廊
	06.12 - 06.27，串門藝術空間舉辦「午馬聯展——蘇志徹、陳隆興、許自貴、李俊賢、劉高興」。	倪晨、陳麗華、李廣中
	06.12 - 06.21，逸清藝術中心舉辦「劉璋仁第十回展」。	《藝術家》1993.06
	06.12 - 06.27，景陶坊舉辦「當代陶壺六月聯展」。	《藝術家》1993.06
	06.12 - 06.27，景陶坊舉辦「與壺有約」。	《藝術家》1993.06
	06.12 - 06.27，形而上畫廊舉辦「林中信油畫首展」。	《藝術家》1993.06
	06.12 - 07.12，亞帝藝術中心舉辦「'93 新作展」。	《藝術家》1993.06、《藝術家》1993.07
	06.12 - 06.30，雲燕藝術中心舉辦「高義煌、張進勇水墨聯展」。	《藝術家》1993.06
	06.13 - 06.30，帝門藝術中心、台中帝門藝術中心舉辦「義大利光明學派畫家 Tadini 作品賞」。	《藝術家》1993.06
	06.13 - 06.27，日升月鴻畫廊舉辦「賈啟文個展」。	《藝術家》1993.06
	06.13 - 07.27，連信藝品藝廊舉辦「鄧家駒油畫展」。	《藝術家》1993.06、《藝術家》1993.07
	06.13 - 06.30，雅舍藝術中心舉辦「劉其偉畫展」。	《藝術家》1993.06

年代	事件	資料來源
	06.15 - 06.30，首都藝術中心舉辦「孫成新水墨個展」。	《藝術家》1993.06
	06.16 - 06.28，台北敦煌藝術中心舉辦「項剛畫展」。	《藝術家》1993.06
	06.16 - 06.30，德元藝廊舉辦「近代名家書畫特展」。	《藝術家》1993.06
	06.16 - 06.29，立大藝術中心舉辦「東北油畫教授聯展」。	《藝術家》1993.06
	06.16 - 06.29，孟焦畫坊舉辦「藝聲書畫會聯展」。	《藝術家》1993.06
	06.16 - 06.30，曾氏藝術廳舉辦「張潤生山水畫展」。	《藝術家》1993.06
	06.18 - 06.27，亞洲藝術中心舉辦「戴明德個展」。	亞洲藝術中心
	06.18 - 06.30，隔山畫廊舉辦「馬元油畫展」。	《藝術家》1993.06
	06.18 - 07.05，柏林畫廊舉辦「梁坤明油畫展」。	《藝術家》1993.06
	06.18 - 06.30，長天藝坊舉辦「古代石刻碑文拓片展」。	《藝術家》1993.06
	06.19 - 07.04，愛力根畫廊舉辦「邱亞才個展」。	《藝術家》1993.06、愛力根畫廊
1993	06.19 - 06.30，印象畫廊舉辦「南瀛首獎展」。	《藝術家》1993.06
	06.19 - 06.25，金品藝廊舉辦「陳合成個展」。	《藝術家》1993.06
	06.19 - 07.02，哥德藝術中心舉辦「余德煌八十回顧展」。	《藝術家》1993.06
	06.19 - 06.30，台南官林藝術中心舉辦「黃重元畫展」。	《藝術家》1993.06
	06.19 - 07.02，彩虹攝影藝廊舉辦「吳進興攝影個展」。	《藝術家》1993.06
	06.19 - 06.27，珍傳畫廊舉辦「施金輝個展」。	《藝術家》1993.06
	06.19 - 06.30，綺麗藝術中心舉辦「張榮凱油畫展」。	《藝術家》1993.06
	06.19 - 07.04，世紀畫廊舉辦「顧重光油畫展」。	《藝術家》1993.06
	06.19 - 07.08，現代畫廊舉辦「陳隆興個展」。	《藝術家》1993.06、《藝術家》1993.07
	06.19 - 07.04，第凡內畫廊舉辦「羅世長油畫個展」。	《藝術家》1993.06、《藝術家》1993.07
	06.19 - 07.18，龐畢度藝術空間舉辦「江志豪油畫創作展」。	《藝術家》1993.06、《藝術家》1993.07
	06.19 - 06.30，小雅畫廊舉辦「高其偉畫展」。	《藝術家》1993.06

年代	事件	資料來源
	06.25 - 07.10，陶朋舍舉辦「凱倫‧溫諾奎陶展」。	《藝術家》1993.06、《藝術家》1993.07
	06.26 - 07.08，爵士攝影藝廊舉辦「國際觀摩展」。	《藝術家》1993.07
	06.26 - 07.18，雄獅畫廊舉辦「搜神——侯俊明個展」。	《藝術家》1993.06、《藝術家》1993.07、李賢文
	06.26 - 07.02，金品藝廊舉辦「名家聯展」。	《藝術家》1993.06
	06.26 - 07.09，恆昶藝廊舉辦「文化印刷系畢業七人展」。	《藝術家》1993.07
	06.26 - 07.25，誠品畫廊舉辦「顏頂生個展」。	《藝術家》1993.06、《藝術家》1993.07、誠品畫廊
	06.26 - 07.11，時代畫廊舉辦「夏日西畫聯展」。	《藝術家》1993.06、《藝術家》1993.07
	06.26 - 07.22，逸清藝術中心舉辦「香爐展」。	《藝術家》1993.07
	06.26 - 07.18，臻品藝術中心舉辦「宮重文 '93 個展」。	《藝術家》1993.07
	07，泰德畫廊舉辦「陶文岳畫展」。	《藝術家》1993.07
	07，雅舍藝術中心舉辦「名家聯展」。	《藝術家》1993.07
1993	07.01 - 07.31，長流畫廊舉辦「中國油畫精品展」。	《藝術家》1993.07
	07.01 - 07.31，明生畫廊舉辦「夏洛瓦與安東尼尼雙人展」。	《藝術家》1993.07
	07.01 - 07.31，亞洲藝術中心舉辦「代理及推薦畫家聯展」。	《藝術家》1993.07
	07.01 - 07.18，名人畫廊舉辦「呂榮琛個展」。	《藝術家》1993.07
	07.01 - 07.09，金品藝廊舉辦「名家聯展」。	《藝術家》1993.07
	07.01 - 07.30，哥德藝術中心舉辦「名家聯展」。	《藝術家》1993.07
	07.01 - 07.30，隔山畫廊舉辦「于普潔大海油畫展」。	《藝術家》1993.07
	07.01 - 07.31，德元藝廊舉辦「近代大陸名家書畫特展」。	《藝術家》1993.07
	07.01 - 07.31，八大畫廊舉辦「前輩畫家水彩聯展」。	《藝術家》1993.07、八大畫廊
	07.01 - 07.30，孟焦畫坊舉辦「名家書畫聯展」。	《藝術家》1993.07
	07.01 - 07.31，璞莊藝術中心舉辦「曾景文收藏展」。	《藝術家》1993.07
	07.01 - 07.31，臺灣畫廊舉辦「代理畫家聯展」。	《藝術家》1993.07

年代	事件	資料來源
	07.01 - 07.08，長天藝坊舉辦「俞夢彥花鳥人物畫個展」。	《藝術家》1993.07
	07.01 - 07.31，振樂藝術中心舉辦「中國古木雕、老家具、佛像、刺繡展」。	《藝術家》1993.07
	07.01 - 07.15，曾氏藝術廳舉辦「魯風花鳥畫展」。	《藝術家》1993.07
	07.01 - 07.30，圓座藝術中心舉辦「李碩卿精品特展」。	《藝術家》1993.07
	07.01 - 07.25，彩田藝術空間舉辦「世界兒童劇團海報及戲偶展」。	《藝術家》1993.07
	07.01 - 07.31，尊彩藝術中心舉辦「人、情、畫特展」。	《藝術家》1993.07
	07.01 - 07.31，開元畫廊舉辦「當代國畫名家展」。	《藝術家》1993.07
	07.01 - 08.11，雲蒸藝術中心舉辦「馬漢光、謝萬鋐、彭偉嘉油畫三人展」。	《藝術家》1993.07
	07.02 - 07.31，名門畫廊舉辦名家聯展「目不暇給」。	《藝術家》1993.07
	07.02 - 07.25，清韵藝術中心舉辦「趙少昂、楊善深雙人展」。	《藝術家》1993.07
	07.02 - 07.18，大未來畫廊舉辦「美國藝術節」。	《藝術家》1993.07
1993	07.03 - 07.25，皇冠藝文中心舉辦「路青個展」。	《藝術家》1993.07
	07.03 - 07.14，東之畫廊舉辦「畫家與裸女展」。	《藝術家》1992.07
	07.03 - 07.29，積禪藝術中心舉辦「南台灣陶藝新銳展」。	《藝術家》1993.07
	07.03 - 07.25，積禪 50 藝術中心舉辦「李金祝油畫展」。	《藝術家》1993.07
	07.03 - 07.28，積禪 50 藝術中心舉辦「林士琪油畫展」。	《藝術家》1993.07
	07.03 - 07.16，彩虹攝影藝廊舉辦「謝鏡球攝影個展」。	《藝術家》1993.07
	07.03 - 07.30，好來藝術中心舉辦「李瑞標、陳銘鈞、吳丁賢、韋啟義聯展」。	《藝術家》1993.07
	07.03 - 07.11，珍傳畫廊舉辦「李唐個展」。	《藝術家》1993.07
	07.03 - 07.30，陽門藝術中心舉辦「楊子雲書法展」。	《藝術家》1993.07
	07.03 - 07.30，三愛創意藝術中心舉辦「林國議、藝易嚜石雕作品展」。	《藝術家》1993.07
	07.03 - 07.31，北國畫廊舉辦「東北人體油畫展暨袖珍油畫展」。	《藝術家》1993.07
	07.03 - 07.18，京典藝術中心舉辦「詹浮雲油畫個展」。	《藝術家》1993.07
	07.03 - 07.24，繪畫欣賞交流協會附設畫廊舉辦「陳三寶個展」。	《藝術家》1993.07

年代	事件	資料來源
	07.03 - 07.31，微草堂舉辦「陳嶺雲水墨素描寫生展」。	《藝術家》1993.07
	07.05 - 07.30，萊茵藝廊舉辦「中青代油畫聯展」。	《藝術家》1993.07
	07.05 - 07.24，內惟埤國際藝術中心舉辦「近代中國名家書畫展」。	《藝術家》1993.07
	07.07 - 07.20，梵藝術中心舉辦「十九世紀雕刻展」。	《藝術家》1993.07
	07.08 - 07.31，京華藝術中心舉辦「生命圖象」。	《藝術家》1993.07
	07.09 - 07.24，今天畫廊舉辦「劉長融陶藝個展」。	《藝術家》1993.07
	07.09 - 08.01，家畫廊舉辦「浮生繪——人物畫面面觀」。	《藝術家》1993.07、家畫廊
	07.10 - 07.30，形而上畫廊舉辦「1890-1993黃金山城一百年——九份人‧九份事‧九份景特展」。	形而上畫廊
	07.10 - 07.22，爵士攝影藝廊舉辦「張蒼松報導攝影個展」。	《藝術家》1993.07
	07.10 - 07.29，首都藝術中心舉辦「林茂榮油畫展」。	《藝術家》1993.07
1993	07.10 - 07.16，金品藝廊舉辦「袁定中個展」。	《藝術家》1993.07
	07.10 - 07.31，隔山畫館高雄分館舉辦「馬元油畫展」。	《藝術家》1993.07
	07.10 - 07.31，炎黃藝術館舉辦「任小林畫展」。	《藝術家》1993.07
	07.10 - 07.25，帝門藝術中心、台中帝門藝術中心舉辦「平面與立體的對話」。	《藝術家》1993.07
	07.10 - 07.23，恆昶藝廊舉辦「鄭永孝——康乃爾大學‧綺色佳」。	《藝術家》1993.07
	07.10 - 07.25，串門藝術空間舉辦「石晉華個展」。	《藝術家》1993.07、倪晨、陳麗華、李廣中
	07.10 - 07.30，形而上畫廊舉辦「黃金山城‧百年」。	《藝術家》1993.07
	07.10 - 07.28，現代畫廊舉辦「新現代繪畫聯展」。	《藝術家》1993.07
	07.10 - 07.25，新生態藝術環境舉辦「搜神——侯俊明個展」。	《藝術家》1993.07
	07.11 - 07.28，日升月鴻畫廊舉辦「新具象繪畫聯展」。	《藝術家》1993.07
	07.15 - 08.04，敦煌台中友分部舉辦「吳榮賜木雕展」。	《藝術家》1993.07、《藝術家》1993.08
	07.16 - 07.30，曾氏藝術廳舉辦「丁國才人物畫展」。	《藝術家》1993.07

1993

年代	事件	資料來源
	07.16 - 08.15，德瀚畫廊舉辦「'93 典藏真跡（三）──歐洲人物選粹展」。	《藝術家》1993.07、《藝術家》1993.08
	07.17 - 07.31，首都藝術中心舉辦「無名水墨聯展」。	首都藝術中心
	07.17 - 08.01，臺北首都藝術中心舉辦「楊力舟、王迎春水墨畫聯展」。	《藝術家》1993.07
	07.17 - 08.01，愛力根畫廊舉辦「林良材雕塑展」。	《藝術家》1993.07、愛力根畫廊
	07.17 - 07.29，台中東之畫廊舉辦「傅紅畫展」。	《藝術家》1992.07
	07.17 - 07.23，金品藝廊舉辦「楊信弘水彩個展」。	《藝術家》1993.07
	07.17 - 08.15，當代藝術公司舉辦「阿雷欽斯基版畫展」。	《藝術家》1993.08
	07.17 - 08.15，阿普畫廊舉辦「流亡與放逐──當代台灣藝術總體的不可名狀之墳」。	《藝術家》1993.07、《藝術家》1993.08
	07.17 - 07.30，彩虹攝影藝廊舉辦「林鴻澤攝影個展」。	《藝術家》1993.07
	07.17 - 08.06，逸清藝術中心舉辦「壺說 8 道」現代陶壺展」。	《藝術家》1993.07、《藝術家》1993.08
	07.22 - 08.31，雅特藝術中心舉辦「驚蟄──心靈甦醒」聯展。	《藝術家》1993.08
1993	07.23 - 08.23，杜象藝術中心舉辦「九人雕塑聯展」。	《藝術家》1993.08
	07.24 - 08.08，台北敦煌藝術中心舉辦「李小可、李庚、李寶林、楊淑卿水墨、雕刻四人聯展」。	《藝術家》1993.08
	07.24 - 07.30，金品藝廊舉辦「孔依平師生聯展」。	《藝術家》1993.07
	07.24 - 08.06，恆昶藝廊舉辦「春在中華攝影比賽得獎作品展」。	《藝術家》1993.07、《藝術家》1993.08
	07.24 - 08.22，時代畫廊舉辦「西畫聯展」。	《藝術家》1993.08
	07.24 - 08.15，臻品藝術中心舉辦「新生代五人展」。	《藝術家》1993.08
	07.24 - 08.15，臻品藝術中心舉辦「楊智富首次個展」。	《藝術家》1993.08
	07.24 - 07.31，長天藝坊舉辦「中西字畫收藏展」。	《藝術家》1993.07
	07.24 - 08.22，龐畢度藝術空間舉辦「陳保元油畫個展」。	《藝術家》1993.08
	07.27 - 08.11，彩田藝術空間舉辦「林良材水墨精品展」。	《藝術家》1993.08
	07.29 - 08.17，積禪 50 藝術中心舉辦「趙占鰲個展」。	《藝術家》1993.08
	07.30 - 08.21，維納斯藝廊舉辦「林濤、楊玉泉水墨聯展」。	《藝術家》1993.08

年代	事件	資料來源
	07.31 - 08.08，新生畫廊舉辦「廖賜福國畫展」。	《藝術家》1993.08
	07.31 - 08.08，雄獅畫廊舉辦「余承堯紀念展」。	李賢文
	07.31 - 08.12，哥德藝術中心舉辦「圓山畫會聯展」。	《藝術家》1993.08
	07.31 - 08.20，有熊氏藝術中心舉辦「翰盟水墨創作展」。	《藝術家》1993.08
	07.31 - 08.29，高高畫廊舉辦「林太平攝影個展」。	《藝術家》1993.08
	07.31 - 08.28，北國畫廊舉辦「東北現代油畫展」。	《藝術家》1993.08
	07.31 - 08.18，現代畫廊舉辦「現代眼畫會特展」。	《藝術家》1993.07、《藝術家》1993.08
	08，八大畫廊舉辦「93許東榮玉雕景觀展」。	《藝術家》1993.08
	08，柏林畫廊舉辦「陳瓦木推薦展」。	《藝術家》1993.08
	08，王家藝術中心舉辦「王國禎、丁紹興作品」。	《藝術家》1993.08、《藝術家》1993.09
	08.01 - 08.29，名門畫廊舉辦「名家精品展」。	《藝術家》1993.08
1993	08.01 - 08.31，國賓畫廊舉辦「國畫小品」。	《藝術家》1993.08
	08.01 - 08.31，國賓畫廊舉辦「名家攝影作品展」。	《藝術家》1993.08
	08.01 - 08.31，名人畫廊舉辦「油畫聯展」。	《藝術家》1993.08
	08.01 - 08.06，金品藝廊舉辦「名家聯展」。	《藝術家》1993.08
	08.01 - 08.30，德元藝廊舉辦「珍藏展」。	《藝術家》1993.08
	08.01 - 08.31，璞莊藝術中心舉辦「曾景文收藏展」。	《藝術家》1993.08
	08.01 - 08.31，陽門藝術中心舉辦「近代名家水墨畫展」。	《藝術家》1993.08
	08.01 - 08.20，世寶坊畫廊舉辦「范仲德陶壺創作展」。	《藝術家》1993.08
	08.01 - 08.31，振樂藝術中心舉辦「中國古窗花、門板、家具、佛像、刺繡展」。	《藝術家》1993.08
	08.01 - 08.15，曾氏藝術廳舉辦「京華地區水墨畫聯展」。	《藝術家》1993.08
	08.01 - 08.25，雅舍藝術中心舉辦「楊子雲書畫展」。	《藝術家》1993.08
	08.01 - 08.31，尊彩藝術中心舉辦「彩景」。	《藝術家》1993.08
	08.02 - 08.29，長流畫廊舉辦「當代彩墨名家精品展」。	《藝術家》1993.08

1993

年代	事件	資料來源
	08.02 - 08.31，明生畫廊舉辦「名家抽象版畫展」。	《藝術家》1993.08、明生畫廊
	08.02 - 08.28，內惟埤國際藝術中心舉辦「近代中國名家書畫展」。	《藝術家》1993.08
	08.02 - 08.31，開元畫廊舉辦「宋元明清名家書畫展」。	《藝術家》1993.08
	08.02 - 08.22，清溪畫廊舉辦「楊善深、李少堂師生聯展」。	《藝術家》1993.08
	08.03 - 08.15，長天藝坊舉辦「水墨字畫聯展」。	《藝術家》1993.08
	08.04 - 08.18，根生藝廊舉辦「現代繪畫特展」。	《藝術家》1993.08
	08.05 - 08.31，敦煌台中中友分部舉辦「大師會合展（一）——高劍父遺稿」。	《藝術家》1993.08
	08.05 - 08.29，好來藝術中心舉辦「何加林個展」。	《藝術家》1993.08
	08.05 - 08.30，萊茵藝廊舉辦「中青代油畫特展到了」。	《藝術家》1993.08
	08.06 - 08.29，積禪藝術中心舉辦「王有志水墨展」。	《藝術家》1993.08
1993	08.06 - 08.16，世代藝術中心舉辦「夏日風情名家聯展」。	《藝術家》1993.08
	08.07 - 08.28，台北漢雅軒舉辦「許雨仁 '93 個展」。	《藝術家》1993.08
	08.07 - 08.19，爵士攝影藝廊舉辦「王敬聖 1993 攝影個展」。	《藝術家》1993.08
	08.07 - 08.25，台中東之畫廊舉辦「名家精品展」。	《藝術家》1992.08
	08.07 - 08.13，金品藝廊舉辦「漫畫展」。	《藝術家》1993.08
	08.07 - 08.22，飛元藝術中心舉辦「'93 心境雙年展」。	《藝術家》1993.08
	08.07 - 08.29，炎黃藝術館舉辦「俄羅斯當代繪畫展」。	《藝術家》1993.08
	08.07 - 08.21，帝門藝術中心舉辦「李錦盛個展」。	《藝術家》1993.08
	08.07 - 08.13，恆昶藝廊舉辦「輔迪親子攝影比賽成果展」。	《藝術家》1993.08
	08.07 - 08.29，誠品畫廊舉辦「夏陽個展」。	《藝術家》1993.08
	08.07 - 08.29，孟焦畫坊舉辦「王太田水墨展」。	《藝術家》1993.08
	08.07 - 08.29，孟焦畫坊舉辦「王智英石雕展」。	《藝術家》1993.08

年代	事件	資料來源
	08.07 - 08.29，家畫廊舉辦「家藏特展——繪畫‧雕塑」。	《藝術家》1993.08、家畫廊
	08.07 - 08.17，逸清藝術中心舉辦「潘燕久茶道美術展」。	《藝術家》1993.08
	08.07 - 08.23，日升月鴻畫廊舉辦「歐洲美術館巡禮」。	《藝術家》1993.08
	08.07 - 08.30，玄門藝術中心舉辦「八八聯展」。	《藝術家》1993.08
	08.07 - 08.14，珍傳畫廊舉辦「梵思瓦‧法雅台北初次個展」。	《藝術家》1993.08
	08.07 - 08.31，三愛創意藝術中心舉辦「陳俊州現代水墨展」。	《藝術家》1993.08
	08.07 - 08.31，繪畫欣賞交流協會附設畫廊舉辦「楊華油畫、雕塑首度個展」。	《藝術家》1993.08
	08.07 - 08.31，大未來畫廊舉辦「紙上作品」展。	《藝術家》1993.08
	08.07 - 08.30，尖特美藝術館舉辦「高雄水墨名家聯展」。	《藝術家》1993.08
	08.08 - 08.22，首都藝術中心舉辦「為李可染而展——李寶林、李小可、李庚、楊淑卿聯展」。	《藝術家》1993.08
	08.09 - 08.29，誠品畫廊舉辦「夏陽個展」。	誠品畫廊
1993	08.11 - 08.31，隔山畫廊舉辦「消夏特展」。	《藝術家》1993.08
	08.14 - 08.29，臺北首都藝術中心舉辦「首都典藏精品展」。	《藝術家》1993.08
	08.14 - 08.29，愛力根畫廊舉辦「當代探尋——試選十件未來美術工作」。	《藝術家》1993.08、愛力根畫廊
	08.14 - 08.20，金品藝廊舉辦「名家聯展」。	《藝術家》1993.08
	08.14 - 08.31，哥德藝術中心舉辦「精品收藏展」。	《藝術家》1993.08
	08.14 - 08.27，恆昶藝廊舉辦「台北攝影節」。	《藝術家》1993.08
	08.14 - 08.29，串門藝術空間舉辦「膠彩五人聯展」。	《藝術家》1993.08、倪晨、陳麗華、李廣中
	08.14 - 08.31，吉証畫廊舉辦「Kathryn Jaliman」。	《藝術家》1993.08
	08.14 - 08.29，飛皇藝術中心舉辦「陳陽春水彩畫展」。	《藝術家》1993.08
	08.14 - 08.29，景陶坊舉辦「陶藝教室師生陶藝聯展」。	《藝術家》1993.08
	08.14 - 08.22，綺麗藝術中心舉辦「張步作品欣賞展」。	《藝術家》1993.08
	08.14 - 08.29，臺灣畫廊舉辦「李明彥個展」。	《藝術家》1993.08
	08.14 - 08.29，京典藝術中心舉辦「林憲茂個展」。	《藝術家》1993.08

年代	事件	資料來源
	08.14 - 09.09，水返腳藝術中心舉辦「王金選畫展」。	《藝術家》1993.09
	08.16 - 08.30，曾氏藝術廳舉辦「華南地區水墨畫聯展」。	《藝術家》1993.08
	08.18 - 08.31，亞洲藝術中心舉辦「李茂宗陶雕展」。	《藝術家》1993.08、亞洲藝術中心
	08.18 - 08.31，吉証畫廊舉辦「金門之旅」。	《藝術家》1993.08
	08.18 - 08.31，長天藝坊舉辦「水彩、油畫精品展」。	《藝術家》1993.08
	08.21 - 08.29，新生畫廊舉辦「唐雲國畫展」。	《藝術家》1993.08
	08.21 - 09.02，爵士攝影藝廊舉辦「臺北攝影節主題特展」。	《藝術家》1993.08、《藝術家》1993.09
	08.21 - 08.27，金品藝廊舉辦「孫建斐畫展」。	《藝術家》1993.08
	08.21 - 09.16，積禪 50 藝術中心舉辦「王國柱個展」。	《藝術家》1993.08、《藝術家》1993.09
	08.21 - 09.09，有熊氏藝術中心舉辦「章德民花與靜物油畫展」。	《藝術家》1993.08
	08.21 - 09.05，根生藝廊舉辦「島國風采所見」。	《藝術家》1993.08
1993	08.21 - 09.05，臻品藝術中心舉辦「新生代新銳展」。	《藝術家》1993.09
	08.21 - 09.05，臻品藝術中心舉辦「尤西‧巴瑞大理石雕展」。	《藝術家》1993.09
	08.21 - 08.31，珍傳畫廊舉辦「翔翔的畫／話——走出自閉創作個展」。	《藝術家》1993.08
	08.21 - 09.08，現代畫廊舉辦「劉開基、劉開業聯展」。	《藝術家》1993.08
	08.21 - 09.08，現代畫廊舉辦「妥木斯、李錫武、蟻美楷、周大正聯展」。	《藝術家》1993.09
	08.21 - 09.16，連信藝品藝廊舉辦「顧文華水彩畫展」。	《藝術家》1993.09
	08.25 - 09.19，名門畫廊舉辦「譚根雄個展」。	《藝術家》1993.09
	08.25 - 09.10，首都藝術中心舉辦「形上畫會——七人聯展」。	《藝術家》1993.08
	08.26 - 09.05，維納斯藝廊舉辦「雙溪石雕」。	《藝術家》1993.08
	08.28 - 09.03，金品藝廊舉辦「孟昭光師生展」。	《藝術家》1993.08、《藝術家》1993.09
	08.28 - 09.17，恆昶藝廊舉辦「中華電視公司攝影社社員聯展」。	《藝術家》1993.09
	08.28 - 09.05，台北阿普畫廊舉辦「郭振昌 1993 神話時代大畫展」。	《藝術家》1993.08、《藝術家》1993.09

年代	事件	資料來源
	08.28 - 09.12，時代畫廊舉辦「鐘俊雄個展」。	《藝術家》1993.08、《藝術家》1993.09
	08.28 - 09.10，翡冷翠藝術中心舉辦「林天瑞個展」。	《藝術家》1993.08
	08.29 - 09.24，北國畫廊舉辦「東北現代油畫展」。	《藝術家》1993.09
	08.31 - 09.09，新生畫廊舉辦「譚贊畫展」。	《藝術家》1993.09
	09.01 - 09.30，長流畫廊舉辦「長流畫廊珍藏名家精品展」。	《藝術家》1993.09
	09.01 - 09.27，明生畫廊舉辦「國內水彩油畫展」。	《藝術家》1993.09、明生畫廊
	09.01 - 09.26，南畫廊舉辦「台灣俄羅斯當代油畫展——室內景」。	南畫廊
	09.01 - 09.30，國賓畫廊舉辦「中國水墨畫、攝影作品、古典藝品綜合展」。	《藝術家》1993.09
	09.01 - 09.14，敦煌臺中分公司舉辦「趙秀煥畫展」。	《藝術家》1993.09
	09.01 - 09.30，哥德藝術中心舉辦「名家聯展」。	《藝術家》1993.09
1993	09.01 - 09.30，德元藝廊舉辦「黃葉村百竹特展」。	《藝術家》1993.09
	09.01 - 09.12，孟焦畫坊舉辦「吳文彬工筆畫展」。	《藝術家》1993.09
	09.01 - 09.30，華泰藝術中心舉辦「新疆版畫大展」。	《藝術家》1993.09
	09.01 - 09.30，傳承藝術中心舉辦「新浙派 '93 精品展」。	《藝術家》1993.09
	09.01 - 09.30，璞莊藝術中心舉辦「江兆申書畫收藏展」。	《藝術家》1993.09
	09.01 - 09.08，好來藝術中心舉辦「巴黎文教基金會入選作品展」。	《藝術家》1993.09
	09.01 - 09.29，高高畫廊舉辦「楊仁明個展」。	《藝術家》1993.09
	09.01 - 09.30，陽門藝術中心舉辦「當代名家水墨畫聯展」。	《藝術家》1993.09
	09.01 - 09.15，長天藝坊舉辦「中西字畫常態展」。	《藝術家》1993.09
	09.01 - 09.16，曾氏藝術廳舉辦「陳爭人物畫展」。	《藝術家》1993.09
	09.01 - 09.25，繪畫欣賞交流協會附設畫廊舉辦「董乃仁個展」。	《藝術家》1993.09
	09.01 - 09.30，尊彩藝術中心舉辦「新象傳承名家聯展」。	《藝術家》1993.09
	09.01 - 09.29，開元畫廊舉辦「壯麗山水——周裕國畫展」。	《藝術家》1993.09
	09.02 - 09.26，積禪 50 藝術中心舉辦「蕭一個展」。	《藝術家》1993.09

年代	事件	資料來源
	09.03 - 09.12，亞洲藝術中心舉辦「賴毅、鄭淑姿聯展」。	《藝術家》1993.09、亞洲藝術中心
	09.03 - 09.16，京華藝術中心舉辦「筑波書畫五人展」。	《藝術家》1993.09
	09.03 - 10.16，臻品藝術中心舉辦「黃圻文個展」。	《藝術家》1993.09
	09.03 - 09.26，吉証畫廊舉辦「前輩藝術大展」。	《藝術家》1993.09
	09.03 - 09.18，形而上畫廊舉辦「洪麗芬的感性世界」。	《藝術家》1993.09
	09.04 - 09.15，阿波羅畫廊舉辦「簡錫圭油畫個展」。	阿波羅畫廊
	09.04 - 09.28，台北漢雅軒舉辦「鄭在東個展」。	《藝術家》1993.09
	09.04 - 09.16，爵士攝影藝廊舉辦「林添福攝影展」。	《藝術家》1993.09
	09.04 - 09.26，雄獅畫廊舉辦「洪俊河水墨畫展」。	《藝術家》1993.09
	09.04 - 09.16，皇冠藝文中心舉辦「曲德義個展」。	《藝術家》1993.09
	09.04 - 09.15，台中東之畫廊舉辦「王仁傑畫展」。	《藝術家》1992.09
1993	09.04 - 09.10，金品藝廊舉辦「名家聯展」。	《藝術家》1993.09
	09.04 - 09.19，高雄帝門藝術中心舉辦「二十世紀空間新寫實——從羅丹看現代雕塑精神」。	《藝術家》1993.09
	09.04 - 10.03，誠品畫廊舉辦「蘇旺伸個展」。	《藝術家》1993.09、誠品畫廊
	09.04 - 09.28，積禪藝術中心舉辦「楊曲農油畫展」。	《藝術家》1993.09
	09.04 - 09.19，串門藝術空間舉辦「小魚書畫展」。	《藝術家》1993.09、倪晨、陳麗華、李廣中
	09.04 - 09.30，長江藝術中心舉辦「劉國輝人物畫展」。	《藝術家》1993.09
	09.04 - 09.26，日升月鴻畫廊舉辦「海 外名家聯展」。	《藝術家》1993.09
	09.04 - 09.30，玄門藝術中心舉辦「費佳德先生個展」。	《藝術家》1993.09
	09.04 - 09.26，信天藝術雅苑舉辦「王峰油畫個展」。	《藝術家》1993.09
	09.04 - 09.15，珍傳畫廊舉辦「柯繼雄個展」。	《藝術家》1993.09
	09.04 - 09.28，名家藝術中心舉辦「冉茂芹小品個展」。	《藝術家》1993.09
	09.04 - 09.19，京典藝術中心舉辦「章德民油畫展」。	《藝術家》1993.09
	09.04 - 09.28，大未來畫廊舉辦「1993 畫廊博覽會預展」。	《藝術家》1993.09

年代	事件	資料來源
	09.04 - 09.28，大未來畫廊舉辦「水晶雕刻展」。	《藝術家》1993.09
	09.04 - 09.30，尖特美藝術館舉辦「當代水墨畫展」。	《藝術家》1993.09
	09.04 - 09.18，彩田藝術空間舉辦「賴安淋個展──畫靈系列」。	《藝術家》1993.09
	09.04 - 09.19，德瀚畫廊舉辦「匈牙利早期畫作瀏覽」。	《藝術家》1993.09
	09.04 - 09.29，龐畢度藝術空間舉辦「陶瓷聯展」。	《藝術家》1993.09
	09.05 - 09.26，炎黃藝術館舉辦「俄羅斯當代繪畫展〈二〉」。	《藝術家》1993.09
	09.07 - 09.31，明生畫廊舉辦「當代國際名家──夏洛瓦與安東妮妮雙人展」。	明生畫廊
	09.07 - 10.10，臻品藝術中心舉辦「黃銘哲版畫展」。	《藝術家》1993.09
	09.07 - 10.10，臻品藝術中心舉辦「曲德義個展」。	《藝術家》1993.09
	09.07 - 09.30，三愛創意藝術中心舉辦「原色調工作群聯展」。	《藝術家》1993.09
	09.08 - 10.03，臺灣畫廊舉辦「陸先銘個展」。	《藝術家》1993.09
1993	09.09 - 10.31，御殿畫廊舉辦「陳守義油畫展」。	《藝術家》1993.09、《藝術家》1993.10
	09.11 - 09.30，東之畫廊舉辦藍清輝畫展「浪漫的詩情」。	東之畫廊
	09.11，舉辦「亞洲藝術博覽會」。	龍門雅集
	09.11 - 09.19，新生畫廊舉辦「洪漢榮水墨畫展」。	《藝術家》1993.09
	09.11 - 09.24，首都藝術中心舉辦「外雙溪雕塑三人聯展」。	《藝術家》1993.09
	09.11 - 09.19，愛力根畫廊舉辦「亞洲香港博覽會預展──林文強」。	《藝術家》1993.09、愛力根畫廊
	09.11 - 09.16，印象畫廊舉辦「1993 亞洲藝術博覽會預告」。	《藝術家》1993.09
	09.11 - 09.30，東之畫廊舉辦「藍清輝畫展」。	《藝術家》1992.09
	09.11 - 09.24，金品藝廊舉辦「宋建業水彩畫展」。	《藝術家》1993.09
	09.11 - 09.27，梵藝術中心舉辦「孔來福、馮騰慶雙人聯展」。	《藝術家》1993.09
	09.11 - 09.30，隔山畫館高雄分館舉辦「消夏特展──張彤雲、李鴻印、溫葆、于普潔、雷雙」。	《藝術家》1993.09
	09.11 - 09.26，帝門藝術中心、台中帝門藝術中心舉辦「一九九三臺中畫廊博覽會預展」。	《藝術家》1993.09
	09.11 - 09.26，有熊氏藝術中心舉辦「陳明善油畫、水彩展」。	《藝術家》1993.09

年代	事件	資料來源
	09.11 - 09.26，台北阿普畫廊舉辦「賴美華、徐耀東聯展」。	《藝術家》1993.09
	09.11 - 10.03，阿普畫廊舉辦「郭振昌 1993 個展」。	《藝術家》1993.09
	09.11 - 10.03，家畫廊舉辦 93 香港亞洲藝術博覽會「臺灣預展」。	《藝術家》1993.09、家畫廊
	09.11 - 09.26，根生藝廊舉辦「表現主義面面觀」。	《藝術家》1993.09
	09.11 - 09.28，好來藝術中心舉辦「楊曲農油畫展」。	《藝術家》1993.09
	09.11 - 09.30，泰德畫廊舉辦「陳家榮個展」。	《藝術家》1993.09
	09.11 - 09.26，景陶坊舉辦「王修功陶瓷展」。	《藝術家》1993.09
	09.11 - 09.30，中銘藝術中心舉辦「1993 中銘邀請展」。	《藝術家》1993.09
	09.12 - 09.30，隔山畫廊舉辦「楊之光畫舞」。	《藝術家》1993.09
	09.12 - 09.30，雅舍藝術中心舉辦「譚根雄畫展」。	《藝術家》1993.09
	09.15 - 10.15，敦煌臺中分公司舉辦「朱銘石雕展」。	《藝術家》1993.09、《藝術家》1993.10
1993	09.16 - 10.20，王家藝術中心舉辦「王國禎、丁紹光、班尼畫展」。	《藝術家》1993.10
	09.16 - 09.30，長天藝坊舉辦「楊薪翰、林惠修、楊育儒、王俊盛油畫聯展」。	《藝術家》1993.09
	09.17 - 09.28，亞洲藝術中心舉辦「劉俊禎畫展」。	《藝術家》1993.09、亞洲藝術中心
	09.17 - 09.30，孟焦畫坊舉辦「徐明義水墨畫展」。	《藝術家》1993.09
	09.17 - 10.06，現代畫廊、現代畫廊舉辦「現代藝術紀事（一）東方的溫柔事件」。	《藝術家》1993.09、《藝術家》1993.10、現代畫廊
	09.18 - 09.29，爵士攝影藝廊舉辦「簡榮泰攝影展」。	《藝術家》1993.09
	09.18 - 10.03，臺北首都藝術中心舉辦「林俊明油畫個展」。	《藝術家》1993.09
	09.18 - 09.30，印象畫廊舉辦「陳兆聖油畫個展」。	《藝術家》1993.09
	09.18 - 09.30，飛元藝術中心舉辦「朱德群作品欣賞展」。	《藝術家》1993.09
	09.18 - 10.01，恆昶藝廊舉辦「何銘堯個展」。	《藝術家》1993.09
	09.18 - 09.30，京華藝術中心舉辦「鄭福陳彩墨畫展」。	《藝術家》1993.09
	09.18 - 10.03，時代畫廊舉辦「楊三郎油畫個展」。	《藝術家》1993.09

年代	事件	資料來源
	09.18 - 09.30，珍傳畫廊舉辦「代理畫家聯展」。	《藝術家》1993.09
	09.18 - 10.01，翡冷翠藝術中心舉辦「張金發油畫個展」。	《藝術家》1993.09
	09.18 - 10.03，第凡內畫廊舉辦「許月里個展」。	《藝術家》1993.09、《藝術家》1993.10
	09.18 - 09.29，連信藝品藝廊舉辦「中華傳古寶劍展」。	《藝術家》1993.09
	09.18 - 09.30，曾氏藝術廳舉辦「王宏——山水梅花國畫展」。	《藝術家》1993.09
	09.18 - 10.10，杜象藝術中心舉辦「版畫再思考——九人版畫聯展」。	《藝術家》1993.10
	09.21 - 09.30，新生畫廊舉辦「陳漲勇畫展」。	《藝術家》1993.09
	09.22 - 10.10，積禪 50 藝術中心舉辦「顧炳星個展」。	《藝術家》1993.10
	09.24 - 10.10，清韵藝術中心舉辦「姚旭財水墨畫展」。	《藝術家》1993.10
	09.24 - 10.04，逸清藝術中心舉辦「陶藝禮品展」。	《藝術家》1993.09
	09.25 - 10.23，名門畫廊舉辦「名家精品展」。	《藝術家》1993.10
1993	09.25 - 10.10，愛力根畫廊舉辦「雋永集——記畫中的細緻與寧靜」。	《藝術家》1993.09、愛力根畫廊
	09.25 - 10.01，金品藝廊舉辦「孔氏宗親書畫會聯展」。	《藝術家》1993.09
	09.25 - 10.17，高雄帝門藝術中心舉辦「心象、新象——具象繪畫大觀」。	《藝術家》1993.09
	09.25 - 10.12，積禪藝術中心舉辦「名家收藏展」。	《藝術家》1993.10
	09.25 - 10.10，串門藝術空間舉辦「楊茂林 1986 ～ 1992 取樣展」。	《藝術家》1993.09、倪晨、陳麗華、李廣中
	09.25 - 10.10，形而上畫廊舉辦「李欽賢油畫展」。	《藝術家》1993.09
	09.25 - 10.09，彩田藝術空間舉辦「林緝光個展」。	《藝術家》1993.09、《藝術家》1993.10
	09.28 - 10.14，有熊氏藝術中心舉辦「陳顯棟特殊風格油畫展」。	《藝術家》1993.10
	09.28 - 10.24，傳承藝術中心舉辦「楊善深書法精品展」。	《藝術家》1993.09
	09.29 - 11.30，從雲軒舉辦「黃君璧大師逝世二週年暨 97 誕辰紀念展」。	《藝術家》1993.10、《藝術家》1993.11、《雄獅美術》1993.12
	09.30 - 10.25，炎黃藝術館舉辦「雕塑聯展」。	《藝術家》1993.10
	10，德門畫廊舉辦「明清書畫典藏品特展」。	《藝術家》1993.10

1993

年代	事件	資料來源
1993	10,翡冷翠藝術中心舉辦「名家聯展」。	《藝術家》1993.10
	10.01 - 10.11,阿波羅畫廊舉辦「阿波羅名家聯展」。	《藝術家》1993.10
	10.01 - 10.12,台北漢雅軒舉辦「楊英風'93個展」。	《藝術家》1993.10
	10.01 - 10.30,明生畫廊舉辦「歐洲巨匠畫展」。	《藝術家》1993.10、明生畫廊
	10.01 - 10.30,德元藝廊舉辦「珍藏名家精品展及黃葉村花鳥特展」。	《藝術家》1993.10
	10.01 - 10.31,當代藝術公司舉辦「代理畫家聯展」。	《藝術家》1993.10
	10.01 - 10.20,台北阿普畫廊舉辦「顏頂生、梁兆熙聯展」。	《藝術家》1993.10
	10.01 - 10.31,華泰藝術中心舉辦「蘭畫特展」。	《藝術家》1993.10
	10.01,傳承藝術中心舉辦「蘇·杭·散·記——夏之旅」。	傳承藝術中心
	10.01 - 10.31,傳承藝術中心舉辦「劉懋善真假畫展」。	《藝術家》1993.10
	10.01 - 10.31,璞莊藝術中心舉辦「江兆申書畫收藏展」。	《藝術家》1993.10
	10.01 - 10.25,高高畫廊舉辦「阿普畫家新作聯展」。	《藝術家》1993.10
	10.01 - 10.31,陽門藝術中心舉辦「當代名家水墨畫聯展」。	《藝術家》1993.10
	10.01 - 10.30,內惟埤國際藝術中心舉辦「中國書畫藝術欣賞會」。	《藝術家》1993.10
	10.01 - 10.14,長天藝坊舉辦「黃耀德書法個展」。	《藝術家》1993.10
	10.01 - 10.15,曾氏藝術廳舉辦「西南地區花鳥水墨畫展」。	《藝術家》1993.10
	10.01 - 10.27,琢璞藝術中心舉辦「許宜家油畫展」。	《藝術家》1993.10
	10.01 - 10.31,尊彩藝術中心舉辦「愛樂人特展」。	《藝術家》1993.10
	10.01 - 10.30,開元畫廊舉辦「今古山水之美」。	《藝術家》1993.10
	10.02 - 10.14,長流畫廊舉辦「當代十大名家精品展」。	《藝術家》1993.10
	10.02 - 10.19,龍門畫廊舉辦「丁雄泉水墨個展 —— 採花大盜的黑白世界」。	龍門雅集
	10.02 - 10.31,南畫廊舉辦「畫入生活」專題展。	《藝術家》1993.10
	10.02 - 10.10,新生畫廊舉辦「關德基書法展」。	《藝術家》1993.10
	10.02 - 10.17,皇冠藝文中心舉辦「吳昊、王攀元兩人聯展」。	《藝術家》1993.10

年代	事件	資料來源
	10.02 - 10.14，台中東之畫廊舉辦「肖像特展」。	《藝術家》1992.10
	10.02 - 10.08，金品藝廊舉辦「梁丹貝個展」。	《藝術家》1993.10
	10.02 - 10.14，哥德藝術中心舉辦「93 董日福十年自助畫遊世界系列特展」。	《藝術家》1993.09
	10.02 - 10.31，積禪 50 藝術中心舉辦「林勝雄個展」。	《藝術家》1993.10
	10.02 - 10.14，孟焦畫坊舉辦「鹿盦小集——黃畫墩金石留情」。	《藝術家》1993.10
	10.02 - 10.24，家畫廊舉辦「藝術家眼中的淡水」。	家畫廊
	10.02 - 10.17，玄門藝術中心舉辦「陳國強個展」。	《藝術家》1993.10
	10.02 - 10.17，好來藝術中心舉辦「名家推薦展」。	《藝術家》1993.10
	10.02 - 10.13，陽門藝術中心舉辦「印尼化石展」。	《藝術家》1993.10
1993	10.02 - 10.19，世寶坊畫廊舉辦「丁雄泉水墨展」。	《藝術家》1993.10
	10.02 - 10.17，新生態藝術環境舉辦「雲門快門 20 展」。	《藝術家》1993.10
	10.02 - 10.28，繪畫欣賞交流協會附設畫廊舉辦「郭慶豐版畫、布貼壁掛、剪紙、撕紙展」。	《藝術家》1993.10
	10.02 - 10.31，尖特美藝術館舉辦「當代名家陶藝展」。	《藝術家》1993.10
	10.02 - 10.31，金農藝術中心舉辦「王新篤釉裡紅瓷器展」。	《藝術家》1993.10
	10.02 - 10.17，德瀚畫廊舉辦「馮騰慶畫作典藏展」。	《藝術家》1993.10
	10.03 - 10.31，炎黃藝術館舉辦「楊英風、郭文嵐、司徒兆光、田世信、錢紹武五人雕塑聯展」。	《藝術家》1993.10
	10.03 - 10.26，名家藝術中心舉辦「張永和油畫個展」。	《藝術家》1993.10
	10.05 - 10.31，第凡內畫廊舉辦「代理畫家常設展」。	《藝術家》1993.10
	10.06 - 10.24，根生藝廊舉辦「1993 林書堯油畫個展」。	《藝術家》1993.10
	10.07 - 10.11，愛力根畫廊舉辦「臺中畫廊博覽會」。	《藝術家》1993.10

年代	事件	資料來源
	10.07 - 10.11，印象畫廊舉辦「1993 畫廊博覽會」。	《藝術家》1993.09
	10.07 - 10.11，東之畫廊舉辦「'93 臺中畫廊博覽會」。	《藝術家》1992.10
	10.07 - 10.11，哥德藝術中心舉辦「'93 臺中畫廊博覽會」。	《藝術家》1993.10
	10.07 - 10.11，梵藝術中心舉辦「93 臺中畫廊博覽會——楊正忠的心靈藝術」。	《藝術家》1993.10
	10.07 - 10.13，立大藝術中心舉辦「王炳仁油畫展」。	《藝術家》1993.10
	10.07 - 10.11，台中帝門藝術中心舉辦「臺中畫廊博覽會」。	《藝術家》1993.10
	10.07 - 10.11，日升月鴻畫廊舉辦「畫廊博覽會」。	《藝術家》1993.10
	10.07 - 10.11，王家藝術中心舉辦「畫廊博覽會」。	《藝術家》1993.10
	10.07 - 10.30，雅舍藝術中心舉辦「黃進龍、朱友義聯展」。	《藝術家》1993.10
	10.07 - 10.11，大未來畫廊舉辦「1993 臺中畫廊博覽會」。	《藝術家》1993.10
	10.08 - 10.31，南畫廊舉辦「畫入生活典藏展」。	南畫廊
1993	10.08 - 10.20，吉証畫廊舉辦「楊嚴囊個展」。	《藝術家》1993.10
	10.09 - 10.20，今天畫廊舉辦「皮匠——花邊新聞油畫展」。	《藝術家》1993.10
	10.09 - 10.24，名人畫廊舉辦「曾茂煌 60 回顧展」。	《藝術家》1993.10
	10.09 - 10.15，金品藝廊舉辦「何清吟油畫個展」。	《藝術家》1993.10
	10.09 - 31.07，誠品畫廊舉辦「連建興個展」。	《藝術家》1993.10、誠品畫廊
	10.09 - 10.31，長江藝術中心舉辦「常進山水個展」。	《藝術家》1993.10
	10.09 - 10.31，阿普畫廊舉辦「連德誠個展」。	《藝術家》1993.10
	10.09 - 10.31，家畫廊舉辦「自然與人工之間」聯展」。	《藝術家》1993.10、《藝術家》1993.01、家畫廊
	10.09 - 10.24，時代畫廊舉辦楊恩生「臺灣珍稀鳥類」水彩畫展。	《藝術家》1993.10
	10.09 - 10.23，逸清藝術中心舉辦「王德生陶藝個展」。	《藝術家》1993.10
	10.09 - 10.24，雅特藝術中心舉辦「劉玉良水晶首飾展」。	《藝術家》1993.10
	10.09 - 10.31，信天藝術雅苑舉辦「洪正雄油畫個展」。	《藝術家》1993.10

年代	事件	資料來源
	10.09 - 10.24，普及畫市舉辦「小山修油畫個展」。	《藝術家》1992.10
	10.09 - 10.23，景陶坊舉辦「吳金山、連炳龍、謝學昇陶藝聯展」。	《藝術家》1993.10
	10.09 - 10.30，三愛創意藝術中心舉辦「林世寶的水墨世界」。	《藝術家》1993.10
	10.09 - 10.26，京典藝術中心舉辦「收藏家精品展」。	《藝術家》1993.10
	10.09 - 10.26，連信藝品藝廊舉辦「梁世昌立體空間創作展」。	《藝術家》1993.10
	10.09 - 10.31，微草堂舉辦「陳嶺雲作品展」。	《藝術家》1993.10
	10.09 - 10.31，龐畢度藝術空間舉辦「胡順成、李昆霖油畫雙人展」。	《藝術家》1993.10
	10.12 - 10.21，新生畫廊舉辦「程啟昆畫展」。	《藝術家》1993.10
	10.12 - 10.28，首都藝術中心舉辦「心境雙年展」。	《藝術家》1993.10
	10.12 - 10.22，隔山畫廊舉辦「作品欣賞」。	《藝術家》1993.10
	10.12 - 11.10，杜象藝術中心舉辦「許偉斌、錢正珠陶藝、繪畫雙人展」。	《藝術家》1993.11
1993	10.12 - 11.10，彩田藝術空間舉辦「許偉斌、錢正珠雙個展」。	《藝術家》1993.10、《藝術家》1993.11
	10.13 - 10.31，隔山畫館高雄分館舉辦「楊之光畫舞」。	《藝術家》1993.10
	10.14 - 31.02，積禪藝術中心、積禪 50 藝術中心舉辦「許智育小品展」。	《藝術家》1993.10
	10.15 - 10.25，台北敦煌藝術中心舉辦「女性烏托邦嚴明惠首次瓷畫展」。	《藝術家》1993.10
	10.15 - 10.24，清韵藝術中心舉辦「金屬物件」。	《藝術家》1993.10
	10.16 - 10.27，阿波羅畫廊舉辦「陳楚智 '93 油畫個展」。	《藝術家》1993.10、阿波羅畫廊
	10.16 - 10.31，首都藝術中心舉辦柯榮峰水彩新作個展「橫筆行空」。	首都藝術中心
	10.16 - 10.31，東之畫廊舉辦「廖正輝畫展『藍嶼之歌』」。	東之畫廊
	10.16 - 10.31，長流畫廊舉辦「旅德名家——蕭瀚畫展」。	《藝術家》1993.10
	10.16 - 10.31，亞洲藝術中心舉辦「第二代精英風格展」。	《藝術家》1993.10、亞洲藝術中心
	10.16 - 11.03，現代畫廊舉辦「曾茂煌 60 回顧展」。	現代畫廊
	10.16 - 10.26，敦煌臺中分公司舉辦「敦煌十年回饋展」。	《藝術家》1993.10

年代	事件	資料來源
	10.16 - 10.31，臺北首都藝術中心舉辦「柯榮峰水彩畫'93 首展」。	《藝術家》1993.10
	10.16 - 10.31，愛力根畫廊舉辦「藝術恒久遠‧小畫見真情」。	《藝術家》1993.10、愛力根畫廊
	10.16 - 10.27，印象畫廊舉辦「許敏雄個展」。	《藝術家》1993.10
	10.16 - 10.31，東之畫廊舉辦「廖正輝個展」。	《藝術家》1992.10
	10.16 - 10.31，台中東之畫廊舉辦「曾孝德畫展」。	《藝術家》1992.10
	10.16 - 10.22，金品藝廊舉辦「楊芝英個展」。	《藝術家》1993.10
	10.16 - 11.16，迎曦坊咖啡畫廊舉辦皮匠「花邊新聞」油畫展。	《藝術家》1993.10
	10.16 - 10.26，台中哥德藝術中心舉辦「'93 董日福十年自助畫遊世界系列特展」。	《藝術家》1993.10
	10.16 - 31.06，帝門藝術中心、台中帝門藝術中心舉辦「蕭文輝個展」。	《藝術家》1993.10
	10.16 - 10.31，有熊氏藝術中心舉辦「陸詠‧臺灣畫展」。	《藝術家》1993.10
	10.16 - 10.31，串門藝術空間舉辦「倪再沁個展」。	《藝術家》1993.10、倪晨、陳麗華、李廣中
1993	10.16 - 10.31，京華藝術中心舉辦「曾銘祥個展」。	《藝術家》1993.09、《藝術家》1993.10
	10.16 - 10.31，孟焦畫坊舉辦「吳相文、吳國彥聯展」。	《藝術家》1993.10
	10.16 - 11.07，臻品藝術中心舉辦「楊茂林個展」。	《藝術家》1993.10、《藝術家》1993.11
	10.16 - 10.31，日升月鴻畫廊舉辦「陶文岳、許文融、黃小燕三聯展」。	《藝術家》1993.10
	10.16 - 10.31，珍傳畫廊舉辦「林義昌個展」。	《藝術家》1993.10
	10.16 - 10.31，臺灣畫廊舉辦「曾清淦個展」。	《藝術家》1993.10
	10.16 - 10.31，形而上畫廊舉辦「余承堯、陳其寬作品欣賞」。	《藝術家》1993.10
	10.16 - 10.31，長天藝坊舉辦「李奇茂、黃磊生、蘇峰男等作品收藏展」。	《藝術家》1993.10
	10.16 - 31.04，現代畫廊舉辦「曾茂煌 60 回顧展」。	《藝術家》1993.10
	10.16 - 10.31，曾氏藝術廳舉辦「中國近代名家水墨畫展」。	《藝術家》1993.10
	10.16 - 10.31，臺灣畫廊舉辦「曾清淦個展」。	《藝術家》1993.11
	10.17 - 10.31，中銘藝術中心舉辦「吳丁賢首次個展」。	《藝術家》1993.10
	10.19，雅特藝術中心舉辦「邀約風雅」聯展。	《藝術家》1993.10、《藝術家》1993.11

年代	事件	資料來源
	10.21，高雄帝門藝術中心舉辦「90 年代臺灣具象繪畫樣貌展」。	《藝術家》1993.10
	10.23 - 11.14，龍門畫廊舉辦「盧明德個展——誰又在玩弄虛實」。	龍門雅集
	10.23 - 11.11，今天畫廊舉辦「龍鵬翥油畫展」。	《藝術家》1993.11
	10.23 - 11.20，名門畫廊舉辦「名家聯展」。	《藝術家》1993.11
	10.23 - 10.31，新生畫廊舉辦「黃慶源畫展」。	《藝術家》1993.10
	10.23 - 11.14，皇冠藝文中心舉辦「楊茂林個展」。	《藝術家》1993.10、《藝術家》1993.11
	10.23 - 10.29，金品藝廊舉辦「李叔娥個展」。	《藝術家》1993.10
	10.23 - 11.14，台北阿普畫廊舉辦「林偉民個展」。	《藝術家》1993.10、《藝術家》1993.11
	10.23 - 31.07，好來藝術中心舉辦「曾國安個展」。	《藝術家》1993.10
	10.23 - 31.01，振樂藝術中心舉辦「邱瑞敏 '93 油畫個展」。	《藝術家》1993.10
	10.29 - 11.14，清韵藝術中心舉辦「顧媚畫展」。	《藝術家》1993.10、《藝術家》1993.11
1993	10.30 - 11.10，阿波羅畫廊舉辦「呂游銘油畫／版畫個展」。	《藝術家》1993.11、阿波羅畫廊
	10.30 - 11.11，爵士攝影藝廊舉辦「蔡永和攝影個展」。	《藝術家》1993.11
	10.30 - 11.12，首都藝術中心舉辦「游榮光水彩個展」。	《藝術家》1993.10、《藝術家》1993.11
	10.30 - 31.05，金品藝廊舉辦「姚浩個展」。	《藝術家》1993.10、《藝術家》1993.11
	10.30 - 11.14，哥德藝術中心舉辦「鍾烜暢個展」。	《藝術家》1993.11
	10.30 - 11.14，時代畫廊舉辦「楊興生油畫個展」。	《藝術家》1993.11
	10.30 - 93.10，逸清藝術中心舉辦「楊正雍陶藝個展」。	《藝術家》1993.10、《藝術家》1993.11
	10.30 - 31.04，陽門藝術中心舉辦「春秋美術會秋季展」。	《藝術家》1993.10
	10.30 - 11.28，王家藝術中心舉辦「匈牙利畫家——莫多凡‧依斯特凡」。	《藝術家》1993.10、《藝術家》1993.11
	10.30 - 11.14，北國畫廊舉辦「東北名家聯展」。	《藝術家》1993.11
	10.30 - 11.30，連信藝品藝廊舉辦「凌運凰水彩畫展」。	《藝術家》1993.10、《藝術家》1993.11
	10.30 - 11.18，雲蒸藝術中心舉辦「張進勇、楊企霞水墨聯展」。	《藝術家》1993.11

1993

年代	事件	資料來源
	11.00 - 11.00，版畫家畫廊舉辦「丁紹光作品」。	《藝術家》1993.11
	11，德門畫廊舉辦「醉墨書屋珍藏名聯系列」。	《藝術家》1993.11
	11，飛皇藝術中心舉辦「陳陽春、蕭子權、黃俊明、吳漢宗」。	《藝術家》1993.11
	11.01 - 11.31，台北世貿聯誼社國際會議中心 33 樓舉辦「楊三郎、李石樵版畫展」。	首都藝術中心
	11.01 - 11.30，明生畫廊舉辦「國際名家油畫版畫展」。	《雄獅美術》1993.12、《藝術家》1993.11、明生畫廊
	11.01 - 11.30，印象畫廊舉辦「印象精品展」。	《藝術家》1993.11
	11.01 - 11.30，凡石藝廊舉辦「巫秋基、黃雲瞳伉儷聯展」。	《雄獅美術》1993.12
	11.01 - 11.30，傳承藝術中心舉辦「蘇杭散記——秋之韻」。	《藝術家》1993.11
	11.01 - 11.30，璞莊藝術中心舉辦「曾景文作品收藏展」。	《藝術家》1993.11
	11.01 - 11.30，吉証畫廊舉辦「93 秋季名家展」。	《雄獅美術》1993.12
	11.01 - 11.30，陽門藝術中心舉辦「當代名家水墨畫聯展」。	《藝術家》1993.11
1993	11.01 - 11.30，內惟埤國際藝術中心舉辦「中國書畫藝術欣賞會」。	《藝術家》1993.11
	11.01 - 11.30，振樂藝術中心舉辦「油畫、古木雕展」。	《藝術家》1993.11
	11.01 - 11.15，曾氏藝術廳舉辦「臺灣青年畫家作品展」。	《藝術家》1993.11
	11.01 - 11.27，繪畫欣賞交流協會附設畫廊舉辦「吳清川水墨展」。	《藝術家》1993.11
	11.01 - 11.30，尊彩藝術中心舉辦「浪漫主義新風貌——人與空間的對白」。	《藝術家》1993.11、《雄獅美術》1993.12
	11.01 - 11.30，開元畫廊舉辦「名家聯展——人物仕女之美」。	《藝術家》1993.11、《雄獅美術》1993.12
	11.01 - 11.30，清溪畫廊舉辦「鍾年廷油畫展」。	《藝術家》1993.11
	11.02 - 11.11，新生畫廊舉辦「之足畫會聯展」。	《藝術家》1993.11
	11.02 - 11.14，臺北首都藝術中心舉辦「游榮光水彩個展」。	《藝術家》1993.11
	11.02 - 11.16，東之畫廊舉辦「陳虞弘陶塑展」。	《藝術家》1992.11
	11.02 - 11.14，孟焦畫坊舉辦「吳大仁禪心書畫篆刻展」。	《藝術家》1993.11

年代	事件	資料來源
	11.02 - 11.22，世寶坊畫廊舉辦「邱亞才油畫個展」。	《藝術家》1993.11
	11.02 - 11.30，長天藝坊舉辦「水墨字畫、水彩及油畫混合展」。	《藝術家》1993.11
	11.03 - 11.28，長流畫廊舉辦「嶺南畫派精品特展」。	《藝術家》1993.11
	11.03 - 11.28，根生藝廊舉辦「11月芬芳展」。	《藝術家》1993.11
	11.03 - 11.17，雅舍藝術中心舉辦「蘇憲法、葉繁榮、黃進龍、馮承芝聯展」。	《藝術家》1993.11
	11.05 - 11.14，台北敦煌藝術中心舉辦「蔡友水墨小品展」。	《藝術家》1993.11
	11.05 - 11.28，積禪50藝術中心舉辦「吳炫三個展」。	《藝術家》1993.11
	11.06 - 11.28，台北漢雅軒舉辦「陳餘生、朱興華雙人展」。	《藝術家》1993.11
	11.06 - 11.21，南畫廊舉辦「南南畫廊回顧展」。	《藝術家》1993.11、南畫廊
	11.06 - 12.31，真善美畫廊舉辦「朱銘藝術年代作品展」。	《藝術家》1993.11
1993	11.06 - 11.28，悠閒藝術中心舉辦「葉竹盛個展──秩序與非秩序」。	新畫廊
	11.06 - 11.21，首都藝術中心舉辦「謝長融陶品展」。	《藝術家》1993.11
	11.06 - 11.17，台中東之畫廊舉辦「蔡楚夫油畫展」。	《藝術家》1992.11
	11.06 - 11.12，金品藝廊舉辦「鄧國強西畫個展」。	《藝術家》1993.11
	11.06 - 11.19，哥德藝術中心舉辦「郭東榮個展」。	《藝術家》1993.11
	11.06 - 11.28，炎黃藝術館舉辦「俄羅斯風景畫家格里查伊畫展」。	《藝術家》1993.11
	11.06 - 11.30，積禪藝術中心舉辦「藤田修陶藝展」。	《藝術家》1993.11
	11.06 - 11.28，積禪50藝術中心舉辦「許禮憲個展」。	《藝術家》1993.11
	11.06 - 11.30，有熊氏藝術中心舉辦「張榮凱、賴炳昇、陳銘濃三人展」。	《藝術家》1993.11、《雄獅美術》1993.12
	11.06 - 11.30，長江藝術中心舉辦「李孝萱個展」。	《藝術家》1993.11
	11.06 - 12.05，阿普畫廊舉辦「范姜明道個展」。	《藝術家》1993.11、《藝術家》1993.12
	11.06 - 11.28，信天藝術雅苑舉辦「陳陽春水彩畫展」。	《藝術家》1993.11

年代	事件	資料來源
	11.06 - 11.21，景陶坊舉辦「劉鎮洲陶藝展」。	《藝術家》1993.11
	11.06 - 11.25，綺麗藝術中心舉辦「'93 群英展」。	《藝術家》1993.11
	11.06 - 11.30，翡冷翠藝術中心舉辦「溫馨小品展」。	《藝術家》1993.11
	11.06 - 11.30，三愛創意藝術中心舉辦「何文杞、朱坤章、詹浮雲、林惠修聯展」。	《藝術家》1993.11
	11.06 - 11.28，名家藝術中心舉辦「臺中縣藝術創作協會第二屆年展」。	《藝術家》1993.11
	11.06 - 11.21，耕山藝術中心舉辦「芝山藝術群年度聯展」。	《藝術家》1993.11
	11.06 - 11.25，現代畫廊舉辦「馬白水水彩小品展」。	《藝術家》1993.11
	11.06 - 11.30，大未來畫廊舉辦「馬慧嫻油畫個展」。	《雄獅美術》1993.12
	11.06 - 11.23，大未來畫廊舉辦「常玉、朱沅芷聯展」。	《藝術家》1993.11
	11.06 - 11.18，水返腳藝術中心舉辦「第一屆臺灣兒童油畫聯展」。	《藝術家》1993.11
1993	11.06 - 12.18，金農藝術中心舉辦「劉華明油畫展」。	《藝術家》1993.11、《藝術家》1993.12、《雄獅美術》1993.12
	11.06 - 11.30，朝代世界藝術有限公司舉辦「金丹油畫靜物個展」。	《藝術家》1993.11
	11.06 - 11.21，德鴻畫廊舉辦「油畫聯展」。	德鴻畫廊
	11.06 - 11.28，德瀚畫廊舉辦「桑田喜好個展」。	《藝術家》1993.11
	11.06 - 11.28，龐畢度藝術空間舉辦「陳立身個展」。	《藝術家》1993.11
	11.09 - 12.05，家畫廊舉辦「北與南的對話」。	《藝術家》1993.11、《雄獅美術》1993.12
	11.10 - 11.30，逸清藝術中心舉辦「孫文斌百壺展」。	《雄獅美術》1993.12
	11.10 - 11.28，吉証畫廊舉辦「九三年秋季名家特展」。	《藝術家》1993.11
	11.10 - 11.26，世代藝術中心舉辦「秋季的心情聯展」。	《藝術家》1993.11
	11.12 - 11.30，帝門藝術中心、台中帝門藝術中心舉辦「九〇年代臺灣具象繪畫樣貌展」。	《藝術家》1993.11
	11.12 - 11.30，逸清藝術中心舉辦「孫文斌百幅展」。	《藝術家》1993.11
	11.12 - 11.30，好來藝術中心舉辦「方井美展」。	《藝術家》1993.11、《雄獅美術》1993.12
	11.13 - 11.24，阿波羅畫廊舉辦「李焜培 '93 水彩作展」。	《藝術家》1993.11、阿波羅畫廊

年代	事件	資料來源
	11.13 - 11.30，今天畫廊舉辦「盛正德油畫個展」。	《藝術家》1993.11
	11.13 - 11.21，新生畫廊舉辦「五榕畫會聯展」。	《藝術家》1993.11
	11.13 - 11.25，爵士攝影藝廊舉辦「1993國際攝影觀摩展」。	《藝術家》1993.11
	11.13 - 11.19，金品藝廊舉辦「楊年耀個展」。	《藝術家》1993.11
	11.13 - 11.23，隔山畫館高雄分館舉辦「關山月作品欣賞展」。	《藝術家》1993.11
	11.13 - 11.24，高雄帝門藝術中心舉辦「蕭文輝個展」。	《藝術家》1993.11
	11.13 - 12.12，誠品畫廊舉辦「黃宏德個展」。	《雄獅美術》1993.12、《藝術家》1993.11、誠品畫廊
	11.13 - 11.28，串門藝術空間舉辦「李明則個展」。	倪晨、陳麗華、李廣中
	11.13 · 12.01，拔萃畫廊舉辦「李維睦、陳正洋——刀展·展刀」。	《雄獅美術》1993.12
	11.13 - 11.28，雅特藝術中心舉辦「胡玲瑜刻陶展」。	《藝術家》1993.11
	11.13 - 12.05，舉辦「銀色三十年——莊喆、馬浩雙個展」。	《雄獅美術》1993.12
1993	11.13 - 11.30，日升月鴻畫廊舉辦「戚維義山水系列展」。	《藝術家》1993.11、《雄獅美術》1993.12
	11.13 - 11.21，珍傳畫廊舉辦「林景松雕塑個展」。	《藝術家》1993.11
	11.13 - 11.28，形而上畫廊舉辦「風格的對話」。	《藝術家》1993.11
	11.13 - 12.05，杜象藝術中心舉辦「張義高雄首展」。	《藝術家》1993.11、《藝術家》1993.12
	11.13 - 12.04，彩田藝術空間舉辦「闇振瀛水墨創作展——與PICASSO對話」。	《藝術家》1993.11、《藝術家》1993.12、《雄獅美術》1993.12
	11.14 - 11.30，首都藝術中心舉辦「劉國松師生展」。	《藝術家》1993.11、《雄獅美術》1993.12
	11.15 - 11.30，名人畫廊舉辦「于兆漪個展」。	《藝術家》1993.11
	11.15 - 12.05，翰墨軒舉辦「黃秋園作品欣賞」。	《藝術家》1993.11、《雄獅美術》1993.12
	11.16 - 11.28，孟焦畫坊舉辦「張志鴻水墨書法展」。	《藝術家》1993.11
	11.16 - 11.28，北國畫廊舉辦「李連文油畫個展」。	《藝術家》1993.11
	11.17 - 11.30，曾氏藝術廳舉辦「國畫名家聯合展」。	《藝術家》1993.11
	11.18 - 11.22，香港會議展覽中心舉辦「藝術·台灣——一股新興的潮流」。	愛力根畫廊

年代	事件	資料來源
	11.18 - 11.22，愛力根畫廊舉辦「林文強個展」。	《藝術家》1993.11
	11.18 - 11.22，香港舉辦「香港亞洲藝術博覽會」。	家畫廊
	11.18 - 12.05，清韵藝術中心舉辦「劉黛文水墨個展」。	《藝術家》1993.11、《雄獅美術》1993.12
	11.19 - 12.05，龍門畫廊舉辦「莊喆1960～1990龍門畫廊藏品精粹」。	《雄獅美術》1993.12、龍門雅集
	11.19 - 11.28，舉辦「陳明朝個展」。	《雄獅美術》1993.12、《藝術家》1993.11、亞洲藝術中心
	11.19 - 12.09，玄門藝術中心舉辦「超越版畫展」。	《雄獅美術》1993.12、《藝術家》1993.12
	11.20 - 12.19，名門畫廊舉辦「名家精品展」。	《藝術家》1993.12
	11.20 - 12.19，皇冠藝文中心舉辦「李民中個展」。	《藝術家》1993.11、《藝術家》1993.12、《雄獅美術》1993.12
	11.20 - 12.01，東之畫廊舉辦「簡正雄油畫展」。	《藝術家》1992.11、《雄獅美術》1993.12
	11.20 - 11.26，金品藝廊舉辦「江小航師生佛像聯展」。	《藝術家》1993.11
1993	11.20 - 11.30，哥德藝術中心舉辦「青雲畫會資深會員聯展」。	《藝術家》1993.11
	11.20 - 11.28，立大藝術中心舉辦「李宇國畫展」。	《藝術家》1993.11
	11.20 - 12.12，台北阿普畫廊舉辦「人形、人性」。	《藝術家》1993.11、《藝術家》1993.12、《雄獅美術》1993.12
	11.20 - 12.05，時代畫廊舉辦「楊識宏個展」。	《藝術家》1993.11、《雄獅美術》1993.12
	11.20 - 12.03，彩虹攝影藝廊舉辦「第31屆大同影展」。	《藝術家》1993.12、《雄獅美術》1993.12
	11.20 - 12.20，世代藝術中心舉辦「彩繪鐵門——街景藝術」。	《藝術家》1993.11
	11.20 - 12.09，現代畫廊舉辦「劉耕谷膠彩畫展」。	《藝術家》1993.11、《藝術家》1993.12、《雄獅美術》1993.12
	11.20 - 12.05，水返腳藝術中心舉辦「看見淡水河攝影展——在歷史的水面行舟」。	《雄獅美術》1993.12
	11.20 - 12.05，雲蒸藝術中心舉辦「王昭堂水彩個展」。	《藝術家》1993.11、《雄獅美術》1993.12
	11.23 - 12.02，新生畫廊舉辦「張清治個展」。	《藝術家》1993.11
	11.23 - 12.07，東之畫廊舉辦「郭明湖水彩個展」。	《藝術家》1992.12、《雄獅美術》1993.12

年代	事件	資料來源
	11.27 - 12.08，阿波羅畫廊舉辦「吳妍妍油畫個展」。	《雄獅美術》1993.12、阿波羅畫廊
	11.27 - 12.12，愛力根畫廊舉辦「胡碩珍個展」。	《藝術家》1993.11、《藝術家》1993.12、《雄獅美術》1993.12、愛力根畫廊
	11.27 - 12.03，金品藝廊舉辦「王菁華水彩個展」。	《藝術家》1993.11、《藝術家》1993.12、《雄獅美術》1993.12
	11.27 - 12.10，恆昶藝廊舉辦「CONTAX 1993 會員聯展」。	《藝術家》1993.12、《雄獅美術》1993.12
	11.27 - 12.12，台灣畫廊舉辦「河‧劇——王萬春個展」。	《雄獅美術》1993.12
	11.27 - 12.16，金磚藝廊舉辦「程延平 93 個展」。	《藝術家》1993.12、《雄獅美術》1993.12
	11.27 - 12.12，臺灣畫廊舉辦「盧天炎個展」。	《藝術家》1993.11
	11.27 - 12.12，德鴻畫廊舉辦「何昆泉油畫個展」。	德鴻畫廊
	11.29 - 12.30，雅舍藝術中心舉辦「黃海泉書畫展」。	《藝術家》1993.12
1993	12，邊陲文化舉辦「薛勇個展」。	《藝術家》1992.12
	12.01 - 12.30，長流畫廊舉辦「道釋仙佛藝術展」。	《藝術家》1993.12、《雄獅美術》1994.01
	12.01 - 12.31，明生畫廊舉辦「歲末回顧展」。	《雄獅美術》1994.01、《藝術家》1993.12、明生畫廊
	12.01 - 12.31，真善美畫廊舉辦「朱銘藝術年代作品展」。	《藝術家》1993.12
	12.01 - 12.12，台北敦煌藝術中心舉辦「依林法師琉璃個展」。	《藝術家》1993.12、《雄獅美術》1993.12
	12.01 - 12.15，首都藝術中心舉辦「賴威嚴油畫展」。	《藝術家》1993.12
	12.01 - 12.31，哥德藝術中心、台中哥德藝術中心舉辦「臺北臺中交流展」。	《藝術家》1993.12
	12.01 - 02.28，隔山畫廊舉辦「迎春特展」。	《藝術家》1994.02
	12.01 - 12.15，德元藝廊舉辦「中國近代書畫特展」。	《藝術家》1993.12
	12.01 - 12.15，孟焦畫坊舉辦「林文昭、黃緯中書畫聯展」。	《藝術家》1993.12、《雄獅美術》1993.12
	12.01 - 12.16，官林藝術中心舉辦「張萬傳畫展」。	《藝術家》1993.12

1993

年代	事件	資料來源
1993	12.01 - 12.31，德門畫廊舉辦「珍藏名聯系列之二」。	《藝術家》1993.12
	12.01 - 12.31，璞莊藝術中心舉辦「曾景文作品展」。	《藝術家》1993.12
	12.01 - 12.12，吉証畫廊舉辦「程啟昆個展」。	《藝術家》1993.12《雄獅美術》1993.12
	12.01 - 12.30，萊茵藝廊舉辦「雕塑聯展」。	《藝術家》1993.12
	12.01 - 12.31，陽門藝術中心舉辦「當代名家水墨畫聯展」。	《雄獅美術》1993.12、《雄獅美術》1994.01
	12.01 - 12.31，內惟埤國際藝術中心舉辦「中國書畫藝術欣賞會」。	《藝術家》1993.12
	12.01 - 12.15，曾氏藝術廳舉辦「蔣明澤花鳥世界水墨展」。	《藝術家》1993.12
	12.01 - 12.29，雅舍藝術中心舉辦「中青輩畫家聯展」。	《藝術家》1993.12、《雄獅美術》1993.12
	12.01 - 01.02，新生態藝術環境舉辦「1994 國際月曆卡片海報展」。	《藝術家》1993.12
	12.01 - 12.31，開元畫廊舉辦「清代名家墨寶展」。	《藝術家》1993.12
	12.02 - 12.12，立大藝術中心舉辦「馮德偉‧劉正隆聯展」。	《藝術家》1993.12
	12.02 - 12.10，逸清藝術中心舉辦「許忠英書友會成立展」。	《藝術家》1993.12
	12.02 - 12.26，琢璞藝術中心舉辦「蔡蕙香油畫展」。	《藝術家》1993.12
	12.03 - 12.14，亞洲藝術中心舉辦「李梅樹紀念館籌備基金展」。	《雄獅美術》1993.12、《藝術家》1993.12、亞洲藝術中心
	12.03 - 12.22，長江藝術中心舉辦「羅平安個展」。	《藝術家》1993.12
	12.03 - 12.10，逸清藝術中心舉辦「許忠英畫友會成立展」。	《雄獅美術》1993.12
	12.03 - 12.26，雅特藝術中心舉辦「蕭榮慶 93 陶／塑」。	《雄獅美術》1993.12
	12.03 - 12.19，好來藝術中心舉辦「翁登科油畫個展」。	《雄獅美術》1993.12
	12.03 - 12.20，綺麗藝術中心舉辦「王明明、劉懋善水墨聯展」。	《藝術家》1993.12
	12.03 - 12.23，世寶坊畫廊舉辦「周邦玲時鐘陶藝創作」。	《藝術家》1993.12
	12.04 - 12.15，首都藝術中心舉辦「楊三郎、李石樵版畫展」。	首都藝術中心
	12.04 - 12.26，漢雅軒舉辦「塵土與光——郭娟秋作品個展」。	《雄獅美術》1993.12
	12.04 - 12.22，今天畫廊舉辦「劉曉燈油畫展」。	《藝術家》1993.12
	12.04 - 12.12，新生畫廊舉辦「自由影展」。	《藝術家》1993.12、《雄獅美術》1993.12

年代	事件	資料來源
	12.04 - 12.15，臺北首都藝術中心舉辦「版畫展」。	《藝術家》1993.12
	12.04 - 12.16，印象畫廊舉辦「八人聯展」。	《藝術家》1993.12、《雄獅美術》1993.12
	12.04 - 12.24，金品藝廊舉辦「陳逸師生聯展」。	《藝術家》1993.12、《雄獅美術》1993.12
	12.04 - 12.12，隔山畫館高雄分館舉辦「區礎堅歐遊作品展」。	《藝術家》1993.12
	12.04 - 12.19，八大畫廊舉辦「邱連恭個展」。	《藝術家》1993.12
	12.04 - 12.29，積禪藝術中心舉辦「危忠超個展」。	《藝術家》1993.12
	12.04 - 12.31，積禪 50 藝術中心舉辦「林天瑞油畫個展」。	《藝術家》1993.12
	12.04 - 12.31，積禪 50 藝術中心舉辦「朱雋個展」。	《藝術家》1993.12
	12.04 - 12.26，有熊氏藝術中心舉辦「王祥薰個展」。	《藝術家》1993.12、《雄獅美術》1993.12
	12.04 - 12.25，拔萃畫廊舉辦「我們·展覽」。	《雄獅美術》1993.12
1993	12.04 - 12.15，根生藝廊舉辦「莊志輝油畫個展」。	《藝術家》1993.12、《雄獅美術》1993.12
	12.04 - 12.17，彩虹攝影藝廊舉辦「第二屆水中攝影展」。	《雄獅美術》1993.12
	12.04 - 12.26，信天藝術雅苑舉辦「畫家的魚聯展」。	《藝術家》1993.12、《雄獅美術》1993.12
	12.04 - 12.15，珍傳畫廊舉辦「江寶珠個展」。	《藝術家》1993.12、《雄獅美術》1993.12
	12.04 - 12.14，形而上畫廊舉辦「蔣奇谷油畫展」。	《藝術家》1993.12、《雄獅美術》1993.12
	12.04 - 12.31，尊彩藝術中心舉辦「名家聯展」。	《藝術家》1993.12
	12.04 - 12.31，朝代世界藝術有限公司舉辦「歲末聯展」。	《藝術家》1993.12
	12.04 - 12.30，微草堂舉辦「陳嶺雲水墨畫展」。	《藝術家》1993.12
	12.04 - 12.26，龐畢度藝術空間舉辦「周楊油畫首展」。	《藝術家》1993.12
	12.05 - 12.26，炎黃藝術館舉辦「鈴木治男個展」。	《藝術家》1993.12
	12.06 - 12.20，綺麗藝術中心舉辦「王明明、劉懋善水墨聯展」。	《雄獅美術》1993.12
	12.07 - 12.26，彩田藝術空間舉辦「凃英明個展——毛學—從 0 到 2」。	《藝術家》1993.12、《雄獅美術》1993.12
	12.08 - 12.26，南畫廊舉辦「台灣畫派 '94 新展」。	《雄獅美術》1993.12、《藝術家》1993.12、南畫廊

年代	事件	資料來源
1993	12.08 - 12.20，世代藝術中心舉辦「名家聯展」。	《藝術家》1993.12、《雄獅美術》1993.12
	12.09 - 12.25，杜象藝術中心舉辦「潛意識的清流型態——八人油畫聯展」。	《藝術家》1993.12
	12.10 - 01.02，清韵藝術中心舉辦「彭康隆水墨畫展」。	《藝術家》1993.12、《雄獅美術》1994.01
	12.11 - 12.22，阿波羅畫廊舉辦「席慕蓉個展」。	《藝術家》1993.12、阿波羅畫廊
	12.11 - 01.09，龍門畫廊舉辦「大衛‧哈克尼首次在台作品特展」。	《藝術家》1994.01、《雄獅美術》1994.01、龍門雅集
	12.11 - 12.22，阿波羅畫廊舉辦「席慕蓉93個展」。	《雄獅美術》1993.12
	12.11 - 01.02，雄獅畫廊舉辦「雄獅畫廊遷居首展——劉耿一個展」。	《雄獅美術》1994.01、《藝術家》1993.12、李賢文
	12.11 - 12.26，飛元藝術中心舉辦「寫實‧隱喻」。	《雄獅美術》1993.12
	12.11 - 12.26，梵藝術中心舉辦「孔來福油畫展」。	《藝術家》1993.12
	12.11 - 12.29，二號公寓舉辦「曲德華個展」。	《藝術家》1993.12
	12.11 - 12.26，八大畫廊舉辦「勁穩內斂‧堅石精神——邱連恭的繪畫境界」。	八大畫廊
	12.11 - 01.02，帝門藝術中心舉辦「朱德群個展」。	《藝術家》1993.12、《雄獅美術》1994.01
	12.11 - 01.02，高雄帝門藝術中心舉辦「抽象繪畫大觀」。	《藝術家》1993.12、《藝術家》1994.01
	12.11 - 12.24，恆昶藝廊舉辦「馬騰嶽攝影個展」。	《藝術家》1993.12、《雄獅美術》1993.12
	12.11 - 12.26，串門藝術空間舉辦「梁兆熙畫展」。	《藝術家》1993.12、倪晨、陳麗華、李廣中
	12.11 - 01.09，阿普畫廊舉辦「人形、人性特展」。	《藝術家》1993.12、《藝術家》1994.01
	12.11 - 12.26，時代畫廊舉辦「方洵油畫個展」。	《藝術家》1993.12、《雄獅美術》1993.12
	12.11 - 12.26，逸清藝術中心舉辦「蔡榮祐陶藝個展」。	《雄獅美術》1993.12
	12.11 - 01.02，臻品藝術中心舉辦「梅丁衍個展」。	《藝術家》1993.12、《雄獅美術》1994.01
	12.11 - 12.26，日升月鴻畫廊舉辦「施並致個展」。	《藝術家》1993.12、《雄獅美術》1993.12

年代	事件	資料來源
	12.11 - 12.26，景陶坊舉辦「蔡榮祐陶藝展」。	《藝術家》1993.12
	12.11 - 12.30，三愛創意藝術中心舉辦「梁丹丰個展」。	《藝術家》1993.12
	12.11 - 12.26，采風藝術中心舉辦「彩瓷畫語聯展」。	《藝術家》1993.12
	12.11 - 12.31，耕山藝術中心舉辦「陳陽春赴美講學行前展」。	《藝術家》1993.12
	12.11 - 12.23，第凡內畫廊舉辦「透明畫會第五屆聯展」。	《藝術家》1993.12
	12.11 - 12.28，大未來畫廊舉辦「大未來年度趨勢展」。	《藝術家》1993.12、《雄獅美術》1993.12
	12.11 - 12.26，水返腳藝術中心舉辦「澎湖生活藝術專題——故事妻的詩情畫境特展」。	《藝術家》1993.12、《雄獅美術》1993.12
	12.11 - 01.16，名展藝術空間舉辦「台灣美術特展」。	《藝術家》1993.12、《藝術家》1994.01
	12.11 - 12.27，尖特美藝術館舉辦「金陶獎得獎作品聯展」。	《藝術家》1993.12
	12.11 - 12.26，亞帝藝術中心舉辦「蘇服務膠彩畫展」。	《雄獅美術》1993.12
1993	12.11 - 12.26，雲燕藝術中心舉辦「賴英澤個展」。	《藝術家》1993.12、《藝術家》1994.01
	12.11 - 12.29，德瀚畫廊舉辦「匈牙利藝術之美——莫多凡個展」。	《藝術家》1993.12、《雄獅美術》1993.12
	12.12 - 01.04，玄門藝術中心舉辦「張光賓書畫展」。	《藝術家》1993.12、《雄獅美術》1994.01
	12.12 - 12.26，中銘藝術中心舉辦「陳俊卿油畫個展」。	《雄獅美術》1993.12、《藝術家》1993.12
	12.12 - 01.04，玄門藝術中心舉辦「神逸豪暢任自然——張光賓癸酉書畫展」。	《雄獅美術》1994.01
	12.16 - 12.30，德元藝廊舉辦「十三週年珍藏展」。	《藝術家》1993.12
	12.16 - 01.16，尊彩藝術中心舉辦「迎向'94——年度推薦展」。	《藝術家》1994.01、《雄獅美術》1994.01
	12.17 - 01.03，亞洲藝術中心舉辦「第二屆亞洲雙年展」。	《藝術家》1993.12、《藝術家》1994.01、《雄獅美術》1994.01
	12.17 - 12.31，印象畫廊舉辦「印象精品展」。	《藝術家》1993.12、《雄獅美術》1994.01
	12.17 - 12.30，孟焦畫坊舉辦「周榮源油畫個展」。	《藝術家》1993.12、《雄獅美術》1994.01

年代	事件	資料來源
	12.17 - 12.31，曾氏藝術廳舉辦「張潤生水墨展」。	《藝術家》1993.12
	12.18 - 01.16，名門畫廊舉辦「名家精品展」。	《藝術家》1994.01
	12.18 - 01.02，台北敦煌藝術中心舉辦「石龍造壺──壺雕新視界」。	《藝術家》1993.12、《藝術家》1994.01、《雄獅美術》1994.01
	12.18 - 01.02，臺北首都藝術中心舉辦「劉洋哲 1993 油畫個展」。	《藝術家》1993.12
	12.18 - 01.02，首都藝術中心舉辦「黃朝湖彩墨新探個展」。	《藝術家》1993.12
	12.18 - 01.02，首都藝術中心舉辦「高蓮貞夢幻山水個展」。	《藝術家》1993.12
	12.18 - 12.29，東之畫廊舉辦「黃崑瑝畫展」。	《藝術家》1992.12
	12.18 - 12.31，隔山畫廊舉辦「區礎堅歐遊作品展」。	《藝術家》1993.12
	12.18 - 01.16，誠品畫廊舉辦「司徒強個展」。	誠品畫廊
1993	12.18 - 12.30，台南官林藝術中心舉辦「張萬傳風景畫展」。	《藝術家》1993.12
	12.18 - 01.09，台北阿普畫廊舉辦「木殘個展」。	《藝術家》1993.12、《藝術家》1994.01
	12.18 - 01.16，家畫廊舉辦「李加兆個展」。	《藝術家》1993.12、《藝術家》1994.01、家畫廊
	12.18 - 12.31，根生藝廊舉辦「人物特展──陳勤、鍾奕華、江隆芳、林弘毅、曾銘祥」。	《藝術家》1993.12
	12.18 - 01.02，台灣畫廊舉辦「冷冽張力─郭維國個展」。	《雄獅美術》1994.01
	12.18 - 01.02，形而上畫廊舉辦「袁金塔畫陶瓷」。	《藝術家》1993.12、《雄獅美術》1994.01
	12.18 - 01.14，金典畫廊舉辦「林照明個展─新原始主義」。	《雄獅美術》1994.01
	12.18 - 01.06，現代畫廊舉辦「林一瑜個展」。	《藝術家》1993.12、《藝術家》1994.01
	12.18 - 01.02，臺灣畫廊舉辦「郭維國個展」。	《藝術家》1993.12
	12.18 - 01.09，台北德鴻畫廊舉辦「廖書賢個展」。	《藝術家》1993.12

年代	事件	資料來源
	12.18 - 12.31，小雅畫廊舉辦「胡復金油畫個展」。	《藝術家》1993.12
	12.23 - 01.08，王家藝術中心舉辦「本土畫家遊歐風情油畫聯展」。	《藝術家》1994.01
	12.23 - 01.23，宅九藝術中心舉辦「黃永生重彩畫展」。	《藝術家》1994.01
	12.24 - 01.30，玄門藝術中心舉辦「黃勝忠木雕展」。	《藝術家》1993.12
	12.25 - 01.14，現代畫廊舉辦「林一瑜個展」。	現代畫廊
	12.25 - 01.02，新生畫廊舉辦「蔡本烈、王夢蘭聯展」。	《藝術家》1993.12
	12.25 - 01.06，爵士攝影藝廊舉辦「國際觀摩展」。	《藝術家》1994.01
	12.25 - 01.23，皇冠藝文中心舉辦「鄭在東個展」。	《藝術家》1993.12
1993	12.25 - 01.09，愛力根畫廊舉辦「黃楫個展」。	《藝術家》1993.12、《藝術家》1994.01、愛力根畫廊
	12.25 - 12.31，金品藝廊舉辦「嚴雪琴、趙承花、王秀英三人聯展」。	《藝術家》1993.12
	12.25 - 01.12，長江藝術中心舉辦「海日汗個展」。	《藝術家》1993.12、《藝術家》1994.01
	12.25 - 01.09，翡冷翠藝術中心舉辦「李金祝小品個展」。	《藝術家》1993.12
	12.25 - 01.12，金磚藝廊舉辦「陳幸婉個展」。	《藝術家》1993.12
	12.25 - 01.12，現代畫廊舉辦「邱秉恒個展」。	《藝術家》1993.12
	12.25 - 01.12，連信藝品藝廊舉辦「王南雄國畫展」。	《藝術家》1994.01
	12.29 - 01.18，杜象藝術中心舉辦「黃文暉個展」。	《藝術家》1994.01
	12.29 - 01.18，彩田藝術空間舉辦「黃文暉個展」。	《藝術家》1993.12、《藝術家》1993.12

1993

年代	事件	資料來源
1994	台北奕源莊畫廊舉辦「台北奕源莊畫廊成立」。	《台灣畫廊導覽》、《中國文物世界》，146期（1997.10），頁120-126。
	維納斯藝廊舉辦「『發現後山的藝術』全省巡迴展」。	簡丹總編輯，《藝術風華之黃金歲月文件展：八零年代台灣畫廊歷史回顧》，台北：橘園國際藝術策展，2004。
	帝門藝術中心舉辦「NIKI作品展」。	簡丹總編輯，《藝術風華之黃金歲月文件展：八零年代台灣畫廊歷史回顧》，台北：橘園國際藝術策展，2004。
	帝門藝術中心舉辦「Alex Katz 亞力士・凱茲，美國50年後當代藝術巨匠作品展」。	簡丹總編輯，《藝術風華之黃金歲月文件展：八零年代台灣畫廊歷史回顧》，台北：橘園國際藝術策展，2004。
	柏林畫廊舉辦「梁君午個展」。	新時代畫廊
	臻品藝術中心舉辦「台灣→香港展」。	臻品藝術中心
	臻品藝術中心舉辦「臻品四週年「颱風季節——現代藝術在台灣」。	臻品藝術中心
	寄暢園舉辦「寄暢園搬遷至桃園大溪」。	中華民國畫廊協會，《1999畫廊年鑑》，台北：敦煌藝術股份有限公司出版，1999年八月。
	德門畫廊舉辦「01月份明清書畫精品特展」。	《藝術家》1994.01
	吉証畫廊舉辦「名家收藏展」。	《藝術家》1994.01
	悠閑藝術中心舉辦「美術極品交流」。	《藝術家》1994.01
	01.01 - 01.12，阿波羅畫廊舉辦「蕭學民個展」。	《藝術家》1994.01、阿波羅畫廊
	01.01 - 01.31，長流畫廊舉辦「名家書畫年終特展」。	《雄獅美術》1994.01、《藝術家》1994.01
	01.01 - 02.05，台北漢雅軒舉辦「朱銘銅雕「人間系列」。	《藝術家》1994.01
	01.01 - 01.06，台北漢雅軒舉辦「'94立體雕塑季」。	《藝術家》1994.01
	01.01 - 01.31，國賓畫廊舉辦「曾子陵書法個展」。	《藝術家》1994.01
	01.01 - 01.12，印象畫廊舉辦「趙月英、陳景容母子聯展」。	《藝術家》1994.01
	01.01 - 01.31，台中東之畫廊舉辦「名家聯展」。	《藝術家》1994.01

年代	事件	資料來源
	01.01 - 01.12，台中東之畫廊舉辦「鄧亦農畫展」。	《藝術家》1994.01
	01.01 - 01.07，金品藝廊舉辦「墨藏書會書法聯展」。	《雄獅美術》1994.01、《藝術家》1994.01
	01.01 - 01.31，哥德藝術中心舉辦「年終回饋特展」。	《藝術家》1994.01
	01.01 - 01.08，積禪藝術中心舉辦「曾文忠水彩義賣展」。	《藝術家》1994.01
	01.01 - 01.31，凡石藝廊舉辦「修特藝道聯盟第12回聯展」。	《藝術家》1994.01
	01.01 - 01.10，孟焦畫坊舉辦「王北岳篆刻、書法展」。	《雄獅美術》1994.01、《藝術家》1994.01
	01.01 - 01.31，官林藝術中心舉辦「中國水墨畫大展」。	《藝術家》1994.01
	01.01 - 01.16，雅特藝術中心舉辦「曾賢財油畫展」。	《藝術家》1994.01
	01.01 - 01.31，傳承藝術中心舉辦「'94 新浙派大展」。	《藝術家》1994.01
	01.01 - 01.31，璞莊藝術中心舉辦「江兆申書畫收藏展」。	《藝術家》1994.01
1994	01.01 - 01.30，日升月鴻畫廊舉辦「全省美展免審作家作品特展」。	《藝術家》1994.01
	01.01 - 01.14，北國畫廊舉辦「徐加昌個展」。	《藝術家》1994.01
	01.01 - 01.28，名家藝術中心舉辦「李中堅、巫秋基西畫聯展」。	《藝術家》1994.01
	01.01 - 01.16，京典藝術中心舉辦「千嬌百媚話裸女」。	《藝術家》1994.01
	01.01 - 01.30，曾氏藝術廳舉辦「國畫名家百幅集特展」。	《藝術家》1994.01
	01.01 - 01.15，圓座藝術中心舉辦「秦天柱精作展」。	《藝術家》1994.01
	01.01 - 01.23，新生態藝術環境舉辦「心象、星象新春特展」。	《藝術家》1994.01
	01.01 - 01.20，水返腳藝術中心舉辦「汐止美術家聯展」。	《雄獅美術》1994.01、《藝術家》1994.01
	01.01 - 01.14，朝代世界藝術有限公司舉辦「油畫創作精品聯展」。	《藝術家》1994.01
	01.01 - 01.20，雲蒸藝術中心舉辦「劉有慶國畫個展」。	《雄獅美術》1994.01、《藝術家》1994.01
	01.01 - 01.23，龐畢度藝術空間舉辦「莊佳村、羅彩琴、周揚、吳神財聯展」。	《藝術家》1994.01
	01.01 - 01.07，清溪畫廊舉辦「蓮生活佛盧勝彥書畫習作展」。	《雄獅美術》1994.01

年代	事件	資料來源
	01.01 - 01.12，小雅畫廊舉辦「傳統的反芻——陳銘濃個展」。	《雄獅美術》1994.01
	01.01 - 01.31，小雅畫廊舉辦「周春芽油畫個展」。	《雄獅美術》1994.01
	01.02 - 01.20，中銘藝術中心舉辦「廖本生個展」。	《雄獅美術》1994.01、《藝術家》1994.01
	01.02 - 01.22，世寶坊畫廊舉辦「朱銘、夏陽聯展」。	《藝術家》1994.01
	01.02 - 01.31，彩逸藝術中心舉辦「彩逸新秀油畫展」。	《藝術家》1994.01
	01.03 - 01.31，德元藝廊舉辦「中國近代書畫交流展」。	《藝術家》1994.01
	01.03 - 01.31，台灣畫廊舉辦「藝術家的剪貼布」。	《雄獅美術》1994.01
	01.03 - 01.14，臺灣畫廊舉辦「代理藝術家聯展」。	《藝術家》1994.01
1994	01.04 - 01.31，明生畫廊舉辦「色彩的大師——卡多蘭與愛斯皮利雙人展」。	《雄獅美術》1994.01、《藝術家》1994.01、明生畫廊
	01.04 - 01.21，彩虹攝影藝廊舉辦「第 31 屆 YMCA 青影展」。	《雄獅美術》1994.01
	01.04 - 01.25，琢璞藝術中心舉辦「顧重光油畫展」。	《藝術家》1994.01
	01.04 - 01.31，開元畫廊舉辦「新年（典藏品）特展」。	《雄獅美術》1994.01、《藝術家》1994.01
	01.04 - 01.30，微草堂舉辦「陳嶺雲水墨畫展」。	《藝術家》1994.01
	01.05 - 01.30，炎黃藝術館舉辦「西洋美女名畫雕塑展」。	《藝術家》1994.01
	01.07，傳承藝術中心舉辦「新浙派大展」。	傳承藝術中心
	01.08 - 01.23，亞洲藝術中心舉辦「第二屆亞洲雙年展 PART II」。	《雄獅美術》1994.01、《藝術家》1994.01
	01.08 - 01.20，爵士攝影藝廊舉辦「潘朝成攝影個展」。	《藝術家》1994.01
	01.08 - 01.23，首都藝術中心舉辦「王平、鄭福源——好色之塗兩人展」。	《藝術家》1994.01、《雄獅美術》1994.01
	01.08 - 01.23，首都藝術中心舉辦「趙渭涼油畫個展」。	《藝術家》1994.01、《雄獅美術》1994.01
	01.08 - 01.23，雄獅畫廊舉辦「張清治水墨個展」。	《藝術家》1994.01、《雄獅美術》1994.01

1994

年代	事件	資料來源
	01.08 - 01.21，金品藝廊舉辦「戴子超個展」。	《藝術家》1994.01、《雄獅美術》1994.01
	01.08 - 01.21，恆昶藝廊舉辦「第二屆望角影展」。	《藝術家》1994.01、《雄獅美術》1994.01
	01.08 - 01.30，積禪50藝術中心舉辦「紐約亞裔畫家聯展」。	《藝術家》1994.01
	01.08 - 01.30，有熊氏藝術中心舉辦「張禮權水墨畫展」。	《藝術家》1994.01、《雄獅美術》1994.01
	01.08 - 01.30，串門藝術空間舉辦「潘仁松、蔡宏達、陳義忠版畫三人展」。	《藝術家》1994.01
	01.08 - 01.27，拔萃畫廊舉辦「鄧堯鴻個展」。	《雄獅美術》1994.01
	01.08 - 01.30，根生藝廊舉辦「根生'93年度作品總覽」。	《藝術家》1994.01、《雄獅美術》1994.01
	01.08 - 01.30，臻品藝術中心舉辦「鄭君殿個展」。	《藝術家》1994.01、《雄獅美術》1994.01
	01.08 - 01.30，景陶坊舉辦「敬天禮人小品陶展」。	《藝術家》1994.01
	01.08 - 01.23，綺麗藝術中心舉辦「台灣景・故鄉情──五人聯展」。	《雄獅美術》1994.01
1994	01.08 - 02.03，三愛創意藝術中心舉辦「方寸之美小品展」。	《藝術家》1994.01
	01.08 - 01.23，形而上畫廊舉辦「陳又生油畫展」。	《藝術家》1994.01、《雄獅美術》1994.01
	01.08 - 01.21，采風藝術中心舉辦「小品聯展」。	《藝術家》1994.01
	01.08 - 01.27，現代畫廊舉辦「李石樵版畫展」。	《雄獅美術》1994.01
	01.08 - 01.27，現代畫廊舉辦「台北畫派」。	《藝術家》1994.01、《雄獅美術》1994.01
	01.08 - 01.31，繪畫欣賞交流協會附設畫廊舉辦「高佳慧畫展」。	《藝術家》1994.01、《雄獅美術》1994.01
	01.08 - 01.28，德瀚畫廊舉辦「'94典藏真跡──東歐巨匠名畫菁華展」。	《藝術家》1994.01、《雄獅美術》1994.01
	01.10 - 01.31，八大畫廊舉辦「名家聯展」。	《藝術家》1994.01
	01.11 - 01.23，清溪畫廊舉辦「國畫名家百幅集」。	《雄獅美術》1994.01
	01.12 - 01.30，積禪藝術中心舉辦「名家油畫收藏展」。	《藝術家》1994.01
	01.14 - 02.06，清韵藝術中心舉辦「近古丹青名家聯展」。	《藝術家》1994.01

1994

年代	事件	資料來源
1994	01.15 - 01.30，阿波羅畫廊舉辦「李萬全個展」。	《藝術家》1994.01、阿波羅畫廊
	01.15 - 01.30，南畫廊舉辦「1994 零號集錦」。	南畫廊
	01.15 - 01.31，今天畫廊舉辦「劉正隆油畫個展」。	《藝術家》1994.01
	01.15 - 01.31，台北敦煌藝術中心舉辦「楚戈、鄭善禧、劉國松、李毅摩四人彩瓷聯展」。	《藝術家》1994.01、《雄獅美術》1994.01
	01.15 - 01.30，愛力根畫廊舉辦「愉悦與詩意 Le bonheur et la poesie-法國畫家巴赫東的水彩‧素描展」。	愛力根畫廊
	01.15 - 01.30，愛力根畫廊舉辦「陳英德個展」。	《藝術家》1994.01、《雄獅美術》1994.01
	01.15 - 01.27，印象畫廊舉辦「文化大展」。	《藝術家》1994.01、《雄獅美術》1994.01
	01.15 - 01.26，台中東之畫廊舉辦「冉茂芹畫展」。	《藝術家》1994.01
	01.15 - 01.31，隔山畫廊舉辦「楊之琬油畫展」。	《藝術家》1994.01、《雄獅美術》1994.01
	01.15 - 02.06，長江藝術中心舉辦「迎春花展」。	《藝術家》1994.01
	01.15 - 02.06，阿普畫廊舉辦「黃東昇個展」。	《藝術家》1994.01、《雄獅美術》1994.01
	01.15 - 02.20，玄門藝術中心舉辦「『典藏春天』名家聯展」。	《藝術家》1994.02
	01.15 - 01.31，翡冷翠藝術中心舉辦「新生代實力展」。	《藝術家》1994.01、《雄獅美術》1994.01
	01.15 - 02.06，北國畫廊舉辦「迎春聯展」。	《藝術家》1994.01、《藝術家》1994.02
	01.15 - 01.30，臺灣畫廊舉辦「藝術家的剪貼簿」。	《藝術家》1994.01
	01.15 - 02.06，亞帝藝術中心舉辦「劉奕興創作展」。	《藝術家》1994.01
	01.15 - 02.06，金磚藝廊舉辦「任敬之書法展」。	《雄獅美術》1994.01
	01.15 - 01.23，耕山藝術中心舉辦「劉其偉畫展」。	《藝術家》1994.01
	01.15 - 02.05，現代畫廊舉辦「邱秉恆個展」。	《藝術家》1994.02、《雄獅美術》1994.01
	01.15 - 02.02，連信藝品藝廊舉辦「蔡志忠水墨書‧呂勝南交趾陶聯展」。	《藝術家》1994.01

年代	事件	資料來源
1994	01.15 - 01.31，朝代世界藝術有限公司舉辦「黃阿忠油畫靜物展」。	《藝術家》1994.01
	01.18 - 02.06，雅特藝術中心舉辦「鄭顯修油畫展」。	《藝術家》1994.01、《藝術家》1994.02
	01.22 - 02.03，爵士攝影藝廊舉辦「蕭國坤攝影個展」。	《藝術家》1994.01、《藝術家》1994.02
	01.22 - 02.20，皇冠藝文中心舉辦「戴榮才個展」。	《藝術家》1994.01、《藝術家》1994.02、《雄獅美術》1994.01
	01.22 - 01.28，金品藝廊舉辦「北市書學研究會會員小品聯展」。	《藝術家》1994.01、《雄獅美術》1994.01
	01.22 - 02.06，梵藝術中心舉辦「孔來福個展」。	《藝術家》1994.01
	01.22 - 02.04，恆昶藝廊舉辦「姜振慶攝影個展」。	《藝術家》1994.01、《藝術家》1994.02、《雄獅美術》1994.01
	01.22 - 02.18，彩虹攝影藝廊舉辦「第九屆光輝十月看中華攝影比賽得獎作品展」。	《雄獅美術》1994.01
	01.22 - 02.06，綺麗藝術中心舉辦「現代中國畫十傑精品大展」。	《藝術家》1994.02
	01.22 - 02.06，京典藝術中心舉辦「馬芳渝迎春粉彩精品展」。	《藝術家》1994.01、《藝術家》1994.02
	01.22 - 02.18，水返腳藝術中心舉辦「劉連秋花藝創作展」。	《藝術家》1994.01、《藝術家》1994.02、《雄獅美術》1994.01
	01.22 - 02.20，名展藝術空間舉辦「台灣美術 123 之（2）」。	《藝術家》1994.01、《藝術家》1994.02
	01.22 - 02.07，杜象藝術中心舉辦「徐英明個展」。	《藝術家》1994.02
	01.22 - 02.08，彩田藝術空間舉辦「黃仁達個展」。	《藝術家》1994.02、《雄獅美術》1994.01
	01.22 - 02.06，雲蒸藝術中心舉辦「陳銘鈞、吳呂祥油畫雙人展」。	《藝術家》1994.01
	01.23 - 02.08，中銘藝術中心舉辦「青春藝術群迎春展」。	《藝術家》1994.02
	01.25 - 02.06，尊彩藝術中心舉辦「迎向 '94 ——年度推薦展」。	《藝術家》1994.02
	01.25 - 01.31，清溪畫廊舉辦「曾子陵書法展」。	《雄獅美術》1994.01
	01.26 - 01.30，阿普畫廊舉辦「洪麗芬藝術創作展」。	《藝術家》1994.01
	01.28 - 02.25，敦煌臺中分公司舉辦「佛像藝術大展」。	《藝術家》1994.02

年代	事件	資料來源
	01.29 - 02.07，金品藝廊舉辦「劉達運石藝、書畫展」。	《藝術家》1994.01、《藝術家》1994.02、《雄獅美術》1994.01
	01.30 - 02.06，阿普畫廊舉辦「重返鹽埕活動」。	《藝術家》1994.01
	02，德門畫廊舉辦「明清書畫名家精品展」。	《藝術家》1994.02
	02.01 - 02.28，長流畫廊舉辦「張大千、溥儒二大師特展」。	《藝術家》1994.02
	02.01 - 02.28，明生畫廊舉辦「國外名家聯展」。	《藝術家》1994.02
	02.01 - 02.28，真善美畫廊舉辦「朱銘精品展」。	《藝術家》1994.02
	02.01 - 02.27，國賓畫廊舉辦「上層窯名家陶瓷精品展」。	《藝術家》1994.02
	02.01 - 02.27，國賓畫廊舉辦「名家油畫展——韋啟義、李足新精品」。	《藝術家》1994.02
	02.01 - 02.27，首都藝術中心舉辦「小品油畫展」。	《藝術家》1994.02
	02.01 - 02.28，台中哥德藝術中心舉辦「新春聯展」。	《藝術家》1994.02
1994	02.01 - 02.28，隔山畫廊、隔山畫館高雄分館舉辦「迎春特展——關保民近作展」。	《藝術家》1994.02
	02.01 - 02.08，德元藝廊舉辦「李可染、陸儼少聯合精品特展」。	《藝術家》1994.02
	02.01 - 02.28，凡石藝廊舉辦「巫秋基近作展」。	《藝術家》1994.02
	02.01 - 02.28，璞莊藝術中心舉辦「江兆申書畫收藏展」。	《藝術家》1994.02
	02.01 - 02.28，玄門藝術中心舉辦「現代東方居家情趣展」。	《藝術家》1994.02
	02.01 - 02.28，吉証畫廊舉辦「中青聯展」。	《藝術家》1994.02
	02.01 - 02.28，信天藝術雅苑舉辦「新春聯展」。	《藝術家》1994.02
	02.01 - 02.28，內惟埤國際藝術中心舉辦「中國書畫藝術欣賞會」。	《藝術家》1994.02
	02.01 - 02.28，名家藝術中心舉辦「修特藝道聯盟第12回會員聯展」。	《藝術家》1994.02
	02.01 - 02.18，長天藝坊舉辦「福建書法名家展」。	《藝術家》1994.02
	02.01 - 02.27，曾氏藝術廳舉辦「'94年中國水墨畫精品展」。	《藝術家》1994.02

年代	事件	資料來源
1994	02.01 - 02.27，曾氏藝術廳舉辦「上層窯名家陶瓷精品展」。	《藝術家》1994.02
	02.01 - 02.27，琢璞藝術中心舉辦「熊宜中水墨展」。	《藝術家》1994.02
	02.01 - 02.28，大未來畫廊舉辦「大未來精品展」。	《藝術家》1994.02
	02.01 - 02.08，開元畫廊舉辦「春暖花開——花鳥畫展」。	《藝術家》1994.02
	02.03 - 02.28，小雅畫廊舉辦「1994 小雅新春特展」。	《藝術家》1994.02
	02.05 - 02.25，恆昶藝廊舉辦「黃逸甫攝影個展」。	《藝術家》1994.02
	02.05 - 02.28，積禪藝術中心舉辦「歐洲版畫、油畫、雕塑展」。	《藝術家》1994.02
	02.05 - 02.28，積禪 50 藝術中心舉辦「顏雍宗油畫個展」。	《藝術家》1994.02
	02.05 - 02.25，世寶坊畫廊舉辦「梁奕焚油畫個展」。	《藝術家》1994.02
	02.05 - 02.27，尖特美藝術館舉辦「郭聰仁陶藝展」。	《藝術家》1994.02
	02.10 - 02.27，景陶坊舉辦「沈東寧陶藝展」。	《藝術家》1994.02
	02.14 - 03.03，首都藝術中心舉辦「西北印象水墨聯展」。	《藝術家》1994.02
	02.15 - 02.28，德元藝廊舉辦「海上近代名家書畫精品特展」。	《藝術家》1994.02
	02.15 - 02.28，御殿畫廊舉辦「83 年新春特展」。	《藝術家》1994.02
	02.18 - 02.28，漢登畫廊舉辦「名家油畫聯展」。	《藝術家》1994.02
	02.19 - 03.08，龍門畫廊舉辦「龍門新年展」。	《藝術家》1994.02、《雄獅美術》1994.01、龍門雅集
	02.19 - 03.05，台北漢雅軒舉辦「顏炬榮 '94 陶展」。	《藝術家》1994.02
	02.19 - 03.18，名門畫廊舉辦「名家油畫聯展」。	《藝術家》1994.03
	02.19 - 02.20，雄獅畫廊舉辦「北門藝術收藏展」。	李賢文
	02.19 - 02.25，金品藝廊舉辦「楊章熙個展」。	《藝術家》1994.02
	02.19 - 03.06，串門藝術空間舉辦「闔振瀛水墨畫展」。	《藝術家》1994.02

1994

年代	事件	資料來源
	02.19 - 03.06，時代畫廊舉辦「王澤畫展」。	《藝術家》1994.02
	02.19 - 02.28，日升月鴻畫廊舉辦「春節迎春特展」。	《藝術家》1994.02
	02.19 - 03.04，北國畫廊舉辦「新春特展」。	《藝術家》1994.02
	02.19 - 03.06，京典藝術中心舉辦「蔡正一油畫展」。	《藝術家》1994.02、《藝術家》1994.03
	02.19 - 03.13，金磚藝廊舉辦「梁奕焚個展」。	《藝術家》1994.02
	02.19 - 02.27，長天藝坊舉辦「蘭庭畫會第 2 屆聯展」。	《藝術家》1994.02
	02.19 - 03.11，現代畫廊舉辦「現代畫廊收藏展」。	《藝術家》1994.02
	02.19 - 03.03，水返腳藝術中心舉辦「名家畫桃園聯展」。	《藝術家》1994.02
	02.19 - 03.09，杜象藝術中心舉辦「李安成水墨個展」。	《藝術家》1994.02、《藝術家》1994.03
1994	02.19 - 03.08，彩田藝術空間舉辦「新文人畫展——朱新建、李老十、邊平山」。	《藝術家》1993.02、《藝術家》1993.03
	02.19 - 02.28，朝代世界藝術有限公司舉辦「經紀畫家新春聯展」。	《藝術家》1994.02
	02.19 - 03.06，龐畢度藝術空間舉辦「新春十二人聯展」。	《藝術家》1994.02
	02.22 - 03.15，有熊氏藝術中心舉辦「新春油畫特展」。	《藝術家》1994.02
	02.25 - 03.30，曾氏藝術廳舉辦「劉如權名雕刻家個展」。	《藝術家》1994.03
	02.26 - 03.13，南畫廊舉辦「紀念 228 台灣畫展二」。	南畫廊
	02.26 - 03.30，國賓畫廊舉辦「劉如權名雕刻家個展」。	《藝術家》1994.03
	02.26 - 03.27，皇冠藝文中心舉辦「台灣史詩大展——'50 吳昊、'60 劉國松」。	《藝術家》1994.03
	02.26 - 03.06，愛力根畫廊舉辦「原創空間——謝安攝影展」。	愛力根畫廊
	02.26 - 03.13，東之畫廊舉辦「吳正雄畫展」。	《藝術家》1994.02、《藝術家》1994.03
	02.26 - 03.10，台中東之畫廊舉辦「1994 新象展」。	《藝術家》1994.02

1994

年代	事件	資料來源
	02.26 - 03.04，金品藝廊舉辦「林晉個展」。	《藝術家》1994.02、《藝術家》1994.03
	02.26 - 03.13，飛元藝術中心舉辦「1994 閱讀台灣美術的 10 種方法」。	《藝術家》1994.03
	02.26 - 03.11，恆昶藝廊舉辦「許力仁個展」。	《藝術家》1994.02、《藝術家》1994.03
	02.26 - 03.20，名展藝術空間舉辦「台灣美術 1‧2‧3 之三」。	《藝術家》1994.03
	03，德門畫廊舉辦「明清書畫精品展」。	《藝術家》1994.03、《藝術家》1994.04
	03，珍傳畫廊舉辦「第四週年慶」。	《藝術家》1994.03
	03，飛皇藝術中心舉辦「東方情人系列——陳陽春私房書」。	《藝術家》1994.03
	03.01 - 03.31，長流畫廊舉辦「國畫大師精品特展」。	《藝術家》1994.03、長流畫廊
	03.01 - 04.14，明生畫廊舉辦「畫中花畫展」。	《藝術家》1994.03、明生畫廊
	03.01 - 03.15，現代畫廊舉辦「1994 呂榮琛個展」。	現代畫廊
1994	03.01 - 03.15，現代畫廊舉辦「林素舟首次個展」。	現代畫廊
	03.01 - 03.31，印象畫廊舉辦「印象油畫精品展」。	《藝術家》1994.03
	03.01 - 03.15，德元藝廊舉辦「劉海粟、朱屺瞻百歲作品欣賞展」。	《藝術家》1994.03
	03.01 - 03.31，凡石藝廊舉辦「凡石師生展」。	《藝術家》1994.02
	03.01 - 03.30，官林藝術中心舉辦「官林臻品展」。	《藝術家》1994.03
	03.01 - 03.13，根生藝廊舉辦「曉園五人行聯展」。	《藝術家》1994.03
	03.01 - 03.13，雅特藝術中心舉辦「鄭福隆油畫展」。	《藝術家》1994.03
	03.01 - 03.31，內惟埤國際藝術中心舉辦「八大家名品欣賞」。	《藝術家》1994.03
	03.01 - 03.10，長天藝坊舉辦「台閩兩地名家書法展」。	《藝術家》1994.03
	03.01 - 03.15，現代畫廊舉辦「林素舟首次個展」。	《藝術家》1994.03
	03.01 - 03.15，現代畫廊舉辦「呂榮琛油畫個展」。	《藝術家》1994.03

年代	事件	資料來源
1994	03.01 - 03.31，大未來畫廊舉辦「新東方」。	《藝術家》1994.03
	03.01 - 03.31，尊彩藝術中心舉辦「自然與生命」。	《藝術家》1994.03
	03.01 - 03.31，開元畫廊舉辦「春暖花開——花鳥畫展」。	《藝術家》1994.03
	03.01 - 03.31，彩逸藝術中心舉辦「彩逸新秀展」。	《藝術家》1994.03
	03.03 - 03.30，積禪藝術中心舉辦「自然・浪漫・寄情——瓷板畫聯展」。	《藝術家》1994.03
	03.03 - 03.22，積禪 50 藝術中心舉辦「陳豔淑個展」。	《藝術家》1994.03
	03.05 - 03.27，台北漢雅軒舉辦「馮明秋雕塑展——倉頡的現場」。	《藝術家》1994.03
	03.05 - 03.31，真善美畫廊舉辦「春頌」。	《藝術家》1994.03
	03.05 - 03.29，亞洲藝術中心舉辦「石虎書展」。	《藝術家》1994.03、亞洲藝術中心
	03.05 - 03.17，新生畫廊舉辦「油畫展」。	《藝術家》1994.03
	03.05 - 03.20，台北敦煌藝術中心舉辦「第一屆佛像藝術大展」。	《藝術家》1994.03
	03.05 - 03.20，首都藝術中心舉辦「羅平和油畫展」。	《藝術家》1994.03
	03.05 - 03.27，臺北首都藝術中心舉辦「董小蕙油畫展」。	《藝術家》1994.03
	03.05 - 03.20，雄獅畫廊舉辦「'94 春季代理畫家新作欣賞會」。	《藝術家》1994.03
	03.05 - 03.18，金品藝廊舉辦「李可夫個展」。	《藝術家》1994.03
	03.05 - 03.31，隔山畫廊、隔山畫館高雄分館舉辦「常態展」。	《藝術家》1994.03
	03.05 - 03.27，帝門藝術中心、高雄帝門藝術中心舉辦「Patrick Cordeau 個展」。	《藝術家》1994.03
	03.05 - 03.20，誠品畫廊舉辦「杜可風攝影拼貼作品展」。	《藝術家》1994.03
	03.05 - 04.02，誠品畫廊舉辦「葉子奇個展」。	《藝術家》1994.03、誠品畫廊
	03.05 - 03.29，長江藝術中心舉辦「1993年『題名展』入選畫家五人展」。	《藝術家》1994.03
	03.05 - 04.03，台北阿普畫廊舉辦「曾英棟個展」。	《藝術家》1994.03
	03.05 - 04.03，阿普畫廊舉辦「許自貴個展」。	《藝術家》1994.03

年代	事件	資料來源
	03.05 - 03.31，家畫廊舉辦「1994正在進行中的現代藝術」。	《藝術家》1994.03、家畫廊
	03.05 - 03.27，日升月鴻畫廊舉辦「進行中的當代美術」。	《藝術家》1994.03
	03.05 - 03.20，吉証畫廊舉辦「春之頌」。	《藝術家》1994.03
	03.05 - 03.09，景陶坊舉辦「陶花舞春風」。	《藝術家》1994.03
	03.05 - 03.30，三愛創意藝術中心舉辦「莊明旗釉上彩繪展」。	《藝術家》1994.03
	03.05 - 03.18，北國畫廊舉辦「名家聯展」。	《藝術家》1994.03
	03.05 - 03.21，臺灣畫廊舉辦「李明則、蘇旺伸雙人展」。	《藝術家》1994.03
	03.05 - 03.29，名家藝術中心舉辦「西畫聯展」。	《藝術家》1994.03
	03.05 - 03.27，形而上畫廊舉辦「又見春天」。	《藝術家》1994.03
	03.05 - 03.26，繪畫欣賞交流協會附設畫廊舉辦「符號的聯想——陳玲英個展」。	《藝術家》1994.03
	03.05 - 04.05，微草堂舉辦「陳嶺雲作品展」。	《藝術家》1994.03
1994	03.05 - 03.27，德鴻畫廊舉辦「曉園五人行油畫聯展」。	《藝術家》1994.03
	03.05 - 03.27，德瀚畫廊舉辦「開春特展——咱的圖，咱的情」。	《藝術家》1994.03
	03.06 - 03.28，炎黃藝術館舉辦「龐茂琨畫展」。	《藝術家》1994.03
	03.08 - 03.29，琢璞藝術中心舉辦「涂敏油畫展」。	《藝術家》1994.03
	03.10 - 03.27，串門藝術空間舉辦「陳隆興畫展」。	《藝術家》1994.03
	03.10 - 03.31，傳承藝術中心舉辦「陳向迅遊歐歸來展」。	《藝術家》1994.03、傳承藝術中心
	03.11 - 03.28，綺麗藝術中心舉辦「馬丁路斯油畫展」。	《藝術家》1994.03
	03.11 - 03.31，長天藝坊舉辦「名家水墨字畫收藏展」。	《藝術家》1994.03
	03.12 - 04.03，龍門畫廊舉辦「春首四耆展——劉其偉、吳昊、朱銘、朱沅芷」。	《藝術家》1994.03、龍門雅集
	03.12 - 04.03，愛力根畫廊舉辦「郭振昌台灣圖像與影像」。	《藝術家》1994.03
	03.12 - 04.03，帝門藝術投資顧問中心舉辦「藝術家·收藏家對話錄（I）」。	《藝術家》1994.04
	03.12 - 03.25，恆昶藝廊舉辦「光影藝術展」。	《藝術家》1994.03

年代	事件	資料來源
1994	03.12 - 03.27，時代畫廊舉辦「方向光個展」。	《藝術家》1994.03
	03.12 - 03.31，信天藝術雅苑舉辦「徐藍松——薪傳小品展」。	《藝術家》1994.03
	03.12 - 03.26，景陶坊舉辦「來自蒼穹的耀動——天目釉聯展」。	《藝術家》1994.03
	03.12 - 03.27，翡冷翠藝術中心舉辦「三月繽紛花會油畫展」。	《藝術家》1994.03
	03.12 - 03.27，中銘藝術中心舉辦「1994 油畫精品展」。	《藝術家》1994.03
	03.12 - 03.31，世寶坊畫廊舉辦「金哲夫油畫個展」。	《藝術家》1994.03
	03.12 - 04.03，京典藝術中心舉辦「三月風情畫——名家聯展」。	《藝術家》1994.03
	03.12 - 03.26，采風藝術中心舉辦「莊志輝油畫展」。	《藝術家》1994.03
	03.12 - 03.29，新生態藝術環境舉辦「無調性變奏——陳幸婉個展」。	《藝術家》1994.03
	03.12 - 03.31，杜象藝術中心舉辦「陳餘生·朱興華聯展」。	《藝術家》1994.03
	03.12 - 03.29，彩田藝術空間舉辦「綠色主張——施淑玲個展」。	《藝術家》1993.03
	03.12 - 03.31，朝代世界藝術有限公司舉辦「油畫精品五人展——陳天龍、陸琦、金丹、蔡可群、郭郁文」。	《藝術家》1994.03
	03.12 - 03.31，龐畢度藝術空間舉辦「生之燦花語系列——李克君個展」。	《藝術家》1994.03
	03.15 - 03.31，曾氏藝術廳舉辦「鍾年廷油畫全省巡迴展」。	《藝術家》1994.03
	03.16 - 03.31，德元藝廊舉辦「北京近代名家書畫特展」。	《藝術家》1994.03
	03.17 - 03.31，根生藝廊舉辦「林弘毅首次個展」。	《藝術家》1994.03
	03.18 - 04.03，清韵藝術中心舉辦「雙個展——陳永模、卜茲」。	《藝術家》1994.03
	03.19 - 03.30，阿波羅畫廊舉辦「李宗祥油畫展」。	《藝術家》1994.03、阿波羅畫廊
	03.19 - 04.10，台北漢雅軒舉辦「薩璨如雕塑展」。	《藝術家》1994.03
	03.19 - 04.16，名門畫廊舉辦「名家油畫聯展」。	《藝術家》1994.04
	03.19 - 03.31，新生畫廊舉辦「熊宜中畫展」。	《藝術家》1994.03
	03.19 - 03.30，東之畫廊舉辦「李健儀畫展」。	《藝術家》1994.03

年代	事件	資料來源
	03.19 - 03.25，金品藝廊舉辦「名家聯展」。	《藝術家》1994.03
	03.19 - 04.03，飛元藝術中心舉辦「林志堅個展」。	《藝術家》1994.03
	03.19 - 04.02，哥德藝術中心舉辦「郭東榮 '94 個展」。	《藝術家》1994.03
	03.19 - 04.03，台中帝門藝術中心舉辦「江隆芳個展」。	《藝術家》1994.03
	03.19 - 04.07，有熊氏藝術中心舉辦「陶晴山、蔡友、袁金塔三人水墨畫展」。	《藝術家》1994.03
	03.19 - 04.03，雅特藝術中心舉辦「陳香伶油畫展」。	《藝術家》1994.03
	03.19 - 04.03，好來藝術中心舉辦「曾錫龍油畫個展」。	《藝術家》1994.03
	03.19 - 04.01，北國畫廊舉辦「王琪個展」。	《藝術家》1994.03
	03.19 - 03.27，現代畫廊舉辦「收藏家精品聯誼展」。	《藝術家》1994.03
	03.22 - 04.03，南畫廊舉辦「'94 春室內靜物」。	南畫廊
	03.23 - 04.10，首都藝術中心舉辦「台灣墨彩新銳新展望」。	《藝術家》1994.03
1994	03.25 - 04.03，立大藝術中心舉辦「曹玉岸墨彩畫個展」。	《藝術家》1994.04
	03.25 - 04.06，積禪 50 藝術中心舉辦「現代畫學會聯展」。	《藝術家》1994.03
	03.26 - 04.10，維納斯藝廊舉辦「林麗芳攝影個展」。	《藝術家》1994.04
	03.26 - 04.01，金品藝廊舉辦「三兄弟聯展」。	《藝術家》1994.03
	03.26 - 04.08，恆昶藝廊舉辦「東瀛彩繪──陳淑玲個展」。	《藝術家》1994.03
	03.26 - 04.10，誠品畫廊舉辦「楊孟哲攝影展」。	《藝術家》1994.04
	03.26 - 04.30，王家藝術中心舉辦「太陽水彩水墨個展」。	《藝術家》1994.04
	03.26 - 04.20，名展藝術空間舉辦「迎春賞花」專題展。	《藝術家》1994.03、《藝術家》1994.04
	03.29 - 04.07，爵士攝影藝廊舉辦「莊明景、林淑卿、曾敏雄、鄭錦銘、周俊傑五人攝影聯展」。	《藝術家》1994.04
	03.29 - 04.30，臺灣畫廊舉辦「林聰惠石雕個展」。	《藝術家》1994.04
	03.29 - 04.07，德鴻畫廊舉辦「五線譜畫會會員聯展」。	《藝術家》 1994.03、《藝術家》 1994.04
	03.31 - 04.27，積禪藝術中心舉辦「新派潑墨山水大家──包辰初彩墨展」。	《藝術家》1994.04

年代	事件	資料來源
1994	04,德元藝廊舉辦「中國近代書法特展」。	《藝術家》1994.04
	04,德元藝廊舉辦「金陵畫派精選特展」。	《藝術家》1994.04
	04,北國畫廊舉辦「東北名家油畫展」。	《藝術家》1994.04
	04,振樂藝術中心舉辦「邱瑞敏、王向明、劉七一油畫聯展」。	《藝術家》1994.04
	04.01 - 04.30,長流畫廊舉辦「林玉山教授作品欣賞特展」。	《藝術家》1994.04
	04.01 - 04.30,真善美畫廊舉辦「朱銘精品展」。	《藝術家》1994.04
	04.01 - 04.30,印象畫廊舉辦「印象油畫精品展」。	《藝術家》1994.04
	04.01 - 04.15,金品藝廊舉辦「名家聯展」。	《藝術家》1994.04
	04.01 - 04.30,從雲軒舉辦「馬白水教授各期作品展」。	《藝術家》1994.05
	04.01 - 04.30,璞莊藝術中心舉辦「陳進膠彩畫收藏展」。	《藝術家》1994.04
	04.01 - 04.30,吉証畫廊舉辦「名家常態展」。	《藝術家》1994.04
	04.01 - 04.20,內惟埤國際藝術中心舉辦「八大家名品欣賞」。	《藝術家》1994.04
	04.01 - 04.30,長天藝坊舉辦「林勤生書法個展」。	《藝術家》1994.04
	04.01 - 04.10,現代畫廊舉辦「琉璃工房台中首展」。	《藝術家》1994.04
	04.01 - 04.30,繪畫欣賞交流協會附設畫廊舉辦「陳仕卿個展」。	《藝術家》1994.04
	04.01 - 04.30,開元畫廊舉辦「劉樺油畫展」。	《藝術家》1994.04
	04.01 - 04.30,彩逸藝術中心舉辦「彩逸新秀展」。	《藝術家》1994.04
	04.02 - 04.13,首都藝術中心舉辦「再現紅磨坊 Criswell 粉彩個展」。	首都藝術中心
	04.02 - 04.13,臺北首都藝術中心舉辦「再現紅磨坊——克里斯威爾粉彩展」。	《藝術家》1994.04
	04.02 - 05.01,皇冠藝文中心舉辦「台灣史詩大展(二)'70 黃銘昌、'80 楊茂林」。	《藝術家》1994.04
	04.02 - 04.17,梵藝術中心舉辦「典藏小品展」。	《藝術家》1994.09
	04.02 - 04.17,誠品畫廊舉辦「王信攝影展」。	《藝術家》1994.04

年代	事件	資料來源
	04.02 - 04.10，串門藝術空間舉辦「陳聖頌紙上小品展」。	《藝術家》1994.04
	04.02 - 05.01，家畫廊舉辦「楊成愿個展 1990-1993」。	家畫廊
	04.02 - 05.01，家畫廊舉辦「余承堯收藏展」。	《藝術家》1994.04、家畫廊
	04.02 - 04.17，時代畫廊舉辦「李隆吉個展」。	《藝術家》1994.04
	04.02 - 04.24，信天藝術雅苑舉辦「水墨聯展」。	《藝術家》1994.04
	04.02 - 04.17，中銘藝術中心舉辦「面對面藝術群油畫展」。	《藝術家》1994.04
	04.02 - 04.17，臺灣畫廊舉辦「方惠光青銅雕塑個展」。	《藝術家》1994.04
	04.02 - 04.30，御殿畫廊舉辦「中國名家精品聯展」。	《藝術家》1994.04
	04.02 - 04.28，琢璞藝術中心舉辦「金芬華油畫展」。	《藝術家》1994.04
	04.02 - 04.20，水返腳藝術中心舉辦「世界兒童畫展暨兒童畫我汐止特展」。	《藝術家》1994.04
1994	04.02 - 04.06，杜象藝術中心舉辦「趙玉卿女士油畫義賣展」。	《藝術家》1994.04
	04.02 - 04.24，金農藝術中心舉辦「盛正德個展」。	《藝術家》1994.04
	04.02 - 04.12，彩田藝術空間舉辦「杯子劇團『孩子的天空』美術系列活動」。	《藝術家》1993.04
	04.02 - 05.01，尊彩藝術中心舉辦「賴哲祥的雕塑世界」。	《藝術家》1994.04、尊彩藝術中心
	04.02 - 04.20，雲蒸藝術中心舉辦「從傳統中尋找新的生命──祈連、陳俊光、徐世萱聯展」。	《藝術家》1994.04
	04.02 - 04.17，德瀚畫廊舉辦「孔法早期畫作欣賞」。	《藝術家》1994.04
	04.02 - 04.30，龐畢度藝術空間舉辦「簡新模個展」。	《藝術家》1994.04
	04.03 - 04.24，炎黃藝術館舉辦「田世信雕塑展」。	《藝術家》1994.04
	04.04 - 04.17，台北敦煌藝術中心舉辦「陳朝寶油畫展」。	《藝術家》1994.04
	04.05，傳承藝術中心舉辦「傳承四周年精品展」。	傳承藝術中心
	04.06 - 04.30，隔山畫館高雄分館舉辦「于右任書法欣賞」。	《藝術家》1994.04

年代	事件	資料來源
	04.08 - 04.24，亞洲藝術中心舉辦「第三代精英風格展」。	《藝術家》1994.04、亞洲藝術中心
	04.08 - 04.17，東之畫廊舉辦「家鄉的風情（之一）——蕭如松作品欣賞會」。	《藝術家》1994.04
	04.08 - 04.30，隔山畫廊舉辦「溫葆、區礎堅、楊之琬油畫精品展」。	《藝術家》1994.04
	04.08 - 04.28，世寶坊畫廊舉辦「最愛——中堅輩畫家收藏展」。	《藝術家》1994.04
	04.08 - 04.30，漢登畫廊舉辦「鄭乃文油畫個展」。	《藝術家》1994.04
	04.09 - 04.24，南畫廊舉辦「自然寫實——台灣農村展」。	南畫廊
	04.09 - 04.17，爵士攝影藝廊舉辦「許釗滂攝影展——山之戀」。	《藝術家》1994.04
	04.09 - 04.24，飛元藝術中心舉辦「王福東個展」。	《藝術家》1994.04
	04.09 - 05.01，帝門藝術中心、台中帝門藝術中心舉辦「鄭建昌個展」。	《藝術家》1994.04
	04.09 - 05.08，誠品畫廊舉辦「黎志文個展」。	《藝術家》1994.04、誠品畫廊
1994	04.09 - 04.30，有熊氏藝術中心舉辦「石景輝水墨畫展」。	《藝術家》1994.04
	04.09 - 04.30，長江藝術中心舉辦「李孝萱個展——伊甸園系列」。	《藝術家》1994.04
	04.09 - 05.08，台北阿普畫廊舉辦「兩面寫實」。	《藝術家》1994.04
	04.09 - 05.08，阿普畫廊舉辦「曾英棟個展」。	《藝術家》1994.04
	04.09 - 04.24，雅特藝術中心舉辦「陳主明油畫個展」。	《藝術家》1994.04
	04.09 - 05.01，臻品藝術中心舉辦「現代陶八人展」。	《藝術家》1994.04
	04.09 - 04.20，好來藝術中心舉辦「林金標油畫個展」。	《藝術家》1994.04
	04.09 - 04.24，京典藝術中心舉辦「陳明善水彩、油畫個展」。	《藝術家》1994.04
	04.09 - 04.23，采風藝術中心舉辦「吳漢宗、陳士侯水墨雙聯展」。	《藝術家》1994.04
	04.09 - 04.24，新生態藝術環境舉辦「黃步青個展」。	《藝術家》1994.04
	04.09 - 04.26，大未來畫廊舉辦「邱秉恆『紙上作品』展」。	《藝術家》1994.05

年代	事件	資料來源
	04.09 - 04.25，尖特美藝術館舉辦「張繼陶藝個展」。	《藝術家》1994.04
	04.09 - 04.27，杜象藝術中心舉辦「孫宇立雕塑個展——天問」。	《藝術家》1994.04
	04.09 - 04.30，朝代世界藝術有限公司舉辦「經紀畫家四月聯展」。	《藝術家》1994.04
	04.09 - 05.01，德鴻畫廊舉辦「陳立偉、曾俊義油畫雙人展」。	《藝術家》1994.04
	04.10 - 04.30，雅逸藝術中心舉辦「大陸美院名家展」。	《藝術家》1994.04
	04.12 - 04.22，積禪 50 藝術中心舉辦「韓湘寧個展」。	《藝術家》1994.04
	04.12 - 04.30，根生藝廊舉辦「風情·風景——吳承硯、徐藍松、郭東榮、林顯宗、賴武雄聯展」。	《藝術家》1994.04
	04.16 - 05.14，阿波羅畫廊舉辦「張炳南個展」。	《藝術家》1994.05、阿波羅畫廊
	04.16 - 05.01，台北漢雅軒舉辦「麥綺芬、趙勁予、張金蓮、黃淑桂聯展」。	《藝術家》1994.04
	04.16 - 04.30，明生畫廊舉辦「黃國隆油畫創作展」。	《藝術家》1994.04、明生畫廊
1994	04.16 - 05.01，臺北首都藝術中心舉辦「寄情——梁志明油畫、壓克力個展」。	《藝術家》1994.04
	04.16 - 05.01，雄獅畫廊舉辦「世紀末台灣女性畫家抽象繪畫展——看陳張莉、楊世芝、賴純純、薛保瑕近作」。	《藝術家》1994.04、李賢文
	04.16 - 05.01，愛力根畫廊舉辦「當代探尋——單色繪畫聯展」。	愛力根畫廊
	04.16 - 04.29，金品藝廊舉辦「吳長鵬『鄉土·雪岩之美』國畫展」。	《藝術家》1994.04
	04.16 - 04.30，哥德藝術中心舉辦「吳秋波油畫個展」。	《藝術家》1994.04
	04.16 - 04.30，八大畫廊舉辦「迎春三人展——林顯宗、陳博文、郭掌從」。	《藝術家》1994.04、八大畫廊
	04.16 - 05.01，高雄帝門藝術中心舉辦「潘朝森個展」。	《藝術家》1994.04
	04.16 - 05.01，串門藝術空間舉辦「抽象對話」。	倪晨、陳麗華、李廣中
	04.16 - 05.01，串門藝術空間舉辦「陳聖頌 94 油畫新作展」。	《藝術家》1994.04
	04.16 - 04.30，日升月鴻畫廊舉辦「執著中見光采、歷久而彌深——張萬傳 VS 張義雄」。	《藝術家》1994.04
	04.16 - 05.01，景陶坊舉辦「李懷錦陶藝展」。	《藝術家》1994.04

年代	事件	資料來源
	04.16 - 04.30，綺麗藝術中心舉辦「葉繁榮油畫創作展」。	《藝術家》1994.04
	04.16 - 04.30，形而上畫廊舉辦「表情～潛意識特展」。	《藝術家》1994.04
	04.16 - 04.24，耕山藝術中心舉辦「林勳諒、陳品華、簡忠威水彩聯展」。	《藝術家》1994.04
	04.16 - 04.27，現代畫廊舉辦「霧峰林家主題精品收藏展」。	《藝術家》1994.04
	04.16 - 05.01，第凡內畫廊舉辦「四月春展」。	《藝術家》1994.04
	04.16 - 05.03，彩田藝術空間舉辦「孫宇立、張義、張慎嚴三人聯展」。	《藝術家》1993.04
	04.17 - 05.01，首都藝術中心舉辦「梁志明油畫、壓克力個展」。	《藝術家》1994.04
	04.19 - 04.28，爵士攝影藝廊舉辦「'94 年柯達國際特展」。	《藝術家》1994.04
	04.19 - 04.30，德瀚畫廊舉辦「孔法近期畫作發表」。	《藝術家》1994.04
	04.20 - 05.08，世代藝術中心舉辦「尋常的歲月─劉其偉、楚戈、席慕蓉、蔣勳四人展」。	《藝術家》1994.04、《藝術家》1994.05
	04.21 - 04.30，內惟埤國際藝術中心舉辦「中國書畫藝術欣賞」。	《藝術家》1994.04
1994	04.23 - 05.19，名門畫廊舉辦「名家油畫聯展」。	《藝術家》1994.05
	04.23 - 05.15，東之畫廊舉辦「家鄉的風情（之二）──春天的聯展」。	《藝術家》1994.04
	04.23 - 05.11，二號公寓舉辦「藝術種子」。	《藝術家》1994.05
	04.23 - 05.29，帝門藝術投資顧問中心舉辦「藝術家・收藏家對話錄（II）」。	《藝術家》1994.04
	04.23 - 05.06，恆昶藝廊舉辦「文化大學新聞系影像組四年級聯展」。	《藝術家》1994.04
	04.23 - 05.08，時代畫廊舉辦「徐良臣個展」。	《藝術家》1994.04、《藝術家》1994.05
	04.23 - 05.08，臺灣畫廊舉辦「陳作琪個展」。	《藝術家》1994.04
	04.23 - 05.12，雲蒸藝術中心舉辦「楊淑嬌、詹朝根水墨雙人展」。	《藝術家》1994.04
	04.26 - 05.16，傳承藝術中心舉辦「張銓個展」。	《藝術家》1994.04、傳承藝術中心
	04.28 - 05.22，名展藝術空間舉辦「港都精英展」。	《藝術家》1994.04、《藝術家》1994.05
	04.29 - 05.15，亞洲藝術中心舉辦「佐藤公聰東方之旅畫展」。	《藝術家》1994.05、亞洲藝術中心
	04.30 - 05.15，龍門畫廊舉辦「孫良個展 —— Hong Kong, Gallery Exchange 1994」。	龍門雅集

年代	事件	資料來源
	04.30 - 05.12，現代畫廊舉辦「籍虹油畫展」。	現代畫廊
	04.30 - 05.13，新生畫廊舉辦「大陸油畫聯展」。	《藝術家》1994.05
	04.30 - 05.10，台北敦煌藝術中心舉辦「『遊子心、慈母鐲』玉鐲特展」。	《藝術家》1994.05
	04.30 - 05.30，台北敦煌藝術中心舉辦「長在藝術家手上的豬'94年特展」。	《藝術家》1994.05
	04.30 - 05.18，台中東之畫廊舉辦「曾明男陶藝展」。	《藝術家》1994.05
	04.30 - 05.15，雅特藝術中心舉辦「『邀約風雅』聯展」。	《藝術家》1994.05
	04.30 - 05.15，好來藝術中心舉辦「好來珍藏展」。	《藝術家》1994.05
	04.30 - 05.22，王家藝術中心舉辦「張金發'94年度油畫個展」。	《藝術家》1994.05
	04.30 - 05.12，現代畫廊舉辦「溫馨的五月──籍虹台中首展」。	《藝術家》1994.05
	04.30 - 05.08，杜象藝術中心舉辦「朱沈冬紀念展」。	《藝術家》1994.04
	05.01 - 05.29，長流畫廊舉辦「張大千書畫特展」。	《藝術家》1994.05、長流畫廊
1994	05.01 - 05.15，南畫廊舉辦「母子情」。	《藝術家》1994.05
	05.01 - 05.13，金品藝廊舉辦「名家聯展」。	《藝術家》1994.05
	05.01 - 05.15，德元藝廊舉辦「中國近代名家書畫欣賞」。	《藝術家》1994.05
	05.01 - 05.31，璞莊藝術中心舉辦「江根申書畫作品收藏展」。	《藝術家》1994.05
	05.01 - 05.15，萊茵藝廊舉辦「台灣民藝文獻展」。	《藝術家》1994.05
	05.01 - 05.31，大未來畫廊舉辦「名畫、雕塑展」。	《藝術家》1994.05
	05.01 - 05.31，雅逸藝術中心舉辦「美的邀約──五月精品展」。	《藝術家》1994.05、雅逸藝術中心
	05.01 - 05.31，小雅畫廊舉辦「小雅精品展」。	《藝術家》1994.05
	05.02 - 05.31，明生畫廊舉辦「當代名家版畫展」。	《藝術家》1994.05、明生畫廊
	05.02 - 05.31，內惟埤國際藝術中心舉辦「中國書畫藝術欣賞」。	《藝術家》1994.05
	05.02 - 05.31，開元畫廊舉辦「水彩之美」。	《藝術家》1994.05

年代	事件	資料來源
	05.02 - 05.29，宅九藝術中心舉辦「鄧仲華 70 歲油畫首展」。	《藝術家》1994.05
	05.03 - 05.30，第凡內畫廊舉辦「吾愛吾家特展」。	《藝術家》1994.05
	05.03 - 05.22，金農藝術中心舉辦「丁衍庸精品展」。	《藝術家》1994.05
	05.03 - 05.29，尊彩藝術中心舉辦「尊彩週年」。	《藝術家》1994.05
	05.04 - 05.25，隔山畫館高雄分館舉辦「兩岸書法展——本土篇」。	《藝術家》1994.05
	05.04 - 05.29，琢璞藝術中心舉辦「台灣民俗畫新意——曾郁文 '94 作品展」。	《藝術家》1994.05
	05.04 - 06.10，微草堂舉辦「陳嶺雲水墨畫展」。	《藝術家》1994.05
	05.06 - 05.21，吉証畫廊舉辦「五月的陽光」。	《藝術家》1994.05
	05.07 - 05.29，台北漢雅軒舉辦「立體雕塑季系列展——蕭長正、甘丹雙個展」。	《藝術家》1994.05
	05.07 - 05.22，首都藝術中心舉辦「1994 張仲則個展」。	《藝術家》1994.05
1994	05.07 - 05.29，皇冠藝文中心舉辦「台灣史詩大展（三） 90 倪再沁、顧世勇、李民中」。	《藝術家》1994.05
	05.07 - 05.17，印象畫廊舉辦「1994 五月畫會」。	《藝術家》1994.05
	05.07 - 05.22，飛元藝術中心舉辦「顏頂生個展」。	《藝術家》1994.05
	05.07 - 05.17，哥德藝術中心舉辦「五月畫展」。	《藝術家》1994.05
	05.07 - 05.21，哥德藝術中心舉辦「吳秋波油畫個展」。	《藝術家》1994.05
	05.07 - 05.22，隔山畫廊舉辦「莊伯顯個展——寶島遊踪四季情」。	《藝術家》1994.05
	05.07 - 05.29，帝門藝術中心舉辦「蘇信義個展」。	《藝術家》1994.05
	05.07 - 05.22，帝門藝術中心舉辦「徐藍松個展」。	《藝術家》1994.05
	05.07 - 05.30，積禪藝術中心舉辦「許偉斌個展」。	《藝術家》1994.05
	05.07 - 05.29，有熊氏藝術中心舉辦「李轂摩、黃才松水墨聯展」。	《藝術家》1994.05
	05.07 - 05.29，長江藝術中心舉辦「何曦花鳥畫展」。	《藝術家》1994.05

年代	事件	資料來源
	05.07 - 06.05，家畫廊舉辦「材質與創作的對話」。	《藝術家》1994.05、家畫廊
	05.07 - 05.22，根生藝廊舉辦「鍾奕華油畫個展」。	《藝術家》1994.05
	05.07 - 05.17，傳家藝術中心舉辦「蔡裕榮油畫個展」。	《藝術家》1994.05
	05.07 - 05.29，臻品藝術中心舉辦「李民中編年展」。	《藝術家》1994.05
	05.07 - 05.25，玄門藝術中心舉辦「楊子雲書法慈善義賣展」。	《藝術家》1994.05
	05.07 - 05.29，玄門藝術中心舉辦「後戒嚴——觀念動員」。	《藝術家》1994.05
	05.07 - 05.29，玄門藝術中心舉辦「古意今韻——現代東方居室文化」。	《藝術家》1994.05
	05.07 - 05.22，景陶坊舉辦「阿婆的維納斯 VS 女子的纏綿夢」。	《藝術家》1994.05
	05.07 - 05.22，中銘藝術中心舉辦「母親節溫馨小品特展」。	《藝術家》1994.05
	05.07 - 05.29，京典藝術中心舉辦「徐敏油畫個展」。	《藝術家》1994.05
1994	05.07 - 05.22，新生態藝術環境舉辦「蘇志徹個展」。	《藝術家》1994.05
	05.07 - 05.28，繪畫欣賞交流協會附設畫廊舉辦「靜默之處——郭宗妮個展」。	《藝術家》1994.05
	05.07 - 05.26，水返腳藝術中心舉辦「陳慶良陶藝創作個展」。	《藝術家》1994.05
	05.07 - 05.24，彩田藝術空間舉辦「陳贊雲攝影及混合媒材作品展」。	《藝術家》1994.05
	05.07 - 05.31，朝代世界藝術有限公司舉辦「經紀畫家五月聯展」。	《藝術家》1994.05
	05.07 - 05.29，德鴻畫廊舉辦「新生代實力展」。	《藝術家》1994.05
	05.07 - 05.29，龐畢度藝術空間舉辦「羅彩琴油畫個展——渾沌與圓融之間」。	《藝術家》1994.05
	05.10 - 05.19，爵士攝影藝廊舉辦「謝德正攝影個展——少數民族系列之一，台灣原住民」。	《藝術家》1994.05
	05.10 - 05.29，亞帝藝術中心舉辦「謝棟樑雕塑展」。	《藝術家》1994.05
	05.11 - 05.26，首都藝術中心舉辦「高潤喜個展」。	《藝術家》1994.05
	05.11 - 05.22，串門藝術空間舉辦「劉奇偉、楚戈、席慕蓉、蔣勳四人聯展」。	《藝術家》1994.05、倪晨、陳麗華、李廣中

1994

年代	事件	資料來源
	05.14 - 05.29，形而上畫廊舉辦「台灣美術瀏覽——家的聯想」。	形而上畫廊
	05.14 - 06.05，台北敦煌藝術中心舉辦「再造河山無限意——蕭海春畫展」。	《藝術家》1994.05
	05.14 - 05.29，雄獅畫廊舉辦「夏一夫水墨個展」。	《藝術家》1994.05、李賢文
	05.14 - 05.29，愛力根畫廊舉辦「邱亞才個展——東區女人」。	《藝術家》1994.05、愛力根畫廊
	05.14 - 05.20，金品藝廊舉辦「常樂畫會水墨聯展」。	《藝術家》1994.05
	05.14 - 06.01，二號公寓舉辦「纖維二藝術」。	《藝術家》1994.05
	05.14 - 05.28，帝門藝術中心舉辦「鄭建昌個展」。	《藝術家》1994.05
	05.14 - 06.12，誠品畫廊舉辦「簡鍊、流長——誠品年度新人展」。	《藝術家》1994.05、誠品畫廊
	05.14 - 06.12，誠品畫廊舉辦「器——四人陶展」。	《藝術家》1994.05
	05.14 - 06.05，阿普畫廊舉辦「高興個展」。	《藝術家》1994.05
1994	05.14 - 06.05，時代畫廊舉辦「張義雄油畫展」。	《藝術家》1994.05
	05.14 - 05.28，日升月鴻畫廊舉辦「形・韻・神——畫筆下的眾生相」。	《藝術家》1994.05
	05.14 - 05.30，綺麗藝術中心舉辦「94 陳川油畫展」。	《藝術家》1994.05
	05.14 - 06.14，翡冷翠藝術中心舉辦「張義雄 80 回顧展」。	《藝術家》1994.05
	05.14 - 05.29，臺灣畫廊舉辦「黃志超新作個展」。	《藝術家》1994.05
	05.14 - 05.31，現代畫廊舉辦「佐藤公聰油畫個展」。	《藝術家》1994.05
	05.14 - 06.14，連信藝品藝廊舉辦「閔文喜油畫展」。	《藝術家》1994.05、《藝術家》1994.06
	05.14 - 05.29，德瀚畫廊舉辦「博德油畫個展」。	《藝術家》1994.05
	05.16 - 05.30，德元藝廊舉辦「李碩卿書畫遺作精選展」。	《藝術家》1994.05
	05.16 - 05.31，萊茵藝廊舉辦「中青輩油畫聯展」。	《藝術家》1994.05
	05.20 - 06.15，逸清藝術中心舉辦「成就一個圓——理查・赫胥陶藝展」。	《藝術家》1994.06

年代	事件	資料來源
	05.21 - 06.30，名門畫廊舉辦「名家油畫收藏展」。	《藝術家》1994.06
	05.21 - 05.29，爵士攝影藝廊舉辦「藝術學院美術系攝影聯展」。	《藝術家》1994.05
	05.21 - 06.02，台中東之畫廊舉辦「李明彥人性系列展」。	《藝術家》1994.05、《藝術家》1994.06
	05.21 - 06.05，雅特藝術中心舉辦「游於藝——九人展」。	《藝術家》1994.05
	05.21 - 06.05，好來藝術中心舉辦「陳世俊油畫個展」。	《藝術家》1994.05、《藝術家》1994.06
	05.1 - 05.31，東之畫廊舉辦「台灣西畫的修復——郭江宋修復發表會」。	《藝術家》1994.05
	05.27 - 06.05，亞洲藝術中心舉辦「龐均個展」。	《藝術家》1994.06、亞洲藝術中心
	05.27 - 06.12，清韵藝術中心舉辦「尋常的歲月——劉其偉、楚戈、席慕蓉、蔣勳四人畫展」。	《藝術家》1994.05
	05.27 - 06.12，翰墨軒舉辦「李可染作品展」。	《藝術家》1994.06
	05.28 - 06.03，金品藝廊舉辦「名家聯展」。	《藝術家》1994.05、《藝術家》1994.06
1994	05.28 - 06.12，飛元藝術中心舉辦「朱嘉谷個展」。	《藝術家》1994.05、《藝術家》1994.06
	05.28 - 06.12，串門藝術空間舉辦「雜音時代——張乃文、魏子彬、劉時棟、林淑芬四人聯展」。	《藝術家》1994.06、倪晨、陳麗華、李廣中
	05.28 - 06.15，玄門藝術中心舉辦「回歸系列——王新篤釉裡紅瓷器特展」。	《藝術家》1994.06
	05.28 - 06.15，信天藝術雅苑舉辦「代理畫家聯展」。	《藝術家》1994.06
	05.28 - 06.09，水返腳藝術中心舉辦「週年慶回顧展」。	《藝術家》1994.05
	05.28 - 06.14，彩田藝術空間舉辦「畢安生個展——繽紛的紙布書世界」。	《藝術家》1994.06
	05.29 - 06.19，名展藝術空間舉辦「中青六傑聯展」。	《藝術家》1994.06
	05.31 - 06.09，爵士攝影藝廊舉辦「徐清波攝影展——我愛蘇荷」。	《藝術家》1994.06
	06，彩逸藝術中心舉辦「彩逸新秀展」。	《藝術家》1994.06
	06.01 - 06.30，明生畫廊舉辦「國內畫家聯展」。	《藝術家》1994.06、明生畫廊
	06.01 - 06.15，現代畫廊舉辦「藍榮賢的心靈四季油畫展」。	現代畫廊
	06.01 - 06.30，八大畫廊舉辦「第一代作品展」。	《藝術家》1994.06、八大畫廊

年代	事件	資料來源
1994	06.01 - 06.30，璞莊藝術中心舉辦「江兆申書畫收藏展」。	《藝術家》1994.06
	06.01 - 06.30，內惟埤國際藝術中心舉辦「中國書畫藝術欣賞」。	《藝術家》1994.06
	06.01 - 06.30，開元畫廊舉辦「斗方之美」。	《藝術家》1994.06
	06.01 - 06.30，德鴻畫廊舉辦「六月精品展」。	《藝術家》1994.06
	06.03 - 06.25，吉証畫廊舉辦「六月風雲」。	《藝術家》1994.06
	06.03 - 06.26，琢璞藝術中心舉辦「第三代精英聯展」。	《藝術家》1994.06
	06.03 - 06.25，杜象藝術中心舉辦「傳統與現代之間雕塑聯展」。	《藝術家》1994.06
	06.04 - 06.12，長流畫廊舉辦「旅德著名中國畫家——蕭瀚畫展」。	《藝術家》1994.06
	06.04 - 06.26，南畫廊舉辦「張義雄個展——素描與淡彩」。	南畫廊
	06.04 - 06.20，維納斯藝廊舉辦「游仁德七二回顧展」。	《藝術家》1994.06
	06.04 - 06.18，今天畫廊舉辦「翁國珍陶藝展」。	《藝術家》1994.06
	06.04 - 06.26，雄獅畫廊舉辦「'94 作品欣賞——夏」。	《藝術家》1994.06
	06.04 - 06.15，印象畫廊舉辦「呂義濱油畫個展」。	《藝術家》1994.06
	06.04 - 07.10，東之畫廊舉辦「李澤藩作品欣賞」。	《藝術家》1994.06、《藝術家》1994.07
	06.04 - 06.15，台中東之畫廊舉辦「閻振凝個展」。	《藝術家》1994.06
	06.04 - 06.10，金品藝廊舉辦「心香畫會聯展」。	《藝術家》1994.06
	06.04 - 06.18，哥德藝術中心舉辦「第 12 屆全省膠彩畫展」。	《藝術家》1994.06
	06.04 - 07.24，帝門藝術教育基金會舉辦「開幕展」。	《藝術家》1994.06
	06.04 - 07.24，帝門藝術教育基金會舉辦「都會中的自然」。	《藝術家》1994.07
	06.04 - 06.26，積禪 50 藝術中心舉辦「鍾耕略油畫展」。	《藝術家》1994.06
	06.04 - 06.23，有熊氏藝術中心舉辦「六人彩瓷畫展」。	《藝術家》1994.06
	06.04 - 06.15，官林藝術中心舉辦「朱銘雕塑展——臻藏品系列」。	《藝術家》1994.06

年代	事件	資料來源
	06.04 - 06.15，台南官林藝術中心舉辦「戚維義——台灣行腳展」。	《藝術家》1994.06
	06.04 - 06.26，長江藝術中心舉辦「長江四週年代理畫家聯展」。	《藝術家》1994.06
	06.04 - 06.26，臻品藝術中心舉辦「台灣→香港展——台灣預展」。	《藝術家》1994.06
	06.04 - 06.26，日升月鴻畫廊舉辦「捨與得——收藏家交流展」。	《藝術家》1994.06
	06.04 - 06.28，玄門藝術中心舉辦「劉銘侮寶石陶大展」。	《藝術家》1994.06
	06.04 - 06.26，中銘藝術中心舉辦「中銘藝術中心2週年特展」。	《藝術家》1994.06
	06.04 - 06.30，王家藝術中心舉辦「張金發、王國禎油畫展」。	《藝術家》1994.06
	06.04 - 06.19，臺灣畫廊舉辦「賀慕群個展」。	《藝術家》1994.06
	06.04 - 06.15，形而上畫廊舉辦「錢迪勵油畫展」。	《藝術家》1994.06
	06.04 - 06.26，京典藝術中心舉辦「林憲茂油畫個展」。	《藝術家》1994.06
1994	06.04 - 06.26，御殿畫廊舉辦「顏鐵良油畫展」。	《藝術家》1994.06
	06.04 - 06.12，圓座藝術中心舉辦「昌世軍工筆花鳥畫展」。	《藝術家》1994.07
	06.04 - 06.25，繪畫欣賞交流協會附設畫廊舉辦「收播訊號——陳彥名個展」。	《藝術家》1994.06
	06.04 - 06.30，尊彩藝術中心舉辦「音樂・文學」。	《藝術家》1994.06
	06.04 - 06.19，小雅畫廊舉辦「蕭敏霞個展」。	《藝術家》1994.06
	06.05 - 07.03，新生態藝術環境舉辦「女性創作的力量」。	《藝術家》1994.06
	06.05 - 06.30，朝代世界藝術有限公司舉辦「經紀畫家六月聯展」。	《藝術家》1994.06
	06.07 - 06.29，德瀚畫廊舉辦「莫多凡油畫個展」。	《藝術家》1994.06
	06.08 - 06.27，隔山畫廊舉辦「李鴻印漆畫展」。	《藝術家》1994.06
	06.08 - 06.26，根生藝廊舉辦「陳兆聖、羅平和、曾銘祥三人展」。	《藝術家》1994.08
	06.10 - 06.30，傳承藝術中心舉辦「鄭力的園林探索」。	《藝術家》1994.06、傳承藝術中心

1994

年代	事件	資料來源
	06.10 - 06.30，雅逸藝術中心舉辦「美的邀約——名家油畫聯展」。	《藝術家》1994.06、雅逸藝術中心
	06.11 - 07.10，阿波羅畫廊舉辦「李澤藩逝世五週年紀念展」。	《藝術家》1994.06、阿波羅畫廊
	06.11 - 06.30，台北漢雅軒舉辦「立體雕塑季之六——朱雋景觀雕塑展」。	《藝術家》1994.06
	06.11 - 06.19，爵士攝影藝廊舉辦「劉展中攝影個展——影像的重生與再造」。	《藝術家》1994.06
	06.11 - 07.03，皇冠藝文中心舉辦「翟宗浩個展」。	《藝術家》1994.06
	06.11 - 06.26，愛力根畫廊舉辦「台灣名畫巡禮——張萬傳作品欣賞會」。	《藝術家》1994.06、愛力根畫廊
	06.11 - 06.30，金品藝廊舉辦「名家聯展」。	《藝術家》1994.06
	06.11 - 07.03，帝門藝術中心舉辦「心靈遊戲——隱喻的符號」。	《藝術家》1994.06、《藝術家》1994.07
	06.11 - 06.26，台中帝門藝術中心舉辦「NIKI 作品展」。	《藝術家》1994.06
	06.11 - 07.03，台北阿普畫廊舉辦「想像與現實之間」。	《藝術家》1994.06
	06.11 - 07.03，阿普畫廊舉辦「徐耀東個展」。	《藝術家》1994.06
1994	06.11 - 06.26，雅特藝術中心舉辦「李瑞標油畫個展」。	《藝術家》1994.06
	06.11，傳家藝術中心舉辦「翁清土油畫個展」。	《藝術家》1994.06
	06.11 - 07.17，玄門藝術中心舉辦「閱讀台灣美術的都會性格」。	《藝術家》1994.06
	06.11 - 06.26，好來藝術中心舉辦「好來珍藏展系列之二」。	《藝術家》1994.06
	06.11 - 06.25，綺麗藝術中心舉辦「油畫精品展」。	《藝術家》1994.06
	06.11 - 06.30，尖特美藝術館舉辦「郭美彤棉紙撕畫展」。	《藝術家》1994.06
	06.11 - 06.30，雲蒸藝術中心舉辦「五榕畫會日本之旅寫生展」。	《藝術家》1994.06
	06.15 - 06.30，長流畫廊舉辦「長流推薦名家精品展」。	《藝術家》1994.06
	06.15 - 06.26，信天藝術雅苑舉辦「賴傳鑑薪傳展」。	《藝術家》1994.06
	06.16 - 06.30，現代畫廊舉辦「顧重光油畫展」。	《藝術家》1994.06
	06.17 - 07.10，亞洲藝術中心舉辦「1994 年春季沙龍展」。	《藝術家》1994.06、亞洲藝術中心

年代	事件	資料來源
	06.18 - 06.30，首都藝術中心舉辦「畫遊印象——鄭治桂油畫個展」。	首都藝術中心
	06.18 - 07.03，飛元藝術中心舉辦「1977～1984 陳建中作品欣賞展」。	《藝術家》1994.06
	06.18 - 07.06，隔山畫館高雄分館舉辦「兩岸書法展——大陸篇（一）」。	《藝術家》1994.06
	06.18 - 07.17，誠品畫廊舉辦「戴海鷹個展」。	《藝術家》1994.06、誠品畫廊
	06.18 - 07.03，串門藝術空間舉辦「打鼓寓言——倪再沁雕塑展」。	《藝術家》1994.06、倪晨、陳麗華、李廣中
	06.18 - 06.30，官林藝術中心舉辦「戚維義——台灣行腳展」。	《藝術家》1994.06
	06.18 - 06.30，台南官林藝術中心舉辦「朱銘雕塑展——臻藏品系列」。	《藝術家》1994.06
	06.18 - 07.06，玄門藝術中心舉辦「吞噬大地補新妝——陳木泉山地文飾陶雕展」。	《藝術家》1994.06
	06.18 - 07.12，大未來畫廊舉辦「東方新繪畫——二十世紀取樣展」。	《藝術家》1994.06、《藝術家》1994.07
	06.18 - 07.05，彩田藝術空間舉辦「有色」素描聯展」。	《藝術家》1994.07
1994	06.18 - 07.05，彩田藝術空間舉辦「『八魁樂令·四季和宇』八人聯展」。	《藝術家》1994.07
	06.21 - 06.30，爵士攝影藝廊舉辦「涼山彝族三人展——彭秋玉、陳祐明、黃健鑫」。	《藝術家》1994.06
	06.21 - 07.21，凡石藝廊舉辦「成長的喜悅——巫秋基師生展」。	《藝術家》1994.06
	06.25 - 07.06，雅特藝術中心舉辦「杜嘉琪首飾創作展」。	《藝術家》1994.07
	06.25 - 07.17，名展藝術空間舉辦「裸體競美」。	《藝術家》1994.07
	06.25 - 07.10，觀想藝術中心舉辦「臺靜農、曹肇基的書法藝術對談」。	《藝術家》1994.06
	07，長流畫廊舉辦「丁紹光藝術特展」。	長流畫廊
	07，長流畫廊舉辦「沈柔堅畫展」。	長流畫廊
	07，真善美畫廊舉辦「朱銘精品展」。	《藝術家》1994.07
	07，金農藝術中心舉辦「李繼安水墨展」。	《藝術家》1994.07
	07.01 - 07.30，明生畫廊舉辦「歐洲版畫精品展」。	《藝術家》1994.07、明生畫廊

年代	事件	資料來源
1994	07.01 - 07.17，南畫廊舉辦「暑期聯展——清涼風景」。	《藝術家》1994.07
	07.01 - 07.30，德元藝廊舉辦「近代名家作品欣賞」。	《藝術家》1994.07
	07.01 - 07.31，璞莊藝術中心舉辦「江兆申書畫收藏展」。	《藝術家》1994.07
	07.01 - 07.26，內惟埤國際藝術中心舉辦「中國書畫藝術欣賞」。	《藝術家》1994.07
	07.01 - 07.16，長天藝坊舉辦「趙玉林、鄧鴻翔書法聯展」。	《藝術家》1994.07
	07.01 - 07.20，現代畫廊舉辦「趙無極版畫展」。	《藝術家》1994.07
	07.01 - 07.30，繪畫欣賞交流協會附設畫廊舉辦「失・失樂園」。	《藝術家》1994.07
	07.01 - 07.30，開元畫廊舉辦「扇面之美」。	《藝術家》1994.07
	07.02 - 07.17，長流畫廊舉辦「旅美中國名畫家——丁紹光藝術特展」。	《藝術家》1994.07
	07.02 - 07.10，爵士攝影藝廊舉辦「蔡登輝攝影展」。	《藝術家》1994.07
	07.02 - 07.20，台中東之畫廊舉辦「王攀元作品欣賞」。	《藝術家》1994.07
	07.02 - 07.15，恆昶藝廊舉辦「光速攝影協會年度成果展」。	《藝術家》1994.07
	07.02 - 07.27，積禪 50 藝術中心舉辦「黃朝湖個展」。	《藝術家》1994.07
	07.02 - 07.10，中銘藝術中心舉辦「謝淑貞、葉梨秋、簡瓊美、張美惠水墨聯展」。	《藝術家》1994.07
	07.02 - 07.31，王家藝術中心舉辦「顏雍宗油畫展」。	《藝術家》1994.07
	07.02 - 07.31，王家藝術中心舉辦「趙占鰲現代水墨油畫展」。	《藝術家》1994.07
	07.02 - 07.17，采風藝術中心舉辦「蔡汝恭油畫作品展」。	《藝術家》1994.07
	07.02 - 07.15，金磚藝廊舉辦「理查赫胥陶藝創作展」。	《藝術家》1994.07
	07.02 - 07.24，琢璞藝術中心舉辦「葉和平油畫展」。	《藝術家》1994.07
	07.02 - 07.28，水返腳藝術中心舉辦「水返腳十人油畫聯展」。	《藝術家》1994.07
	07.07 - 07.31，連信藝品藝廊舉辦「巴林石之美特展」。	《藝術家》1994.07
	07.07 - 08.07，微草堂舉辦「陳嶺雲畫展」。	《藝術家》1994.07

年代	事件	資料來源
	07.08 - 07.27，隔山畫廊舉辦「當代大陸畫家收藏展」。	《藝術家》1994.07
	07.08 - 07.24，翡冷翠藝術中心舉辦「名人·名畫」。	《藝術家》1994.07
	07.09 - 07.21，首都藝術中心舉辦「劉育雕塑個展」。	《藝術家》1994.07
	07.09 - 07.31，皇冠藝文中心舉辦「裴在美個展」。	《藝術家》1994.07
	07.09 - 07.24，愛力根畫廊舉辦「Erotique——琴瑟之繪」。	《藝術家》1994.07、愛力根畫廊
	07.09 - 07.31，炎黃藝術館舉辦「聞立鵬畫展」。	《藝術家》1994.07
	07.09 - 07.24，台中帝門藝術中心舉辦「常玉作品賞」。	《藝術家》1994.09
	07.09 - 07.24，串門藝術空間舉辦「灰帶索引——林冬吟、洪絢虹、陳俊雄、廖倫光、譚力新五人聯展」。	《藝術家》1994.07、倪晨、陳麗華、李廣中
	07.09 - 07.31，世寶坊畫廊舉辦「畫 vs 家具」油畫聯展。	《藝術家》1994.07
	07.09 - 07.31，形而上畫廊舉辦「夏天的故事」。	《藝術家》1994.07
1994	07.09 - 07.31，新生態藝術環境舉辦「畫 vs 家具」油畫聯展。	《藝術家》1994.07
	07.09 - 07.25，尖特美藝術館舉辦「當代八家陶藝雕塑聯展」。	《藝術家》1994.07
	07.09 - 07.24，杜象藝術中心舉辦「自然本質——曾愛真陶藝個展」。	《藝術家》1994.07
	07.09 - 07.26，彩田藝術空間舉辦「童瑤『中國童玩系列』油畫、雕塑巡迴展」。	《藝術家》1994.08
	07.10 - 08.10，世代藝術中心舉辦「謝毓文 '94 年新作展」。	《藝術家》1994.07
	07.12 - 07.21，爵士攝影藝廊舉辦「柯達國際展」。	《藝術家》1994.07
	07.12 - 07.30，德鴻畫廊舉辦「七月精品油畫聯展」。	《藝術家》1994.07
	07.16 - 07.30，阿波羅畫廊舉辦「裝置阿波羅展」。	《藝術家》1994.07
	07.16 - 07.30，龍門畫廊舉辦「裝置阿波羅展」。	《藝術家》1994.07
	07.16 - 94.07，台北漢雅軒舉辦「發現新能量——反核心意識群展」。	《藝術家》1994.07

1994

1994

年代	事件	資料來源
1994	07.16 - 07.31，現代畫廊舉辦「趙無極版畫展」。	現代畫廊
	07.16 - 08.07，現代畫廊舉辦「李錫佳油畫首展」。	現代畫廊
	07.16 - 08.04，新生畫廊舉辦「劉國輝工作室精品展」。	《藝術家》1994.08
	07.16 - 07.30，印象畫廊舉辦「裝置阿波羅展」。	《藝術家》1994.06
	07.16 - 07.30，東之畫廊舉辦「裝置阿波羅展」。	《藝術家》1994.07
	07.16 - 07.31，飛元藝術中心舉辦「蘇國慶個展——時間性的風景」。	《藝術家》1994.07
	07.16 - 07.29，恆昶藝廊舉辦「『1994——捏照』林坤正、汪曉青、林函瑾三人聯展」。	《藝術家》1994.07
	07.16 - 07.31，有熊氏藝術中心舉辦「曹興華個展」。	《藝術家》1994.06
	07.16 - 07.30，珍傳畫廊舉辦「裝置阿波羅展」。	《藝術家》1994.07
	07.16 - 07.30，悠閑藝術中心舉辦「裝置阿波羅展」。	《藝術家》1994.07
	07.16 - 08.02，大未來畫廊舉辦「丁偉達畫展」。	《藝術家》1994.07、《藝術家》1994.08
	07.16 - 08.16，彩田藝術空間舉辦「藝術接龍——版畫、雕塑聯展」。	《藝術家》1994.08
	07.19 - 08.07，長天藝坊舉辦「李淑華、韋江瓊、俞夢彥三人畫展」。	《藝術家》1994.07
	07.20 - 07.31，長流畫廊舉辦「上海名畫家——沈柔堅畫展」。	《藝術家》1994.07
	07.20 - 08.20，隔山畫館高雄分館舉辦「中國近代名家書法展」。	《藝術家》1994.07
	07.22 - 08.04，名展藝術空間舉辦「收藏展——山水篇」。	《藝術家》1994.08
	07.23 - 07.31，爵士攝影藝廊舉辦「陳維沆攝影展」。	《藝術家》1994.07
	07.23 - 08.21，誠品畫廊舉辦「代理藝術家聯展」。	《藝術家》1994.08、誠品畫廊
	07.23 - 09.04，家畫廊舉辦「台北・巴黎——法國華裔藝術家當代集成展」。	家畫廊
	07.23 - 08.07，清韵藝術中心舉辦「黃竹屏水墨個展」。	《藝術家》1994.08
	07.23 - 08.03，雅特藝術中心舉辦「葉向欣首飾創作展」。	《藝術家》1994.07
	07.23 - 09.04，玄門藝術中心舉辦「台北・巴黎——旅法華裔藝術家當代集成」。	《藝術家》1994.09
	07.23 - 09.07，現代畫廊舉辦「李錦佳個展」。	《藝術家》1994.07

年代	事件	資料來源
	07.30 - 08.05，金品藝廊舉辦「林華泰國畫展」。	《藝術家》1994.08
	07.30 - 08.21，臻品藝術中心舉辦「四週年慶代理畫家聯展」。	《藝術家》1994.07
	07.30 - 08.21，臻品藝術中心舉辦「颱風季節——現代藝術在台灣」。	《藝術家》1994.08
	07.30 - 08.20，現代畫廊舉辦「國際藝術大師——達利雕塑特展」。	《藝術家》1994.08
	07.30 - 08.14，杜象藝術中心舉辦「時光的刻痕——林勤霖個展」。	《藝術家》1994.08
	08，天賦藝術中心舉辦「天賦藝術中心成立」。	《台灣畫廊導覽》、《中國文物世界》，146 期（1997.10），頁 120-126。
	08.01 - 08.31，明生畫廊舉辦「當代國際名家——夏洛瓦與安東妮妮雙人展」。	《藝術家》1994.08、明生畫廊
	08.01 - 08.31，印象畫廊舉辦「印象油畫精品展」。	《藝術家》1994.08
	08.01 - 08.31，哥德藝術中心舉辦「名家珍藏展」。	《藝術家》1994.08
	08.01 - 08.15，德元藝廊舉辦「劉懋善『水鄉行吟』特展」。	《藝術家》1994.08
1994	08.01 - 08.31，根生藝廊舉辦「常設展」。	《藝術家》1994.07
	08.01 - 08.26，內惟埤國際藝術中心舉辦「中國書畫藝術欣賞」。	《藝術家》1994.08
	08.01 - 09.25，王家藝術中心舉辦「王家油畫精品展」。	《藝術家》1994.09
	08.01 - 08.10，形而上畫廊舉辦「台灣美術流覽」。	《藝術家》1994.08
	08.01 - 08.31，開元畫廊舉辦「書法之美（一）」。	《藝術家》1994.08
	08.1 - 08.31，璞莊藝術中心舉辦「江兆申書畫收藏展」。	《藝術家》1994.08
	08.02 - 08.11，爵士攝影藝廊舉辦「小品攝影家協進會聯展」。	《藝術家》1994.08
	08.02 - 08.21，時代畫廊舉辦「代理畫家聯展」。	《藝術家》1994.08
	08.02 - 08.22，臺灣畫廊舉辦「1994 畫廊博覽會預展」。	《藝術家》1994.08
	08.02 - 08.31，御殿畫廊舉辦「御殿畫廊二週年代理畫家聯展」。	《藝術家》1994.08
	08.03 - 08.23，長流畫廊舉辦「長流推薦精品展」。	《藝術家》1994.08

1994

年代	事件	資料來源
	08.03 - 09.30，八大畫廊舉辦「席德進逝世十四週年紀念展」。	八大畫廊
	08.03 - 09.30，八大畫廊舉辦「許東榮 '95 油畫・玉雕」。	八大畫廊
	08.03 - 08.15，積禪藝術中心舉辦「蔣奇谷油畫展」。	《藝術家》1994.08
	08.03 - 08.21，琢璞藝術中心舉辦「收藏展」。	《藝術家》1994.08
	08.03 - 08.14，新生態藝術環境舉辦「特殊美學 1994 作品義賣展」。	《藝術家》1994.08
	08.06 - 08.25，華明藝廊舉辦「聖藝書畫展」。	《藝術家》1994.08
	08.06 - 08.18，新生畫廊舉辦「清音雅集——許美惠、李再儀、董峻男、項保偉聯展」。	《藝術家》1994.08
	08.06 - 08.21，首都藝術中心舉辦「陳庭詩 1994 個展」。	《藝術家》1994.08
	08.06 - 08.21，愛力根畫廊舉辦「劉文裕個展」。	《藝術家》1994.08、愛力根畫廊
	08.06 - 08.28，積禪藝術中心舉辦「李鑫益陶塑個展」。	《藝術家》1994.08
1994	08.06 - 08.27，有熊氏藝術中心舉辦「許鳳珍水墨畫展」。	《藝術家》1994.08
	08.06 - 08.21，串門藝術空間舉辦「Richard Sloat、洪素麗油畫、版畫聯展」。	《藝術家》1994.08、倪晨、陳麗華、李廣中
	08.06 - 09.04，阿普畫廊舉辦「真假之間——游本寬、章光和、陳順築攝影聯展」。	《藝術家》1994.08
	08.06 - 09.04，阿普畫廊舉辦「現代陶藝聯展」。	《藝術家》1994.08
	08.06 - 08.22，逸清藝術中心舉辦「新陶器時代——杯、碗、盤的對話」。	《藝術家》1994.08
	08.06 - 08.21，日升月鴻畫廊舉辦「東方美學的新視點——畫廊博覽會預展」。	《藝術家》1994.08
	08.06 - 08.28，翡冷翠藝術中心舉辦「夏日風情畫」。	《藝術家》1994.08
	08.06 - 08.21，京典藝術中心舉辦「吳金原油畫展」。	《藝術家》1994.08
	08.06 - 08.30，連信藝品藝廊舉辦「三週年慶精品回饋展」。	《藝術家》1994.08
	08.06 - 08.21，新生態藝術環境舉辦「陳錦芳個展」。	《藝術家》1994.08
	08.06 - 08.25，繪畫欣賞交流協會附設畫廊舉辦「林孟玲個展——事件」。	《藝術家》1994.08
	08.06 - 08.21，名展藝術空間舉辦「理查・赫胥教授三足系列告別展」。	《藝術家》1994.08
	08.06 - 08.23，尖特美藝術館舉辦「會陶館的初衷——『陶韻沈迴』陶藝展」。	《藝術家》1994.08

年代	事件	資料來源
	08.06 - 08.31，鶴軒藝術中心台中河北店舉辦「鶴軒藝術開幕首展」。	鶴軒藝術中心
	08.10 - 08.19，首都藝術中心舉辦「紀宗仁個展」。	《藝術家》1994.08
	08.10 - 08.20，世代藝術中心舉辦「謝毓文 '94 年新作展台北畫廊博覽會預展」。	《藝術家》1994.08
	08.10 - 08.20，世代藝術中心舉辦「林季鋒白描觀音畫展台北畫廊博覽會預展」。	《藝術家》1994.08
	08.10 - 08.20，現代畫廊舉辦「畫廊博覽會預展」。	《藝術家》1994.09
	08.11 - 08.21，大未來畫廊舉辦「畫廊博覽會預展——十九、二十世紀國內外名家作品」。	《藝術家》1994.08
	08.13 - 08.21，爵士攝影藝廊舉辦「1994 台北攝影節——藝術創作組得獎作品展」。	《藝術家》1994.08
	08.13 - 08.20，首都藝術中心舉辦「畫廊博覽會石版畫大展預展」。	《藝術家》1994.08
	08.13 - 08.28，雅特藝術中心舉辦「仲夏 '94 聯展」。	《藝術家》1994.08
1994	08.14，南畫廊舉辦「《台灣畫》座談會」。	南畫廊
	08.14 - 08.25，金農藝術中心舉辦「香港、韓國六位畫家聯展」。	《藝術家》1994.08
	08.16 - 08.30，德元藝廊舉辦「清末民初書畫精品展」。	《藝術家》1994.08
	08.16 - 08.27，景陶坊舉辦「特殊美學——樹仁殘障學員作品展」。	《藝術家》1994.08
	08.17 - 09.14，積禪藝術中心舉辦「中青畫家小品聯展」。	《藝術家》1994.08
	08.18 - 08.18，淡水藝文中心舉辦「常玉油畫展」。	家畫廊
	08.20 - 08.31，南畫廊舉辦「法國馬諾勒·皮爾個展」。	南畫廊
	08.20 - 08.28，名人畫廊舉辦「孫英倫、范宜善、趙懷信油畫展」。	《藝術家》1994.08
	08.20 - 09.11，積禪藝術中心舉辦「李健儀油畫回顧展」。	《藝術家》1994.08
	08.20 - 09.04，杜象藝術中心舉辦「綠色主張——施淑玲個展」。	《藝術家》1994.08

年代	事件	資料來源
	08.20 - 09.06，彩田藝術空間舉辦「生活筆記——鄭平的夢幻和自我」。	《藝術家》1994.08、《藝術家》1994.09
	08.23 - 09.01，爵士攝影藝廊舉辦「林聲攝影個展——我的放逐、我的愛、福爾摩莎」。	《藝術家》1994.09
	08.24 - 08.28，東之畫廊參加中華民國畫廊博覽會。	東之畫廊
	08.24 - 09.15，隔山畫館高雄分館舉辦「末代皇弟——溥傑書法遺作展」。	《藝術家》1994.08
	08.24，傳承藝術中心舉辦「胡善餘精品欣賞」。	傳承藝術中心
	08.26 - 09.01，觀想藝術中心舉辦「拈玉之宴（2）——古玉展」。	《藝術家》1994.09
	08.27 - 10.06，華明藝廊舉辦「聯合畫展」。	《藝術家》1994.08
	08.27 - 09.09，恆昶藝廊舉辦「楊燁攝影展——荷之頌」。	《藝術家》1994.08
1994	08.27 - 09.25，誠品畫廊舉辦「刁德謙個展」。	誠品畫廊
	08.27 - 09.30，台灣櫥窗舉辦「鐵器時代」。	《藝術家》1994.09
	09，長流畫廊舉辦「當代十家書畫精選」。	長流畫廊
	09.01 - 09.14，維納斯藝廊舉辦「新銳四人聯合發表會」。	《藝術家》1994.09
	09.01 - 09.30，首都藝術中心舉辦「張義雄、劉其偉石版畫大展」。	《藝術家》1994.09
	09.01 - 09.30，印象畫廊舉辦「印象油畫精品展」。	《藝術家》1994.09
	09.01 - 09.15，德元藝廊舉辦「劉海栗、陸儼少書畫遺作精選」。	《藝術家》1994.09
	09.01 - 09.30，德門畫廊舉辦「明清書畫精品展」。	《藝術家》1994.09
	09.01 - 09.30，北國畫廊舉辦「中國現代油畫展」。	《藝術家》1994.09
	09.01 - 09.15，長天藝坊舉辦「丁水泉、楊育儒、黃民輝、龐均油畫收藏展」。	《藝術家》1994.09
	09.01 - 09.20，現代畫廊舉辦「畫廊博覽會台中展」。	《藝術家》1994.09
	09.01 - 09.30，開元畫廊舉辦「書法之美」。	《藝術家》1994.09

年代	事件	資料來源
1994	09.02 - 11.02，從雲軒舉辦「黃君璧大師逝世三週年暨九八誕辰紀念展」。	《藝術家》1994.09、《藝術家》1994.10
	09.03 - 09.30，長流畫廊舉辦「當代十家書畫精選」。	《藝術家》1994.09
	09.03 - 09.17，明生畫廊舉辦「孫明煌油畫展」。	《藝術家》1994.09、明生畫廊
	09.03 - 09.14，南畫廊舉辦「金潤作油畫欣賞會」。	《藝術家》1994.09、南畫廊
	09.03 - 09.15，新生畫廊舉辦「林明良書法創作展」。	《藝術家》1994.09
	09.03 - 09.11，爵士攝影藝廊舉辦「黃丁盛攝影個展──神話人間」。	《藝術家》1994.09
	09.03 - 09.25，皇冠藝文中心舉辦「洪素麗油畫、版畫展」。	《藝術家》1994.09
	09.03 - 09.21，台中東之畫廊舉辦「張義、王慶台、李良仁、劉幼鳴雕塑聯展」。	《藝術家》1994.09
	09.03 - 09.16，金品藝廊舉辦「宋建業水彩畫個展」。	《藝術家》1994.09
	09.03 - 09.18，哥德藝術中心舉辦「高龍雲個展」。	《藝術家》1994.09
	09.03 - 09.24，有熊氏藝術中心舉辦「黃永川書畫展」。	《藝術家》1994.09
	09.03 - 09.18，串門藝術空間舉辦「李廣中攝影展」。	《藝術家》1994.09、倪晨、陳麗華、李廣中
	09.03 - 09.25，長江藝術中心舉辦「羅平安個展」。	《藝術家》1994.09
	09.03 - 09.28，家畫廊舉辦「初探台灣寫實繪畫風格之演變 PART I」。	《藝術家》1994.06、家畫廊
	09.03 - 09.25，時代畫廊舉辦「郭聯佩畫展」。	《藝術家》1994.09
	09.03 - 09.18，雅特藝術中心舉辦「游守中油畫個展」。	《藝術家》1994.09
	09.03 - 09.25，臻品藝術中心舉辦「黃銘哲 1994 新作發表」。	《藝術家》1994.09
	09.03 - 09.18，好來藝術中心舉辦「版畫雅聚展」。	《藝術家》1994.09
	09.03 - 09.25，中銘藝術中心舉辦「王春香、李瑞標、吳丁賢、張振宇、陳兆聖、蔡正一油畫聯展」。	《藝術家》1994.09
	09.03 - 09.25，亞帝藝術中心舉辦「陳欽明書展」。	《藝術家》1994.09

年代	事件	資料來源
1994	09.03 - 10.02，琢璞藝術中心舉辦「1994 石虎個展」。	《藝術家》1994.09
	09.03 - 10.02，新生態藝術環境舉辦「林鴻文個展」。	《藝術家》1994.09
	09.03 - 09.30，繪畫欣賞交流協會附設畫廊舉辦「自在喜悅——白怡屏個展」。	《藝術家》1994.09
	09.03 - 09.26，水返腳藝術中心舉辦「李讚成山岳紀行油畫個展」。	《藝術家》1994.09
	09.03 - 09.25，名展藝術空間舉辦「台灣雕塑風貌展」。	《藝術家》1994.09
	09.03 - 09.17，尖特美藝術館舉辦「林國議石雕展」。	《藝術家》1994.09
	09.03 - 09.17，尖特美藝術館舉辦「張慧士書畫個展」。	《藝術家》1994.09
	09.03 - 09.30，尊彩藝術中心舉辦「發現藝術寶藏——廖繼春個展」。	《藝術家》1994.09
	09.03 - 09.20，雲蒸藝術中心舉辦「曹玉岸墨彩畫個展」。	《藝術家》1994.09
	09.03 - 09.25，德鴻畫廊舉辦「祈連油畫個展」。	《藝術家》1994.09、德鴻畫廊
	09.03 - 09.30，鶴軒藝術中心台中河北店舉辦「水晶玻璃展『砂靈』」。	鶴軒藝術中心
	09.04，名展藝術空間舉辦「座談會——走過台灣雕塑 10 年」。	《藝術家》1994.09
	09.04 - 09.11，觀想藝術中心舉辦「申家堡水彩個展」。	《藝術家》1994.09
	09.05 - 09.30，雅逸藝術中心舉辦「王琨油畫展」。	《藝術家》1994.09、雅逸藝術中心
	09.09 - 09.22，台北敦煌藝術中心舉辦「調和波長——施宣宇陶展」。	《藝術家》1994.09
	09.10 - 09.25，台北漢雅軒舉辦「李虛白、蕭海春、王康樂、李華生水墨展」。	《藝術家》1994.09
	09.10 - 11.30，悠閒藝術中心舉辦「葉竹盛抒懷小品展」。	《藝術家》1994.09、新畫廊
	09.10 - 09.25，愛力根畫廊舉辦「林良材雕塑個展」。	《藝術家》1994.09
	09.10 - 09.24，隔山畫廊舉辦「雷雙油畫近作展」。	《藝術家》1994.09
	09.10 - 10.02，帝門藝術教育基金會舉辦「帝門精品收藏展」。	《藝術家》1994.08

年代	事件	資料來源
	09.10 - 09.25，帝門藝術中心舉辦「陳景容畢費聯展」。	《藝術家》1994.09
	09.10 - 09.25，帝門藝術教育基金會舉辦「趙無極精品展」。	《藝術家》1994.09
	09.10 - 09.23，恆昶藝廊舉辦「王恩祥個展——樹形之美」。	《藝術家》1994.09
	09.10 - 10.02，阿普畫廊舉辦「美術高雄」。	《藝術家》1994.09
	09.10 - 10.02，阿普畫廊舉辦「袖珍雕塑展」。	《藝術家》1994.09
	09.10 - 09.25，家畫廊舉辦「新具象繪畫展」。	家畫廊
	09.10 - 09.25，日升月鴻畫廊舉辦「1994 新具象繪畫展」。	《藝術家》1994.09
	09.10 - 10.12，玄門藝術中心舉辦「顏雲連個展」。	《藝術家》1994.09、《藝術家》1994.10
	09.10 - 09.30，悠閒藝術中心舉辦「葉竹盛抒懷小品展」。	《藝術家》1994.09
1994	09.10 - 09.25，景陶坊舉辦「陳國能陶藝展」。	《藝術家》1994.09
	09.10 - 09.25，臺灣畫廊舉辦「尹欣個展」。	《藝術家》1994.09
	09.10 - 09.25，形而上畫廊舉辦「影像電腦藝術蒐尋中心——台灣美術流覽」。	《藝術家》1994.09
	09.10 - 09.25，杜象藝術中心舉辦「觀察高雄——畫作聯展具象篇」。	《藝術家》1994.09
	09.10 - 09.27，彩田藝術空間舉辦「周月坡、張瓊瑤母女聯展」。	《藝術家》1994.09
	09.10 - 09.30，龐畢度藝術空間舉辦「兩極的呼喚——六人聯展」。	《藝術家》1994.09
	09.12 - 04.03，愛力根畫廊舉辦「郭振昌——台灣圖像與影像」。	愛力根畫廊
	09.13 - 09.22，爵士攝影藝廊舉辦「劉清儀攝影個展——工人·WORKER」。	《藝術家》1994.09
	09.15 - 09.30，真善美畫廊舉辦「自然主義的詮釋——朱德石雕展」。	《藝術家》1994.09
	09.16 - 09.28，台北敦煌藝術中心舉辦「張鋒木刻展」。	《藝術家》1994.09

1994

年代	事件	資料來源
	09.16 - 09.30，德元藝廊舉辦「近代大師級書畫精選展」。	《藝術家》1994.09
	09.16 - 09.30，長天藝坊舉辦「歷代碑文拓片展」。	《藝術家》1994.09
	09.17 - 09.30，阿波羅畫廊舉辦「簡錫圭油畫個展」。	阿波羅畫廊
	09.17 - 09.30，南畫廊舉辦「94 秋季靜物展」。	《藝術家》1994.09、南畫廊
	09.17 - 09.28，維納斯藝廊舉辦「油畫特展」。	《藝術家》1994.09
	09.17 - 10.15，名門畫廊舉辦「名家油畫精品收藏展」。	《藝術家》1994.10
	09.17 - 10.02，首都藝術中心舉辦「蕭一木刻展」。	《藝術家》1994.09
	09.17 - 09.23，金品藝廊舉辦「唐元甫書法個展」。	《藝術家》1994.09
	09.17 - 09.30，梵藝術中心舉辦「葉繁榮創作展」。	《藝術家》1994.05
	09.17 - 09.30，翡冷翠藝術中心舉辦「油繪情畫 / 華岡組曲」。	《藝術家》1994.09
1994	09.17 - 10.02，第凡內畫廊舉辦「九月秋展——天地有情系作」。	《藝術家》1994.06
	09.17 - 10.05，大未來畫廊舉辦「陳國強油畫展」。	《藝術家》1994.09
	09.17 - 09.29，德瀚畫廊舉辦「廖德政複製版畫展」。	《藝術家》1994.09
	09.20 - 10.06，積禪藝術中心舉辦「王興道油畫個展」。	《藝術家》1994.09、《藝術家》1994.10
	09.21 - 09.30，明生畫廊舉辦「國外名家聯展」。	《藝術家》1994.09、明生畫廊
	09.24 - 10.10，今天畫廊舉辦「高惠芬水墨、彩墨個展」。	《藝術家》1994.09
	09.24 - 09.30，金品藝廊舉辦「劉和枝國畫展」。	《藝術家》1994.09
	09.24 - 94.09，飛元藝術中心舉辦「鄭君殿個展」。	《藝術家》1994.09、《藝術家》1994.10
	09.24 - 10.02，立大藝術中心舉辦「高蓮貞畫展」。	《藝術家》1994.09、《藝術家》1994.10
	09.24 - 10.07，恆昶藝廊舉辦「陳丁林攝影展——出塞曲」。	《藝術家》1994.10
	09.24 - 10.23，串門藝術空間舉辦「陳聖頌油畫展 92 ～ 94 作品選」。	《藝術家》1994.09、《藝術家》1994.10、倪晨、陳麗華、李廣中

1994

年代	事件	資料來源
1994	09.24 - 10.09，好來藝術中心舉辦「林長修個展」。	《藝術家》1994.09、《藝術家》1994.10
	09.24 - 10.07，現代畫廊舉辦「王為銳油畫展」。	《藝術家》1994.09、《藝術家》1994.10
	09.26 - 10.26，雅舍藝術中心舉辦「近代名家書畫展」。	《藝術家》1994.10
	09.27 - 10.07，吉証畫廊舉辦「吉証開幕展」。	《藝術家》1994.10
	09.28 - 10.10，亞洲藝術中心舉辦「林順雄個展」。	《藝術家》1994.10、亞洲藝術中心
	09.28 - 10.16，東之畫廊舉辦「劉新祿逝世十週年紀念特展」。	《藝術家》1994.10
	09.29 - 10.15，隔山畫館高雄分館舉辦「畫邊絮語——雷雙油畫近作展」。	《藝術家》1994.09
	09.29 - 10.16，杜象藝術中心舉辦「『觀察高雄』畫作聯展心象篇」。	《藝術家》1994.09、《藝術家》1994.10
	10，高雄市立美術館舉辦「高雄市立美術館台灣地區美術發展回顧」。	長流畫廊
	10，德門畫廊舉辦「明清書畫特展」。	《藝術家》1994.10
	10，鶴軒藝術中心台中河北店舉辦「古代蓆鎮特展」。	鶴軒藝術中心
	10.01 - 10.13，長流畫廊舉辦「黃君璧逝世三週年紀念展」。	《藝術家》1994.10
	10.01 - 10.29，明生畫廊舉辦「歐洲名家油畫展」。	《藝術家》1994.10、明生畫廊
	10.01 - 10.13，新生畫廊舉辦「陳錫詮油畫水彩畫展」。	《藝術家》1994.10
	10.01 - 10.23，臺北首都藝術中心舉辦「水漣漪·彩激蕩 II —— 師大校友十六人聯展」。	《藝術家》1994.10
	10.01 - 10.25，首都藝術中心舉辦「白木全陶藝展」。	《藝術家》1994.10
	10.01 - 10.30，皇冠藝文中心舉辦「楊承嫚油畫個展」。	《藝術家》1994.10
	10.01 - 10.29，愛力根畫廊舉辦「愛力根代理畫家精品展」。	《藝術家》1994.10

年代	事件	資料來源
	10.01 - 10.01，金品藝廊舉辦「常樂畫會聯展」。	《藝術家》1994.10
	10.01 - 10.31，哥德藝術中心舉辦「鼻煙壺特展」。	《藝術家》1994.10
	10.01 - 10.30，誠品畫廊舉辦「李德個展」。	《藝術家》1994.10、誠品畫廊
	10.01 - 10.20，有熊氏藝術中心舉辦「蕭進發畫展」。	《藝術家》1994.10
	10.01 - 10.30，長江藝術中心舉辦「海日汗個展」。	《藝術家》1994.10
	10.01 - 10.30，時代畫廊舉辦「賴威嚴風景告白畫展」。	《藝術家》1994.10
	10.01 - 10.30，傳承藝術中心舉辦「最是一窗秋色好──經紀畫家秋日聯展」。	《藝術家》1994.10、傳承藝術中心
	10.01 - 10.31，璞莊藝術中心舉辦「江兆申書畫收藏展」。	《藝術家》1994.10
	10.01 - 10.23，臻品藝術中心舉辦「賴純純個展」。	《藝術家》1994.10
	10.01 - 10.30，日升月鴻畫廊舉辦「歷史圖錄油畫聯展。」。	《藝術家》1994.10
1994	10.01 - 10.29，內惟埤國際藝術中心舉辦「中國書畫藝術欣賞」。	《藝術家》1994.10
	10.01 - 10.30，王家藝術中心舉辦「黎蘭油畫展」。	《藝術家》1994.10
	10.01 - 10.31，長天藝坊舉辦「福建名家字畫聯展」。	《藝術家》1994.10
	10.01 - 10.30，現代畫廊舉辦「劉玲利版畫個展」。	《藝術家》1994.10
	10.01 - 10.29，繪畫欣賞交流協會附設畫廊舉辦「徐東翔個展」。	《藝術家》1994.10
	10.01 - 10.23，名展藝術空間舉辦「台灣百年水墨風風貌展」。	《藝術家》1994.10
	10.01 - 10.20，尖特美藝術館舉辦「李沙水彩畫展」。	《藝術家》1994.10
	10.01 - 10.20，尖特美藝術館舉辦「陳鎮川陶藝展」。	《藝術家》1994.10
	10.01 - 10.25，彩田藝術空間舉辦「林巒八采──藝術村八人聯展」。	《藝術家》1994.10
	10.01 - 10.31，朝代世界藝術有限公司舉辦「經紀畫家秋季聯展」。	《藝術家》1994.10
	10.01 - 10.23，天賦藝術中心舉辦「尤利‧戈巴契夫油畫展」。	《藝術家》1994.10

年代	事件	資料來源
1994	10.01 - 10.31，艾傑國際藝術中心舉辦「黃朝湖精品展」。	《藝術家》1994.10
	10.03 - 10.29，開元畫廊舉辦「書法之美」。	《藝術家》1994.10
	10.03 - 10.29，雅逸藝術中心舉辦「秋之奏鳴曲──美院名家六人展」。	《藝術家》1994.10、雅逸藝術中心
	10.06 - 10.19，翡冷翠藝術中心舉辦「蘇秋東個展」。	《藝術家》1994.10
	10.08 - 10.30，阿波羅畫廊舉辦「陳昭宏油畫個展」。	《藝術家》1994.10、阿波羅畫廊
	10.08 - 10.31，龍門畫廊舉辦「肖狗一甲子──五位教授聯展」。	《藝術家》1994.10
	10.08 - 10.27，華明藝廊舉辦「聖藝陶展」。	《藝術家》1994.10
	10.08 - 10.31，中友首都藝術中心舉辦「白木全陶瓷展」。	《藝術家》1994.10
	10.08 - 10.24，首都藝術中心舉辦「徐良臣個展」。	《藝術家》1994.10
	10.08 - 10.18，印象畫廊舉辦「羅森豪陶藝展」。	《藝術家》1994.10
	10.08 - 10.26，隔山畫廊舉辦「周彥生工筆畫展」。	《藝術家》1994.10
	10.08 - 10.30，帝門藝術中心舉辦「潘朝森收藏展」。	《藝術家》1994.10
	10.08 - 10.30，台北阿普畫廊舉辦「陳俊明個展」。	《藝術家》1994.10
	10.08 - 10.30，阿普畫廊舉辦「陳榮發個展」。	《藝術家》1994.10
	10.08 - 10.19，雅特藝術中心舉辦「李承妊首飾展」。	《藝術家》1994.10
	10.08 - 10.23，吉証畫廊舉辦「郭博修個展」。	《藝術家》1994.10
	10.08 - 10.22，景陶坊舉辦「新人聯展」。	《藝術家》1994.10
	10.08 - 10.28，世代藝術中心舉辦「名家雕塑聯展」。	《藝術家》1994.10
	10.08 - 10.31，名家藝術中心舉辦「美哉人體──油畫聯展」。	《藝術家》1994.10
	10.08 - 10.22，采風藝術中心舉辦「許敏雄、楊永福、陳兆聖秋季三重奏」。	《藝術家》1994.10
	10.08 - 10.31，台南索卡藝術中心舉辦「余克危從畫三十回顧展」。	《藝術家》1994.10
	10.08 - 10.16，耕山藝術中心舉辦「李添木、蔡經綸、顏文文、詹于佳、高義瑝五人水墨聯展」。	《藝術家》1994.10

年代	事件	資料來源
	10.08 - 41.01，連信藝品藝廊舉辦「鄧家駒油畫展」。	《藝術家》1994.10
	10.08 - 10.30，琢璞藝術中心舉辦「陳主明油畫展」。	《藝術家》1994.10
	10.08 - 10.30，新生態藝術環境舉辦「曾清淦 '94 個展」。	《藝術家》1994.10
	10.08 - 10.16，極真藝術中心舉辦「吳含英陶藝展」。	《藝術家》1994.10
	10.08 - 10.16，極真藝術中心舉辦「魏慶發個展」。	《藝術家》1994.11
	10.08 - 10.31，尊彩藝術中心舉辦「蒐藏舊愛——潘朝森回顧展」。	《藝術家》1994.10
	10.08 - 10.30，德鴻畫廊舉辦「花之頌——鄭綠串、林美美、翁崇彬三人聯展」。	《藝術家》1994.10
	10.08 - 10.29，龐畢度藝術空間舉辦「龐畢度代理畫家聯展」。	《藝術家》1994.10
	10.08 - 10.23，觀想藝術中心舉辦「其一鳴先生書法展」。	《藝術家》1994.10
	10.08 - 10.30，台灣櫥窗舉辦「另類？NO SALE！——發現後山的藝術」。	《藝術家》1994.10
	10.08 - 11.30，國際藝術中心舉辦「戚維義作品巡禮展」。	《藝術家》1994.10
1994	10.08 - 11.08，義之堂舉辦「義之堂開幕首展——何百里的水墨世界」。	《藝術家》1994.10、《藝術家》1994.11
	10.09 - 11.13，現代畫廊舉辦「景觀雕塑大師楊英風教授一甲子工作紀錄展」。	現代畫廊
	10.09 - 11.13，現代畫廊舉辦「楊英風 '94 個展——雕塑版畫展」。	《藝術家》1994.10、《藝術家》1994.11
	10.10 - 10.30，現代畫廊舉辦「文化大學版畫精品展」。	《藝術家》1994.10
	10.12 - 10.23，台北敦煌藝術中心舉辦「陳士候工筆花鳥畫展」。	《藝術家》1994.10
	10.14 - 10.30，亞洲藝術中心舉辦「蔡蔭棠個展」。	《藝術家》1994.10、亞洲藝術中心
	10.15 - 10.30，長流畫廊舉辦「膠彩名家許深洲畫展」。	《藝術家》1994.10
	10.15 - 10.31，今天畫廊舉辦「韓明哲油畫展」。	《藝術家》1994.10
	10.15 - 10.30，台中東之畫廊舉辦「傅慶豊油畫個展」。	《藝術家》1994.10
	10.15 - 10.21，金品藝廊舉辦「楊先民個展」。	《藝術家》1994.10
	10.15 - 10.30，飛元藝術中心舉辦「上山個展」。	《藝術家》1994.10
	10.15 - 12.11，帝門藝術教育基金會舉辦「普普在台灣」。	《藝術家》1994.10

1994

年代	事件	資料來源
	10.15 - 10.30，雅特藝術中心舉辦「楊永福油畫展」。	《藝術家》1994.10
	10.15 - 10.30，好來藝術中心舉辦「陳文石個展」。	《藝術家》1994.10
	10.15 - 10.29，珍傳畫廊舉辦「廖倫光個展」。	《藝術家》1994.10
	10.15 - 10.30，臺灣畫廊舉辦「誕生的喜悅——傅慶豐個展」。	《藝術家》1994.10
	10.15 - 10.30，形而上畫廊舉辦「劉其偉 1994 新作展」。	《藝術家》1994.10
	10.15 - 11.01，大未來畫廊舉辦「當代東西方藝術大師作品展」。	《藝術家》1994.10
	10.16 - 10.30，真善美畫廊舉辦「馬芳渝個展」。	《藝術家》1994.10
	10.16 - 11.06，台中帝門藝術中心、高雄帝門藝術中心舉辦「德國畫家 JANDA 1994 個展」。	《藝術家》1994.10
	10.16 - 11.27，孟焦畫坊舉辦「王太田水墨畫展」。	《藝術家》1994.11
	10.18 - 11.19，維納斯藝廊舉辦「胡復金、高淑惠、林昇德油畫聯展」。	《藝術家》1994.10
1994	10.19 - 10.31，印象畫廊舉辦「印象精品展」。	《藝術家》1994.10
	10.22 - 41.06，首都藝術中心舉辦「趙益超、張明堂水墨個展」。	《藝術家》1994.10
	10.22 - 11.09，愛力根畫廊舉辦「賴純純油畫個展——纖麗與雄渾的共鳴」。	《藝術家》1994.11、愛力根畫廊
	10.22 - 11.09，東之畫廊舉辦「曾景文畫展」。	《藝術家》1994.10、《藝術家》1994.11
	10.22 - 10.28，金品藝廊舉辦「張志焜個展」。	《藝術家》1994.10
	10.22 - 94.10，有熊氏藝術中心舉辦「程代勒書展」。	《藝術家》1994.10、《藝術家》1994.11
	10.22 - 11.13，玄門藝術中心舉辦「玄門藝術中心三週年慶——回顧與前瞻」。	《藝術家》1994.10、《藝術家》1994.11
	10.22 - 11.13，杜象藝術中心舉辦「馮明秋個展——價值轉換」。	《藝術家》1994.10、《藝術家》1994.11
	10.23 - 11.15，台北漢雅軒舉辦「開放紀元——巴西聖保羅國際雙年展之台灣視角」。	《藝術家》1994.10、《藝術家》1994.11
	10.23 - 11.13，家畫廊舉辦「開放紀元——巴西聖保羅國際雙年展之台灣視角」。	家畫廊
	10.25 - 11.19，名門畫廊舉辦「名家油畫精品展」。	《藝術家》1994.11

年代	事件	資料來源
	10.25 - 11.15，國賓畫廊舉辦「童年往事——高義瑝水墨畫展」。	《藝術家》1994.11
	10.25 - 11.13，名展藝術空間舉辦「菁菁畫會聯展」。	《藝術家》1994.11
	10.25 - 11.13，尖特美藝術館舉辦「當代蝦畫大師孫暉漫畫高雄議壇展」。	《藝術家》1994.11
	10.29 - 11.10，新生畫廊舉辦「林韻琪書畫展」。	《藝術家》1994.11
	10.29 - 11.04，金品藝廊舉辦「林清鏡個展」。	《藝術家》1994.10
	10.29 - 11.13，哥德藝術中心舉辦「大地與花的盛宴——鍾烜暢個展」。	《藝術家》1994.10、《藝術家》1994.11
	10.29 - 11.15，逸清藝術中心舉辦「曾愛真坑燒陶作展」。	《藝術家》1994.11
	10.29 - 11.15，中銘藝術中心舉辦「李瑞標油畫個展」。	《藝術家》1994.11
	10.29 - 11.13，彩田藝術空間舉辦「張自正油畫個展」。	《藝術家》1994.10、《藝術家》1994.11
	11，吉証畫廊舉辦「油畫名家展」。	《藝術家》1994.11
	11，名冠藝術館舉辦「名冠藝術館成立」。	名冠藝術館
1994	11.01 - 11.17，長流畫廊舉辦「于右任逝世三十週年紀念展」。	《藝術家》1994.11
	11.01 - 11.30，明生畫廊舉辦「菲妮與抽象畫展」。	《藝術家》1994.11、明生畫廊
	11.01 - 11.30，印象畫廊舉辦「印象油畫精品展」。	《藝術家》1994.11
	11.01 - 11.26，隔山畫廊舉辦「周彥生工筆畫精品特展」。	《藝術家》1994.11
	11.01 - 11.15，德元藝廊舉辦「大陸名家賴少其書畫特展」。	《藝術家》1994.11
	11.01 - 11.13，孟焦畫坊舉辦「小喜齋書法篆刻展」。	《藝術家》1994.11
	11.01 - 11.30，璞莊藝術中心舉辦「江兆申作品收藏展」。	《藝術家》1994.11
	11.01 - 11.30，景陶坊舉辦「生活陶展」。	《藝術家》1994.11
	11.01 - 11.15，翡冷翠藝術中心舉辦「張義雄精品展」。	《藝術家》1994.11
	11.01 - 11.30，內惟埤國際藝術中心舉辦「明清書畫展」。	《藝術家》1994.11
	11.01 - 11.30，長天藝坊舉辦「閩省名家字畫展」。	《藝術家》1994.11
	11.01 - 11.30，開元畫廊舉辦「走獸之美——名家聯展」。	《藝術家》1994.11

1994

年代	事件	資料來源
1994	11.01 - 11.30，雅逸藝術中心舉辦大陸油畫展「自然之頌——高原組曲」。	《藝術家》1994.11、雅逸藝術中心
	11.02 - 11.13，台北敦煌藝術中心舉辦「劉曉瑜現代纖維藝術展」。	《藝術家》1994.11
	11.03 - 11.15，台北敦煌藝術中心舉辦「任微音、蘇天賜油畫精品展」。	《藝術家》1994.11
	11.04 - 11.13，亞洲藝術中心舉辦「林順雄——漁港系列水彩創作」。	亞洲藝術中心
	11.04 - 11.11，金品藝廊舉辦「陳建彰國畫個展」。	《藝術家》1994.11
	11.04 - 11.27，串門學苑舉辦「施性輝陶藝展」。	《藝術家》1994.11
	11.04 - 12.11，家畫廊舉辦「推薦——家藏精選特展」。	《藝術家》1994.11、家畫廊
	11.05 - 11.28，龍門畫廊舉辦「名家油彩創作聯展」。	《藝術家》1994.11
	11.05 - 11.17，今天畫廊舉辦「楊月明水墨畫展」。	《藝術家》1994.11
	11.05 - 11.27，皇冠藝文中心舉辦「池農深個展」。	《藝術家》1994.11
	11.05 - 11.17，台中東之畫廊舉辦「鄧亦農油畫個展」。	《藝術家》1994.11
	11.05 - 11.26，隔山畫館高雄分館舉辦「秦嶺雲書畫展」。	《藝術家》1994.11
	11.05 - 11.30，八大畫廊舉辦「許東榮作品欣賞」。	八大畫廊
	11.05 - 11.30，八大畫廊舉辦「林淵紀念展」。	《藝術家》1994.11、八大畫廊
	11.05 - 11.13，立大藝術中心舉辦「心靈繪『話』九人聯展」。	《藝術家》1994.11
	11.05 - 12.04，誠品畫廊舉辦「陳張莉、王文志、朱哲良三人聯展」。	《藝術家》1994.11、誠品畫廊
	11.05 - 11.30，積禪 50 藝術中心舉辦「陳瑞福油畫展」。	《藝術家》1994.11
	11.05 - 11.13，台南官林藝術中心舉辦「謝介夫油畫展」。	《藝術家》1994.11
	11.05 - 11.27，長江藝術中心舉辦「常進個展」。	《藝術家》1994.11
	11.05 - 11.27，台北阿普畫廊舉辦「文化的衝擊」。	《藝術家》1994.11
	11.05 - 11.27，阿普畫廊舉辦「多媒體創作」。	《藝術家》1994.11
	11.05 - 11.27，家畫廊舉辦「文化的衝擊聯展」。	家畫廊
	11.05 - 12.04，時代畫廊舉辦「楊興生個展」。	《藝術家》1994.11
	11.05 - 11.16，雅特藝術中心舉辦「謝逸真結飾創意展」。	《藝術家》1994.11

1994

年代	事件	資料來源
	11.05 - 11.20，雅特藝術中心舉辦「潘蓬彬油畫展」。	《藝術家》1994.11
	11.05，傳承藝術中心舉辦「楊嚴囊油畫展」。	傳承藝術中心
	11.05 - 11.27，日升月鴻畫廊舉辦「秋聲賦——心情故事系列」。	《藝術家》1994.11
	11.05 - 11.27，王家藝術中心舉辦「閻振瀛畫展」。	《藝術家》1994.11
	11.05 - 02.28，世代藝術中心舉辦「世代戶外雕塑空間」。	《藝術家》1994.11
	11.05 - 02.28，世代藝術中心舉辦「二月牛美術協會大型雕塑露天展」。	《藝術家》1994.12
	11.05 - 11.19，采風藝術中心舉辦「楊曲農油畫個展」。	《藝術家》1994.11
	11.05 - 11.22，大未來畫廊舉辦「邱秉恆素描展」。	《藝術家》1994.11
	11.05 - 11.27，德鴻畫廊舉辦「藝途行腳——19 人展」。	《藝術家》1994.11
	11.05 - 11.27，龐畢度藝術空間舉辦「另一種花心——靜默的純情姿態」。	《藝術家》1994.11
	11.05 - 11.27，天賦藝術中心舉辦「尚德周油畫展」。	《藝術家》1994.11
1994	11.05 - 11.30，艾傑國際藝術中心舉辦「許忠英水彩個展」。	《藝術家》1994.11
	11.06 - 11.28，名家藝術中心舉辦「劉木森水彩個展」。	《藝術家》1994.11
	11.07 - 11.27，雅舍藝術中心舉辦「李奇茂畫展」。	《藝術家》1994.11
	11.10 - 12.06，連信藝品藝廊舉辦「王書朋油畫展」。	《藝術家》1994.11
	11.10 - 12.10，義之堂舉辦「臺靜農精品收藏展」。	《藝術家》1994.11、《藝術家》1994.12
	11.10 - 11.30，鶴軒藝術中心台中河北店舉辦「創意繡品展「中國新秀」。	鶴軒藝術中心
	11.11，傳承藝術中心舉辦「空裡浮花夢裡身——朱紅 1994 新作展」。	傳承藝術中心
	11.12 - 11.27，臺北首都藝術中心舉辦「陳慶夥畫展——戲說心情」。	《藝術家》1994.11
	11.12 - 11.30，首都藝術中心舉辦「陳艾妮油畫個展——1001 個女人」。	《藝術家》1994.11
	11.12 - 11.27，愛力根畫廊舉辦「維士巴修油畫個展」。	《藝術家》1994.11、愛力根畫廊
	11.12 - 11.18，金品藝廊舉辦「陽明畫會聯展」。	《藝術家》1994.11
	11.12 - 12.04，帝門藝術中心、台中帝門藝術中心、高雄帝門藝術中心舉辦「朱德群的抽象世界」。	《藝術家》1994.11

年代	事件	資料來源
	11.12 - 11.30，有熊氏藝術中心舉辦「章德民油畫個展」。	《藝術家》1994.11
	11.12 - 12.04，串門藝術空間舉辦「林季鋒白描觀音畫展」。	倪晨、陳麗華、李廣中
	11.12 - 11.27，臺灣畫廊舉辦「邱紫媛個展──動物、時間與夢境」。	《藝術家》1994.11
	11.12 - 12.04，形而上畫廊舉辦「王攀元畫展──孤獨原來不寂寞」。	《藝術家》1994.11
	11.12 - 12.01，現代畫廊舉辦「人道主義畫家──洪瑞麟個展」。	《藝術家》1994.11
	11.12 - 12.04，尊彩藝術中心舉辦「音樂事記──韋啟義個展」。	《藝術家》1994.11
	11.12 - 12.01，雲蒸藝術中心舉辦「林碩彥油畫個展」。	《藝術家》1994.11
	11.12 - 11.22，小雅畫廊舉辦「姚旭財彩墨展」。	《藝術家》1994.11
	11.16 - 11.30，德元藝術舉辦「大陸畫家黃葉村遺作展」。	《藝術家》1994.11
	11.16 - 11.30，翡冷翠藝術中心舉辦「藝術生活化、生活藝術化」。	《藝術家》1994.11
	11.17 - 11.27，台北敦煌藝術中心舉辦「許敦璜水墨個展」。	《藝術家》1994.11
	11.17 - 11.22，臻品藝術中心舉辦「黃銘哲個展」。	《藝術家》1994.11
1994	11.18 - 12.04，官林藝術中心舉辦「謝介夫油畫展」。	《藝術家》1994.11
	11.19 - 11.30，長流畫廊舉辦「旅美畫家呂吉人──水鄉風情特展」。	《藝術家》1994.11
	11.19 - 12.04，台北漢雅軒舉辦「海枯石爛──鄭在東新作展」。	《藝術家》1994.11
	11.19 - 12.02，真善美畫廊舉辦「甘丹、劉育、張鋒雕塑展」。	《藝術家》1994.11
	11.19 - 12.06，今天畫廊舉辦「謝志丰陶藝展」。	《藝術家》1994.11
	11.19 - 12.12，名門畫廊舉辦「名家油畫精品展」。	《藝術家》1994.12
	11.19 - 11.30，敦煌台中中友分部舉辦「劉曉瑜現代纖維藝術展」。	《藝術家》1994.11
	11.19 - 11.30，敦煌台中中友分部舉辦「任微音、蘇天賜油畫精品展」。	《藝術家》1994.11
	11.19 - 11.30，東之畫廊舉辦「自然啟示錄──徐畢華畫展」。	《藝術家》1994.11
	11.19 - 11.25，金品藝廊舉辦「李宇澳洲風情國畫個展」。	《藝術家》1994.11
	11.19 - 12.04，串門藝術空間舉辦「林季鋒白描觀音畫展」。	《藝術家》1994.11
	11.19 - 12.11，邊陲文化舉辦「城市烏托邦主題聯展」。	《藝術家》1994.11、《藝術家》1994.12

1994

年代	事件	資料來源
	11.19 - 12.04，名展藝術空間舉辦「陳景容師生展」。	《藝術家》1994.11、《藝術家》1994.12
	11.19 - 12.10，杜象藝術中心舉辦「彭光均雕塑首展」。	《藝術家》1994.11、《藝術家》1994.12
	11.19 - 12.04，彩田藝術空間舉辦「淡水味覺——劉秀美油畫個展」。	《藝術家》1994.11、《藝術家》1994.12
	11.20 - 12.20，吉証畫廊舉辦「1946 陳澄波油畫展」。	《藝術家》1994.12
	11.25，新加坡舉辦「江南天闊故園情——陳向迅、鄭力雙人展」。	傳承藝術中心
	11.25 - 12.10，尖特美藝術館舉辦「田園鄉土情——東門窯陶藝展」。	《藝術家》1994.12
	11.26 - 12.13，阿波羅畫廊舉辦「林弘毅油畫個展」。	阿波羅畫廊
	11.26 - 12.11，南畫廊舉辦「吳王承油畫首展」。	南畫廊
	11.26 - 12.08，新生畫廊舉辦「徐慕仁石雕展」。	《藝術家》1994.11、《藝術家》1994.12
	11.26 - 12.10，台中東之畫廊舉辦「羅世長油畫個展」。	《藝術家》1994.12
	11.26 - 12.02，金品藝廊舉辦「九愚畫會聯展」。	《藝術家》1994.11
1994	11.26 - 12.10，采風藝術中心舉辦「盛正德、曾賢財油畫雙人展」。	《藝術家》1994.11
	11.26 - 12.10，小雅畫廊舉辦「胡復金 '94 油畫展」。	《藝術家》1994.12
	11.30 - 12.27，中銘藝術中心舉辦「'94 陳俊卿遊歐畫記個展」。	《藝術家》1994.12
	12，長流畫廊舉辦「名家千扇精品特展」。	長流畫廊
	12，德門畫廊舉辦「明清書畫珍藏展」。	《藝術家》1994.12
	12，北國畫廊舉辦「東北現代油畫展」。	《藝術家》1994.12
	12，名冠藝術館舉辦「大陸名家書畫家聯展——12 位中國省畫院院長書畫精品展」。	名冠藝術館
	12.01 - 12.31，明生畫廊舉辦「名家版畫收藏展」。	《藝術家》1994.12、明生畫廊
	12.01 - 12.18，台北敦煌藝術中心舉辦「王慶臺『東方・木雕』創作展」。	《藝術家》1994.12
	12.01 - 12.31，印象畫廊舉辦「印象油畫精品展」。	《藝術家》1994.12
	12.01 - 12.15，德元藝廊舉辦「中國近代名家書畫特展」。	《藝術家》1994.12

1994

年代	事件	資料來源
	12.01 - 12.31，璞莊藝術中心舉辦「曾景文水彩收藏展」。	《藝術家》1994.12
	12.01 - 01.15，翰墨軒舉辦「紀念傅抱石誕辰九十週年作特展」。	《藝術家》1995.01
	12.01 - 12.30，內惟埤國際藝術中心舉辦「明清書畫展」。	《藝術家》1994.12
	12.01 - 12.28，王家藝術中心舉辦「廖德政複製版畫展」。	《藝術家》1994.12
	12.01 - 12.28，王家藝術中心舉辦「夏卡爾複製版畫展」。	《藝術家》1994.12
	12.01 - 12.20，圓座藝術中心舉辦「水墨四人聯展」。	《藝術家》1994.12
	12.01 - 12.31，開元畫廊舉辦「『山川之美』國畫名家展」。	《藝術家》1994.12
	12.01 - 12.15，鶴軒藝術中心舉辦「劉福清石雕展」。	《藝術家》1994.12、鶴軒藝術中心
	12.02 - 12.15，現代畫廊、現代畫廊舉辦「東南美術聯展」。	《藝術家》1994.12、現代畫廊
	12.03 - 12.30，長流畫廊舉辦「名家千扇特展」。	《藝術家》1994.12
	12.03 - 12.29，龍門藝術中心舉辦「彩繪畫家創作聯展」。	《藝術家》1994.12
	12.03 - 12.18，台北敦煌藝術中心舉辦「靜觀自得——洪江波山水畫展」。	《藝術家》1994.12
1994	12.03 - 01.01，皇冠藝文中心舉辦「張義版畫雕塑展」。	《藝術家》1994.12
	12.03 - 12.18，愛力根畫廊舉辦「流動中的靜謐——連淑慧個展」。	《藝術家》1994.12、愛力根畫廊
	12.03 - 12.09，金品藝廊舉辦「常青畫會聯展」。	《藝術家》1994.12
	12.03 - 12.26，積禪 50 藝術中心舉辦「廖修平個展」。	《藝術家》1994.12
	12.03 - 12.28，有熊氏藝術中心舉辦「郭豐光水墨畫展」。	《藝術家》1994.12
	12.03 - 12.25，長江藝術中心舉辦「徐默個展」。	《藝術家》1994.12
	12.03 - 12.25，台北阿普畫廊舉辦「梁兆熙個展」。	《藝術家》1994.12
	12.03 - 12.25，阿普畫廊舉辦「多媒體創作（下）篇」。	《藝術家》1994.12
	12.03 - 12.17，日升月鴻畫廊舉辦「六人創意陶作展」。	《藝術家》1994.12
	12.03 - 12.31，好來藝術中心舉辦「李照富 '94 個展」。	《藝術家》1994.12
	12.03 - 12.17，景陶坊舉辦「芥子納須彌——小品創作陶八人展」。	《藝術家》1994.12
	12.03 - 12.18，翡冷翠藝術中心舉辦「武藏美展」。	《藝術家》1994.12

年代	事件	資料來源
	12.03 - 12.25，台南索卡藝術中心舉辦「黃阿忠油畫展」。	《藝術家》1994.12
	12.03 - 12.25，琢璞藝術中心舉辦「冉茂芹油畫展」。	《藝術家》1994.12
	12.03 - 12.25，新生態藝術環境舉辦「席慕蓉、楚戈、蔣勳、劉其偉 '94 聯展」。	《藝術家》1994.12
	12.03 - 12.30，漢登畫廊舉辦「名家油畫聯展」。	《藝術家》1994.12
	12.03 - 12.16，晴山藝術中心舉辦「中國旅美畫家張紅年油畫首展」。	《藝術家》1994.12
	12.03 - 12.23，雅逸藝術中心舉辦「關中情——郭北平、崔國強油畫聯展」。	《藝術家》1994.12、雅逸藝術中心
	12.03 - 12.25，德鴻畫廊舉辦「油畫精品聯展」。	《藝術家》 1994.12
	12.04 - 12.25，臻品藝術中心舉辦「王福東木雕展」。	《藝術家》1994.12
	12.04 - 12.31，艾傑國際藝術中心舉辦「山水情‧現代水墨人物——李重重畫展」。	《藝術家》1994.12
	12.05 - 12.31，真善美畫廊舉辦「名家收藏展」。	《藝術家》1994.12
	12.05 - 12.31，御殿畫廊舉辦「御殿畫廊經紀畫家聯展」。	《藝術家》1994.12
1994	12.06 - 12.25，東之畫廊舉辦「年的聯展」。	《藝術家》1994.12
	12.06 - 12.18，官林藝術中心舉辦「石魯畫珍藏特展」。	《藝術家》1994.12
	12.06 - 12.31，尊彩藝術中心舉辦「尊彩油畫精品展」。	《藝術家》1994.12
	12.08 - 01.25，隔山畫廊、隔山畫館高雄分館舉辦「賀歲聯展」。	《藝術家》1994.12
	12.09 - 12.28，炎黃藝術館舉辦「錢紹武雕塑展」。	《藝術家》1994.12
	12.09 - 12.22，孟焦畫坊舉辦「吳大仁篆刻書畫展」。	《藝術家》1994.12
	12.09 - 12.28，台灣櫥窗舉辦「龍頭畫會聯展」。	《藝術家》1994.12
	12.10 - 12.22，台北漢雅軒舉辦「現代抽象水墨畫家聯展」。	《藝術家》1994.12
	12.10 - 12.30，今天畫廊舉辦「謝志豐陶藝個展」。	《藝術家》1994.12
	12.10 - 12.22，新生畫廊舉辦「石藝茶盤收藏展」。	《藝術家》1994.12
	12.10 - 01.01，臺北首都藝術中心舉辦「懷抱鄉園——吳和珍油畫個展」。	《藝術家》1994.12

年代	事件	資料來源
	12.10 - 12.31，首都藝術中心舉辦「于水個展」。	《藝術家》1994.12
	12.10 - 12.23，金品藝廊舉辦「吳仁芳首次油畫個展」。	《藝術家》1994.12
	12.10 - 12.30，八大畫廊舉辦「新興現代繪畫展」。	《藝術家》1994.12、八大畫廊
	12.10 - 01.01，帝門藝術中心舉辦「隱喻的抒情——德國畫家 JANDA 1994 個展」。	《藝術家》1994.12
	12.10 - 12.25，高雄帝門藝術中心舉辦「文字遊戲——另種繪畫語言」。	《藝術家》1994.12
	12.10 - 12.31，誠品畫廊舉辦「洪素珍錄影裝置作品展」。	《藝術家》1994.12、誠品畫廊
	12.10 - 12.25，串門藝術空間舉辦「蘇信義 Kiss 陳艷淑」。	《藝術家》1994.12、倪晨、陳麗華、李廣中
	12.10 - 12.26，逸清藝術中心舉辦「李懷錦 '94 陶作展」。	《藝術家》1994.12
	12.10 - 12.21，雅特藝術中心舉辦「馮秋鴻結飾展」。	《藝術家》1994.12
	12.10 - 01.05，玄門藝術中心舉辦「黃銘哲 1991-1994 都會系列作品展」。	《藝術家》1994.12
	12.10 - 12.22，珍傳畫廊舉辦「涂玉茹油畫展」。	《藝術家》1994.12
1994	12.10 - 01.08，悠閒藝術中心舉辦「傅伯年雕塑個展」。	《藝術家》1994.12
	12.10 - 12.25，臺灣畫廊舉辦「超魔幻心靈意識之旅——謝俊彥油畫個展」。	《藝術家》1994.12
	12.10 - 01.01，名展藝術空間舉辦「台灣美術 1、2、3 週年展」。	《藝術家》1994.12
	12.10 - 12.31，杜象藝術中心舉辦「董陽孜書法作品高雄首展」。	《藝術家》1994.12
	12.10 - 12.30，金農藝術中心舉辦「李維安、朱麗麗聯展」。	《藝術家》1994.12
	12.10 - 12.25，彩田藝術空間舉辦「得意忘象——彭光均雕塑個展」。	《藝術家》1994.12
	12.10 - 12.31，天賦藝術中心舉辦「徐維德油畫展」。	《藝術家》1994.12
	12.10 - 01.08，國際藝術中心舉辦「沈學仁畫展」。	《藝術家》1994.12、《藝術家》1995.01
	12.10 - 01.09，鶴軒藝術中心舉辦「古今竹雕藝術展」。	《藝術家》1994.12
	12.11 - 12.27，台中帝門藝術中心舉辦「愛與夢的人——鄭平、柯淑芬聯展」。	《藝術家》1994.12
	12.13 - 12.24，台中東之畫廊舉辦「王勝油畫個展」。	《藝術家》1994.12
	12.15 - 12.30，陶朋舍舉辦「餐桌風景——生活陶瓷展」。	《藝術家》1994.12

1994

年代	事件	資料來源
	12.16 - 01.03，亞洲藝術中心舉辦「達利雕塑展」。	《藝術家》1994.12、亞洲藝術中心
	12.16 - 12.30，德元藝廊舉辦「德元書畫收藏交流學會收藏名家書畫聯展」。	《藝術家》1994.12
	12.17 - 12.31，阿波羅畫廊舉辦「莊佳村油畫個展」。	《藝術家》1994.12、阿波羅畫廊
	12.17 - 01.22，龍門畫廊舉辦「吳昊四十年創作展」。	《藝術家》1994.12
	12.17 - 01.01，台北漢雅軒舉辦「于彭造像」。	《藝術家》1994.12
	12.17 - 01.01，飛元藝術中心舉辦「閱讀台灣美術的 10 種方法 IX ——黃宏德油畫個展」。	《藝術家》1994.12
	12.17 - 01.03，哥德藝術中心舉辦「青雲會資深畫家聯展」。	《藝術家》1994.12、《藝術家》1995.01
	12.17 - 01.15，家畫廊舉辦「楊正忠個展」。	《藝術家》1994.12
	12.17 - 12.31，雅特藝術中心舉辦「曹根油畫展」。	《藝術家》1994.12
	12.17 - 12.28，傳家藝術中心舉辦「好色之塗油畫展」。	《藝術家》1994.12
	12.17 - 01.22，世寶坊畫廊舉辦「吳昊四十年創作展」。	《藝術家》1994.12
1994	12.17 - 01.01，形而上畫廊舉辦「最後的火車站——李欽賢台灣，舊驛巡禮」。	《藝術家》1994.12
	12.17 - 12.31，采風藝術中心舉辦「陶與瓷（話）展」。	《藝術家》1994.12
	12.17 - 12.30，現代畫廊舉辦「達利雕塑展」。	《藝術家》1994.12
	12.17 - 12.26，尖特美藝術館舉辦「林昭慶陶藝展」。	《藝術家》1994.12
	12.17 - 12.30，晴山藝術中心舉辦「俄羅斯油畫展」。	《藝術家》1994.12
	12.17 - 01.03，觀想藝術中心舉辦「顏聖哲彩墨個展」。	《藝術家》1994.12
	12.19 - 01.26，名門畫廊舉辦「第二市場交流展」。	《藝術家》1995.01
	12.20 - 01.10，維納斯藝廊舉辦「黃慶源國畫展」。	《藝術家》1995.01
	12.20 - 01.05，台南官林藝術中心舉辦「石魯畫珍藏特展」。	《藝術家》1995.01
	12.20 - 12.30，日升月鴻畫廊舉辦「展望 1995 ——伴您 365 天的 12 幅典藏品」。	《藝術家》1994.12
	12.23 - 01.03，台北敦煌藝術中心舉辦「郭雅眉陶展」。	《藝術家》1994.12、《藝術家》1995.01

1994

年代	事件	資料來源
	12.23 - 01.08，名冠藝術館舉辦「凌蕙蕙水墨個展」。	《藝術家》1995.01、名冠藝術館
	12.24 - 01.08，南畫廊舉辦「1995 零號集錦」。	南畫廊
	12.24 - 01.05，新生畫廊舉辦「詹德秀書畫展」。	《藝術家》1995.01
	12.24 - 01.08，愛力根畫廊舉辦「張志成的繪畫創作」。	《藝術家》1995.01、愛力根畫廊
	12.24 - 12.30，金品藝廊舉辦「陸秀庭國畫個展」。	《藝術家》1994.12
	12.24 - 01.15，梵藝術中心舉辦「黃永和油畫個展」。	《藝術家》1994.12、《藝術家》1995.01
	12.24 - 01.03，孟焦畫坊舉辦「五裕畫會聯展」。	《藝術家》1994.12
	12.24 - 01.04，吉証畫廊舉辦「楊達呆水彩個展」。	《藝術家》1994.12
	12.24 - 01.10，珍傳畫廊舉辦「許維忠雕塑展」。	《藝術家》1995.01
	12.24 - 01.08，翡冷翠藝術中心舉辦「師大實力風格展」。	《藝術家》1994.12、《藝術家》1995.01
1994	12.24 - 01.20，極真藝術中心舉辦「城市心·原鄉情——徐永回饋家鄉書畫展」。	《藝術家》1994.12、《藝術家》1995.01
	12.24 - 01.03，雲蒸藝術中心舉辦「五榕畫會 '94 年義賣聯展」。	《藝術家》1994.12
	12.25 - 01.16，皇冠藝文中心舉辦「鄭在東個展」。	《藝術家》1994.01
	12.25 - 03.25，鶴軒藝術中心舉辦「四度空間——尤西·巴瑞石雕展」。	《藝術家》1995.02、《藝術家》1995.03
	12.30 - 01.15，積禪藝術中心舉辦「陳艾妮 1001 個女人畫展」。	《藝術家》1995.01
	12.30 - 01.15，積禪 50 藝術中心舉辦「洪根深個展」。	《藝術家》1995.01
	12.31 - 01.06，金品藝廊舉辦「陳學元水墨人物個展」。	《藝術家》1994.12、《藝術家》1995.01
	12.31 - 01.22，阿普畫廊舉辦「林偉民個展」。	《藝術家》1995.01
	12.31 - 01.15，日升月鴻畫廊舉辦「胡玲瑜塑陶展」。	《藝術家》1995.01
	12.31 - 01.22，台南索卡藝術中心舉辦「大陸油畫歲末聯展」。	《藝術家》1995.01
	12.31 - 01.28，晴山藝術中心舉辦「涂志偉油畫個展」。	《藝術家》1995.01

1994

年代	事件	資料來源
	01.01 - 01.31,阿波羅畫廊舉辦「阿波羅畫廊名家精品聯展」。	《藝術家》1995.01
	01.01 - 01.29,長流畫廊舉辦「名家書畫歲暮回饋展」。	《藝術家》1995.01
	01.01 - 01.12,有熊氏藝術中心舉辦「上海名家書畫收藏展」。	《藝術家》1995.01
	01.01 - 01.30,內惟埤國際藝術中心舉辦「明清書畫展」。	《藝術家》1995.01
	01.01 - 01.20,現代畫廊舉辦「陳慶熇六十年回顧展」。	《藝術家》1995.01
	01.01 - 01.29,繪畫欣賞交流協會附設畫廊舉辦「林保寶攝影展」。	《藝術家》1995.01
	01.01 - 01.31,水返腳藝術中心舉辦「林煥彰 '95 詩畫展」。	《藝術家》1995.01
	01.01 - 01.31,朝代世界藝術有限公司舉辦「陸琦 1996 新風格展」。	《藝術家》1996.01
	01.01 - 01.31,艾傑國際藝術中心舉辦「美國東西方拍賣會名家精品展」。	《藝術家》1995.01
	01.01 - 01.28,達利藝術中心舉辦「開幕名家特展收藏及新作發表」。	《藝術家》1995.01
1995	01.02 - 01.31,璞莊藝術中心舉辦「曾景文水彩收藏展」。	《藝術家》1995.01
	01.02 - 01.28,開元畫廊舉辦「新年典藏品特展」。	《藝術家》1995.01
	01.03 - 01.15,德元藝廊舉辦「金映紅、陳莉霞雲南重彩雙人展」。	《藝術家》1995.01
	01.03 - 01.15,立大藝術中心舉辦「東方昭然的風情世界」。	《藝術家》1995.01
	01.03 - 01.29,尊彩藝術中心舉辦「詮釋‧尊彩 '95」。	《藝術家》1995.01
	01.04 - 01.28,明生畫廊舉辦「歐洲名畫特賣會」。	《藝術家》1995.01、明生畫廊
	01.04 - 01.28,王家藝術中心舉辦「王家典藏展」。	《藝術家》1995.01
	01.05 - 01.25,隔山畫館高雄分館舉辦「諸福臨門迎春特展」。	《藝術家》1995.01
	01.05 - 01.14,長天藝坊舉辦「李曼石、楊襄雲、朱屺瞻等作品展」。	《藝術家》1995.01
	01.05 - 01.27,雅逸藝術中心舉辦「週年慶油畫特展暨贈送特價活動」。	《藝術家》1995.01、雅逸藝術中心
	01.06 - 01.22,台北漢雅軒舉辦「物色之動」。	《藝術家》1995.01

年代	事件	資料來源
1995	01.06 - 01.22，亞洲藝術中心舉辦「李永裕個展」。	《藝術家》1995.01、亞洲藝術中心
	01.06 - 01.29，中銘藝術中心舉辦「蔡正一油畫個展」。	《藝術家》1995.01
	01.06 - 01.21，采風藝術中心舉辦「新春小品『吉』景展」。	《藝術家》1995.01
	01.07 - 01.28，龍門畫廊舉辦「色／形的聯想——池農深油畫個展」。	《藝術家》1995.01
	01.07 - 01.29，真善美畫廊舉辦「朱銘畫展——三姑六婆系列」。	《藝術家》1995.01
	01.07 - 01.22，敦煌台中中友分部舉辦「余克危油畫展」。	《藝術家》1995.01
	01.07 - 01.22，首都藝術中心舉辦「石版畫大展」。	《藝術家》1995.01
	01.07 - 01.27，皇冠藝文中心舉辦「門神新年代」。	《藝術家》1995.01
	01.07 - 01.22，印象畫廊舉辦「張萬傳個展」。	《藝術家》1995.01
	01.07 - 01.13，金品藝廊舉辦「吳長鵬教授師生聯展」。	《藝術家》1995.01
	01.07 - 01.22，飛元藝術中心舉辦「王仁傑個展」。	《藝術家》1995.01
	01.07 - 01.29，誠品畫廊舉辦「雕塑家素描展」。	《藝術家》1995.01、誠品畫廊
	01.07 - 01.22，串門藝術空間舉辦「壺光水色——周美智陶藝展」。	《藝術家》1995.01、倪晨、陳麗華、李廣中
	01.07 - 01.29，時代畫廊舉辦「迎春油畫特展」。	《藝術家》1995.01
	01.07 - 01.25，雅特藝術中心舉辦「油畫小品聯展」。	《藝術家》1995.01
	01.07 - 01.29，臻品藝術中心舉辦「曾明男陶藝展」。	《藝術家》1995.01
	01.07 - 01.31，吉証畫廊舉辦「中堅精英展」。	《藝術家》1995.01
	01.07 - 01.22，臺灣畫廊舉辦「花花世界」。	《藝術家》1995.01
	01.07 - 01.22，形而上畫廊舉辦「豬年吉祥」。	《藝術家》1995.01
	01.07 - 01.21，金磚藝廊舉辦「梁奕焚作品展」。	《藝術家》1995.01
	01.07 - 01.27，大未來畫廊舉辦「東西方繪畫與雕塑典藏展」。	《藝術家》1995.01
	01.07 - 01.29，名展藝術空間舉辦「歲耳迎新小品展」。	《藝術家》1995.01

年代	事件	資料來源
1995	01.07 - 01.22，尖特美藝術館舉辦「青花的延續——劉欽瑩陶瓷展」。	《藝術家》1995.01
	01.07 - 01.29，杜象藝術中心舉辦「鬱黑之旅——李錫奇高雄首展」。	《藝術家》1995.01
	01.07 - 01.28，金農藝術中心舉辦「迎春特展」。	《藝術家》1995.01
	01.07 - 01.31，朝代世界藝術有限公司舉辦「經紀畫家聯展」。	《藝術家》1995.01
	01.07 - 01.27，雲蒸藝術中心舉辦「'95 芝山藝術群迎春小品展」。	《藝術家》1995.01
	01.07 - 01.15，東亞畫廊舉辦「張文宗『孕育系列』造型個展」。	《藝術家》1995.01
	01.08 - 02.12，玄門藝術中心舉辦「歲末精典特展」。	《藝術家》1995.02
	01.10 - 01.26，串門藝術空間舉辦「現代年畫展」。	《藝術家》1995.01
	01.10 - 01.26，串門藝術空間舉辦「謝逸真結飾創意展——新飾物」。	《藝術家》1995.01
	01.10 - 01.26，翡冷翠藝術中心舉辦「'95 新春特展」。	《藝術家》1995.01
	01.10 - 01.21，名冠藝術館舉辦「風城雅集十人聯展」。	《藝術家》1995.01、名冠藝術館
	01.10 - 02.15，鶴軒藝術中心舉辦「『豬事大吉』——豬藝博覽會」。	《藝術家》1995.01、鶴軒藝術中心
	01.12 - 01.22，南畫廊舉辦「『台灣畫派探照燈——世代交替』中堅畫家探索」。	南畫廊
	01.12 - 01.30，珍傳畫廊舉辦「珍貴傳家展」。	《藝術家》1995.01
	01.14 - 01.27，金品藝廊舉辦「戴子超水墨畫個展」。	《藝術家》1995.01
	01.14 - 01.29，有熊氏藝術中心舉辦「張禮權『天長地久』工筆畫展」。	《藝術家》1995.01
	01.14 - 01.29，長江藝術中心舉辦「李孝萱個展」。	《藝術家》1995.01
	01.14 - 02.28，現代畫廊舉辦「ARMAN 阿曼雕塑特展」。	《藝術家》1995.01、《藝術家》1995.02
	01.14 - 01.28，新生態藝術環境舉辦「王國憲、廖秀玲石雕聯展」。	《藝術家》1995.01
	01.14 - 01.29，觀想藝術中心舉辦「彩繪除歲迎春展」。	《藝術家》1995.01

年代	事件	資料來源
	01.15 - 01.28，龍門藝術中心舉辦「吳長鵬師生彩墨巡迴展」。	《藝術家》1995.01
	01.15 - 01.25，孟焦畫坊舉辦「蔡忠南陶藝展 & 黃竹韻水墨展」。	《藝術家》1995.01
	01.15 - 02.28，世代藝術中心舉辦「二月生美術學會露天雕塑展」。	《藝術家》1995.02
	01.15 - 01.24，長天藝坊舉辦「丁水泉、朱林海、黃民輝等作品展」。	《藝術家》1995.01
	01.16 - 01.30，德元藝廊舉辦「清末民初名家書畫精選──花鳥特展」。	《藝術家》1995.01
	01.17 - 01.29，東亞畫廊舉辦「賀歲精品特展」。	《藝術家》1995.01
	01.19 - 02.25，積禪藝術中心舉辦「陳淑娟個展」。	《藝術家》1995.01
	01.19 - 02.14，連信藝品藝廊舉辦「梁文亮水彩畫展」。	《藝術家》1995.02
	01.21 - 03.18，名門畫廊舉辦「油畫、水墨精品交流展」。	《藝術家》1995.02
	01.21 - 02.25，德鴻畫廊舉辦「劉育雕塑個展」。	《藝術家》1995.01、《藝術家》1995.02
1995	01.22 - 02.09，名冠藝術館舉辦「戴武光水墨個展」。	《藝術家》1995.02
	01.25 - 02.25，隔山畫廊舉辦「楊之光、雷雙、關保賀歲聯展」。	《藝術家》1995.02
	01.25 - 02.05，長天藝坊舉辦「西安、曲阜、濰坊等地拓片展」。	《藝術家》1995.01
	01.31 - 02.18，景陶坊舉辦「廖天照生活石雕系列展」。	《藝術家》1995.02
	02.04 - 02.10，金品藝廊舉辦「謝松泉書法個展」。	《藝術家》1995.02
	02.04 - 02.26，王家藝術中心舉辦「油畫典藏展」。	《藝術家》1995.02
	02.04 - 02.28，艾傑國際藝術中心舉辦「旅美油畫、水彩名家聯展」。	《藝術家》1995.02
	02.05 - 02.26，孟焦畫坊舉辦「'95 迎春特展」。	《藝術家》1995.02
	02.05 - 02.28，吉証畫廊舉辦「新春小品展」。	《藝術家》1995.02
	02.05 - 02.28，信天藝術雅苑舉辦「新春聯展」。	《藝術家》1995.02
	02.05 - 02.26，台南索卡藝術中心舉辦「大陸名家開春油畫聯展」。	《藝術家》1995.02

1995

年代	事件	資料來源
1995	02.06 - 02.28，明生畫廊舉辦「色彩的大師——卡多蘭與愛斯皮利雙人展」。	《藝術家》1995.02、明生畫廊
	02.06 - 02.28，御殿畫廊舉辦「鄭錄高『森林之美』油畫個展」。	《藝術家》1995.02
	02.08 - 02.26，串門藝術空間舉辦「林士琪個展——山居」。	《藝術家》1995.02
	02.09 - 02.26，積禪藝術中心舉辦「鍾耀個展」。	《藝術家》1995.02
	02.09 - 02.26，積禪 50 藝術中心舉辦「張韻明個展」。	《藝術家》1995.02
	02.09 - 02.19，阿普畫廊舉辦「王振安個展」。	《藝術家》1995.02
	02.10 - 02.28，哥德藝術中心舉辦「名家精品展」。	《藝術家》1995.02
	02.10 - 02.28，雅逸藝術中心舉辦「水印木刻版畫展」。	《藝術家》1995.02、雅逸藝術中心
	02.11 - 02.26，台北漢雅軒舉辦「丹青雅頌——蕭海春水墨畫展」。	《藝術家》1995.02
	02.11 - 02.19，爵士攝影藝廊舉辦「謝安攝影展——相心」。	《藝術家》1995.02
	02.11 - 02.17，金品藝廊舉辦「李欽聃師生聯展」。	《藝術家》1995.02
	02.11 - 02.26，帝門藝術中心舉辦「陳瓦木『世間情』系列作品展」。	《藝術家》1995.02
	02.11 - 02.24，有熊氏藝術中心舉辦「新春名家油畫展——淡水風情」。	《藝術家》1995.02
	02.11 - 02.26，串門藝術空間舉辦「歡喜集——邱忠均版畫展」。	《藝術家》1995.02、倪晨、陳麗華、李廣中
	02.11 - 03.05，阿普畫廊舉辦「楊文寬、林麗華陶藝雙個展」。	《藝術家》1995.02
	02.11 - 02.26，時代畫廊舉辦「西畫聯展賀新歲」。	《藝術家》1995.02
	02.11 - 02.26，日升月鴻畫廊舉辦「迎春『喜』展」。	《藝術家》1995.02
	02.11 - 02.26，好來藝術中心舉辦「德國畫家托斯登‧聖格個展」。	《藝術家》1995.02
	02.11 - 03.02，世寶坊畫廊舉辦「戴榮才個展」。	《藝術家》1995.02
	02.11 - 02.26，名展藝術空間舉辦「陳哲師生聯展」。	《藝術家》1995.02
	02.11 - 02.26，尖特美藝術館舉辦「瀛嶠八仙陶藝聯展」。	《藝術家》1995.02
	02.11 - 02.28，彩田藝術空間舉辦「亨利‧摩爾版畫展」。	《藝術家》1995.02

年代	事件	資料來源
	02.11 - 02.28，晴山藝術中心舉辦「俄羅斯油畫展」。	《藝術家》1995.02
	02.12 - 02.26，台中奕源莊畫廊舉辦「江啟明水彩畫個展」。	《藝術家》1995.02
	02.15 - 02.26，杜象藝術中心舉辦「家庭美術館特展」。	《藝術家》1995.02
	02.17 - 03.05，亞洲藝術中心舉辦「楊秀宜個展」。	亞洲藝術中心
	02.17 - 03.05，清韵藝術中心舉辦「新排列·新組合──梁岳立（銘遠）個展」。	《藝術家》1995.02
	02.18 - 02.26，維納斯藝廊舉辦「陳艾妮1995油畫巡迴展」。	《藝術家》1995.02
	02.18 - 03.19，皇冠藝文中心舉辦「藝術家夫婦聯展──牽手紀念日」。	《藝術家》1995.02
	02.18 - 02.24，金品藝廊舉辦「孔依平國畫及書法個展」。	《藝術家》1995.02
	02.18 - 03.05，八大畫廊舉辦「新春意象特展」。	《藝術家》1995.02、八大畫廊
	02.18 - 03.05，八大畫廊舉辦「許東榮作品展」。	《藝術家》1995.02、八大畫廊
	02.18 - 03.03，彩虹攝影藝廊舉辦連繡華「彩色寬容」攝影展。	《藝術家》1995.02
1995	02.18 - 03.05，翡冷翠藝術中心舉辦「詹浮雲油畫個展」。	《藝術家》1995.02
	02.18 - 03.05，臺灣畫廊舉辦「瓦爾特·沃瑪卡個展」。	《藝術家》1995.02
	02.18 - 03.14，連信藝品藝廊舉辦「黃慶暉油畫展」。	《藝術家》1995.02、《藝術家》1995.03
	02.18 - 03.07，大未來畫廊舉辦「安德烈·馬松個展」。	《藝術家》1995.02、《藝術家》1995.03
	02.18 - 03.05，觀想藝術中心舉辦「陳向迅、楊剛、趙衛新春三人展」。	《藝術家》1995.02
	02.21 - 03.02，爵士攝影藝廊舉辦「張武俊攝影展──全台首學·台南孔廟」。	《藝術家》1995.02
	02.22 - 03.12，南畫廊舉辦「紀念228台灣畫展三」。	南畫廊
	02.24 - 03.05，阿普畫廊舉辦「南方寫生隊成果展」。	《藝術家》1995.02
	02.25 - 03.15，敦煌台中中友分部舉辦「楊善深精品展」。	《藝術家》1995.03
	02.25 - 03.19，帝門藝術中心舉辦「『二二八』紀念美展」。	《藝術家》1995.01、《藝術家》1995.03
	02.25 - 03.26，誠品畫廊舉辦「蔡根個展」。	《藝術家》1995.02、誠品畫廊

年代	事件	資料來源
1995	02.25 - 03.03，有熊氏藝術中心舉辦「李娟娟工筆畫展」。	《藝術家》1995.02、《藝術家》1995.03
	02.25 - 03.26，家畫廊舉辦「1995 ——正在進行中的現代藝術」。	《藝術家》1995.02、家畫廊
	02.25 - 03.25，鶴軒藝術中心台中河北店舉辦「尤西·巴瑞石雕特展『四度空間』」。	鶴軒藝術中心
	02.26 - 03.31，現代畫廊舉辦「呂榮琛個展」。	現代畫廊
	03.01 - 03.31，明生畫廊舉辦「明生精品展」。	《藝術家》1995.03、明生畫廊
	03.01 - 03.31，真善美畫廊舉辦「朱銘精品展」。	《藝術家》1995.03
	03.01 - 04.30，台北敦煌藝術中心舉辦「王雲鶴油畫精品預展」。	《藝術家》1995.03、《藝術家》1995.04
	03.01 - 03.30，哥德藝術中心舉辦「名家精品展」。	《藝術家》1995.03
	03.01 - 03.30，從雲軒舉辦「馬白水教授早期水彩素描小品展」。	《藝術家》1995.03
	03.01 - 03.15，串門藝術空間舉辦「水、女性集結」。	《藝術家》1995.03
	03.01 - 03.12，孟焦畫坊舉辦「彭玉琴水墨創作展」。	《藝術家》1995.03
	03.01 - 03.31，傳承藝術中心舉辦「顧迎慶 '95 個展」。	《藝術家》1995.03、傳承藝術中心
	03.01 - 03.31，內惟埤國際藝術中心舉辦「書法之美——真蹟特展」。	《藝術家》1995.03
	03.01 - 04.30，王家藝術中心舉辦「孔法·古拉個展」。	《藝術家》1995.03
	03.01 - 03.31，北國畫廊舉辦「中國現代油畫」。	《藝術家》1995.03
	03.01 - 03.15，長天藝坊舉辦「近代水墨字畫展」。	《藝術家》1995.03
	03.01 - 03.31，台南索卡藝術中心舉辦「命曉夫個展」。	《藝術家》1995.03
	03.01 - 03.30，晴山藝術中心舉辦「中國旅美畫家聯展」。	《藝術家》1995.03
	03.01 - 03.26，東亞畫廊舉辦「龐均油畫小品展」。	《藝術家》1995.03
	03.01 - 04.30，鶴軒藝術中心台中河北店舉辦「孔子文物特展」。	鶴軒藝術中心
	03.01 - 03.21，達利藝術中心舉辦「魏玉娟油畫展」。	《藝術家》1995.03
	03.03 - 03.25，日升月鴻畫廊舉辦「抒情與韻律——小品聯展」。	《藝術家》1995.03

1995

年代	事件	資料來源
	03.03 - 03.25，翰墨軒舉辦「名家水墨精品展」。	《藝術家》1995.03
	03.04 - 03.20，阿波羅畫廊舉辦「江漢東個展」。	《藝術家》1995.03
	03.04 - 03.12，長流畫廊舉辦「陳樂予水墨‧油畫個展」。	《藝術家》1995.03
	03.04 - 03.26，台北漢雅軒舉辦「朴英淑陶作台灣首展」。	《藝術家》1995.03
	03.04 - 04.02，首都藝術中心舉辦「董小慈個展」。	《藝術家》1995.03
	03.04 - 03.25，東之畫廊舉辦「台灣美術名作欣賞」。	《藝術家》1995.03
	03.04 - 03.20，迎曦坊咖啡畫廊舉辦「黃榮華油畫個展」。	《藝術家》1995.03
	03.04 - 03.30，梵藝術中心舉辦「'95迎春賀歲小品聯展」。	《藝術家》1995.03
	03.04 - 03.30，隔山畫廊舉辦「李鴻印漆畫展」。	《藝術家》1995.03
	03.04 - 03.26，台中奕源莊畫廊舉辦「張大中人物油畫個展」。	《藝術家》1995.03
1995	03.04 - 03.26，有熊氏藝術中心舉辦「陳艾妮『1001個女人』油畫巡迴展」。	《藝術家》1995.03
	03.04 - 03.26，長江藝術中心舉辦「何躊個展」。	《藝術家》1995.03
	03.04 - 03.19，時代畫廊舉辦「胡清華個展」。	《藝術家》1995.03
	03.04 - 03.26，臻品藝術中心舉辦「嚴明惠個展」。	《藝術家》1995.03
	03.04 - 03.26，好來藝術中心舉辦「『春天花語』展」。	《藝術家》1995.03
	03.04 - 03.18，景陶坊舉辦「吳毓棠教授師生成果展」。	《藝術家》1995.03
	03.04 - 03.19，形而上畫廊舉辦「林中信油畫展」。	《藝術家》1995.03
	03.04 - 03.19，名展藝術空間舉辦「陳淑嬌、蔡清河伉儷膠彩畫展」。	《藝術家》1995.03
	03.04 - 03.19，杜象藝術中心舉辦「人體素描」。	《藝術家》1995.03
	03.04 - 03.21，彩田藝術空間舉辦「雷驤個展——單色風情」。	《藝術家》1995.03

年代	事件	資料來源
	03.04 - 03.31，朝代世界藝術有限公司舉辦「經紀畫家新春油畫展」。	《藝術家》1995.03
	03.04 - 03.25，德鴻畫廊舉辦「林哲丞、曾己議雙人展」。	《藝術家》1995.03
	03.04 - 03.26，天賦藝術中心舉辦「天賦藝術中心聯展」。	《藝術家》1995.03
	03.04 - 03.28，艾傑國際藝術中心舉辦「劉木林個展」。	《藝術家》1995.03
	03.07 - 03.15，串門藝術空間舉辦「水‧女性集結——高雄現代畫會女畫家聯展」。	倪晨、陳麗華、李廣中
	03.08 - 03.21，積襌 50 藝術中心舉辦「廖本生個展」。	《藝術家》1995.03
	03.09 - 03.21，積襌 50 藝術中心舉辦「楊善深近作聯展」。	《藝術家》1995.03
	03.10 - 03.26，清韵藝術中心舉辦「蔣安、蔣勳聯展」。	《藝術家》1995.03
	03.10 - 03.23，綺麗藝術中心舉辦「薛恆正——人與樹的對話」。	《藝術家》1995.03
	03.10 - 03.12，現代畫廊舉辦「景薰樓 '95 春季首次拍賣會台中首展」。	《藝術家》1995.03
1995	03.11 - 03.30，愛力根畫廊舉辦「台灣造相——1995 郭振昌」。	《藝術家》1995.03、愛力根畫廊
	03.11 - 03.17，金品藝廊舉辦「徐第威書畫個展」。	《藝術家》1995.03
	03.11 - 03.26，帝門藝術中心舉辦「果陀‧派崔克個展」。	《藝術家》1995.03
	03.11 - 04.02，阿普畫廊舉辦「許自貴個展」。	《藝術家》1995.03
	03.11 - 04.02，阿普畫廊舉辦「侯淑姿個展」。	《藝術家》1995.03
	03.11 - 03.26，尖特美藝術館舉辦「郭聰仁陶藝展」。	《藝術家》1995.03
	03.11 - 03.26，金農藝術中心舉辦「常態陳列展」。	《藝術家》1995.03
	03.14 - 03.30，長流畫廊舉辦「近代彩墨名作展」。	《藝術家》1995.03
	03.14 - 03.23，爵士攝影藝廊舉辦「廖鴻鵬攝影個展」。	《藝術家》1995.03
	03.15 - 03.31，現代畫廊舉辦「伊其理雕刻展」。	《藝術家》1995.03、現代畫廊
	03.15 - 03.31，觀想藝術中心舉辦「大陸當代油畫精選」。	《藝術家》1995.03

年代	事件	資料來源
	03.16 - 03.29，孟焦畫坊舉辦「創意生活藝術展」。	《藝術家》1995.03
	03.16 - 04.02，中銘藝術中心舉辦「陳宏明畫展」。	《藝術家》1995.03
	03.16 - 03.31，長天藝坊舉辦「油畫水彩畫展」。	《藝術家》1995.03
	03.17 - 04.02，亞洲藝術中心舉辦「戚維義個展」。	《藝術家》1995.03、亞洲藝術中心
	03.18 - 04.02，南畫廊舉辦「'95 春靜物展」。	南畫廊
	03.18 - 03.30，印象畫廊舉辦「1995 文化大展」。	《藝術家》1995.03
	03.18 - 03.24，金品藝廊舉辦「旅緣書畫展」。	《藝術家》1995.03
	03.18 - 04.15，帝門藝術教育基金會舉辦「林經賽與人民公社——意義的無意義」。	《藝術家》1995.04
	03.18 - 03.29，串門藝術空間舉辦「串門五週年慶特展」。	《藝術家》1995.03
	03.18 - 03.26，翡冷翠藝術中心舉辦「春之恣意——女畫家聯展」。	《藝術家》1995.03
1995	03.18 - 03.31，采風藝術中心舉辦「竹塹畫廊聯展」。	《藝術家》1995.03
	03.18 - 03.30，大未來畫廊舉辦「喬治·盧奧與洪瑞麟作品展」。	《藝術家》1995.03
	03.18 - 03.26，杜象藝術中心舉辦「百衲被特展」。	《藝術家》1995.03
	03.19 - 04.02，名冠藝術館舉辦「新竹市美協西畫、陶藝、木雕聯展」。	《藝術家》1995.03、《藝術家》1995.04、名冠藝術館
	03.20 - 04.11，連信藝品藝廊舉辦「吳榮 '95 年陶藝發表會」。	《藝術家》1995.03、《藝術家》1995.04
	03.23 - 04.05，台北敦煌藝術中心舉辦「廖鴻興畫展」。	《藝術家》1995.03
	03.24 - 04.15，名門畫廊舉辦「油畫水墨精品交流展」。	《藝術家》1995.04
	03.24 - 04.06，積禪 50 藝術中心舉辦「虞曾富美個展」。	《藝術家》1995.03、《藝術家》1995.04
	03.25 - 04.16，阿波羅畫廊舉辦「蕭如松逝世三週年紀念特展」。	《藝術家》1995.03、《藝術家》1995.04
	03.25 - 03.12，台北敦煌藝術中心舉辦「賴唐鴉陶瓷首展」。	《藝術家》1995.03

年代	事件	資料來源
	03.25 - 04.02，爵士攝影藝廊舉辦「陳識元 360° 全景攝影展」。	《藝術家》1995.03
	03.25 - 03.31，金品藝廊舉辦「高好禮國畫、書法展」。	《藝術家》1995.03
	03.25 - 04.15，金石藝廊舉辦「梁奕焚個展」。	《雄獅美術》1995.04
	03.25 - 04.16，時代畫廊舉辦「陳衍寧個展」。	《藝術家》1995.03、《藝術家》1995.04
	03.25 - 04.08，極真藝術中心舉辦「中港溪美術家年度大展」。	《藝術家》1995.04
	03.25 - 04.09，名展藝術空間舉辦「春之禮讚──西畫聯展」。	《藝術家》1995.03、《藝術家》1995.04
	03.25 - 04.11，彩田藝術空間舉辦「李義堂油畫展」。	《藝術家》1995.03、《藝術家》1995.04
	03.25 - 04.11，彩田藝術空間舉辦「戴榮才版畫展」。	《藝術家》1995.04
	03.25 - 04.16，達利藝術中心舉辦「巫秋基感性畫展」。	《藝術家》1995.03、《藝術家》1995.04
	03.29 - 04.18，串門藝術空間舉辦「風和身體──甘丹雕塑展」。	《藝術家》1995.04
	03.31 - 04.07，金品藝廊舉辦「林晉鄉土情國畫展」。	《藝術家》1995.04
1995	04.01 - 11.24，悠閒藝術中心舉辦「葉竹盛個展──留白・延伸」。	新畫廊
	04.01 - 04.30，皇冠藝文中心舉辦「『子貓物語』藝術家聯展」。	《藝術家》1995.04
	04.01 - 04.09，愛力根畫廊舉辦「奇妙的抽象藝術──劉文裕、莊普、賴純純、張永村」。	《藝術家》1995.04
	04.01 - 04.12，東之畫廊舉辦「奇妙的抽象藝術──從 0 號到 200 號」。	《藝術家》1995.04
	04.01 - 04.16，飛元藝術中心舉辦「奇妙的抽象藝術──李仲生、顏雲連、侯翠杏、曲德義、王仁傑」。	《藝術家》1995.04
	04.01 - 04.16，帝門藝術中心舉辦「奇妙的抽象藝術──朱德群、蕭勤、黃志超聯展」。	《藝術家》1995.04
	04.01 - 04.14，恆昶藝廊舉辦「三種影像三人行」。	《藝術家》1995.04
	04.01 - 04.16，誠品畫廊舉辦「圖象幾何──文字介入的觀賞試驗」。	《藝術家》1995.04
	04.01 - 04.23，有熊氏藝術中心舉辦「陳志宏個展」。	《藝術家》1995.04
	04.01 - 04.16，串門藝術空間舉辦「奇妙的抽象藝術──陳聖頌、曲德義聯展」。	《藝術家》1995.04
	04.01 - 04.09，孟焦畫坊舉辦「黃肇基書畫彩瓷展」。	《藝術家》1995.04
	04.01 - 04.30，長江藝術中心舉辦「孫雲台 82 歲近作展」。	《藝術家》1995.04

年代	事件	資料來源
	04.01 - 04.30，家畫廊舉辦「奇妙的抽象藝術」。	《藝術家》1995.04、家畫廊
	04.01 - 04.20，彩虹攝影藝廊舉辦「林鴻澤、劉燕南、楊大本寫意攝影聯展」。	《藝術家》1995.04
	04，傳承藝術中心舉辦「傳承五周年精品展」。	傳承藝術中心
	04.01 - 04.30，璞莊藝術中心舉辦「曾景文水彩收藏展」。	《藝術家》1995.04
	04.01 - 04.30，臻品藝術中心舉辦「萬物有情雙個展」。	《藝術家》1995.04
	04.01 - 04.16，好來藝術中心舉辦「陳國珍油畫個展」。	《藝術家》1995.04
	04.01 - 04.30，內惟埤國際藝術中心舉辦「書法之美——真蹟特展」。	《藝術家》1995.04
	04.01 - 04.30，王家藝術中心舉辦「博德‧拉茲羅 30th 個展」。	《藝術家》1995.04
	04.01 - 04.30，長天藝坊舉辦「中西字畫收藏展」。	《藝術家》1995.04
	04.01 - 04.23，台南索卡藝術中心舉辦「早期上海唯一留蘇聯畫家——周本義個展」。	《藝術家》1995.04
	04.01 - 04.29，御殿畫廊舉辦「御殿畫廊經紀畫家春假聯展」。	《藝術家》1995.04
1995	04.01 - 04.23，現代畫廊舉辦「音光的抽象藝術——呂榮琛油畫展」。	《藝術家》1995.04
	04.01 - 04.30，新生態藝術環境舉辦「自丰 '95 個展」。	《藝術家》1995.04
	04.01 - 04.18，大未來畫廊舉辦「奇妙的抽象藝術——趙無極、丁偉達、邱秉恆、陳國強、劉永仁」。	《藝術家》1995.04
	04.01 - 04.23，杜象藝術中心舉辦「奇妙的抽象藝術——楊世芝、林勤霖、孫宇立、周邦玲」。	《藝術家》1995.04
	04.01 - 04.30，晴山藝術中心舉辦「周菱、祝平油畫首展」。	《藝術家》1995.04
	04.01 - 04.20，雅逸藝術中心舉辦「名家油畫聯展」。	《藝術家》1995.04、雅逸藝術中心
	04.01 - 04.15，德鴻畫廊舉辦「泰源水墨精品‧晉川茶壺營造（共同造局展示）」。	《藝術家》1995.04
	04.01 - 04.12，觀想藝術中心舉辦「大陸當代油畫精選」。	《藝術家》1995.04
	04.01 - 04.16，艾傑國際藝術中心舉辦「許宜家、鄭神財油畫雙人展」。	《藝術家》1995.04
	04.02 - 04.28，凡石藝廊舉辦「巫秋基感性書展」。	《藝術家》1995.04
	04.04 - 04.23，翡冷翠藝術中心舉辦「藝術生活化、生活藝術化名畫欣賞」。	《藝術家》1995.04
	04.06 - 06.08，嘉義市楓林藝術中心舉辦「第一代本土畫家版畫展」。	首都藝術中心

年代	事件	資料來源
1995	04.06 - 04.16，清韵藝術中心舉辦「幽姿逸韻——關天穎的人物世界」。	《藝術家》1995.04
	04.06 - 04.29，開元畫廊舉辦「石安水彩展」。	《藝術家》1995.04
	04.07 - 04.23，亞洲藝術中心舉辦「第三代精英風格展」。	《藝術家》1995.04
	04.07 - 04.22，綺麗藝術中心舉辦「葉繁榮油畫個展」。	《藝術家》1995.04
	04.08 - 04.23，南畫廊舉辦「孔來福個展」。	《藝術家》1995.04、南畫廊
	04.08 - 04.20，新生畫廊舉辦「凌蕙蕙國畫創作展」。	《藝術家》1995.04
	04.08 - 04.30，金品藝廊舉辦「名家聯展」。	《藝術家》1995.04
	04.08 - 04.23，八大畫廊舉辦「文才兼俱陳春德作品欣賞」。	八大畫廊
	04.08 - 04.23，八大畫廊舉辦「水彩三人聯展」。	《藝術家》1995.04、八大畫廊
	04.08 - 04.30，阿普畫廊舉辦「周于棟個展」。	《藝術家》1995.04
	04.08 - 04.30，阿普畫廊舉辦「黃志陽個展」。	《藝術家》1995.04
	04.08 - 04.24，逸清藝術中心舉辦「主體與客體——許偉斌陶塑展」。	《藝術家》1995.04
	04.08 - 04.23，臺灣畫廊舉辦「賀慕群版畫個展」。	《藝術家》1995.04
	04.08 - 04.30，形而上畫廊舉辦「桌上風雲——油畫、水彩聯展」。	《藝術家》1995.04
	04.08 - 04.30，尖特美藝術館舉辦「港都之春——徐永進個展」。	《藝術家》1995.04
	04.08 - 04.30，天賦藝術中心舉辦「楊培釗畫展」。	《藝術家》1995.04
	04.09 - 04.30，陶藝後援會舉辦「朱德群抽象畫展」。	《藝術家》1995.04
	04.09 - 04.30，陶藝後援會舉辦「名家陶藝五人展」。	《藝術家》1995.04
	04.12 - 04.30，現代畫廊舉辦「國際大師——達利、阿曼、伊其理聯展」。	《藝術家》1995.04
	04.14 - 04.23，孟焦畫坊舉辦「黃篤生書法近作展」。	《藝術家》1995.04

年代	事件	資料來源
1995	04.15 - 04.30，愛力根畫廊舉辦「陳志堅油畫個展」。	《藝術家》1995.04
	04.15 - 04.30，東之畫廊舉辦「李蕭錕抽象畫個展」。	《藝術家》1995.04
	04.15 - 04.30，梵藝術中心舉辦「油畫與水彩的對白——張萬傳特展」。	《藝術家》1995.04
	04.15 - 04.30，帝門藝術中心舉辦「石化續命觀——蕭文輝1995作品展」。	《藝術家》1995.04
	04.15 - 04.28，恆昶藝廊舉辦「1995 六足生態攝影群首展」。	《藝術家》1995.04
	04.15 - 04.30，積禪 50 藝術中心舉辦「薄茵萍個展」。	《藝術家》1995.04
	04.15 - 04.30，積禪 50 藝術中心舉辦「蔡日興個展——失落的老田莊」。	《藝術家》1995.04
	04.15 - 05.07，玄門藝術中心舉辦「李文賓個展」。	《藝術家》1995.04
	04.15 - 04.30，信天藝術雅苑舉辦「吳漢宗、張秋停夫婦聯展」。	《藝術家》1995.04
	04.15 - 04.29，景陶坊舉辦「羅森豪陶藝展」。	《藝術家》1995.04
	04.15 - 04.30，中銘藝術中心舉辦「1995 面對面藝術群油畫展」。	《藝術家》1995.04
	04.15 - 04.26，連信藝品藝廊舉辦「陳天陽寶劍展」。	《藝術家》1995.04
	04.15 - 04.30，名展藝術空間舉辦「陳銀輝師生聯展」。	《藝術家》1995.04
	04.15 - 05.02，彩田藝術空間舉辦「感官日記——馮明秋個展」。	《藝術家》1995.04
	04.21 - 05.05，彩虹攝影藝廊舉辦「思想者——彭年生攝影展」。	《藝術家》1995.04、《藝術家》1995.05
	04.21 - 05.07，清韵藝術中心舉辦「石博進水墨畫展」。	《藝術家》1995.04、《藝術家》1995.05
	04.22 - 05.07，阿波羅畫廊舉辦「胡文賢新作展」。	《藝術家》1995.04、《藝術家》1995.05、阿波羅畫廊
	04.22 - 05.20，名門畫廊舉辦「油畫、水墨精品交流展」。	《藝術家》1995.05
	04.22 - 05.20，帝門藝術教育基金會舉辦「陳英偉個展」。	《藝術家》1995.05
	04.22 - 05.14，誠品畫廊舉辦「夏陽個展」。	《藝術家》1995.04、誠品畫廊
	04.22 - 05.21，時代畫廊舉辦「黃海雲個展——飛躍的靈魂」。	《藝術家》1995.05

年代	事件	資料來源
	04.22 - 05.07，好來藝術中心舉辦「賞美——形與意」。	《藝術家》1995.04
	04.22 - 05.21，琢璞藝術中心舉辦「琢璞新地址開幕首展——楊識宏個展」。	《藝術家》1995.04
	04.22 - 05.06，德鴻畫廊舉辦「章德民、李約翰油畫雙人展」。	《藝術家》1995.04、《藝術家》1995.05
	04.22 - 05.07，艾傑國際藝術中心舉辦「黃朝湖水墨畫展」。	《藝術家》1995.04
	04.25 - 05.04，爵士攝影藝廊舉辦「國際展歐洲系列之一—— Lester Po Fun Lee PHOTOSHOW」。	《藝術家》1995.05
	04.26 - 05.16，串門學苑舉辦「柯榮豐首次油畫個展——飛」。	《藝術家》1995.05
	04.28 - 05.14，亞洲藝術中心舉辦「李吉政台灣鄉土巡禮」。	亞洲藝術中心
	04.29 - 05.14，南畫廊舉辦「台灣農村展——消失中的老家」。	南畫廊
	04.29 - 05.14，串門藝術空間舉辦「吳昊油畫展」。	《藝術家》1995.04、《藝術家》1995.05、倪晨、陳麗華、李廣中
	04.29 - 05.14，王家藝術中心舉辦「太陽、陽光聯展」。	《藝術家》1995.05
1995	04.29 - 05.15，雅舍藝術中心舉辦「李奇茂水墨展」。	《藝術家》1995.05
	04.29 - 05.27，邊陲文化舉辦「湯皇珍個展」。	《藝術家》1995.05
	04.30 - 05.21，名冠藝術館舉辦「何葉青榮水彩畫個展」。	《藝術家》1995.05、名冠藝術館
	05，北莊藝術舉辦「周春芽畫作」。	《藝術家》1995.05
	05，尊彩藝術中心舉辦「翅三週年——楊三郎逝世一週年紀念展」。	尊彩藝術中心
	05，鶴軒藝術中心台中河北店舉辦林洸沂交趾陶「'95 新作特展」。	鶴軒藝術中心
	05.01 - 05.31，明生畫廊舉辦「國內名家聯展」。	《藝術家》1995.05、明生畫廊
	05.01 - 05.31，維納斯藝廊舉辦「王嘉霖彩墨國畫展」。	《藝術家》1995.05
	05.01 - 05.20，首都藝術中心舉辦「溫馨五月油畫聯展」。	《藝術家》1995.05
	05.01 - 05.15，德元藝廊舉辦「近代海上畫派名家書畫展」。	《藝術家》1995.05
	05.01 - 05.20，吉証畫廊舉辦「『大地之頌』名家聯展」。	《藝術家》1995.05

年代	事件	資料來源
	05.01 - 05.30，北國畫廊舉辦「中國現代油畫展」。	《藝術家》1995.05
	05.01 - 05.30，晴山藝術中心舉辦「俄羅斯油畫展」。	《藝術家》1995.05
	05.02 - 05.31，長流畫廊舉辦「張大千、溥心畬書畫精品展」。	《藝術家》1995.05
	05.02 - 05.31，長天藝坊舉辦「林勤生巨幅正氣歌及名家書法展」。	《藝術家》1995.05
	05.02 - 05.14，水返腳藝術中心舉辦「羅彩琴油畫創作展」。	《藝術家》1995.05
	05.03，新竹舉辦「新浙派風城首展」。	傳承藝術中心
	05.05 - 05.20，首都藝術中心舉辦「畫廊協會藏寶圖活動」。	首都藝術中心
	05.05 - 05.31，長流畫廊舉辦「藏寶圖特展」。	《藝術家》1995.05
	05.05 - 05.28，真善美畫廊舉辦「藏寶圖特展」。	《藝術家》1995.05
	05.05 - 05.30，中友首都藝術中心舉辦「藏寶圖——私房作品大展（劉其偉、潘朝森、董小蕙）」。	《藝術家》1995.05
1995	05.05 - 05.28，東之畫廊舉辦「藏寶圖特展」。	《藝術家》1995.05
	05.05 - 05.21，台中奕源莊畫廊舉辦「祝微油畫個展」。	《藝術家》1995.05
	05.05 - 05.21，積禪 50 藝術中心舉辦「陳家榮個展」。	《藝術家》1995.05
	05.05，傳承藝術中心舉辦「藏寶圖——畫廊私房作品聯展」。	傳承藝術中心
	05.06 - 05.21，台北漢雅軒舉辦「他者——距離羅馬七人展預展」。	《藝術家》1995.05
	05.06 - 05.04，爵士攝影藝廊舉辦「國立藝術學院美術系攝影聯展五——『素』度」。	《藝術家》1995.05
	05.06 - 05.16，印象畫廊舉辦「1995 五月畫展」。	《藝術家》1995.05
	05.06 - 05.28，長江藝術中心舉辦「長江 5 週年代理畫家聯展」。	《藝術家》1995.05
	05.06 - 05.28，阿普畫廊舉辦「五週年慶展」。	《藝術家》1995.05
	05.06 - 05.19，彩虹攝影藝廊舉辦「李紀蒂、曹干純二人攝影聯展」。	《藝術家》1995.05
	05.06 - 05.21，臺灣畫廊舉辦「羅中立個展」。	《藝術家》1995.05

1995

年代	事件	資料來源
	05.06 - 05.28，形而上畫廊舉辦「風格的對話」。	《藝術家》1995.05
	05.06 - 06.06，陶藝後援會舉辦朱銘「太極系列」雕刻展。	《藝術家》1995.05
	05.06 - 05.28，尖特美藝術館舉辦台灣老中青陶藝名家精品展。	《藝術家》1995.05
	05.06 - 05.23，彩田藝術空間舉辦「小型雕塑聯展」。	《藝術家》1995.05
	05.06 - 05.31，朝代世界藝術有限公司舉辦「經紀畫家 5 月聯展」。	《藝術家》1995.04
	05.06 - 05.28，德鴻畫廊舉辦「黃榮禧、李明則聯展」。	《藝術家》1995.05
	05.06 - 05.25，達利藝術中心舉辦「慶章與魏玉娟的對話展」。	《藝術家》1995.05、《藝術家》1995.06
	05.09 - 05.23，玄門藝術中心舉辦「新架上畫派台灣巡迴展」。	《藝術家》1995.05
	05.10 - 05.31，雅逸藝術中心舉辦「花鳥怡情——潘裕、沈簡谷水墨聯展」。	《藝術家》1995.05、雅逸藝術中心
	05.10 - 06.09，東亞畫廊舉辦「青意抽象藝術三十年回顧展」。	《藝術家》1995.06
1995	05.11 - 05.20，積禪 50 藝術中心舉辦「新架上繪畫行動展」。	《藝術家》1995.05
	05.13 - 05.23，阿波羅畫廊舉辦「魏銘賢油畫展」。	《藝術家》1995.05、阿波羅畫廊
	05.13 - 06.04，龍門藝術中心舉辦「黃榮禧、李明則聯展」。	《藝術家》1995.05
	05.13 - 05.28，愛力根畫廊舉辦「司徒立油畫個展」。	《藝術家》1995.05、愛力根畫廊
	05.13 - 05.28，帝門藝術中心舉辦「東方哲學的西方語彙——趙春翔紀念特展」。	《藝術家》1995.05
	05.13 - 05.28，帝門藝術教育基金會舉辦「石續命觀——蕭文輝個展」。	《藝術家》1995.05
	05.13 - 05.28，帝門藝術中心舉辦「土裡吐氣」——莊明旗陶墨個展。	《藝術家》1995.05
	05.13 - 05.26，恆昶藝廊舉辦「感應圈攝影群聯展——心靈故」。	《藝術家》1995.05
	05.13 - 05.28，好來藝術中心舉辦「林永利個展」。	《藝術家》1995.05
	05.13 - 05.27，景陶坊舉辦「循循善釉 40 年——吳毓棠陶瓷」。	《藝術家》1995.05
	05.13 - 05.24，翡冷翠藝術中心舉辦「1970 西畫、雕塑大觀展」。	《藝術家》1995.05

年代	事件	資料來源
	05.13 - 05.28，台南索卡藝術中心舉辦「張大中、雷坦、黃延桐油畫聯展」。	《藝術家》1995.05
	05.13 - 05.21，極真藝術中心舉辦「周榮源水彩畫展」。	《藝術家》1995.05
	05.13 - 05.30，大未來畫廊舉辦「韓湘甯個展」。	《藝術家》1995.05
	05.13 - 05.27，德鴻畫廊舉辦「林憲茂、林忒的彩筆世界新生態藝術環境」。	《藝術家》1995.05
	05.13 - 05.31，名冠藝術館舉辦「姚進中 '93-95 陶語世界展」。	《藝術家》1995.05
	05.13 - 05.31，艾傑國際藝術中心舉辦「台灣中青輩油畫家聯會」。	《藝術家》1995.05
	05.14 - 06.11，家畫廊舉辦「花祭——葉子奇個展」。	《藝術家》1995.05、家畫廊
	05.16 - 05.25，爵士攝影藝廊舉辦「鄭桑溪攝影展——九份往事」。	《藝術家》1995.05
	05.16 - 05.31，德元藝廊舉辦「唐雲書畫遺作特展」。	《藝術家》1995.05
	05.18 - 06.19，串門學苑舉辦「阿道現代情趣——水墨、瓷版展」。	《藝術家》1995.05
	05.19 - 06.14，清韵藝術中心舉辦「陳舜芝油畫展」。	《藝術家》1995.05
1995	05.20 - 06.10，現代畫廊舉辦「超寫實的巨匠——陳昭宏」。	現代畫廊
	05.20 - 06.11，誠品畫廊舉辦「情感的凝顏——誠品 '95 年度新銳展」。	《藝術家》1995.05、誠品畫廊
	05.20 - 06.13，積禪藝術中心舉辦「謝宏明、林文章、胡敬峰三人聯展」。	《藝術家》1995.06
	05.20 - 06.18，串門藝術空間、串門學苑舉辦「後風景——于彭、許雨仁、梁兆熙聯展」。	《藝術家》1995.05、《藝術家》1995.06
	05.20 - 06.01，彩虹攝影藝廊舉辦「日本佳能攝影俱樂部聯展」。	《藝術家》1995.05
	05.20 - 06.10，現代畫廊舉辦「陳昭宏油畫展」。	《藝術家》1995.05、《藝術家》1995.06
	05.20 - 06.04，水返腳藝術中心舉辦「楊信弘水彩創作個展」。	《藝術家》1995.05
	05.24 - 06.04，有熊氏藝術中心舉辦「程代勒書法展」。	《藝術家》1995.06
	05.24 - 06.14，觀想藝術中心舉辦楚戈「禪詩禪畫」個展。	《藝術家》1995.05、《藝術家》1995.06
	05.25 - 06.11，積禪 50 藝術中心舉辦「吳梅嶺百齡展暨師生聯展」。	《藝術家》1995.05、《藝術家》1995.06
	05.25 - 06.08，玄門藝術中心舉辦「海日汗個展」。	《藝術家》1995.06
	05.26 - 06.11，亞洲藝術中心舉辦「1995 亞洲春季藝術大展」。	《藝術家》1995.05、亞洲藝術中心

1995

年代	事件	資料來源
	05.27 - 06.11，阿波羅畫廊舉辦「張錦樹油畫個展」。	《藝術家》1995.05、《藝術家》1995.06、阿波羅畫廊
	05.27 - 06.11，台中奕源莊畫廊舉辦「上海新架上畫派台北巡迴展」。	《藝術家》1995.05、《藝術家》1995.06
	05.27 - 06.25，時代畫廊舉辦「精英西畫六人展」。	《藝術家》1995.06
	05.27 - 06.07，翡冷翠藝術中心舉辦「1970 水墨大觀展」。	《藝術家》1995.05
	05.27 - 06.09，王家藝術中心舉辦「侯吉諒水墨書法展」。	《藝術家》1995.06
	05.27 - 06.11，名展藝術空間舉辦「台灣現代陶藝風貌展」。	《藝術家》1995.05
	05.27 - 06.13，彩田藝術空間舉辦「黃澤雄油畫個展——飄浮不定的影子」。	《藝術家》1995.05、《藝術家》1995.06
	06，吉証畫廊舉辦「中堅油畫展」。	《藝術家》1995.06
	06，北國畫廊舉辦「東北現代油畫」。	《藝術家》1995.06
	06，第凡內畫廊舉辦「經紀畫家顏聖哲作品」。	《藝術家》1995.06
1995	06，新生態藝術環境舉辦「藝術中的地獄情結——台南異象」。	《藝術家》1995.06
	06.01 - 06.30，首都藝術中心舉辦「第一代本土畫家版畫展」。	首都藝術中心
	06.01 - 06.15，德元藝廊舉辦「近代名家金夢石特展」。	《藝術家》1995.06
	06.01 - 06.30，八大畫廊舉辦「杭州藝專足跡之旅——巴黎·台北·杭州」。	八大畫廊
	06.01 - 06.15，孟焦畫坊舉辦「陳能梨水墨展」。	《藝術家》1995.06
	06.01 - 06.30，傳承藝術中心舉辦「花顏鳥語經紀畫家花鳥專題展」。	《藝術家》1995.06、傳承藝術中心
	06.01 - 06.30，內惟埤國際藝術中心舉辦「書法之美——真蹟特展」。	《藝術家》1995.06
	06.01 - 06.30，長天藝坊舉辦「近代名家水墨字畫展」。	《藝術家》1995.06
	06.01 - 06.30，御殿畫廊舉辦「御殿畫廊三週年特展」。	《藝術家》1995.06
	06.01 - 07.09，曾氏藝術廳舉辦「高義瑝個展」。	《藝術家》1995.06
	06.02 - 07.06，名門畫廊舉辦「賴新龍個展——心情敘述」。	《藝術家》1995.06

年代	事件	資料來源
	06.03 - 06.25，皇冠藝文中心舉辦「顧福生個展」。	《藝術家》1995.06
	06.03 - 06.28，串門藝術空間舉辦「後風景」。	倪晨、陳麗華、李廣中
	06.03 - 06.25，長江藝術中心舉辦「現代水墨畫展」。	《藝術家》1995.06
	06.03 - 06.25，阿普畫廊舉辦「木殘個展」。	《藝術家》1995.06
	06.03 - 06.25，阿普畫廊舉辦「郭振昌個展」。	《藝術家》1995.06
	06.03 - 06.25，阿普畫廊舉辦徐永旭、林秀娘、黃玉霖、陳玉枝「夫妻·生活」聯展。	《藝術家》1995.06
	06.03 - 06.25，臻品藝術中心舉辦「陳張莉個展」。	《藝術家》1995.06
	06.03 - 06.18，好來藝術中心舉辦「『象』由心生——吳祚昌個展」。	《藝術家》1995.06
	06.03 - 06.25，臺灣畫廊舉辦「二月牛七人雕塑聯展」。	《藝術家》1995.06
1995	06.03 - 06.25，台南索卡藝術中心舉辦「涂志偉、張紅年雙人展」。	《藝術家》1995.06
	06.03 - 06.30，琢璞藝術中心舉辦「黃冑水墨展」。	《藝術家》1995.06
	06.03 - 06.25，晴山藝術中心舉辦「95 中國油畫風交流展——余克危」。	《藝術家》1995.06
	06.03 - 06.30，朝代世界藝術有限公司舉辦「經紀畫家『夏豔』聯展」。	《藝術家》1995.06
	06.03 - 06.25，鶴軒藝術中心、鶴軒藝術中心台中河北店舉辦「陳玲蘭 1995『土的記事』陶塑個展」。	《藝術家》1995.06、鶴軒藝術中心
	06.05 - 06.21，彩虹攝影藝廊舉辦「輔仁大學第二屆『閱曆』攝影展」。	《藝術家》1995.06
	06.05 - 06.30，開元畫廊舉辦「書畫精品收藏展」。	《藝術家》1995.06
	06.06 - 06.30，首都藝術中心舉辦「楊三郎石版畫遺作展」。	《藝術家》1995.06
	06.06 - 06.25，帝門藝術中心舉辦「世界名人錄——亞力士·凱茲個展」。	《藝術家》1995.06
	06.09 - 06.25，台北敦煌藝術中心舉辦「賴作明漆藝展」。	《藝術家》1995.06
	06.09 - 06.26，雅舍藝術中心舉辦「李奇茂書法展」。	《藝術家》1995.06

1995

年代	事件	資料來源
1995	06.10 - 06.25，南畫廊舉辦「許武勇畫展」。	《藝術家》1995.06、南畫廊
	06.10 - 06.25，哥德藝術中心舉辦「第十三屆全省膠彩畫展」。	《藝術家》1995.06
	06.10 - 06.25，帝門藝術中心舉辦「心靈與符號的藝術對話——果陀·派崔克個展」。	《藝術家》1995.06
	06.10 - 07.02，有熊氏藝術中心舉辦「黃磊生畫荷特展」。	《藝術家》1995.06
	06.10 - 06.25，清韵藝術中心舉辦「露住蓮香六月涼——名家水墨聯展」。	《藝術家》1995.06
	06.10 - 06.15，臻品藝術中心舉辦「曲德華個展」。	《藝術家》1995.06
	06.10 - 06.25，玄門藝術中心舉辦「康小華個展」。	《藝術家》1995.06
	06.10 - 06.23，悠閒藝術中心舉辦「南方性格主題展」。	《藝術家》1995.06
	06.10 - 06.24，景陶坊舉辦「藍天壺地——現代茶壺茶具聯展」。	《藝術家》1995.06
	06.10 - 06.30，翡冷翠藝術中心舉辦「六月風情」。	《藝術家》1995.06
	06.10 - 06.30，王家藝術中心舉辦「匈牙利大師博德·拉茲羅與瓦提·約瑟夫油畫聯展」。	《藝術家》1995.06
	06.10 - 06.30，形而上畫廊舉辦「原始之美——蘭嶼」。	《藝術家》1995.06
	06.10 - 06.30，現代畫廊舉辦「徐敏油畫展」。	《藝術家》1995.06
	06.10 - 06.27，大未來畫廊舉辦「林飛龍個展」。	《藝術家》1995.06
	06.10 - 06.25，水返腳藝術中心舉辦「唐思瑛書畫創作個展」。	《藝術家》1995.06
	06.10 - 06.25，尖特美藝術館舉辦「古典主義——東海堂陶藝展」。	《藝術家》1995.06
	06.10 - 06.30，德鴻畫廊舉辦「貧道蕭一雕塑個展」。	《藝術家》1995.06
	06.10 - 06.25，龐畢度藝術空間舉辦「胡復金繪畫生命12年小品精典展」。	《藝術家》1995.06
	06.10 - 06.25，天賦藝術中心舉辦「章德民、韓明哲油畫聯展」。	《藝術家》1995.06
	06.10 - 07.09，國際藝術中心舉辦「曾文忠水彩畫個展」。	《藝術家》1995.06
	06.11 - 06.30，信天藝術雅苑舉辦「陳漲勇水墨個展」。	《藝術家》1995.06

年代	事件	資料來源
1995	06.15 - 07.09，名人畫廊舉辦「白目畫家——Ｃ・Ｗ・Ｈ・首次個展」。	《藝術家》1995.06
	06.15 - 07.05，積禪藝術中心舉辦「陶藝五人聯展」。	《藝術家》1995.06
	06.15 - 07.02，積禪 50 藝術中心舉辦「周正、邱育千生聯展」。	《藝術家》1995.07
	06.17 - 06.30，阿波羅畫廊舉辦「林嶺森油畫個展」。	《藝術家》1995.06
	06.17 - 06.30，長流畫廊舉辦「近現代書法特展」。	《藝術家》1995.06
	06.17 - 07.01，首都藝術中心舉辦「梁志明個展」。	《藝術家》1995.06
	06.17 - 06.30，金品藝廊舉辦「宋建業水彩畫個展」。	《藝術家》1995.06
	06.17 - 06.28，台北奕源莊畫廊舉辦「左正堯的正反世界」。	《藝術家》1995.06
	06.17 - 07.09，誠品畫廊舉辦「霍剛個展」。	《藝術家》1995.06、誠品畫廊
	06.17 - 07.03，逸清藝術中心舉辦「鄭永國陶展——流動的土」。	《藝術家》1995.06
	06.17 - 07.02，中銘藝術中心舉辦「張朝凱個展」。	《藝術家》1995.06
	06.17 - 07.17，陶藝後援會舉辦「陳雄立水墨畫展」。	《藝術家》1995.06、《藝術家》1995.07
	06.17 - 07.17，陶藝後援會舉辦「朱銘『太極』系列雕塑展」。	《藝術家》1995.07
	06.17 - 07.09，曾氏藝術廳舉辦「高義瑝個展」。	《藝術家》1995.07
	06.17 - 07.02，名展藝術空間舉辦「蕭榮慶 '95『無中生無』個展」。	《藝術家》1995.06
	06.17 - 07.04，彩田藝術空間舉辦「侯玉書個展——日記中的場景」。	《藝術家》1995.06
	06.20 - 07.31，雅逸藝術中心舉辦「李連文油畫個展」。	《藝術家》1995.06、《藝術家》1995.07、雅逸藝術中心
	06.24 - 08.10，帝門藝術教育基金會舉辦「藝術教育專題展——線條的表現」。	《藝術家》1995.06、《藝術家》1995.07
	06.24 - 07.16，日升月鴻畫廊舉辦「李朝進 1995 個展」。	《藝術家》1995.06、《藝術家》1995.07
	06.24 - 07.05，台北攝影藝廊舉辦「侯聰慧攝影展」。	《藝術家》1995.07

年代	事件	資料來源
1995	07.01 - 08.27，龍門藝術中心舉辦「明式傢俱現代展」。	《藝術家》1995.07、《藝術家》1995.08
	07.01 - 07.31，明生畫廊舉辦「歐洲名家版畫展」。	《藝術家》1995.07、明生畫廊
	07.01 - 07.31，台北敦煌藝術中心、敦煌藝術中心中友分部舉辦「前輩油畫家費以復、劉國框預展」。	《藝術家》1995.07
	07.01 - 07.09，敦煌藝術中心中友分部舉辦「阿寶尋寶——陳朝寶個展」。	《藝術家》1995.07
	07.01 - 07.30，首都藝術中心舉辦「台灣第一代本土畫家石版畫大展」。	《藝術家》1995.07
	07.01 - 07.31，隔山畫廊舉辦「隔山消夏油畫聯展」。	《藝術家》1995.07
	07.01 - 07.15，德元藝廊舉辦「清末民初名家書法精選」。	《藝術家》1995.07
	07.01 - 07.16，串門藝術空間舉辦「許玲珠、謝銘慧陶藝雙個展」。	《藝術家》1995.07、倪晨、陳麗華、李廣中
	07.01 - 07.15，孟焦畫坊舉辦「荔月扇面小品展」。	《藝術家》1995.07
	07.01 - 07.23，阿普畫廊舉辦「陳榮發個展」。	《藝術家》1995.07
	07.01 - 07.30，時代畫廊舉辦「徐良臣個展」。	《藝術家》1995.07
	07.01 - 07.31，璞莊藝術中心舉辦「江兆申書畫收藏展」。	《藝術家》1995.07
	07.01 - 07.15，悠閒藝術中心舉辦「南方性格主題展」。	《藝術家》1995.07
	07.01 - 07.31，內惟埤國際藝術中心舉辦「古今中國書畫展」。	《藝術家》1995.07
	07.01 - 07.30，王家藝術中心舉辦「博德·拉茲羅與瓦提·約瑟夫油畫展」。	《藝術家》1995.07
	07.01 - 07.31，北國畫廊舉辦「中國現代油畫展——孫為民」。	《藝術家》1995.07
	07.01 - 07.29，御殿畫廊舉辦「經紀畫家七月特展」。	《藝術家》1995.07
	07.01 - 07.31，圓座藝術中心舉辦「現代中國畫精英特展」。	《藝術家》1995.07
	07.01 - 07.30，大未來畫廊舉辦「歐洲名家與早期華人藝術家作」。	《藝術家》1995.07
	07.01 - 07.30，晴山藝術中心舉辦「俄羅斯風景油畫展」。	《藝術家》1995.07

年代	事件	資料來源
	07.01 - 07.31，朝代世界藝術有限公司舉辦經紀畫家「夏艷」油畫展。	《藝術家》1995.07
	07.01 - 07.28，東亞畫廊舉辦「林淵逝世四週年紀念美展」。	《藝術家》1995.07
	07.03 - 07.29，德鴻畫廊舉辦「油畫作品聯展」。	《藝術家》1995.07
	07.06 - 07.23，積禪 50 藝術中心舉辦「曾銘祥個展」。	《藝術家》1995.07
	07.07 - 07.23，台北敦煌藝術中心舉辦「林蕊石雕展」。	《藝術家》1995.07
	07.07 - 07.23，台南索卡藝術中心舉辦「上海新架上畫派展」。	《藝術家》1995.07
	07.07 - 07.30，琢璞藝術中心舉辦「路巨鼎個展」。	《藝術家》1995.07
	07.07 - 07.30，琢璞藝術中心舉辦「鼻煙壺特展」。	《藝術家》1995.07
	07.08 - 08.20，當代畫廊舉辦「董陽孜書法展」。	《藝術家》1995.07
	07.08 - 07.30，台北漢雅軒舉辦「朱銘箱根新作展」。	《藝術家》1995.07
	07.08 - 07.31，現代畫廊舉辦「歐洲古董鐘、古董雕塑展」。	現代畫廊
1995	07.08 - 07.20，新生畫廊舉辦「潘通存個展」。	《藝術家》1995.07
	07.08 - 07.23，帝門藝術中心舉辦「美國五〇後當代藝術巨匠——亞力士‧凱茲個展」。	《藝術家》1995.07
	07.08 - 07.23，帝門藝術教育基金會舉辦「趙春翔紀念展」。	《藝術家》1995.07
	07.08 - 07.17，積禪藝術中心舉辦「林加言畫展」。	《藝術家》1995.07
	07.08 - 07.23，中銘藝術中心舉辦「吳丁賢個展——大地系列」。	《藝術家》1995.07
	07.08 - 07.30，形而上畫廊舉辦「走過從前油畫聯展」。	《藝術家》1995.07
	07.08 - 07.31，采風藝術中心舉辦「隆發油畫個展」。	《藝術家》1995.07
	07.08 - 07.23，新生態藝術環境舉辦「藝術喧嘩（二）藝猶未盡」。	《藝術家》1995.07
	07.08 - 07.23，水返腳藝術中心舉辦「張清宗水墨創作個展」。	《藝術家》1995.07
	07.08 - 07.23，名展藝術空間舉辦「面對面五人展」。	《藝術家》1995.07
	07.08 - 07.18，彩田藝術空間舉辦「金玉盟——義大利雕塑之鄉六人展」。	《藝術家》1995.07
	07.09 - 07.15，維納斯藝廊舉辦「夢幻城堡——兒童美展」。	《藝術家》1995.07

1995

年代	事件	資料來源
	07.11 - 08.08，鶴軒藝術中心台中河北店舉辦「古代蓆鎮特展」。	鶴軒藝術中心
	07.14 - 07.30，世代藝術中心舉辦「1995 二月牛美術學會雕塑展」。	《藝術家》1995.07
	07.15 - 08.26，名門畫廊舉辦「精品收藏展」。	《藝術家》1995.07
	07.15 - 08.06，誠品畫廊舉辦「蘇美玉個展」。	《藝術家》1995.07、《藝術家》1995.08、誠品畫廊
	07.15 - 08.06，龐畢度藝術空間舉辦「鍾奕華、黃慧鶯夫唱婦隨雙人展」。	《藝術家》1995.07
	07.16 - 07.30，德元藝廊舉辦「近代名家精選特展」。	《藝術家》1995.07
	07.16 - 07.30，長天藝坊舉辦「閒時齋」收藏水墨字畫展。	《藝術家》1995.07
	07.18 - 07.29，孟焦畫坊舉辦雕刻之美——吳國彥、王智英「木與石的對話」。	《藝術家》1995.07
	07.20 - 08.20，中山樓文物販賣部舉辦「第一代本土畫家版畫展」巡迴展。	首都藝術中心
	07.22 - 08.20，現代畫廊舉辦「夏之旅油畫聯展」。	現代畫廊
1995	07.22 - 08.03，新生畫廊舉辦「鄭百重個展」。	《藝術家》1995.08
	07.22 - 08.06，串門學苑、串門藝術空間舉辦「小魚繪畫、書法、篆刻藝展」。	《藝術家》1995.07、《藝術家》1995.08、倪晨、陳麗華、李廣中
	07.22 - 08.20，現代畫廊舉辦「現代藝術紀事溫柔事件 2 ——油畫聯展」。	《藝術家》1995.07、《藝術家》1995.08
	07.22 - 08.26，陶藝後援會舉辦「現代陶藝之美——實用生活篇」。	《藝術家》1995.07、《藝術家》1995.08
	07.22 - 08.13，觀想藝術中心舉辦「季節的容顏——花的世界」。	《藝術家》1995.07
	07.25 - 08.10，首都藝術中心舉辦「王俠軍水晶玻璃藝術新作發表暨回顧展」。	《藝術家》1995.08
	07.26 - 07.31，清韵藝術中心舉辦「裴明姬畫展」。	《藝術家》1995.07
	07.28 - 08.13，積禪 50 藝術中心舉辦「高雄師大教授聯展——由『黑』到『白』的五種詮釋」。	《藝術家》1995.08
	07.29 - 08.13，名展藝術空間舉辦「南瀛首獎精英首展」。	《藝術家》1995.07、《藝術家》1995.08
	07.29 - 08.15，彩田藝術空間舉辦吳非個展「白蓮——木雕荷」。	《藝術家》1995.07、《藝術家》1995.08
	08.01 - 08.30，世貿聯誼社國際會議中心 33 樓舉辦「第一代本土畫家版畫展巡迴展」。	首都藝術中心
	08.01 - 08.31，明生畫廊舉辦「當代名家收藏展」。	《藝術家》1995.08、明生畫廊

1995

年代	事件	資料來源
	08.01 - 08.31，真善美畫廊舉辦「朱銘精品展」。	《藝術家》1995.08
	08.01 - 08.31，哥德藝術中心舉辦「名家精品展」。	《藝術家》1995.08
	08.01 - 08.15，有熊氏藝術中心舉辦「油畫、彩瓷名家集錦」。	《藝術家》1995.08
	08.01 - 08.31，璞莊藝術中心舉辦「江兆申書畫收藏展」。	《藝術家》1995.08
	08.01 - 08.31，吉証畫廊舉辦「油畫小品展」。	《藝術家》1995.08
	08.01 - 08.10，形而上畫廊舉辦「另一種鄉思油畫展」。	《藝術家》1995.08
	08.01 - 08.15，長天藝坊舉辦「水墨字畫常態展」。	《藝術家》1995.08
	08.01 - 08.30，雅逸藝術中心舉辦「代理畫家水墨展」。	《藝術家》1995.08、雅逸藝術中心
	08.01 - 08.31，德鴻畫廊舉辦「油畫作品聯展」。	《藝術家》1995.08
	08.03 - 08.24，積禪藝術中心舉辦「黃慶暉油畫展」。	《藝術家》1995.08
	08.05 - 08.27，龍門藝術中心舉辦「吳昊、丁雄泉、張義聯展」。	《藝術家》1995.08
1995	08.05 - 08.27，龍門藝術中心舉辦「蕭麗虹、范姜明道、侯俊明聯展」。	《藝術家》1995.08
	08.05 - 08.27，皇冠藝文中心舉辦「張義、李良仁、王慶台、劉幼鳴雕塑四人聯展」。	《藝術家》1995.08
	08.05 - 08.27，阿普畫廊舉辦「要惠珠個展」。	《藝術家》1995.08
	08.05 - 08.27，阿普畫廊舉辦「袖珍雕塑展」。	《藝術家》1995.08
	08.05 - 09.10，時代畫廊舉辦「八月風情奏鳴曲——油畫五人展」。	《藝術家》1995.08
	08.05 - 08.18，彩虹攝影藝廊舉辦「徠卡攝影俱樂部聯展」。	《藝術家》1995.08
	08.05 - 08.27，清韵藝術中心舉辦「翁文煒畫展」。	《藝術家》1995.08
	08.05 - 08.20，逸清藝術中心舉辦「孫文斌95展」。	《藝術家》1995.08
	08.05 - 09.10，臻品藝術中心舉辦「現代繪畫在台灣」。	《藝術家》1995.08
	08.05 - 08.31，日升月鴻畫廊舉辦「精緻再現——台灣當代繪畫聯展系列」。	《藝術家》1995.08
	08.05 - 08.19，景陶坊舉辦「收藏家交流展」。	《藝術家》1995.08
	08.05 - 08.27，翡冷翠藝術中心舉辦「翡冷翠之愛——經典系列」。	《藝術家》1995.08

年代	事件	資料來源
	08.05 - 08.20，台南索卡藝術中心舉辦「漁景漁村——'95 余克危個展」。	《藝術家》1995.08
	08.05 - 08.27，琢璞藝術中心舉辦「收藏展」。	《藝術家》1995.08
	08.05 - 08.27，杜象藝術中心舉辦「李錦繡個展」。	《藝術家》1995.08
	08.05 - 08.27，尊彩藝術中心舉辦「趙無極油畫版畫特展」。	尊彩藝術中心
	08.05 - 08.31，朝代世界藝術有限公司舉辦「經紀畫家夏聯展」。	《藝術家》1995.08
	08.05 - 08.31，艾傑國際藝術中心舉辦「曹玉岸墨彩畫個展」。	《藝術家》1995.08
	08.06 - 09.05，首都藝術中心舉辦「李石樵——珍藏石版畫展」。	《藝術家》1995.08
	08.06 - 08.27，達利藝術中心舉辦「稚情的告白——廖瓔瑜 VS 黃晉威」。	《藝術家》1995.08
	08.08 - 09.03，阿波羅畫廊舉辦「本畫廊專屬畫家聯展」。	《藝術家》1995.08
	08.10 - 08.27，淡水藝文中心舉辦「林良材個展」。	愛力根畫廊
	08.12 - 08.27，台北敦煌藝術中心舉辦「李茂成、李安成、李鎮成聯展」。	《藝術家》1995.08
1995	08.12 - 08.27，帝門藝術中心舉辦「楊登雄個展」。	《藝術家》1995.08
	08.12 - 09.10，誠品畫廊舉辦「薄茵萍、卓有瑞、連淑蕙聯展」。	《藝術家》1995.08、《藝術家》1995.09
	08.12 - 09.03，串門學苑舉辦「陳文期『壺之饗宴』陶藝展」。	《藝術家》1995.08
	08.12 - 09.03，家畫廊舉辦「常玉畫展」。	《藝術家》1995.08
	08.12 - 09.05，連信藝品藝廊舉辦「吳梅嶺百齡繪畫展」。	《藝術家》1995.09
	08.12 - 08.27，尖特美藝術館舉辦「高古陶瓷特展」。	《藝術家》1995.08
	08.16 - 08.31，首都藝術中心舉辦「井士劍個展——戀杭州 · 憶東北」。	《藝術家》1995.08
	08.16 - 09.02，長天藝坊舉辦「台、閩、粵、鄂油畫水彩畫合展」。	《藝術家》1995.08
	08.17 - 08.30，積禪 50 藝術中心舉辦「游耀廷個展」。	《藝術家》1995.08
	08.18 - 08.27，孟焦畫坊舉辦「收藏展」。	《藝術家》1995.08
	08.19 - 09.17，愛力根畫廊舉辦「王文平 1993-1994 油畫個展」。	《藝術家》1995.09
	08.19 - 09.06，有熊氏藝術中心舉辦「廖天照石壺、雕塑展——石中乾坤」。	《藝術家》1995.08、《藝術家》1995.09

年代	事件	資料來源
	08.19 - 08.31，串門學苑、串門藝術空間舉辦「吳寬瀛個展——數學與藝術的交點」。	《藝術家》1995.08、倪晨、陳麗華、李廣中
	08.19 - 09.10，亞帝藝術中心舉辦「吳秀英畫展」。	《藝術家》1995.08
	08.19 - 09.05，彩田藝術空間舉辦「黃位政個展——人體風景」。	《藝術家》1995.08、《藝術家》1995.09
	08.26 - 09.10，南畫廊舉辦「林智信版畫展——迎媽祖」。	南畫廊
	08.26 - 09.20，隔山畫廊舉辦「燕飛油畫個展」。	《藝術家》1995.09
	08.26 - 09.14，積禪藝術中心舉辦「黃耀瓊個展」。	《藝術家》1995.08、《藝術家》1995.09
	08.26 - 11.12，王家藝術中心舉辦「孔法·古拉個展」。	《藝術家》1995.08、《藝術家》1995.09、《藝術家》1995.10、《藝術家》1995.11
	08.29 - 09.10，台北敦煌藝術中心舉辦「費以復油畫展」。	《藝術家》1995.08、《藝術家》1995.09
	08.29 - 09.10，敦煌藝術中心中友分部舉辦「劉國幅油畫展」。	《藝術家》1995.08、《藝術家》1995.09
1995	08.30 - 09.13，杜象藝術中心舉辦「黃文勇手記」。	《藝術家》1995.09
	09.01 - 09.30，長流畫廊舉辦「古今雕塑之美特展」。	《藝術家》1995.09
	09.01 - 09.30，長流畫廊舉辦「書畫小品精選」。	《藝術家》1995.09
	09.01 - 09.30，明生畫廊舉辦「明生版畫、油畫展」。	《藝術家》1995.09、明生畫廊
	09.01 - 09.17，亞洲藝術中心舉辦「摩西——羅森泰勒斯油畫展」。	《藝術家》1995.09、亞洲藝術中心
	09.01 - 09.30，首都藝術中心舉辦「常態展」。	《藝術家》1995.09
	09.01 - 09.17，愛力根畫廊舉辦「陳志堅個展——隱蔽的靈魂」。	《藝術家》1995.09
	09.01 - 09.30，愛力根畫廊舉辦「愛力根精品集」。	《藝術家》1995.09
	09.01 - 09.15，德元藝廊舉辦「清末民初名家書法展」。	《藝術家》1995.09
	09.01 - 09.30，傳家藝術中心舉辦「名家精品展」。	《藝術家》1995.09
	09.01 - 09.17，吉証畫廊舉辦「'95 心境雙年展」。	《藝術家》1995.09

1995

年代	事件	資料來源
	09.01 - 09.14，好來藝術中心舉辦「李石樵師生聯展」。	《藝術家》1995.09
	09.01 - 09.30，珍傳畫廊舉辦「中國兩岸藝術對話——珍傳展」。	《藝術家》1995.10
	09.01 - 09.30，內惟埤國際藝術中心舉辦「龔半千巨幅山水特展」。	《藝術家》1995.09
	09.01 - 09.30，御殿畫廊舉辦「經紀畫家九月特展」。	《藝術家》1995.09
	09.01 - 10.31，陶藝後援會舉辦「現代陶藝名家新作展」。	《藝術家》1995.10
	09.01 - 10.31，陶藝後援會舉辦「朱銘太極系列雕塑展」。	《藝術家》1995.10
	09.01 - 09.30，晴山藝術中心舉辦「蓋瑞‧魏斯門教授銅雕展」。	《藝術家》1995.09
	09.01 - 09.30，晴山藝術中心舉辦「凡拉第米爾油畫展」。	《藝術家》1995.09
	09.01 - 09.30，開元畫廊舉辦「周裕國山水畫展」。	《藝術家》1995.09
	09.02 - 09.14，新生畫廊舉辦「黃晉威師生六人展」。	《藝術家》1995.09
1995	09.02 - 10.01，皇冠藝文中心舉辦「謝明錩水彩畫展」。	《藝術家》1995.09
	09.02 - 09.13，東之畫廊舉辦「梁晉嘉個展」。	《藝術家》1995.07
	09.02 - 09.03，積禪 50 藝術中心舉辦「景薰樓拍賣預展」。	《藝術家》1995.09
	09.02 - 09.24，阿普畫廊舉辦「劉耿一的繪畫藝術——陳宏博夫婦收藏展」。	《藝術家》1995.09
	09.02 - 09.24，阿普畫廊舉辦「王萬春、王春等兄弟聯展」。	《藝術家》1995.09
	09.02 - 09.17，逸清藝術中心舉辦「梁亦焚彩繪陶塑個展」。	《藝術家》1995.09
	09.02 - 09.24，台南索卡藝術中心舉辦「俞曉夫個展」。	《藝術家》1995.09
	09.02 - 09.20，現代畫廊舉辦「陳哲師生油畫聯展」。	《藝術家》1995.09
	09.02 - 09.30，琢璞藝術中心舉辦「東方傳奇——石虎個展」。	《藝術家》1995.09
	09.02 - 09.17，新生態藝術環境舉辦「黃文勇個展」。	《藝術家》1995.09
	09.02 - 09.17，名展藝術空間舉辦「美的響宴——八人西畫聯展」。	《藝術家》1995.09
	09.02 - 09.17，尖特美藝術館舉辦「王明發陶藝個展」。	《藝術家》1995.09

年代	事件	資料來源
	09.02 - 10.01，杜象藝術中心舉辦「葛倫・柯伯喬台灣雕塑首展」。	《藝術家》1995.09
	09.02 - 09.30，朝代世界藝術有限公司舉辦「油畫風景、花卉精品展」。	《藝術家》1995.09
	09.02 - 09.24，天賦藝術中心舉辦「徐建青、孫國岐油畫展」。	《藝術家》1995.09
	09.02 - 09.27，艾傑國際藝術中心舉辦「鄭神財油畫個展」。	《藝術家》1995.09
	09.05 - 09.20，中友首都藝術中心舉辦「鄧國清水彩展」。	《藝術家》1995.09
	09.06 - 09.21，串門藝術學苑舉辦「版畫聯展」。	《藝術家》1995.09
	09.06 - 10.03，大未來畫廊舉辦「邱秉恆個展」。	《藝術家》1995.09、《藝術家》1995.10
	09.06 - 09.30，達利藝術中心舉辦「李石樵百幅版畫全系列特展（一）」。	《藝術家》1995.09
	09.08 - 10.01，宅九藝術中心舉辦「李鑫益、黃瑞聖、劉世平、陳朝華陶藝四人聯展」。	《藝術家》1995.09
	09.09 - 10.08，家畫廊舉辦「林壽宇回顧展」。	《藝術家》1995.09、家畫廊
	09.09 - 09.23，景陶坊舉辦「徐崇林陶藝個展」。	《藝術家》1995.09
1995	09.09 - 09.30，中銘藝術中心舉辦「林文強、黃銘哲、黃楫、張振宇聯展」。	《藝術家》1995.09
	09.09 - 10.03，連信藝品藝廊舉辦「王宏一梅花畫展」。	《藝術家》1995.09
	09.09 - 09.26，彩田藝術空間舉辦「藝器共舞——千彭、楊世傑、黃文慶、周旋捷聯展」。	《藝術家》1995.09
	09.12 - 09.28，有熊氏藝術中心舉辦「陳銘鈞油畫個展」。	《藝術家》1995.09
	09.12 - 09.28，玄門藝術中心舉辦「吳冠中、趙無極版畫、油畫展」。	《藝術家》1995.09
	09.13 - 09.26，積禪 50 藝術中心舉辦「康小華個展」。	《藝術家》1995.09
	09.14 - 09.17，誠品畫廊舉辦「打開藝術家的百寶箱」。	《藝術家》1995.09、誠品畫廊
	09.15 - 09.30，陶朋舍舉辦「王百祿陶作展」。	《藝術家》1995.09
	09.15 - 10.01，敦煌藝術中心中友分部舉辦「黃以復個展」。	《藝術家》1995.09
	09.16 - 10.01，阿波羅畫廊舉辦「陳金亮遺作首展」。	《藝術家》1995.09、阿波羅畫廊
	09.16 - 10.08，形而上畫廊舉辦「1890-1995 藝術大稻埕—台灣近代市民的原鄉」。	形而上畫廊

年代	事件	資料來源
	09.16 - 10.08，台北漢雅軒舉辦「藝術的金錢——吳少湘錢幣雕塑展」。	《藝術家》1995.09
	09.16 - 10.01，南畫廊舉辦「劉得浪油畫首展」。	《藝術家》1995.09、南畫廊
	09.16 - 09.30，真善美畫廊舉辦「張佳婷油畫個展」。	《藝術家》1995.09
	09.16 - 09.30，梵藝術中心舉辦「二月牛美術學會1995雕塑展」。	《藝術家》1995.09
	09.16 - 08.30，德元藝廊舉辦「近代京華名家精選」。	《藝術家》1995.08
	09.16 - 09.30，德元藝廊舉辦「清末民初名家畫展」。	《藝術家》1995.09
	09.16 - 10.05，積禪藝術中心舉辦「洪兆平個展」。	《藝術家》1995.09、《藝術家》1995.10
	09.16 - 09.29，孟焦畫坊舉辦「林俊輝書畫展」。	《藝術家》1995.09
	09.16 - 10.08，時代畫廊舉辦「楊興生個展」。	《藝術家》1995.09
	09.16 - 09.31，中銘藝術中心舉辦「林隆發油畫展」。	《藝術家》1995.09
	09.16 - 10.08，臺灣畫廊舉辦「方惠光1995雕塑展」。	《藝術家》1995.07
1995	09.16 - 09.25，形而上畫廊舉辦「風格的對話」。	《藝術家》1995.09
	09.16 - 09.30，采風藝術中心舉辦「彭瓊華絲絹畫創作展」。	《藝術家》1995.09
	09.16 - 10.01，杜象藝術中心舉辦「王振安手記」。	《藝術家》1995.09
	09.16 - 10.11，雅逸藝術中心舉辦「新館開幕十人油畫精品展」。	《藝術家》1995.09、雅逸藝術中心
	09.22 - 10.10，亞洲藝術中心舉辦「卓有瑞個展」。	《藝術家》1995.09、亞洲藝術中心
	09.22 - 10.12，吉証畫廊舉辦「郭博修個展」。	《藝術家》1995.09、《藝術家》1995.10
	09.23 - 10.08，中友首都藝術中心舉辦「心境雙年展」。	《藝術家》1995.09
	09.23 - 10.08，名展藝術空間舉辦「黃連登畫展」。	《藝術家》1995.09、《藝術家》1995.10
	09.23 - 10.13，東亞畫廊舉辦「林有德水彩個展」。	《藝術家》1995.10
	09.28，傳承藝術中心舉辦「中國油畫風95巡迴展」。	傳承藝術中心
	09.28 - 10.15，翡冷翠藝術中心舉辦「台北現代畫家邀請展」。	《藝術家》1995.09
	09.30 - 10.22，龍門藝術中心舉辦「楊英風個展——藝術與宗教」。	《藝術家》1995.10

年代	事件	資料來源
	09.30 - 10.12，新生畫廊舉辦「熊宜中 '95 書畫彩瓷個展」。	《藝術家》1995.10
	09.30 - 10.13，恆昶藝廊舉辦「花青攝影展」。	《藝術家》1995.10
	09.30 - 10.15，積禪 50 藝術中心舉辦「林勝雄個展」。	《藝術家》1995.10
	09.30 - 10.18，有熊氏藝術中心舉辦「雕塑精英聯展」。	《藝術家》1995.09、《藝術家》1995.10
	09.30 - 10.22，阿普畫廊舉辦「楊世芝個展」。	《藝術家》1995.10
	09.30 - 10.22，阿普畫廊舉辦「王萬春、王春等兄弟聯展」。	《藝術家》1995.10
	09.30 - 10.13，彩虹攝影藝廊舉辦姚農美「自然之美」攝影個展。	《藝術家》1995.10
	09.30 - 10.19，玄門藝術中心舉辦「楊惠珊作品展——建構東方琉璃空間系列」。	《藝術家》1995.10
	09.30 - 10.12，圓座藝術中心舉辦「范振金陶藝展」。	《藝術家》1995.10
	09.30 - 10.17，彩田藝術空間舉辦「角色——柯淑芬、金芬華、劉瑞瑗油畫聯展」。	《藝術家》1995.09、《藝術家》1995.10
	09.30 - 10.28，艾傑國際藝術中心舉辦「劉捷生彩墨個展」。	《藝術家》1995.10
1995	10，真善美畫廊舉辦「朱銘精品展」。	《藝術家》1995.10
	10.01 - 11.30，首都藝術中心舉辦「窗外有情天聯展」。	首都藝術中心
	10.01 - 10.30，中友首都藝術中心舉辦「石版畫常態展」。	《藝術家》1995.10
	10.01 - 10.30，德元藝廊舉辦「德元珍藏名家精品展」。	《藝術家》1995.10
	10.01 - 10.15，孟焦畫坊舉辦「柳炎辰篆刻、書法、茶壺展」。	《藝術家》1995.10
	10.01 - 10.31，傳承藝術中心舉辦「95 張銓新作展」。	《藝術家》1995.10、傳承藝術中心
	10.01 - 10.31，璞莊藝術中心舉辦「江兆申作品收藏展」。	《藝術家》1995.10
	10.01 - 10.31，長天藝坊舉辦「中西字畫收藏展」。	《藝術家》1995.10
	10.01 - 10.31，御殿畫廊舉辦「呂洪仁個展」。	《藝術家》1995.10
	10.01 - 10.30，晴山藝術中心舉辦「錢大經油畫展」。	《藝術家》1995.10
	10.01 - 10.31，鶴軒藝術中心舉辦「第一屆工藝之美大展」。	《藝術家》1995.10、鶴軒藝術中心

年代	事件	資料來源
1995	10.01 - 10.31，達利藝術中心舉辦「李石樵百幅版畫全系列特展（二）」。	《藝術家》1995.10
	10.02 - 10.30，明生畫廊舉辦「國內外名家聯展」。	《藝術家》1995.10、明生畫廊
	10.02 - 10.30，內惟埤國際藝術中心舉辦「祝枝山書法長手卷」。	《藝術家》1995.10
	10.02 - 12.30，名家藝廊舉辦「李石樵版畫特展」。	《藝術家》1995.11、《藝術家》1995.12
	10.02 - 10.30，開元畫廊舉辦「胡壽榮個展」。	《藝術家》1995.10
	10.04 - 10.18，東之畫廊舉辦「夏動油畫展——色彩的對話」。	《藝術家》1995.10
	10.04 - 10.18，杜象藝術中心舉辦「蘇旺伸手記」。	《藝術家》1995.10
	10.05 - 10.10，南畫廊舉辦「郵購專刊——給愛人的第一幅畫」。	南畫廊
	10.06 - 10.17，敦煌藝術中心舉辦「董大山個展——畫與瓷的歡喜心」。	《藝術家》1995.10
	10.07 - 10.29，長流畫廊舉辦「胡念祖彩墨藝術展」。	《藝術家》1995.10
	10.07 - 10.22，華明藝廊舉辦「當代名家聖藝書畫、陶瓷大展」。	《藝術家》1995.10
	10.07 - 10.29，皇冠藝文中心舉辦「戴榮才雕塑、版畫、油畫個展」。	《藝術家》1995.10
	10.07 - 10.20，日升月鴻畫廊舉辦「江寶珠油畫個展」。	《藝術家》1995.10
	10.07 - 10.22，好來藝術中心舉辦「版畫欣賞展」。	《藝術家》1995.10
	10.07 - 10.21，景陶坊舉辦「許慧娜、許賽斌陶藝雙人展」。	《藝術家》1995.10
	10.07 - 10.29，中銘藝術中心舉辦「陳隆興 '95 個展」。	《藝術家》1995.10
	10.07 - 10.27，世寶坊畫廊舉辦「席慕蓉『荷展——展荷』油畫展」。	《藝術家》1995.10
	10.07 - 10.29，形而上畫廊舉辦「十九世紀的驚嘆號之一」。	《藝術家》1995.10
	10.07 - 10.29，新生態藝術環境舉辦「李國翰個展——拾影記」。	《藝術家》1995.10
	10.07 - 10.29，水返腳藝術中心舉辦余進長「故鄉人文油畫」邀請特展。	《藝術家》1995.10
	10.07 - 10.22，尖特美藝術館舉辦「徐永旭、黃玉霖、林秀娘、陳玉枝四人聯展」。	《藝術家》1995.10
	10.07 - 10.29，杜象藝術中心舉辦「傅慶豊個展」。	《藝術家》1995.10

年代	事件	資料來源
	10.07 - 10.28，德鴻畫廊舉辦「鍾邦迪雕塑首展——微風往事」。	《藝術家》1995.10、德鴻畫廊
	10.07 - 10.29，天賦藝術中心舉辦「楊鳴山油畫展」。	《藝術家》1995.10
	10.07 - 10.31，宅九藝術中心舉辦「馬芳渝個展」。	《藝術家》1995.10
	10.11 - 10.31，串門藝術學苑舉辦「周孟德個展——生活現場」。	《藝術家》1995.10
	10.13 - 10.31，亞洲藝術中心舉辦「王守英——和風・綠野・南方情」。	亞洲藝術中心
	10.13 - 10.31，琢璞藝術中心舉辦「朱鳴岡書畫展」。	《藝術家》1995.10
	10.14 - 10.29，阿波羅畫廊舉辦「石川欽一郎暨門生聯展」。	《藝術家》1995.10
	10.14 - 11.12，台北漢雅軒舉辦「郭娟秋 '95 個展——心地風光」。	《藝術家》1995.10
	10.14 - 10.26，新生畫廊舉辦「秋之獻禮——中國名家油畫展」。	《藝術家》1995.10
	10.14 - 10.29，愛力根畫廊舉辦「邱亞才油畫個展——紫藤記事」。	《藝術家》1995.10、愛力根畫廊
1995	10.14 - 10.30，帝門藝術中心舉辦「黃志超個展」。	《藝術家》1995.10
	10.14 - 10.27，恆昶藝廊舉辦「台北攝影節聯展」。	《藝術家》1995.10
	10.14 - 10.27，積禪藝術中心舉辦「洪瑞松國畫個展」。	《藝術家》1995.10
	10.14 - 11.26，國立歷史博物館舉辦「潘玉良畫展」。	家畫廊
	10.14 - 11.12，時代畫廊舉辦「張義雄油畫展」。	《藝術家》1995.10
	10.14 - 10.27，彩虹攝影藝廊舉辦「'95 台北攝影節新人獎得獎作品展」。	《藝術家》1995.10
	10.14 - 10.20，吉証畫廊舉辦「廖繼春畫展」。	《藝術家》1995.10
	10.14 - 10.29，臺灣畫廊舉辦「曾清淦作品展——造形魔法師」。	《藝術家》1995.10
	10.14 - 11.02，現代畫廊舉辦「詹金水油畫展」。	《藝術家》1995.10
	10.14 - 11.04，大未來畫廊舉辦「朱禮銀個展」。	《藝術家》1995.09、《藝術家》1995.11
	10.14 - 10.29，名展藝術空間舉辦「省展首獎聯展」。	《藝術家》1995.10
	10.14 - 11.09，新生畫廊舉辦「秋之獻禮——中國名家油畫展」。	雅逸藝術中心

1995

年代	事件	資料來源
1995	10.14 - 11.08，雅逸藝術中心舉辦「水色抒懷——水彩聯展」。	《藝術家》1995.10、《藝術家》1995.11、雅逸藝術中心
	10.14 - 11.05，名冠藝術館舉辦「沈東寧陶藝展」。	《藝術家》1995.10
	10.14 - 10.30，東亞畫廊舉辦「許坤成油畫個展」。	《藝術家》1995.10
	10.14 - 11.14，黑藝坊藝術中心舉辦「中國名畫家九人聯展」。	《藝術家》1995.10
	10.17 - 10.18，積禪 50 藝術中心舉辦「佳士得香港秋拍——中國當代油畫預展」。	《藝術家》1995.10
	10.17 - 10.29，孟焦畫坊舉辦吳世全「白之情深」油畫系列。	《藝術家》1995.10
	10.19 - 10.23，八大畫廊舉辦「許東榮現代雕刻發表會」。	八大畫廊
	10.20 - 11.05，積禪 50 藝術中心舉辦「趙占鰲個展」。	《藝術家》1995.10、《藝術家》1995.11
	10.21 - 11.04，東之畫廊舉辦「郭明福水彩展——百岳憧憬」。	東之畫廊
	10.21 - 11.12，南畫廊舉辦「台灣畫派探照燈二—世代交替——中堅畫家探索」。	南畫廊
	10.21 - 11.05，敦煌藝術中心舉辦「石龍石壺展——頑石化甘泉」。	《藝術家》1995.10、《藝術家》1995.11
	10.21 - 11.02，東之畫廊舉辦「郭明福書展——百岳憧憬」。	《藝術家》1995.10
	10.21 - 11.08，隔山畫廊舉辦「關保民書、畫、瓷特展」。	《藝術家》1995.10
	10.21 - 10.31，立大藝術中心舉辦「吳承硯、單淑子金婚紀念畫展」。	《藝術家》1995.11
	10.21 - 11.12，有熊氏藝術中心舉辦「張榮凱油畫展」。	《藝術家》1995.10
	10.21 - 11.05，玄門藝術中心舉辦「邱英洪繁體書法個展」。	《藝術家》1995.10
	10.21 - 11.05，吉証畫廊舉辦「陳樂予個展」。	《藝術家》1995.10
	10.21 - 11.05，翡冷翠藝術中心舉辦「張金發個展」。	《藝術家》1995.10
	10.21 - 11.12，台南索卡藝術中心舉辦「王向明 '95 新作發表」。	《藝術家》1995.10
	10.21 - 11.05，杜象藝術中心舉辦「張新丕手記」。	《藝術家》1995.10
	10.21 - 11.07，彩田藝術空間舉辦「蕭一 '95 創作個展——從心整理」。	《藝術家》1995.10、《藝術家》1995.11

年代	事件	資料來源
	10.24 - 11.05，極真藝術中心舉辦「蕭進興水墨畫展」。	《藝術家》1995.11
	10.24 - 11.30，東亞畫廊舉辦「朱麗麗在台首展」。	《藝術家》1995.11
	10.25 - 11.10，敦煌藝術中心舉辦「中國第二代前輩油畫家——楊祖述個展」。	《藝術家》1995.10、《藝術家》1995.11
	10.25 - 11.05，好來藝術中心舉辦「鐘蔡翠雲首展——古稀獻禮」。	《藝術家》1995.10、《藝術家》1995.11
	10.25 - 11.21，連信藝品藝廊舉辦「王書明油畫展」。	《藝術家》1995.11
	10.28 - 11.10，恆昶藝廊舉辦「楊烽攝影個展」。	《藝術家》1995.10
	10.28 - 11.10，彩虹攝影藝廊舉辦「法國攝影家莫伯納攝影展」。	《藝術家》1995.10
	10.28 - 11.12，日升月鴻畫廊舉辦「曾俊雄油畫個展」。	《藝術家》1995.10、《藝術家》1995.11
	10.31 - 11.09，爵士攝影藝廊舉辦「陳敏明攝影個展——邀遊家園」。	《藝術家》1995.11
1995	11，北國畫廊舉辦「中國現代油畫精品」。	《藝術家》1995.11
	11，陶藝後援會、陶藝後援會台南館舉辦「現代陶藝名家新作展」。	《藝術家》1995.11
	11，陶藝後援會舉辦「朱銘太極系列雕塑展」。	《藝術家》1995.11
	11.01 - 11.17，真善美畫廊舉辦「精品展——朱銘、張佳婷」。	《藝術家》1995.11
	11.01 - 11.30，哥德藝術中心舉辦「前輩、中間輩畫家特展」。	《藝術家》1995.11
	11.01 - 11.20，梵藝術中心舉辦「台灣名畫鑑賞展」。	《藝術家》1995.10
	11.01 - 11.30，璞莊藝術中心舉辦「曾景文水彩收藏展」。	《藝術家》1995.11
	11.01 - 11.30，內惟埤國際藝術中心舉辦「于右任巨幅草書特展」。	《藝術家》1995.11
	11.01 - 11.30，御殿畫廊舉辦「張世範特展」。	《藝術家》1995.11
	11.01 - 11.15，現代畫廊舉辦「藍榮賢油畫展」。	《藝術家》1995.11
	11.01 - 11.30，晴山藝術中心舉辦「涂志偉 95 油畫展」。	《藝術家》1995.11

年代	事件	資料來源
	11.01 - 11.30，晴山藝術中心舉辦「蓋瑞・魏斯門銅雕展」。	《藝術家》1995.11
	11.01 - 11.30，開元畫廊舉辦「黃永生重彩畫展」。	《藝術家》1995.11
	11.01 - 11.25，德鴻畫廊舉辦「鄭宏章粉彩、油畫個展」。	《藝術家》 1995.11
	11.01 - 11.26，鶴軒藝術中心台中河北店、鶴軒藝術中心舉辦「金祥龍珍稀版畫展」／張敬的木雕世界「太魯閣大景觀」。	《藝術家》1995.11、鶴軒藝術中心
	11.01 - 11.30，名典藝術中心舉辦「林豐俗、裴堂、陳騰光、徐里油畫精品展」。	《藝術家》1995.11、《藝術家》1995.12
	11.01 - 11.30，達利藝術中心舉辦「李石樵百幅版畫特展——懷舊篇」。	《藝術家》1995.11
	11.03 - 11.19，亞洲藝術中心舉辦「佐藤公聰－神話的再造」。	亞洲藝術中心
	11.03 - 11.15，孟焦畫坊舉辦「吳大仁般若書畫篆刻展」。	《藝術家》1995.11
	11.04 - 11.19，愛力根畫廊舉辦「胡碩珍 '95 彩瓷個展」。	《藝術家》1995.11、愛力根畫廊
	11.04 - 11.22，阿普畫廊舉辦「李石樵暨門生聯展」。	《藝術家》1995.11
1995	11.04 - 12.03，家畫廊舉辦「李加兆個展」。	《藝術家》1995.11、家畫廊
	11.04 - 11.25，逸清藝術中心舉辦「寄神宗美台北展」。	《藝術家》1995.11
	11.04 - 11.18，景陶坊舉辦「火土交融——陶藝六人展」。	《藝術家》1995.11
	11.04 - 11.19，臺灣畫廊舉辦「林舜龍個展」。	《藝術家》1995.11
	11.04 - 11.26，琢璞藝術中心舉辦「張厚進作品展」。	《藝術家》1995.11
	11.04 - 12.30，琢璞藝術中心舉辦「鼻煙壺特展」。	《藝術家》1995.11、《藝術家》1995.12
	11.04 - 11.19，名展藝術空間舉辦「黃玉成高雄首展」。	《藝術家》1995.11
	11.04 - 11.26，天賦藝術中心舉辦「博覽會油畫展」。	《藝術家》1995.11
	11.04 - 11.30，艾傑國際藝術中心舉辦「左夫個展」。	《藝術家》1995.11
	11.05 - 11.25，積禪藝術中心舉辦「林幸輝皮雕個展」。	《藝術家》1995.11
	11.06 - 11.12，王家藝術中心舉辦「國立藝專校友聯展」。	《藝術家》1995.11
	11.07 - 11.27，中友首都藝術中心舉辦「東海美術系友膠彩聯展——大度山風」。	《藝術家》1995.11

年代	事件	資料來源
	11.08 - 11.28，串門藝術學苑舉辦「黃輝雄水墨人物展」。	《藝術家》1995.11
	11.08 - 11.26，杜象藝術中心舉辦「楊世芝 '86-'95 個展」。	《藝術家》1995.11
	11.10 - 11.26，翡冷翠藝術中心舉辦「油繪物語」。	《藝術家》1995.11
	11.10 - 11.30，鶴軒藝術中心舉辦「金祥龍油印版畫展」。	《藝術家》1995.11
	11.11 - 11.25，敦煌藝術中心台中分部舉辦「石龍石壺展——頑石化甘泉」。	《藝術家》1995.11
	11.11 - 11.25，敦煌藝術中心台中分部舉辦「洪江波水墨畫展」。	《藝術家》1995.11
	11.11 - 11.19，爵士攝影藝廊舉辦「胡孝文攝影個展」。	《藝術家》1995.11
	11.11 - 12.03，皇冠藝文中心舉辦「董振平個展——生老病死」。	《藝術家》1995.11
	11.11 - 11.26，帝門藝術中心舉辦「楊登雄個展」。	《藝術家》1995.11
	11.11 - 12.03，臻品藝術中心舉辦「1995 宮重文、陳淑陶藝展」。	《藝術家》1995.11
	11.11 - 11.26，中銘藝術中心舉辦「'95 蕭芙蓉首次個展」。	《藝術家》1995.11
1995	11.11 - 11.26，形而上畫廊舉辦「台灣鄉土的進行式」。	《藝術家》1995.11
	11.11 - 11.26，尖特美藝術館舉辦「張繼陶陶藝個展」。	《藝術家》1995.11
	11.11 - 11.28，彩田藝術空間舉辦「馬洗個展——愉快的時光」。	《藝術家》1995.11
	11.11 - 11.30，龐畢度藝術空間舉辦「王三慶個展」。	《藝術家》1995.11
	11.11 - 11.30，宅九藝術中心舉辦「'95 蕭一木刻展——從心整理」。	《藝術家》1995.11
	11.15 - 11.26，吉証畫廊舉辦「蔡蕙香個展——現代心語」。	《藝術家》1995.11
	11.15 - 11.30，現代畫廊舉辦「林金標油畫展」。	《藝術家》1995.11
	11.16 - 11.26，積禪 50 藝術中心舉辦「中央美院老教授油畫展」。	《藝術家》1995.11
	11.16 - 12.05，長天藝坊舉辦「明清及近代水墨字畫展」。	《藝術家》1995.11
	11.17 - 11.26，孟焦畫坊舉辦「吳世全、廖繼英、吳遠山現代水墨畫語錄」。	《藝術家》1995.11
	11.18 - 11.22，台北世貿中心舉辦「台北國際藝術博覽會」。	東之畫廊
	11.18 - 12.03，誠品畫廊舉辦「家具進『畫』論——生活藝術展」。	誠品畫廊

年代	事件	資料來源
	11.18 - 12.10，有熊氏藝術中心舉辦「廖鴻興乙亥畫展」。	《藝術家》1995.11、《藝術家》1995.12
	11.18 - 12.03，時代畫廊舉辦「楊識宏個展」。	《藝術家》1995.11
	11.18 - 12.10，好來藝術中心舉辦「德國女畫家 Brigitta Zeumer 個展」。	《藝術家》1995.11、《藝術家》1995.12
	11.21 - 11.30，爵士攝影藝廊舉辦「台灣哈蘇攝影家協會聯展」。	《藝術家》1995.11
	11.23 - 12.17，敦煌藝術中心、敦煌藝術中心台中分部舉辦「中國前輩油畫家大展──第二代系列」。	《藝術家》1995.11、《藝術家》1995.12
	11.24 - 12.10，亞洲藝術中心舉辦「沈哲哉七十回顧展」。	《藝術家》1995.11、亞洲藝術中心
	11.24 - 12.12，大未來畫廊舉辦「林鉅個展」。	《藝術家》1995.11
	11.25 - 12.31，龍門藝術中心舉辦「吳昊 '95 新作展」。	《藝術家》1995.11
	11.25 - 12.10，名展藝術空間舉辦「台灣美術 123 兩週年展」。	《藝術家》1995.12
	11.25 - 12.30，黑藝坊藝術中心舉辦「楊豐誠堆黎藝術──蓮花系列展」。	《藝術家》1995.12
1995	12.00 - 12.00，翡冷翠藝術中心舉辦「梁君午畫展」。	《藝術家》1995.12
	12，北國畫廊舉辦「東北油畫精選展」。	《藝術家》1995.12
	12，陶藝後援會、陶藝後援會台南館舉辦「現代陶藝名家新作展」。	《藝術家》1995.12
	12，陶藝後援會舉辦「朱銘──太極系列雕塑展」。	《藝術家》1995.12
	12，陶藝後援會舉辦「周以鴻雙鉤填彩工筆畫展」。	《藝術家》1995.12
	12，名冠藝術館舉辦「七人聯展」。	名冠藝術館
	12，格爾藝術經紀顧問公司舉辦「劉文三、李朝進、朱紋皆三人聯展」。	《藝術家》1995.12
	12.01 - 12.29，明生畫廊舉辦「花與靜物畫展」。	《藝術家》1995.12、明生畫廊
	12.01 - 12.31，亞洲藝術中心舉辦「亞洲精品收藏展」。	亞洲藝術中心
	12.01 - 12.31，首都藝術中心舉辦「石版畫常態展」。	《藝術家》1995.12
	12.01 - 12.31，哥德藝術中心舉辦「吳秋波七十回顧展」。	《藝術家》1995.12

年代	事件	資料來源
	12.01 - 12.18，積禪藝術中心舉辦「謝學昇陶藝展」。	《藝術家》1995.11、《藝術家》1995.12
	12.01 - 12.17，積禪 50 藝術空間舉辦「林天瑞畫展」。	《藝術家》1995.12
	12.01 - 01.15，串門藝術學苑舉辦「手繪卡片大展」。	《藝術家》1995.12
	12.01 - 12.30，內惟埤國際藝術中心舉辦「王肇巨幅村居圖特展」。	《藝術家》1995.12
	12.01 - 12.15，長天藝坊舉辦「古人書法聯展」。	《藝術家》1995.12
	12.01 - 12.15，現代畫廊舉辦「陳明善水彩、油畫個展」。	《藝術家》1995.12
	12.01 - 12.30，晴山藝術中心舉辦「俄羅斯油畫、銅雕收藏展」。	《藝術家》1995.12
	12.01 - 12.31，朝代世界藝術有限公司舉辦「蔡可群油畫『靜物系列』作品個展」。	《藝術家》1995.12
	12.01 - 12.31，雅逸藝術中心舉辦「週年慶代理名家特展特展——油畫、水彩、水墨、版畫」。	《藝術家》1995.12、雅逸藝術中心
	12.01 - 12.30，達利藝術中心舉辦「達利週年慶珍藏展——李石樵百幅版畫特展」。	《藝術家》1995.12
1995	12.02 - 01.31，長流畫廊舉辦「鄰德館珍藏中西畫展」。	《藝術家》1995.12、《藝術家》1996.01
	12.02 - 12.17，敦煌藝術中心中友分部舉辦「林光沂交趾陶個展」。	《藝術家》1995.12
	12.02 - 12.17，中友首都藝術中心舉辦「張鋒木雕展」。	《藝術家》1995.12
	12.02 - 12.23，首都藝術中心舉辦「廖繼英油畫展」。	《藝術家》1995.12
	12.02 - 12.14，孟焦畫坊舉辦「黃明修（篆刻）、潘丁榮（水彩）、張月圓（水墨）同窗三人展」。	《藝術家》1995.12
	12.02 - 12.17，清韵藝術中心舉辦「姚旭財彩墨展——畫筆留心痕」。	《藝術家》1995.12
	12.02 - 12.31，日升月鴻畫廊舉辦「名家珍藏版畫展」。	《藝術家》1995.12
	12.02 - 12.16，景陶坊舉辦「劉鎮洲陶藝展」。	《藝術家》1995.12
	12.02 - 12.17，翡冷翠藝術中心舉辦「楊淑惠油畫個展」。	《藝術家》1995.12
	12.02 - 12.31，王家藝術中心舉辦「田黎明水墨畫展」。	《藝術家》1995.12
	12.02 - 12.31，琢璞藝術中心舉辦「洪瑞生油畫展」。	《藝術家》1995.12
	12.02 - 12.09，彩田藝術空間舉辦「傅慶豐、RIKIZO、J・P・PLUNDR 創作三人展」。	《藝術家》1995.12

年代	事件	資料來源
	12.02 - 01.03，宅九藝術中心舉辦「林顯宗油畫個展」。	《藝術家》1995.12
	12.02 - 12.26，鶴軒藝術中心舉辦「伍坤山的點陶世界」。	《藝術家》1995.12、鶴軒藝術中心
	12.04 - 12.12，大未來畫廊舉辦「林鈺個展——視肉」。	《藝術家》1995.12
	12.09 - 12.24，南畫廊舉辦「陳昭宏——青春畫展」。	《藝術家》1995.12、南畫廊
	12.09 - 12.23，真善美畫廊舉辦「徐向妘個展」。	《藝術家》1995.12
	12.09 - 12.21，新生畫廊舉辦「林吟雪彩繪個展」。	《藝術家》1995.12
	12.09 - 12.26，八大畫廊舉辦林淑姬「浪漫之旅」畫展。	《藝術家》1995.12、八大畫廊
	12.09 - 12.24，帝門藝術中心舉辦「陶文岳 '95 個展——靈魂轉彎處」。	《藝術家》1995.12
	12.09 - 12.24，帝門藝術中心舉辦「傅作新 '95 個展」。	《藝術家》1995.12
	12.09 - 12.24，帝門藝術中心舉辦「帝門經紀畫家聯展」。	《藝術家》1995.12
1995	12.09 - 01.08，家畫廊舉辦「鐘耕略近作展——自然的聲音」。	家畫廊
	12.09 - 12.24，時代畫廊舉辦「馮騰慶個展」。	《藝術家》1995.12
	12.09 - 12.17，吉証畫廊舉辦「廖繼英個展」。	《藝術家》1995.12
	12.09 - 12.24，普及畫市舉辦「小山修油畫個展」。	《藝術家》1995.12
	12.09 - 12.29，中銘藝術中心舉辦「賈啟文油畫展」。	《藝術家》1995.12
	12.09 - 12.31，杜象藝術中心舉辦「蕭長正個展」。	《藝術家》1995.12
	12.09 - 01.06，德鴻畫廊舉辦廖書賢「鄉土・現代」文化系列個展。	《藝術家》1995.12、《藝術家》1996.01
	12.09 - 01.09，艾傑國際藝術中心舉辦「許忠英荷花新作展」。	《藝術家》1995.12
	12.09 - 12.27，台北攝影藝廊舉辦「安瑟・亞當斯攝影原作台灣首展」。	《藝術家》1995.12
	12.14 - 12.29，陶朋舍舉辦「趣味陶作」。	《藝術家》1995.12
	12.16 - 01.17，有熊氏藝術中心舉辦「林章湖水墨展」。	《藝術家》1995.12
	12.16 - 12.31，孟焦畫坊舉辦「客窗茶話——蔡忠南（陶藝）、黃金陵（水墨）、謝淑珍（書法）三人展」。	《藝術家》1995.12

年代	事件	資料來源
	12.16 - 01.07，形而上畫廊舉辦「潘煌油畫展——海角天涯」。	《藝術家》1995.12
	12.16 - 01.02，大未來畫廊舉辦「陳國強個展」。	《藝術家》1995.12
	12.16 - 12.31，名展藝術空間舉辦「中堅傑出油畫家精品展」。	《藝術家》1995.12
	12.16 - 12.17，杜象藝術中心舉辦「好陶」趕集。	《藝術家》1995.12
	12.19 - 12.31，吉証畫廊舉辦「中青常設展」。	《藝術家》1995.12
	12.19 - 01.18，現代畫廊舉辦「歐洲進口傢俱、傢飾精品展」。	《藝術家》1996.01
	12.20 - 01.03，敦煌藝術中心舉辦「陳士侯水墨工筆——台灣特有種鳥類」。	《藝術家》1995.12
	12.21 - 01.03，敦煌藝術中心中友分部舉辦「施並致油畫展」。	《藝術家》1995.12
	12.21 - 01.08，積禪藝術中心舉辦「溫瑞和油畫個展」。	《藝術家》1995.12、《藝術家》1996.01
1995	12.21 - 01.07，積禪藝術中心舉辦「袁金塔個展」。	《藝術家》1995.12、《藝術家》1996.01
	12.23 - 12.31，好來藝術中心舉辦第三屆「巴黎大獎」選拔展。	《藝術家》1995.12
	12.23 - 01.07，翡冷翠藝術中心舉辦「楊恩生的水彩世界」。	《藝術家》1995.12
	12.23 - 01.03，杜象藝術中心舉辦「劉耿一個展——生活與藝術的協奏」。	《藝術家》1996.01
	12.23 - 01.09，彩田藝術空間舉辦「台北移民——吳松明雕刻、水彩、素描個展」。	《藝術家》1995.12
	12.27 - 01.10，敦煌藝術中心舉辦「汪志傑個展」。	《藝術家》1995.12
	12.30 - 01.12，金品藝廊舉辦「宋建業水彩畫個展」。	《藝術家》1996.01
	12.30 - 01.14，時代畫廊舉辦「張炳堂 VS 俞燕」。	《藝術家》1996.01
	12.30 - 01.14，新生態藝術環境舉辦「台南市美術風貌博覽會」。	《藝術家》1996.01
	12.30 - 01.29，鶴軒藝術中心、鶴軒藝術中心台中河北店舉辦「精雕細琢——竹木雕木展 VS 新明式傢俱特展」。	《藝術家》1996.01、鶴軒藝術中心

年代	事件	資料來源
1996	台北雅林藝術舉辦「台北雅林藝術成立」。	《台灣畫廊導覽》、《中國文物世界》，147期（1997.11），頁118-126。
	01，大未來畫廊舉辦「趙無極來訪」。	大未來林舍畫廊
	01.01，陶藝後援會舉辦「朱銘『太極系列』雕塑展」。	《藝術家》1996.01
	01.01，陶藝後援會舉辦「周以鴻雙鉤填彩工筆畫展」。	《藝術家》1996.01
	01.01 - 01.10，孟焦畫坊舉辦「陳秀敏書畫陶瓷展」。	《藝術家》1996.01
	01.01 - 01.30，德元藝廊舉辦「德元珍藏名家精品展」。	《藝術家》1996.01
	01.01 - 01.30，晴山藝術中心舉辦「俄國凡拉第米爾油畫展」。	《藝術家》1996.01
	01.01 - 01.30，晴山藝術中心舉辦「美國蓋瑞魏斯門銅雕藝術展」。	《藝術家》1996.01
	01.01 - 01.31，首都藝術中心舉辦「石版畫常態展」。	《藝術家》1996.01
	01.01 - 01.31，印象畫廊舉辦「印象油畫精品展」。	《藝術家》1996.01
	01.01 - 01.31，信天藝術雅苑舉辦「莊桂珠首次工筆個展」。	《藝術家》1996.01
	01.01 - 01.31，名典藝術中心舉辦「胡胎孫木刻粉印創作展」。	《藝術家》1996.01
	01.02 - 01.11，爵士攝影藝廊舉辦「李坤山攝影個展——眾生‧1980～1995台灣篇」。	《藝術家》1996.01
	01.03 - 02.16，明生畫廊舉辦「歐洲版畫特賣會」。	《藝術家》1996.01、明生畫廊
	01.03 - 01.12，梵藝術中心舉辦「梵八週年特展——楊三郎彩繪世界」。	《藝術家》1996.01
	01.03 - 01.31，王家藝術中心舉辦「周龍炎膠彩畫展」。	《藝術家》1996.01
	01.03 - 01.31，開元畫廊舉辦「名家字畫典藏展」。	《藝術家》1996.01
	01.04 - 01.31，雅逸藝術中心舉辦「繽紛版畫迎新春大展」。	《藝術家》1996.01、雅逸藝術中心
	01.05 - 01.29，琢璞藝術中心舉辦「顧重生油畫展」。	《藝術家》1996.01
	01.05 - 01.31，琢璞藝術中心舉辦「印石之美特展」。	《藝術家》1996.01
	01.06 - 01.21，南畫廊舉辦「台灣畫派探照燈三——'96春回顧與前瞻」。	《藝術家》1996.01、南畫廊

年代	事件	資料來源
	01.06 - 01.21，敦煌藝術中心中友分部舉辦「陳士侯工筆花鳥畫展」。	《藝術家》1996.01
	01.06 - 01.28，首都藝術中心舉辦「林信榮雕塑展」。	《藝術家》1996.01
	01.06 - 02.15，皇冠藝文中心舉辦「自在的容顏——名家聯展」。	《藝術家》1996.01
	01.06 - 01.20，八大畫廊舉辦「黃旭輝個展——生活日記」。	《藝術家》1996.01、八大畫廊
	01.06 - 01.21，帝門藝術中心舉辦「莊明旗陶塑近作 」。	《藝術家》1996.01
	01.06 - 01.22，彩虹攝影藝廊舉辦「任世孝攝影展」。	《藝術家》1996.01
	01.06 - 01.28，日升月鴻畫廊舉辦「台灣當代繪畫聯展系列（三）」。	《藝術家》1996.01
	01.06 - 02.06，長天藝坊舉辦「翁祖亮、汪瑾水墨畫台灣首展」。	《藝術家》1996.01
	01.06 - 01.21，名展藝術空間舉辦「膠彩名家聯展」。	《藝術家》1996.01
	01.06 - 02.17，尖特美藝術館舉辦「戀戀風城——竹塹玻璃藝術展」。	《藝術家》1996.01
1996	01.06 - 01.21，杜象藝術中心舉辦「新杰強高雄首展」。	《藝術家》1996.01
	01.06 - 01.28，尊彩藝術中心舉辦「金芬華個展——自在世界」。	《藝術家》1996.01、尊彩藝術中心
	01.06 - 01.28，天賦藝術中心舉辦「楊鳴山油畫小品展」。	《藝術家》1995.11
	01.10 - 02.15，宅九藝術中心舉辦「'96 藝術文物大趕集」。	《藝術家》1996.01、《藝術家》1996.02
	01.11 - 01.28，積禪 50 藝術空間舉辦「陳其祿個展」。	《藝術家》1996.01
	01.11 - 01.20，孟焦畫坊舉辦「吳漢宗水墨展」。	《藝術家》1996.01
	01.12 - 02.05，積禪藝術中心舉辦「96 王興道迎春賀喜小品展」。	《藝術家》1996.01
	01.13 - 01.21，爵士攝影藝廊舉辦「李樹林攝影個展——西出陽關到新疆」。	《藝術家》1996.01
	01.13 - 01.19，金品藝廊舉辦「陳子坡收藏展」。	《藝術家》1996.01
	01.13 - 01.22，梵藝術中心舉辦「梵八週年特展——李石樵麗玫瑰」。	《藝術家》1996.01
	01.13 - 01.27，翡冷翠藝術中心舉辦「武藏野美術大學校友會台灣支部第二回聯展」。	《藝術家》1996.01

年代	事件	資料來源
1996	01.13 - 02.06，大未來畫廊舉辦「中國抽象表現繪畫的宗師──吳大羽個展」。	《藝術家》1996.01
	01.13 - 02.06，大未來畫廊舉辦「吳冠中、趙無極、朱德群、席德進等聯展」。	《藝術家》1996.01
	01.13 - 01.15，雅逸藝術中心舉辦「國立藝術學院美術系 1996 第十屆畫展」。	《藝術家》1996.01
	01.13 - 01.27，德鴻畫廊舉辦「楊淑惠油畫個展」。	《藝術家》1996.01、德鴻畫廊
	01.13 - 02.13，艾傑國際藝術中心舉辦「劉捷生 '96 新作展──原鄉」。	《藝術家》1996.01
	01.14 - 02.11，家畫廊舉辦「藝術家聯展──人物面面觀」。	《藝術家》1996.01、家畫廊
	01.20 - 02.04，東之畫廊舉辦廖正輝畫展「海的呼喚」。	東之畫廊
	01.20 - 02.11，台北漢雅軒舉辦「顏炬榮陶藝展」。	《藝術家》1996.01
	01.20 - 01.26，金品藝廊舉辦「戴子超水墨畫個展」。	《藝術家》1996.01
	01.20 - 02.15，時代畫廊舉辦「江大海個展」。	《藝術家》1996.01、《藝術家》1996.02
	01.20 - 01.30，清韵藝術中心舉辦「沙夏·凡·德普油畫展」。	《藝術家》1996.01
	01.20 - 02.10，中銘藝術中心舉辦「李安振、賴毅雙聯展」。	《藝術家》1996.01
	01.20 - 02.10，現代畫廊舉辦「林金標油畫個展」。	《藝術家》1996.01、《藝術家》1996.02
	01.20 - 02.10，現代畫廊舉辦「劉開業、劉開基雙個展」。	《藝術家》1996.02
	01.20 - 02.11，台灣櫥窗舉辦「蔡瑛瑾創作展」。	《藝術家》1996.01、《藝術家》1996.02
	01.20 - 02.11，台灣櫥窗舉辦「林正盛作品展」。	《藝術家》1996.01、《藝術家》1996.02
	01.20 - 02.18，國際藝術中心舉辦「曾長生作品展──歸巢系列」。	《藝術家》1996.01
	01.21 - 01.30，孟焦畫坊舉辦「徐明豐漆畫藝術展」。	《藝術家》1996.01
	01.23 - 02.01，爵士攝影藝廊舉辦「蘇伯欽攝影個展──香港一九九七」。	《藝術家》1996.01
	01.26 - 02.18，敦煌藝術中心中友分部舉辦「中國第二代前輩油畫系列展──汪志傑個展」。	《藝術家》1996.01
	01.27 - 02.02，金品藝廊舉辦「萬里畫會聯展」。	《藝術家》1996.01

年代	事件	資料來源
	01.27 - 02.11，台北奕源莊畫廊舉辦「迎春油畫小品展」。	《藝術家》1996.02
	01.27 - 02.11，串門藝術學苑舉辦「陳坤知師生攝影聯展」。	《藝術家》1996.02
	01.27 - 02.28，連信藝品藝廊舉辦「高殿才、關東風情油畫展」。	《藝術家》1996.02
	01.27 - 02.17，名展藝術空間舉辦「歲末迎新小品展」。	《藝術家》1996.01、《藝術家》1996.02
	01.27 - 02.18，國際藝術中心舉辦「伯萊恩福根布基作品展」。	《藝術家》1996.01
	01.31 - 02.17，淡水藝文中心舉辦「王文平個展」。	愛力根畫廊
	02.01 - 02.16，亞洲藝術中心舉辦「亞洲精品收藏展」。	亞洲藝術中心
	02.01 - 02.15，首都藝術中心舉辦「絕版石版畫展──楊三郎、李石樵」。	《藝術家》1996.02
	02.01 - 02.29，愛力根畫廊舉辦「歐洲名家精品特展」。	《藝術家》1996.02
	02.01 - 02.28，印象畫廊舉辦「印象油畫精品展」。	《藝術家》1996.02
1996	02.01 - 03.31，隔山畫廊舉辦「張自正油畫展」。	《藝術家》1996.02
	02.01 - 02.29，八大畫廊舉辦許東榮「1996 鄉土頌」作品展。	《藝術家》1996.02
	02.01 - 02.17，積禪 50 藝術空間舉辦現代九人展「情藝文輝」。	《藝術家》1996.02
	02.01 - 02.06，長天藝坊舉辦「翁祖亮、汪瑾水墨畫台灣首展」。	《藝術家》1996.02
	02.01 - 02.16，晴山藝術中心舉辦「中俄靜物油畫展」。	《藝術家》1996.02
	02.01 - 02.29，朝代世界藝術有限公司舉辦「經紀畫家迎春聯展」。	《藝術家》1996.02
	02.01 - 02.17，雅逸藝術中心舉辦「中國當代油畫展」。	《藝術家》1996.02
	02.02 - 02.11，孟焦畫坊舉辦「游永堯篆刻展」。	《藝術家》1996.02
	02.03 - 02.15，長流畫廊舉辦「王太田作品展」。	《藝術家》1996.02
	02.03 - 02.15，爵士攝影藝廊舉辦「黃丁盛攝影個展──台灣民俗廟會」。	《藝術家》1996.02
	02.03 - 03.03，首都藝術中心舉辦「林俊明『畫魚魚話』個展」。	《藝術家》1996.02

年代	事件	資料來源
1996	02.03 - 02.16，恆昶藝廊舉辦「張慶祥『映象新繪』系列攝影展」。	《藝術家》1996.02
	02.03 - 02.25，臻品藝術中心舉辦「彭光均、孫宇立雕塑雙個展」。	《藝術家》1996.02
	02.03 - 02.13，日升月鴻畫廊舉辦「廖繼春逝世二十週年紀念特展」。	《藝術家》1996.02
	02.03 - 02.15，台南索卡藝術中心舉辦「王興道油畫個展」。	《藝術家》1996.02
	02.03 - 02.16，杜象藝術中心舉辦「線的力量——第二屆海內外現代素描展」。	《藝術家》1996.02
	02.03 - 02.29，德鴻畫廊舉辦「章德民、楊永福新春小品展」。	《藝術家》1996.02
	02.03 - 02.26，鶴軒藝術中心舉辦迎春接「壺」。	《藝術家》1996.02、鶴軒藝術中心
	02.06 - 02.17，彩虹攝影藝廊舉辦「許永續首展——台北·台北」。	《藝術家》1996.02
	02.09 - 02.28，御殿畫廊舉辦張京生「美國印象」系列特展。	《藝術家》1996.02
	02.10 - 03.10，台北漢雅軒舉辦「朴英淑、麥綺芬雙人陶展」。	《藝術家》1996.02、《藝術家》1996.03
	02.10 - 02.24，景陶坊舉辦「瓶瓶罐罐——生活陶特展」。	《藝術家》1996.02
	02.24 - 02.29，長流畫廊舉辦「名家迎春特展」。	《藝術家》1996.02
	02.24 - 03.08，華明藝廊舉辦「天主教教友新春書畫聯展」。	《藝術家》1996.02
	02.24 - 03.10，名展藝術空間舉辦「40 年代中青畫家精品展」。	《藝術家》1996.02、《藝術家》1996.03
	03，陶藝後援會舉辦「現代名家陶藝、繪畫、雕塑新作展」。	《藝術家》1996.03
	03，大未來畫廊舉辦「關良油畫展」。	大未來林舍畫廊
	03，大未來畫廊舉辦「《中國新派繪畫宗師——吳大羽》出版」。	大未來林舍畫廊
	03.01 - 03.28，明生畫廊舉辦「當代油畫版畫展」。	《藝術家》1996.03、明生畫廊
	03.01 - 03.31，亞洲藝術中心舉辦「傳家名畫展」。	《藝術家》1996.03
	03.01 - 03.31，首都藝術中心舉辦「陳進石版畫特展」。	《藝術家》1996.03
	03.01 - 03.17，愛力根畫廊舉辦「法國巴黎畫派精選品特展」。	《藝術家》1996.03
	03.01 - 03.31，八大畫廊舉辦「名家聯展」。	《藝術家》1996.03

年代	事件	資料來源
	03.01 - 03.11，積禪藝術中心舉辦「北、中、南菁英油畫小品展」。	《藝術家》1996.03
	03.01 - 03.31，家畫廊舉辦「'96 迎春特展」。	《藝術家》1996.03
	03.01 - 03.31，傳承藝術中心舉辦「經紀畫家迎春展」。	《藝術家》1996.03
	03.01 - 03.31，王家藝術中心舉辦「王家油畫精品展」。	《藝術家》1996.03
	03.01 - 03.30，晴山藝術中心舉辦「旅美中國油畫家聯展」。	《藝術家》1996.03
	03.01 - 03.31，龐畢度藝術空間舉辦「林顯宗新春特展」。	《藝術家》1996.03
	03.01 - 03.24，宅九藝術中心舉辦「文生汀雕塑展」。	《藝術家》1996.03
	03.01 - 03.31，達利藝術中心舉辦「李石樵版畫編年展」。	《藝術家》1996.03
	03.02 - 03.28，長流畫廊舉辦「日據時期的珍貴遺產——日本名書畫展」。	《藝術家》1996.03
	03.02 - 03.17，南畫廊舉辦「'96 春・靜物展」。	《藝術家》1996.03、南畫廊
	03.02 - 04.06，名門畫廊舉辦「兩岸名家油畫作品展」。	《藝術家》1996.04
1996	03.02 - 03.10，爵士攝影藝廊舉辦「李府翰攝影個展」。	《藝術家》1996.03
	03.02 - 03.31，帝門藝術中心舉辦「程凡水彩創作展」。	《藝術家》1996.03
	03.02 - 03.31，臻品藝術中心舉辦「楊秀宣個展」。	《藝術家》1996.03
	03.02 - 03.31，日升月鴻畫廊舉辦「台灣當代繪畫聯展系列（四）」。	《藝術家》1996.03
	03.02 - 03.16，景陶坊舉辦「凱倫・溫諾奎陶藝展」。	《藝術家》1996.03
	03.02 - 03.31，琢璞藝術中心舉辦「收藏展」。	《藝術家》1996.03
	03.02 - 03.24，天賦藝術中心舉辦「李錫武油畫展」。	《藝術家》1996.03
	03.02 - 03.24，格爾藝術經紀顧問公司舉辦「楊善深水彩個展」。	《藝術家》1996.03
	03.07 - 03.25，台灣櫥窗舉辦「方惠光雕塑高雄首展」。	《藝術家》1996.03
	03.08 - 03.31，現代畫廊舉辦「春遊賞畫——繽紛聯展」。	現代畫廊
	03.08 - 03.31，敦煌藝術中心舉辦「女人與花園」油畫聯展。	《藝術家》1996.03
	03.08 - 03.17，雅逸藝術中心舉辦「永懷大師——羅清雲水彩收藏」。	《藝術家》1996.03、雅逸藝術中心

年代	事件	資料來源
	03.09 - 03.31，龍門畫廊舉辦「心春・春心」六人展。	《藝術家》1996.03
	03.09 - 03.15，金品藝廊舉辦「吳長鵬師生書畫巡迴聯展」。	《藝術家》1996.03
	03.09 - 03.24，時代畫廊舉辦「楊興生抽象畫展」。	《藝術家》1996.03
	03.09 - 03.24，形而上畫廊舉辦「七人油畫、雕塑聯展——與春天有約」。	《藝術家》1996.03
	03.09 - 03.31，台南索卡藝術中心舉辦「台北公司開幕首展——俞曉夫、王向明、楊劍平海上三傑聯展」。	《藝術家》1996.03
	03.09 - 03.31，現代畫廊舉辦「收藏家精品交流聯誼展」。	《藝術家》1996.03
	03.09 - 04.07，鶴軒藝術中心台中河北店舉辦「大陸中央美院教授聯展『雕塑・中國』」。	鶴軒藝術中心
	03.09 - 03.31，鶴軒藝術中心舉辦「張德華雕塑展」。	《藝術家》1996.03
	03.09 - 04.03，台北攝影藝廊舉辦「喬・彼得・威金攝影展」。	《藝術家》1996.03
	03.15 - 04.02，積禪藝術中心舉辦「神祕幽意」油畫雙個展。	《藝術家》1996.03、《藝術家》1996.04
	03.16 - 03.31，中友首都藝術中心舉辦「生活水墨素描展」。	《藝術家》1996.03
1996	03.16 - 03.31，帝門藝術中心舉辦「鄭建昌 '96 個展——生命的原鄉」。	《藝術家》1996.03
	03.16 - 03.24，孟焦畫坊舉辦「林識容、林麗香、載小靜水墨三人展」。	《藝術家》1996.03
	03.16 - 04.02，大未來畫廊舉辦「關良油畫個展」。	《藝術家》1996.03、《藝術家》1996.04
	03.16 - 03.31，名展藝術空間舉辦「台陽首獎聯展」。	《藝術家》1996.03
	03.17 - 03.31，龍門藝術中心舉辦「吳長鵬師生書畫巡迴聯展」。	《藝術家》1996.03
	03.17 - 04.28，走馬瀨田園藝廊舉辦「李政哲油畫、林文獄陶藝聯展」。	《藝術家》1996.04
	03.19 - 04.30，雅逸藝術中心舉辦「小品之美——名家油畫小品展」。	《藝術家》1996.03、雅逸藝術中心
	03.20 - 04.20，原鄉人藝術畫廊舉辦「名家油畫精品展」。	《藝術家》1996.04
	03.21 - 04.07，積禪 50 藝術空間舉辦「油畫精品收藏展」。	《藝術家》1996.04
	03.22 - 03.31，爵士攝影藝廊舉辦「沈文裕攝影個展——準噶爾的讚歌」。	《藝術家》1996.03
	03.23 - 04.14，阿波羅畫廊舉辦「戴壁吟創作展」。	《藝術家》1996.03、《藝術家》1996.04、阿波羅畫廊
	03.23 - 04.05，恆昶藝廊舉辦「吳美玉攝影展——穿越天山」。	《藝術家》1996.03

年代	事件	資料來源
	03.23 - 04.04，東亞畫廊舉辦「後現代烏托邦總統大展」。	《藝術家》1996.04
	03.29 - 04.12，哥德藝術中心舉辦「洪瑞麟精品特展」。	《藝術家》1996.03
	03.29 - 04.21，玄門藝術中心舉辦「許偉斌陶藝創作展」。	《藝術家》1996.04
	03.29 - 04.21，玄門藝術中心舉辦「現代居家——明仕風主義」。	《藝術家》1996.04
	03.30 - 04.14，時代畫廊舉辦「梁慶富個展」。	《藝術家》1996.04
	03.30 - 04.21，尊彩藝術中心舉辦「詹錦川、涂豐惠、李美慧、韓舞麟作品聯展」。	《藝術家》1996.04
	04，陶藝後援會舉辦「現代名家陶藝、繪畫、雕塑新作展」。	《藝術家》1996.04
	04，名冠藝術館舉辦「鄭永國陶藝展」。	名冠藝術館
	04.01 - 04.30，明生畫廊舉辦「歐洲版畫精品展」。	《藝術家》1996.04、明生畫廊
	04.01 - 04.30，真善美畫廊舉辦「經紀藝術家作品聯展」。	《藝術家》1996.04
	04.01 - 04.30，亞洲藝術中心舉辦「精品收藏展」。	《藝術家》1996.04、亞洲藝術中心
	04.01 - 04.30，敦煌藝術中心舉辦「中國前輩油畫特展」。	《藝術家》1996.04
1996	04.01 - 04.30，中友首都藝術中心舉辦「陳進石版畫特展」。	《藝術家》1996.04
	04.01 - 04.30，德元藝廊舉辦「古今名家書畫精選展」。	《藝術家》1996.04
	04.01 - 04.30，立大藝術中心舉辦「本土西畫聯展」。	《藝術家》1996.04
	04.01 - 04.30，吉証畫廊舉辦「名家油畫展」。	《藝術家》1996.04
	04.01 - 04.30，晴山藝術中心舉辦「張文新、張紅年、涂志偉油畫聯展」。	《藝術家》1996.04
	04.01 - 04.30，雅逸藝術中心舉辦「小品之美——名家油畫小品展」。	《藝術家》1996.04
	04.02 - 04.30，現代畫廊舉辦「收藏家精品聯誼交流」。	《藝術家》1996.04
	04.02 - 04.11，爵士攝影藝廊舉辦「吳志華攝影個展——天堂大夢」。	《藝術家》1996.04
	04.02 - 04.30，王家藝術中心舉辦「王家油畫精品展」。	《藝術家》1996.04
	04.02 - 04.14，長天藝坊舉辦「大陸十二名家字畫展」。	《藝術家》1996.04
	04.02 - 04.30，現代畫廊舉辦「收藏家精品交流聯誼展」。	《藝術家》1996.04
	04.02 - 04.28，宅九藝術中心舉辦「童話・童書」。	《藝術家》1996.04

1996

年代	事件	資料來源
	04.03 - 04.30，大未來畫廊舉辦「西洋名家推薦展」。	《藝術家》1996.04
	04.04 - 04.28，台南索卡藝術中心舉辦「王向明個展」。	《藝術家》1996.04
	04.05 - 04.22，積禪藝術中心舉辦「收藏精品展」。	《藝術家》1996.04
	04.05 - 04.30，開元畫廊舉辦「賴炳昇油畫收藏展」。	《藝術家》1996.04
	04.05 - 05.05，宅九藝術中心舉辦「歷代文物珍品展」。	《藝術家》1996.04
	04.06 - 04.28，龍門藝術中心舉辦「林順雄油畫作品首展」。	《藝術家》1996.04
	04.06 - 04.21，南畫廊舉辦「海‧岩石聯展」。	《藝術家》1996.04
	04.06 - 04.19，恆昶藝廊舉辦「中國探險協會——雲‧之‧南攝影展」。	《藝術家》1996.04
	04.06 - 04.14，孟焦畫坊舉辦「芝山藝術群作品展」。	《藝術家》1996.04
	04.06 - 04.28，日升月鴻畫廊舉辦「優質典藏展」。	《藝術家》1996.04
1996	04.06 - 04.28，名展藝術空間舉辦陳哲「隨緣」個展。	《藝術家》1996.04
	04.06 - 04.27，德鴻畫廊舉辦「油畫精品聯展」。	《藝術家》1996.04
	04.06 - 04.28，天賦藝術中心舉辦「油畫精品展」。	《藝術家》1996.04
	04.06 - 04.28，台灣櫥窗舉辦「潮州夜譚」六人聯展。	《藝術家》1996.04
	04.06 - 04.17，台北攝影藝廊舉辦「張照堂攝影展」。	《藝術家》1996.04
	04.06 - 04.28，格爾藝術經紀顧問公司舉辦「女畫家油畫聯展」。	《藝術家》1996.04
	04.06 - 04.30，錦繡藝術中心舉辦張禮權「出神入化」彩墨展。	《藝術家》1996.04
	04.07 - 04.30，家畫廊舉辦「99 冥誕——余承堯書畫紀念展」。	《藝術家》1996.04、家畫廊
	04.10 - 04.20，世代藝術中心舉辦「名家雕塑聯展」。	《藝術家》1996.04
	04.13 - 04.28，第一銀行中山分行舉辦劉其偉「瓢蟲的婚禮」新作展。	首都藝術中心
	04.13 - 04.28，南畫廊舉辦「台灣畫派探照燈五——海與岩石的寫生」。	南畫廊

年代	事件	資料來源
	04.13 - 04.28，首都藝術中心舉辦「林信榮雕塑個展」。	《藝術家》1996.04
	04.13 - 04.28，愛力根畫廊舉辦「愛力根畫家 "96 新作展」。	《藝術家》1996.04
	04.13 - 04.28，帝門藝術教育基金會舉辦「鄭建昌 '96 個展」。	《藝術家》1996.04
	04.13 - 04.27，景陶坊舉辦「徐永旭陶藝展——戲劇人生」。	《藝術家》1996.04
	04.13 - 04.28，形而上畫廊舉辦「風雲人物」人物畫特展。	《藝術家》1996.04
	04.13 - 04.30，現代畫廊舉辦「中堅輩菁英展」。	《藝術家》1996.04
	04.14 - 04.30，積禪 50 藝術空間舉辦「詹浮雲書業 50 年個展」。	《藝術家》1996.04
	04.14 - 04.30，微草堂舉辦「傅乾輝油畫展」。	《藝術家》1996.04
	04.16 - 04.30，長天藝坊舉辦「林勤生字畫個展」。	《藝術家》1996.04
	04.17 - 04.28，孟焦畫坊舉辦「丙子水墨印石雅集」。	《藝術家》1996.04
1996	04.20 - 05.20，現代畫廊舉辦「典藏精品交流展」。	現代畫廊
	04.20 - 05.03，恆昶藝廊舉辦「世新學院平面傳播科技學系攝影組聯展」。	《藝術家》1996.04、《藝術家》1996.05
	04.20 - 05.05，時代畫廊舉辦「李錫奇個展」。	《藝術家》1996.05
	04.20 - 05.05，翡冷翠藝術中心舉辦「H2O 九六水彩畫家聯展」。	《藝術家》1996.05
	04.20 - 04.30，東亞畫廊舉辦「何昆泉仉儷油畫個展」。	《藝術家》1996.05
	04.20 - 05.01，台北攝影藝廊舉辦「涂善妮攝影展」。	《藝術家》1996.04
	04.23 - 05.02，爵士攝影藝廊舉辦「文化、輔大、台灣藝術學院三校攝影聯展」。	《藝術家》1996.04
	04.25 - 05.13，積禪藝術中心舉辦「許宜家油畫個展」。	《藝術家》1996.04、《藝術家》1996.05
	04.27 - 05.15，阿波羅畫廊舉辦「洛貞 96 個展——悲慟與喜悅」。	《藝術家》1996.05、阿波羅畫廊
	04.27 - 05.10，陶朋舍舉辦「李・亞更斯陶作展」。	《藝術家》1996.04
	04.27 - 05.10，彩虹攝影藝廊舉辦「潘榮雄攝影個展」。	《藝術家》1996.05
	04.27 - 05.24，王家藝術中心舉辦「孔法・古拉回顧展」。	《藝術家》1996.05

1996

年代	事件	資料來源
	04.28 - 05.23，台南索卡藝術中心舉辦「朱乃正精品展」。	《藝術家》1996.05
	05，達利藝術中心舉辦「（1）李石樵百幅版畫編年展」。	《藝術家》1996.05、《藝術家》1996.06、《藝術家》1996.09
	05，達利藝術中心舉辦「（2）黎蘭油畫精品展」。	《藝術家》1996.05、《藝術家》1996.06、《藝術家》1996.09
	05.01 - 05.30，長流畫廊舉辦「渡海三家──張大千、溥心畬、黃君壁書畫展」。	《藝術家》1996.05
	05.01 - 05.31，明生畫廊舉辦「彩筆下的花展」。	《藝術家》1996.05、明生畫廊
	05.01 - 05.30，真善美畫廊舉辦「名家聯展」。	《藝術家》1996.05
	05.01 - 05.15，敦煌藝術中心中友分部舉辦「萬昊油畫個展」。	《藝術家》1996.05
	05.01 - 05.31，首都藝術中心舉辦「溫馨五月」代理畫家油畫聯展。	《藝術家》1996.05
	05.01 - 05.31，東之畫廊舉辦「藝術家的畫作與草稿」。	《藝術家》1996.05
	05.01 - 05.31，哥德藝術中心舉辦「前輩畫家特展」。	《藝術家》1996.05
1996	05.01 - 05.30，德元藝廊舉辦「近代名家書畫精選展」。	《藝術家》1996.05
	05.01 八大畫廊舉辦「林顯宗畫展」。	《藝術家》1996.05
	05.01 - 05.31，帝門藝術中心、帝門藝術教育基金會舉辦「常態展」。	《藝術家》1996.05
	05.01 - 05.30，吉証畫廊舉辦「名家油畫展」。	《藝術家》1996.05
	05.01 - 05.15，長天藝坊舉辦「溫瑞和、丁水泉、朱林海、黃民輝油畫聯展」。	《藝術家》1996.04
	05.01 - 05.15，曾氏藝術廳舉辦「墨文書畫展」。	《藝術家》1996.05
	05.01 - 05.15，晴山藝術中心舉辦「隱藏珍寶──俄羅斯油畫展」。	《藝術家》1996.05
	05.01 - 05.31，雅逸藝術中心舉辦「感恩的花筵──油畫、水彩、工筆的百花風姿」。	《藝術家》1996.05、雅逸藝術中心
	05.01 - 05.31，名典藝術中心舉辦「鄭藝油畫展」。	《藝術家》1996.05
	05.01 - 05.31，五千年藝術空間舉辦「章仁綠『古典仕女』油畫及人體創作展」。	《藝術家》1996.05
	05.01 - 05.15，錦繡藝術中心舉辦「淡水最後的巡禮」油畫展。	《藝術家》1996.05

年代	事件	資料來源
	05.03 - 05.19，積禪 50 藝術空間舉辦「李金祝畫展」。	《藝術家》1996.05
	05.03 - 05.19，積禪 50 藝術空間舉辦「顏胎成個展」。	《藝術家》1996.05
	05.04 - 05.26，東之畫廊舉辦「藝術家的畫作與草稿」。	東之畫廊
	05.04 - 05.26，龍門藝術中心舉辦「鄭麗雲個展」。	《藝術家》1996.05
	05.04 - 05.12，爵士攝影藝廊舉辦「台灣新攝影八人展」。	《藝術家》1996.05
	05.04 - 05.19，愛力根畫廊舉辦「向大師致敬──版畫、雕塑、油畫聯展」。	《藝術家》1996.05
	05.04 - 06.04，帝門藝術教育基金會舉辦「朱嘉樺 '96 個展」。	《藝術家》1996.05、《藝術家》1996.06
	05.04 - 05.17，恆昶藝廊舉辦「台灣交通四十年：宋文泰個展」。	《藝術家》1996.05
	05.04 - 05.26，臻品藝術中心舉辦「台灣新影像──吳天章、陳順築個展」。	《藝術家》1996.05
1996	05.04 - 05.26，台南索卡藝術中心舉辦「崔開雙個展」。	《藝術家》1996.05
	05.04 - 05.26，名展藝術空間舉辦「五月畫會聯展」。	《藝術家》1996.05
	05.04 - 05.21，彩田藝術空間舉辦李鎮成「立體刻石」個展。	《藝術家》1996.05
	05.04 - 05.26，天賦藝術中心舉辦「楊培劍油畫展」。	《藝術家》1996.05
	05.04 - 05.19，台灣櫥窗舉辦「現代眼 '96 年高雄展」。	《藝術家》1996.05
	05.04 - 06.09，台灣櫥窗舉辦「林勤保個展」。	《藝術家》1996.05
	05.04 - 05.26，宅九藝術中心舉辦「雕塑・中國」。	《藝術家》1996.05
	05.04 - 05.15，台北攝影藝廊舉辦「何經泰攝影展──工商學影」。	《藝術家》1996.05
	05.11 - 06.02，台北漢雅軒舉辦「川嶽薦靈──許郭璜畫展」。	《藝術家》1996.05
	05.11 - 05.26，南畫廊舉辦「蘇嘉男『鼓浪嶼』油畫專題展」。	《藝術家》1996.05、南畫廊

年代	事件	資料來源
	05.11 - 06.02，飛元藝術中心舉辦「蒲添生、蒲浩明父子雕塑聯展」。	《藝術家》1996.04
	05.11 - 05.28，梵藝術中心舉辦「劉文三畫展」。	《藝術家》1996.05
	05.11 - 05.26，台中奕源莊畫廊舉辦「徐堅白油畫個展」。	《藝術家》1996.05
	05.11 - 06.23，帝門藝術教育基金會舉辦「生命的原鄉——鄭建昌 '96 個展」。	《藝術家》1996.05
	05.11 - 05.26，時代畫廊舉辦「李隆吉油畫個展」。	《藝術家》1996.05
	05.11 - 05.24，彩虹攝影藝廊舉辦「第三屆輔仁大學『閱曆』攝影展」。	《藝術家》1996.05
	05.11 - 05.31，日升月鴻畫廊舉辦「靜中有物——靜物展」。	《藝術家》1996.05
	05.11 - 06.02，中銘藝術中心舉辦「王春香 '96 個展」。	《藝術家》1996.05
	05.11 - 06.29，德鴻畫廊舉辦「林憲茂素描、油畫個展」。	《藝術家》1996.05、《藝術家》1996.06
	05.14 - 05.23，爵士攝影藝廊舉辦「藝術學院攝影聯展」。	《藝術家》1996.05
	05.16 - 05.31，長天藝坊舉辦「水墨字畫及芙蓉雞血石章展」。	《藝術家》1996.04
1996	05.16 - 05.30，晴山藝術中心舉辦「中國第二代——張文新油畫預展」。	《藝術家》1996.05
	05.16 - 05.31，錦繡藝術中心舉辦「李宗佑水墨畫展」。	《藝術家》1996.05
	05.17 - 06.03，積禪藝術中心舉辦「收藏展——自然取向」。	《藝術家》1996.06
	05.17 - 05.30，曾氏藝術廳舉辦「花鳥特展」。	《藝術家》1996.05
	05.18 - 06.09，阿波羅畫廊舉辦「張炳南油畫個展——鄉土情懷系列」。	《藝術家》1996.05、《藝術家》1996.06、阿波羅畫廊
	05.18 - 06.02，敦煌藝術中心舉辦「台灣相思——華陶窯柴燒陶展」。	《藝術家》1996.05
	05.18 - 06.02，敦煌藝術中心中友分部舉辦「費以復油畫個展」。	《藝術家》1996.05
	05.18 - 05.31，恆昶藝廊舉辦「文化大學新聞系畢業展」。	《藝術家》1996.05
	05.18 - 06.03，積禪藝術中心舉辦「收藏展」。	《藝術家》1996.05
	05.18 - 06.09，臺灣畫廊舉辦「林鴻文個展」。	《藝術家》1996.05、《藝術家》1996.06
	05.18 - 06.08，形而上畫廊舉辦「王攀元畫展」。	《藝術家》1996.05
	05.18 - 05.29，台北攝影藝廊舉辦「林盟山攝影展——青春」。	《藝術家》1996.05

年代	事件	資料來源
	05.23 - 06.09，積禪 50 藝術空間舉辦「姚慶章畫展」。	《藝術家》1996.05
	05.23 - 06.09，積禪 50 藝術空間舉辦「楊嚴褒個展」。	《藝術家》1996.05
	05.24 - 06.09，亞洲藝術中心舉辦「陳銀輝個展」。	《藝術家》1996.05、亞洲藝術中心
	05.24 - 05.31，現代畫廊舉辦「藝術生命的自我——佐藤公聰油畫展」。	現代畫廊
	05.24 - 06.09，積禪 50 藝術空間舉辦姚慶章個展——人與自然系列畫作、陶藝展。	《藝術家》1996.06
	05.24 - 06.09，積禪 50 藝術空間舉辦「楊嚴囊畫展」。	《藝術家》1996.06
	05.25 - 06.02，爵士攝影藝廊舉辦「陳天浩攝影個展」。	《藝術家》1996.05
	05.25 - 06.23，家畫廊舉辦「五月畫會四十週年會」。	《藝術家》1996.06、家畫廊
	05.25 - 06.07，彩虹攝影藝廊舉辦「何啟安攝影個展」。	《藝術家》1996.05
	05.25 - 06.30，王家藝術中心舉辦「張金發創作 40 年回顧展」。	《藝術家》1996.05、《藝術家》1996.06
1996	05.25 - 06.13，大未來畫廊舉辦「五月畫會——韓湘寧、莊普、范姜明道、侯俊明、劉令儀聯展」。	《藝術家》1996.05、《藝術家》1996.06
	05.25 - 06.05，彩田藝術空間舉辦「李昕個展——我看見‧我跳舞」。	《藝術家》1996.05
	05.25 - 06.09，台灣櫥窗舉辦「有石有鐘——林悅琪、陳偉毅石鐘展」。	《藝術家》1996.05
	05.28 - 06.28，梵藝術中心舉辦「陳主明油畫個展」。	《藝術家》1996.05、《藝術家》1996.06
	06，八大畫廊舉辦「名家聯展」。	《藝術家》1996.06
	06，陶藝後援會台北館舉辦「現代名家陶藝、畫作、雕塑聯展」。	《藝術家》1996.06
	06，陶藝後援會長春路展示中心舉辦「現代陶藝名家新作展」。	《藝術家》1996.06、《藝術家》1996.09
	06，陶藝後援會台南館舉辦「現代陶藝名家新作展」。	《藝術家》1996.06
	06，大未來畫廊舉辦「民初西洋美術的開拓者」。	大未來林舍畫廊
	06.01 - 06.30，亞太國際藝術中心舉辦「亞太巨匠系列——萬今聲、宋惠民精品展」。	《藝術家》1996.06
	06.01 - 06.30，原鄉人藝術畫廊舉辦「名家油畫精品展」。	《藝術家》1996.06
	06.01 - 06.30，長流畫廊舉辦「江兆申師生作品展」。	《藝術家》1996.06

年代	事件	資料來源
1996	06.01 - 06.23，龍門藝術中心舉辦「李國翰個展」。	《藝術家》1996.06
	06.01 - 06.30，首都藝術中心舉辦「第一代本土畫家石版畫展」。	《藝術家》1996.06
	06.01 - 06.15，中友首都藝術中心舉辦「顧炳呈個展」。	《藝術家》1996.06
	06.01 - 06.30，愛力根畫廊舉辦「典藏畢費——畢費各時期精采作品個展」。	《藝術家》1996.06
	06.01 - 06.30，隔山畫廊舉辦「雕塑‧中國——當代中國雕塑家聯展」。	《藝術家》1996.06
	06.01 - 06.10，八大畫廊舉辦「蔡貞貞 '96 水墨展」。	《藝術家》1996.06
	06.01 - 06.23，高雄帝門藝術中心舉辦「鄭建昌個展——生命原鄉」。	《藝術家》1996.06
	06.01 - 06.30，清韵藝術中心舉辦「六月小品聯展」。	《藝術家》1996.06
	06.01 - 06.21，玄門藝術中心舉辦「瓦厝的天空——台灣紅」創意時鐘展。	《藝術家》1996.06
	06.01 - 06.30，吉証畫廊舉辦「台灣精英主流展」。	《藝術家》1996.06
	06.01 - 06.20，景陶坊舉辦「天馬行空——現代陶創意聯展」。	《藝術家》1996.06
	06.01 - 06.30，長天藝坊舉辦「字畫及芙蓉雞血首展」。	《藝術家》1996.06、《藝術家》1996.07
	06.01 - 06.30，御殿畫廊舉辦「周世麟油畫展」。	《藝術家》1996.06
	06.01 - 06.10，極真藝術中心舉辦「傅啟魁水墨畫個展」。	《藝術家》1996.06
	06.01 - 06.23，名展藝術空間舉辦「50 年代中青畫家精品展」。	《藝術家》1996.06
	06.01 - 06.30，朝代世界藝術有限公司舉辦「『雨過天晴』六月油畫聯展」。	《藝術家》1996.06
	06.01 - 06.07，東亞畫廊舉辦「林弘毅個展」。	《藝術家》1996.06
	06.01 - 06.12，台北攝影藝廊舉辦「世紀攝影大師作品展」。	《藝術家》1996.06
	06.01 - 06.30，格爾藝術經紀顧問公司舉辦「精品收藏展」。	《藝術家》1996.06
	06.01 - 06.30，五千年藝術空間舉辦「王劍油畫展」。	《藝術家》1996.06
	06.02 - 06.16，東之畫廊舉辦王建碧油畫展「自然的禮讚」。	東之畫廊、《藝術家》1996.06
	06.03 - 06.28，明生畫廊舉辦「國內外油畫聯展」。	《藝術家》1996.06、明生畫廊

年代	事件	資料來源
	06.05 - 06.30，錦繡藝術中心舉辦「龐均詩情油畫展」。	《藝術家》1996.06
	06.06 - 06.18，敦煌藝術中心中友分部舉辦「台灣相思——華陶窯柴燒陶展」。	《藝術家》1996.06
	06.06 - 06.25，積禪藝術中心舉辦「丁水泉、楊育儒深情聯展」。	《藝術家》1996.06
	06.06 - 07.07，宅九藝術中心舉辦「想念束宮廷——東方中國明清家精品展」。	《藝術家》1996.06
	06.07 - 06.23，台北敦煌藝術中心舉辦「費以復個展」。	《藝術家》1996.06
	06.08 - 06.20，台北漢雅軒舉辦「鄭在東新作發表」。	《藝術家》1996.06
	06.08 - 06.30，南畫廊舉辦「豐收的季節——六月書展」。	《藝術家》1996.06
	06.08 - 06.30，飛元藝術中心舉辦「陳建中個展——大自然的情懷」。	《藝術家》1996.06
	06.08 - 06.23，台北奕源莊畫廊舉辦「譚雪生個展」。	《藝術家》1996.06
	06.08 - 06.30，台北索卡藝術中心、台南索卡藝術中心舉辦「中國第一代油畫家系列介紹——戴秉心」。	《藝術家》1996.06
	06.08 - 06.30，晴山藝術中心舉辦「洪鈺翔油畫個展」。	《藝術家》1996.06
1996	06.08 - 06.23，雅逸藝術中心舉辦「貓・女人・花——梁奕焚油畫個展」。	《藝術家》1996.06、雅逸藝術中心
	06.08 - 06.30，天賦藝術中心舉辦「精品油畫展」。	《藝術家》1996.06
	06.11 - 06.30，八大畫廊舉辦「林顯宗、許東榮畫展」。	《藝術家》1996.06、八大畫廊
	06.13 - 07.14，積禪 50 藝術空間舉辦「孫超現代陶藝展」。	《藝術家》1996.06、《藝術家》1996.07
	06.14 - 07.14，鶴軒藝術中心台中河北店舉辦「愛蓮展」。	鶴軒藝術中心
	06.15 - 07.07，南畫廊舉辦「1996 年台灣當代畫家最新油畫作品精選——陽光的禮讚」。	南畫廊
	06.15 - 06.30，哥德藝術中心舉辦「第十四屆全省膠彩畫展」。	《藝術家》1996.06
	06.15 - 06.30，日升月鴻畫廊舉辦「杜詠樵、羅中立師生展」。	《藝術家》1996.06
	06.15 - 06.30，形而上畫廊舉辦「風格的對話」。	《藝術家》1996.06
	06.15 - 07.16，大未來畫廊舉辦「民初西洋美術的開拓者——台灣早期畫家展」。	《藝術家》1996.06、《藝術家》1996.07
	06.15 - 07.16，大未來畫廊舉辦「民初西洋美術的開拓者——海外暨大陸早期畫家展」。	《藝術家》1996.06、《藝術家》1996.07

1996

年代	事件	資料來源
	06.15 - 06.26，台北攝影藝廊舉辦「桃孟嘉攝影紀念展」。	《藝術家》1996.06
	06.16 - 07.17，迎曦坊咖啡畫廊舉辦「林士琪個展」。	《藝術家》1996.07
	06.17 - 06.29，曾氏藝術廳舉辦「高義瑝水墨畫展——鄉敘滿懷系列」。	《藝術家》1996.06
	06.22 - 06.30，台北漢雅軒舉辦「愛丁堡藝術節行前展——鄭在東、于彭、吳天章」。	《藝術家》1996.06
	06.22 - 07.13，中友首都藝術中心舉辦「首都十週年慶名家聯展」。	《藝術家》1996.06
	06.28 - 07.14，大葉高島屋舉辦「創世紀石版畫展」。	首都藝術中心
	06.28 - 07.08，積禪藝術中心舉辦「呂武林石雕個展」。	《藝術家》1996.06
	06.29 - 07.28，龍門藝術中心舉辦「丁雄泉個展」。	《藝術家》1996.07
	06.29 - 07.07，立大藝術中心舉辦「王農畫馬展」。	《藝術家》1996.07
	06.29 - 07.14，名展藝術空間舉辦「鄭景仁攝影展」。	《藝術家》1996.06、《藝術家》1996.07
	06.29 - 07.17，台北攝影藝廊舉辦「攝影家的第二把刷子」。	《藝術家》1996.07
1996	07，名冠藝術館舉辦「阿秀的秀～謝月秀創作展」。	名冠藝術館
	07，鶴軒藝術中心台中桂冠店舉辦「西藏密宗文物特展『雪域之美』」。	鶴軒藝術中心
	07，名典藝術中心舉辦「郭維新油畫作品展」。	《藝術家》1996.07、《藝術家》1996.08、《藝術家》1996.09
	07.01 - 07.31，意象畫廊舉辦「薛行彪油畫個展」。	養心空間
	07.01 - 07.31，達利藝術中心舉辦「李石樵週年追思——版畫特惠展」。	《藝術家》1996.07
	07.01 - 07.31，明生畫廊舉辦「名家版畫聯展」。	《藝術家》1996.07、明生畫廊
	07.01 - 07.31，亞洲藝術中心舉辦「亞洲精選典藏極品展」。	《藝術家》1996.07
	07.01 - 07.31，首都藝術中心舉辦「第一代本土畫家石版畫展」。	《藝術家》1996.07
	07.01 - 07.30，德元藝廊舉辦「黃葉村花鳥特展」。	《藝術家》1996.06
	07.01 - 07.31，傳承藝術中心舉辦「英雄出少年——新浙派仲夏四人展」。	《藝術家》1996.07、傳承藝術中心
	07.01 - 07.31，現代畫廊舉辦「中堅輩畫家聯展」。	《藝術家》1996.07
	07.01 - 07.15，曾氏藝術廳舉辦「教師字、畫、篆刻、攝影作品聯展」。	《藝術家》1996.07

1996

年代	事件	資料來源
	07.01 - 07.31，尊彩藝術中心舉辦「尊彩展翅三週年特展」。	《藝術家》1996.06
	07.01 - 07.31，開元畫廊舉辦「書法之美」。	《藝術家》1996.07
	07.01 - 07.31，亞太國際藝術中心舉辦「艾中信個展」。	《藝術家》1996.07
	07.02 - 07.18，長流畫廊舉辦「近代彩墨名品展」。	《藝術家》1996.07
	07.02 - 07.14，孟焦畫坊舉辦「陳嶺雲水墨畫展」。	《藝術家》1996.07
	07.02 - 07.31，雅逸藝術中心舉辦「現代水墨展」。	《藝術家》1996.07
	07.03 - 07.16，茉莉畫廊舉辦「比利時畫家修葛·費伯曼油畫展」。	《藝術家》1996.07
	07.05 - 07.30，八大畫廊舉辦「林顯宗、許東榮油畫聯展暨名聯展」。	《藝術家》1996.07
	07.05 - 07.31，國際藝術中心舉辦「中國新寫實派畫家——焦小健、章曉明、楊參軍三人首展」。	《藝術家》1996.07
	07.06 - 07.21，台北敦煌藝術中心舉辦「劉一層油畫個展」。	《藝術家》1996.07
1996	07.06 - 07.28，台北市立圖書館三民分館 6F 舉辦「跨國際大師級石版畫展」。	首都藝術中心
	07.06 - 07.28，天賦藝術中心舉辦「賈鵬麗油畫展」。	《藝術家》1996.07
	07.06 - 07.14，爵士攝影藝廊舉辦「李毅然攝影展」。	《藝術家》1996.07
	07.06 - 07.30，隔山畫廊舉辦「雕塑·中國——當代中國雕塑家聯展」。	《藝術家》1996.07
	07.06 - 07.28，帝門藝術中心舉辦「陶文岳、果陀·派崔克聯展」。	《藝術家》1996.06
	07.06 - 07.28，帝門藝術中心舉辦「蕭文輝作品展」。	《藝術家》1996.07
	07.06 - 07.28，帝門藝術中心舉辦「帝門經紀代理畫家近作展」。	《藝術家》1996.07
	07.06 - 07.30，家畫廊舉辦「代理畫家聯展」。	《藝術家》1996.07、家畫廊
	07.06 - 07.28，台北索卡藝術中心、台南索卡藝術中心舉辦「顧黎明『門神系列』個展」。	《藝術家》1996.07
	07.06 - 07.28，繪畫欣賞交流協會附設畫廊舉辦「蔣勳個展——島嶼·夏日」。	《藝術家》1996.07
	07.06 - 07.31，朝代世界藝術有限公司舉辦「仲夏閒情——風景、花卉油畫展」。	《藝術家》1996.07
	07.06 - 07.21，東亞畫廊舉辦「張柏舟水彩創作特展」。	《藝術家》1996.07

年代	事件	資料來源
1996	07.07 - 08.09，阿波羅畫廊舉辦「名畫回娘家——李石樵作品展」。	《藝術家》1996.07、阿波羅畫廊
	07.10 - 07.28，現代畫廊舉辦「中堅輩畫家聯展」。	現代畫廊
	07.12 - 08.25，宅九藝術中心舉辦「許順立油畫展」。	《藝術家》1996.07、《藝術家》1996.08
	07.13 - 07.31，立大藝術中心舉辦「郭金發第十次油畫個展」。	《藝術家》1996.07
	07.14 - 08.18，走馬瀨田園藝廊舉辦「侯兩傳書畫個展」。	《藝術家》1996.07、《藝術家》1996.08
	07.16 - 07.25，爵士攝影藝廊舉辦「鐵路卅週年攝影展」。	《藝術家》1996.07
	07.17 - 07.28，孟焦畫坊舉辦「謝榮恩書法篆刻展」。	《藝術家》1996.07
	07.17 - 07.30，曾氏藝術廳舉辦「蔣明澤花鳥展」。	《藝術家》1996.07
	07.20 - 08.06，長流畫廊舉辦「旅德名家蕭瀚彩墨人物特展」。	《藝術家》1996.07、《藝術家》1996.08
	07.20 - 08.06，中友首都藝術中心舉辦「吳介原水彩畫展」。	《藝術家》1996.07、《藝術家》1996.08
	07.20 - 08.11，積禪 50 藝術空間舉辦「劉國松回顧展」。	《藝術家》1996.07、《藝術家》1996.08
	07.20 - 08.11，名展藝術空間舉辦「裸體競美」。	《藝術家》1996.07、《藝術家》1996.08
	07.20 - 07.31，台北攝影藝廊舉辦「走出美麗島——'96 旅遊攝影名家展」。	《藝術家》1996.07
	07.27 - 08.04，爵士攝影藝廊舉辦「1996 柯達電腦影像創作展」。	《藝術家》1996.07
	07.27 - 08.12，積禪藝術中心舉辦「陳瑞瑚油畫個展」。	《藝術家》1996.08
	08，大未來畫廊舉辦「吳大羽先生藝術座談會」。	大未來林舍畫廊
	08，大未來畫廊舉辦「第四屆『息壤』聯展」。	大未來林舍畫廊
	08.01 - 08.31，三石藝術中心舉辦「段天白個展」。	《藝術家》1996.08
	08.01 - 08.30，明生畫廊舉辦「當代畫家展」。	《藝術家》1996.08、明生畫廊
	08.01 - 08.31，現代畫廊舉辦「法國當代藝術大師——貝爾納·畢費」。	現代畫廊
	08.01 - 08.31，八大畫廊舉辦「（1）林顯宗、許東榮油畫聯展」。	《藝術家》1996.08
	08.01 - 08.11，孟焦畫坊舉辦「楊玉泉水墨展」。	《藝術家》1996.08

年代	事件	資料來源
	08.01 - 08.15，長天藝坊舉辦「名家字畫收藏展」。	《藝術家》1996.08
	08.01 - 09.07，長天藝坊舉辦「李孝哲牡丹畫展」。	《藝術家》1996.08
	08.01 - 08.15，現代畫廊舉辦「法國當代藝術大師——畢費」。	《藝術家》1996.08
	08.01 - 08.15，曾氏藝術廳舉辦「陳昱森名壺精雕展」。	《藝術家》1996.08
	08.01 - 08.31，雅逸藝術中心舉辦「（1）當代油畫精品展」。	《藝術家》1996.08
	08.01 - 08.31，雅逸藝術中心舉辦「（2）天官窯瓷器展——青瓷釉系」。	《藝術家》1996.08
	08.02 - 08.15，高雄漢神百貨 7F 美術小館舉辦「第一代最頂尖本土畫家石版畫展」。	首都藝術中心
	08.03 - 08.25，龍門藝術中心舉辦「凹凸第一章——開展色感地帶新境界」。	《藝術家》1996.08
	08.03 - 08.17，愛力根畫廊舉辦「典藏畢費——法國畫家畢費個展」。	愛力根畫廊
	08.03 - 08.18，愛力根畫廊舉辦「巴黎畫派聯展」。	《藝術家》1996.08
	08.03 - 08.31，帝門藝術教育基金會舉辦「劉永仁個展——深度呼吸之複次方」。	《藝術家》1996.08
	08.03 - 08.25，長江藝術中心舉辦「清涼一夏——長江代理畫家聯展」。	《藝術家》1996.08
1996	08.03 - 08.31，家畫廊舉辦「林壽宇個展」。	《藝術家》1996.08
	08.03 - 09.08，臻品藝術中心舉辦「發現台灣美術的新力——臻品藝術中心六週年慶」。	《藝術家》1996.08
	08.03 - 08.25，台北索卡藝術中心舉辦「清涼一夏——耿潔個展」。	《藝術家》1996.08
	08.03 - 09.01，陶藝後援會長春路展示中心舉辦「施哲三醫學博士畫展」。	《藝術家》1996.08
	08.03 - 08.31，朝代世界藝術有限公司舉辦「經紀畫家油畫聯展」。	《藝術家》1996.08
	08.03 - 08.31，德鴻畫廊舉辦「油畫精品聯展」。	《藝術家》1996.08
	08.03 - 09.03，龐畢度藝術空間舉辦「陳曉菁『父子親情系列』油畫展」。	《藝術家》1996.09
	08.03 - 08.31，天賦藝術中心舉辦「油畫精品展」。	《藝術家》1996.08
	08.03 - 08.25，東亞畫廊舉辦「台灣第三代傳承畫家接力展——林茂榮油畫展」。	《藝術家》1996.08
	08.03 - 08.14，台北攝影藝廊舉辦「《大地》地理雜誌攝影作品精華展」。	《藝術家》1996.08
	08.06 - 08.31，長流畫廊舉辦「近百年海上畫派名作展」。	《藝術家》1996.08
	08.06 - 08.31，清韵藝術中心舉辦「精選名品展」。	《藝術家》1996.06、《藝術家》1996.08

年代	事件	資料來源
	08.09 - 08.25，敦煌藝術中心中友分部舉辦「賈又福水墨個展」。	《藝術家》1996.08
	08.10 - 08.31，景陶坊舉辦「新新壺類——現代茶壺茶具聯展」。	《藝術家》1996.08
	08.10 - 09.20，茉莉畫廊舉辦「歐洲名家油畫及俄羅斯名畫展」。	《藝術家》1996.09
	08.10 - 08.25，萬應藝術中心舉辦「優遊鄉土與現代之間——萬應藝術群展」。	《藝術家》1996.08
	08.13 - 08.30，日升月鴻畫廊舉辦「仲夏藝術漫遊」。	《藝術家》1996.08
	08.14 - 09.08，帝門藝術中心舉辦「黃志超個展——情色人間」。	《藝術家》1996.08
	08.15 - 09.01，積禪藝術中心舉辦「劉其偉浮雕展」。	《藝術家》1996.08
	08.15 - 09.01，積禪50藝術空間舉辦「劉其偉畫展」。	《藝術家》1996.08
	08.16 - 08.30，孟焦畫坊舉辦「張進勇水墨展」。	《藝術家》1996.08
	08.16 - 09.01，現代畫廊舉辦「歐洲當代水晶琉璃藝術家聯展——台中晶品'96秋季特展」。	《藝術家》1996.08
	08.17 - 09.01，帝門藝術中心舉辦「心靈轉折之間——泰西爾 VS 果陀」。	《藝術家》1996.08
1996	08.17 - 09.08，帝門藝術中心舉辦「TEXTER 作品展」。	《藝術家》1996.08
	08.17 - 08.30，曾氏藝術廳舉辦「墨文書書、精品收藏展」。	《藝術家》1996.08
	08.24 - 09.01，隔山畫廊舉辦「馬新林書法篆刻台北首展」。	《藝術家》1996.08
	08.24 - 09.10，大未來畫廊舉辦「息壤（4）——林炬、陳界仁、高重黎三人展」。	《藝術家》1996.08、《藝術家》1996.09
	08.24 - 09.18，台北攝影藝廊舉辦「前田真三1996台北攝影展」。	《藝術家》1996.08、《藝術家》1996.09
	08.29 - 09.29，尊彩藝術中心舉辦「『典藏藝術』名家聯展」。	《藝術家》1996.09
	08.30 - 08.31，家畫廊舉辦「林壽宇個展」。	家畫廊
	08.31 - 09.29，阿波羅畫廊舉辦「台灣當代雕塑邀請展」。	《藝術家》1996.09、阿波羅畫廊
	08.31 - 09.22，龍門藝術中心舉辦「蘇玉珍陶演展——生生不息」。	《藝術家》1996.09
	08.31 - 09.15，日升月鴻畫廊舉辦「李朝進個展」。	《藝術家》1996.08
	08.31 - 09.15，日升月鴻畫廊舉辦「台灣前輩畫家精品演義」。	《藝術家》1996.09
	08.31 - 09.08，形而上畫廊舉辦「呂培仙油畫首展」。	《藝術家》1996.09

1996

年代	事件	資料來源
	08.31 - 09.17，彩田藝術空間舉辦「體驗——七人雕塑聯展」。	《藝術家》1996.09
	08.31 - 09.15，雅之林台北阿波羅分館舉辦「雅之林阿波羅分館成立開幕首展」。	《藝術家》1996.09
	09.01 - 09.30，東之畫廊舉辦「地平線上的牛」。	東之畫廊
	09.01 - 09.27，三石藝術中心舉辦「林婉珍水墨畫展」。	《藝術家》1996.09
	09.01 - 09.29，原鄉人藝術畫廊舉辦「96 秋季風景展」。	《藝術家》1996.09
	09.01 - 09.30，哥德藝術中心舉辦「洪瑞麟特展」。	《藝術家》1996.09
	09.01 - 09.30，德元藝廊舉辦「黃葉村山水畫特展」。	《藝術家》1996.09
	09.01 - 09.30，八大畫廊舉辦「黃志超小型個展」。	《藝術家》1996.09
	09.01 - 09.15，孟焦畫坊舉辦「陳能梨水墨展」。	《藝術家》1996.09
	09.01 - 09.30，傳承藝術中心舉辦「新浙派 '96 秋日聯展——含芳獨向」。	《藝術家》1996.09、傳承藝術中心
	09.01 - 09.30，內惟埤國際藝術中心舉辦「古今書畫精品展」。	《藝術家》1996.09
1996	09.01 - 09.29，台北索卡藝術中心舉辦「崔開雙個展」。	《藝術家》1996.09
	09.01 - 09.29，台北索卡藝術中心舉辦「孫雲台個展」。	《藝術家》1996.09
	09.01 - 09.15，曾氏藝術廳舉辦「陳鎮山水畫展」。	《藝術家》1996.09
	09.01 - 09.30，晴山藝術中心舉辦「俄羅斯功勳畫家——賽別卡油畫個展」。	《藝術家》1996.09
	09.01 - 09.29，雅逸藝術中心舉辦「天官窯瓷器展——天目釉系」。	《藝術家》1996.09、雅逸藝術中心
	09.01 - 09.30，雅之林台南館舉辦「四週年慶暨阿波羅分館成立慶祝展」。	《藝術家》1996.09
	09.02 - 09.30，明生畫廊舉辦「歐洲版畫聯展」。	《藝術家》1996.09、明生畫廊
	09.02 - 09.30，八大畫廊舉辦「林顯宗、許東榮聯展」。	《藝術家》1996.09
	09.03 - 10.16，王家藝術中心舉辦「夏卡爾版畫展」。	《藝術家》1996.09
	09.03 - 10.16，王家藝術中心舉辦「丁紹光版畫展」。	《藝術家》1996.09
	09.05 - 09.22，積禪 50 藝術空間舉辦「蔡振文個展」。	《藝術家》1996.09
	09.05 - 09.22，積禪 50 藝術空間舉辦「林順雄個展」。	《藝術家》1996.09
	09.06 - 09.15，長流畫廊舉辦「亞洲十二位名家國際巡迴展」。	《藝術家》1996.09

年代	事件	資料來源
	09.06 - 09.15，積禪藝術中心舉辦「呂武林石雕展」。	《藝術家》1996.09
	09.06 - 10.05，家畫廊舉辦「線的力量──第二屆海內外現代素描展」。	《藝術家》1996.09、家畫廊
	09.06 - 09.30，富貴陶園舉辦「富貴陶園慶陶藝創作週年首展」。	《藝術家》1996.09
	09.07 - 09.22，首都藝術中心舉辦「好色之塗～王平油畫個展」。	首都藝術中心
	09.07 - 09.22，南畫廊舉辦「'96 秋花與果對話」。	南畫廊
	09.07 - 09.26，現代畫廊舉辦「青雲畫會資深畫家聯展」。	現代畫廊
	09.07 - 09.15，爵士攝影藝廊舉辦「王徵吉攝影展白羽野鳥天地」。	《藝術家》1996.09
	09.07 - 09.22，首都藝術中心舉辦「王平油畫個展」。	《藝術家》1996.09
	09.07 - 09.22，愛力根畫廊舉辦「雕塑欣賞會」。	《藝術家》1996.09
	09.07 - 09.22，帝門藝術中心舉辦「東方抽象賞析──蕭勤 VS 無極」。	《藝術家》1996.09
1996	09.07 - 09.22，好來藝術中心舉辦「東西版畫展」。	《藝術家》1996.09
	09.07 - 09.29，現代畫廊舉辦「鄭善禧、金大南陶藝創作展」。	《藝術家》1996.09
	09.07 - 09.29，名展藝術空間舉辦「女畫家聯展」。	《藝術家》1996.09
	09.07 - 09.29，雅逸藝術中心舉辦「走進祕境──孫見光、李昂、王現油畫展」。	《藝術家》1996.09、雅逸藝術中心
	09.07 - 09.29，天賦藝術中心舉辦「尚德周油畫展」。	《藝術家》1996.09
	09.07 - 09.28，錦繡藝術中心舉辦「劉國松藝術精選展」。	《藝術家》1996.09
	09.08 - 10.05，台北漢雅軒舉辦「台灣的繼承與展望──漢雅軒精選」。	《藝術家》1996.09
	09.08 - 09.21，長天藝坊舉辦「水墨畫油畫收藏展」。	《藝術家》1996.09
	09.09 - 09.30，隔山畫廊舉辦「中國當代雕塑家聯展」。	《藝術家》1996.09
	09.13 - 09.30，亞洲藝術中心舉辦「中青輩精英展」。	《藝術家》1996.09、亞洲藝術中心
	09.13 - 10.13，鶴軒藝術中心舉辦「陳正雄 '96 木雕個展」。	《藝術家》1996.09、《藝術家》1996.10、鶴軒藝術中心
	09.14 - 09.29，形而上畫廊舉辦「探險天地間──劉其偉畫展」。	形而上畫廊

年代	事件	資料來源
	09.14 - 10.06，首都藝術中心舉辦「羅平和 1996 油畫、版畫個展」。	《藝術家》1996.09
	09.14 - 09.30，飛元藝術中心舉辦「梁兆熙個展」。	《藝術家》1996.09
	09.14 - 10.06，帝門藝術中心舉辦「蕭文輝作品展」。	《藝術家》1996.09
	09.14 - 09.28，景陶坊舉辦「96 鄧惠芬陶作展」。	《藝術家》1996.09
	09.14 - 10.13，形而上畫廊舉辦「劉其偉畫展」。	《藝術家》1996.09、《藝術家》1996.10
	09.14 - 10.03，現代畫廊舉辦「楊鳴山個展」。	《藝術家》1996.09
	09.14 - 10.01，大未來畫廊舉辦「楊秋人油畫個展」。	《藝術家》1996.09
	09.14 - 09.29，萬應藝術中心舉辦「花間集——章德民、鄭線串、胡順成、林美美、翁崇彬、楊德文聯展」。	《藝術家》1996.09
	09.15 - 09.29，花蓮維納斯藝廊舉辦「本土畫家石版畫展」。	首都藝術中心
	09.15 - 10.06，帝門藝術中心舉辦「歐洲大師經典展」。	《藝術家》1996.09
	09.17 - 09.26，爵士攝影藝廊舉辦「長青攝影俱樂部聯展」。	《藝術家》1996.09
1996	09.17 - 09.29，曾氏藝術廳舉辦「張進勇創意山水畫展」。	《藝術家》1996.09
	09.18 - 10.02，積禪藝術中心舉辦「'96 普普陶展（陳威恩個展）」。	《藝術家》1996.09、《藝術家》1996.10
	09.20 - 10.06，台北敦煌藝術中心、敦煌藝術中心中友分部舉辦「中國第二代前輩油畫家系列——張自正個展」。	《藝術家》1996.09
	09.20 - 09.30，孟焦畫坊舉辦「吳望如版畫個展」。	《藝術家》1996.09
	09.21 - 10.13，真善美畫廊舉辦「朱銘現代畫個展——人間系列『三姑六婆』（多媒體）」。	《藝術家》1996.09
	09.21 - 10.06，現代畫廊舉辦「楊鳴山 96 油畫個展」。	現代畫廊
	09.21 - 09.29，誠品畫廊舉辦「Esprit『讓我看見你』白襯衫藝術創作展」。	《藝術家》1996.09
	09.21 - 10.09，台北攝影藝廊舉辦「楊文卿針孔攝影展 ——返璞歸『針』」。	《藝術家》1996.09、《藝術家》1996.10
	09.22 - 10.05，長天藝坊舉辦「名家書法展」。	《藝術家》1996.09
	09.26 - 10.13，積禪 50 藝術空間舉辦「徐畢華個展」。	《藝術家》1996.09、《藝術家》1996.10
	09.26 - 10.13，積禪 50 藝術空間舉辦「焦士太個展」。	《藝術家》1996.09、《藝術家》1996.10

1996

年代	事件	資料來源
	09.27 - 10.06，晴山藝術中心舉辦「中國、俄羅斯油畫展」。	《藝術家》1996.09
	09.28 - 10.20，龍門藝術中心舉辦「朱為白個展——破立展出」。	《藝術家》1996.10
	09.28 - 10.06，爵士攝影藝廊舉辦「謝安攝影展——快樂的台北人」。	《藝術家》1996.09
	09.28 - 10.20，誠品畫廊舉辦「連建興個展」。	《藝術家》1996.09、《藝術家》1996.10、誠品畫廊
	09.28 - 10.27，日升月鴻畫廊舉辦「圖像後現代——集體式的獨立情感」。	《藝術家》1996.10
	09.28 - 10.13，好來藝術中心舉辦「林佳鴻個展——天·地」。	《藝術家》1996.09
	10，達利藝術中心舉辦「李石樵版畫精品展」。	《藝術家》1996.10、《藝術家》1996.11
	10，南畫廊出版《真實一生：台灣前輩畫家的故事》。	南畫廊
	10，卡門國際藝術舉辦「代理系列二——舒傳曦畫展」。	《藝術家》1996.10
	10，北莊藝術舉辦「周春芽作品展」。	《藝術家》1996.10
	10，陶藝後援會於長春路展示中心舉辦「現代名家陶藝、畫作、雕塑展」。	《藝術家》1996.10
1996	10，陶藝後援會於台南館舉辦「現代陶藝名家新作展」。	《藝術家》1996.10
	10，琢璞藝術中心舉辦「壽山石特展」。	《藝術家》1995.10
	10，達利藝術中心舉辦「黎蘭油畫收藏展」。	《藝術家》1996.10、《藝術家》1996.11
	10，五千年藝術空間舉辦「洪政東作品展」。	《藝術家》1996.10
	10.01 - 10.30，明生畫廊舉辦「國外油畫版畫展」。	《藝術家》1996.10、明生畫廊
	10.01 - 10.31，哥德藝術中心舉辦「油畫小品展」。	《藝術家》1996.10
	10.01 - 10.31，哥德藝術中心舉辦「台灣油畫精品展」。	《藝術家》1996.10
	10.01 - 11.30，從雲軒舉辦「黃君璧大師百歲冥誕紀念展」。	《藝術家》1996.10、《藝術家》1996.11
	10.01 - 10.31，八大畫廊舉辦「張自正小型個展」。	《藝術家》1996.10
	10.01 - 10.31，八大畫廊舉辦「林顯宗、許東榮聯展」。	《藝術家》1996.10
	10.01 - 10.13，孟焦畫坊舉辦「吳遠山國畫珍品展」。	《藝術家》1996.10
	10.01 - 10.31，傳承藝術中心舉辦「傳承1996特別推薦展——陳向迅的花花世界」。	《藝術家》1996.10、傳承藝術中心
	10.01 - 10.30，晴山藝術中心舉辦「張文新油畫個展」。	《藝術家》1996.10

1996

年代	事件	資料來源
	10.01 - 10.31，雅逸藝術中心舉辦「天官窯瓷器展——天目釉系」。	《藝術家》1996.10
	10.01 - 10.31，名典藝術中心舉辦「小畫精品展」。	《藝術家》1996.10
	10.01 - 10.31，陶藝家的店舉辦「國際陶藝獎入賞者特展」。	《藝術家》1996.10
	10.03 - 10.19，帝門藝術教育基金會舉辦「連勝彥60書法回顧展」。	《藝術家》1996.10
	10.04 - 10.20，亞洲藝術中心舉辦「王銘顯首次陶瓷個展」。	亞洲藝術中心
	10.04 - 10.15，積禪藝術中心舉辦「范宜善、杜清祥、黃奕寰三人油畫聯展」。	《藝術家》1996.10
	10.05 - 11.03，阿波羅畫廊舉辦「林顯模油畫個展」。	《藝術家》1996.10、阿波羅畫廊
	10.05 - 10.31，長流畫廊舉辦「齊白石特展」。	《藝術家》1996.10
	10.05 - 10.14，名人畫廊舉辦「忘年祖孫聯展」。	《藝術家》1996.10
	10.05 - 11.02，皇冠藝文中心舉辦「陳希玲個展」。	《藝術家》1996.10
	10.05 - 10.27，誠品畫廊舉辦「誠品工園開幕首展——金屬物件四人展」。	《藝術家》1996.10、誠品畫廊
1996	10.05 - 10.27，清韵藝術中心舉辦「宓雄佛畫展」。	《藝術家》1996.10
	10.05 - 10.20，吉証畫廊舉辦「郭博修水彩、油畫個展」。	《藝術家》1996.10
	10.05 - 10.27，台北索卡藝術中心舉辦「孫雲台個展——印象‧陽光」。	《藝術家》1996.10
	10.05 - 10.27，台北索卡藝術中心舉辦「國際藝術博覽會預展」。	《藝術家》1996.10
	10.05 - 10.15，圓座藝術中心舉辦「昌世軍個展」。	《藝術家》1996.10
	10.05 - 10.27，名展藝術空間舉辦「郭明福水彩個展」。	《藝術家》1996.10
	10.05 - 10.27，彩田藝術空間舉辦「洪婷婷個展——最牽掛的思念」。	《藝術家》1996.10
	10.05 - 10.31，雅逸藝術中心舉辦「中青輩油畫特展」。	《藝術家》1996.10
	10.05 - 10.20，德鴻畫廊舉辦「吳超群逝世週年紀念展」。	《藝術家》1996.10、德鴻畫廊
	10.05 - 10.27，天賦藝術中心舉辦「楊鳴山油畫展」。	《藝術家》1996.10
	10.05 - 10.31，國際藝術中心舉辦「盧劭暐'96個展」。	《藝術家》1996.10
	10.05 - 10.27，藝術欣賞交流圖書館後院畫廊舉辦「吳士偉畫展」。	《藝術家》1996.10

年代	事件	資料來源
1996	10.06 - 11.06，迎曦坊咖啡畫廊舉辦「詹金水油畫個展」。	《藝術家》1996.10
	10.06 - 10.30，富貴陶園舉辦「陶藝六人展」。	《藝術家》1996.10
	10.08 - 10.27，名典藝術中心舉辦「郭維新個展」。	《藝術家》1996.10
	10.08 - 10.28，茉莉畫廊舉辦「楊培個展」。	《藝術家》1996.10
	10.08 - 10.28，茉莉畫廊舉辦「簡崇民個展」。	《藝術家》1996.10
	10.12 - 10.31，飛元藝術中心舉辦「熊秉明素描展」。	《藝術家》1996.10
	10.12 - 10.30，隔山畫廊舉辦「雕塑·中國——中國當代雕塑家聯展」。	《藝術家》1996.10
	10.12 - 10.21，立大藝術中心舉辦「陳美璇油畫首展」。	《藝術家》1996.10
	10.12 - 10.27，台北奕源莊畫廊舉辦「江啟明寶島之旅巡迴展」。	《藝術家》1996.10
	10.12 - 10.31，帝門藝術中心舉辦「潘朝森作品展——秋天的呢喃」。	《藝術家》1996.10
	10.12 - 10.27，帝門藝術中心舉辦「楊登雄、鄭建昌、蕭文輝作品聯展——樹的人文」。	《藝術家》1996.10
	10.12 - 11.03，家畫廊舉辦「1996 正在進行中的現代藝術」。	《藝術家》1996.10、家畫廊
	10.12 - 11.03，臻品藝術中心舉辦「繪畫考古學——後現代閱讀遊戲」。	《藝術家》1996.10
	10.12 - 10.26，景陶坊舉辦「巫漢青、林麗華陶藝雙人展」。	《藝術家》1996.10
	10.12 - 11.12，現代畫廊舉辦「世紀雕塑大師——阿曼 '96 新作展」。	《藝術家》1996.10、《藝術家》1996.11
	10.12 - 10.29，大未來畫廊舉辦「黃榮禧個展」。	《藝術家》1996.10
	10.12 - 10.30，台北攝影藝廊舉辦「江思賢攝影個展——三更擺渡」。	《藝術家》1996.10
	10.12 - 10.31，萬應藝術中心舉辦「彭自強水彩畫展」。	《藝術家》1996.10
	10.15 - 11.17，帝門藝術中心舉辦「TEXTER 作品展」。	《藝術家》1996.10、《藝術家》1996.11
	10.16 - 10.29，台北敦煌藝術中心舉辦「羅世長個展」。	《藝術家》1996.10
	10.16 - 10.29，敦煌藝術中心台中分部舉辦「中國前輩油畫系列——劉依聞個展」。	《藝術家》1996.10
	10.16 - 10.31，孟焦畫坊舉辦「李俊輝書畫展」。	《藝術家》1996.10
	10.17 - 11.17，鶴軒藝術中心、鶴軒藝廊長榮桂冠酒店分部舉辦「石雕四人展」。	《藝術家》1996.10、《藝術家》1996.11、鶴軒藝術中心

年代	事件	資料來源
	10.18 - 11.05，積禪藝術中心舉辦「林鴻銘油畫個展」。	《藝術家》1996.11
	10.19 - 11.03，東之畫廊舉辦「謝俊彥畫展『桃花源裡的四季魔幻心靈旅程』」。	東之畫廊
	10.19 - 10.28，台北漢雅軒舉辦「19 世紀歐洲古典油畫展」。	《藝術家》1996.10
	10.19 - 10.27，名人畫廊舉辦「范宜善油畫展」。	《藝術家》1996.10
	10.19 - 11.03，好來藝術中心舉辦「許月里個展——生命中的奼紫嫣紅」。	《藝術家》1996.10
	10.19 - 11.03，王家藝術中心舉辦「嚴建民水墨個展」。	《藝術家》1996.10
	10.19 - 10.31，采風藝術中心舉辦「賈啟文、楊德文、趙冠英聯展」。	《藝術家》1996.10
	10.20 - 11.10，長天藝坊舉辦「福建名家字畫展」。	《藝術家》1996.10
	10.23 - 11.05，首都藝術中心舉辦「梁志明、麥婉芬雙個展」。	《藝術家》1996.10
	10.25 - 10.27，加拿大溫哥華 烈治文仲夏夜之夢藝廊舉辦「第一代本土畫家珍藏石版畫展巡迴展 」。	首都藝術中心
	10.25 - 11.03，亞洲藝術中心舉辦「蘇憲法油畫個展」。	亞洲藝術中心
1996	10.26 - 11.24，形而上畫廊舉辦「陳其寬作品收藏展」。	形而上畫廊
	10.26 - 11.17，誠品畫廊舉辦「司徒強個展」。	《藝術家》1996.10、《藝術家》1996.11、誠品畫廊
	10.26 - 11.10，積禪 50 藝術空間舉辦「大陸畫家作品展——水與色的交融」。	《藝術家》1996.10、《藝術家》1996.11
	10.26 - 11.08，彩虹攝影藝廊舉辦「王連陞海底攝影個展」。	《藝術家》1996.10
	10.26 - 11.24，形而上畫廊舉辦「陳其寬作品收藏展」。	《藝術家》1996.10、《藝術家》1996.11
	11，陶藝後援會台南館舉辦「現代陶藝名家新作展」。	《藝術家》1996.11
	11，大未來畫廊舉辦「決瀾社文獻展」。	大未來林舍畫廊
	11，名冠藝術館舉辦「馬祖鄉情～陳合成水墨個展」。	名冠藝術館
	11.01 - 11.30，原鄉人藝術畫廊舉辦「名家油畫精品展」。	《藝術家》1996.11
	11.01 - 11.30，陶藝家的店舉辦「翁國禎、翁國珍陶藝聯展」。	《藝術家》1996.11
	11.01 - 11.29，明生畫廊舉辦「國內外油畫聯展」。	《藝術家》1996.11、明生畫廊
	11.01 - 11.17，南畫廊舉辦「廖德政個展——日升月落」。	南畫廊
	11.01 - 11.17，台北敦煌藝術中心、敦煌藝術中心台中分部舉辦「周大集油畫個展」。	《藝術家》1996.11

年代	事件	資料來源
	11.01 - 11.30，德元藝廊舉辦「德元藝廊成立 16 周年名家精品展」。	《藝術家》1996.11
	11.01 - 11.30，璞莊藝術中心舉辦「江兆申書畫收藏展」。	《藝術家》1996.11
	11.01 - 11.30，御殿畫廊舉辦「張德建油畫個展」。	《藝術家》1996.11
	11.01 - 11.30，名典藝術中心舉辦「鄭藝畫作品」。	《藝術家》1996.11
	11.02 - 11.17，首都藝術中心舉辦第一代本土畫家珍藏石版畫展巡迴展。	首都藝術中心
	11.02 - 11.30，長流畫廊舉辦「'96 國際藝術博覽會——彩墨精華特展」。	《藝術家》1996.11
	11.02 - 11.17，南畫廊舉辦「廖德政個展——日升月落」。	《藝術家》1996.11
	11.02 - 11.17，首都藝術中心舉辦「鄭福源油畫個展」。	《藝術家》1996.11
	11.02 - 11.10，孟焦畫坊舉辦「石青十年水墨創作展」。	《藝術家》1996.11
	11.02 - 11.24，台北索卡藝術中心舉辦「李超士個展」。	《藝術家》1996.11
	11.02 - 11.24，台北索卡藝術中心舉辦「中國油畫風貌大展」。	《藝術家》1996.11
1996	11.02 - 11.24，名展藝術空間舉辦「'60 年代中青畫家精品展」。	《藝術家》1996.11
	11.02 - 11.24，彩田藝術空間舉辦「法蘭‧魏雅台北個展」。	《藝術家》1996.11
	11.02 - 11.30，雅逸藝術中心舉辦「雅逸油畫精品展」。	《藝術家》1996.11
	11.02 - 11.20，台北攝影藝廊舉辦「林添福攝影展——邊塞烙影」。	《藝術家》1996.11
	11.02 - 11.23，錦繡藝術中心舉辦「陳茂隆書畫展」。	《藝術家》1996.11
	11.02 - 11.24，藝術欣賞交流圖書館後院畫廊舉辦「陳尚平攝影展」。	《藝術家》1996.11
	11.03 - 11.30，三石藝術中心舉辦「羅日煌西畫展」。	《藝術家》1996.11
	11.05 - 12.01，傳承藝術中心舉辦「朱紅 '96 精選展」。	《藝術家》1996.11、傳承藝術中心
	11.05 - 11.30，王家藝術中心舉辦「王家油畫精品展」。	《藝術家》1996.11
	11.07 - 11.24，帝門藝術中心舉辦「趙無極版畫展」。	《藝術家》1996.11
	11.08 - 12.08，鶴軒藝術桂冠分部舉辦「張弘奇陶瓷畫個展」。	《藝術家》1996.12

年代	事件	資料來源
	11.08 - 11.17，亞洲藝術中心舉辦「林緝光個展」。	《藝術家》1996.10
	11.08 - 11.29，串門藝術學苑舉辦「安瑟・亞當斯攝影展」。	《藝術家》1996.11
	11.08 - 12.80，鶴軒藝術本部、鶴軒藝術中心台中桂冠店舉辦「張弘奇陶瓷畫個展」。	《藝術家》1996.12、鶴軒藝術中心
	11.08 - 11.28，茉莉畫廊舉辦「宓雄佛畫展」。	《藝術家》1996.11
	11.09 - 11.17，爵士攝影藝廊舉辦「李金邨蜻蜓攝影展」。	《藝術家》1996.11
	11.09 - 11.23，首都藝術中心舉辦「虞曾富美個展」。	《藝術家》1996.11
	11.09 - 12.14，皇冠藝文中心舉辦「藝術雜家——廖未林」。	《藝術家》1996.11
	11.09 - 11.20，印象畫廊當代藝術館舉辦「印象畫廊 PART II 開幕展」。	《藝術家》1996.11
	11.09 - 11.17，台北奕源莊畫廊舉辦「林宏基油畫個展」。	《藝術家》1996.11
	11.09 - 11.23，帝門藝術中心舉辦「巴黎畫派精品展——夏卡爾、弗拉曼克、畢費展」。	《藝術家》1996.11
	11.09 - 11.26，積禪藝術中心舉辦「洪進貴陶藝個展」。	《藝術家》1996.11
1996	11.09 - 12.01，家畫廊舉辦「陳張莉個展」。	《藝術家》1996.11、家畫廊
	11.09 - 12.01，臻品藝術中心舉辦「臻品藝術家十力出擊」。	《藝術家》1996.11
	11.09 - 11.24，好來藝術中心舉辦「劉洋哲個展」。	《藝術家》1996.11
	11.09 - 11.23，景陶坊舉辦「館藏精品展」。	《藝術家》1996.11
	11.09 - 11.24，德鴻畫廊舉辦「王美美油畫個展」。	《藝術家》1996.11
	11.09 - 12.01，名冠藝術館舉辦「陳合成國畫展」。	《藝術家》1996.11
	11.09 - 11.30，萬應藝術中心舉辦「亞太地區水彩特展」。	《藝術家》1996.11
	11.14 - 12.01，積禪 50 藝術空間舉辦「五月東方・現代情」。	《藝術家》1996.11、《藝術家》1996.12
	11.14 - 12.01，清韵藝術中心舉辦「煙雲供養——顧媚畫展」。	《藝術家》1996.11
	11.15 - 11.30，東之畫廊舉辦「趙國宗瓷畫展」。	《藝術家》1996.10、東之畫廊
	11.16 - 12.01，愛力根畫廊舉辦「邱亞才個展——彩繪雅儒」。	《藝術家》1996.11、愛力根畫廊
	11.16 - 11.24，哥德藝術中心舉辦「哥德藝術特價回饋典藏展」。	《藝術家》1996.11

年代	事件	資料來源
	11.16 - 11.30，普及畫市舉辦「小山修畫展」。	《藝術家》1996.11
	11.16 - 12.01，景薰樓藝文空間舉辦「西洋典藏藝術家飾精品展」。	《藝術家》1996.11
	11.16 - 12.01，景薰樓藝文空間舉辦「趙宗冠、唐雙鳳伉儷油畫、膠彩畫聯展」。	《藝術家》1996.11
	11.19 - 11.28，爵士攝影藝廊舉辦「黃東焜黑白紅外線攝影展」。	《藝術家》1996.11
	11.20 - 11.24，亞洲藝術中心在台北藝博會主打楊三郎曠世巨作千萬名畫《海景之王》。	亞洲藝術中心
	11.22 - 12.08，帝門藝術中心舉辦「黑色會——解讀黑色美學」。	《藝術家》1996.11、《藝術家》1996.12
	11.23 - 12.11，台北攝影藝廊舉辦「詹問天海洋攝影展」。	《藝術家》1996.12
	11.23 - 12.08，真善美畫廊舉辦「張佳婷油畫個展」。	《藝術家》1996.11、《藝術家》1996.12
	11.23 - 12.15，國際藝術中心舉辦「謝介夫油畫個展」。	《藝術家》1996.12
	11.27 - 12.08，台北敦煌藝術中心舉辦「白丰中個展——四季折折」。	《藝術家》1996.11、《藝術家》1996.12
	11.29 - 12.03，積禪藝術中心舉辦「鎏金佛像展」。	《藝術家》1996.11、《藝術家》1996.12
1996	11.30 - 12.22，形而上畫廊舉辦「上善若水」。	形而上畫廊
	11.30 - 12.08，爵士攝影藝廊舉辦「蕭國坤寒蟬攝影展」。	《藝術家》1996.11
	11.30 - 12.22，誠品畫廊舉辦「夏陽個展」。	《藝術家》1996.11、《藝術家》1996.12、誠品畫廊
	11.30 - 12.30，世代藝術中心舉辦「謝毓文三國誌銅鑄雕塑作品展」。	《藝術家》1996.11、《藝術家》1996.12
	11.30 - 12.22，形而上畫廊舉辦「上善若水——油畫聯展」。	《藝術家》1996.12
	11.30 - 12.29，名展藝術空間舉辦「台灣美術 123 三週年展」。	《藝術家》1996.11、《藝術家》1996.12
	11.30 - 12.08，彩田藝術空間舉辦「黛文個展」。	《藝術家》1996.11、《藝術家》1996.12
	12，陶藝後援會長春路展示中心舉辦「現代名家陶藝、畫作、雕塑新作展」。	《藝術家》1996.11
	12.01 - 12.31，北莊藝術舉辦「湯集祥作品」。	《藝術家》1996.12
	12.01 - 12.31，五千年藝術空間舉辦「李金明、雷坦作品展」。	《藝術家》1996.12
	12.01 - 12.31，現代畫廊舉辦「詹金水、黃海雲、佐藤公聰、藍榮賢四人聯展」。	《藝術家》1996.12
	12.01 - 12.31，陶藝家的店舉辦「陶藝家的小小聯展」。	《藝術家》1996.12

年代	事件	資料來源
	12.01 - 12.30，德元藝廊舉辦「德元藝廊十六週年名家精選特展」。	《藝術家》1996.12
	12.01 - 12.30，八大畫廊舉辦「陳來興個展」。	《藝術家》1996.12
	12.01 - 12.30，八大畫廊舉辦「林顯宗、許東榮聯展」。	《藝術家》1996.12
	12.01 - 12.15，孟焦畫坊舉辦「茶禪一味──（1）黃金陵書畫展」。	《藝術家》1996.12
	12.01 - 12.15，孟焦畫坊舉辦「茶禪一味──（2）蔡忠南陶展」。	《藝術家》1996.12
	12.01 - 12.31，璞莊藝術中心舉辦「江兆申書畫收藏展」。	《藝術家》1996.12
	12.01 - 12.29，台北索卡藝術中心舉辦「歲末回饋展」。	《藝術家》1996.12
	12.01 - 12.31，開元畫廊舉辦「名家字畫、中西名畫展」。	《藝術家》1996.12
	12.01 - 12.31，雅逸藝術中心舉辦「（1）三週年慶──雅逸代理名家精品展」。	《藝術家》1996.12、雅逸藝術中心
	12.01 - 12.31，雅逸藝術中心舉辦「（2）天官窯瓷器精品展」。	《藝術家》1996.12
	12.02 - 12.31，明生畫廊舉辦「版畫收藏展」。	《藝術家》1996.12、明生畫廊
1996	12.02 - 12.30，三石藝術中心舉辦「王菁華水彩畫展」。	《藝術家》1996.12
	12.03 - 12.22，東之畫廊舉辦「中日韓名家特展──跨出國際『共生、共容』」。	東之畫廊
	12.03 - 12.31，長流畫廊舉辦「海上派巨匠──吳昌碩、王一亭書畫展」。	《藝術家》1996.12
	12.05 - 12.14，積禪藝術中心舉辦「韓勝祥個展──恆春之美」。	《藝術家》1996.12
	12.06 - 12.15，亞洲藝術中心舉辦「何肇衢精品收藏展」。	《藝術家》1996.12、亞洲藝術中心
	12.06 - 12.30，富貴陶園舉辦「茶、花、香生活陶藝聯展」。	《藝術家》1996.12
	12.07 - 12.29，台北漢雅軒舉辦「許雨仁個展」。	《藝術家》1996.12
	12.07 - 12.23，首都藝術中心舉辦「劉其偉十二生肖石版畫展」。	《藝術家》1996.12
	12.07 - 12.22，飛元藝術中心舉辦「蘇國慶個展」。	《藝術家》1996.12
	12.07 - 12.15，立大藝術中心舉辦「黃來鐸油畫展」。	《藝術家》1996.12
	12.07 - 01.18，帝門藝術教育基金會舉辦「蕭勤個展」。	《藝術家》1996.12、《藝術家》1997.01
	12.07 - 12.20，彩虹攝影藝廊舉辦「林義芬攝影個展」。	《藝術家》1996.12

1996

年代	事件	資料來源
	12.07，馬來西亞集珍莊舉辦「中國新水墨的領航者——新浙派」。	傳承藝術中心
	12.07 - 12.29，臻品藝術中心舉辦「洪天宇風景畫展」。	《藝術家》1996.12
	12.07 - 12.15，吉証畫廊舉辦「陳立身油畫展」。	《藝術家》1996.12
	12.07 - 12.21，景陶坊舉辦「盛裝——盤的舞台專題展」。	《藝術家》1996.12
	12.07 - 12.24，大未來畫廊舉辦郭振昌「1995-96 記事」個展。	《藝術家》1996.12
	12.07 - 12.29，尊彩藝術中心舉辦「賴哲祥雕塑個展」。	《藝術家》1996.12、尊彩藝術中心
	12.07 - 12.22，德鴻畫廊舉辦「李約翰油畫個展」。	《藝術家》1996.12
	12.07 - 12.29，天賦藝術中心舉辦「庫茲明油畫展」。	《藝術家》1996.12
	12.07 - 12.28，名冠藝術館舉辦「金哲夫油畫展」。	《藝術家》1996.12、名冠藝術館
	12.07 - 01.02，鶴軒藝術本部、鶴軒藝術中心台中桂冠店舉辦「鹿港木雕新銳三人展」。	《藝術家》1996.12
1996	12.07 - 12.15，萬應藝術中心舉辦「廖本生油畫展」。	《藝術家》1996.12
	12.08 - 12.29，藝術欣賞交流圖書館後院畫廊舉辦「張蒼松攝影展」。	《藝術家》1996.12
	12.09 - 12.25，梵藝術中心舉辦「台灣美術典藏展」。	《藝術家》1996.12
	12.14 - 01.15，台北攝影藝廊舉辦「薩巴斯提奧．薩爾加多報導攝影大師原作展」。	《藝術家》1996.12、《藝術家》1997.01
	12.14 - 01.05，首都藝術中心舉辦「侯祿作品展——山水的迷思」。	《藝術家》1996.12
	12.14 - 01.12，積禪 50 藝術空間舉辦「王興道個展——台灣生態系列」。	《藝術家》1996.12、《藝術家》1997.01
	12.14 - 01.05，家畫廊舉辦「楊成愿個展——台灣近代建築時空」。	《藝術家》1996.12、家畫廊
	12.14 - 12.29，清韵藝術中心舉辦「曾允執畫展——江山深秀」。	《藝術家》1996.12
	12.14 - 01.10，日升月鴻畫廊舉辦「圖像後現代——集體式的獨立情感」。	《藝術家》1996.12
	12.14 - 12.29，好來藝術中心舉辦「郭明賢個展——雲無心以岫」。	《藝術家》1996.12
	12.14 - 12.22，翡冷翠藝術中心舉辦「生態藝術展」。	《藝術家》1996.12

年代	事件	資料來源
	12.14 - 12.28，中銘藝術中心舉辦「老幫派——笨鳥藝術15週年聯展」。	《藝術家》1996.12
	12.18 - 12.31，立大藝術中心舉辦「許輝煌個展」。	《藝術家》1996.12
	12.18 - 12.29，孟焦畫坊舉辦「黃緯中書法展」。	《藝術家》1996.12
	12.18 - 12.29，孟焦畫坊舉辦「林文昭水墨展」。	《藝術家》1996.12
	12.20 - 01.05，帝門藝術教育基金會舉辦「黑色會——解讀黑色美學」。	《藝術家》1996.12
	12.21 - 01.02，新生畫廊舉辦「劉滌卉五嶽畫展」。	《藝術家》1996.12
	12.21 - 12.31，印象畫廊舉辦「向前輩美術家致敬」。	《藝術家》1996.12
	12.21 - 12.31，印象畫廊當代藝術館舉辦「台灣的新興潮流——楊茂林、吳天章、陸先銘三人聯展」。	《藝術家》1996.12
	12.21 - 12.31，逸清藝術中心舉辦「說故事」陶藝展。	《藝術家》1996.12
	12.21 - 01.03，東亞畫廊舉辦「李連榮油畫首展」。	《藝術家》1996.12
1996	12.21 - 01.05，萬應藝術中心舉辦「楊年發個展」。	《藝術家》1996.12
	12.21 - 01.10，錦繡藝術中心舉辦「林進忠國畫近作展」。	《藝術家》1996.12、《藝術家》1997.01
	12.24 - 01.05，彩田藝術空間舉辦「陳朝寶'96佛畫新作展」。	《藝術家》1996.12、《藝術家》1997.01
	12.25 - 01.05，亞洲藝術中心舉辦「楊興生精品收藏展」。	《藝術家》1996.12、亞洲藝術中心
	12.25 - 01.26，王家藝術中心舉辦「趙占鰲個展」。	《藝術家》1997.01
	12.28 - 01.18，愛力根畫廊舉辦「黃楫個展」。	《藝術家》1996.12、愛力根畫廊
	12.28 - 01.19，東之畫廊舉辦「台展三少年——陳進、林玉山、郭雪湖聯展」。	《藝術家》1996.12、《藝術家》1997.01
	12.28 - 01.26，誠品畫廊舉辦「陳世明個展」。	《藝術家》1997.01、誠品畫廊
	12.28 - 01.31，新生態藝術環境舉辦「李明則'96——台灣頭、台灣尾」。	《藝術家》1996.01
	12.28 - 01.11，德鴻畫廊舉辦「章德民油畫新作展」。	《藝術家》1996.12
	12.31 - 02.02，雅之林台北阿波羅分館、雅之林台南館舉辦「畢永祥個展」。	《藝術家》1997.01

1996

年代	事件	資料來源
	形而上畫廊舉辦「張堂庫——虛實方界」。	《台灣畫廊導覽》、《中國文物世界》，148期（1997.12），頁136-142。
	傳承藝術中心在美國華盛頓舉辦「1997 朱紅個展」。	傳承藝術中心
	傳承藝術中心在新竹舉辦「1997 竹塹國際玻璃藝術節」。	傳承藝術中心
	傳承藝術中心在台北、新竹舉辦「中國新水墨的領航者——新浙派1997精品展」。	傳承藝術中心
	臻品藝術中心舉辦「有限良品——精版藝術X檔案」。	臻品藝術中心
	臻品藝術中心舉辦臻品七週年「堅持與延續」。	臻品藝術中心
	天賦藝術中心舉辦「陳衍寧油畫展」。	《台灣畫廊導覽》、《中國文物世界》，146期（1997.10），頁120-127。
	01，大未來畫廊舉辦「墨采：林風眠、關良紙上作品展」。	大未來林舍畫廊
	01.01 - 01.31，陶藝家的店舉辦「唐彥忍、史嘉祥、吳金維、謝嘉亨陶藝聯展」。	《藝術家》1997.01
1997	01.01 - 02.05，長流畫廊舉辦「名家書畫迎春特展」。	《藝術家》1997.01
	01.01 - 01.31，真善美畫廊舉辦「藝術精品展」。	《藝術家》1997.01
	01.01 - 01.12，台北敦煌藝術中心舉辦「郭雅眉陶藝個展」。	《藝術家》1997.01
	01.01 - 01.12，台北敦煌藝術中心舉辦「洪江波膠彩個展」。	《藝術家》1997.01
	01.01 - 01.12，敦煌藝術中心台中分部舉辦「流金歲月——蔣勳、席慕蓉聯展」。	《藝術家》1997.01
	01.01 - 01.19，名人畫廊舉辦「胡淑英個展」。	《藝術家》1997.01
	01.01 - 01.31，哥德藝術中心舉辦「前輩、中堅輩聯展」。	《藝術家》1997.01
	01.01 - 01.30，德元藝廊舉辦「德元珍藏名家精品展」。	《藝術家》1997.01
	01.01 - 01.31，八大畫廊舉辦「林顯宗與名家油畫聯展」。	《藝術家》1997.01
	01.01 - 01.19，誠品畫廊舉辦「林國承小品盆栽藝術展——冬樹之旅」。	《藝術家》1997.01、誠品畫廊
	01.01 - 01.31，吉証畫廊舉辦「吉証畫廊八週年慶」。	《藝術家》1997.01
	01.01 - 01.15，好來藝術中心舉辦「曾培堯的兩個女兒——曾鈺慧、曾鈺娟聯展」。	《藝術家》1997.01

年代	事件	資料來源
	01.01 - 01.31，御殿畫廊舉辦「邊秉貴特展」。	《藝術家》1997.01
	01.01 - 01.31，現代畫廊舉辦「洪瑞麟紀念展」。	《藝術家》1997.01
	01.01 - 01.30，尊彩藝術中心舉辦「陳景容精品收藏展」。	《藝術家》1997.01
	01.01 - 01.30，晴山藝術中心舉辦「俄羅斯印象油畫展」。	《藝術家》1997.01
	01.01 - 01.31，開元畫廊舉辦「石安——鄉懷水彩畫展」。	《藝術家》1997.01
	01.01 - 01.20，名冠藝術館舉辦「陳慶良的人物泥塑——台灣陶」。	《藝術家》1997.01、名冠藝術館
	01.01 - 01.19，宅九藝術中心舉辦「宅九新象九人展——來自滬尾的藝術」。	《藝術家》1997.01
	01.01 - 01.31，三石藝術中心舉辦「洪志銘現代畫展」。	《藝術家》1997.01
	01.02 - 01.15，孟焦畫坊舉辦「王太田彩墨展」。	《藝術家》1997.01
	01.02 - 01.29，鶴軒藝廊河北本部舉辦「黃石元木雕展」。	《藝術家》1997.01、鶴軒藝術中心
1997	01.03 - 01.19，原鄉人藝術畫廊舉辦「中國當代藝術大師聯展」。	《藝術家》1997.01
	01.03 - 01.31，明生畫廊舉辦「名家精品展」。	《藝術家》1997.01、明生畫廊
	01.03 - 02.27，名人畫廊舉辦「林冠瑛、黃祥華、林美智油畫聯展」。	《藝術家》1997.01
	01.03 - 01.31，長天藝坊舉辦「長天收藏字畫及石章展」。	《藝術家》1997.01
	01.04 - 01.26，龍門藝術中心舉辦「杜婷婷個展——玄野」。	《藝術家》1997.01
	01.04 - 02.02，飛元藝術中心舉辦「寫實繪畫面面觀」。	《藝術家》1997.01
	01.04 - 01.31，八大畫廊舉辦「許東榮油畫、雕刻個展」。	《藝術家》1997.01、八大畫廊
	01.04 - 02.23，臻品藝術中心舉辦「黃銘哲個展——世紀末的亂流」。	《藝術家》1997.01、《藝術家》1997.02
	01.04 - 01.25，景陶坊舉辦「陶之有禮」。	《藝術家》1997.01
	01.04 - 01.26，名展藝術空間舉辦「歲末迎新小品展」。	《藝術家》1997.01
	01.04 - 01.31，雅逸藝術中心舉辦「自然之頌——中國名家油畫展」。	《藝術家》1997.01、雅逸藝術中心
	01.04 - 01.26，天賦藝術中心舉辦「楊鳴山油畫風景小品展」。	《藝術家》1997.01

年代	事件	資料來源
1997	01.07 - 01.26，南畫廊舉辦「1997 零號集錦」。	南畫廊
	01.07 - 01.26，名典藝術中心舉辦「胡復金油畫展」。	《藝術家》1997.01
	01.08 - 01.22，彩田藝術空間舉辦「羅蘭・佛雷森的潑墨式唐卡繪畫藝術」。	《藝術家》1997.01
	01.08 - 01.28，茉莉畫廊舉辦「尚德周油畫展」。	《藝術家》1997.01
	01.09 - 02.02，清韵藝術中心舉辦「朱活泉書展」。	《藝術家》1997.01
	01.10 - 01.31，東亞畫廊舉辦「王愷油畫展」。	《藝術家》1997.01
	01.11 - 01.19，首都藝術中心舉辦「牛轉乾坤——陳東元水彩個展」。	首都藝術中心
	01.11 - 01.29，台北漢雅軒舉辦「顏炬榮新作陶展」。	《藝術家》1997.01
	01.11 - 01.31，亞洲藝術中心舉辦「台灣本土前輩畫家 VS 歐洲印象派大師」。	《藝術家》1997.01、亞洲藝術中心
	01.11 - 01.19，首都藝術中心舉辦陳東元水彩個展——牛」轉乾坤。	《藝術家》1997.01
	01.11 - 02.05，首都藝術中心舉辦「小畫大展」。	《藝術家》1997.01
	01.11 - 02.06，家畫廊舉辦「葉子奇個展——走過風景的心情」。	《藝術家》1997.01、家畫廊
	01.11 - 01.26，形而上畫廊舉辦「牛年快樂」特展。	《藝術家》1997.01
	01.11 - 02.02，台北索卡藝術中心舉辦「歲末小品油畫回饋展」。	《藝術家》1997.01
	01.11 - 02.02，台北索卡藝術中心舉辦「中國第一代留歐油畫家展」。	《藝術家》1997.01
	01.11 - 01.28，大未來畫廊舉辦「陳國強『三件近作』」個展」。	《藝術家》1997.01
	01.11 - 01.29，萬應藝術中心舉辦「胡順成油畫個展」。	《藝術家》1997.01
	01.15 - 02.07，台北敦煌藝術中心舉辦「中國前輩油畫家印象派油畫主題展」。	《藝術家》1997.02
	01.16 - 01.30，台北敦煌藝術中心舉辦「蕭進興彩墨個展」。	《藝術家》1997.01
	01.16 - 02.02，積禪 50 藝術空間舉辦「陳朝寶 '96 創作新作展」。	《藝術家》1997.01、《藝術家》1997.02
	01.16 - 03.02，積禪 50 藝術空間舉辦「新春・印象——小品與牛的聯歡」。	《藝術家》1997.02、《藝術家》1997.03
	01.16 - 01.30，鶴軒藝廊長榮桂冠酒店分部舉辦「牛年特展」。	《藝術家》1997.01

1997

年代	事件	資料來源
	01.17 - 01.30，孟焦畫坊舉辦「王北岳書法篆刻展」。	《藝術家》1997.01
	01.18 - 01.30，東之畫廊舉辦「台展三少年特展」。	東之畫廊
	01.18 - 01.28，印象畫廊舉辦「陳景容油畫個展」。	《藝術家》1997.01
	01.18 - 01.28，印象畫廊當代藝術館舉辦「李民中油畫個展 V」。	《藝術家》1997.01
	01.18 - 01.30，東之畫廊舉辦「鄧亦農油畫展」。	《藝術家》1997.01
	01.18 - 01.31，日升月鴻畫廊舉辦「台灣前輩畫家精品展」。	《藝術家》1997.01
	01.18 - 02.02，好來藝術中心舉辦「洪秀敏個展」。	《藝術家》1997.01
	01.18 - 02.02，德鴻畫廊舉辦「葉繁榮油畫個展」。	《藝術家》1997.01
	01.18 - 02.05，台北攝影藝廊舉辦「林壽鎰攝影展」。	《藝術家》1997.01、《藝術家》1997.02
	01.21 - 02.05，名人畫廊舉辦「陳義徹個展」。	《藝術家》1997.01、《藝術家》1997.02
1997	01.24 - 02.23，宅九藝術中心舉辦「台灣・牛——小品油畫、立體雕塑聯展」。	《藝術家》1997.02
	01.25 - 02.02，立大藝術中心舉辦「洪寧油畫首展」。	《藝術家》1997.02
	02，新生態藝術環境舉辦「第一屆台南市環境藝術節」。	《藝術家》1997.02
	02.01 - 02.15，加拿大溫哥華現代生活藝術列治統一廣場舉辦「『第一代本土畫家珍藏石版畫展』巡迴展」。	首都藝術中心
	02.01 - 02.27，陶藝家的店舉辦「洪進貴陶藝個展」。	《藝術家》1997.02
	02.01 - 02.28，台北敦煌藝術中心、敦煌藝術中心台中分部舉辦「非常藝術——藝術家與非藝術家的陶瓷世界」。	《藝術家》1997.02
	02.01 - 02.28，日升月鴻畫廊舉辦「前輩畫家典藏展」。	《藝術家》1997.02
	02.01 - 02.16，長天藝坊舉辦「水墨畫及芙蓉石章展」。	《藝術家》1997.02
	02.01 - 02.28，御殿畫廊舉辦「張世範油畫個展」。	《藝術家》1997.02
	02.01 - 03.02，名展藝術空間舉辦「拍賣會名家精品展〈I〉」。	《藝術家》1997.02
	02.01 - 02.28，尊彩藝術中心舉辦「前輩畫家精品展」。	《藝術家》1997.02
	02.01 - 02.28，晴山藝術中心舉辦「俄羅斯印象現實主義油畫展——靜物篇」。	《藝術家》1997.02

年代	事件	資料來源
1997	02.01 - 02.28，雅逸藝術中心舉辦「迎春小品油畫展——張中信、李連文、任傅之」。	《藝術家》1997.02、雅逸藝術中心
	02.01 - 02.28，雅逸藝術中心舉辦「天官窯生活藝術瓷器展」。	《藝術家》1997.02
	02.01 - 02.25，名冠藝術館舉辦「李登勝迎春水墨個展」。	《藝術家》1997.02、名冠藝術館
	02.01 - 02.28，三石藝術中心舉辦「譚文西國畫義賣展」。	《藝術家》1997.02
	02.01 - 02.28，富貴陶園舉辦「蕭任能陶藝首展」。	《藝術家》1997.02
	02.01 - 02.23，藝術欣賞交流圖書館後院畫廊舉辦「何晃岳創空間展」。	《藝術家》1997.02
	02.02 - 02.28，東亞畫廊舉辦「許宜家畫展」。	《藝術家》1997.02
	02.03 - 02.28，明生畫廊舉辦「當代版畫展」。	《藝術家》1997.02、明生畫廊
	02.07 - 02.22，景陶坊舉辦「廖天照石壺、石雕展」。	《藝術家》1997.02
	02.10 - 02.28，德元藝廊舉辦「朱屺瞻花卉遺作展」。	《藝術家》1997.02
	02.11 - 02.23，名人畫廊舉辦「楊淑惠個展」。	《藝術家》1997.02
	02.12 - 02.28，長流畫廊舉辦「楊善深書畫精品展」。	《藝術家》1997.02
	02.13 - 03.09，天賦藝術中心舉辦「冉茂芹作品欣賞」。	《藝術家》1997.02
	02.14 - 03.28，八大畫廊舉辦「許東榮油畫雕刻作品展」。	八大畫廊
	02.14 - 03.28，八大畫廊舉辦「林之助膠彩畫大師難得一見之珍品」。	八大畫廊
	02.14 - 03.28，八大畫廊舉辦「張自正油畫展、林之助膠彩畫展、許東榮油畫、雕刻展」。	《藝術家》1997.03
	02.14 - 03.09，積禪 50 藝術空間舉辦「黃炎山水彩畫展」。	《藝術家》1997.02、《藝術家》1997.03
	02.15 - 02.28，台北漢雅軒舉辦「犇騰——漢雅軒代理藝術家新春聯展」。	《藝術家》1997.02
	02.15 - 03.05，首都藝術中心舉辦「台灣彩墨聯展」。	《藝術家》1997.02
	02.15 - 07.31，八大畫廊舉辦「林顯宗、許東榮聯展」。	《藝術家》1997.02、《藝術家》1997.03、《藝術家》1997.04、《藝術家》1997.05、《藝術家》1997.06、《藝術家》1997.07

年代	事件	資料來源
	02.15 - 03.28，八大畫廊舉辦「大陸名家聯展」。	《藝術家》1997.02、《藝術家》1997.03
	02.15 - 03.09，誠品畫廊舉辦「誠品 '97 小型雕塑聯展」。	《藝術家》1997.02、《藝術家》1997.03、誠品畫廊
	02.15 - 02.23，家畫廊舉辦「常態展」。	《藝術家》1997.02、家畫廊
	02.15 - 02.28，台北索卡藝術中心舉辦「經紀畫家聯展」。	《藝術家》1997.02
	02.15 - 02.28，大未來畫廊舉辦「常態展」。	《藝術家》1997.02
	02.15 - 03.05，台北攝影藝廊舉辦「黃金樹攝影展──天鵝之歌」。	《藝術家》1997.02
	02.15 - 03.02，格爾藝術經紀顧問公司舉辦「崔開璽油畫個展」。	《藝術家》1997.03
	02.15 - 03.23，雅之林台北阿波羅分館舉辦「劉東瀛工筆花鳥個展」。	《藝術家》1997.03
	02.15 - 02.28，錦繡藝術中心舉辦「錦繡精品集」。	《藝術家》1997.02
1997	02.16 - 02.28，孟焦畫坊舉辦「丁丑新春特展」。	《藝術家》1997.02
	02.17 - 02.28，隔山畫廊舉辦「中國當代雕塑家聯展」。	《藝術家》1997.02、《藝術家》1997.03
	02.18 - 02.28，長天藝坊舉辦「名家書法展」。	《藝術家》1997.02
	02.20 - 03.05，敦煌藝術中心台中分部舉辦「蕭進興個展」。	《藝術家》1997.02
	02.21 - 03.23，形而上畫廊舉辦「牛年快樂展」。	《藝術家》1997.02、《藝術家》1997.03
	02.21 - 03.02，萬應藝術中心舉辦「陳介一個展」。	《藝術家》1997.02
	02.22 - 03.22，帝門藝術教育基金會舉辦「涂英明個展」。	《藝術家》1997.03
	02.22 - 03.16，走馬瀨田園藝廊舉辦「八十五年台南縣美術家作品聯展巡迴展」。	《藝術家》1997.02
	02.22 - 03.09，景薰樓藝文空間舉辦「林素舟 '97 油畫個展」。	《藝術家》1997.02
	02.25 - 03.09，名人畫廊舉辦「周賢玉個展」。	《藝術家》1997.02
	03，開元畫廊舉辦「春暖花開──花鳥特展」。	《藝術家》1997.03

年代	事件	資料來源
	03，鶴軒藝術中心台中桂冠店舉辦「林淵木‧石‧畫大展」。	鶴軒藝術中心
	03.01 - 03.16，原鄉人藝術畫廊舉辦「台灣油畫精品展」。	《藝術家》1997.03
	03.01 - 03.19，長流畫廊舉辦「台灣彩墨精選特展」。	《藝術家》1997.03
	03.01 - 04.27，龍門藝術中心舉辦「大畫展——金昌烈、莊喆、盧明德三人聯展」。	《藝術家》1997.03、《藝術家》1997.04
	03.01 - 03.12，亞洲藝術中心舉辦「李永裕油畫個展」。	亞洲藝術中心
	03.01 - 03.31，印象畫廊、印象畫廊當代藝術館舉辦「印象油畫精品展」。	《藝術家》1997.03
	03.01 - 03.31，哥德藝術中心舉辦「名家精品展」。	《藝術家》1997.03
	03.01 - 03.31，傳承藝術中心舉辦「新浙派'97 精品展」。	《藝術家》1997.03、傳承藝術中心
	03.01 - 03.31，傳承藝術中心舉辦「楊興生新作欣賞展」。	《藝術家》1997.03
	03.01 - 03.30，臻品藝術中心舉辦「擬象與寓言」。	《藝術家》1997.03
	03.01 - 03.31，日升月鴻畫廊舉辦「見證璀璨明光——前輩畫家典藏展」。	《藝術家》1997.03
1997	03.01 - 03.30，王家藝術中心舉辦「汪稼華個展」。	《藝術家》1997.02
	03.01 - 03.16，長天藝坊舉辦「水墨字畫及芙蓉石章雕件展」。	《藝術家》1997.03
	03.01 - 03.31，御殿畫廊舉辦「何重禮、鄧淑民夫婦油畫聯展」。	《藝術家》1997.03
	03.01 - 03.31，彩田藝術空間舉辦「劉耿一個展」。	《藝術家》1997.03
	03.01 - 03.31，朝代世界藝術有限公司舉辦「吳湘雲精品介紹展」。	《藝術家》1997.03
	03.01 - 03.31，朝代世界藝術有限公司舉辦「楊興生新作欣賞展」。	《藝術家》1997.03
	03.01 - 03.15，雅逸藝術中心舉辦「林金標油畫展」。	《藝術家》1997.03、雅逸藝術中心
	03.01 - 03.31，雅逸藝術中心舉辦「天官窯生活藝術瓷器展」。	《藝術家》1997.03
	03.02 - 03.30，藝術欣賞交流圖書館後院畫廊舉辦「蔣安畫展」。	《藝術家》1997.03
	03.03 - 03.31，明生畫廊舉辦「歐洲版畫精品展」。	《藝術家》1997.03、明生畫廊
	03.06 - 03.16，東之畫廊舉辦「鄧亦農畫展『黃金歲月』」。	東之畫廊

年代	事件	資料來源
	03.06 - 03.16，東之畫廊舉辦「美術館巡禮──黃崑瑝畫展」。	《藝術家》1997.03
	03.06 - 03.30，孟焦畫坊舉辦「新春印石雅集──竹林篆刻展」。	《藝術家》1997.03
	03.07 - 03.30，宅九藝術中心舉辦「蔡獻友個展──世界的原始」。	《藝術家》1997.03
	03.08 - 03.30，台北奕源莊畫廊舉辦「沈辯油畫個展──潛山幽夢」。	《藝術家》1997.03
	03.08 - 04.27，龍門畫廊舉辦「莊喆‧金昌烈‧盧明德畫展」。	龍門雅集
	03.08 - 03.26，台北漢雅軒舉辦「馮明秋個展」。	《藝術家》1997.03
	03.08 - 03.31，南畫廊舉辦「'97 靜物之『質』油畫聯展」。	《藝術家》1997.03、南畫廊
	03.08 - 04.06，中友首都藝術中心舉辦「歐美版畫、雕塑展」。	《藝術家》1997.03
	03.08 - 03.30，金石藝廊舉辦「梁奕焚六十回顧展」。	《藝術家》1997.03
	03.08 - 03.30，家畫廊舉辦「李加兆個展」。	《藝術家》1997.03、家畫廊
1997	03.08 - 03.30，台北索卡藝術中心舉辦「藏爾康台北首展」。	《藝術家》1997.03
	03.08 - 03.30，台北索卡藝術中心舉辦「跨越世紀的門檻──王向明年度個展」。	《藝術家》1997.03
	03.08 - 03.31，現代畫廊舉辦「白丰中、金芬華、柯適中、許文融、游守中聯展」。	《藝術家》1997.03
	03.08 - 03.30，名展藝術空間舉辦「花語‧詩情‧迎春賞花展」。	《藝術家》1997.03
	03.08 - 03.28，尊彩藝術中心舉辦「李美慧油畫個展」。	《藝術家》1997.03、尊彩藝術中心
	03.08 - 03.30，德鴻畫廊舉辦「朱活泉油畫個展」。	《藝術家》1997.02
	03.08 - 03.19，台北攝影藝廊舉辦「吳洪銘 NUDE-2 攝影展」。	《藝術家》1997.03
	03.11 - 04.06，名人畫廊舉辦「1997 南風畫會接力個展──劉家德」。	《藝術家》1997.03
	03.11 - 03.30，天賦藝術中心舉辦「天賦精品展」。	《藝術家》1997.03
	03.14 - 04.06，帝門藝術中心舉辦「蕭文輝1997個展──局與境的靈視」。	《藝術家》1997.03、《藝術家》1997.04
	03.14 - 03.30，積禪 50 藝術空間舉辦「陳錦芳六十回顧與前瞻」。	《藝術家》1997.03

年代	事件	資料來源
	03.15 - 04.30，亞洲藝術中心舉辦「陳銀輝創作四十年展」。	《藝術家》1997.03
	03.15 - 03.27，新生畫廊舉辦「吳長鵬師生書畫展」。	《藝術家》1997.03
	03.15 - 04.06，誠品畫廊舉辦「江賢二個展」。	《藝術家》1997.04、誠品畫廊
	03.15 - 03.31，清韵藝術中心舉辦「陳舜芝油畫展」。	《藝術家》1997.02
	03.15 - 04.12，景陶坊舉辦「『驚喜』陶藝聯展」。	《藝術家》1997.03、《藝術家》1997.04
	03.15 - 03.30，中銘藝術中心舉辦「經紀藝術家四人聯展」。	《藝術家》1997.03
	03.15 - 04.01，大未來畫廊舉辦「趙無極作品展」。	《藝術家》1997.03
	03.15 - 04.15，茉莉畫廊舉辦「陳世俊油畫展」。	《藝術家》1997.03
	03.15 - 03.30，萬應藝術中心舉辦「施雲翔畫展」。	《藝術家》1997.03
	03.15 - 03.30，錦繡藝術中心舉辦「歐陽文油畫個展」。	《藝術家》1997.03
1997	03.18 - 03.30，原鄉人藝術畫廊舉辦「大陸油畫精品展」。	《藝術家》1997.03
	03.18 - 03.31，長天藝坊舉辦「兩岸油畫作品及芙蓉石章雕件展」。	《藝術家》1997.03
	03.20 - 03.30，長流畫廊舉辦「無名氏卜乃夫書法特展」。	《藝術家》1997.03
	03.21 - 04.06，亞洲藝術中心舉辦「楊嚴囊油畫個展」。	亞洲藝術中心
	03.21 - 04.06，台北敦煌藝術中心舉辦「趙秀煥個展——花夢蝶魂」。	《藝術家》1997.03、《藝術家》1997.04
	03.22 - 04.13，阿波羅畫廊舉辦「胡文賢油畫展」。	《藝術家》1997.03、《藝術家》1997.04、阿波羅畫廊
	03.22 - 04.16，台北攝影藝廊舉辦「三好耕三——日本現代攝影展」。	《藝術家》1997.03、《藝術家》1997.04
	03.23 - 04.20，走馬瀨田園藝廊舉辦「台南縣鄉土作家作品聯展」。	《藝術家》1997.04
	03.28 - 04.20，維納斯藝廊舉辦「王國憲石材創作個展」。	《藝術家》1997.04
	03.28 - 04.13，敦煌藝術中心台中分部舉辦「賴唐鴉陶瓷個展」。	《藝術家》1997.04
	03.28 - 04.20，雅之林台北阿波羅分館舉辦「白銘花鳥畫個展」。	《藝術家》1997.03、《藝術家》1997.04

1997

年代	事件	資料來源
	03.29 - 04.13，愛力根畫廊舉辦「慶開幕名畫展」。	《藝術家》1997.04、愛力根畫廊
	03.29 - 04.20，名冠藝術館舉辦「謝保成1997個展」。	《藝術家》1997.03、《藝術家》1997.04、名冠藝術館
	03.29 - 04.30，鶴軒藝廊長榮桂冠酒店分部舉辦「一寸精品展」。	《藝術家》1997.04、鶴軒藝術中心
	03.29 - 06.30，走馬瀨田園藝廊舉辦「黃隆池、李政哲作品聯展暨牛農具文化展」。	《藝術家》1997.06
	03.29 - 04.19，新視覺畫廊舉辦「趙春翔個展——執中用西一舊傳統道新方向」。	新時代畫廊
	04，寄暢園舉辦「中外高級藝術品、古今書畫、陶瓷、雕塑等」。	《藝術家》1997.04
	04，開元畫廊舉辦「春暖花開——花鳥特展」。	《藝術家》1997.04
	04.01 - 04.30，五千年藝術空間舉辦「王劍油畫展」。	《藝術家》1997.04
	04.01 - 04.20，原鄉人藝術畫廊舉辦「大陸油畫精品展」。	《藝術家》1997.04
	04.01 - 04.30，明生畫廊舉辦「國內外油畫聯展」。	《藝術家》1997.04、明生畫廊
1997	04.01 - 04.30，杜象藝術空間舉辦「第二屆海內外現代素描展——線的力量」。	新畫廊
	04.01 - 04.30，梵藝術中心舉辦「台灣典藏名畫」。	《藝術家》1997.04
	04.01 - 04.30，隔山畫廊舉辦「中國當代雕塑家聯展」。	《藝術家》1997.04
	04.01 - 04.30，德元藝廊舉辦「黃葉村書法特展」。	《藝術家》1997.04
	04.01 - 04.13，孟焦畫坊舉辦「吳遠山水墨展」。	《藝術家》1997.04
	04.01 - 04.30，王家藝術中心舉辦「明清古端硯特展暨水墨特展」。	《藝術家》1997.04
	04.01 - 04.30，尊彩藝術中心舉辦「前輩畫家聯展」。	《藝術家》1997.04
	04.01 - 04.30，晴山藝術中心舉辦「涂志偉個展——敦煌序曲」。	《藝術家》1997.04
	04.01 - 04.30，雅逸藝術中心舉辦「春之頌——雅逸油畫精品展」。	《藝術家》1997.04、雅逸藝術中心
	04.01 - 04.30，鶴軒藝廊河北本部舉辦「林淵木石畫展」。	《藝術家》1997.04
	04.01 - 04.30，三石藝術中心舉辦「譚文西國畫展」。	《藝術家》1997.04

年代	事件	資料來源
	04.02 - 04.17，長流畫廊舉辦「汪亞塵書畫展」。	《藝術家》1997.04
	04.02 - 04.28，世代藝術中心舉辦「李正富雕塑展——空靈系列」。	《藝術家》1997.04
	04.02 - 04.20，東亞畫廊舉辦「梁培政個展」。	《藝術家》1997.04
	04.03 - 04.30，八大畫廊舉辦「洪瑞麟收藏展」。	《藝術家》1997.04
	04.03 - 04.16，積禪 50 藝術空間舉辦「李振明個展——生態的圖辯」。	《藝術家》1997.04
	04.04 - 04.27，台北索卡藝術中心舉辦「陳鈞德、李秀實、崔開璽三人聯展」。	《藝術家》1997.04
	04.04 - 04.27，新生態藝術環境舉辦「『兒童樂園』油畫聯展」。	《藝術家》1997.04
	04.04 - 04.20，宅九藝術中心舉辦「雙溪石雕展」。	《藝術家》1997.04
	04.04 - 04.24，國際藝術中心舉辦「芳蘭 15 屆美展」。	《藝術家》1997.04
	04.04 - 04.30，富貴陶園舉辦「謝長融陶藝個展」。	《藝術家》1997.04
	04.05 - 04.27，臻品藝術中心舉辦「郭振昌 1987-1997 編年展」。	《藝術家》1997.04
1997	04.05 - 04.27，形而上畫廊舉辦「兩代之間——台灣美術史上師徒關係的典範」油畫聯展」。	《藝術家》1997.04
	04.05 - 04.27，台南索卡藝術中心舉辦「顧黎明抽象繪畫展」。	《藝術家》1997.04
	04.05 - 04.30，大未來畫廊舉辦「畫廊常態展」。	《藝術家》1997.04
	04.05 - 04.27，名展藝術空間舉辦「黃玉成、陳淑嬌、簡正雄三傑聯展」。	《藝術家》1997.04
	04.05 - 04.30，朝代世界藝術有限公司舉辦「當代精英油畫聯展」。	《藝術家》1997.04
	04.05 - 04.20，天賦藝術中心舉辦「本土菁英油畫展」。	《藝術家》1997.04
	04.05 - 04.27，藝術欣賞交流圖書館後院畫廊舉辦「陳玲英、陳念慈作品聯展」。	《藝術家》1997.04
	04.07 - 04.30，傳承藝術中心舉辦「張珺個展」。	《藝術家》1997.04
	04.07 - 04.30，萬應藝術中心舉辦「名家精品聯展」。	《藝術家》1997.04
	04.08 - 04.20，名人畫廊舉辦「廖惠蘭個展」。	《藝術家》1997.04
	04.08 - 04.27，家畫廊舉辦「裸之美」。	《藝術家》1997.04、家畫廊
	04.11 - 04.27，亞洲藝術中心舉辦「羅中立個展」。	《藝術家》1997.04、亞洲藝術中心

年代	事件	資料來源
	04.11 - 04.28，台北敦煌藝術中心舉辦「華人藝術裸女展——東方維納斯」。	《藝術家》1997.04
	04.11 - 04.12，誠品畫廊、誠品藝文空間舉辦「蘇富比台灣春季拍賣會預展」。	《藝術家》1997.04
	04.12 - 04.30，東之畫廊舉辦「台灣水彩畫世界」。	東之畫廊
	04.12 - 04.30，現代畫廊舉辦「傳承與革新——劉國松創作歷程展」。	現代畫廊
	04.12 - 04.27，中友首都藝術中心舉辦「『日出美侖』石雕聯展 II」。	《藝術家》1997.04
	04.12 - 05.10，帝門藝術教育基金會舉辦「侯淑姿個展——窺」。	《藝術家》1997.04、《藝術家》1997.05
	04.12 - 04.27，中銘藝術中心舉辦「盧怡仲畫展——問」。	《藝術家》1997.04
	04.12 - 04.30，現代畫廊舉辦「劉國松創作歷程展」。	《藝術家》1997.04
	04.12 - 05.03，鹽埕畫廊舉辦「混亂時代中的重結構——開幕展」。	《藝術家》1997.04、《藝術家》1997.05
	04.15 - 04.30，錦繡藝術中心舉辦「胡念祖精品展」。	《藝術家》1997.04
1997	04.16 - 04.27，孟焦畫坊舉辦「蔡佶辰陶展」。	《藝術家》1997.04
	04.18 - 05.04，南畫廊舉辦「'97 台灣風景畫精選」。	南畫廊
	04.18 - 05.04，敦煌藝術中心台中分部舉辦「李鎮成個展——雕刻空間、文字圖騰」。	《藝術家》1997.04
	04.18 - 05.11，帝門藝術教育基金會、帝門藝術中心舉辦「蕭文輝 1997 個展——局與境的靈視」。	《藝術家》1997.04、《藝術家》1997.05
	04.19 - 05.10，阿波羅畫廊舉辦「陳政宏油畫個展」。	《藝術家》1997.04、《藝術家》1997.05、阿波羅畫廊
	04.19 - 04.30，長流畫廊舉辦「徐志文彩墨個展」。	《藝術家》1997.04
	04.19 - 04.30，印象畫廊當代藝術館舉辦「林葆家紀念展」。	《藝術家》1997.04
	04.19 - 05.11，誠品畫廊舉辦「顏頂生個展」。	《藝術家》1997.04、《藝術家》1997.05、誠品畫廊
	04.19 - 05.04，積禪 50 藝術空間舉辦「秦松畫展——拔地而起」。	《藝術家》1997.04、《藝術家》1997.05
	04.19 - 05.07，台北攝影藝廊舉辦「蔣益欣的幻像展」。	《藝術家》1997.04、《藝術家》1997.05
	04.22 - 04.30，原鄉人藝術畫廊舉辦「台灣油畫精品展」。	《藝術家》1997.04

年代	事件	資料來源
	04.22 - 05.04，名人畫廊舉辦「吳青芬個展」。	《藝術家》1997.04
	04.22 - 05.31，茉莉畫廊舉辦「俄羅斯油畫小品展」。	《藝術家》1997.04、《藝術家》1997.05
	04.25 - 05.11，宅九藝術中心舉辦「春神來了——林美美、翁崇彬、廖繼英、鄭綠串油畫聯展」。	《藝術家》1997.05
	04.26 - 05.08，新生畫廊舉辦「宋珍璧彩墨展」。	《藝術家》1997.04
	04.26 - 05.08，恆昶藝廊舉辦「李淨男攝影首展」。	《藝術家》1997.05
	05，首都藝術中心舉辦「台灣第一代畫家石版畫展」。	《藝術家》1997.04
	05.01 - 05.31，東之畫廊舉辦「紫色花語——經紀畫家花畫展」。	《藝術家》1997.05
	05.01 - 05.11，原鄉人藝術畫廊舉辦「台灣油畫、水墨精品展」。	《藝術家》1997.05
	05.01 - 05.30，明生畫廊舉辦「名家版畫聯展」。	《藝術家》1997.05、明生畫廊
	05.01 - 05.18，台北敦煌藝術中心舉辦「形・象——當代華人藝術」溫哥華國際藝術博覽會行前預展。	《藝術家》1997.05
	05.01 - 05.18，敦煌藝術中心高雄館舉辦「已故畫人的吉光片羽——近代藝術巨匠群像（一）」。	《藝術家》1997.05
1997	05.01 - 05.31，八大畫廊舉辦「許東榮油畫雕刻作品展」。	八大畫廊
	05.01 - 05.31，八大畫廊舉辦「席德進素描展——素描不再是初稿而是獨立的繪畫」。	八大畫廊
	05.01 - 05.31，八大畫廊舉辦「張自正、洪瑞麟聯展」。	《藝術家》1997.05
	05.01 - 05.31，王家藝術中心舉辦「明清古端硯特展」。	《藝術家》1997.05
	05.01 - 05.15，長天藝坊舉辦「水墨字畫及芙蓉石章雕件展」。	《藝術家》1997.05
	05.01 - 05.31，御殿畫廊舉辦「劉德文油畫個展」。	《藝術家》1997.05
	05.01 - 05.30，晴山藝術中心舉辦「張文新油畫展——五月的花」。	《藝術家》1997.05
	05.01 - 05.31，開元畫廊舉辦「肖像畫家林進益畫展」。	《藝術家》1997.05
	05.01 - 05.31，東亞畫廊舉辦「馬西光水墨人物展」。	《藝術家》1997.05
	05.01 - 05.30，三石藝術中心舉辦「江隆芳油畫、陶瓷展」。	《藝術家》1997.05
	05.01 - 05.31，雲河藝術舉辦「曾佑和—— 20 世紀傑出海外華人致敬展」。	雲河藝術

年代	事件	資料來源
	05.02 - 05.12，長流畫廊舉辦「民初上海名家——三吳一馮書畫展」。	《藝術家》1997.05
	05.02 - 05.18，亞洲藝術中心舉辦「楊鳴山油畫個展」。	《藝術家》1997.05、亞洲藝術中心
	05.02 - 05.18，帝門藝術中心舉辦「傅作新1997個展」。	《藝術家》1997.05
	05.02 - 06.01，雅之林台北阿波羅分館、雅之林台南館舉辦「余家樂油畫個展——黑色大地」。	《藝術家》1997.05
	05.03 - 05.25，龍門藝術中心舉辦「楊興生壓克力風景展」。	《藝術家》1997.05
	05.03 - 05.30，台北漢雅軒舉辦「谷文達水墨畫．台灣人髮裝置個展」。	《藝術家》1997.05
	05.03 - 05.25，中友首都藝術中心舉辦「潘朝森油畫個展」。	《藝術家》1997.05
	05.03 - 05.11，愛力根畫廊舉辦「當代精選——藝術新氣象」。	愛力根畫廊
	05.03 - 05.11，愛力根畫廊舉辦「當代精選——中青輩油畫展」。	《藝術家》1997.05
	05.03 - 05.25，誠品工園舉辦「阿等個展——燈的雕塑」。	誠品畫廊
	05.03 - 05.11，孟焦畫坊舉辦「芝山藝術群聯展」。	《藝術家》1997.05
1997	05.03 - 05.25，家畫廊舉辦「李小鏡個展——眾生相」。	《藝術家》1997.05、家畫廊
	05.03 - 06.01，臻品藝術中心舉辦「莊普個展」。	《藝術家》1997.05
	05.03 - 05.17，景陶坊舉辦「跨界——畫家作陶展」。	《藝術家》1997.05
	05.03 - 05.25，台南索卡藝術中心舉辦「陳鈞德、李秀實、崔開璽三人聯展——中國文人的抒情藝術」。	《藝術家》1997.05
	05.03 - 05.31，現代畫廊舉辦「五月．東方．在現代」。	《藝術家》1997.05
	05.03 - 05.25，名展藝術空間舉辦「王守英高雄首展」。	《藝術家》1997.05
	05.03 - 05.31，彩田藝術空間舉辦「何萱、胡棟民'97雙個展」。	《藝術家》1997.05
	05.03 - 05.30，尊彩藝術中心舉辦「感性森林II——名家油畫精選展」。	《藝術家》1997.05
	05.03 - 05.31，雅逸藝術中心舉辦「花馨花情——三人油畫展」。	《藝術家》1997.05、雅逸藝術中心
	05.03 - 05.25，天賦藝術中心舉辦「楚拉克夫油畫展」。	《藝術家》1997.05
	05.03 - 05.23，錦繡藝術中心舉辦「決瀾後藝術現象——龐壔、林崗、龐均、籍虹」。	《藝術家》1997.05
	05.03 - 05.25，藝術欣賞交流圖書館後院畫廊舉辦「謝晉文個展——象牙塔記事〈老學究系列〉」。	《藝術家》1997.05

年代	事件	資料來源
	05.04 - 06.10，連信藝品藝廊舉辦「洪啟元油畫、水彩個展」。	《藝術家》1996.05、《藝術家》1996.06
	05.06 - 05.18，名人畫廊舉辦「胡文英個展」。	《藝術家》1997.05
	05.09 - 05.25，積禪 50 藝術空間舉辦「陳舜芝 '97 油畫高雄個展」。	《藝術家》1997.05
	05.09 - 05.25，積禪 50 藝術空間舉辦「親情故事」。	《藝術家》1997.05
	05.09 - 06.01，傳承藝術中心舉辦「張銓現代花鳥畫創作展」。	《藝術家》1997.05、傳承藝術中心
	05.09 - 05.31，名冠藝術館舉辦「李麗雯水墨畫展」。	《藝術家》1997.05、名冠藝術館
	05.10 - 05.31，東之畫廊舉辦「五月畫花・紫色花語」。	東之畫廊
	05.10 - 05.31，形而上畫廊舉辦「風格的對話」。	形而上畫廊
	05.10 - 05.25，南畫廊舉辦「蕭芙蓉油畫個展」。	《藝術家》1997.09、南畫廊
	05.10 - 05.25，哥德藝術中心舉辦「陳澄波與張義雄作品聯展」。	《藝術家》1997.05
1997	05.10，帝門藝術中心舉辦「傅作新畫展暨義賣會」。	《藝術家》1997.05
	05.10 - 05.31，形而上畫廊舉辦「風格的對話」。	《藝術家》1997.05
	05.10 - 05.31，德鴻畫廊舉辦「油畫精品聯展」。	《藝術家》1997.05
	05.10 - 05.28，台北攝影藝廊舉辦「謝宗舜首展──台灣夕陽產業攝影紀實」。	《藝術家》1997.05
	05.10 - 05.31，鹽埕畫廊舉辦「混亂時代中的重結構・開幕展 II」。	《藝術家》1997.05
	05.12 - 05.31，陶藝後援會台南館舉辦「台灣陶壺八人聯展」。	《藝術家》1997.05
	05.13 - 05.31，原鄉人藝術畫廊舉辦「大陸油畫精品展」。	《藝術家》1997.05
	05.15 - 05.30，孟焦畫坊舉辦「常態展」。	《藝術家》1997.05
	05.16 - 05.31，長天藝坊舉辦「水彩及油畫展」。	《藝術家》1997.05
	05.16 - 06.01，宅九藝術中心舉辦「邱亞才個展」。	《藝術家》1997.05
	05.16 - 05.30，國際藝術中心舉辦「透明畫會第 8 屆聯展」。	《藝術家》1997.05
	05.17 - 05.31，長流畫廊舉辦「趙紅斌油畫個展」。	《藝術家》1997.05

年代	事件	資料來源
	05.17 - 06.14，帝門藝術中心舉辦「巫金龍個展」。	《藝術家》1997.06
	05.17 - 06.08，誠品畫廊舉辦「黃宏德個展」。	《藝術家》1997.05、誠品畫廊
	05.17 - 06.01，普及畫市舉辦「中村靜勇台北個展」。	《藝術家》1997.05
	05.17 - 06.01，中銘藝術中心舉辦「周沛榕個展——荒原上的生機」。	《藝術家》1997.05
	05.17 - 06.10，大未來畫廊舉辦「現代新派繪畫的搖籃——杭州藝專時代師生展」。	《藝術家》1997.05、《藝術家》1997.06
	05.17 - 05.31，萬應藝術中心舉辦「鄭平 '97 畫展——色彩的迷牆」。	《藝術家》1997.05
	05.20 - 06.01，名人畫廊舉辦「梁秀琴個展」。	《藝術家》1997.05
	05.20 - 06.15，積禪 50 藝術空間舉辦「陳聖頌個展——戀戀黃塵」。	《藝術家》1997.05
	05.23 - 06.08，台北敦煌藝術中心舉辦「造化心源——七友創作展」。	《藝術家》1997.06
	05.23 - 06.68，敦煌藝術中心高雄館舉辦「水墨昔今集——近代藝術巨匠群像（2）」。	《藝術家》1997.06
	05.24 - 06.15，維納斯藝廊舉辦「張詠捷攝影展」。	《藝術家》1997.05、《藝術家》1997.06
1997	05.24 - 06.05，恆昶藝廊舉辦「林珮熏攝影展」。	《藝術家》1997.05
	05.24 - 06.10，錦繡藝術中心舉辦「袁金塔 '97 個展」。	《藝術家》1997.06
	05.29 - 06.08，敦煌藝術中心台中分部舉辦「杜詠樵作品欣賞展」。	《藝術家》1997.06
	05.30 - 06.22，帝門藝術中心舉辦「傳作新畫展——黑鄉」。	《藝術家》1997.05、《藝術家》1997.06
	05.31 - 06.22，龍門藝術中心舉辦「陳昭宏個展」。	《藝術家》1997.06、龍門雅集
	05.31 - 06.22，臻品藝術中心舉辦「發現——臻品新人展」。	《藝術家》1997.06
	05.31 - 06.29，名展藝術空間舉辦「陳昭宏個展」。	《藝術家》1997.05、《藝術家》1997.06
	05.31 - 06.18，台北攝影藝廊舉辦「施凱倫攝影展——我的另一個家」。	《藝術家》1997.06
	05.31 - 06.15，藝術欣賞交流圖書館後院畫廊舉辦「魏禎宏個展」。	《藝術家》1997.06
	06，大未來畫廊舉辦「火柴匣主人——莊華嶽個展」。	大未來林舍畫廊
	06，晴山藝術中心舉辦「黃中洋個展——兒時的歌」。	晴山藝術中心
	06.01 - 06.30，形而上畫廊舉辦「風格的對話」。	形而上畫廊

年代	事件	資料來源
	06.01 - 06.15，原鄉人藝術畫廊舉辦「台灣五大名家典藏展」。	《藝術家》1997.06
	06.01 - 06.30，印象畫廊當代藝術館舉辦「印象油畫精品展」。	《藝術家》1997.06
	06.01 - 06.30，隔山畫廊舉辦「中國當代雕塑家聯展」。	《藝術家》1997.06
	06.01 - 06.30，八大畫廊舉辦「府城名家聯展——張炳堂、林智信、陳輝東」。	《藝術家》1997.06
	06.01 - 06.30，積禪 50 藝術空間舉辦「詩畫‧畫詩」。	《藝術家》1997.06
	06.01 - 06.10，孟焦畫坊舉辦「吳漢宗水墨展」。	《藝術家》1997.06
	06.01 - 06.29，家畫廊舉辦「常玉個展」。	《藝術家》1997.06、家畫廊
	06.01 - 06.30，王家藝術中心舉辦「油畫收藏展——趙占鰲、張金發」。	《藝術家》1997.06
	06.01 - 06.30，形而上畫廊舉辦「風格的對話」。	《藝術家》1997.06
	06.01 - 06.29，長天藝坊舉辦「中西字畫及石章雕件展」。	《藝術家》1997.06
	06.01 - 06.30，御殿畫廊舉辦「呂洪仁教授油畫展」。	《藝術家》1997.06
1997	06.01 - 06.30，晴山藝術中心舉辦「喬遷首展——黃中羊個展」。	《藝術家》1997.06
	06.01 - 07.31，雅逸藝術中心舉辦「夕陽紫翠忽成嵐——鈞窯香爐特展」。	雅逸藝術中心
	06.01 - 06.30，雅逸藝術中心舉辦「天官窯瓷器——鈞窯香爐特展」。	《藝術家》1997.06
	06.01 - 06.30，鶴軒藝廊長榮桂冠酒店分部舉辦「世界知名古董錶展」。	《藝術家》1997.06
	06.01 - 06.30，三石藝術中心舉辦「三石週年慶——藝術名家作品展」。	《藝術家》1997.06
	06.01 - 06.30，五千年藝術空間舉辦「油畫名作展示」。	《藝術家》1997.06
	06.01 - 06.30，富貴陶園舉辦「吳明儀、劉小評雙人展——形與色」。	《藝術家》1997.06
	06.02 - 06.30，明生畫廊舉辦「國外名家聯展」。	《藝術家》1997.05、明生畫廊
	06.03 - 06.18，長流畫廊舉辦「長流推薦精品展」。	《藝術家》1997.06
	06.03 - 06.15，名人畫廊舉辦「楊騰集個展」。	《藝術家》1997.06
	06.04 - 06.22，宅九藝術中心舉辦「沈欽銘油畫展」。	《藝術家》1997.06
	06.06 - 06.22，亞洲藝術中心舉辦「嚴雋泰、許婉頂夫婦油畫聯展」。	《藝術家》1997.06

年代	事件	資料來源
	06.06 - 06.30，鶴軒藝廊河北本部舉辦「極緻之美——雕塑藝術展」。	《藝術家》1997.06
	06.06 - 06.13，茉莉畫廊舉辦「邱瑞安紀念展」。	《藝術家》1997.06
	06.07 - 06.22，東之畫廊舉辦「韓旭東木雕展——女人二三事」。	東之畫廊
	06.07 - 06.26，新生畫廊舉辦「黃晉威 1997 全國巡迴個展」。	《藝術家》1997.06
	06.07 - 06.22，東之畫廊舉辦「韓旭東木雕展」。	《藝術家》1997.06
	06.07 - 06.19，恆昶藝廊舉辦「鄧坤海攝影展——大河之戀〈濁水溪自然景觀〉」。	《藝術家》1997.06
	06.07 - 06.28，景陶坊舉辦「陳國能陶展——映月」。	《藝術家》1997.06
	06.07 - 06.20，金磚藝廊舉辦「周孟德個展」。	《藝術家》1997.06
	06.07 - 06.29，台北索卡藝術中心、台南索卡藝術中心舉辦「孫雲台油畫展」。	《藝術家》1997.06、尊彩藝術中心
	06.07 - 06.22，尊彩藝術中心舉辦「詹錦川油畫展」。	《藝術家》1997.06、尊彩藝術中心
	06.07 - 06.29，德鴻畫廊舉辦「盧玫芳油畫展示——從盧內溢彩開始」。	《藝術家》1997.06
1997	06.07 - 06.22，天賦藝術中心舉辦「張威畫展」。	《藝術家》1997.06
	06.07 - 06.28，名冠藝術館舉辦「陳士侯個展」。	《藝術家》1997.06、名冠藝術館
	06.07 - 06.28，名冠藝術館舉辦「杜甫仁、沈東寧、彭光均、鄭永國、羅德華聯展」。	《藝術家》1997.06、名冠藝術館
	06.07 - 06.22，東亞畫廊舉辦「李萬全油畫個展」。	《藝術家》1997.06
	06.07 - 06.28，鹽埕畫廊舉辦「陳順築個展」。	《藝術家》1997.06
	06.13 - 06.29，南畫廊舉辦「'97 海洋‧台灣情」。	南畫廊
	06.13 - 06.29，台北敦煌藝術中心、敦煌藝術中心台中分部舉辦「胡善餘個展」。	《藝術家》1997.06
	06.13 - 06.29，敦煌藝術中心高雄館舉辦「台灣雕塑篇——近代藝術巨匠群像（3）」。	《藝術家》1997.06
	06.14 - 07.13，飛元藝術中心舉辦「曲德義個展——錯位／斷片」。	《藝術家》1997.06、《藝術家》1997.07
	06.14 - 06.29，哥德藝術中心舉辦「陳澄波 VS. 張義雄」。	《藝術家》1997.06
	06.14 - 07.06，誠品畫廊舉辦「蘇旺伸個展」。	《藝術家》1997.06、誠品畫廊
	06.14 - 06.29，孟焦畫坊舉辦「傅乾輝油畫展」。	《藝術家》1997.06

年代	事件	資料來源
	06.14 - 06.26，彩虹攝影藝廊舉辦「鄭仔芬攝影展」。	《藝術家》1997.06
	06.14 - 06.29，中銘藝術中心舉辦「陳俊明個展」。	《藝術家》1997.06
	06.14 - 07.03，大未來畫廊舉辦「莊華獄首次個展」。	《藝術家》1997.06、《藝術家》1997.07
	06.14 - 06.30，雅逸藝術中心舉辦「陳代銳粉彩‧油性粉彩個展」。	《藝術家》1997.06、雅逸藝術中心
	06.14 - 06.29，錦繡藝術中心舉辦「周義雄金銅彩塑展」。	《藝術家》1997.06
	06.14 - 07.13，二木藝術王國舉辦「鄧國清水彩展」。	《藝術家》1997.06、《藝術家》1997.07
	06.17 - 06.30，原鄉人藝術畫廊舉辦「大陸油畫精品展」。	《藝術家》1997.06
	06.20 - 06.29，長流畫廊舉辦「張自正油畫展」。	《藝術家》1997.06
	06.20 - 07.06，積禪 50 藝術空間舉辦「李錫奇個展」。	《藝術家》1997.06
	06.21 - 07.20，阿波羅畫廊舉辦「江漢東油畫新作展」。	《藝術家》1997.07、阿波羅畫廊
	06.21 - 07.03，恆昶藝廊舉辦「郭光遠攝影展——英國古堡之美」。	《藝術家》1997.06
1997	06.27 - 07.13，宅九藝術中心舉辦「花 VS 器陶藝聯展」。	《藝術家》1997.07
	06.28 - 07.27，龍門藝術中心舉辦「有限良品——精版藝術特展」。	《藝術家》1997.07、龍門雅集
	06.28 - 07.10，新生畫廊舉辦「林錦濤彩墨畫展」。	《藝術家》1997.06、《藝術家》1997.07
	06.28 - 07.26，帝門藝術中心舉辦「姚瑞中個展——反攻大陸行動：預言篇‧行動篇」。	《藝術家》1997.07
	06.28 - 07.20，誠品畫廊舉辦「有限良品——精版藝術特展」。	《藝術家》1997.07、誠品畫廊
	06.28 - 07.10，彩虹攝影藝廊舉辦「攝影創作實驗班——陳春隆師生聯展」。	《藝術家》1997.06、《藝術家》1997.07
	06.28 - 07.13，臻品藝術中心舉辦「有限良品——精版藝術特展」。	《藝術家》1997.07
	06.28 - 07.20，新生態藝術環境舉辦「有限良品——精版藝術特展」。	《藝術家》1997.07
	06.28 - 07.11，國際藝術中心舉辦「全永淑畫展」。	《藝術家》1997.06、《藝術家》1997.07
	07，大未來畫廊舉辦「法蘭西斯‧培根（Francis Bacon）五件重要版畫展」與「林飛龍與趙無極紙上作品展」。	大未來林舍畫廊
	07，朝代世界藝術有限公司舉辦「管建新作品」。	《藝術家》1997.07
	07.01 - 07.31，形而上畫廊舉辦「風格的對話」。	形而上畫廊

年代	事件	資料來源
	07.01 - 07.31，明生畫廊舉辦「國內名家聯展」。	《藝術家》1997.05、明生畫廊
	07.01 - 07.20，亞洲藝術中心舉辦「吳健油畫個展」。	《藝術家》1997.07、亞洲藝術中心
	07.01 - 08.31，名人畫廊舉辦「張綺玲實力展」。	《藝術家》1997.06、《藝術家》1997.07、《藝術家》1997.08
	07.01 - 07.31，隔山畫廊舉辦「中國當代雕塑家聯展」。	《藝術家》1997.07
	07.01 - 07.31，八大畫廊舉辦「大陸名家聯展」。	《藝術家》1997.07
	07.01 - 07.13，孟焦畫坊舉辦「林錦濤水墨展」。	《藝術家》1997.07
	07.01 - 07.31，璞莊藝術中心舉辦「江兆申書畫收藏展」。	《藝術家》1997.07
	07.01 - 07.31，王家藝術中心舉辦「油畫收藏展」。	《藝術家》1997.07
	07.01 - 07.31，雅逸藝術中心舉辦「東北名家油畫展」。	《藝術家》1997.07
	07.01 - 07.31，雅逸藝術中心舉辦「鈞窯香爐特展」。	《藝術家》1997.07
	07.01 - 08.31，天賦藝術中心舉辦「實力派油畫展」。	《藝術家》1997.07
1997	07.01 - 07.31，東亞畫廊舉辦「梁培政油畫展」。	《藝術家》1997.07
	07.01，黑藝坊藝術中心舉辦「楊豐誠漆藝作品展」。	《藝術家》1997.07
	07.01 - 07.30，三石藝術中心舉辦「黃哲夫國畫展」。	《藝術家》1997.07
	07.01 - 07.31，五千年藝術空間舉辦「翟欣健作品展」。	《藝術家》1997.07
	07.01 - 07.30，走馬瀨田園藝廊舉辦「新營美術學會會員作品聯展」。	《藝術家》1997.07
	07.02 - 07.31，長流畫廊舉辦「胡念祖最新創作展」。	《藝術家》1997.07
	07.04 - 07.20，敦煌藝術中心台中分部舉辦「洪江波個展」。	《藝術家》1997.07
	07.05 - 07.20，東之畫廊舉辦「梅原龍三郎——藝術、收藏、欣賞」。	東之畫廊
	07.05 - 07.20，愛力根畫廊舉辦「開幕系列展之四——抽象世界之美」。	《藝術家》1997.07
	07.05 - 07.20，東之畫廊舉辦「梅原龍三郎個展」。	《藝術家》1997.07
	07.05 - 07.27，台北奕源莊畫廊舉辦「女性畫家的對話」。	《藝術家》1997.07
	07.05 - 07.17，恆昶藝廊舉辦「謝鏡球師生展」。	《藝術家》1997.07

年代	事件	資料來源
	07.05 - 07.27，家畫廊舉辦「代理畫家聯展」。	《藝術家》1997.07
	07.05 - 07.22，大未來畫廊舉辦「培根五件重要版畫展」。	《藝術家》1997.07
	07.05 - 07.27，名展藝術空間舉辦「楊元太 '97 雕塑陶藝個展」。	《藝術家》1997.07
	07.05 - 07.27，德鴻畫廊舉辦「油畫精品聯展」。	《藝術家》1997.07
	07.05 - 07.26，名冠藝術館舉辦「名家畫鍾馗聯展」。	《藝術家》1997.07、名冠藝術館
	07.05 - 07.26，名冠藝術館舉辦「莊桂珠工筆畫個展」。	《藝術家》1997.07、名冠藝術館
	07.05 - 08.24，名冠藝術館舉辦「古花窗大展」。	《藝術家》1997.07
	07.05 - 07.27，藝術欣賞交流圖書館後院畫廊舉辦「簡志達個展」。	《藝術家》1997.07
	07.11 - 07.27，積禪 50 藝術空間舉辦「藍榮賢個展」。	《藝術家》1997.07
	07.12 - 07.25，南畫廊舉辦「靠山——台灣山景展」。	南畫廊
	07.12 - 07.24，彩虹攝影藝廊舉辦「陳立人、陳伯義、蘇佳宏三人展」。	《藝術家》1997.07
1997	07.12 - 07.31，彩田藝術空間舉辦「羅廣文雕塑個展」。	《藝術家》1997.07
	07.12 - 07.23，台北攝影藝廊舉辦「席德進攝影展——無緣的影像」。	《藝術家》1997.07
	07.13 - 08.17，台北索卡藝術中心、台南索卡藝術中心舉辦「西風東漸後的中國畫壇——百年華人油畫巡禮」。	《藝術家》1997.07、《藝術家》1997.08
	07.15 - 07.31，孟焦畫坊舉辦「孟焦仲夏小品展」。	《藝術家》1997.07
	07.18 - 08.03，宅九藝術中心舉辦「俄羅斯油畫聯展」。	《藝術家》1997.07、《藝術家》1997.08
	07.19 - 07.31，恆昶藝廊舉辦「鍾榮光師生聯展」。	《藝術家》1997.07
	07.21 - 08.22，雅逸藝術中心舉辦「趙無極‧朱德群油畫、版畫展」。	雅逸藝術中心
	07.23 - 08.24，郭木生文教基金會美術中心舉辦「開幕首展——賴傳鑑、曾茂煌、簡錫圭、黎蘭、顧炳星、賴添雲聯展」。	《藝術家》1997.08
	07.25 - 08.10，台北敦煌藝術中心、敦煌藝術中心台中分部、敦煌藝術中心高雄館舉辦「閔希文個展」。	《藝術家》1997.08
	07.26 - 08.07，彩虹攝影藝廊舉辦「林梓椋攝影素描展」。	《藝術家》1997.07、《藝術家》1997.08
	07.26 - 08.10，台北索卡藝術中心、台南索卡藝術中心舉辦「海上三傑——巴西聖保羅藝術博覽會行前展」。	《藝術家》1997.07
	07.26 - 08.06，台北攝影藝廊舉辦「旅遊攝影展——走出美麗島」。	《藝術家》1997.07、《藝術家》1997.08

年代	事件	資料來源
	08.01 - 08.29，明生畫廊舉辦「當代版畫展」。	《藝術家》1997.05、明生畫廊
	08.01 - 08.31，印象畫廊舉辦「印象名畫精品展」。	《藝術家》1997.08
	08.01 - 08.31，哥德藝術中心舉辦「台灣美術經典展」。	《藝術家》1997.08
	08.01 - 08.31，八大畫廊舉辦「許東榮『山水系列』作品展」。	《藝術家》1997.08
	08.01 - 08.31，積禪 50 藝術空間舉辦「遊走澄清湖——藝術家聯展」。	《藝術家》1997.08
	08.01 - 08.15，凡石藝廊舉辦「陳枝芳西畫展」。	《藝術家》1997.08
	08.01 - 08.15，孟焦畫坊舉辦「仲夏書印展」。	《藝術家》1997.08
	08.01 - 08.31，吉証畫廊舉辦「八月聯展」。	《藝術家》1997.08
	08.01 - 08.31，王家藝術中心舉辦「精品收藏展」。	《藝術家》1997.08
	08.01 - 08.10，形而上畫廊舉辦「風格的對話」。	《藝術家》1997.08
	08.01 - 08.17，長天藝坊舉辦「福州壽山石印材及雕件展」。	《藝術家》1997.08
1997	08.01 - 08.31，御殿畫廊舉辦「楊浩石油畫個展」。	《藝術家》1997.08
	08.01 - 08.31，雅逸藝術中心舉辦「貝戎民水彩個展」。	《藝術家》1997.08、雅逸藝術中心
	08.01 - 08.17，東亞畫廊舉辦「萬紀元台灣個展」。	《藝術家》1997.08
	08.01 - 08.31，三石藝術中心舉辦「韓言松畫展」。	《藝術家》1997.08
	08.01 - 08.31，走馬瀨田園藝廊舉辦「新營美術學會會員作品聯展」。	《藝術家》1997.08
	08.02 - 08.31，長流畫廊舉辦「大陸熱門書畫特展」。	《藝術家》1997.08
	08.02 - 08.31，皇冠藝文中心舉辦「東方淨心——姚瑞中、賴九岑、劉時棟、周偉聯展」。	《藝術家》1997.08
	08.02 - 08.14，恆昶藝廊舉辦「蘇禎祥攝影展」。	《藝術家》1997.08
	08.02 - 08.24，誠品畫廊舉辦「安迪沃荷版畫展——瑪莉蓮夢露 VS. 毛澤東」。	誠品畫廊
	08.02 - 08.31，德鴻畫廊舉辦「名家作品聯展」。	《藝術家》 1997.08
	08.02 - 08.24，名冠藝術館舉辦「游守中油畫個展」。	《藝術家》1997.08、名冠藝術館
	08.02 - 08.24，名冠藝術館舉辦「莊桂珠工筆畫展」。	《藝術家》1997.08

年代	事件	資料來源
1997	08.02 - 08.31，藝術欣賞交流圖書館後院畫廊舉辦「陳以書個展」。	《藝術家》1997.08
	08.06 - 08.20，皇冠藝文中心舉辦「余梓新、林勝賢、楊文昌、翁銘邦聯展」。	《藝術家》1997.08
	08.09 - 08.29，台北漢雅軒舉辦「蕭一雕速展」。	《藝術家》1997.08
	08.09 - 08.24，首都藝術中心日月光展覽館舉辦「梁志明作品」。	《藝術家》1997.08
	08.09 - 08.24，愛力根畫廊舉辦「巴黎新具象繪畫」。	《藝術家》1997.08
	08.09 - 09.28，家畫廊舉辦「形形色色畫抽象」。	《藝術家》1997.08、《藝術家》1997.09、家畫廊
	08.09 - 09.07，臻品藝術中心舉辦「臻品七週年慶——當代藝術蒐藏展」。	《藝術家》1997.08、《藝術家》1997.09
	08.09 - 08.23，景陶坊舉辦「陶語壺情——台灣現代陶壺茶具聯展」。	《藝術家》1997.08
	08.09 - 08.24，中銘藝術中心舉辦「串連展」。	《藝術家》1997.08
	08.09 - 08.31，現代畫廊舉辦「羅貝絲奇瓦個展——赤裸與自由」。	《藝術家》1997.08
	08.09 - 08.31，大未來畫廊舉辦「常玉油畫個展」。	《藝術家》1997.08
	08.09 - 08.20，台北攝影藝廊舉辦「蕭多皆人體攝影展」。	《藝術家》1997.08
	08.09 - 08.31，錦繡藝術中心舉辦「吳祚昌'97年作品發表」。	《藝術家》1997.08
	08.10 - 08.31，北莊藝術舉辦「詩與禪的聯想——鄭顯修、高其偉聯展」。	《藝術家》1997.08
	08.14 - 08.30，天賦藝術中心舉辦「實力派油畫展」。	《藝術家》1997.08
	08.14 - 09.07，二木藝術王國舉辦「姚進中現代陶展」。	《藝術家》1997.08、《藝術家》1997.09
	08.15 - 08.31，台北敦煌藝術中心、敦煌藝術中心台中分部舉辦「林達川個展」。	《藝術家》1997.08
	08.16 - 08.28，恆昶藝廊舉辦「拾階攝影群聯展」。	《藝術家》1997.08
	08.16 - 08.30，孟焦畫坊舉辦「下墨六人展」。	《藝術家》1997.08
	08.16 - 09.03，彩田藝術空間舉辦「薛幼春『彩繪精靈』作品展」。	《藝術家》1997.08、《藝術家》1997.09
	08.17 - 08.30，凡石藝廊舉辦「王海峰個展」。	《藝術家》1997.08
	08.19 - 08.31，長天藝坊舉辦「水墨畫、油畫及水彩畫收藏展」。	《藝術家》1997.08

年代	事件	資料來源
	08.23 - 09.10，台北攝影藝廊舉辦「台灣原住民『服飾文化』攝影個展」。	《藝術家》1997.08、《藝術家》1997.09
	08.29 - 09.07，立大藝術中心舉辦「張大中野油畫個展」。	《藝術家》1997.09
	08.30 - 09.28，飛元藝術中心舉辦「索托個展」。	《藝術家》1997.09
	08.30 - 09.14，誠品畫廊舉辦「誠品精品展」。	誠品畫廊
	08.30 - 09.07，中銘藝術中心舉辦「艾安畫展」。	《藝術家》1997.09
	08.30 - 09.28，台南索卡藝術中心舉辦「西風東漸——東瀛篇：俞成輝油畫展」。	《藝術家》1997.09
	08.30 - 09.21，名展藝術空間舉辦「形象有情四人展」。	《藝術家》1997.09
	08.31 - 09.28，富貴陶園舉辦「陶藝故事四人展」。	《藝術家》1997.09
	09，大未來畫廊舉辦「觀音手印：林鉅個展（參）」。	大未來林舍畫廊
	09.01 - 10.15，陶藝家的店舉辦「張逢威陶展」。	《藝術家》1997.09、《藝術家》1997.10
	09.01 - 09.30，明生畫廊舉辦「歐洲版畫聯展」。	《藝術家》1997.05、明生畫廊
1997	09.01 - 09.30，名人畫廊舉辦「張綺玲實力展」。	《藝術家》1997.09
	09.01 - 09.30，八大畫廊舉辦「名家畫作聯展」。	《藝術家》1997.09
	09.01 - 09.15，凡石藝廊舉辦「丁水泉、劉明雁雙人展」。	《藝術家》1997.09
	09.01 - 09.14，孟焦畫坊舉辦「墨照佛心——書畫篆刻展」。	《藝術家》1997.09
	09.01 - 09.30，御殿畫廊舉辦「張京生油畫個展」。	《藝術家》1997.09
	09.01 - 09.30，尊彩藝術中心舉辦「前輩名家油畫選粹」。	《藝術家》1997.09
	09.01 - 09.30，晴山藝術中心舉辦「東西方雕塑的對話」。	《藝術家》1997.09
	09.01 - 09.30，開元畫廊舉辦「黃增炎水彩畫展——人體之美」。	《藝術家》1997.09
	09.01 - 09.20，三石藝術中心舉辦「黃德順彩墨展」。	《藝術家》1997.09
	09.01 - 09.30，五千年藝術空間舉辦「潘鴻海油畫展」。	《藝術家》1997.09
	09.02 - 09.28，長流畫廊舉辦「丁紹光原作、白描、版畫作品展」。	《藝術家》1997.09
	09.02 - 09.30，王家藝術中心舉辦「精品收藏展」。	《藝術家》1997.09

1997

年代	事件	資料來源
	09.02 - 09.07，大未來畫廊舉辦「魂魄暴亂（I）──陳界仁個展」。	《藝術家》1997.09
	09.02 - 09.19，德鴻畫廊舉辦「陳永模書畫展」。	《藝術家》1997.09
	09.02 - 09.30，茉莉畫廊舉辦「花之頌──中國名家油畫展」。	《藝術家》1997.09
	09.05 - 09.21，台北敦煌藝術中心舉辦「李鎮成文字雕刻展」。	《藝術家》1997.09
	09.05 - 09.21，台北敦煌藝術中心舉辦「賈又福個展」。	《藝術家》1997.09
	09.05 - 09.21，敦煌藝術中心台中分部舉辦「趙秀煥個展」。	《藝術家》1997.09
	09.05 - 09.21，敦煌藝術中心高雄館舉辦「楊祖述個展」。	《藝術家》1997.09
	09.06 - 09.28，首都藝術中心日月光舉辦「首都藝術中心日月光門市」。	首都藝術中心
	09.06 - 09.28，首都藝術中心日月光舉辦「劉其偉民俗系列新作」。	首都藝術中心
	09.06 - 09.28，龍門藝術中心舉辦「勒杰強近作展」。	《藝術家》1997.09、龍門雅集
	09.06 - 09.21，南畫廊舉辦「高山嵐油畫個展」。	《藝術家》1997.09、南畫廊
	09.06 - 09.28，首都藝術中心日月光展覽館舉辦「劉其偉珍藏展」。	《藝術家》1997.09
1997	09.06 - 09.29，首都藝術中心日月光展覽館舉辦「中青菁英油畫展」。	《藝術家》1997.09
	09.06 - 09.28，台北奕源莊畫廊舉辦「江啟明個展」。	《藝術家》1997.08
	09.06 - 09.28，傳承藝術中心舉辦「傳承經紀畫家精品展」。	《藝術家》1997.09
	09.06 - 09.19，北莊藝術舉辦「李欽泓個展」。	《藝術家》1997.09
	09.06 - 09.21，吉証畫廊舉辦「陳俐莉個展」。	《藝術家》1997.09
	09.06 - 09.30，彩田藝術空間舉辦「劉尚弘個展」。	《藝術家》1997.09
	09.06 - 09.30，朝代世界藝術有限公司舉辦「陸琦『寫生小品』油畫個展」。	《藝術家》1997.09
	09.06 - 10.05，雅逸藝術中心舉辦「孫見光油畫個展──充滿鄉情的苦茶」。	《藝術家》1997.09、雅逸藝術中心
	09.06 - 09.21，德鴻畫廊舉辦「林憲茂 '97 巡迴展」。	《藝術家》1997.09
	09.06 - 09.28，天賦藝術中心舉辦「陳衍寧油畫展」。	《藝術家》1997.09
	09.06 - 09.28，名冠藝術館舉辦「（1）李明倫個展」。	《藝術家》1997.09、名冠藝術館
	09.06 - 09.28，名冠藝術館舉辦「（2）李重重現代水墨展」。	《藝術家》1997.09、名冠藝術館

年代	事件	資料來源
	09.06 - 09.21，東亞畫廊舉辦「陳樂予油畫個展」。	《藝術家》1997.09
	09.06 - 09.30，錦繡藝術中心高雄館舉辦「高永隆個展」。	《藝術家》1997.09
	09.06 - 09.28，藝術欣賞交流圖書館後院畫廊舉辦「翁銘邦、余梓新聯展——福爾摩沙・大不列顛」。	《藝術家》1997.09
	09.06 - 09.28，郭木生文教基金會美術中心舉辦「曾文瑞、曾文彥、柯適中、李足新、李宗仁、蔡勝全聯展」。	《藝術家》1997.09
	09.06 - 09.30，鹽埕畫廊舉辦「『沈澱與昇華』創作聯展」。	《藝術家》1997.09
	09.07 - 09.30，現代畫廊舉辦「金芬華個展——生活記事」。	《藝術家》1997.09
	09.12 - 09.28，積禪 50 藝術空間舉辦「廖繼英個展——義大利巡禮」。	《藝術家》1997.09
	09.12 - 09.28，積禪 50 藝術空間舉辦「曾明男陶藝個展——鄉土・香土」。	《藝術家》1997.09
	09.12 - 09.29，雅之林台北阿波羅分館舉辦「閻振瀛畫展」。	《藝術家》1997.09
	09.13 - 09.30，阿波羅畫廊舉辦「李宗祥油畫個展」。	《藝術家》1997.09、阿波羅畫廊
	09.13 - 10.05，形而上畫廊舉辦「台灣現代繪畫的先驅——李仲生抽象畫展」。	形而上畫廊
1997	09.13 - 10.12，皇冠藝文中心舉辦「張心龍個展」。	《藝術家》1997.09、《藝術家》1997.10
	09.13 - 09.28，印象畫廊當代藝術館舉辦「吳天章個展」。	《藝術家》1997.09
	09.13 - 09.25，恆昶藝廊舉辦「胡雙池、周淑芳、汪昭真攝影聯展」。	《藝術家》1997.09
	09.13 - 10.05，臻品藝術中心舉辦「薛保瑕個展」。	《藝術家》1997.09
	09.13 - 09.27，景陶坊舉辦「吳建福、陳芳蘭陶藝雙人展」。	《藝術家》1997.09
	09.13 - 10.05，形而上畫廊舉辦「李仲生抽象畫展」。	《藝術家》1997.09
	09.13 - 10.07，大未來畫廊舉辦「林鉅第三次個展」。	《藝術家》1997.09、《藝術家》1997.10
	09.13 - 10.01，台北攝影藝廊舉辦「『台灣群像』攝影聯展」。	《藝術家》1997.09
	09.13 - 10.12，二木藝術王國舉辦「潘蓬彬 '97 油畫展」。	《藝術家》1997.09、《藝術家》1997.10
	09.16 - 09.30，凡石藝廊舉辦「詹阿水油畫展」。	《藝術家》1997.09
	09.16 - 09.30，孟焦畫坊舉辦「施江鳳水墨畫個展」。	《藝術家》1997.09
	09.16 - 09.30，長天藝坊舉辦「名家水墨畫收藏展」。	《藝術家》1997.09

1997

年代	事件	資料來源
	09.19 - 10.05，亞洲藝術中心舉辦「馬白水 88 畫展」。	《藝術家》1997.09、《藝術家》1997.10、亞洲藝術中心
	09.20 - 10.12，台北漢雅軒舉辦「甘丹 1997 石雕個展」。	《藝術家》1997.09、《藝術家》1997.10
	09.20 - 10.08，帝門藝術中心舉辦「黃宗宏個展——打開鳳梨罐頭」。	《藝術家》1997.09、《藝術家》1997.10
	09.20 - 10.11，誠品畫廊舉辦「陳志誠個展——梯與方形物」。	《藝術家》1997.09、《藝術家》1997.10、誠品畫廊
	09.20 - 10.10，前藝術舉辦「前藝術開幕十三人聯展」。	《藝術家》1997.09
	09.21 - 10.09，三石藝術中心舉辦「黃少霞水墨展」。	《藝術家》1997.09、《藝術家》1997.10
	09.26 - 10.12，台北敦煌藝術中心、新竹敦煌藝術中心舉辦「任微音個展」。	《藝術家》1997.09、《藝術家》1997.10、《台灣畫廊導覽》、《中國文物世界》，146 期（1997.10），頁 120-126。
	09.26 - 10.12，敦煌藝術中心台中分部、敦煌藝術中心高雄館舉辦「費以復個展」。	《藝術家》1997.09、《藝術家》1997.10
	09.26 - 10.12，哥德藝術中心舉辦「張萬傳八八個展」。	《藝術家》1997.10
	09.27 - 09.28，名展藝術空間舉辦「景薰樓 '97 秋拍預展」。	《藝術家》1997.09
1997	10，名人畫廊舉辦「K.C. 新作發表」。	《藝術家》1997.10
	10，尊彩藝術中心舉辦「趙無極向杜甫致敬」。	尊彩藝術中心
	10，開元畫廊舉辦「名家書畫展」。	《藝術家》1997.10
	10.01 - 10.30，原鄉人藝術畫廊舉辦「台灣油畫精品展」。	《藝術家》1997.10
	10.01 - 10.15，長流畫廊舉辦「長流精選彩墨名作展」。	《藝術家》1997.10
	10.01 - 10.30，明生畫廊舉辦「國內外油畫聯展」。	《藝術家》1997.05、明生畫廊
	10.01 - 10.30，八大畫廊舉辦「名家聯展」。	《藝術家》1997.10
	10.01 - 10.31，長天藝坊舉辦「（2）近代書法及水墨畫收藏展」。	《藝術家》1997.10
	10.01 - 10.31，御殿畫廊舉辦「劉力教授油畫展」。	《藝術家》1997.10
	10.01 - 10.19，琢璞藝術中心舉辦「蔡文雄個展」。	《藝術家》1997.10
	10.01 - 10.31，鶴軒藝廊長榮桂冠酒店分部、鶴軒藝術中心台中桂冠店舉辦「茶味生活——竹和陶對話」。	《藝術家》1997.10、鶴軒藝術中心

年代	事件	資料來源
	10.01 - 10.31，五千年藝術空間舉辦「雷坦油畫作品展」。	《藝術家》1997.10
	10.01 - 10.26，茉莉畫廊舉辦「花之頌——中國名家油畫展」。	《藝術家》1997.10
	10.01 - 10.26，茉莉畫廊舉辦「王龍生油畫預展」。	《藝術家》1997.10
	10.01 - 10.31，雲河藝術舉辦「陳庭詩回顧展」。	雲河藝術
	10.03 - 10.21，首都藝術中心舉辦「歐遊紀事」油畫聯展。	《藝術家》1997.10
	10.03 - 10.18，積禪50藝術空間舉辦「王信豐彩墨展」。	《藝術家》1997.10
	10.03 - 10.28，台北索卡藝術中心舉辦「楊劍平雕塑展——魅與美的交集」。	《藝術家》1997.10
	10.03 - 10.15，郭木生文教基金會美術中心舉辦「水墨名家聯展」。	《藝術家》1997.10
	10.04 - 10.18，印象畫廊舉辦「楊識宏97年個展」。	《台灣畫廊導覽》、《中國文物世界》，146期（1997.10），頁120-126。
	10.04 - 10.26，東之畫廊舉辦「侯錦郎陶塑展——泥地根生」。	東之畫廊
	10.04 - 10.19，南畫廊舉辦「陳榮和70回顧展」。	南畫廊
1997	10.04 - 11.08，真善美畫廊舉辦「朱銘太極石雕展」。	《藝術家》1997.10
	10.04 - 10.26，鹽埕畫廊舉辦「葉竹盛個展——生態‧省思」。	新畫廊
	10.04 - 10.19，印象畫廊當代藝術館舉辦「楊識宏個展」。	《藝術家》1997.10
	10.04 - 10.26，東之畫廊舉辦「侯錦郎陶塑繪畫展」。	《藝術家》1997.10
	10.04 - 11.02，家畫廊舉辦「林壽宇個展—— White & White」。	《藝術家》1997.10、家畫廊
	10.04 - 10.19，日升月鴻畫廊舉辦「林弘毅油畫個展」。	《藝術家》1997.10
	10.04 - 10.19，吉証畫廊舉辦「宋永魁個展」。	《藝術家》1997.10
	10.04 - 10.19，翡冷翠藝術中心舉辦「林天瑞油畫展」。	《藝術家》1997.10
	10.04 - 10.25，采風藝術中心舉辦「名家精品聯展」。	《藝術家》1997.10
	10.04 - 10.24，台南索卡藝術中心舉辦「海上三傑—— '97巴西聖保羅國際現代藝術博覽會行前預展」。	《藝術家》1997.10
	10.04 - 10.26，名展藝術空間舉辦「鄭永國陶展」。	《藝術家》1997.10
	10.04 - 10.31，晴山藝術中心舉辦「涂志偉油畫展——敦煌樂舞」。	《藝術家》1997.10

年代	事件	資料來源
1997	10.04 - 10.31，朝代世界藝術有限公司舉辦「經紀畫家油畫聯展」。	《藝術家》1997.10
	10.04 - 10.19，德鴻畫廊舉辦「楚拉克夫油畫個展」。	《藝術家》1997.10、德鴻畫廊
	10.04 - 11.09，東亞畫廊舉辦「張文宗油畫創作展」。	《藝術家》1997.10
	10.04 - 10.29，台北攝影藝廊舉辦「傑利·尤斯曼（Jerry-Uelsman）攝影個展」。	《藝術家》1997.10、《藝術家》1997.11
	10.04 - 10.26，藝術欣賞交流圖書館後院畫廊舉辦「賴炳華旅行繪畫個展」。	《藝術家》1997.10
	10.04 - 10.26，鹽埕畫廊舉辦「葉竹盛個展——生態·省思」。	《藝術家》1997.10
	10.05 - 10.31，名家藝廊舉辦「名家精品收藏展」。	《藝術家》1997.10
	10.05 - 10.31，現代畫廊舉辦「皮亞德拉個展」。	《藝術家》1997.10
	10.05 - 10.08，名冠藝術館舉辦「中國名家系列展——葉森槐」。	《藝術家》1997.10
	10.05 - 10.19，國際藝術中心舉辦「謝保成個展」。	《藝術家》1997.10
	10.05 - 10.30，富貴陶園舉辦「李宗儒陶作展」。	《藝術家》1997.10
	10.06 - 10.28，誠品畫廊舉辦「郭淳個展——流離心識」。	誠品畫廊
	10.07 - 11.05，尊彩藝術中心舉辦「華人矚目的華人」。	尊彩藝術中心
	10.08 - 11.08，凡石藝廊舉辦「李燕昭個展」。	《藝術家》1997.10、《藝術家》1997.11
	10.08 - 10.25，萬應藝術中心舉辦「王昌楷書展」。	《藝術家》1997.10
	10.08 - 11.18，郭木生文教基金會美術中心舉辦「許偉斌、曹世妹雙聯展」。	《藝術家》1997.10、《藝術家》1997.11
	10.09 - 10.31，孟焦畫坊舉辦「尤男榮書法篆刻展」。	《藝術家》1997.10
	10.09 - 10.19，極真藝術中心舉辦「沙清華水墨創作展」。	《藝術家》1997.10
	10.09 - 11.12，雅逸藝術中心舉辦「平凡中的不凡——任傳文油畫個展」。	雅逸藝術中心
	10.09 - 11.12，雅逸藝術中心舉辦「任傳文油畫個展——平凡中的不凡」。	《藝術家》1997.10、《藝術家》1997.11
	10.10 - 10.26，亞洲藝術中心舉辦「顧炳星教授個展」。	亞洲藝術中心
	10.10 - 10.26，八大畫廊舉辦「張建生油畫展」。	《藝術家》1997.10
	10.10 - 10.19，凡石藝廊舉辦「籌組台中縣美術發展基金會義賣展」。	《藝術家》1997.10
	10.10 - 10.31，名冠藝術館舉辦「林俊明油畫個展」。	《藝術家》1997.10、名冠藝術館

年代	事件	資料來源
	10.10 - 10.31，名冠藝術館舉辦「中國古文物收藏展——寶鼎國際」。	《藝術家》1997.10
	10.10 - 10.31，三石藝術中心舉辦「黃少貞水墨展」。	《藝術家》1997.10
	10.10 - 10.31，富貴陶園舉辦「陳紹寬、蕭任能九八新作展」。	《藝術家》1997.10
	10.11 - 11.02，龍門藝術中心舉辦「呂淑珍陶塑藝術」。	《藝術家》1997.10、龍門雅集
	10.11 - 10.26，飛元藝術中心舉辦「朱德群個展」。	《藝術家》1997.10
	10.11 - 10.25，哥德藝術中心舉辦「余德煌逝世週年紀念展」。	《藝術家》1997.10
	10.11 - 10.19，立大藝術中心舉辦「周平油畫個展」。	《藝術家》1997.10
	10.11 - 11.02，臻品藝術中心舉辦「黎志文的雕塑藝術」。	《藝術家》1997.10
	10.11 - 10.25，景陶坊舉辦「沈東寧陶藝展」。	《藝術家》1997.10
	10.11 - 10.26，形而上畫廊舉辦「形而上八週年展」。	《藝術家》1997.10
	10.11 - 11.01，天賦藝術中心舉辦「楊鳴山油畫展」。	《藝術家》1997.10
1997	10.11 - 10.21，羲之堂舉辦「粉紅宿緣—— 1997 王素峰展」。	《藝術家》1997.10
	10.16 - 10.26，中友首都藝術中心舉辦「貝戌民水彩個展——悠悠水鄉情」。	《藝術家》1997.10
	10.17 - 11.02，台北敦煌藝術中心、敦煌藝術中心台中分部舉辦「余本作品及文獻展」。	《藝術家》1997.10
	10.18 - 10.30，長流畫廊舉辦「第七屆綠水畫會展」。	《藝術家》1997.10
	10.18 - 11.12，台北漢雅軒舉辦「鄭在東油畫展」。	《藝術家》1997.10、《藝術家》1997.11
	10.18 - 11.02，新竹敦煌藝術中心舉辦「余本個展」。	《台灣畫廊導覽》、《中國文物世界》，146 期（1997.10），頁 120-126。
	10.18 - 11.16，皇冠藝文中心舉辦「李國嘉個展」。	《藝術家》1997.10、《藝術家》1997.11
	10.18 - 11.09，帝門藝術中心舉辦「游正烽個展」。	《藝術家》1997.10、《藝術家》1997.11
	10.18 - 11.08，傳承藝術中心舉辦「'97 顧迎慶精品展」。	《藝術家》1997.10、傳承藝術中心
	10.18 - 11.02，中銘藝術中心舉辦「楊仁明個展光環系列」。	《藝術家》1997.10
	10.18 - 11.08，大未來畫廊舉辦「朱禮銀個展——油畫與粉彩近作」。	《藝術家》1997.10

年代	事件	資料來源
	10.18 - 11.09，二木藝術王國舉辦「劉木林 1997 水彩畫展」。	《藝術家》1997.10、《藝術家》1997.11
	10.18 - 11.08，前藝術舉辦「陳文祥個展——蜜汁稀薄」。	《藝術家》1997.11
	10.19 - 10.26，彩田藝術空間舉辦「張永村個展」。	《藝術家》1997.10
	10.20 - 11.30，王家藝術中心舉辦「林茂雄水彩畫預展」。	《藝術家》1997.11
	10.22 - 11.05，國際藝術中心舉辦「溫寧個展」。	《藝術家》1997.10、《藝術家》1997.11
	10.24 - 11.09，積禪 50 藝術空間舉辦「林天瑞油畫展」。	《藝術家》1997.10、《藝術家》1997.11
	10.24 - 11.09，積禪 50 藝術空間舉辦「林勝雄油畫展」。	《藝術家》1997.10、《藝術家》1997.11
	10.25 - 11.09，南畫廊舉辦「孔來福油畫個展」。	《藝術家》1997.11、南畫廊
	10.25 - 11.06，新生畫廊舉辦「張繼陶展陶」。	《藝術家》1997.11
	10.25 - 11.12，首都藝術中心舉辦「廖繼英個展」。	《藝術家》1997.10
	10.25 - 11.07，恆昶藝廊舉辦「圖圖非主題攝影展」。	《藝術家》1997.10、《藝術家》1997.11
1997	10.25 - 11.30，誠品畫廊舉辦「陳夏雨八十作品展」。	《藝術家》1997.10、《藝術家》1997.11、誠品畫廊
	10.25 - 11.16，雅特藝術中心舉辦「蕭榮慶個展」。	《藝術家》1995.11
	10.25 - 11.02，萬應藝術中心舉辦「莊育正油畫個展——靈芝系列」。	《藝術家》1997.11
	10.28 - 11.30，茉莉畫廊舉辦「王龍生油畫展」。	《藝術家》1997.11
	10.31 - 11.16，花蓮新市民美學空間舉辦「南台灣新風格雙年展」。	新畫廊
	10.31 - 11.22，積禪 50 藝術空間舉辦「夢幻的超現實 VS 醫學的精神分」。	《藝術家》1997.11
	11.00 - 11.30，伊通公園舉辦「葉竹盛作品」。	《藝術家》1997.11
	11，雅林藝術舉辦「余家樂——黑色大地」。	《台灣畫廊導覽》、《中國文物世界》，147 期（1997.11），頁 118-127。
	11，雅林藝術舉辦「李龍泉——雕天塑地」。	《台灣畫廊導覽》、《中國文物世界》，147 期（1997.11），頁 118-128。
	11.01 - 11.30，阿波羅畫廊舉辦「江漢東木刻版畫展」。	《藝術家》1997.11

1997

年代	事件	資料來源
	11.01 - 11.30，東之畫廊舉辦林惺嶽畫展「台灣山水」。	東之畫廊
	11.01 - 11.16，原鄉人藝術畫廊舉辦「台灣油畫精品展」。	《藝術家》1997.11
	11.01 - 11.30，長流畫廊舉辦「國際熱門彩墨名作特展」。	《藝術家》1997.11
	11.01 - 11.30，名人畫廊舉辦「張綺玲新作發表展」。	《藝術家》1997.11
	11.01 - 11.30，印象畫廊舉辦「印象精品展」。	《藝術家》1997.11
	11.01 - 11.30，東之畫廊舉辦「林惺嶽油畫個展」。	《藝術家》1997.11
	11.01 - 11.30，八大畫廊舉辦「許東榮個展」。	《藝術家》1997.11
	11.01 - 11.16，日升月鴻畫廊舉辦「藝術博覽會預展——黃小燕、葉繁榮、楊淑惠」。	《藝術家》1997.11
	11.01 - 11.30，御殿畫廊舉辦「劉德文油畫展」。	《藝術家》1997.11
	11.01 - 11.30，名展藝術空間舉辦「中青六人展——陳兆聖、羅平和、翁崇彬、簡昌達、黃進龍、陳美惠」。	《藝術家》1997.11
1997	11.01 - 11.30，三石藝術中心舉辦「黃慶嵩油畫展」。	《藝術家》1997.11
	11.01 - 11.23，富貴陶園舉辦「郭明慶 '97 個展」。	《藝術家》1997.11
	11.01 - 11.30，藝術欣賞交流圖書館後院畫廊舉辦「洪志勝書展」。	《藝術家》1997.11
	11.02 - 11.14，名家藝廊舉辦「黃東明油畫創作展」。	《藝術家》1997.11
	11.02 - 11.30，現代畫廊、現代畫廊舉辦「朱德群個展」。	《藝術家》1997.11、現代畫廊
	11.02 - 12.28，宅九藝術中心舉辦「中日戶外雕塑展」。	《藝術家》1997.12
	11.03 - 11.28，明生畫廊舉辦「當代版畫展」。	《藝術家》1997.05
	11.07 - 11.23，敦煌藝術中心高雄館舉辦「蔣勳油畫展」。	《藝術家》1997.11
	11.07 - 11.23，敦煌藝術中心高雄館舉辦「席慕蓉油畫展」。	《藝術家》1997.11、《台灣畫廊導覽》、《中國文物世界》，147 期（1997.11），頁 118-126。
	11.07 - 11.30，孟焦畫坊舉辦「吳大仁福田書畫篆刻展」。	《藝術家》1997.11

1997

年代	事件	資料來源
	11.08 - 11.30，真善美畫廊舉辦「朱銘石雕展——太極系列」。	《藝術家》1997.11
	11.08 - 11.30，飛元藝術中心舉辦「王仁傑個展」。	《藝術家》1997.11
	11.08 - 11.30，金石藝廊舉辦「梁奕焚六十生日展」。	《藝術家》1997.11
	11.08 - 11.23，哥德藝術中心舉辦「張萬傳個展」。	《藝術家》1997.11
	11.08 - 11.30，家畫廊舉辦「薄茵萍個展——在黑暗中揮舞」。	《藝術家》1997.11、 家畫廊
	11.08 - 11.30，臻品藝術中心舉辦「朱嘉谷個展」。	《藝術家》1997.11
	11.08 - 11.30，臻品藝術中心舉辦「徐永旭個展」。	《藝術家》1997.11
	11.08 - 11.23，翡冷翠藝術中心舉辦「蘇秋東'97 個展」。	《藝術家》1997.11
	11.08 - 11.30，彩田藝術空間舉辦「劉高興個展」。	《藝術家》1997.11
	11.08 - 11.14，德鴻畫廊舉辦「章德民博覽會預展」。	《藝術家》1997.11、 德鴻畫廊
	11.08 - 11.30，名冠藝術館舉辦「劉平衡、陳秀娟及沈以正、羅芳雙伉儷 聯展」。	《藝術家》1997.11、 名冠藝術館
1997	11.08 - 11.24，國際藝術中心舉辦「凌運凰水彩個展」。	《藝術家》1997.11
	11.08 - 11.26，台北攝影藝廊舉辦「張鴻政攝影」。	《藝術家》1997.11
	11.08 - 11.30，格爾藝術經紀顧問公司舉辦「謝介夫油畫個展」。	《藝術家》1997.11
	11.08 - 11.30，錦繡藝術中心、錦繡藝術中心高雄館舉辦「楊秀宜旅法作 品展」。	《藝術家》1997.11、 《藝術家》1997.12
	11.09 - 11.30，鹽埕畫廊舉辦「時旅／石旅——陳建北個展」。	《藝術家》1997.11
	11.11 - 12.12，凡石藝廊舉辦「潘枝鴻油畫展」。	《藝術家》1997.11、 《藝術家》1997.12
	11.11 - 12.07，東亞畫廊舉辦「廖繼英油畫個展——義大利巡禮」。	《藝術家》1997.11、 《藝術家》1997.12
	11.12 - 11.29，雅之林台北阿波羅分館舉辦「余家樂油畫展」。	《藝術家》1997.11
	11.12 - 11.29，雅之林台北阿波羅分館舉辦「李龍泉雕塑展」。	《藝術家》1997.11
	11.14 - 11.30，積禪 50 藝術空間舉辦「虞曾富美畫展」。	《藝術家》1997.11
	11.15 - 12.02，台北漢雅軒舉辦「邱世華個展」。	《藝術家》1997.11、 《藝術家》1997.12
	11.15 - 12.07，中友首都藝術中心舉辦「甘丹'97 石雕展——風·稻草人」。	《藝術家》1997.11、 《藝術家》1997.12

年代	事件	資料來源
	11.15 - 11.23，立大藝術中心舉辦「璐昂油彩畫展」。	《藝術家》1997.11
	11.15 - 12.07，帝門藝術中心舉辦「東方現代備忘錄——穿越彩色防空洞」。	《藝術家》1997.11、《藝術家》1997.12
	11.15 - 11.29，北莊藝術舉辦「祁連、劉正修油畫雙個展」。	《藝術家》1997.11
	11.15 - 11.29，景陶坊舉辦「梁冠英、李金碧食器專題展」。	《藝術家》1997.11
	11.15 - 11.30，中銘藝術中心舉辦「李安振首展」。	《藝術家》1997.11
	11.15 - 12.10，雅逸藝術中心舉辦「雅逸油畫精品展」。	《藝術家》1997.11
	11.15 - 12.07，二木藝術王國舉辦「游守中油畫特展」。	《藝術家》1997.11、《藝術家》1997.12
	11.15 - 12.06，前藝術舉辦「杜偉個展——施工中，危險！」。	《藝術家》1997.11
	11.16 - 12.01，名家藝廊舉辦「李欽泓西畫個展」。	《藝術家》1997.11
	11.18 - 01.04，台北敦煌藝術中心舉辦「胡善餘個展」。	《藝術家》1997.12
1997	11.20 - 11.24，東之畫廊在台北國際藝術博覽會舉辦「林惺嶽油畫個展」。	東之畫廊
	11.20 - 12.07，觀想藝術中心舉辦「大陸中青輩油畫展」。	《藝術家》1997.11、《藝術家》1997.12
	11.22 - 12.04，新生畫廊舉辦「范振金陶藝展」。	《藝術家》1997.11
	11.25 - 12.31，八大畫廊舉辦「朱德群作品展——旅法抽象大師」。	八大畫廊
	11.26 - 12.10，三石藝術中心舉辦「蔡林金鳳陶土展」。	《藝術家》1997.12
	11.27 - 12.27，積禪 50 藝術空間舉辦「女性的祕密花園」。	《藝術家》1997.11、《藝術家》1997.12
	11.28 - 12.04，台北敦煌藝術中心舉辦「蔣勳、席慕容雙個展」。	《台灣畫廊導覽》、《中國文物世界》，147 期（1997.11），頁 118-126。
	11.28 - 12.04，台中敦煌藝術中心舉辦「畢頤生個展」。	《藝術家》1997.12、《台灣畫廊導覽》、《中國文物世界》，148 期（1997.12），頁 136-142。
	11.28 - 12.04，高雄敦煌藝術中心舉辦「余本個展」。	《藝術家》1997.12、《台灣畫廊導覽》、《中國文物世界》，148 期（1997.12），頁 136-142。
	11.28 - 12.14，台北敦煌藝術中心舉辦「蔣勳油畫展」。	《藝術家》1997.11、《藝術家》1997.12

年代	事件	資料來源
	11.28 - 12.14，台北敦煌藝術中心舉辦「席慕蓉油畫展」。	《藝術家》1997.11、《藝術家》1997.12、《台灣畫廊導覽》、《中國文物世界》，147 期（1997.11），頁 118-126。
	11.29 - 12.14，南畫廊舉辦「'97 花與果對話二」。	南畫廊
	11.29 - 12.17，台北攝影藝廊舉辦「黃浩良攝影展——一朵雲的夢」。	《藝術家》1997.12
	11.30 - 12.13，立大藝術中心舉辦「林玲蘭現代畫展」。	《藝術家》1997.11、《藝術家》1997.12
	11.30 - 12.10，三石藝術中心舉辦「新竹市美術協會聯展」。	《藝術家》1997.12
	12. 帝門藝術中心舉辦「游正烽很黑——很樸素、很乾淨」。	《台灣畫廊導覽》、《中國文物世界》，148 期（1997.12），頁 136-142。
	12.01 - 01.30，首都藝術中心玄門舉辦「劉其偉夢幻展」。	首都藝術中心
	12.01 - 01.31，陶藝家的店舉辦「'97 國際陶藝獎入賞者聯展」。	《藝術家》1997.12、《藝術家》1998.01
	12.01 - 12.31，明生畫廊舉辦「版畫特價展」。	《藝術家》1997.05
	12.01 - 12.31，名人畫廊舉辦「K.C. 張綺玲畫價調整前新作發表」。	《藝術家》1998.02
1997	12.01 - 12.30，印象畫廊、印象畫廊當代藝術館舉辦「印象油畫精品展」。	《藝術家》1997.12
	12.01 - 12.31，八大畫廊舉辦「朱德群作品展」。	《藝術家》1997.12
	12.01 - 12.31，王家藝術中心舉辦「（1）孔法·古拉油畫展」。	《藝術家》1997.12
	12.01 - 12.31，王家藝術中心舉辦「（2）夏卡爾版畫展」。	《藝術家》1997.12
	12.01 - 12.31，王家藝術中心舉辦「（3）林茂雄水彩展」。	《藝術家》1997.12
	12.01 - 12.31，御殿畫廊舉辦「劉德文畫展」。	《藝術家》1997.12
	12.01 - 12.31，現代畫廊舉辦「華人藝術國際化展」。	《藝術家》1997.12
	12.01 - 12.31，五千年藝術空間舉辦「雷坦油畫展」。	《藝術家》1997.12
	12.02 - 12.21，原鄉人藝術畫廊舉辦「秦大虎個展」。	《藝術家》1997.12
	12.02 - 12.31，長流畫廊舉辦「台灣當代名家書畫展」。	《藝術家》1997.12
	12.02 - 12.31，大未來畫廊舉辦「西洋大師作品聯展」。	《藝術家》1997.12
	12.02 - 01.03，茉莉畫廊舉辦「俄羅斯畫家尤洛夫斯基油畫展」。	《藝術家》1997.12

年代	事件	資料來源
	12.03 - 01.03，前藝術舉辦「法‧不法──李宜全、黃蘭雅、鄭倩如、謝之斬聯展」。	《藝術家》1997.12
	12.05 - 12.07，帝門藝術教育基金會舉辦「跨界域的對話與整合──1997台北、香港藝術評論會議」。	《藝術家》1997.12
	12.05 - 12.21，積禪50藝術空間舉辦「陳銀輝個展」。	《藝術家》1997.12
	12.05 - 12.28，孟焦畫坊舉辦「（1）蔡忠南陶展」。	《藝術家》1997.12
	12.05 - 12.28，孟焦畫坊舉辦「（2）維摩書會創會展」。	《藝術家》1997.12
	12.05 - 12.21，長江藝術中心舉辦「現代水墨──東方現代藝術的新詮」。	《藝術家》1997.12
	12.05 - 12.14，翡冷翠藝術中心舉辦「林勝雄'97個展」。	《藝術家》1997.12
	12.05 - 12.14，彩田藝術空間舉辦「趙迷回娘家──趙春翔逝世六週年紀念展」。	《藝術家》1997.12
	12.06 - 12.28，阿波羅畫廊舉辦「黃秋月油畫個展」。	《藝術家》1997.12、阿波羅畫廊
	12.06 - 12.28，真善美畫廊舉辦「真善美油畫精品展」。	《藝術家》1997.12
	12.06 - 12.18，新生畫廊舉辦「熊宜中書畫展」。	《藝術家》1997.12
1997	12.06 - 12.28，誠品畫廊舉辦「蔡根個展」。	《藝術家》1997.12、誠品畫廊
	12.06 - 12.28，臻品藝術中心舉辦「梁兆熙個展」。	《藝術家》1997.12
	12.06 - 12.28，臻品藝術中心舉辦「阿等個展」。	《藝術家》1997.12
	12.06 - 12.21，日升月鴻畫廊舉辦「蕭子權油畫個展」。	《藝術家》1997.12
	12.06 - 12.28，名家藝廊舉辦「林惠修畫展──風景系列」。	《藝術家》1997.12
	12.06 - 12.28，名展藝術空間舉辦「台灣美術1、2、3、4週年展」。	《藝術家》1997.12
	12.06 - 12.31，晴山藝術中心舉辦「黃中羊個展──矛盾系列：慈禧組畫」。	《藝術家》1997.12
	12.06 - 12.28，名冠藝術館舉辦「旅美畫家蔡汝恭油畫展」。	《藝術家》1997.12、名冠藝術館
	12.06 - 12.15，萬應藝術中心舉辦「潘蓬彬油畫個展」。	《藝術家》1997.12
	12.06 - 12.31，巴魯巴藝文空間舉辦「卜茲書法展」。	《藝術家》1997.12
	12.06 - 12.27，郭木生文教基金會美術中心舉辦「羅德華、戴文泰琉璃雙人聯展」。	《藝術家》1997.12
	12.06 - 12.28，鹽埕畫廊舉辦「景身三寸六人展──林淑梅、許世芳、黃文勇、曾俊義、詹清全、劉文貴」。	《藝術家》1997.12

年代	事件	資料來源
	12.07 - 01.04，龍門藝術中心舉辦「吳昊個展」。	《藝術家》1997.12、《藝術家》1998.01、龍門雅集
	12.07 - 12.28，藝術欣賞交流圖書館後院畫廊舉辦「黃祥華、林冠瑛油畫雙人展」。	《藝術家》1997.12
	12.07 - 01.07，新視覺畫廊舉辦「五十年代東方抽象繪畫的新視覺——海外華人的先驅」。	《藝術家》1997.12、《藝術家》1998.01、新時代畫廊
	12.10 - 02.13，雅逸藝術中心舉辦「釉之風華——天官窯瓷器展」。	《藝術家》1997.12、雅逸藝術中心
	12.11 - 12.23，國際藝術中心舉辦「王高賓 97 油畫個展」。	《藝術家》1997.12
	12.12 - 01.19，鶴軒藝廊長榮桂冠酒店分部舉辦「保育動物繡畫展」。	《藝術家》1997.12、《藝術家》1998.01、鶴軒藝術中心
	12.13 - 12.31，首都藝術中心舉辦「心境雙年展」。	《藝術家》1997.12
	12.13 - 12.28，愛力根畫廊舉辦「詹金水個展——抽象山水」。	《藝術家》1997.12、愛力根畫廊
	12.13 - 12.28，八大畫廊舉辦「吳菊陶藝展」。	《藝術家》1997.12、八大畫廊
	12.13 - 12.28，吉証畫廊舉辦「郭博修個展」。	《藝術家》1997.12
1997	12.13 - 12.28，普及畫市舉辦「小山修畫展」。	《藝術家》1997.12
	12.13 - 01.04，形而上畫廊舉辦「張堂㛿油畫展——虛實方界」。	《藝術家》1997.12
	12.13 - 12.31，采風藝術中心舉辦「陳兆聖、楊嚴囊、楊永福、羅平和油畫聯展」。	《藝術家》1997.12
	12.13 - 12.28，尊彩藝術中心舉辦「陳澄波與陳碧女父女紀念畫展」。	《藝術家》1997.12、尊彩藝術中心
	12.13 - 12.28，雅逸藝術中心舉辦「丁水泉、劉明雁雙人油畫展」。	《藝術家》1997.12、雅逸藝術中心
	12.13 - 12.28，德鴻畫廊舉辦「楊淑惠油畫個展」。	《藝術家》1997.12
	12.14 - 12.31，現代畫廊舉辦「賴威嚴、林進達、高其偉、游守中、柯適中聯展」。	《藝術家》1997.12、現代畫廊
	12.14 - 01.05，走馬瀨田園藝廊舉辦「台中縣美術學會會員作品聯展」。	《藝術家》1997.12、《藝術家》1998.01
	12.17 - 12.23，立大藝術中心舉辦「晏少翔教授畫展」。	《藝術家》1997.12
	12.18 - 01.04，台北敦煌藝術中心、台中敦煌藝術中心、高雄敦煌藝術中心舉辦「胡善餘個展」。	《台灣畫廊導覽》、《中國文物世界》148 期（1997.12）、頁 136-142。、《藝術家》1997.12、《藝術家》1998.01、《藝術家》1998.02
	12.18 - 01.30，凡石藝廊舉辦「鄧明墩 '92-97 油畫創作展」。	《藝術家》1997.12、《藝術家》1998.01

年代	事件	資料來源
	12.19 - 01.04，亞洲藝術中心舉辦「程業林個展」。	《藝術家》1997.12、亞洲藝術中心
	12.20 - 01.19，台北漢雅軒舉辦「茱蒂・芝加哥個展」。	《藝術家》1997.12、《藝術家》1998.01
	12.20 - 12.25，新生畫廊舉辦「王榕書會 '97 水墨畫展」。	《藝術家》1997.12
	12.20 - 01.11，東之畫廊舉辦「蘇服務膠彩畫展」。	《藝術家》1997.12、《藝術家》1998.01
	12.20 - 01.11，帝門藝術中心舉辦「聚合能量：度大限到新世界系列──蕭勤九七個展」。	《藝術家》1997.12、《台灣畫廊導覽》、《中國文物世界》149 期（1998.1），頁 109-115。
	12.20 - 01.11，帝門藝術中心舉辦「蕭勤個展──聚合能量」。	《藝術家》1998.01
	12.20 - 01.20，凡石藝廊舉辦「黃雲瞳雕塑展」。	《藝術家》1997.12、《藝術家》1998.01
	12.20 - 01.03，翡冷翠藝術中心舉辦「楊恩生 '97 個展」。	《藝術家》1997.12
	12.20 - 12.30，義之堂舉辦「曾肅良個展──法傑心象　現代詩 VS. 彩墨畫」。	《藝術家》1997.12
	12.20 - 01.07，台北攝影藝廊舉辦「林克彬攝影展──共鳴中的禮讚：影畫影雕」。	《藝術家》1997.12、《藝術家》1998.01
1997	12.20 - 01.04，萬應藝術中心舉辦「陳春明竹雕作品展」。	《藝術家》1997.12、《藝術家》1998.01
	12.20 - 01.25，二木藝術王國舉辦「1998 迎春特展──林順雄」。	《藝術家》1997.12、《藝術家》1998.01
	12.25 - 01.06，國際藝術中心舉辦「袁德中油畫展──鄉土情懷」。	《藝術家》1997.12、《藝術家》1998.01
	12.27 - 01.18，台北奕源莊畫廊舉辦「迎春小品展」。	《台灣畫廊導覽》、《中國文物世界》，149 期（1998.1），頁 109-115。
	12.27 - 01.18，首都藝術中心舉辦「張靄維個展」。	《藝術家》1997.12、《藝術家》1998.01
	12.27 - 01.04，立大藝術中心舉辦「郭金發 65 回顧展」。	《藝術家》1998.01
	12.27 - 01.18，台北奕源莊畫廊舉辦「迎春小品展」。	《藝術家》1998.01
	12.27 - 01.10，景陶坊舉辦「李懷錦陶藝展」。	《藝術家》1997.12
	12.27 - 01.09，金磚藝廊舉辦「現代眼 '97 展」。	《藝術家》1997.12、《藝術家》1998.01
	12.27 - 01.10，景薰樓藝文空間舉辦「迎春納福──中國書畫、文房清玩、玉雕首飾展」。	《藝術家》1998.01
	12.30 - 01.08，視丘攝影藝術學院舉辦「馮學敏攝影展──景德鎮瓷的故鄉」。	《藝術家》1997.12、《藝術家》1998.01

年代	事件	資料來源
	印象畫廊舉辦「施並錫——海的系列」。	印象畫廊
	印象畫廊舉辦「沈哲哉個展——漫舞人生」。	印象畫廊
	印象畫廊舉辦「林葆家個展」。	印象畫廊
	臻品藝術中心舉辦「女味一甲子——專題研究展」。	臻品藝術中心
	臻品藝術中心舉辦「臻品第二屆新人展：在此岸的彼岸性」。	臻品藝術中心
	臻品藝術中心舉辦「臻品八週年：海外華人當代藝術展」。	臻品藝術中心
	01.01 - 01.25，印象畫廊當代藝術館舉辦「當代藝術展」。	《藝術家》1998.01
	01.01 - 01.31，哥德藝術中心舉辦「傳世名作」油畫聯展。	《藝術家》1998.01
	01.01 - 01.30，八大畫廊舉辦「朱德群作品展」。	《藝術家》1998.01
	01.01 - 01.30，八大畫廊舉辦「名家聯展」。	《藝術家》1998.01
1998	01.01 - 01.10，孟焦畫坊舉辦「王北岳書法篆刻展」。	《藝術家》1998.01
	01.01 - 01.25，日升月鴻畫廊舉辦「吟詠記憶——歲末回顧典藏展」。	《藝術家》1998.01
	01.01 - 01.15，北莊藝術舉辦「風士瓦在台油畫首展」。	《藝術家》1998.01
	01.01 - 02.09，王家藝術中心舉辦「陸達重彩畫新春個展」。	《藝術家》1998.01、《藝術家》1998.02
	01.01 - 01.15，名家藝廊舉辦「王躍西畫個展」。	《藝術家》1998.01
	01.01 - 01.25，台南索卡藝術中心舉辦「臧爾康個展」。	《藝術家》1998.01
	01.01 - 01.31，開元畫廊舉辦「林進益書展」。	《藝術家》1998.01
	01.01 - 01.31，揚昇藝文走廊舉辦「貝戌民水彩展」。	雅逸藝術中心
	01.01 - 01.20，宅九藝術中心舉辦「連春雕塑個展」。	《藝術家》1998.01
	01.01 - 01.21，三石藝術中心舉辦「黃昭雄國畫展」。	《藝術家》1997.12、《藝術家》1998.01
	01.01 - 01.31，五千年藝術空間舉辦「大陸油畫精品展」。	《藝術家》1998.01
	01.01 - 01.25，富貴陶園舉辦「小型陶藝創作展」。	《藝術家》1998.01

年代	事件	資料來源
	01.03 - 01.20，阿波羅畫廊舉辦「潘麗紅個展——阻隔系列的探究」。	《藝術家》1998.01、阿波羅畫廊
	01.03 - 01.14，印象畫廊舉辦「黃玉成個展」。	《台灣畫廊導覽》、《中國文物世界》，149 期（1998.1），頁 109-115。
	01.03 - 01.18，南畫廊舉辦「1998 零號集錦」。	南畫廊
	01.03 - 01.15，新生畫廊舉辦「莊伯顯水墨畫展」。	《藝術家》1998.01
	01.03 - 01.14，印象畫廊舉辦「黃玉成油畫個展」。	《藝術家》1998.01
	01.03 - 01.31，誠品畫廊舉辦「新春特展春喜嬉春」。	《藝術家》1998.01、誠品畫廊
	01.03 - 01.18，中銘藝術中心舉辦「五人雕塑展」。	《藝術家》1998.01
	01.03 - 01.25，名展藝術空間舉辦「'98 迎新小品展」。	《藝術家》1998.01
	01.03 - 02.28，朝代世界藝術有限公司舉辦「經紀畫家油畫精品展」。	《藝術家》1998.01、《藝術家》1998.02
	01.03 - 01.25，雅逸藝術中心舉辦「雅逸週年慶——中國前輩油畫家精品展」。	《藝術家》1998.01、雅逸藝術中心
	01.03 - 01.27，郭木生文教基金會美術中心舉辦「粘碧華織物藝術創作展」。	《藝術家》1998.01
1998	01.04 - 02.28，現代畫廊舉辦「趙無極個展」。	《藝術家》1998.01、《藝術家》1998.02
	01.04 - 01.25，藝術欣賞交流圖書館後院畫廊舉辦「丘彥明絲書展」。	《藝術家》1998.01
	01.06 - 02.28，天賦藝術中心舉辦「迎春特價展」。	《藝術家》1998.02
	01.08 - 01.24，采風藝術中心舉辦「呂雪暉油畫展」。	《藝術家》1998.01
	01.09 - 01.18，亞洲藝術中心舉辦「佐藤公聰個展」。	《藝術家》1998.01、亞洲藝術中心
	01.10 - 01.25，台北漢雅軒舉辦「春藏特展——花間集」。	《藝術家》1998.01
	01.10 - 01.25，首都藝術中心舉辦「羅平和 1998 版畫大展暨第二屆版畫大獎成果發表會」。	《藝術家》1998.01
	01.10 - 02.08，皇冠藝文中心舉辦「薛保瑕個展」。	《藝術家》1998.01、《藝術家》1998.02
	01.10 - 01.26，梵藝術中心舉辦「黃永和個展」。	《藝術家》1998.01
	01.10 - 02.21，帝門藝術教育基金會舉辦「王俊傑個展——聖 52」。	《藝術家》1998.01、《藝術家》1998.02
	01.10 - 01.23，形而上畫廊舉辦「『虎年快樂』油畫聯展」。	《藝術家》1998.01

年代	事件	資料來源
	01.10 - 01.25，大未來畫廊舉辦「林風眠、關良雙個展」。	《藝術家》1998.01
	01.10 - 02.22，德鴻畫廊舉辦「油畫精品展」。	《藝術家》1998.01、《藝術家》1998.02
	01.10 - 02.07，名冠藝術館舉辦「陳久泉漆畫、楊莉莉彩瓷雙個展」。	《藝術家》1998.01、名冠藝術館
	01.10 - 02.10，黑藝坊藝術中心舉辦「中國當代藝術家作品聯展」。	《藝術家》1998.01、《藝術家》1998.02
	01.10 - 03.01，走馬瀨田園藝廊舉辦「台南縣 86 年地方美展巡迴展」。	《藝術家》1998.02
	01.10 - 01.26，萬應藝術中心舉辦「賀歲精品展」。	《藝術家》1998.01
	01.11 - 01.20，孟焦畫坊舉辦「王太田水墨展」。	《藝術家》1998.01
	01.16 - 02.22，積禪 51 藝術空間舉辦「石全石美——名家出擊、石周彙聚」。	《藝術家》1998.02
	01.17 - 02.21，景陶坊舉辦「十週年慶——生日禮物專題展」。	《藝術家》1998.01、《藝術家》1998.02
	01.20 - 03.31，王家藝術中心舉辦「梁銓雕塑展」。	《藝術家》1998.02、《藝術家》1998.03
	01.20 - 03.31，王家藝術中心舉辦「中國雕刻之美老紫檀木雕」。	《藝術家》1998.02、《藝術家》1998.03
1998	01.20 - 03.20，茉莉畫廊舉辦「收藏展」。	《藝術家》1998.02
	01.23 - 02.12，漢神百貨舉辦「迎春石版畫展」。	首都藝術中心
	01.24 - 02.28，宅九藝術中心舉辦「打開藝術家手稿記事」。	《藝術家》1998.01、《藝術家》1998.02
	01.25 - 03.15，陶藝家的店舉辦蘇為忠「陶色」個展。	《藝術家》1998.02
	01.28 - 02.28，富貴陶園舉辦「沈東寧陶藝新作展」。	《藝術家》1998.02
	01.31 - 02.15，愛力根畫廊舉辦「迎新春·賞繼春——台灣美術開拓巨匠之時代風華」。	《藝術家》1998.02
	01.31 - 02.28，凡石藝廊舉辦「巫秋基西畫個展」。	《藝術家》1998.02
	2，台北奕源莊畫廊舉辦「章德民師生展」。	《台灣畫廊導覽》、《中國文物世界》，150 期（1998.2），頁 104-111。
	02.01 - 02.25，長流畫廊舉辦「虎年虎畫特展」。	《藝術家》1998.02
	02.01 - 02.28，名人畫廊舉辦「KC 張綺玲作品欣賞」。	《藝術家》1998.02
	02.01 - 02.28，印象畫廊當代藝術館舉辦「印象油畫精品展」。	《藝術家》1998.02

年代	事件	資料來源
1998	02.01 - 02.28，印象畫廊當代藝術館舉辦「當代藝術展」。	《藝術家》1998.02
	02.01 - 02.30，八大畫廊舉辦「抽象三人展──秦松、黃志超、許東榮」。	《藝術家》1998.02
	02.01 - 02.30，八大畫廊舉辦「名家聯展」。	《藝術家》1998.02
	02.01 - 02.28，傳承藝術中心舉辦「'98 新浙派迎春特展」。	《藝術家》1998.02、傳承藝術中心
	02.01 - 02.28，御殿畫廊舉辦「劉德文油畫展」。	《藝術家》1998.02
	02.01 - 02.28，五千年藝術空間舉辦「雷坦油畫展」。	《藝術家》1998.02、《藝術家》1998.03
	02.02 - 02.28，三石藝術中心舉辦「三石迎春聯展」。	《藝術家》1998.02
	02.03 - 02.28，雅逸藝術中心舉辦「釉之風華──天官窯瓷器創作特展」。	《藝術家》1998.02
	02.04 - 03.15，雅逸藝術中心舉辦「迎春小品油畫展」。	《藝術家》1998.02、《藝術家》1998.03、雅逸藝術中心
	02.06 - 02.22，台北敦煌藝術中心舉辦「淡寫山川詩意──畢頤生油畫個展」。	《台灣畫廊導覽》、《中國文物世界》，150 期（1998.2），頁 104-111。
	02.06 - 02.22，新竹敦煌藝術中心舉辦「洪江波膠彩個展」。	《台灣畫廊導覽》、《中國文物世界》，150 期（1998.2），頁 104-111。
	02.06 - 02.22，高雄敦煌藝術中心舉辦「朱銘雕塑展」。	《台灣畫廊導覽》、《中國文物世界》，150 期（1998.2），頁 104-111。
	02.06 - 02.28，日升月鴻畫廊舉辦「渲染視覺的記憶」畫家聯展。	《藝術家》1998.02
	02.07 - 03.01，誠品畫廊舉辦「李元佳紀念展──已成絕響的響馬」。	《藝術家》1998.02、誠品畫廊
	02.07 - 02.28，翡冷翠藝術中心舉辦「油畫精品展」。	《藝術家》1998.02
	02.07 - 02.28，新生態藝術環境舉辦「林鴻文個展──紙上形為」。	《藝術家》1998.02
	02.07 - 03.01，名展藝術空間舉辦「'98 袖珍雕塑展」。	《藝術家》1998.02
	02.07 - 02.21，彩田藝術空間舉辦「顏忠賢空間設計展」。	《藝術家》1998.02
	02.07 - 03.02，名冠藝術館舉辦「'98 中外小品展」。	《藝術家》1998.02
	02.07 - 02.20，國際藝術中心舉辦「原創美術協會會員展」。	《藝術家》1998.02

年代	事件	資料來源
	02.07 - 03.11，台北攝影藝廊舉辦「奈良原一高攝影展──消滅的時間」。	《藝術家》1998.02、《藝術家》1998.03
	02.07 - 02.27，郭木生文教基金會美術中心舉辦「陳庭詩個展」。	《藝術家》1998.02
	02.07 - 02.22，鹽埕畫廊舉辦「吳寬瀛個展」。	《藝術家》1998.02
	02.08 - 02.22，北莊藝術舉辦「江漢青水墨創作展」。	《藝術家》1998.02
	02.08 - 04.26，錦繡藝術中心高雄館舉辦「周義雄金銅彩塑展」。	《藝術家》1998.02、《藝術家》1998.03、《藝術家》1998.04
	02.09 - 03.05，帝門藝術教育基金會舉辦「常態展」。	《藝術家》1998.02
	02.10 - 02.31，真善美畫廊舉辦「雕塑油畫精品展」。	《藝術家》1998.02
	02.10 - 03.31，王家藝術中心舉辦「林茂雄水彩個展」。	《藝術家》1998.02、《藝術家》1998.03
	02.10 - 02.28，大未來畫廊舉辦「墨采──林風眠、關良紙上作品展」。	《藝術家》1998.02
	02.10 - 03.25，茉莉畫廊舉辦「郭文嵐典藏雕塑展」。	《藝術家》1998.02、《藝術家》1998.03
1998	02.12 - 03.01，龍門藝術中心舉辦「李淑櫻台北首展女人──生命──切割」。	《藝術家》1998.02、龍門雅集
	02.14 - 03.08，觀想藝術中心舉辦「王玉平、申玲倆口子油畫展」。	《藝術家》1998.02
	02.14 - 03.08，飛元藝術中心舉辦「鄭君殿個展」。	《藝術家》1998.02、《藝術家》1998.03
	02.14 - 03.15，家畫廊舉辦「動態視覺藝術──哥瑞葛利‧巴賽米恩個展」。	《藝術家》1998.02、《藝術家》1998.03、家畫廊
	02.14 - 02.28，萬應藝術中心舉辦「迎春特展──大陸水墨名家聯展」。	《藝術家》1998.02
	02.14 - 03.08，二木藝術王國舉辦「鄭詵至油畫展──竹塹山水之美」。	《藝術家》1998.02、《藝術家》1998.03
	02.19 - 02.28，形而上畫廊舉辦「『虎年快樂』精品聯展」。	《藝術家》1998.02
	02.19 - 02.22，藝術欣賞交流圖書館後院畫廊舉辦「楊喆個展──春日囈語」。	《藝術家》1998.02
	02.20 - 03.08，亞洲藝術中心舉辦「林鴻文個展」。	《藝術家》1998.02、《藝術家》1998.03、亞洲藝術中心
	02.21 - 03.05，彩虹攝影藝廊舉辦「銀髮族攝影展」。	《藝術家》1998.03
	02.27 - 03.15，積禪 52、積禪 50 藝術空間舉辦「王國禎油畫展──城市與自然」。	《藝術家》1998.02、《藝術家》1998.03

年代	事件	資料來源
	02.27 - 03.15，積禪 53、積禪 50 藝術空間舉辦「陳明善水彩畫展」。	《藝術家》1998.02、《藝術家》1998.03
	02.28 - 03.15，台北漢雅軒舉辦「張曉剛個展——血緣：大家庭」。	《藝術家》1998.03
	02.28 - 03.15，南畫廊舉辦「二二八和平畫展——等日頭」。	《藝術家》1998.03、南畫廊
	02.28 - 03.15，台北敦煌藝術中心舉辦「古根漢的選擇在敦煌——蕭海春、賈又福、余本、沙耆聯展」。	《台灣畫廊導覽》、《中國文物世界》，151 期（1998.3），頁 134-140。
	02.28 - 03.25，東之畫廊舉辦「發現台灣之美」畫展。	《藝術家》1998.03
	02.28 - 03.12，恆昶藝廊舉辦「楊煥世攝影展」。	《藝術家》1997.10
	03.01 - 03.31，阿波羅畫廊舉辦「台灣現代兩極展」。	《藝術家》1998.03
	03.01 - 03.29，長流畫廊舉辦「名家書畫精選展」。	《藝術家》1998.03
	03.01 - 04.19，八大畫廊舉辦「許東榮油畫、雕刻作品展」。	《藝術家》1998.03、《藝術家》1998.04
1998	03.01 - 03.31，現代畫廊舉辦「趙無極、朱德群、劉國松作品聯展」。	《藝術家》1998.03
	03.01 - 03.31，開元畫廊舉辦「名家書畫展」。	《藝術家》1998.03
	03.01 - 03.31，三石藝術中心舉辦「吳振壎油畫展」。	《藝術家》1998.03
	03.01 - 03.29，藝術欣賞交流圖書館後院畫廊舉辦「曾文玲個展——花果形色」。	《藝術家》1998.03
	03.01 - 03.31，協民國際藝術舉辦「抽象世界之美」。	協民藝術集團
	03.01 - 03.08，二木藝術王國舉辦「孫英倫、趙懷信新春雙人展」。	《藝術家》1998.03
	03.02 - 03.31，八大畫廊舉辦「抽象展——朱德群、唐海文、秦松、黃志超」。	《藝術家》1998.03
	03.02 - 04.02，彩虹攝影藝廊舉辦「連焆焆攝影展」。	《藝術家》1998.03
	03.03 - 03.29，天賦藝術中心舉辦「楊鳴山、徐明、王永強、孫國歧作品聯展」。	《藝術家》1998.03
	03.05 - 03.15，台中中友藝廊舉辦「春之組曲——楊健健、任傳文油畫雙人展」。	雅逸藝術中心
	03.05 - 03.25，茉莉畫廊舉辦「庫茲明油畫小展」。	《藝術家》1998.03

1998

年代	事件	資料來源
	03.06 - 03.22，新竹敦煌藝術中心舉辦「一日、一生──席慕容油畫展」。	《台灣畫廊導覽》、《中國文物世界》，151期（1998.3），頁134-140。、《藝術家》1998.03
	03.06 - 03.22，高雄敦煌藝術中心舉辦「陳士侯手繪彩瓷展」。	《台灣畫廊導覽》、《中國文物世界》，151期（1998.3），頁134-140。、《藝術家》1998.03
	03.06 - 03.22，敦煌藝術中心新竹分部舉辦「馬一平油畫個展」。	《藝術家》1998.03
	03.07 - 03.29，龍門藝術中心舉辦「女味一甲子」專題研究展。	《藝術家》1998.03、龍門雅集
	03.07 - 03.28，首都藝術中心舉辦「廖本生個展──變調人生」。	《藝術家》1998.03
	03.07 - 03.29，非畫廊舉辦「海外傑出華人畫家作品展」。	《藝術家》1998.03
	03.07 - 03.29，誠品畫廊舉辦「張義雕塑個展」。	《藝術家》1998.03、誠品畫廊
	03.07 - 03.19，彩虹攝影藝廊舉辦「1997綠島海洋生態攝影比賽得獎作品展」。	《藝術家》1998.03
	03.07 - 03.29，臻品藝術中心與新生態藝術環境分別舉辦「女味一甲子」專題研究展。	《藝術家》1998.03
1998	03.07 - 03.24，長天畫廊舉辦「林惠修油畫個展」。	《藝術家》1998.03
	03.07 - 03.29，台南索卡藝術中心舉辦「李超士遺作展」。	《藝術家》1998.03
	03.07 - 03.29，名展藝術空間舉辦「花語‧詩情──迎春賞花畫展」。	《藝術家》1998.03
	03.07 - 03.31，彩田藝術空間舉辦「新春版畫＋花藝特展」。	《藝術家》1998.03
	03.07 - 03.31，朝代世界藝術有限公司舉辦「經紀畫家油畫精品展」。	《藝術家》1998.03
	03.07 - 03.29，名冠藝術館舉辦「劉其偉個展」。	《藝術家》1998.03、名冠藝術館
	03.07 - 03.28，前藝術舉辦「曾思中個展」。	《藝術家》1998.03
	03.07 - 03.28，郭木生文教基金會美術中心舉辦「何肇衢'98年個展」。	《藝術家》1998.03
	03.07 - 03.29，鹽埕畫廊舉辦「余慧敏個展」。	《藝術家》1998.03
	03.08 - 04.12，帝門藝術中心舉辦「蕭勤個展」。	《藝術家》1998.03、《藝術家》1998.04
	03.08 - 03.31，翡冷翠藝術中心舉辦「詹浮雲、張義雄、張炳南、何肇衢聯展」。	《藝術家》1998.03
	03.08 - 03.31，翡冷翠藝術中心舉辦「吳平、黃光南水墨展」。	《藝術家》1998.03

年代	事件	資料來源
	03.12 - 04.05，傳承藝術中心舉辦「朱紅'98新作展」。	《藝術家》1998.03、《藝術家》1998.04、傳承藝術中心
	03.13 - 03.29，亞洲藝術中心舉辦「亞洲春季精品展」。	亞洲藝術中心
	03.13 - 03.29，孟焦畫坊舉辦「陳明貴書畫展」。	《藝術家》1998.03
	03.14 - 03.29，哥德藝術中心舉辦「唐海文個展」。	《藝術家》1998.03
	03.14 - 03.26，恆昶藝廊舉辦「影像合作社」。	《藝術家》1998.03
	03.14 - 03.21，景陶坊舉辦「陶錦花香·小原流——邱錦香紀念花展」。	《藝術家》1998.03
	03.14 - 03.31，大未來畫廊舉辦「范姜明道裝置展」。	《藝術家》1998.03
	03.14 - 04.01，台北攝影藝廊舉辦「姚瑞中攝影展——孤寂之外無它」。	《藝術家》1998.03
	03.14 - 04.26，錦繡藝術中心舉辦「陳欽明新作展——人體與建築空間」。	《藝術家》1998.03、《藝術家》1998.04
1998	03.17 - 03.31，雅逸藝術中心舉辦「林哲丞油畫個展」。	《藝術家》1998.03、雅逸藝術中心
	03.17 - 03.31，雅逸藝術中心舉辦「林敏健生活陶藝展」。	《藝術家》1998.03
	03.18 - 03.19，積禪50藝術空間舉辦「景薰樓春拍預展」。	《藝術家》1998.03
	03.18 - 03.29，家畫廊舉辦「常態展」。	《藝術家》1998.03
	03.20 - 04.05，敦煌藝術中心台北、台中本部舉辦「重彩雙璧——何家英、謝振鷗聯展」。	《藝術家》1998.03、《藝術家》1998.04
	03.20 - 04.05，積禪50藝術空間舉辦「蕭瀚旅德回國展」。	《藝術家》1998.03、《藝術家》1998.04
	03.21 - 04.05，台北漢雅軒舉辦「侯玉書個展——隱喻·表白」。	《藝術家》1998.03、《藝術家》1998.04
	03.21 - 04.05，南畫廊舉辦「山之旅——劉國東第五次個展」。	《藝術家》1998.03、《藝術家》1998.04
	03.21 - 04.02，新生畫廊舉辦「吳長鵬師生書畫展」。	《藝術家》1998.03、《藝術家》1998.04
	03.21 - 04.19，形而上畫廊舉辦「郭柏川油畫展」。	《藝術家》1998.03、《藝術家》1998.04

年代	事件	資料來源
	03.28 - 04.12，東之畫廊舉辦「姚慶章油畫個展」。	《藝術家》1998.04
	03.28 - 04.09，恆昶藝廊舉辦「林文衡攝影展」。	《藝術家》1998.03、《藝術家》1998.04
	03.28 - 04.18，德鴻畫廊舉辦「潘元和個展——都會之旅」。	《藝術家》1998.03、《藝術家》1998.04
	03.29 - 04.19，新視覺畫廊舉辦「趙春翔個展」。	《藝術家》1998.03、《藝術家》1998.04
	03.30 - 04.26，宅九藝術中心舉辦「李石樵、楊三郎、劉其偉石版畫展」。	《藝術家》1998.04
	4，大未來畫廊舉辦「巴黎・大茅屋・常玉」。	大未來林舍畫廊
	04.01 - 04.30，明生畫廊舉辦「國外名家畫展」。	《藝術家》1997.05
	04.01 - 04.30，悠閒藝術中心舉辦「長期代理葉竹盛、陳朝寶作品展」。	《藝術家》1998.04
	04.01 - 10.30，名人畫廊舉辦「K.C. 張綺玲作品欣賞展」。	《藝術家》1998.04、《藝術家》1998.05、《藝術家》1998.06、《藝術家》1998.07、《藝術家》1998.08、《藝術家》1998.09、《藝術家》1998.10
1998	04.01 - 04.30，印象畫廊當代藝術館舉辦「印象油畫精品展」。	《藝術家》1998.04
	04.01 - 04.30，八大畫廊舉辦「名家聯展」。	《藝術家》1998.04
	04.01 - 04.30，台北奕源莊畫廊舉辦「余本畫展」。	《藝術家》1998.04
	04.01 - 04.15，長天畫廊舉辦「水墨字畫及壽山石章收藏展」。	《藝術家》1998.04
	04.01 - 04.30，御殿畫廊舉辦「劉德文油畫展」。	《藝術家》1998.04
	04.01 - 05.31，現代畫廊舉辦「國際大師雕塑展」。	《藝術家》1998.04、《藝術家》1998.05
	04.01 - 04.30，晴山藝術中心舉辦「黃中羊水彩油畫展」。	《藝術家》1998.04
	04.01 - 04.30，三石藝術中心舉辦「于洪東國畫展」。	《藝術家》1998.04
	04.02 - 04.12，孟焦畫坊舉辦「畫印之旅」。	《藝術家》1998.04
	04.03 - 04.26，敦煌藝術中心高雄館舉辦「汪志傑油畫展」。	《藝術家》1998.04、《台灣畫廊導覽》、《中國文物世界》，152 期（1998.4），頁 122-127。
	04.03 - 04.26，敦煌藝術中心高雄館舉辦「台灣雕塑展」。	《藝術家》1998.04

年代	事件	資料來源
1998	04.03 - 04.30，雅逸藝術中心舉辦「當代華人版畫藝術展」。	《藝術家》1998.04、雅逸藝術中心
	04.03 - 04.26，天賦藝術中心舉辦「楊鳴山油畫風景小品展」。	《藝術家》1998.04
	04.03 - 04.26，茉莉畫廊舉辦「佐藤公聰油畫展」。	《藝術家》1998.04
	04.04 - 04.26，首都藝術中心舉辦「時間‧光線‧心境——董小蕙個展」。	首都藝術中心、《藝術家》1998.04
	04.04 - 04.26，龍門藝術中心舉辦「鄭麗雲 '98 個展——水、火之舞」。	《藝術家》1998.04、龍門雅集
	04.04 - 04.12，誠品畫廊舉辦「楊肇嘉與文化贊助系列展」。	《藝術家》1998.04、誠品畫廊
	04.04 - 04.26，家畫廊舉辦「葉子奇個展——花季」。	家畫廊
	04.04 - 05.03，家畫廊舉辦「張子隆個展——雕刻與我」。	《藝術家》1998.04、《藝術家》1998.05、家畫廊
	04.04 - 04.26，台南索卡藝術中心舉辦「中國早期油畫開拓者聯展」。	《藝術家》1998.04
	04.04 - 04.26，名展藝術空間舉辦「中青六人展（Ⅱ）」。	《藝術家》1998.04
	04.04 - 04.30，尊彩藝術中心舉辦「藝術精粹的交響」。	《藝術家》1998.04
	04.04 - 04.30，國際藝術中心舉辦「典藏展」。	《藝術家》1998.04
	04.04 - 04.22，台北攝影藝廊舉辦「黃海輝攝影展——天使影像」。	《藝術家》1998.04
	04.04 - 04.26，富貴陶園舉辦「謝長融陶藝展」。	《藝術家》1998.04
	04.04 - 04.26，鹽埕畫廊舉辦「阿卜極個展」。	《藝術家》1998.04
	04.05 - 04.25，二木藝術王國舉辦「陳忠仁油畫展」。	《藝術家》1998.04
	04.10 - 04.26，敦煌藝術中心台中分部舉辦「馬一平油畫個展」。	《藝術家》1998.04、《台灣畫廊導覽》、《中國文物世界》，152 期（1998.4），頁 122-127。
	04.10 - 04.26，敦煌藝術中心台北分部、新竹分部舉辦「羅世長個展」。	《藝術家》1998.04、《台灣畫廊導覽》、《中國文物世界》，152 期（1998.4），頁 122-127。
	04.10 - 04.23，立大藝術中心舉辦「黃來鐸、周平油畫聯展」。	《藝術家》1998.04
	04.10 - 04.26，積禪 50 藝術空間舉辦「詹浮雲油畫展」。	《藝術家》1998.04
	04.10 - 04.26，積禪 50 藝術空間舉辦「井士劍旅法油畫展」。	《藝術家》1998.04

1998

年代	事件	資料來源
	04.11 - 04.30，首都藝術中心舉辦「陳銀輝、楊淑貞伉儷聯展」。	《藝術家》1998.04
	04.11 - 04.23，恆昶藝廊舉辦「台電總處攝影班聯展」。	《藝術家》1998.04
	04.11 - 04.30，傳承藝術中心舉辦「張珺 '98 新作展——生活對話」。	《藝術家》1998.04、傳承藝術中心
	04.11 - 05.03，臻品藝術中心舉辦「郭雅眉陶展——太繫」。	《藝術家》1998.04、《藝術家》1998.05
	04.11 - 05.16，景陶坊舉辦「舞土・土舞——徐永旭陶藝展」。	《藝術家》1998.04、《藝術家》1998.05
	04.11 - 04.28，名家藝廊舉辦「葫蘆墩畫家西畫聯展」。	《藝術家》1998.04
	04.11 - 04.30，新生態藝術環境舉辦「白丰中、黃金福作品聯展」。	《藝術家》1998.04
	04.11 - 05.05，大未來畫廊舉辦「常玉『紙上作品』展」。	《藝術家》1998.04、《藝術家》1998.05
	04.11 - 05.03，名冠藝術館舉辦「曾坤明油畫首展」。	《藝術家》1998.04、名冠藝術館
	04.11 - 04.25，郭木生文教基金會美術中心舉辦「李美慧個展」。	《藝術家》1998.04
1998	04.17 - 04.30，孟焦畫坊舉辦「有版有顏——平版世界六人行」。	《藝術家》1998.04
	04.17 - 04.30，萬應藝術中心舉辦「陳主明 '98 油畫展」。	《藝術家》1998.04
	04.18 - 05.03，台北漢雅軒舉辦「顏炬榮陶展」。	《藝術家》1998.04
	04.18 - 05.03，南畫廊舉辦「'98 靜物——春的風格」。	南畫廊
	04.18 - 04.30，新生畫廊舉辦「黃印銘水彩個展」。	《藝術家》1998.04
	04.18 - 05.03，愛力根畫廊舉辦「林良材個展」。	《藝術家》1998.04、愛力根畫廊
	04.18 - 06.21，帝門藝術中心舉辦「台灣現代版畫四十回顧展」。	《藝術家》1998.04、《藝術家》1998.05
	04.19 - 05.02，北莊藝術舉辦「陳秋靜創作展」。	《藝術家》1998.04
	04.19 - 05.31，走馬瀨田園藝廊舉辦「周俊雄膠彩、水墨畫展」。	《藝術家》1998.05
	04.23 - 04.30，形而上畫廊舉辦「風格的對話」。	《藝術家》1998.04
	04.24 - 05.10，亞洲藝術中心舉辦「楊興生 '98 個展——消失中的台灣原貌」。	《藝術家》1998.04、《藝術家》1998.05、亞洲藝術中心
	04.25 - 05.08，長流畫廊舉辦「胡念祖灑拓法畫展」。	《藝術家》1998.04、《藝術家》1998.05

年代	事件	資料來源
	04.25 - 05.07，恆昶藝廊舉辦「田裕華攝影展——下腰山的那群弟兄」。	《藝術家》1998.04、《藝術家》1998.05
	04.25 - 05.20，誠品畫廊舉辦「池農深個展——林間月光與無人的城市」。	《藝術家》1998.04、《藝術家》1998.05、誠品畫廊
	04.25 - 05.13，台北攝影藝廊舉辦「金成財攝影展——莊嚴的世界」。	《藝術家》1998.04、《藝術家》1998.05
	04.29 - 05.17，宅九藝術中心舉辦「林哲丞、劉明確、赫魯培、丁水泉中青四人展」。	《藝術家》1998.05
	05.01 - 05.31，悠閒藝術中心舉辦「葉竹盛作品」。	《藝術家》1998.05
	05.01 - 05.29，明生畫廊舉辦「歐洲版畫聯展」。	《藝術家》1997.05
	05.01 - 05.31，飛元藝術中心舉辦「華裔藝術家聯展——熊秉明、陳建中、張漢明、梁兆熙、李文謙、武德淳」。	《藝術家》1998.05
	05.01 - 05.30，哥德藝術中心舉辦「前輩畫家精緻小品展」。	《藝術家》1998.05
	05.01 - 05.31，八大畫廊舉辦「中堅輩名家聯展」。	《藝術家》1998.05
	05.01 - 05.30，台北奕源莊畫廊舉辦「關則駒畫展」。	《藝術家》1998.05
1998	05.01 - 05.17，積禪50藝術空間舉辦「邱伯安彩墨畫展」。	《藝術家》1998.05
	05.01 - 05.17，積禪50藝術空間舉辦「張永和作品展」。	《藝術家》1998.05
	05.01 - 05.10，孟焦畫坊舉辦「壽山石精品展」。	《藝術家》1998.05
	05.01 - 05.31，御殿畫廊舉辦「張德建油畫展」。	《藝術家》1998.05
	05.01 - 05.30，晴山藝術中心舉辦「涂志偉敦煌樂曲油畫展」。	《藝術家》1998.05
	05.01 - 05.31，朝代世界藝術有限公司舉辦「陸琦作品展」。	《藝術家》1998.05
	05.01 - 05.31，雅逸藝術中心舉辦「雅逸名家賀新張——油畫精品展」。	《藝術家》1998.05、雅逸藝術中心
	05.01 - 05.31，三石藝術中心舉辦「劉去徐國畫展」。	《藝術家》1998.05
	05.01 - 05.13，景薰樓藝文空間舉辦「嚴雋泰伉儷油畫展」。	《藝術家》1998.05
	05.02 - 05.31，龍門畫廊舉辦「袁旃——彩墨山水畫展」。	龍門雅集
	05.02 - 05.31，真善美畫廊舉辦「朱銘木雕新作展——彩繪人間」。	《藝術家》1998.05
	05.02 - 05.17，東之畫廊舉辦「王慶臺雕塑展——西藏的圓弧」。	《藝術家》1998.05

年代	事件	資料來源
	05.02 - 05.24，采風藝術中心舉辦「生活陶瓷藝展」。	《藝術家》1998.05
	05.02 - 05.31，名展藝術空間舉辦「曾孝德油畫個展」。	《藝術家》1998.05
	05.02 - 05.31，尊彩藝術中心舉辦「林俊慧作品欣賞展」。	《藝術家》1998.05
	05.02 - 05.20，國際藝術中心舉辦「戚維義1998水墨新作個展」。	《藝術家》1998.05
	05.02 - 05.31，錦繡藝術中心舉辦「金大南木雕畫作展」。	《藝術家》1998.05
	05.02 - 05.17，巴魯巴藝文空間舉辦「陳世憲書法創作展」。	《藝術家》1998.05
	05.02 - 05.23，郭木生文教基金會美術中心舉辦「1998五月畫會展」。	《藝術家》1998.05
	05.02 - 05.17，草土舍舉辦「新素描展（I）」。	《藝術家》1998.05
	05.03 - 05.24，富貴陶園舉辦「張繼陶陶藝展」。	《藝術家》1998.05
	05.05 - 05.29，茉莉畫廊舉辦「劉一層作品欣賞展」。	《藝術家》1998.05
	05.06 - 06.21，台北漢雅軒舉辦「王信豐『新寫實山水』畫展」。	《藝術家》1998.06
1998	05.07 - 05.30，雅逸藝術中心舉辦「代理名家油畫聯展」。	雅逸藝術中心
	05.08 - 05.24，敦煌藝術中心台北分部舉辦「施宣宇個展」。	《藝術家》1998.05、《台灣畫廊導覽》、《中國文物世界》，153期（1998.5），頁138-142。
	05.08 - 05.24，敦煌藝術中心新竹分部舉辦「馬一平油畫個展」。	《藝術家》1998.05
	05.08 - 05.24，敦煌藝術中心新竹分部舉辦「林蕊、詹哲雄母子的石頭記」。	《藝術家》1998.05
	05.08 - 05.31，新生態藝術環境舉辦「葉子奇畫展」。	《藝術家》1998.05
	05.09 - 05.31，長流畫廊舉辦「張大千百年紀念特展」。	《藝術家》1998.05
	05.09 - 05.31，台北漢雅軒舉辦「朱銘人間系列發表——人間新意」。	《藝術家》1998.05
	05.09 - 05.24，首都藝術中心舉辦「張鋒'98個展——溫馨五月」。	《藝術家》1998.05
	05.09 - 05.23，梵藝術中心舉辦「劉文三作品展」。	《藝術家》1998.05
	05.09 - 05.21，恆昶藝廊舉辦「汪晨曦攝影展——荷韻之美」。	《藝術家》1998.05
	05.09 - 06.07，家畫廊舉辦「葉子奇個展——花季」。	《藝術家》1998.05、《藝術家》1998.06
	05.09 - 05.23，北莊藝術舉辦「張永和油畫個展——夜的星空下」。	《藝術家》1998.05

年代	事件	資料來源
1998	05.09 - 05.31，索卡藝術中心舉辦「孫雲台 '98 新作展」。	《藝術家》1998.05
	05.09 - 05.31，大未來畫廊舉辦「畫廊典藏作品展」。	《藝術家》1998.05
	05.09 - 05.31，天賦藝術中心舉辦「O.A 葉爾梅耶夫油畫展」。	《藝術家》1998.05
	05.09 - 05.31，名冠藝術館舉辦「舒曾子個展」。	《藝術家》1998.05、名冠藝術館
	05.09 - 05.31，萬應藝術中心舉辦「許文融油畫展」。	《藝術家》1998.05
	05.09 - 05.31，二木藝術王國舉辦「楊興生油畫個展」。	《藝術家》1998.05
	05.09 - 06.14，第雅藝術舉辦「第雅藝術開幕展」。	《藝術家》1998.05、《藝術家》1998.06
	05.12 - 05.31，孟焦畫坊舉辦「蔡佶辰陶展」。	《藝術家》1998.05
	05.12 - 05.31，孟焦畫坊舉辦「莊逢恭創作展」。	《藝術家》1998.05
	05.16 - 05.31，形而上畫廊舉辦「火車出站——李欽賢油畫展」。	《台灣畫廊導覽》、《中國文物世界》，153 期（1998.5），頁 138-142。
	05.16 - 06.14，愛力根畫廊舉辦「聖台灣——郭振昌 '98 個展」。	《藝術家》1998.05、愛力根畫廊
	05.16 - 05.27，印象畫廊當代藝術館舉辦「沈哲哉 '98 個展」。	《藝術家》1998.05
	05.16 - 05.31，中銘畫廊舉辦「周于翔 '98 油畫個展」。	《藝術家》1998.05
	05.16 - 05.31，形而上畫廊舉辦「李欽賢油畫展——火車出站」。	《藝術家》1998.05
	05.16 - 06.63，台北攝影藝廊舉辦「全會華攝影展——靈慾面具」。	《藝術家》1998.06
	05.20 - 06.07，亞洲藝術中心舉辦「龐均油畫寫意展」。	《藝術家》1998.05、《藝術家》1998.06、亞洲藝術中心
	05.20 - 05.28，積禪 50 藝術空間舉辦「高雄市教師寫生隊作品展」。	《藝術家》1998.05
	05.21 - 06.31，王家藝術中心舉辦「太陽油畫、水彩畫展」。	《藝術家》1998.06
	05.22 - 06.07，積禪 50 藝術空間舉辦「林順雄畫展」。	《藝術家》1998.05、《藝術家》1998.06
	05.22 - 06.14，長江藝術中心舉辦「海日汗新作發表展」。	《藝術家》1998.05、《藝術家》1998.06
	05.23 - 06.14，帝門藝術中心舉辦「1998 年傅慶豐個展」。	《藝術家》1998.05、《藝術家》1998.06
	05.23 - 06.06，國際藝術中心舉辦「許麗華個展」。	《藝術家》1998.06

年代	事件	資料來源
1998	05.30 - 06.21，誠品畫廊舉辦「蔡國強個展」。	《藝術家》1998.05、《藝術家》1998.06、誠品畫廊
	05.30 - 06.20，前藝術舉辦「林蓓菁個展──淺呼吸」。	《藝術家》1998.06
	05.31 - 06.21，阿波羅畫廊舉辦「1998 台北現代畫家聯展」。	《藝術家》1998.06、阿波羅畫廊
	05.31 - 06.21，朝代世界藝術有限公司舉辦「1998 台北現代畫家聯展」。	《藝術家》1998.06
	05.31 - 06.21，富貴陶園舉辦「程逸仁、何新智陶作展」。	《藝術家》1998.06
	06，第凡內畫廊舉辦「鄭百真作品集」。	《藝術家》1998.06
	06，晴山藝術中心舉辦「靈彩水韻──李澤先水彩個展」。	晴山藝術中心
	06.01 - 06.30，明生畫廊舉辦「國內名家聯展」。	《藝術家》1998.06
	06.01 - 06.30，八大畫廊舉辦「許東榮油畫、雕刻作品展」。	《藝術家》1998.06
	06.01 - 06.30，八大畫廊舉辦「張自正、胡善餘、楚智程、劉思量聯展」。	《藝術家》1998.06
	06.01 - 06.14，長天畫廊舉辦「吳素蓮油畫展」。	《藝術家》1998.06
	06.02 - 06.14，長流畫廊舉辦「鄭浩千個展」。	《藝術家》1998.06
	06.02 - 06.30，雅逸藝術中心天母總館舉辦「代理名家水墨、彩墨聯展」。	《藝術家》1998.06、雅逸藝術中心
	06.02 - 06.30，三石藝術中心舉辦「江素禎、魏佑如國、西畫聯展」。	《藝術家》1998.06
	06.03 - 06.14，立大藝術中心舉辦「李芝蓮牡丹展」。	《藝術家》1998.06
	06.03 - 06.30，雅逸藝術中心仁愛分館舉辦「任傳文油畫個展」。	《藝術家》1998.06、雅逸藝術中心
	06.05 - 06.21，景薰樓藝文空間舉辦「陳淑嬌膠彩畫展」。	《藝術家》1998.06
	06.06 - 07.12，龍門藝術中心舉辦「符號 VS. 象徵──金昌烈、莊喆、盧明德、徐冰創作中的文字轉借」。	《藝術家》1998.06、《藝術家》1998.07、龍門雅集
	06.06 - 06.28，敦煌藝術中心台北分部舉辦「馬一平油畫個展」。	《藝術家》1998.06
	06.06 - 06.28，敦煌藝術中心新竹分部舉辦「汪志傑油畫展──花節」。	《藝術家》1998.06
	06.06 - 06.28，敦煌藝術中心台中分部舉辦「閔希文油畫展──形與色的思想者」。	《藝術家》1998.06
	06.06 - 06.28，敦煌藝術中心高雄館舉辦「上海前輩油畫家聯展──城市延伸」。	《藝術家》1998.06

年代	事件	資料來源
	06.06 - 06.18，首都藝術中心舉辦「陳庭詩 1950-1998 版畫展」。	《藝術家》1998.06
	06.06 - 07.18，帝門藝術教育基金會舉辦「曾清揚個展」。	《藝術家》1998.06、《藝術家》1998.07
	06.06 - 06.28，臻品藝術中心舉辦「在此彼岸的彼岸性——張秉正、彭賢祥、潘娉玉、許嘉容聯展」。	《藝術家》1998.06
	06.06 - 06.21，普及畫市舉辦「中村靜勇台北特展」。	《藝術家》1998.06
	06.06 - 07.04，景陶坊舉辦「徐崇林陶藝展」。	《藝術家》1998.06
	06.06 - 06.28，形而上畫廊舉辦「風格的對話」。	《藝術家》1998.06
	06.06 - 06.27，采風藝術中心舉辦「彭安政竹雕創作展」。	《藝術家》1998.06
	06.06 - 06.28，索卡藝術中心舉辦「張自申作品展」。	《藝術家》1998.06
	06.06 - 06.30，現代畫廊舉辦「歐洲精典作品展」。	《藝術家》1998.06
	06.06 - 06.28，名展藝術空間舉辦「'98 裸體競美」。	《藝術家》1998.06
1998	06.06 - 06.30，彩田藝術空間「舉辦『材』情揚『異』——徐畢華、張金蓮、胡碩珍、李昕聯展」。	《藝術家》1998.06
	06.06 - 06.30，晴山藝術中心舉辦「李澤先水彩畫個展」。	《藝術家》1998.06
	06.06 - 06.28，天賦藝術中心舉辦「趙無極版畫展」。	《藝術家》1998.06
	06.06 - 06.28，名冠藝術館舉辦「歐洲西畫小品展」。	《藝術家》1998.06
	06.06 - 06.28，名冠藝術館舉辦「中國文物之旅」。	《藝術家》1998.06、名冠藝術館
	06.06 - 07.01，台北攝影藝廊舉辦「肯尼斯‧魏克斯（KENNETH-WI-LKEN）攝影展——尊顏宛在」。	《藝術家》1998.06
	06.06 - 07.08，台北攝影藝廊舉辦「DEATH-AND-DYING 攝影展——尊顏宛在」。	《藝術家》1998.07
	06.06 - 06.26，東門美術館舉辦「璐昂書展」。	《藝術家》1998.06
	06.06 - 06.30，錦繡藝術中心舉辦「陳朝寶 1998 新作展」。	《藝術家》1998.06
	06.06 - 06.28，二木藝術王國舉辦「鄭乃文油畫展」。	《藝術家》1998.06
	06.06 - 06.25，郭木生文教基金會美術中心舉辦「梁奕焚書展」。	《藝術家》1998.06
	06.07 - 08.02，走馬瀨田園藝廊舉辦「邱廣香水彩、油畫個展」。	《藝術家》1998.06、《藝術家》1998.07

年代	事件	資料來源
1998	06.07 - 06.28，藝術欣賞交流圖書館後院畫廊舉辦「王鉅元油畫個展」。	《藝術家》1998.06
	06.12 - 06.28，積禪 50 藝術空間舉辦「蘇嘉男油畫展」。	《藝術家》1998.06
	06.12 - 07.05，家畫廊舉辦「余承堯百歲回顧展」。	《藝術家》1998.06
	06.13 - 06.28，東之畫廊舉辦「王鍊登油畫展」。	《藝術家》1998.06
	06.13 - 06.30，哥德藝術中心舉辦「第 16 屆台灣膠彩畫展」。	《藝術家》1998.06
	06.13 - 06.28，中銘畫廊舉辦「白宗晉創作展」。	《藝術家》1998.06
	06.13 - 06.28，尊彩藝術中心舉辦「文學詩篇——詹錦川、韓舞麟、金芬華、林俊慧聯展」。	《藝術家》1998.06
	06.13 - 06.30，義之堂舉辦「吳士偉、吳正義水墨畫聯展」。	《藝術家》1998.06
	06.13 - 06.30，萬應藝術中心舉辦「彭太武畫展」。	《藝術家》1998.06
	06.15 - 06.30，長天畫廊舉辦「兩岸字畫及芙蓉石章展」。	《藝術家》1998.06
	06.18 - 06.30，長流畫廊舉辦「華人西畫特展」。	《藝術家》1998.06
	06.18 - 06.30，國際藝術中心舉辦「陳景生個展」。	《藝術家》1998.06
	06.19 - 07.12，漢登畫廊舉辦「陳甲上油畫個展」。	《藝術家》1998.06、《藝術家》1998.07
	06.19 - 07.02，高雄漢神美術小館舉辦「貝戎民水彩個展」。	雅逸藝術中心
	06.20 - 07.02，首都藝術中心舉辦「陳庭詩 1950-1998 壓克力畫展」。	《藝術家》1998.06
	06.20 - 07.03，印象畫廊當代藝術館舉辦「呂義濱油畫個展」。	《藝術家》1998.06
	06.20 - 08.15，帝門藝術中心舉辦「黎志文雕塑個展」。	《藝術家》1998.06、《藝術家》1998.07、《藝術家》1998.08
	06.20 - 07.12，長江藝術中心舉辦「海日汗素描展」。	《藝術家》1998.06
	06.20 - 07.05，大未來畫廊舉辦「艷俗台灣——生活是如此的裝扮聯展」。	《藝術家》1998.06、《藝術家》1998.07
	06.21 - 07.12，新視覺畫廊舉辦「朱德群 60 年代作品展」。	《藝術家》1998.06、《藝術家》1998.07
	06.26 - 07.11，第雅藝術舉辦「黃連登油畫、董目福素描聯展」。	《藝術家》1998.07
	06.27 - 07.12，阿波羅畫廊舉辦「八神信勝繪畫展」。	《藝術家》1998.07、阿波羅畫廊

年代	事件	資料來源
	06.27 - 07.18，台北漢雅軒舉辦「陳張莉 '98 新作展——冥想的片斷」。	《藝術家》1998.07
	06.27 - 07.09，新生畫廊舉辦「黃弘道油畫創作展」。	《藝術家》1998.06、《藝術家》1998.07
	06.27 - 07.19，誠品畫廊舉辦「精版藝術版畫聯展」。	《藝術家》1998.06、《藝術家》1998.07、誠品畫廊
	06.27 - 07.26，尊彩藝術中心舉辦「俊彩星馳——名家精品聯展」。	《藝術家》1998.07
	06.27 - 07.11，郭木生文教基金會美術中心舉辦「東海五人展——吳士偉、林正義、謝宜靜、陳曉莉、利鴻猷」。	《藝術家》1998.06、《藝術家》1998.07
	06.28 - 07.26，富貴陶園舉辦「李宗儒個展」。	《藝術家》1998.06、《藝術家》1998.07
	07，第凡內畫廊舉辦「鄭百真作品集」。	《藝術家》1998.07
	07.01 - 07.31，悠閒藝術中心舉辦「葉竹盛作品」。	《藝術家》1998.07
	07.01 - 07.31，台北奕源莊畫廊舉辦「何岸書展」。	《藝術家》1998.07
	07.01 - 07.31，明生畫廊舉辦「名家版畫聯展」。	《藝術家》1998.07
1998	07.01 - 08.30，名人畫廊舉辦「陳春陽油畫展」。	《藝術家》1998.08
	07.01 - 07.31，印象畫廊當代藝術館舉辦「印象油畫精品展」。	《藝術家》1998.07
	07.01 - 07.30，哥德藝術中心舉辦「本土前、中輩及歐洲抽象作品展」。	《藝術家》1998.07
	07.01 - 07.31，八大畫廊舉辦「席德進素描油畫展」。	《藝術家》1998.07
	07.01 - 07.31，吉証畫廊舉辦「台灣名家油畫常設展」。	《藝術家》1998.07
	07.01 - 07.31，三石藝術中心舉辦「七月荷花情——畫荷・賞荷・詠荷」。	《藝術家》1998.07
	07.01 - 07.31，亞太國際藝術中心舉辦「李石樵等名家極品欣賞」。	《藝術家》1998.07
	07.02 - 07.30，雅逸藝術中心仁愛分館舉辦「詩情花意——代理名家花卉・靜物油畫聯展」。	《藝術家》1998.07、雅逸藝術中心
	07.02 - 07.15，國際藝術中心舉辦「許文融冊頁個展」。	《藝術家》1998.07
	07.03 - 07.26，積禪 50 藝術空間舉辦「劉清榮紀念回顧展」。	《藝術家》1998.07
	07.03 - 07.17，北莊藝術舉辦「孫翼華水墨創作展」。	《藝術家》1998.07

年代	事件	資料來源
1998	07.03 - 07.26，天賦藝術中心舉辦「推薦畫家作品展」。	《藝術家》1998.07
	07.04 - 07.30，長流畫廊舉辦「黃君璧百年紀念書畫精品展」。	《藝術家》1998.07
	07.04 - 07.26，新竹敦煌藝術中心舉辦「瓷情畫意——陳士侯彩瓷與工筆繪畫展」。	《台灣畫廊導覽》、《中國文物世界》，155 期（1998.7），頁 136-139。
	07.04 - 07.26，台中敦煌藝術中心舉辦「蜀川驛歌——杜詠樵油畫個展」。	《台灣畫廊導覽》、《中國文物世界》，155 期（1998.7），頁 136-139。
	07.04 - 07.26，高雄敦煌藝術中心舉辦「白色之歌——萬昊油畫個展」。	《台灣畫廊導覽》、《中國文物世界》，155 期（1998.7），頁 136-139。
	07.04 - 07.26，台北敦煌藝術中心舉辦「花節——汪志傑油畫展」。	《台灣畫廊導覽》、《中國文物世界》，155 期（1998.7），頁 136-139。
	07.04 - 07.26，敦煌藝術中心高雄館舉辦「萬昊油畫個展」。	《藝術家》1998.07
	07.04 - 07.16，首都藝術中心舉辦「陳庭詩 1950-1998 雕塑展」。	《藝術家》1998.07
	07.04 - 07.19，愛力根畫廊舉辦「雕琢經典——跨世紀雕塑禮讚」。	《藝術家》1998.07、愛力根畫廊
	07.04 - 07.26，形而上畫廊舉辦「夏日風情畫」。	《藝術家》1998.07
	07.04 - 07.26，索卡藝術中心舉辦「江宏偉、方駿、徐樂樂、湯國水墨聯展」。	《藝術家》1998.07
	07.04 - 07.30，雅逸藝術中心天母總館舉辦「仲夏風光——名家風景油畫聯展」。	《藝術家》1998.07、雅逸藝術中心
	07.04 - 07.26，名冠藝術館舉辦「台灣第一代畫家石版畫展」。	《藝術家》1998.07、名冠藝術館
	07.04 - 07.19，草土舍舉辦「新素描展」。	《藝術家》1998.07
	07.05 - 07.26，藝術欣賞交流圖書館後院畫廊舉辦「陳蟬娟膠彩個展」。	《藝術家》1998.07
	07.08 - 07.18，新光三越信義店文化館舉辦「美在台北 1998 畫廊經典展」。	雅逸藝術中心
	07.09 - 08.01，家畫廊舉辦「城市奏鳴曲——五人聯展」。	《藝術家》1998.07
	07.10 - 07.31，御殿畫廊舉辦「劉德文油畫展」。	《藝術家》1998.07
	07.11 - 07.31，新生態藝術環境舉辦「視域游離——彭安安、林建榮、陳浚豪聯展」。	《藝術家》1998.07
	07.11 - 07.29，台北攝影藝廊舉辦「葉明清攝影展——二岸三地拾夢影」。	《藝術家》1998.07
	07.12 - 09.13，帝門藝術中心舉辦「蕭勤 1958～1998 歷程創作展」。	《藝術家》1998.08、《藝術家》1998.09

年代	事件	資料來源
1998	07.17 - 07.29，孟焦畫坊舉辦「拾間書會聯展」。	《藝術家》1998.07
	07.17 - 07.30，國際藝術中心舉辦「林坤忠油畫個展」。	《藝術家》1998.07
	07.18 - 08.02，東之畫廊舉辦簡滄榕油畫展「大地之母・龜山島系列」。	東之畫廊
	07.18 - 07.31，首都藝術中心舉辦「陳庭詩 1950-1998 書法展」。	《藝術家》1998.07
	07.18 - 08.01，東之畫廊舉辦「簡滄榕畫展」。	《藝術家》1998.07
	07.18 - 08.02，帝門藝術中心舉辦「是・非——台南藝術學院三人展」。	《藝術家》1998.07
	07.18 - 08.08，郭木生文教基金會美術中心舉辦「曹文瑞、曾文彥、黃小燕、柯適中、蔡勝全聯展」。	《藝術家》1998.07
	07.19 - 07.31，北莊藝術舉辦「王為洲油畫個展」。	《藝術家》1998.07
	07.24 - 08.16，宅九藝術中心舉辦「藝術花園（I）繪畫篇」。	《藝術家》1998.07、《藝術家》1998.08
	07.25 - 08.09，誠品畫廊舉辦「四人聯展——本然、心象」。	《藝術家》1998.07、誠品畫廊
	07.25 - 08.15，前藝術舉辦「吳正雄個展」。	《藝術家》1998.08
	07.25 - 08.09，草土舍舉辦「黃啟順、郭瑞祥、周育正聯展——植物人」。	《藝術家》1998.07
	08，第凡內畫廊舉辦「鄭百真作品集」。	《藝術家》1998.08
	08，鶴軒藝術中心台中桂冠店舉辦「珍品鼻煙壺特展」。	鶴軒藝術中心
	08，傳承藝術中心舉辦「傳承特選——傳家精品展」。	傳承藝術中心
	08.01 - 08.26，亞洲藝術中心舉辦「名家精品油畫聯展」。	《藝術家》1998.08
	08.01 - 09.30，現代畫廊舉辦「烏托邦巡禮——俄羅斯藝術家聯展」。	現代畫廊
	08.01 - 08.31，首都藝術中心舉辦「劉其偉的神話意境」。	《藝術家》1998.08
	08.01 - 09.30，八大畫廊舉辦「名家聯展」。	《藝術家》1998.08
	08.01 - 09.12，帝門藝術教育基金會舉辦「林明弘個展——共生共存 37 日」。	《藝術家》1998.08、《藝術家》1998.09
	08.01 - 08.13，孟焦畫坊舉辦「陳能梨彩墨畫展」。	《藝術家》1998.08
	08.01 - 08.31，北莊藝術舉辦「周春芽畫作展」。	《藝術家》1998.08

1998

年代	事件	資料來源
	08.01 - 09.30，王家藝術中心舉辦「呂義濱油畫展」。	《藝術家》1998.09
	08.01 - 08.15，形而上畫廊舉辦「風格的對話」。	《藝術家》1998.08
	08.01 - 08.21，采風藝術中心舉辦「王昭堂、曾俊豪雙聯展」。	《藝術家》1998.08
	08.01 - 08.10，長天畫廊舉辦「吳素蓮、卓千舒、夏靜儀三人展」。	《藝術家》1998.08
	08.01 - 08.31，御殿畫廊舉辦「天津美術學院油畫聯展」。	《藝術家》1998.08
	08.01 - 08.30，現代畫廊舉辦「現代典藏精品展」。	《藝術家》1998.08
	08.01 - 08.31，彩田藝術空間舉辦「扇可扇，非常扇聯展」。	《藝術家》1998.08
	08.01 - 08.30，尊彩藝術中心舉辦「夏日遊——油畫聯展」。	《藝術家》1998.08
	08.01 - 08.30，雅逸藝術中心舉辦「代理名家油畫精品展」。	雅逸藝術中心
	08.01 - 08.30，雅逸藝術中心仁愛分館舉辦「代理名家油畫精品展」與「天官窯香爐展」。	雅逸藝術中心
	08.01 - 08.23，名冠藝術館舉辦「呂誠敏 1998 油畫展」。	《藝術家》1998.08、名冠藝術館
1998	08.01 - 08.16，國際藝術中心舉辦「曾長生作品展——『童年』系列」。	《藝術家》1998.08
	08.01 - 08.19，台北攝影藝廊舉辦「馮建國攝影展——西域之旅」。	《藝術家》1998.08
	08.01 - 08.30，三石藝術中心舉辦「張武恭油畫個展」。	《藝術家》1998.08
	08.01 - 08.23，錦繡藝術中心舉辦「餖創作工坊版畫原作展——版餖」。	《藝術家》1998.08
	08.01 - 09.20，二木藝術王國舉辦「林隆發油畫展」。	《藝術家》1998.08、《藝術家》1998.09
	08.01 - 08.31，鹽埕畫廊舉辦「『內明——生命的幽探』——阿卜極、陶亞倫、柯應平、羅睿琳、陳建明聯展」。	《藝術家》1998.08
	08.02 - 08.30，八大畫廊舉辦「張自正油畫展」。	《藝術家》1998.08
	08.02 - 08.30，富貴陶園舉辦「劉小評陶藝創作展」。	《藝術家》1998.08
	08.02 - 08.30，藝術欣賞交流圖書館後院畫廊舉辦「吳鉎鵬畫展」。	《藝術家》1998.08
	08.03 - 08.31，明生畫廊舉辦「名家精品展」。	《藝術家》1997.05
	08.04 - 08.09，東之畫廊舉辦「楊炯杕蝕刻版畫欣賞會」。	東之畫廊
	08.04 - 08.30，長流畫廊舉辦「溥心畬書畫精品展」。	《藝術家》1998.08

年代	事件	資料來源
	08.04 - 08.09，東之畫廊舉辦「楊炯杕蝕刻版畫欣賞會」。	《藝術家》1998.08
	08.05 - 08.31，二木藝術王國舉辦「鄧國清、林順雄畫展」。	《藝術家》1998.08
	08.06 - 08.10，積禪 50 藝術空間舉辦「溥心畬書畫展」。	《藝術家》1998.08
	08.06 - 08.31，天賦藝術中心舉辦「精品油畫聯展」。	《藝術家》1998.08
	08.08 - 08.30，龍門藝術中心舉辦「趙無極精版作品展」。	《藝術家》1998.08、龍門雅集
	08.08 - 08.23，台北漢雅軒舉辦「曾浩、沈小彤、趙能智聯展」。	《藝術家》1998.08
	08.08 - 08.30，新竹敦煌藝術中心舉辦「朱銘個展」。	《台灣畫廊導覽》、《中國文物世界》，156 期（1998.8），頁 118-121。
	08.08 - 08.30，台北敦煌藝術中心舉辦「山川行旅：賈又福水墨展」。	《台灣畫廊導覽》、《中國文物世界》，156 期（1998.8），頁 118-121。
	08.08 - 08.30，敦煌藝術中心台北分部舉辦「閔希文 '98 個展」。	《藝術家》1998.08
	08.08 - 08.30，敦煌藝術中心新竹分部舉辦「朱銘雕塑個展」。	《藝術家》1998.08
1998	08.08 - 08.30，敦煌藝術中心台中分部舉辦「賈又福水墨展」。	《藝術家》1998.08
	08.08 - 08.30，敦煌藝術中心高雄館舉辦「杜詠樵油畫個展——蜀川驛歌」。	《藝術家》1998.08
	08.08 - 09.06，臻品藝術中心舉辦「海外華人當代藝術展」。	《藝術家》1998.08、《藝術家》1998.09
	08.08 - 08.30，索卡藝術中心舉辦「蔣寶鴻油畫展」。	《藝術家》1998.08
	08.08 - 08.30，名展藝術空間舉辦「黃重元膠彩畫創作展」。	《藝術家》1998.08
	08.08 - 08.30，晴山藝術中心舉辦「東西方雕塑對話（Ⅱ）」。	《藝術家》1998.08
	08.08 - 08.31，朝代世界藝術有限公司舉辦「陸琦、管建新歐遊新作展」。	《藝術家》1998.08
	08.08 - 09.20，走馬瀨田園藝廊舉辦「盧玫芳油畫個展」。	《藝術家》1998.09
	08.08 - 08.28，第雅藝術舉辦「劉惠漢個展」。	《藝術家》1998.08
	08.10 - 09.05，家畫廊舉辦「中青輩藝術家精品展」。	家畫廊
	08.14 - 08.30，積禪 50 藝術空間舉辦「王秀杞石雕展」。	《藝術家》1998.08
	08.15 - 08.26，立大藝術中心舉辦「武藏野三人展——陳學玄、陳卿源、廖進祥」。	《藝術家》1998.08

年代	事件	資料來源
	08.15 - 08.30，誠品畫廊舉辦「紀嘉華個展」。	誠品畫廊、 《藝術家》1998.08
	08.15 - 08.30，中銘畫廊舉辦「賴九岑個展」。	《藝術家》1998.08
	08.15 - 08.30，大未來畫廊舉辦「喬遷開幕展——當代藝術」。	《藝術家》1998.08
	08.15 - 09.05，郭木生文教基金會美術中心舉辦「王公澤個展」。	《藝術家》1998.08、 《藝術家》1998.09
	08.15 - 08.30，草土舍舉辦「王鍊登 '98 油畫個展」。	《藝術家》1998.08
	08.19 - 08.30，孟焦畫坊舉辦「吳英國書法展」。	《藝術家》1998.08
	08.21 - 09.13，宅九藝術中心舉辦「藝術花園（II）——花器篇」。	《藝術家》1998.08、 《藝術家》1998.09
	08.22 - 09.06，誠品工圍舉辦「顧福生陶盤展」。	誠品畫廊
	08.22 - 09.09，台北攝影藝廊舉辦「林雲閣攝影展——大地的創痛」。	《藝術家》1998.08、 《藝術家》1998.09
	08.22 - 09.12，前藝術舉辦「魏雪娥個展」。	《藝術家》1998.09
	08.28 - 09.06，景薰樓藝文空間舉辦「劉清榮巡迴展」。	《藝術家》1998.09
1998	08.29 - 10.24，帝門藝術中心舉辦「鄭建昌個展」。	《藝術家》1998.09、 《藝術家》1998.10
	08.29 - 10.16，第雅藝術舉辦「常態展」。	《藝術家》1998.09、 《藝術家》1998.10
	09，第凡內畫廊舉辦「鄭百真作品集」。	《藝術家》1998.09
	09.01 - 09.30，原鄉人藝術畫廊舉辦「華人油畫精品展」。	《藝術家》1998.09
	09.01 - 09.30，陶藝家的店老街店舉辦「老街店開幕特展」。	《藝術家》1998.09
	09.01 - 09.17，長流畫廊舉辦「林玉山、胡念祖、鄭善禧、歐豪年書畫展」。	《藝術家》1998.09
	09.01 - 09.30，明生畫廊舉辦「當代版畫展」。	《藝術家》1997.05
	09.01 - 12.31，悠閒藝術中心舉辦「葉竹盛、陳朝寶常態展」。	《藝術家》1998.09、 《藝術家》1998.10、 《藝術家》1998.11、 《藝術家》1998.12
	09.01 - 09.30，亞洲藝術中心舉辦「台灣本土前輩畫家收藏精品」。	《藝術家》1998.09
	09.01 - 09.30，敦煌藝術中心台中分部舉辦「敦煌設宴慶喬遷—— Bonus! 藝術紅利」。	《藝術家》1998.09
	09.01 - 09.30，首都藝術中心舉辦「陳明善、陳兆聖、林進達、潘朝森、吳介原油畫聯展」。	《藝術家》1998.09
	09.01 - 10.31，名人畫廊舉辦「趙宗冠膠彩畫展」。	《藝術家》1998.09、 《藝術家》1998.10

年代	事件	資料來源
	09.01 - 11.30，印象畫廊當代藝術館舉辦「印象油畫精品展」。	《藝術家》1998.09、《藝術家》1998.10、《藝術家》1998.11
	09.01 - 09.30，東之畫廊舉辦「當代版畫展」。	《藝術家》1998.09
	09.01 - 09.30，八大畫廊舉辦「大陸中青名家聯展」。	《藝術家》1998.09
	09.01 - 09.30，傳承藝術中心舉辦「韓黎坤 '98 個展——今古相傳」。	《藝術家》1998.09、傳承藝術中心
	09.01 - 09.30，北莊藝術舉辦「湖北精英展」。	《藝術家》1998.09
	09.01 - 09.30，御殿畫廊舉辦「楊浩石畫展」。	《藝術家》1998.09
	09.01 - 09.30，現代畫廊舉辦「烏托邦巡禮——俄羅斯藝術家聯展」。	《藝術家》1998.09
	09.01 - .，尊彩藝術中心舉辦「台灣前輩畫家的藏寶圖一壹」。	尊彩藝術中心
	09.01 - 09.30，國際藝術中心舉辦「書法文物收藏展」。	《藝術家》1998.09
	09.01 - 09.30，三石藝術中心舉辦「張錦桂西畫展」。	《藝術家》1998.09
	09.02 - 09.30，雅逸藝術中心仁愛分館舉辦「鄉土藝術深藏的美質——孫見光油畫展」。	《藝術家》1998.09、雅逸藝術中心
1998	09.03 - 09.13，孟焦畫坊舉辦「壽山石玩賞」。	《藝術家》1998.09
	09.03 - 09.30，雅逸藝術中心仁愛分館、天母總館舉辦「名家油畫迎秋新作展」。	《藝術家》1998.09、雅逸藝術中心
	09.04 - 09.16，積禪 50 藝術空間舉辦「張金發油畫展」。	《藝術家》1998.09
	09.05 - 09.20，阿波羅畫廊舉辦「簡錫圭油畫個展」。	《藝術家》1998.09、阿波羅畫廊
	09.05 - 09.27，龍門藝術中心舉辦「秋意綿綿聯展」。	《藝術家》1998.09、龍門雅集
	09.05 - 09.20，台北漢雅軒舉辦「物象‧天趣——李華生、陳子莊、沈耀初、蕭一、甘丹聯展」。	《藝術家》1998.09
	09.05 - 09.20，南畫廊舉辦「劉復宏的台灣海景畫」。	《藝術家》1998.09、南畫廊
	09.05 - 09.27，敦煌藝術中心新竹分部舉辦「張志成油畫展」。	《藝術家》1998.09
	09.05 - 09.26，皇冠藝文中心舉辦「悍圖錄」。	《藝術家》1998.09
	09.05 - 10.10，誠品畫廊舉辦「戴海鷹油畫展」。	《藝術家》1998.09、《藝術家》1998.10、誠品畫廊
	09.05 - 09.27，索卡藝術中心舉辦「早期華人藝術家水彩特展」。	《藝術家》1998.09

年代	事件	資料來源
1998	09.05 - 09.30，晴山藝術中心舉辦「沈古運油畫個展」。	《藝術家》1998.09
	09.05 - 09.30，朝代世界藝術有限公司舉辦「經紀畫家油畫聯展」。	《藝術家》1998.09
	09.05 - 09.27，名冠藝術館舉辦「陳合作油畫展」。	《藝術家》1998.09
	09.05 - 09.13，茉莉畫廊舉辦「『愛與美的邀約』義賣展」。	《藝術家》1998.09
	09.05 - 09.19，巴魯巴藝文空間舉辦「林蔭棠1998作品展——成人玩具」。	《藝術家》1998.09
	09.05 - 09.30，原型藝術舉辦「方偉文個展」。	《藝術家》1998.09
	09.05 - 09.05，草土舍舉辦「新素描展 IV」。	《藝術家》1998.09
	09.06 - 09.27，富貴陶園舉辦「鄭永國'98 個展」。	《藝術家》1998.09
	09.06 - 09.27，藝術欣賞交流圖書館後院畫廊舉辦「林茂榮繪畫首展」。	《藝術家》1998.09
	09.08 - 09.27，形而上畫廊舉辦「潘煌個展——秋實碩爾」。	《藝術家》1998.09
	09.12 - 09.27，愛力根畫廊舉辦「意象中的風景」。	《藝術家》1998.09、愛力根畫廊
	09.12 - 10.10，誠品工園舉辦「阮文盟個展」。	誠品畫廊
	09.12 - 09.28，吉証畫廊舉辦「郭博修個展」。	《藝術家》1998.09
	09.12 - 09.27，中銘畫廊舉辦「經紀畫家年度聯展」。	《藝術家》1998.09
	09.12 - 09.30，名家藝廊舉辦「李建文油畫首展」。	《藝術家》1998.09
	09.12 - 10.10，大未來畫廊舉辦「黃榮禧個展」。	《藝術家》1998.09、《藝術家》1998.10
	09.12 - 09.27，尊彩藝術中心舉辦「台灣前輩畫家的藏寶圖」。	《藝術家》1998.09
	09.12 - 09.29，德鴻畫廊舉辦「朱活泉個展」。	《藝術家》1998.09、德鴻畫廊
	09.12 - 10.12，鶴軒藝術中心台中桂冠店舉辦陳真油畫壺雕展「多情女子」。	鶴軒藝術中心
	09.12 - 09.30，台北攝影藝廊舉辦「林登興攝影展」。	《藝術家》1998.09
	09.12 - 10.03，郭木生文教基金會美術中心舉辦「瑰麗典雅台灣情：膠彩聯展」。	《藝術家》1998.09、《藝術家》1998.10
	09.17 - 09.27，孟焦畫坊舉辦「傅乾輝油畫展」。	《藝術家》1998.09
	09.18 - 09.27，立大藝術中心舉辦「荊成義工筆寫意花鳥畫展」。	《藝術家》1998.09

年代	事件	資料來源
1998	09.18 - 10.11，宅九藝術中心舉辦「王俊盛西畫展」。	《藝術家》1998.09、《藝術家》1998.10
	09.19 - 10.04，東之畫廊舉辦徐進雄畫展「交列的色與光」。	東之畫廊
	09.19 - 10.04，東之畫廊舉辦「徐進雄油畫個展」。	《藝術家》1998.09、《藝術家》1998.10
	09.19 - 10.10，帝門藝術中心舉辦「安德烈‧維勒攝影展——向畢卡索致敬」。	《藝術家》1998.09、《藝術家》1998.10
	09.19 - 10.03，采風藝術中心舉辦「楊永福油畫個展」。	《藝術家》1998.09
	09.19 - 10.10，前藝術舉辦「劉時棟個展」。	《藝術家》1998.09、《藝術家》1998.10
	09.19 - 10.03，第雅藝術舉辦「現代油畫、雕塑展」。	《藝術家》1998.09
	09.21 - 04.05，南畫廊舉辦「劉國東個展——山之旅」。	南畫廊
	09.22 - 10.09，巴魯巴藝文空間舉辦「巴魯巴兒童創作展」。	《藝術家》1998.09、《藝術家》1998.10
	09.25 - 10.25，迎曦坊咖啡畫廊舉辦「謝保成個展」。	《藝術家》1998.10
	09.25 - 10.11，積禪 50 藝術空間舉辦「陳哲個展」。	《藝術家》1998.09、《藝術家》1998.10
	09.26 - 10.11，阿波羅畫廊舉辦「林嶺森 '98 油畫個展」。	《藝術家》1998.10、阿波羅畫廊
	09.26 - 10.11，南畫廊舉辦「彩繪鄉村油畫展」。	《藝術家》1998.10、南畫廊
	09.26 - 10.11，索卡藝術中心舉辦「華人藝術系列展」。	《藝術家》1998.09
	09.26 - 11.01，走馬瀨田園藝廊舉辦「許同春水彩個展」。	《藝術家》1998.09、《藝術家》1998.10
	09.26 - 10.11，草土舍舉辦「林資傑、劉育良裝置展」。	《藝術家》1998.09、《藝術家》1998.10
	09.27 - 09.27，協民國際藝術舉辦「趙春翔精品典藏展」。	《藝術家》1998.10
	09.28 - 10.31，二木藝術王國舉辦「魏慶發水彩畫展」。	《藝術家》1998.10
	10，新視覺畫廊舉辦「畢卡索的陶藝世界」。	《藝術家》1998.10
	10.01 - 10.31，五千年藝術空間台北館、高雄館舉辦「大陸油畫精品」。	《藝術家》1998.10
	10.01 - 10.31，陶藝家的店老街店舉辦「邱建清陶藝展」。	《藝術家》1998.10
	10.01 - 10.30，明生畫廊舉辦「國內外油畫聯展」。	《藝術家》1997.05
	10.01 - 10.31，真善美畫廊舉辦「朱銘精品展」。	《藝術家》1998.10

1998

年代	事件	資料來源
1998	10.01 - 10.31，現代畫廊舉辦「尤利．庫貝臺灣個展」。	現代畫廊
	10.01 - 10.25，敦煌藝術中心台中分部舉辦「在台中遇見大師——華人藝術世紀經典余本藝術回顧展」。	《藝術家》1998.10
	10.01 - 10.31，哥德藝術中心舉辦「張萬傳、張義雄、林之助印刷畫特展」。	《藝術家》1998.10
	10.01 - 10.31，八大畫廊舉辦「台灣中青輩聯展」。	《藝術家》1998.10
	10.01 - 11.30，王家藝術中心舉辦「名家扇面及古書展」。	《藝術家》1998.10、《藝術家》1998.11
	10.01 - 10.31，御殿畫廊舉辦「張世範油畫展」。	《藝術家》1998.10
	10.01 - 10.25，新生態藝術環境舉辦「黃志超個展——散髮」。	《藝術家》1998.10
	10.01 - 10.31，朝代世界藝術有限公司舉辦「陸琦歐遊佳作展」。	《藝術家》1998.10
	10.01 - 10.31，三石藝術中心舉辦「曾明男陶藝展」。	《藝術家》1998.10
	10.01 - 10.25，藝術欣賞交流圖書館後院畫廊舉辦「蔣勳 1998 個展——夏日如歌」。	《藝術家》1998.10
	10.01 - 11.31，二木藝術王國舉辦「羅慶文雕塑常態展」。	《藝術家》1998.10
	10.01 - 10.22，龍園藝術空間舉辦「宋征殷油畫精品展」。	《藝術家》1998.10
	10.02 - 10.31，傳承藝術中心舉辦「卓鶴君 '98 新作展」。	《藝術家》1998.10、傳承藝術中心
	10.02 - 10.29，雅逸藝術中心仁愛分館舉辦「貝戎民水彩個展」。	雅逸藝術中心
	10.03 - 10.31，龍門藝術中心舉辦「詠物．原像——莊喆 90 年代畫的新方向」。	《藝術家》1998.10、龍門雅集
	10.03 - 10.25，台北漢雅軒舉辦「吳炫三個展——還原」。	《藝術家》1998.10
	10.03 - 10.25，敦煌藝術中心台北分部舉辦「華陶窯 '98 柴燒窯陶展」。	《藝術家》1998.10
	10.03 - 10.25，敦煌藝術中心高雄館舉辦「張志成作品收藏展——絕色空間」。	《藝術家》1998.10
	10.03 - 10.25，敦煌藝術中心台北分部、新竹分部舉辦「小魚 '98 個展」。	《藝術家》1998.10
	10.03 - 10.20，首都藝術中心舉辦「楊興生個展」。	《藝術家》1998.10
	10.03 - 11.03，卡門國際藝術舉辦「陳達青個展」。	《藝術家》1998.10
	10.03 - 11.03，現代畫廊舉辦「尤利．庫貝 YuriKuper 個展」。	《藝術家》1998.10
	10.03 - 11.01，名展藝術空間舉辦「中青六人展（Ⅲ）」。	《藝術家》1998.10

年代	事件	資料來源
	10.03 - 10.25，尊彩藝術中心舉辦「林俊慧畫展」。	《藝術家》1998.10
	10.03 - 10.31，晴山藝術中心舉辦「張文新油畫個展」。	《藝術家》1998.10
	10.03 - 11.15，雅逸藝術中心舉辦「當代華人西畫精品展」。	《藝術家》1998.10、《藝術家》1998.11、雅逸藝術中心
	10.03 - 10.25，天賦藝術中心舉辦「楊鳴山油畫展」。	《藝術家》1998.10
	10.03 - 10.25，名冠藝術館舉辦「台灣當代畫家石版畫展」。	《藝術家》1998.10、名冠藝術館
	10.03 - 10.21，台北攝影藝廊舉辦「劉雷攝影展——黃土高原人」。	《藝術家》1998.10
	10.03 - 10.25，東門美術館舉辦「洪榮俊西畫展」。	《藝術家》1998.10
	10.04 - 10.25，茉莉畫廊舉辦「俄羅斯油畫展」。	《藝術家》1998.10
	10.04 - 10.31，富貴陶園舉辦「李金生、蘇正立陶藝雙人展」。	《藝術家》1998.10
	10.06 - 10.31，家畫廊舉辦「幾何趣味」。	《藝術家》1998.10
	10.09 - 11.01，飛元藝術中心舉辦「李文謙個展」。	《藝術家》1998.10
1998	10.09 - 10.17，帝門藝術教育基金會舉辦「在傳統邊緣：拓展當代水墨藝術的視界——袁旃、李茂成、于彭、李安成、黃志陽水墨聯展」。	《藝術家》1998.10
	10.09 - 10.14，高雄市立圖書館展覽室舉辦「中國名家油畫展」。	雅逸藝術中心
	10.09 - 10.30，郭木生文教基金會美術中心舉辦「九六美展——張萬傳、李薦宏、王守英、曾茂煌、呂義演、曾孝德」。	《藝術家》1998.10
	10.10 - 10.25，愛力根畫廊舉辦「『賞花』作品聯展」。	《藝術家》1998.10、愛力根畫廊
	10.10 - 11.05，東之畫廊舉辦「王水金畫展」。	《藝術家》1998.10
	10.10 - 10.17，北莊藝術舉辦「江漢青水彩、李淑惠攝影展」。	《藝術家》1998.10
	10.10 - 10.30，形而上畫廊舉辦「收藏進行式」。	《藝術家》1998.10
	10.10 - 10.31，索卡藝術中心舉辦「孫雲台書展」。	《藝術家》1998.10
	10.10 - 10.25，索卡藝術中心舉辦「愈成輝個展——田園記事」。	《藝術家》1998.10
	10.10 - 10.27，彩田藝術空間舉辦「雕塑聯展」。	《藝術家》1998.10
	10.10 - 11.01，原型藝術舉辦「唐唐發個展——結巢」。	《藝術家》1998.10

年代	事件	資料來源
	10.11 - 11.02，誠品畫廊舉辦「木下雅雄個展」。	誠品畫廊
	10.11 - 10.31，漢登畫廊舉辦「洪寧油畫個展」。	《藝術家》1998.10
	10.14 - 10.31，錦繡藝術中心台中店舉辦「GARY BUKOVNIK 水彩、屏風、版畫個展」。	《藝術家》1998.10
	10.16 - 10.17，誠品畫廊舉辦「台北蘇富比 '98 秋拍預展」。	《藝術家》1998.10
	10.16 - 11.01，積禪 50 藝術空間舉辦「大砌四方」石雕展。	《藝術家》1998.10
	10.16 - 10.29，孟焦畫坊舉辦「吳漢宗油畫創作展」。	《藝術家》1998.10
	10.16 - 11.08，宅九藝術中心舉辦「王武森個展」。	《藝術家》1998.10、《藝術家》1998.11
	10.17 - 11.08，阿波羅畫廊舉辦「顧重光油畫個展」。	《藝術家》1998.10、《藝術家》1998.11、阿波羅畫廊
	10.17 - 11.01，南畫廊舉辦「蕭芙蓉油畫個展二——八里行蹤」。	《藝術家》1998.10、南畫廊
	10.17 - 11.07，帝門藝術中心舉辦「李錫奇展——再本位」。	《藝術家》1998.11
	10.17 - 11.10，大未來畫廊舉辦「趙無極、許江、陳國強聯展」。	《藝術家》1998.10、《藝術家》1998.11
1998	10.17 - 11.03，巴魯巴藝文空間舉辦「林右正『空間影像觀念藝術』巡迴展」。	《藝術家》1998.10
	10.17 - 11.07，前藝術舉辦「黃蘭雅圖畫展」。	《藝術家》1998.10、《藝術家》1998.11
	10.17 - 11.05，第雅藝術舉辦「現代銅雕展」。	《藝術家》1998.10、《藝術家》1998.11
	10.18 - 10.31，北莊藝術舉辦「周春芽 '98 個展」。	《藝術家》1998.10
	10.19 - 10.30，帝門藝術教育基金會舉辦「袁旃水墨個展」。	《藝術家》1998.10
	10.20 - 10.31，長流畫廊舉辦「長流推荐名作展」。	《藝術家》1998.10
	10.21 - 10.31，德鴻畫廊舉辦「章德民油畫個展」。	德鴻畫廊
	10.24 - 11.05，新生畫廊舉辦「謝榮恩書法篆刻展」。	《藝術家》1998.10、《藝術家》1998.11
	10.24 - 11.10，首都藝術中心舉辦「梁志明個展」。	《藝術家》1998.11
	10.24 - 11.15，誠品畫廊舉辦「連建興個展——荒城記事」。	《藝術家》1998.10、《藝術家》1998.11、誠品畫廊
	10.24 - 11.08，國際藝術中心舉辦「透明畫會第九屆聯展」。	《藝術家》1998.11
	10.24 - 11.11，台北攝影藝廊舉辦「高世安攝影展——忘了風景」。	《藝術家》1998.10、《藝術家》1998.11

年代	事件	資料來源
	10.29 - 11.10，現代畫廊舉辦「變化與裝置——張永村 86'-88'」。	現代畫廊
	10.31 - 11.22，龍門藝術中心舉辦「馬浩個展——心印」。	《藝術家》1998.11、龍門雅集
	10.31 - 11.10，彩田藝術空間舉辦「鄧志浩個展——心源意象」。	《藝術家》1998.10
	10.31 - 11.13，國際畫廊舉辦「簡君惠油畫展」。	《藝術家》1998.11
	11，長流畫廊舉辦「98 立體派——台灣，文大藝術研究所學分班師生聯展」。	長流畫廊
	11，御殿畫廊舉辦「大陸油畫精品」。	《藝術家》1998.11
	11，第凡內畫廊舉辦「鄭百真作品集」。	《藝術家》1998.11
	11.01 - 11.30，五千年藝術空間台北館、高雄館舉辦「大陸油畫精品」。	《藝術家》1998.11
	11.01 - 11.30，陶藝家的店老街店舉辦「許聰志陶藝創作展」。	《藝術家》1998.11
	11.01 - 11.23，現代畫廊舉辦「四季彩歲——1998 白丰中作品發表」。	現代畫廊
1998	11.01 - 11.30，從雲軒舉辦「黃君璧大師 101 誕辰紀念展」。	《藝術家》1998.11
	11.01 - 11.30，八大畫廊舉辦「許東榮雕刻展」。	《藝術家》1998.11
	11.01 - 11.30，八大畫廊舉辦「中堅輩名家聯展」。	《藝術家》1998.11
	11.01 - 11.30，卡門國際藝術舉辦「舒傳曦畫展」。	《藝術家》1998.11
	11.01 - 11.15，雅逸藝術中心仁愛分館舉辦「葉放新水墨藝術展」。	《藝術家》1998.11
	11.01 - 12.20，鶴軒藝術中心台中桂冠店舉辦「陳正雄 98 木雕新作展」。	鶴軒藝術中心
	11.01 - 11.30，三石藝術中心舉辦「武陵十友書畫聯展」。	《藝術家》1998.11
	11.01 - 11.25，五千年藝術空間高雄館舉辦「郭潤文油畫作品展」。	《藝術家》1998.11
	11.01 - 11.15，東門美術館舉辦「張舒嵋陶塑展」。	《藝術家》1998.11
	11.01 - 12.31，二木藝術王國舉辦「林隆發油畫常態展」。	《藝術家》1998.11、《藝術家》1998.12
	11.01 - 12.31，二木藝術王國舉辦「羅廣文雕塑展」。	《藝術家》1998.11、《藝術家》1998.12
	11.01 - 11.30，雲河藝術舉辦「白明個展」。	雲河藝術

年代	事件	資料來源
	11.01 - 11.22，龍園藝術空間舉辦「孫雲台油畫精品展」。	《藝術家》1998.11
	11.02 - 11.14，帝門藝術教育基金會舉辦「李茂成水墨畫展」。	《藝術家》1998.11
	11.02 - 11.30，明生畫廊舉辦「國外名家聯展」。	《藝術家》1997.05
	11.03 - 11.29，長流畫廊舉辦「世界華人精華特展」。	《藝術家》1998.11
	11.03 - 11.29，茉莉畫廊舉辦「楊識宏 '82-'92 精品典藏展」。	《藝術家》1998.11
	11.06 - 11.22，積禪 50 藝術空間舉辦「王興道 '98 個展」。	《藝術家》1998.11
	11.06 - 11.15，德鴻畫廊舉辦「翁崇彬油畫個展」。	《藝術家》1998.11
	11.06 - 12.06，第雅藝術舉辦「西洋現代版畫展」。	《藝術家》1998.11、《藝術家》1998.12
	11.07 - 11.22，真善美畫廊舉辦「張佳婷個展」。	《藝術家》1998.11
	11.07 - 11.29，新竹敦煌舉辦「楊鳴山油畫個展」。	《台灣畫廊導覽》、《中國文物世界》，159 期（1998.11），頁 124-126。
1998	11.07 - 11.29，敦煌藝術中心新竹分部舉辦「白丰中個展」。	《藝術家》1998.11
	11.07 - 11.29，敦煌藝術中心高雄館舉辦「洪江波畫展」。	《藝術家》1998.11
	11.07 - 11.28，皇冠藝文中心舉辦「徐秀美繪畫個展」。	《藝術家》1998.11
	11.07 - 11.29，飛元藝術中心舉辦「張漢明個展」。	《藝術家》1998.11
	11.07 - 11.22，哥德藝術中心舉辦「葉火城逝世五週年特展」。	《藝術家》1998.11
	11.07 - 12.06，家畫廊舉辦「譚力新・張光琪雙個展」。	家畫廊
	11.07 - 11.29，臻品藝術中心舉辦「林珮淳作品展」。	《藝術家》1998.11
	11.07 - 11.09，北莊藝術舉辦「『台灣新銳』十人聯展」。	《藝術家》1998.11
	11.07 - 11.22，索卡藝術中心舉辦「戴秉心油畫展」。	《藝術家》1998.11
	11.07 - 11.29，索卡藝術中心舉辦「林達川畫展」。	《藝術家》1998.11
	11.07 - 11.29，名展藝術空間舉辦「女畫家聯展」。	《藝術家》1998.11
	11.07 - 11.29，天賦藝術中心舉辦「楊鳴山、徐鳴、王永強、孫國岐油畫展」。	《藝術家》1998.11
	11.07 - 11.29，名冠藝術館舉辦「寧可 70 畫展」。	《藝術家》1998.11、名冠藝術館

年代	事件	資料來源
	11.07 - 11.30，富貴陶園舉辦「林重光、賴唐鴨陶藝展」。	《藝術家》1998.11
	11.07 - 11.28，郭木生文教基金會美術中心舉辦「張淑美、金芬華、張榮凱、黃照芳、潘朝森聯展」。	《藝術家》1998.11
	11.07 - 11.29，咱兜新庄舉辦「介入・對話——版畫十人展」。	《藝術家》1998.11
	11.07 - 11.29，原型藝術舉辦「張家駒、李宜全、張明發、盧建昌聯展」。	《藝術家》1998.11
	11.08 - 12.06，走馬瀨田園藝廊舉辦「歲月履痕——老照片及早期生活器物展」。	《藝術家》1998.12
	11.08 - 12.20，走馬瀨田園藝廊舉辦「鄭春旭水彩個展」。	《藝術家》1998.12
	11.10 - 12.08，聯華電子綜合大樓舉辦「蔡根雕塑作品展」。	誠品畫廊
	11.11 - 11.23，現代畫廊舉辦「'98 白丰中作品發表——四季彩歲」。	《藝術家》1998.11
	11.11 - 12.13，錦繡藝術中心舉辦「江明賢台灣古蹟風情展」。	《藝術家》1998.11、《藝術家》1998.12
	11.12 - 11.18，悠閒藝術中心舉辦「陳麗絲 '98 創作展」。	《藝術家》1998.11
1998	11.12 - 11.29，孟焦畫坊舉辦「蔡忠南陶展」。	《藝術家》1998.11
	11.13 - 11.22，立大藝術中心舉辦「張大忠個人油畫展」。	《藝術家》1998.11
	11.13 - 12.06，宅九藝術中心舉辦「蔡獻友個展」。	《藝術家》1998.11、《藝術家》1998.12
	11.14 - 11.22，華明藝廊舉辦「張逸石個展」。	《藝術家》1998.11
	11.14 - 11.29，南畫廊舉辦「'98 靜物之秋」。	南畫廊
	11.14 - 12.01，首都藝術中心舉辦「陳明善個展」。	《藝術家》1998.11
	11.14 - 11.23，哥德藝術中心舉辦「本土前輩畫家聯展」。	《藝術家》1998.11
	11.14 - 11.29，形而上畫廊舉辦「點將錄」。	《藝術家》1998.11
	11.14 - 12.01，大未來畫廊舉辦「朱沅芷個展」。	《藝術家》1998.11
	11.14 - 12.08，彩田藝術空間舉辦「李鎮成 '98 文字刻石展——石說石話」。	《藝術家》1998.11、《藝術家》1998.12
	11.14 - 11.30，國際藝術中心舉辦「謝介夫油畫個展」。	《藝術家》1998.11
	11.14 - 12.02，台北攝影藝廊舉辦「江思賢攝影展」。	《藝術家》1998.11

年代	事件	資料來源
	11.14 - 12.06，二木藝術王國舉辦「鄒錦峰油畫展」。	《藝術家》1998.11、《藝術家》1998.12
	11.14 - 12.05，前藝術舉辦「楊仁明個展——不倒翁」。	《藝術家》1998.11、《藝術家》1998.12
	11.16 - 11.28，帝門藝術教育基金會舉辦「于彭水墨畫展」。	《藝術家》1998.11
	11.19 - 11.23，長流畫廊舉辦「九八立體派畫展」。	《藝術家》1998.11
	11.19 - 11.23，誠品畫廊參加位於台北世貿中心的「TAF'98 台北國際藝術博覽會」。	誠品畫廊
	11.20 - 12.30，王家藝術中心舉辦「王國禎作品展」。	《藝術家》1998.12
	11.21 - 12.03，恆昶藝廊舉辦「CONTAX 攝影俱樂部會員聯展」。	《藝術家》1998.12
	11.21 - 12.13，誠品畫廊舉辦「江賢二畫展」。	《藝術家》1998.11、《藝術家》1998.12
	11.21 - 12.04，北莊藝術舉辦「調色盤畫會 '98 六人展」。	《藝術家》1998.11、《藝術家》1998.12
	11.23 - 12.13，積禪 50 藝術空間舉辦「劉其偉的藝術與生活」。	《藝術家》1998.11、《藝術家》1998.12
	11.26 - 12.15，台北漢雅軒舉辦「十年——漢雅軒十週年展」。	《藝術家》1998.12
1998	11.27 - 12.30，雅逸藝術中心仁愛分館舉辦「中國前輩畫家油畫展」。	《藝術家》1998.12
	11.28 - 12.20，阿波羅畫廊舉辦「楊元太個展——樂只天籟」。	《藝術家》1998.11、《藝術家》1998.12、阿波羅畫廊
	11.28 - 12.20，台北奕源莊畫廊舉辦「前輩的啟蒙與傑出的當代延續展」。	《藝術家》1998.12
	11.28 - 12.13，愛力根畫廊舉辦「時間的回聲——尤利庫貝油畫展」。	愛力根畫廊
	11.28 - 12.13，愛力根畫廊舉辦「尤利·庫貝油畫展」。	《藝術家》1998.12
	11.28 - 12.11，國際畫廊舉辦「林弘毅油畫個展」。	《藝術家》1998.12
	11.30 - 12.12，帝門藝術教育基金會舉辦「李安成水墨畫展」。	《藝術家》1998.11、《藝術家》1998.12
	12，御殿畫廊舉辦「大陸美術學院教授、副教授之油畫作品」。	《藝術家》1998.12
	12，第凡內畫廊舉辦「鄭百真作品集」。	《藝術家》1998.12
	12.01 - 12.30，陶藝家的店老街店舉辦「張逢威陶藝展」。	《藝術家》1998.12
	12.01 - 12.31，長流畫廊舉辦「新到名書畫特展」。	《藝術家》1998.12
	12.01 - 12.31，明生畫廊舉辦「版畫收藏展」。	《藝術家》1997.05

年代	事件	資料來源
1998	12.01 - 12.31，哥德藝術中心舉辦「前輩畫精品展」。	《藝術家》1998.12
	12.01 - 12.31，八大畫廊舉辦「陳銀輝收藏展」。	《藝術家》1998.12
	12.01 - 12.31，八大畫廊舉辦「名家聯展」。	《藝術家》1998.12
	12.01 - 12.31，傳承藝術中心舉辦「胡善餘逝世五週年紀念展」。	《藝術家》1998.12
	12.01 - 12.31，現代畫廊舉辦「劉國松 '98 新作展」。	《藝術家》1998.12
	12.01 - 12.31，現代畫廊舉辦「馬丁奇歐雕塑展——會說話的一雙手」。	《藝術家》1998.12
	12.01 - 12.30，雅逸藝術中心仁愛分館舉辦「前輩畫家油畫展」。	雅逸藝術中心
	12.01 - 12.30，雅逸藝術中心天母總館舉辦「雅逸週年慶驚喜特展——大陸名家油畫、水彩、水墨、版畫」。	《藝術家》1998.12
	12.01 - 12.30，三石藝術中心舉辦「趙明書畫展」。	《藝術家》1998.12
	12.01 - 12.20，龍園藝術空間舉辦「'98～'99 跨年藝術油畫特展」。	《藝術家》1998.12
	12.02 - 12.13，孟焦畫坊舉辦「黃金陵書畫展」。	《藝術家》1998.12
	12.03 - 12.16，國際藝術中心舉辦「廖大昇膠彩個展」。	《藝術家》1998.12
	12.05 - 12.20，南畫廊舉辦「孔來福 '98 個展」。	《藝術家》1998.12、南畫廊
	12.05 - 12.23，亞洲藝術中心舉辦「謝俊彥油畫個展」。	《藝術家》1998.12
	12.05 - 12.27，敦煌藝術中心新竹分部舉辦「蔣安、楊正雍、蔣勳書畫展」。	《藝術家》1998.12
	12.05 - 12.27，敦煌藝術中心台中分部舉辦「台灣當代雕塑展——站在風景的高度」。	《藝術家》1998.12
	12.05 - 12.21，首都藝術中心舉辦「水原石采石雕聯展」。	《藝術家》1998.12
	12.05 - 12.17，恆昶藝廊舉辦「台大攝影社五十週年校外展」。	《藝術家》1998.12
	12.05 - 12.27，索卡藝術中心舉辦「董希文油畫展」。	《藝術家》1998.12
	12.05 - 12.31，名展藝術空間舉辦「台灣美術 1,2,3 五週年展」。	《藝術家》1998.12
	12.05 - 12.31，晴山藝術中心舉辦「甘錦奇音樂油畫系列展」。	《藝術家》1998.12
	12.05 - 12.31，朝代世界藝術有限公司舉辦「經紀畫家油畫聯展」。	《藝術家》1998.12

年代	事件	資料來源
	12.05 - 12.27，天賦藝術中心舉辦「徐鳴作品欣賞」。	《藝術家》1998.12
	12.05 - 12.27，名冠藝術館舉辦「黃才松 1998 作品展」。	《藝術家》1998.12、名冠藝術館
	12.05 - 12.23，台北攝影藝廊舉辦「柯金源攝影展──再見·海洋」。	《藝術家》1998.12
	12.05 - 12.27，東門美術館舉辦「雕塑精品展」。	《藝術家》1998.12
	12.05 - 12.27，原型藝術舉辦「湯皇珍個展」。	《藝術家》1998.12
	12.06 - 12.27，索卡藝術中心舉辦「第一代華人油畫系列展」。	《藝術家》1998.12
	12.06 - 01.24，藝術欣賞交流圖書館後院畫廊舉辦「魏禎宏畫展」。	《藝術家》1998.12、《藝術家》1999.01
	12.07 - 12.31，家畫廊舉辦「常態展」。	家畫廊
	12.11 - 03.03，宅九藝術中心舉辦「徐希個展」。	《藝術家》1998.12、《藝術家》1999.01
	12.12 - 01.03，形而上畫廊舉辦「黃土水──發現與研究」。	形而上畫廊
	12.12 - 12.27，印象畫廊當代藝術館舉辦「陸先銘個展──都市邊緣的主流意志」。	《藝術家》1998.12、印象畫廊
1998	12.12 - 12.27，印象畫廊當代藝術館舉辦「林葆家陶藝紀念展」。	《藝術家》1998.12
	12.12 - 01.03，形而上畫廊舉辦「黃土水個展──發現與研究」。	《藝術家》1998.12、《藝術家》1999.01
	12.12 - 12.27，大未來畫廊舉辦「鄭在東個展」。	《藝術家》1998.12
	12.12 - 01.05，彩田藝術空間舉辦「彭光均雕塑個展」。	《藝術家》1999.01
	12.12 - 01.22，茉莉畫廊舉辦「羅中立 '95 ～ '97 近作展」。	《藝術家》1998.12、《藝術家》1999.01
	12.12 - 01.02，前藝術舉辦「張明錫個展」。	《藝術家》1998.12
	12.15 - 12.30，陶朋舍舉辦「陶朋舍二十二週年展──餐桌風景」。	《藝術家》1998.12
	12.16 - 01.10，雅之林台南館舉辦「閻振瀛彩墨畫個展」。	《藝術家》1998.12、《藝術家》1999.01
	12.17 - 12.27，孟焦畫坊舉辦「芳邦學院 JohnSarra 教授與游守中油畫雙人展」。	《藝術家》1998.12
	12.18 - 01.03，敦煌藝術中心台北分部舉辦「林銓居個展──山川誌之二」。	《藝術家》1998.12、《藝術家》1999.01
	12.18 - 01.03，積禪 50 藝術空間舉辦「黃照芳 '98 個展」。	《藝術家》1998.12、《藝術家》1999.01

年代	事件	資料來源
1998	12.19 - 01.10，台北漢雅軒舉辦「郭娟秋畫展——如夢如幻的真實」。	《藝術家》1998.12、《藝術家》1999.01、《台灣畫廊導覽》、《中國文物世界》，160 期（1998.12），頁 122-124。
	12.19 - 12.31，新生畫廊舉辦「陳慶坤 1998 彩墨展」。	《藝術家》1998.12
	12.19 - 12.27，爵士攝影藝廊舉辦「李美儀攝影展——楓嚮」。	《藝術家》1998.12
	12.19 - 01.03，愛力根畫廊舉辦「真情邀約——青雲會前輩畫家十二人展」。	愛力根畫廊
	12.19 - 12.31，恆昶藝廊舉辦「潛水攝影展」。	《藝術家》1998.12
	12.19 - 01.10，誠品畫廊舉辦「張子隆個展」。	《藝術家》1998.12、《藝術家》1999.01、誠品畫廊
	12.19 - 01.10，日升月鴻藝術中心舉辦「胡棟民、余忠杰雕塑雙人展」。	《藝術家》1998.12、《藝術家》1999.01、日升月鴻畫廊
	12.19 - 01.03，中銘畫廊舉辦「廖瑞章陶雕塑個展」。	《藝術家》1998.12、《藝術家》1999.01
	12.19 - 12.31，采風藝術中心舉辦「陳主明、陳兆聖、楊曲農、楊德文聯展」。	《藝術家》1998.12、《藝術家》1999.01
	12.20 - 01.02，北莊藝術舉辦「華慶書展」。	《藝術家》1998.12
	12.20 - 01.10，漢登畫廊舉辦「黃經洲、柯榮豐、鄭乃文、蔡勝全油畫小品展」。	《藝術家》1999.01
	12.21 - 12.13，誠品畫廊舉辦「江賢二個展」。	誠品畫廊
	12.25 - 01.10，阿波羅畫廊舉辦「潘建中畫展」。	《藝術家》1999.01、阿波羅畫廊
	12.25 - 01.31，富貴陶園舉辦「李幸龍漆陶個展」。	《藝術家》1999.01
	12.25 - 02.28，富貴陶園舉辦「余燈銓雕塑個展」。	《藝術家》1999.01、《藝術家》1999.02
	12.26 - 01.29，協民國際藝術舉辦「賈滌非油畫個展」。	協民藝術集團
	12.26 - 01.20，台北攝影藝廊舉辦「劉攝影展——國人‧三界」。	《藝術家》1999.01
	12.26 - 02.28，走馬瀨田園藝廊舉辦「李政哲油畫個展」。	《藝術家》1998.12
	12.26 - 02.28，走馬瀨田園藝廊舉辦「鄭宏章、陳均孟、李政哲油畫聯展」。	《藝術家》1999.01、《藝術家》1999.02
	12.26 - 01.29，協民國際藝術舉辦「買滌非個展」。	《藝術家》1999.01
	12.26 - 01.08，國際畫廊舉辦「林福全油畫個展」。	《藝術家》1999.01

年代	事件	資料來源
1999	龍門畫廊舉辦「龍門畫廊搬遷」。	龍門雅集
	現代畫廊舉辦「符號的記憶——詹姆士·柯雅版畫創作展」。	現代畫廊
	傳承藝術中心於新加坡舉辦「跨世紀現代水墨特展」。	傳承藝術中心
	傳承藝術中心舉辦「行盡萬裏動鄉思——朱紅 1999 個展」。	傳承藝術中心
	臻品藝術中心舉辦「郭振昌個展——聖台灣·繪畫日記 100 天」。	臻品藝術中心
	臻品藝術中心舉辦草間彌生個展「愛情核爆」。	臻品藝術中心
	臻品藝術中心舉辦「臻品九週年：台灣美術進化觀」。	臻品藝術中心
	臻品藝術中心舉辦「大砌四方石雕展」。	臻品藝術中心
	臻品藝術中心於台中 20 號倉庫舉辦「九二一紀念展」。	臻品藝術中心
	尊彩藝術中心舉辦「郭柏川精選展」。	尊彩藝術中心
	尊彩藝術中心舉辦「洪瑞麟典藏展（童養媳）」。	尊彩藝術中心
	郭木生文教基金會美術中心舉辦「纖維藝術聯展」。	中華民國畫廊協會，《1999 畫廊年鑑》，台北：敦煌藝術股份有限公司出版，1999 年八月。
	郭木生文教基金會美術中心舉辦「影像藝術大展」。	中華民國畫廊協會，《1999 畫廊年鑑》，台北：敦煌藝術股份有限公司出版，1999 年八月。
	01.01 - 01.24，龍門藝術中心舉辦「林逸青個展」。	《藝術家》1999.01、龍門雅集
	01.01 - 01.31，哥德藝術中心舉辦「前輩、中間輩小品特展」。	《藝術家》1999.01
	01.01 - 01.31，八大畫廊舉辦「版畫大展、名家聯展」。	《藝術家》1999.01
	01.01 - 01.15，孟焦畫坊舉辦「吳大仁覺性書畫篆刻展」。	《藝術家》1999.01
	01.01 - 01.30，傳承藝術中心舉辦「新浙派現代水墨 '99 迎春展」。	《藝術家》1999.01
	01.01 - 01.31，吉証畫廊舉辦「吉証十週年慶特展」。	《藝術家》1999.01
	01.01 - 01.14，翡冷翠藝術中心舉辦「精品聯展」。	《藝術家》1999.01
	01.01 - 01.31，王家藝術中心舉辦「田黎明水墨網路個展」。	《藝術家》1999.01
	01.01 - 01.10，金磚藝廊舉辦「施振宗油畫個展」。	《藝術家》1999.01

年代	事件	資料來源
	01.01 - 01.31，御殿畫廊舉辦「天津美術學院油畫聯展」。	《藝術家》1999.01
	01.01 - 02.27，三石藝術中心舉辦「新竹藝術家新春聯展」。	《藝術家》1999.01、《藝術家》1999.02
	01.01 - 01.31，二木藝術王國舉辦「胡同湘、林隆發聯展」。	《藝術家》1999.01
	01.02 - 01.17，南畫廊舉辦「1999 零號集錦展」。	《藝術家》1999.01、南畫廊
	01.02 - 01.14，新生畫廊舉辦「石博進畫展」。	《藝術家》1999.01
	01.02 - 01.24，台北奕源莊畫廊舉辦「秦松作品展──『一元復始』系列」。	《藝術家》1999.01
	01.02 - 01.18，大未來畫廊舉辦「王懷慶油畫個展」。	《藝術家》1999.01
	01.02 - 01.31，晴山藝術中心舉辦「王志英鉛筆風景畫個展」。	《藝術家》1999.01
	01.03 - 01.31，現代畫廊舉辦「詹金水油畫個展」。	現代畫廊
	01.03 - 01.17，北莊藝術舉辦「珍‧莎拉版畫小品展」。	《藝術家》1999.01
1999	01.03 - 01.31，雅逸藝術中心仁愛分館舉辦「新春華人版畫展（I）」。	雅逸藝術中心
	01.03 - 01.14，雅逸藝術中心舉辦「新春華人版畫展（II）」。	雅逸藝術中心
	01.08 - 01.31，首都藝術中心舉辦「彭光均個展」。	《藝術家》1999.01
	01.08 - 01.24，積禪 50 藝術空間舉辦「陳其祿個展」。	《藝術家》1999.01
	01.09 - 01.24，東之畫廊舉辦「王建碧油畫個展」。	東之畫廊
	01.09 - 01.31，真善美畫廊舉辦「朱銘個展」。	《藝術家》1999.01
	01.09 - 02.13，敦煌藝術中心台北分部、新竹分部、台中分部、高雄館舉辦「新春油畫精品展」。	《藝術家》1999.02
	01.09 - 01.31，愛力根畫廊舉辦「中西美術小品展與古通今藝術圖書特賣」。	愛力根畫廊
	01.09 - 01.31，飛元藝術中心舉辦「陳建中個展」。	《藝術家》1999.01
	01.09 - 02.06，家畫廊舉辦「顧何忠個展：揭露‧存在」。	家畫廊、《藝術家》1999.01、《藝術家》1999.02
	01.09 - 02.28，臻品藝術中心舉辦「郭振昌個展」。	《藝術家》1999.01、《藝術家》1999.02
	01.09 - 01.31，索卡藝術中心舉辦「1999 迎春回饋展──張自申、崔開璽、阿忠、王向明、沈國良」。	《藝術家》1999.01

年代	事件	資料來源
1999	01.09 - 01.31，名展藝術空間舉辦「1999 袖珍雕塑展」。	《藝術家》1999.01
	01.09 - 02.12，彩田藝術空間舉辦「版畫 & 雕塑聯展」。	《藝術家》1999.01、《藝術家》1999.02
	01.09 - 01.31，名冠藝術館舉辦「廖鴻興畫展」。	《藝術家》1999.01、名冠藝術館
	01.09 - 01.31，錦繡藝術中心舉辦「張榮凱、吳祚昌、陳銘濃、周楊」。	《藝術家》1999.01
	01.09 - 01.30，前藝術舉辦「王弘志、王振宇、林文琪、周育正四人聯展」。	《藝術家》1999.01
	01.10 - 02.10，陶藝家的店老街店舉辦「謝嘉亨陶藝展」。	《藝術家》1999.01、《藝術家》1999.02
	01.10 - 02.09，國際藝廊舉辦「周俊明油畫個展」。	《藝術家》1999.01、《藝術家》1999.02
	01.15 - 02.11，漢登畫廊舉辦「林榮 1999 油畫展——農村曲」。	《藝術家》1999.01、《藝術家》1999.02
	01.15 - 02.14，雅逸藝術中心天母總館舉辦「郭北平油畫個展」。	《藝術家》1999.01、《藝術家》1999.02
	01.15 - 02.14，第雅藝術舉辦「畫花」。	《藝術家》1999.02
	01.16 - 01.31，長流畫廊舉辦「黑風特展」。	《藝術家》1999.01
	01.16 - 02.07，台北漢雅軒舉辦「馮明秋個展」。	《藝術家》1999.01、《藝術家》1999.02
	01.16 - 02.07，悠閒藝術中心舉辦「葉竹盛個展——花、禪系列」。	《藝術家》1999.02、新畫廊
	01.16 - 01.31，孟焦畫坊舉辦「王振泰版畫首展」。	《藝術家》1999.01
	01.16 - 01.31，形而上畫廊舉辦「風格的對話」。	《藝術家》1999.01
	01.16 - 02.06，德鴻畫廊舉辦「廖書賢、鄭宏章、朱活泉、簡昌達、潘元和聯展」。	《藝術家》1999.01、《藝術家》1999.02
	01.16 - 01.31，錦繡藝術中心舉辦「江明賢迎春個展」。	《藝術家》1999.01
	01.17 - 01.31，哥德藝術中心舉辦「唐海文特展」。	《藝術家》1999.01
	01.19 - 02.09，雲燕藝術中心舉辦「曾文彥個展」。	《藝術家》1999.01、《藝術家》1999.02
	01.21 - 02.10，台北攝影藝廊舉辦「許哲瑜攝影展——浮現」。	《藝術家》1999.02
	01.23 - 02.07，南畫廊舉辦「立春」畫記。	《藝術家》1999.01、《藝術家》1999.02
	01.23 - 02.09，大未來畫廊舉辦「楊茂林個展」。	《藝術家》1999.01、《藝術家》1999.02
	01.23 - 02.07，尊彩藝術中心舉辦「陳德旺畫作欣賞」。	《藝術家》1999.02、尊彩藝術中心

年代	事件	資料來源
	01.27 - 02.13，國際畫廊舉辦「韓玉龍油畫展」。	《藝術家》1999.02
	01.29 - 02.14，積禪50藝術空間舉辦「新春年畫家聯展」。	《藝術家》1999.01、《藝術家》1999.02
	01.30 - 03.14，雅之林台南館舉辦「畢永祥水彩、油畫展」。	《藝術家》1999.03
	02.01 - 02.26，明生畫廊舉辦「版畫特價展」。	《藝術家》1997.05
	02.01 - 02.28，真善美畫廊舉辦「'99朱銘石雕精品展」。	《藝術家》1999.02
	02.01 - 02.28，亞洲藝術中心舉辦「1999新春歡喜小品展」。	《藝術家》1999.02、亞洲藝術中心
	02.01 - 02.28，哥德藝術中心舉辦「歐洲大師名作暨張萬傳、張義雄、林之助印版畫展」。	《藝術家》1999.02
	02.01 - 02.28，八大畫廊舉辦「許東榮迎春花景作品展」。	八大畫廊
	02.01 - 02.28，八大畫廊舉辦「大陸名家展」。	八大畫廊、《藝術家》1999.02
	02.01 - 02.28，孟焦畫坊舉辦「新春文房古玩集」。	《藝術家》1999.02
	02.01 - 02.28，翡冷翠藝術中心舉辦「名家油畫、水墨、水彩常態展暨古董、雕刻特展」。	《藝術家》1999.02
1999	02.01 - 12.31，王家藝術中心舉辦「館藏品名家作品網路大展——太陽、王國禎、張金發、趙占鰲、孔法·古拉、林茂雄、田黎明、汪稼華、申少君」。	《藝術家》1999.02
	02.01 - 12.31，王家藝術中心舉辦「世紀末的獻禮——館藏名家作品網路大展」。	《藝術家》1999.04
	02.01 - 02.11，形而上畫廊舉辦「新春即景」。	《藝術家》1999.02
	02.02 - 02.28，長流畫廊舉辦「中西名家迎春特展」。	《藝術家》1999.02
	02.05 - 02.28，首都藝術中心舉辦「春季小品聯展」。	《藝術家》1999.02
	02.05 - 03.07，宅九藝術中心舉辦「陳少平水彩畫展」。	《藝術家》1999.02、《藝術家》1999.03
	02.06 - 02.28，名展藝術空間舉辦「1999歲末迎新小品展」。	《藝術家》1999.02
	02.06 - 03.10，天賦藝術中心舉辦「羅中立油畫展」。	《藝術家》1999.02
	02.06 - 03.07，富貴陶園舉辦「蘇世雄離釉個展」。	《藝術家》1999.02、《藝術家》1999.03
	02.06 - 02.27，原型藝術舉辦「李昆保個展」。	《藝術家》1999.02
	02.08 - 03.06，家畫廊舉辦「新春特展」。	《藝術家》1999.02、《藝術家》1999.03、家畫廊

年代	事件	資料來源
	02.10 - 02.28，誠品畫廊舉辦「迎春聯展」。	誠品畫廊
	02.20 - 03.05，國際畫廊舉辦「陳錦慧水彩首展」。	《藝術家》1999.02、《藝術家》1999.03
	02.21 - 03.14，雅逸藝術中心天母總館舉辦「迎春小品油畫展」。	《藝術家》1999.02、《藝術家》1999.03
	02.23 - 03.04，恆昶藝廊舉辦「富士軟片『高級班』攝影聯展」。	《藝術家》1999.02、《藝術家》1999.03
	02.25 - 03.31，雅逸藝術中心仁愛分館舉辦「郭北平油畫、粉彩個展」。	《藝術家》1999.02、《藝術家》1999.03、雅逸藝術中心
	02.26 - 03.28，第雅藝術舉辦「楊興生 1999 個展」。	《藝術家》1999.02、《藝術家》1999.03
	02.27 - 03.10，飛元藝術中心舉辦「黃進龍個展」。	《藝術家》1999.03
	02.27 - 03.28，王家藝術中心舉辦「趙占鰲 1999 油畫個展暨名家作品網路個展」。	《藝術家》1999.03
	02.27 - 03.20，尊彩藝術中心舉辦「洪瑞麟典藏展」。	尊彩藝術中心
	02.27 - 03.25，巴魯巴藝文空間舉辦「『新台灣觀點』聯展——王福東、梁任宏、楊樹煌、蔡志賢、戴秀雄」。	《藝術家》1999.03
	02.30 - 03.21，索卡藝術中心舉辦「安瑟・亞當斯攝影展」。	《藝術家》1999.03
1999	03，黑藝坊藝術中心舉辦「楊豐誠泰藝作品」。	《藝術家》1999.03
	03.01 - 03.31，明生畫廊舉辦「國內名家聯展」。	《藝術家》1997.05
	03.01 - 03.31，真善美畫廊舉辦「朱銘精品展」。	《藝術家》1999.03
	03.01 - 03.31，日升月鴻藝術中心舉辦「典藏台灣前輩畫家聯展」。	《藝術家》1999.03
	03.01 - 03.31，德鴻畫廊舉辦「油畫常態展」。	《藝術家》1999.03
	03.01 - 03.30，三石藝術中心舉辦「迎曦畫會美展」。	《藝術家》1999.03
	03.02 - 03.10，長流畫廊舉辦「清末民初書畫展」。	《藝術家》1999.03
	03.02 - 03.21，南畫廊舉辦「花季盛宴——'99 靜物畫專題展」。	《藝術家》1999.03、南畫廊
	03.02 - 03.17，現代畫廊舉辦「孫國岐油畫展——北國風情」。	《藝術家》1999.03、現代畫廊
	03.02 - 03.31，傳承藝術中心舉辦「張銓 99 精選展」。	《藝術家》1999.03、傳承藝術中心
	03.05 - 03.23，雲燕藝術中心舉辦「黃重嘉油畫個展」。	《藝術家》1999.03
	03.05 - 03.25，龍園藝術空間舉辦「張眉孫水彩畫展」。	《藝術家》1999.03

年代	事件	資料來源
1999	03.06 - 03.28，敦煌藝術中心台北分部舉辦「杜詠樵油畫個展——山城之春」。	《藝術家》1999.03
	03.06 - 03.28，敦煌藝術中心台中分部舉辦「胡善餘油畫個展——春漫江岸」展。	《藝術家》1999.03
	03.06 - 03.28，敦煌藝術中心高雄館舉辦「敦煌典藏展」。	《藝術家》1999.03
	03.06 - 03.21，愛力根畫廊舉辦「陳敏雄個展——音樂與幻想的協奏曲」。	《藝術家》1999.03、愛力根畫廊
	03.06 - 03.25，東之畫廊舉辦「台灣美術‧畫百年」。	《藝術家》1999.03
	03.06 - 03.18，恆昶藝廊舉辦「吳怡德攝影展——日本風景」。	《藝術家》1999.03
	03.06 - 03.28，誠品畫廊舉辦「郭旭達雕塑展」。	《藝術家》1999.03、誠品畫廊
	03.06 - 03.28，臻品藝術中心舉辦「張正仁 1999 個展」。	《藝術家》1999.03
	03.06 - 03.31，北莊藝廊舉辦「劉壽祥水彩人體畫展」。	《藝術家》1999.03
	03.06 - 03.28，索卡藝術中心舉辦「崔開墾個展」。	《藝術家》1999.03
	03.06 - 03.28，索卡藝術中心舉辦「海雲台、李秀實、王音、蔣寶鴻、沈國良畫展」。	《藝術家》1999.03
	03.06 - 03.28，名展藝術空間舉辦「1999 迎春賞花展」。	《藝術家》1999.03
	03.06 - 03.31，晴山藝術中心舉辦「美的文化——女性的魅力油畫展」。	《藝術家》1999.03
	03.06 - 03.28，名冠藝術館舉辦「謝保成的抽象世界」。	《藝術家》1999.03、名冠藝術館
	03.06 - 04.03，原型藝術舉辦「林鴻文 1999 個展」。	《藝術家》1999.03、《藝術家》1999.04
	03.07 - 04.11，走馬瀨田園藝廊舉辦「阿嬤的照片——農業攝影回顧展」。	《藝術家》1999.03、《藝術家》1999.04
	03.12 - 03.28，亞洲藝術中心舉辦「鄭治桂 1999 個展——穿行太魯閣峽谷」。	《藝術家》1999.03、亞洲藝術中心
	03.12 - 04.04，宅九藝術中心舉辦「林信榮陶塑展」。	《藝術家》1999.03、《藝術家》1999.04
	03.13 - 03.31，長流畫廊舉辦「蕭瀚世紀瞻望展」。	《藝術家》1999.03
	03.13 - 03.28，台北漢雅軒舉辦「于彭版畫暨朴英淑、麥綺芬、顏炬榮陶藝聯展」。	《藝術家》1999.03
	03.13 - 03.31，首都藝術中心舉辦「廖本生 1999『人性系列』個展——新新人類的告白」。	《藝術家》1999.03
	03.13 - 03.31，形而上畫廊舉辦「1960～1980 風雲際會」。	《藝術家》1999.03

年代	事件	資料來源
	03.17 - 04.15，雅逸藝術中心天母總館舉辦「莊重油畫個展」。	《藝術家》1999.03、《藝術家》1999.04
	03.19 - 04.04，積禪 50 藝術空間舉辦「劉文三書展」。	《藝術家》1999.03、《藝術家》1999.04
	03.19 - 04.04，積禪 50 藝術空間舉辦「馬芳滴個展」。	《藝術家》1999.03、《藝術家》1999.04
	03.20 - 04.18，維納斯藝廊舉辦「大砌四方——國際石雕聯展」。	《藝術家》1999.03
	03.20 - 04.01，恆昶藝廊舉辦「吳美玉攝影展——文明的盡頭」。	《藝術家》1999.03
	03.27 - 04.11，東門美術館舉辦「楊春美個展」。	《藝術家》 1999.03、《藝術家》1999.04
	03.27 - 04.22，科元藝術中心舉辦「日本傳統浮世繪特展」。	《藝術家》1999.04
	03.28 - 04.30，飛元藝術中心舉辦「梁兆熙個展」。	《藝術家》1999.03、《藝術家》1999.04
	04，晴山藝術中心舉辦「山水精神——張冬峰、洪凌、鍾耕略油畫展」。	晴山藝術中心
	04.01 - 04.30，明生畫廊舉辦「歐洲版畫聯展」。	《藝術家》1999.04
	04.01 - 04.30，哥德藝術中心舉辦「前輩畫家美術館級收藏展」。	《藝術家》1999.04
1999	04.01 - 04.30，八大畫廊舉辦「抽象名家聯展」。	《藝術家》1999.04
	04.01 - 04.14，孟焦畫坊舉辦「邱美惠、陳惠娟版畫雙人展」。	《藝術家》1999.04
	04.01 - 04.30，北莊藝術舉辦「周春芽個展——女人與花的對話」。	《藝術家》1999.04
	04.01 - 04.30，王家藝術中心舉辦「太陽書法、水墨畫展」。	《藝術家》1999.04
	04.01 - 04.29，三石藝術中心舉辦「宋雲章木雕展」。	《藝術家》1999.04
	04.02 - 04.18，亞洲藝術中心舉辦「王秀杞石雕展」。	《藝術家》1999.04、亞洲藝術中心
	04.02 - 04.24，帝門藝術中心舉辦「新羅馬畫派」聯展。	《藝術家》1999.04
	04.02 - 04.30，茉莉畫廊舉辦「似錦繁花——俄羅斯作品展」。	《藝術家》1999.04
	04.02 - 04.27，第雅藝術舉辦「第雅精品聯展」。	《藝術家》1999.04
	04.03 - 04.18，南畫廊舉辦「田園之歌 '99 風景集」。	《藝術家》1999.04、南畫廊
	04.03 - 04.15，新生畫廊舉辦「吳長鵬師生書畫聯展」。	《藝術家》1999.04
	04.03 - 04.25，敦煌藝術中心台中分部舉辦「蔣安、楊正雍、蔣勳——書畫陶聯展」。	《藝術家》1999.04

年代	事件	資料來源
	04.03 - 04.15，恆昶藝廊舉辦「淡江大學大傳系攝影展」。	《藝術家》1999.04
	04.03 - 04.25，誠品畫廊舉辦「連淑蕙個展——Mine」。	《藝術家》1999.04、誠品畫廊
	04.03 - 04.30，傳承藝術中心舉辦「張珺'99 油畫新作展」。	《藝術家》1999.04
	04.03 - 04.25，臻品藝術中心舉辦「陳世明個展」。	《藝術家》1999.04
	04.03 - 04.15，索卡藝術中心舉辦「畫顏錄——肖像畫中的神采」。	《藝術家》1999.04
	04.03 - 04.30，索卡藝術中心舉辦「中國第一代畫家系列展——林風眠、朱士傑、沙耆、周碧初、戴秉心」。	《藝術家》1999.04
	04.03 - 04.25，名展藝術空間舉辦「收藏精品展」。	《藝術家》1999.04
	04.03 - 04.30，朝代世界藝術有限公司舉辦「經紀畫家油畫聯展」。	《藝術家》1999.04
	04.03 - 04.25，雅逸藝術中心仁愛分館舉辦「十人畫家聯展」。	《藝術家》1999.04
	04.03 - 04.25，名冠藝術館舉辦「中西名家版畫展」。	《藝術家》1999.04、名冠藝術館
	04.03 - 05.22，前藝術舉辦「洪上翔裝置與速寫個展」。	《藝術家》1999.05
1999	04.04 - 05.31，富貴陶園舉辦「徐永旭個展」。	《藝術家》1999.04、《藝術家》1999.05
	04.05 - 05.08，家畫廊舉辦「李加兆精品典藏展」。	《藝術家》1999.04、《藝術家》1999.05
	04.05 - 04.25，龍園藝術空間舉辦「李詠森、郡靚雲仿曬水彩畫展」。	《藝術家》1999.04
	04.09 - 04.25，積禪 50 藝術空間舉辦「旱・悍・逗陣——台灣社會人文檢驗」。	《藝術家》1999.04
	04.09 - 05.02，宅九藝術中心舉辦「林翠莉、紀美華、祈連、葉呈寬四人油畫聯展」。	《藝術家》1999.04、《藝術家》1999.05
	04.10 - 05.16，龍門藝術中心舉辦「台灣當代繪畫展」。	《藝術家》1999.05
	04.10 - 05.16，龍門藝術中心舉辦「文革外的春天」。	《藝術家》1999.05
	04.10 - 06.15，龍門藝術中心舉辦「有限良品——當代國際版畫展」。	《藝術家》1999.05、《藝術家》1999.06
	04.10 - 04.25，台北漢雅軒舉辦「王萬春、馬小寧二人展——解碼」。	《藝術家》1999.04
	04.10 - 04.30，首都藝術中心舉辦「方 1999 油畫個展」。	《藝術家》1999.04
	04.10 - 05.01，皇冠藝文中心舉辦「謝明錩畫展」。	《藝術家》1999.04
	04.10 - 04.25，愛力根畫廊舉辦「雕塑之美」。	《藝術家》1999.04、愛力根畫廊

年代	事件	資料來源
1999	04.10 - 05.15，索卡藝術中心舉辦「民初華人西畫搖籃——東京美校專題展」。	《藝術家》1999.04、《藝術家》1999.05
	04.10 - 04.27，大未來畫廊舉辦「Zoo：游本寬、李宜全、彭弘智、陳介一、林建榮聯展」。	《藝術家》1999.04
	04.10 - 04.30，德鴻畫廊舉辦「葉繁榮油畫個展」。	《藝術家》1999.04、德鴻畫廊
	04.10 - 04.24，協民國際藝術舉辦「徐楚凡女士壽誕暨個人國畫展」。	《藝術家》1999.04
	04.10 - 05.08，郭木生文教基金會美術中心舉辦「台灣現代影像藝術展——從觀看到解讀」。	《藝術家》1999.05
	04.10 - 05.01，原型藝術舉辦「林蓓菁個展——有關於硬石的詩律」。	《藝術家》1999.04
	04.13 - 04.31，形而上畫廊舉辦「風格的對話」聯展。	《藝術家》1999.04
	04.16 - 04.30，孟焦畫坊舉辦「吳望如個展」。	《藝術家》1999.04
	04.17 - 04.29，恆昶藝廊舉辦「影像合作社聯展」。	《藝術家》1999.04
	04.17 - 05.13，雅逸藝術中心天母總館舉辦「葉子奇個展——心路記實：1989-1998」。	《藝術家》1999.04、《藝術家》1999.05、雅逸藝術中心
	04.22 - 05.02，亞洲藝術中心舉辦「第二屆東華扶輪美術獎得獎人作品聯展」。	《藝術家》1999.05、亞洲藝術中心
	04.24 - 05.16，敦煌藝術中心台北分部舉辦「許禮憲個展」。	《藝術家》1999.04、《藝術家》1999.05
	04.24 - 05.07，國際畫廊舉辦「林振堂畫展」。	《藝術家》1999.05
	04.24 - 05.12，台北國際視覺藝術中心舉辦「林權助影像展——走過·鄉情」。	《藝術家》1999.05
	04.30 - 05.29，帝門藝術中心舉辦「夏陽西洋名畫展」。	《藝術家》1999.05
	04.30 - 05.16，積禪 50 藝術空間舉辦「潘一杭新作展」。	《藝術家》1999.05
	05，晴山藝術中心舉辦「「色彩的舞曲——張文新油畫展」」。	晴山藝術中心
	05.01 - 05.16，台北漢雅軒舉辦「毛旭輝、張心龍、Rod Mcleish 作品聯展」。	《藝術家》1999.05
	05.01 - 05.16，南畫廊舉辦「台灣早期西畫精選」。	《藝術家》1999.05、南畫廊
	05.01 - 06.30，真善美畫廊舉辦「朱銘精品展」。	《藝術家》1999.05、《藝術家》1999.06
	05.01 - 05.13，新生畫廊舉辦「王森華、戴小靜水墨、琉璃雙人展」。	《藝術家》1999.05

年代	事件	資料來源
	05.01 - 05.23，敦煌藝術中心台中分部舉辦「李光裕雕塑個展」。	《藝術家》1999.05
	05.01 - 05.16，東之畫廊舉辦「吳文瑤油畫個展」。	《藝術家》1999.05
	05.01 - 05.31，哥德藝術中心舉辦「前輩畫家珍藏展」。	《藝術家》1999.05
	05.01 - 05.23，台北奕源莊畫廊舉辦「江啟明畫展」。	《藝術家》1999.05
	05.01 - 05.13，恆昶藝廊舉辦「六足生態攝影群展」。	《藝術家》1999.05
	05.01 - 05.30，誠品畫廊舉辦「家園——誠品畫廊十週年策劃展」。	《藝術家》1999.05、誠品畫廊
	05.01 - 05.15，孟焦畫坊舉辦「戴蘭邨書法展」。	《藝術家》1999.05
	05.01 - 05.23，臻品藝術中心舉辦「嚴明惠個展」。	《藝術家》1999.05
	05.01 - 05.14，北莊藝術舉辦「陳嶺雲現代水墨個展」。	《藝術家》1999.05
1999	05.01 - 05.29，景陶坊舉辦「張清淵陶藝展——線性的延續」。	《藝術家》1999.05
	05.01 - 05.16，翡冷翠藝術中心舉辦「蘇秋東1999油畫個展」。	《藝術家》1999.05
	05.01 - 05.31，王家藝術中心舉辦「世紀末的獻禮——館藏名家作品網路大展」。	《藝術家》1999.05
	05.01 - 06.30，王家藝術中心舉辦「孔法·古拉、班尼·拉茲羅、博拉茲羅、莫多凡·伊斯特凡油畫聯展」。	《藝術家》1999.06
	05.01 - 06.30，王家藝術中心舉辦「名家作家網路個展」。	《藝術家》1999.06
	05.01 - 05.15，索卡藝術中心舉辦「追藝東美——東京美校專題展」。	《藝術家》1999.05
	05.01 - 05.23，索卡藝術中心舉辦「第一代留法華人畫展」。	《藝術家》1999.05
	05.01 - 05.31，現代畫廊舉辦「洪瑞麟作品欣賞」。	《藝術家》1999.05
	05.01 - 05.30，名展藝術空間舉辦「蔡正一油畫個展」。	《藝術家》1999.05
	05.01 - 05.31，彩田藝術空間舉辦「文桂川油畫個展——夢幻人生組曲」。	《藝術家》1999.05

年代	事件	資料來源
	05.01 - 05.23，名冠藝術館舉辦「彭光均個展——探囊取物」。	《藝術家》1999.05、名冠藝術館
	05.01 - 05.30，三石藝術中心舉辦「邱秋明、朱美琴畫作聯展」。	《藝術家》1999.05
	05.01 - 06.07，走馬瀨田園藝廊舉辦「張秀珠油畫、麵包花個展」。	《藝術家》1999.05、《藝術家》1999.06
	05.01 - 05.30，茉莉畫廊舉辦「羅發輝油畫展」。	《藝術家》1999.05
	05.01 - 05.09，草土舍舉辦「台北西畫女畫家畫會聯展」。	《藝術家》1999.05
	05.01 - 05.30，第雅藝術舉辦「第雅精品聯展」。	《藝術家》1999.05
	05.02 - 05.30，長流畫廊舉辦「張大千百年誕辰紀念展」。	《藝術家》1999.05
	05.03 - 05.31，明生畫廊舉辦「彩筆下的花展」。	《藝術家》1997.05
	05.03 - 07.03，名人畫廊舉辦「吳鼎仁水墨展——金門古厝風情」。	《藝術家》1999.05、《藝術家》1999.06、《藝術家》1999.07
	05.05 - 05.25，龍園藝術空間舉辦「孫雲台書展」。	《藝術家》1999.05
	05.07 - 05.23，宅九藝術中心舉辦「聯邦美術新人獎巡迴展」。	《藝術家》1999.05
1999	05.08 - 06.27，敦煌藝術中心新竹分部舉辦「敦煌典藏展」。	《藝術家》1999.05、《藝術家》1999.06
	05.08 - 05.30，敦煌藝術中心高雄館舉辦「蔣安國畫、楊正雍陶藝、蔣勳書法聯展」。	《藝術家》1999.05
	05.08 - 06.05，帝門藝術中心舉辦「新羅馬畫派——農吉歐（NUNZIO）、狄瑞立（MARCOTIRELLI）、卡內拉（PIER O PIZZI CANNELLA）」。	《藝術家》1999.05、《藝術家》1999.06
	05.08 - 06.19，帝門藝術中心舉辦「顧世勇個展——新台灣『狼』」。	《藝術家》1999.05、《藝術家》1999.06
	05.08 - 05.30，傳承藝術中心舉辦「1999 現代水墨個展」。	《藝術家》1999.05
	05.08 - 05.30，名家藝廊舉辦「張永和油畫個展」。	《藝術家》1999.05
	05.08 - 05.30，名家藝廊舉辦「林平原石雕展」。	《藝術家》1999.05
	05.08 - 05.30，索卡藝術中心舉辦「馮曉東油畫個展」。	《藝術家》1999.05
	05.08 - 05.25，大未來畫廊舉辦「林鉅個展——秘義九鏡」。	《藝術家》1999.05
	05.08 - 06.30，晴山藝術中心舉辦「張文新油畫個展」。	《藝術家》1999.05、《藝術家》1999.06
	05.08 - 05.20，東門美術館舉辦「游文富西畫展」。	《藝術家》1999.05
	05.08 - 05.29，原型藝術舉辦「陳建榮個展——精神輸出」。	《藝術家》1999.05

年代	事件	資料來源
	05.09 - 08.30，前藝術舉辦「國立台灣藝術學院美術系夜間部第二屆畢業展」。	《藝術家》1999.06、《藝術家》1999.07、《藝術家》1999.08
	05.10 - 06.05，家畫廊舉辦「常玉、潘玉良雙人展」。	《藝術家》1999.05、《藝術家》1999.06、家畫廊
	05.14 - 05.30，亞洲藝術中心舉辦「曾坤明油畫展——浮生隨筆」。	《藝術家》1999.05、亞洲藝術中心
	05.15 - 05.27，新生畫廊舉辦「吳長鵬彩墨畫展」。	《藝術家》1999.05
	05.15 - 06.03，首都藝術中心舉辦「侯祿1999個展」。	《藝術家》1999.05、《藝術家》1999.06
	05.15 - 05.30，愛力根畫廊舉辦「邱亞才個展」。	《藝術家》1999.05、愛力根畫廊
	05.15 - 05.27，恆昶藝廊舉辦「台北市立師院光影社聯展」。	《藝術家》1999.05
	05.15 - 05.28，北莊藝術舉辦「宋建業水彩畫展」。	《藝術家》1999.05
	05.15 - 05.30，形而上畫廊舉辦「陳又生書法展」。	《藝術家》1999.05
	05.15 - 06.13，雅逸藝術中心天母總館舉辦「林淑姬、葉玲君水彩雙人展」。	《藝術家》1999.05、《藝術家》1999.06、雅逸藝術中心
1999	05.15 - 06.06，天賦藝術中心舉辦「徐鳴油畫展」。	《藝術家》1999.05、《藝術家》1999.06
	05.15 - 06.02，台北國際視覺藝術中心舉辦「林麗芳攝影展——告別童年」。	《藝術家》1999.05、《藝術家》1999.06
	05.16 - 05.30，孟焦畫坊舉辦「蔡介騰書畫篆刻展」。	《藝術家》1999.05
	05.18 - 05.31，翡冷翠藝術中心舉辦「精品聯展」。	《藝術家》1999.05
	05.21 - 06.06，積禪50藝術空間舉辦「許禮憲個展」。	《藝術家》1999.06
	05.22 - 06.06，敦煌藝術中心台北分部舉辦「世紀黑色調——給下一輪太平盛世的水墨備忘錄」。	《藝術家》1999.05
	05.22 - 06.04，國際畫廊舉辦「蔡莉莉個展」。	《藝術家》1999.05、《藝術家》1999.06
	05.28 - 06.20，宅九藝術中心舉辦「島嶼記事〈I〉——丁水泉、王國禎、林天瑞、林勝雄、楊興生、戴明德油畫聯展」。	《藝術家》1999.06
	05.29 - 06.13，敦煌藝術中心台中分部舉辦「杜泳樵油畫個展——山城之春」。	《藝術家》1999.05、《藝術家》1999.06
	05.29 - 06.27，臻品藝術中心舉辦「草間彌生個展」。	《藝術家》1999.06
	05.30 - 06.13，台北漢雅軒舉辦「袁廣鳴、林俊吉、徐瑞憲聯展——媒體性痙攣」。	《藝術家》1999.06

年代	事件	資料來源
	06，大未來畫廊舉辦「威尼斯雙年展」。	大未來林舍畫廊
	06.01 - 06.30，明生畫廊舉辦「名家精品展」。	《藝術家》1999.06
	06.01 - 06.30，德元藝廊舉辦「張大千專題展」。	《藝術家》1999.06
	06.01 - 06.20，北莊藝術舉辦「現代人文思潮藝術展」。	《藝術家》1999.06
	06.01 - 06.30，翡冷翠藝術中心舉辦「精品聯展——油畫、水墨、水彩、骨董、銅雕」。	《藝術家》1999.06
	06.01 - 06.29，三石藝術中心舉辦「鄭世璠油畫個展」。	《藝術家》1999.06
	06.02 - 06.30，長流畫廊舉辦「台灣當代藝術精華展」。	《藝術家》1999.06
	06.02 - 06.12，土思・青蛙舉辦「何佳興、江其駿二人展」。	《藝術家》1999.06
	06.03 - 06.13，孟焦畫坊舉辦「王太田彩墨珍品展」。	《藝術家》1999.06
	06.04 - 07.03，帝門藝術教育基金會、帝門藝術中心舉辦「霍剛個展」。	《藝術家》1999.06
	06.04 - 06.26，原型藝術舉辦「柯應平個展」。	《藝術家》1999.06
1999	06.05 - 06.27，台北奕源莊畫廊舉辦「沈辯個展」。	《藝術家》1999.06
	06.05 - 06.27，誠品畫廊舉辦「李茂成個展——剎那剎那」。	《藝術家》1999.06、誠品畫廊
	06.05 - 06.30，傳承藝術中心舉辦「李鐵夫、胡善餘精品展」。	《藝術家》1999.06
	06.05 - 06.27，索卡藝術中心舉辦「西風東漸後的中國畫壇」。	《藝術家》1999.06
	06.05 - 06.27，索卡藝術中心舉辦「沈國良個展」。	《藝術家》1999.06
	06.05 - 06.27，名展藝術空間舉辦「1999 裸體競美」。	《藝術家》1999.06
	06.05 - 07.04，尊彩藝術中心舉辦「藏寶圖（貳）——台灣前輩畫家精品展」。	《藝術家》1999.06、《藝術家》1999.07
	06.05 - 06.27，名冠藝術館舉辦「劉木林水彩個展」。	《藝術家》1999.06、名冠藝術館
	06.05 - 06.30，茉莉畫廊舉辦「李朝進作品展」。	《藝術家》1999.06
	06.05 - 07.11，第雅藝術舉辦「我形我塑」雕塑聯展。	《藝術家》1999.06、《藝術家》1999.07
	06.05 - 06.30，采泥藝術中心舉辦「李汶山油畫小品展——台灣鄉情系列」。	《藝術家》1999.06

年代	事件	資料來源
1999	06.06 - 06.27，敦煌藝術中心台北分部舉辦「李青萍油畫個展」。	《藝術家》1999.06
	06.06 - 06.27，圓座藝術中心舉辦「圓座藝術中心精品展」。	《藝術家》1999.06
	06.08 - 07.10，家畫廊舉辦「前輩畫家油畫作品展」。	《藝術家》1999.06、《藝術家》1999.07、家畫廊
	06.09 - 06.30，前藝術舉辦「何其穎、劉育明、蔡影徵、林永祥、許惠園、段秀如聯展」。	《藝術家》1999.06
	06.11 - 07.04，亞洲藝術中心舉辦「佐藤公聰在台十年特展」。	《藝術家》1999.06、《藝術家》1999.07、亞洲藝術中心
	06.11 - 06.27，積禪 50 藝術空間舉辦「莊諾、馬浩雙個展」。	《藝術家》1999.06
	06.12 - 07.04，阿波羅畫廊舉辦「席慕蓉 1999 個展」。	《藝術家》1999.06、《藝術家》1999.07
	06.12 - 07.10，帝門藝術中心舉辦「夏陽的西洋名畫」。	《藝術家》1999.06、《藝術家》1999.07
	06.12 - 06.17，新生畫廊舉辦「孫貴香彩墨首展」。	《藝術家》1999.06
	06.12 - 07.04，敦煌藝術中心台北分部舉辦「賴哲祥雕塑、素描展」。	《藝術家》1999.06、《藝術家》1999.07
	06.12 - 06.24，恆昶藝廊舉辦「集影攝影俱樂部聯展」。	《藝術家》1999.06
	06.12 - 06.27，形而上畫廊舉辦「台灣畫家油畫聯展——與潛意識對話」。	《藝術家》1999.06
	06.14 - 08.01，走馬瀨田園藝廊舉辦「蔡雪屏撕畫展」。	《藝術家》1999.06、《藝術家》1999.07
	06.16 - 06.27，孟焦畫坊舉辦「清芳居陶展」。	《藝術家》1999.06
	06.16 - 07.18，雅逸藝術中心天母總館舉辦「戴澤油畫展」。	《藝術家》1999.06、《藝術家》1999.07
	06.19 - 07.25，龍門藝術中心舉辦「莊喆拼貼 35 年——順理成章‧別有新局」。	《藝術家》1999.06、《藝術家》1999.07、龍門雅集
	06.19 - 07.11，敦煌藝術中心台中分部舉辦「許禮憲雕塑個展——台灣之美」。	《藝術家》1999.06、《藝術家》1999.07
	06.19 - 07.11，敦煌藝術中心台中分部舉辦「世紀墨色調——給下一輪太平盛世的水墨備忘錄」。	《藝術家》1999.06、《藝術家》1999.07
	06.19 - 07.11，敦煌藝術中心高雄館舉辦「杜泳樵油畫新作展」。	《藝術家》1999.06、《藝術家》1999.07
	06.19 - 06.30，哥德藝術中心舉辦「第 17 屆台灣膠彩畫展」。	《藝術家》1999.06
	06.23 - 07.07，首都藝術中心舉辦「生活陶展」。	《藝術家》1999.07
	06.25 - 07.18，宅九藝術中心舉辦「《島嶼記事 II》油畫聯展——王俊盛、陳其祿、詹浮雲、溫瑞和、楊育儒」。	《藝術家》1999.07

年代	事件	資料來源
	06.26 - 07.11，台北漢雅軒舉辦「對話——許雨仁 & Joshua Neustein 聯展」。	《藝術家》1999.07
	06.26 - 07.13，大未來畫廊舉辦「蕭一鐵雕個展——鋼鐵採顏」。	《藝術家》1999.06、《藝術家》1999.07
	06.26 - 07.09，國際畫廊舉辦「水墨根色——林永利畫展」。	《藝術家》1999.06、《藝術家》1999.07
	07.01 - 07.14，金石藝廊舉辦「陳冠寰個展」。	《藝術家》1999.07
	07.01 - 07.31，德元藝廊舉辦「李可染專題展」。	《藝術家》1999.07
	07.01 - 07.30，立大藝術中心舉辦「李芝蓮牡丹個展」。	《藝術家》1999.07
	07.01 - 07.31，翡冷翠藝術中心舉辦「油畫、水墨、水彩、古董、銅雕特展」。	《藝術家》1999.07
	07.01 - 07.31，雅逸藝術中心天母總館舉辦「席德進素描展」。	《藝術家》1999.07、雅逸藝術中心
	07.01 - 07.30，三石藝術中心舉辦「陳柏梁個展」。	《藝術家》1999.07
	07.02 - 07.15，長流畫廊舉辦「查爾斯·雪蒙雕塑展暨黑風小品油畫展」。	《藝術家》1999.07
	07.02 - 07.18，積禪 50 藝術空間舉辦「張文宗個展」。	《藝術家》1999.07
1999	07.02 - 07.11，孟焦畫坊舉辦「吳漢宗、郭豐光、宋瑞和荔月聯展」。	《藝術家》1999.07
	07.03 - 07.19，南畫廊舉辦「初夏之畫——風景畫中的『季節性』油畫聯展」。	《藝術家》1999.07、南畫廊
	07.03 - 07.25，誠品畫廊舉辦「單數合複數：版畫與雕塑展」。	《藝術家》1999.07、誠品畫廊
	07.05 - 07.21，亞洲藝術中心舉辦「得獎西畫家實力展——掌聲之後」。	亞洲藝術中心
	07.05 - 08.28，雅之林台南館舉辦「中國水墨畫精品展」。	《藝術家》1999.08
	07.06 - 07.31，北莊藝術舉辦「北莊年度精品展」。	《藝術家》1999.07
	07.06 - 08.08，茉莉畫廊舉辦「盛夏的變宴——精品典藏展」。	《藝術家》1999.07、《藝術家》1999.08
	07.09 - 07.18，八大畫廊舉辦「席德進收藏展」。	《藝術家》1999.07
	07.09 - 09.18，帝門藝術中心舉辦「劉永仁個展」。	《藝術家》1999.07、《藝術家》1999.08、《藝術家》1999.09
	07.10 - 07.28，敦煌藝術中心台北分部舉辦「重彩浮世繪工筆篇」。	《藝術家》1999.07
	07.10 - 08.01，敦煌藝術中心新竹分部舉辦「賴哲祥雕塑素描展」。	《藝術家》1999.07
	07.10 - 08.01，敦煌藝術中心高雄館舉辦「敦煌典藏展」。	《藝術家》1999.07

年代	事件	資料來源
	07.10 - 07.31，形而上畫廊舉辦「『與潛意識對話』畫作聯展」。	《藝術家》1999.07
	07.13 - 08.07，家畫廊舉辦「前輩畫家紙上作品展」。	《藝術家》1999.07、《藝術家》1999.08
	07.17 - 07.31，長流畫廊舉辦「清民國台灣先賢書畫展」。	《藝術家》1999.07
	07.17 - 08.01，敦煌藝術中心台中分部舉辦「李青萍個展」。	《藝術家》1999.07
	07.17 - 08.14，帝門藝術中心舉辦「霍剛個展」。	《藝術家》1999.07、《藝術家》1999.08
	07.17 - 08.91，大未來畫廊舉辦「挑動圖碼——窺探心靈的私密聯展」。	《藝術家》1999.07
	07.20 - 08.08，積禪 50 藝術空間舉辦「王興道水彩個展」。	《藝術家》1999.07、《藝術家》1999.08
	07.21 - 08.22，雅逸藝術中心天母總館舉辦「趙無極、朱德群油畫、版畫展」。	《藝術家》1999.07、《藝術家》1999.08
	07.23 - 08.22，宅九藝術中心舉辦「輕鬆買——輕鬆小品特展」。	《藝術家》1999.07、《藝術家》1999.08
	07.24 - 08.10，悠閒藝術中心舉辦「柳菊良、唐唐發雙個展」。	《藝術家》1999.07、《藝術家》1999.08
	07.24 - 08.10，首都藝術中心舉辦「洪逸凡個展」。	《藝術家》1999.07、《藝術家》1999.08
1999	07.24 - 08.29，科元藝術中心舉辦「當代抽象大展」。	《藝術家》1999.08
	07.31 - 08.21，台北漢雅軒舉辦「寓言：幻醒與錯置——方偉文、巫義堅、梁莉苓、劉世芬、潘玉、蔡瑛璋聯展」。	《藝術家》1999.08
	07.31 - 08.15，誠品畫廊舉辦「史蒂芬妮‧雲納嫚個展」。	誠品畫廊
	07.31 - 08.15，誠品畫廊舉辦「馬祖牛角村藝術家進駐成果暨文件展」。	《藝術家》1999.08
	08，愛力根畫廊舉辦「巴黎新具象畫派作品展」。	《藝術家》1999.08
	08.01 - 08.31，現代畫廊舉辦「林金標個展」。	《藝術家》1999.08
	08.01 - 08.31，德元藝術廊舉辦「劉海粟專題展」。	《藝術家》1999.08
	08.01 - 08.31，八大畫廊舉辦「抽象畫聯展」。	《藝術家》1999.08
	08.01 - 08.31，積禪 50 藝術空間舉辦「典藏精品展」。	《藝術家》1999.08
	08.01 - 08.15，孟焦畫坊舉辦「尤男榮書法篆刻展」。	《藝術家》1999.08
	08.01 - 08.30，三石藝術中心舉辦「新竹縣青溪新文藝學會會員美展」。	《藝術家》1999.08
	08.03 - 08.15，長流畫廊舉辦「丁紹光的藝術世界」。	《藝術家》1999.08

年代	事件	資料來源
1999	08.05 - 08.31，北莊藝術舉辦「中日台關係百年文獻、圖書、古地圖特展」。	《藝術家》1999.08
	08.07 - 08.29，敦煌藝術中心新竹分部舉辦「杜泳樵油畫個展——高原牧歌」。	《藝術家》1999.08
	08.07 - 08.29，敦煌藝術中心台中分部舉辦「沈東寧陶藝個展」。	《藝術家》1999.08
	08.07 - 08.29，敦煌藝術中心高雄館舉辦「周揚、洪仲毅、席慕蓉個展」。	《藝術家》1999.08
	08.07 - 08.22，飛元藝術中心舉辦「張正仁 1999 個展」。	《藝術家》1999.08
	08.07 - 09.26，臻品藝術中心舉辦「歷九彌新——台灣美術進化論」。	《藝術家》1999.08、《藝術家》1999.09
	08.07 - 08.29，名冠藝術館舉辦「戴玉珍個展」。	《藝術家》1999.08、名冠藝術館
	08.07 - 08.31，第雅藝術舉辦「侯寧個展」。	《藝術家》1999.08
	08.08 - 08.22，王家藝術中心舉辦「台灣當代畫家作品收藏展（1）」。	《藝術家》1999.08
	08.09 - 08.27，立大藝術中心舉辦「周平油畫個展」。	《藝術家》1999.08
	08.13 - 10.16，帝門藝術中心舉辦「吳昊 1999 個展」。	《藝術家》1999.08、《藝術家》1999.09、《藝術家》1999.10
	08.13 - 08.15，積禪 50 藝術空間舉辦「韓訓成水墨創作展」。	《藝術家》1999.08
	08.14 - 08.31，悠閒藝術中心舉辦「陳麗婷、陳建明雙個展」。	《藝術家》1999.08
	08.14 - 09.12，首都藝術中心舉辦「陳庭詩廢鐵雕塑展」。	《藝術家》1999.08、《藝術家》1999.09
	08.14 - 08.29，日升月鴻藝術中心舉辦「陳麗杏‧鄧子揚聯展」。	《藝術家》1999.08
	08.14 - 09.07，大未來畫廊舉辦「林風眠百年紀念展」。	《藝術家》1999.08、《藝術家》1999.09
	08.16 - 09.04，家畫廊舉辦「前輩畫家作品展」。	《藝術家》1999.08、《藝術家》1999.09、家畫廊
	08.17 - 08.29，孟焦畫坊舉辦「林欽商書法篆刻展」。	《藝術家》1999.08
	08.18 - 08.29，長流畫廊舉辦「彩墨名畫精選展」。	《藝術家》1999.08
	08.18 - 08.31，積禪 50 藝術空間舉辦「洪政東 1999 年個展」。	《藝術家》1999.08
	08.20 - 09.12，德鴻畫廊舉辦「潘元石、林智信、蔡宏霖、曾英棟、楊明迭版畫聯展」。	《藝術家》1999.09
	08.21 - 09.12，誠品畫廊舉辦「楊詰蒼個展——重塑『董存瑞』」。	《藝術家》1999.08、《藝術家》1999.09、誠品畫廊
	08.25 - 09.05，王家藝術中心舉辦「台灣當代畫家作品收藏展（2）」。	《藝術家》1999.08
	08.25 - 09.19，王家藝術中心舉辦「台灣當代畫家作品收藏展（3）」。	《藝術家》1999.08、《藝術家》1999.09

1999

年代	事件	資料來源
	08.25 - 09.30，雅逸藝術中心舉辦「雅逸代理畫家油畫新作展」。	《藝術家》1999.08、 《藝術家》1999.09、
	08.27 - 09.05，亞洲藝術中心舉辦「趙春翔、魏樂唐、朱德群、趙無極聯展」。	《藝術家》1999.09
	08.28 - 09.15，台北國際視覺藝術中心舉辦「王凌輝攝影個展——台灣房事」。	《藝術家》1999.09
	09.01 - 09.30，長流畫廊舉辦「黃君璧書畫紀念展」。	《藝術家》1999.09
	09.01 - 09.30，真善美畫廊舉辦「朱銘精品展」。	《藝術家》1999.09
	09.01 - 09.30，現代畫廊舉辦「宇宙即我心——劉國松九九畫展」。	現代畫廊
	09.01 - 09.30，愛力根畫廊舉辦「趙無極·巴黎抽象畫派畫展」。	《藝術家》1999.09
	09.01 - 09.30，德元藝廊舉辦「傅抱石專題展」。	《藝術家》1999.09
	09.01 - 09.30，八大畫廊舉辦「中堅輩油畫聯展」。	《藝術家》1999.09
	09.01 - 09.30，家畫廊舉辦「余承堯書法紀念展」。	家畫廊
	09.01 - 09.30，北莊藝術舉辦「湯集祥作品展」。	《藝術家》1999.09
	09.01 - 09.30，現代畫廊舉辦「劉國松個展」。	《藝術家》1999.09
1999	09.01 - 09.29，三石藝術中心舉辦「迎曦重現東門城系列美展」。	《藝術家》1999.09
	09.01 - 09.30，錦繡藝術中心舉辦「劉國松新作／版畫展」。	《藝術家》1999.09
	09.01 - 09.30，新苑藝術經紀顧問公司舉辦「劉國松畫展」。	《藝術家》1999.09
	09.03 - 09.12，孟焦畫坊舉辦「傅乾輝油畫個展」。	《藝術家》1999.09
	09.04 - 09.26，龍門藝術中心舉辦「李龍偉個展」。	《藝術家》1999.09、 龍門雅集
	09.04 - 09.22，台北漢雅軒舉辦「朱銘特展」。	《藝術家》1999.09
	09.04 - 09.26，敦煌藝術中心台北分部舉辦「閔希文油畫個展」。	《藝術家》1999.09
	09.04 - 09.26，敦煌藝術中心台中分部舉辦「重彩浮世繪——世紀墨色調（二）」。	《藝術家》1999.09
	09.04 - 09.26，敦煌藝術中心高雄館舉辦「敦煌典藏展」。	《藝術家》1999.09
	09.04 - 09.26，飛元藝術中心舉辦「黃金龍個展——眾生相」。	《藝術家》1999.09
	09.04 - 10.16，帝門藝術教育基金會舉辦「翁基峰個展」。	《藝術家》1999.09、 《藝術家》1999.10
	09.04 - 09.23，恆昶藝廊舉辦「林森八旬攝影個展」。	《藝術家》1999.09

年代	事件	資料來源
1999	09.04 - 09.19，積禪 50 藝術空間舉辦「洪根深選件展」。	《藝術家》1999.09
	09.04 - 09.26，索卡藝術中心舉辦「楊雲龍水彩畫展」。	《藝術家》1999.09
	09.04 - 09.26，名展藝術空間舉辦「台灣之美聯展」。	《藝術家》1999.09
	09.04 - 09.19，尊彩藝術中心舉辦「呂璞石特展」。	尊彩藝術中心
	09.04 - 09.26，尊彩藝術中心舉辦「金芬華個展」。	《藝術家》1999.09
	09.04 - 09.30，茉莉畫廊舉辦「杜詠樵、鄔華敏、蘇毅、姚遠、邵飛聯展」。	《藝術家》1999.09
	09.04 - 10.02，郭木生文教基金會美術中心舉辦「全方位藝術家陳庭詩」。	《藝術家》1999.09、《藝術家》1999.10
	09.04 - 09.26，第雅藝術舉辦「大地之歌——七人油畫聯展」。	《藝術家》1999.09
	09.04 - 09.30，金禧美術空間舉辦「黃圻文心象水墨、人體素描個展」。	《藝術家》1999.09
	09.04 - 10.25，科元藝術中心舉辦「梁高魁近作展 PART」。	《藝術家》1999.09、《藝術家》1999.10
	09.05 - 10.03，走馬瀨田園藝廊舉辦「張秀珠、蔡雪作品聯展」。	《藝術家》1999.09、《藝術家》1999.10
	09.07 - 10.12，采泥藝術中心舉辦「廖鴻興、吳金山、戴世昌三人聯展」。	《藝術家》1999.09、《藝術家》1999.10
	09.10 - 09.26，亞洲藝術中心舉辦「'99 蔡正一油畫新作發表展」。	亞洲藝術中心
	09.10 - 11.20，帝門藝術中心舉辦「陶文岳 99 個展」。	《藝術家》1999.09、《藝術家》1999.10、《藝術家》1999.11
	09.11 - 09.30，形而上畫廊舉辦「畫外有人」。	形而上畫廊、《藝術家》1999.09
	09.11 - 09.26，東之畫廊舉辦「何宣廣六十首展」。	《藝術家》1999.09
	09.11 - 10.03，名冠藝術館舉辦「張靄維個展」。	《藝術家》1999.09、《藝術家》1999.10、名冠藝術館
	09.11 - 10.02，原型藝術舉辦「黃宏德個展」。	《藝術家》1999.09、《藝術家》1999.10
	09.17 - 09.28，孟焦畫坊舉辦「施江鳳彩墨展」。	《藝術家》1999.09
	09.17 - 10.10，藝術中心舉辦「柏恆志油畫個展」。	《藝術家》1999.09、《藝術家》1999.10
	09.17 - 10.10，藝術中心舉辦「許淑真裝置個展——心靈網室欣臨往事」。	《藝術家》1999.09、《藝術家》1999.10
	09.18 - 10.10，阿波羅畫廊舉辦「詹錦川油畫展」。	《藝術家》1999.09、《藝術家》1999.10
	09.18 - 10.02，首都藝術中心舉辦「柯適中個展」。	《藝術家》1999.09、《藝術家》1999.10

年代	事件	資料來源
	09.18 - 10.10，誠品畫廊舉辦「刁德謙個展」。	《藝術家》1999.09、《藝術家》1999.10、誠品畫廊
	09.18 - 10.05，大未來畫廊舉辦「息壤5——高重黎、林鉅、陳界仁聯展」。	《藝術家》1999.09、《藝術家》1999.10
	09.18 - 10.03，德鴻畫廊舉辦「版畫精品聯展」。	《藝術家》1999.09、《藝術家》1999.10
	09.18 - 10.05，台北國際視覺藝術中心舉辦「陳文祺攝影個展——肉體是靈魂的監獄II」。	《藝術家》1999.09、《藝術家》1999.10
	09.20 - 10.14，悠閒藝術中心舉辦「葉竹盛個展——蛻變」。	新畫廊
	09.23 - 10.10，金石藝廊舉辦「孫文斌陶展」。	《藝術家》1999.10
	09.24 - 10.10，積禪50藝術空間舉辦「林勝雄個展——石的禮讚」。	《藝術家》1999.09、《藝術家》1999.10
	09.25 - 10.10，敦煌藝術中心新竹分部舉辦「柯錫杰攝影個展」。	《藝術家》1999.09、《藝術家》1999.10
	09.25 - 01.09，新視覺畫廊舉辦「海外華人抽象繪畫的開拓者」。	新時代畫廊
	09.25 - 10.08，國際畫廊舉辦「李悦寧油畫首展」。	《藝術家》1999.09、《藝術家》1999.10
	10，德元藝廊舉辦「徐悲鴻」。	《藝術家》1999.10
1999	10，晴山藝術中心舉辦「黃中羊個展」。	晴山藝術中心
	10.01 - 10.11，孟焦畫坊舉辦「林文莉水墨畫展」。	《藝術家》1999.10
	10.01 - 10.17，傳承藝術中心舉辦「朱紅1999個展」。	《藝術家》1999.10
	10.01 - 10.31，翡冷翠藝術中心舉辦「名家油畫、水墨、水彩精品聯展」。	《藝術家》1999.10
	10.01 - 11.30，王家藝術中心舉辦「匈牙利畫家孔法·古拉畫展」。	《藝術家》1999.10、《藝術家》1999.11
	10.01 - 10.30，三石藝術中心舉辦「宋志勇油畫個展」。	《藝術家》1999.10
	10.02 - 10.14，長流畫廊舉辦「傅益璇暨家族畫展」。	《藝術家》1999.10
	10.02 - 10.23，台北漢雅軒舉辦「複寫記憶：陳順築的家族影像」。	《藝術家》1999.10
	10.02 - 10.31，真善美畫廊舉辦「朱銘水墨個展——三姑六婆系列」。	《藝術家》1999.10
	10.02 - 10.14，新生畫廊舉辦「五榕畫會跨世紀迎千禧聯展」。	《藝術家》1999.10
	10.02 - 10.24，敦煌藝術中心台北分部舉辦「洪仲毅個展」。	《藝術家》1999.10
	10.02 - 10.20，飛元藝術中心舉辦「楊樹煌個展」。	《藝術家》1999.10

年代	事件	資料來源
	10.02 - 10.17，八大畫廊舉辦「許東榮油畫雕刻作品展」。	八大畫廊
	10.02 - 10.17，八大畫廊舉辦「戚維義收藏展」。	八大畫廊
	10.02 - 11.28，臻品藝術中心舉辦「大砌四方」石雕聯展。	《藝術家》1999.10、《藝術家》1999.11
	10.02 - 10.31，名展藝術空間舉辦「南台灣名家聯展」。	《藝術家》1999.10
	10.02 - 10.30，晴山藝術中心舉辦「黃中羊油畫展」。	《藝術家》1999.10
	10.02 - 10.31，雅逸藝術中心舉辦「寫意抒情入東風——代理畫家油畫新作展（II）」。	雅逸藝術中心
	10.02 - 10.31，雅逸藝術中心舉辦「代理畫家油畫新作展（1）——孫見光、崔開蕾、李連文」。	《藝術家》1999.10
	10.02 - 11.07，第雅藝術舉辦「王秀杞石雕個展」。	《藝術家》1999.10、《藝術家》1999.11
	10.03 - 10.08，亞洲藝術中心舉辦「藏本人司台灣風景水彩畫展」。	亞洲藝術中心
	10.03 - 10.31，富貴陶園舉辦「陳家福、劉榮輝、蘇文忠三人聯展」。	《藝術家》1999.10
	10.05 - 11.25，北莊藝術舉辦「中國當代油畫精品展」。	《藝術家》1999.10、《藝術家》1999.11
	10.05 - 10.31，金禧美術空間舉辦「林風眠作品特展」。	《藝術家》1999.10
1999	10.07 - 10.31，現代畫廊舉辦「陳尚平、李真、王忠龍雕聯展」。	《藝術家》1999.10
	10.08 - 10.31，茉莉畫廊舉辦「林俊慧高雄首展——音聲物語」。	《藝術家》1999.10
	10.08 - 11.04，郭木生文教基金會美術中心舉辦「當代藝術・東方情懷聯展」。	《藝術家》1999.10、《藝術家》1999.11
	10.09 - 10.31，敦煌藝術中心高雄館舉辦「小魚、洪平濤、陳士侯聯展——境・墨・人」。	《藝術家》1999.10
	10.09 - 10.31，形而上畫廊舉辦「藝術之路聯展」。	《藝術家》1999.10
	10.09 - 10.26，大未來畫廊舉辦「後花園——試探藝術作品中的劇場性格——林風眠、常玉、朱沅芷、王攀元、夏陽、王懷慶」。	《藝術家》1999.10
	10.09 - 10.31，德鴻畫廊舉辦「趙占鰲・李重重現代水墨聯展」。	德鴻畫廊、《藝術家》1999.10
	10.09 - 10.31，名冠藝術館舉辦「楊興生個展」。	《藝術家》1999.10
	10.09 - 10.22，國際畫廊舉辦「向元淑油畫個展」。	《藝術家》1999.10
	10.09 - 10.27，台北國際視覺藝術中心舉辦「林珮熏攝影展」。	《藝術家》1999.10
	10.09 - 10.31，金禧美術空間舉辦「張志輝攝影展」。	《藝術家》1999.10
	10.10 - 11.30，八大畫廊舉辦「陳銀輝收藏展」。	《藝術家》1999.10、《藝術家》1999.11

年代	事件	資料來源
	10.10 - 10.31，漢登畫廊舉辦「張文宗混合抽象創作展」。	《藝術家》1999.10
	10.15 - 10.19，南畫廊舉辦「921 義賣──一幅畫一個希望」。	南畫廊
	10.15 - 11.07，亞洲藝術中心舉辦「閻振瀛彩墨個展」。	《藝術家》1999.10、《藝術家》1999.11、亞洲藝術中心
	10.15 - 12.25，帝門藝術中心舉辦「張志成個展」。	《藝術家》1999.11、《藝術家》1999.12
	10.15 - 10.31，積禪 50 藝術空間舉辦「港都菁英藝術家聯展」。	《藝術家》1999.10
	10.16 - 11.07，阿波羅畫廊舉辦「胡文賢油畫展」。	《藝術家》1999.10、《藝術家》1999.11、阿波羅畫廊
	10.16 - 10.31，長流畫廊舉辦「胡念祖畫展」。	《藝術家》1999.10
	10.16 - 11.07，敦煌藝術中心新竹分部舉辦「彭光均雕塑個展」。	《藝術家》1999.10、《藝術家》1999.11
	10.16 - 11.07，誠品畫廊舉辦「莊普個展──在線上」。	《藝術家》1999.10、《藝術家》1999.11、誠品畫廊
	10.16 - 10.31，孟焦畫坊舉辦「陳明貴書畫展」。	《藝術家》1999.10
	10.19 - 11.18，采泥藝術中心舉辦「印的記憶──版畫創作聯展」。	《藝術家》1999.10
1999	10.19 - 11.18，采泥藝術中心舉辦「陳美如、陳華俊、張堂鎮、鄭政煌、顧何忠版畫創作聯展」。	《藝術家》1999.11
	10.22 - 11.16，梵藝術中心舉辦「劉其偉個展」。	《藝術家》1999.10
	10.23 - 11.07，敦煌藝術中心台中分部舉辦「柯錫杰攝影個展」。	《藝術家》1999.10、《藝術家》1999.11
	10.23 - 11.10，飛元藝術中心舉辦「王福東個展」。	《藝術家》1999.10、《藝術家》1999.11
	10.23 - 11.16，積禪‧丸美藝術空間舉辦「港都菁英藝術家聯展」。	《藝術家》1999.11
	10.30 - 12.05，台北漢雅軒舉辦「鄭在東、于彭、許雨仁、郭娟秋、王萬春五人展」。	《藝術家》1999.11
	10.30 - 12.04，帝門藝術教育基金會舉辦「歪米 BadRice 展」。	《藝術家》1999.11、《藝術家》1999.12
	11，晴山藝術中心舉辦「傑克─李能迪銅雕個展」。	晴山藝術中心
	11.01 - 11.14，南畫廊舉辦「台南藝術學院應用藝術研究所陶瓷組師生聯展」。	《藝術家》1999.11
	11.01 - 12.31，真善美畫廊舉辦「朱銘精品展」。	《藝術家》1999.11、《藝術家》1999.12
	11.01 - 11.30，首都藝術中心舉辦「中青輩油畫家聯展」。	《藝術家》1999.11
	11.01 - 12.31，名人畫廊舉辦「陳聖頌油畫個展」。	《藝術家》1999.12
	11.01 - 11.30，從雲軒舉辦「黃君璧大師逝世七週年紀念展」。	《藝術家》1999.11

年代	事件	資料來源
	11.01 - 11.30，德元藝廊舉辦「迎接千禧跨世紀中國書畫比較展」。	《藝術家》1999.11
	11.01 - 11.30，翡冷翠藝術中心舉辦「名家油畫、水墨、水彩、骨董、銅雕特展」。	《藝術家》1999.11、《藝術家》1999.12
	11.01 - 11.29，三石藝術中心舉辦「李惠容立體黏土藝術展」。	《藝術家》1999.11
	11.01 - 11.19，走馬瀨田園藝廊舉辦「青溪新文藝學會作品展」。	《藝術家》1999.11
	11.02 - 11.30，長流畫廊舉辦「近現代西畫精選展」。	《藝術家》1999.11
	11.02 - 11.30，現代畫廊舉辦「林良材 1999 個展」。	《藝術家》1999.11
	11.03 - 11.14，孟焦畫坊舉辦「蔡忠南陶展——象外」。	《藝術家》1999.11
	11.03 - 11.16，雅逸藝術中心舉辦「溫馨與絢麗——陳代銳粉彩展」。	雅逸藝術中心
	11.05 - 11.28，敦煌藝術中心台北分部舉辦「《網路書郎》特展——虛擬 VS 實像」。	《藝術家》1999.11
	11.05 - 11.21，積禪 50 藝術空間舉辦「盧月給 1999 個展」。	《藝術家》1999.11
	11.05 - 11.22，羲之堂舉辦「南張北溥藏珍集萃」。	《藝術家》1999.11
1999	11.06 - 12.26，敦煌藝術中心高雄館舉辦「敦煌典藏展」。	《藝術家》1999.11、《藝術家》1999.12
	11.06 - 11.28，形而上畫廊舉辦「風格的對話繪畫聯展」。	《藝術家》1999.11
	11.06 - 11.28，索卡藝術中心舉辦「張自申、沈國良油畫聯展」。	《藝術家》1999.11
	11.06 - 11.28，名展藝術空間舉辦「陳主明個展」。	《藝術家》1999.11
	11.06 - 11.30，彩田藝術空間舉辦「鄧志浩個展——禪蓮・自由心」。	《藝術家》1999.11
	11.06 - 11.30，德鴻畫廊舉辦「林智信版畫個展」。	《藝術家》1999.11
	11.06 - 11.14，羲之堂舉辦「溫寧個展」。	《藝術家》1999.11
	11.06 - 11.28，茉莉畫廊舉辦「蔡文生個展」。	《藝術家》1999.11
	11.06 - 11.27，原型藝術舉辦「林蔭棠個展——童眼之鏡」。	《藝術家》1999.11
	11.11 - 12.03，采風藝術中心舉辦「葉獻民油畫、水彩個展暨采丰藝術開幕首展」。	《藝術家》1999.11、《藝術家》1999.12
	11.12 - 11.30，飛元藝術中心舉辦「蘇美玉個展」。	《藝術家》1999.11
	11.12 - 12.19，名冠藝術館舉辦「名冠藝術館五週年館慶聯合賑災義賣展」。	《藝術家》1999.11、《藝術家》1999.12

年代	事件	資料來源
	11.12 - 12.05，第雅藝術舉辦「精品展」。	《藝術家》1999.11、 《藝術家》1999.12
	11.13 - 12.05，誠品畫廊舉辦「李德 1989 ～ 1999 特展」。	《藝術家》1999.11、 《藝術家》1999.12、 誠品畫廊
	11.13 - 12.27，索卡藝術中心舉辦「徐曉燕、王玉平、申玲油畫聯展」。	《藝術家》1999.11、 《藝術家》1999.12
	11.13 - 11.28，現代畫廊舉辦「洪仲毅個展」。	《藝術家》1999.11
	11.13 - 11.30，大未來畫廊舉辦「趙無極回顧展」。	《藝術家》1999.11
	11.13 - 12.04，前藝術舉辦「楊仁明個展」。	《藝術家》1999.11、 《藝術家》1999.12
	11.13 - 12.05，科元藝術中心舉辦「張富峻現代水墨個展」。	《藝術家》1999.11、 《藝術家》1999.12
	11.14 - 11.21，積禪 50 藝術空間舉辦「雷柴玲個展」。	《藝術家》1999.11
	11.17 - 11.24，羲之堂舉辦「許賓香油畫個展」。	《藝術家》1999.11
	11.18 - 11.28，孟焦畫坊舉辦「道宗畫院三人展——張春發、游善富、柯克」。	《藝術家》1999.11
1999	11.18 - 12.02，雅逸藝術中心舉辦「王美幸畫展」。	《藝術家》1999.11、 《藝術家》1999.12、 雅逸藝術中心
	11.20 - 12.05，東之畫廊舉辦「黃崑璋油畫展『美術館巡禮』」。	東之畫廊、 《藝術家》1999.11、 《藝術家》1999.12
	11.20 - 12.26，走馬瀨田園藝廊舉辦「88 年台南縣地方美展巡迴展」。	《藝術家》1999.11、 《藝術家》1999.12
	11.25 - 12.12，積禪 50 藝術空間舉辦「王國柱個展、蘇振明繪畫個展」。	《藝術家》1999.11、 《藝術家》1999.12
	11.26 - 12.01，羲之堂舉辦「林飛虎八五齡回顧展」。	《藝術家》1999.11
	11.27 - 12.26，阿波羅畫廊舉辦「許維忠雕塑展」。	《藝術家》1999.12、 阿波羅畫廊
	11.27 - 01.30，富貴陶園舉辦「茶花・香大型創作聯展——茶器、花器、香爐」。	《藝術家》1999.12、 《藝術家》2000.01
	11.27 - 12.26，錦繡藝術中心舉辦「阿亮陶藝展」。	《藝術家》1999.11、 《藝術家》1999.12
	12.01 - 12.31，德元藝廊舉辦「眼見為憑新世紀中國書畫特展」。	《藝術家》1999.12
	12.01 - 12.14，積禪 85・建台大丸藝術空間舉辦「王興道畫展」。	《藝術家》1999.12
	12.01 - 12.12，孟焦畫坊舉辦「陳能梨彩墨畫展——1999 觀想系列」。	《藝術家》1999.12

1999

年代	事件	資料來源
1999	12.01 - 12.28，北莊藝術舉辦「王玫畫展」。	《藝術家》1999.12
	12.01 - 12.31，王家藝術中心舉辦「收藏精品展」。	《藝術家》1999.12
	12.01 - 12.30，三石藝術中心舉辦「楊銀釵藝術創作個展」。	《藝術家》1999.12
	12.02 - 12.30，長流畫廊舉辦「廿世紀華人藝術回顧展」。	長流畫廊、《藝術家》1999.12
	12.04 - 12.26，台北漢雅軒舉辦「高燦興、薩璨如雕塑聯展——鐵石新場」。	《藝術家》1999.12
	12.04 - 12.26，敦煌藝術中心高雄館舉辦「邱秉恆個展」。	《藝術家》1999.12
	12.04 - 12.26，首都藝術中心舉辦「曾長生新野獸派繪畫展」。	《藝術家》1999.12
	12.04 - 12.23，飛元藝術中心舉辦「形色版圖——曲德義、張正仁、游正烽、胡坤榮」。	《藝術家》1999.12
	12.04 - 12.26，臻品藝術中心舉辦「美麗與哀愁——南投故鄉的水墨記憶」。	《藝術家》1999.12
	12.04 - 12.26，漢登畫廊舉辦「鄭乃文油畫個展」。	《藝術家》1999.12
	12.04 - 12.31，晴山藝術中心舉辦「涂志偉油畫個展——敦煌樂舞」。	《藝術家》1999.12
	12.04 - 12.30，德鴻畫廊舉辦「迎春油畫小品聯展」。	《藝術家》1999.12
	12.04 - 12.26，金禧美術空間舉辦「蕭榮慶繪畫展」。	《藝術家》1999.12
	12.05 - 01.06，雅逸藝術中心舉辦「老教授迎千禧油畫特展」。	雅逸藝術中心
	12.08 - 12.29，首都藝術中心舉辦「劉其偉版畫藝術展」。	《藝術家》1999.12
	12.10 - 01.15，龍門藝術中心舉辦「李義弘個展」。	《藝術家》1999.12、《藝術家》2000.01、龍門雅集
	12.10 - 02.03，帝門藝術中心舉辦「蕭文輝跨世紀個展」。	《藝術家》1999.12、《藝術家》2000.01
	12.10 - 01.01，茉莉畫廊舉辦「書友會 '99 年聯展——千禧之照」。	《藝術家》1999.12
	12.11 - 12.31，皇冠藝文中心舉辦「李仲生基金會現代繪畫獎第六屆獲獎人作品展」。	《藝術家》1999.12
	12.11 - 12.26，愛力根畫廊舉辦「楊成愿個展——從台灣近代建築到中國樣式建築」。	愛力根畫廊
	12.11 - 01.02，誠品畫廊舉辦「江大海個展」。	《藝術家》1999.12、《藝術家》2000.01、誠品畫廊

年代	事件	《資料來源》
	12.11 - 02.26，索卡藝術中心舉辦「秦宣夫的藝術——抱住人生、棲定自然」。	《藝術家》1999.12、《藝術家》2000.01、《藝術家》2000.02
	12.11 - 12.28，大未來畫廊舉辦「于彭個展——慾望山水」。	《藝術家》1999.12
	12.11 - 01.15，德鴻畫廊舉辦「章德民、林憲茂、朱紋皆、陳玫琦聯展」。	《藝術家》2000.01
	12.11 - 01.05，科元藝術中心舉辦「顏金源攝影首展」。	《藝術家》1999.12、《藝術家》2000.01
	12.12 - 12.31，形而上畫廊舉辦「飛躍 2000」藝術聯展。	《藝術家》1999.12
	12.16 - 12.20，東之畫廊參加台北國際藝術博覽會展出「潘朝森主題展——世紀末的心靈」。	東之畫廊
	12.16 - 03.18，帝門藝術中心舉辦「東寫西讀三部曲」。	《藝術家》2000.01
	12.17 - 01.02，積禪 50 藝術空間舉辦「國際大師版畫原作展——畢費、達利、趙無極」。	《藝術家》1999.12、《藝術家》2000.01
	12.17 - 12.29，孟焦畫坊舉辦「李俊輝書畫展」。	《藝術家》1999.12
	12.18 - 01.21，現代畫廊舉辦「世紀末的藝術版——版畫・版書冊頁展」。	《藝術家》2000.01
	12.18 - 01.09，誠品畫廊舉辦「悍圖社跨世紀集體個展——凡塵物鑑・果凍説法」。	《藝術家》1999.12、《藝術家》2000.01
1999	12.18 - 01.21，現代畫廊舉辦「世紀末的藝術版圖——版畫、版畫冊頁展」。	《藝術家》1999.12
	12.18 - 01.15，郭木生文教基金會美術中心舉辦「李光裕雕塑展」。	《藝術家》2000.01
	12.18 - 01.21，新苑藝術經紀顧問公司舉辦「跨世紀的藝術版圖——版畫、版畫冊頁展」。	《藝術家》1999.12、《藝術家》2000.01
	12.22 - 01.02，敦煌藝術中心台北分部舉辦「國際版畫雙年展得獎作品展」。	《藝術家》1999.12、《藝術家》2000.01
	12.24 - 01.09，維納斯藝廊舉辦「宇宙風景——李美慧、上山聯展」。	《藝術家》1999.12、《藝術家》2000.01
	12.24 - 01.09，維納斯藝廊舉辦「石雕四人展：緒方良信、蔡文慶、楊正端、陳麗香」。	《藝術家》2000.01
	12.25 - 01.09，東之畫廊舉辦「陳淑嬌膠彩畫展」。	東之畫廊、《藝術家》1999.12、《藝術家》2000.01
	12.25 - 01.02，吉証畫廊舉辦「林桂仙跨世紀油畫個展」。	《藝術家》2000.01
	12.25 - 01.09，翡冷翠藝術中心舉辦「何曦千禧跨年大展」。	《藝術家》1999.12、《藝術家》2000.01
	12.25 - 01.30，名冠藝術館舉辦「蔡汝恭個展」。	《藝術家》1999.12、《藝術家》2000.01、名冠藝術館
	12.28 - 01.14，陶朋舍舉辦「劉世平陶作展」。	《藝術家》2000.01
	12.31 - 01.23，飛元藝術中心舉辦「黃銘哲個展」。	《藝術家》2000.01

年代	事件	資料來源
2000	01.01 - 01.16，南畫廊舉辦「零號集錦」。	《藝術家》2000.01
	01.01 - 20.02，首都藝術中心舉辦「新世紀繪畫展——陳庭詩、曾長生、梁志明、林進達」。	《藝術家》2000.01、《藝術家》2000.02
	01.01 - 01.31，德元藝廊舉辦「中國書畫百年紀事展」。	《藝術家》2000.01
	01.01 - 01.30，八大畫廊舉辦「簡昌達精品展」。	《藝術家》2000.01
	01.01 - 01.30，八大畫廊舉辦「許東榮油畫展」。	《藝術家》2000.01
	01.01 - 01.12，孟焦畫坊舉辦「王北岳書法篆刻展」。	《藝術家》2000.01
	01.01 - 01.30，傳承藝術中心舉辦「千禧系列一、傳家寶」。	《藝術家》2000.01
	01.01 - 01.31，北莊藝術舉辦「劉傳雕塑精品展」。	《藝術家》2000.01
	01.01 - 01.31，高陽畫廊舉辦「許宜家個展」。	《藝術家》2000.01
	01.01 - 01.31，王家藝術中心舉辦「油畫精品展」。	《藝術家》2000.01
	01.01 - 01.10，三石藝術中心舉辦「李育亭油畫個展」。	《藝術家》2000.01
	01.01 - 01.19，台北國際視覺藝術中心舉辦「姚瑞中個展——獸身供養」。	《藝術家》2000.01
	01.01 - 01.29，采泥藝術中心舉辦「啟動密碼八人聯展」。	《藝術家》2000.01
	01.01 - 01.23，金禧美術空間舉辦「黃進河作品展 1980-1990」。	《藝術家》2000.01
	01.01 - 02.27，金禧美術空間舉辦「張志輝攝影作品展」。	《藝術家》2000.01、《藝術家》2000.02
	01.01 - 02.27，金禧美術空間舉辦「林蔭棠綜合媒材展」。	《藝術家》2000.01、《藝術家》2000.02
	01.03 - 03.04，名人畫廊舉辦「林宏山水墨創作展」。	《藝術家》2000.01、《藝術家》2000.02、《藝術家》2000.03
	01.04 - 01.23，名展藝術空間舉辦「2000 年歲末迎新小品展」。	《藝術家》2000.01
	01.05 - 02.26，茉莉畫廊舉辦「俄羅斯的藝術魅力」。	《藝術家》2000.01、《藝術家》2000.02
	01.06 - 01.25，積禪 50 藝術空間舉辦「楊興生個展——台灣鄉情系列」。	《藝術家》2000.01
	01.06 - 01.18，索卡藝術中心舉辦「中國油畫展——跨世紀的菁英」。	《藝術家》2000.01

年代	事件	資料來源
	01.07 - 01.12，從雲軒舉辦「張福英畫展」。	《藝術家》2000.01
	01.07 - 01.14，梵藝術中心舉辦「畫廊聯誼開幕展」。	《藝術家》2000.01
	01.07 - 02.27，臻品藝術中心舉辦「陳淑新作展——陶喜」。	《藝術家》2000.01、《藝術家》2000.02
	01.08 - 01.30，台北漢雅軒舉辦「顏炬榮（加拿大）、朴英淑（韓國）、麥綺芬（香港）、華陶窯（台灣）陶展」。	《藝術家》2000.01
	01.08 - 01.30，敦煌藝術中心台北分部舉辦「陳士侯個展」。	《藝術家》2000.01
	01.08 - 01.30，敦煌藝術中心新竹分部舉辦「絕・版——國際版畫雙年展得獎藝術家展」。	《藝術家》2000.01
	01.08 - 01.30，敦煌藝術中心台中分部舉辦「敦煌典藏展」。	《藝術家》2000.01
	01.08 - 01.30，敦煌藝術中心高雄館舉辦「朱銘個展」。	《藝術家》2000.01
	01.08 - 01.23，愛力根畫廊舉辦「2000 年張志偉個展」。	《藝術家》2000.01
	01.08 - 01.20，恆昶藝廊舉辦「老人大學攝影班聯展」。	《藝術家》2000.01
2000	01.08 - 01.30，誠品畫廊舉辦「黃楫個展」。	誠品畫廊、《藝術家》2000.01
	01.08 - 01.28，形而上畫廊舉辦「千禧・龍藝術聯展」。	《藝術家》2000.01
	01.08 - 01.25，大未來畫廊舉辦「郭振昌個展——關於臉 2000」。	《藝術家》2000.01
	01.08 - 01.30，雅逸藝術中心舉辦「謝明錩水彩小品展」。	《藝術家》2000.01
	01.08 - 01.29，前藝術舉辦「劉文德個展」。	《藝術家》2000.01
	01.08 - 01.30，科元藝術中心舉辦「望春風——2000 中部藝術家聯展」。	《藝術家》2000.01
	01.12 - 01.28，東之畫廊舉辦「東之・日出跨年特展」。	東之畫廊
	01.12 - 02.28，三石藝術中心舉辦「蕭代陶藝個展」。	《藝術家》2000.01、《藝術家》2000.02
	01.15 - 01.31，長流畫廊舉辦「彭醇士書畫展」。	《藝術家》2000.01
	01.15 - 01.30，真善美畫廊舉辦「真善美——開世紀之美精品大星」。	《藝術家》2000.01
	01.15 - 02.02，梵藝術中心舉辦「2000 台灣新時代繪畫」。	《藝術家》2000.01、《藝術家》2000.02

年代	事件	資料來源
2000	01.15 - 02.03，帝門藝術中心舉辦「東寫西讀 越世紀——西進」。	《藝術家》2000.02
	01.15 - 01.31，名家藝廊舉辦「迎春小品聯展」。	《藝術家》2000.01
	01.15 - 01.28，國際畫廊舉辦「陳志成油畫展」。	《藝術家》2000.01
	01.22 - 02.02，恆昶藝廊舉辦「恆青攝影聯誼會聯展」。	《藝術家》2000.01、《藝術家》2000.02
	01.22 - 02.26，郭木生文教基金會美術中心舉辦「移植再生——台灣當代紙上拼貼展」。	《藝術家》2000.02
	01.27 - 02.22，積禪 50 藝術空間舉辦「楊國台版印年畫創作展」。	《藝術家》2000.01、《藝術家》2000.02
	01.27 - 02.22，積禪 50 藝術空間舉辦「千禧辰龍躍新春小品展——新春花語」。	《藝術家》2000.01、《藝術家》2000.02
	01.29 - 02.27，名展藝術空間舉辦「2000 年袖珍雕塑展」。	《藝術家》2000.01、《藝術家》2000.02
	01.29 - 03.05，第雅藝術舉辦「年度精選展」。	《藝術家》2000.01、《藝術家》2000.02、《藝術家》2000.03
	02.00 - 02.28，德元藝廊舉辦「黃賓虹」。	《藝術家》2000.02
	2 晴山藝術中心舉辦「涂志偉作品」。	《藝術家》2000.02
	02.01 - 02.29，長流畫廊舉辦「千禧年特展」。	《藝術家》2000.02
	02.01 - 03.31，走馬瀨田園藝廊舉辦「李政哲師生畫聯展」。	《藝術家》2000.02、《藝術家》2000.03
	02.01 - 02.29，富貴陶園舉辦「心象系列陶藝特展」。	《藝術家》2000.01
	02.02 - 03.10，雅林藝術舉辦「迎千禧雅林西畫精品展二」。	《藝術家》2000.02、《藝術家》2000.03
	02.03 - 02.29，雅逸藝術中心舉辦「王琨油畫展」。	雅逸藝術中心
	02.06 - 02.27，誠品畫廊舉辦「捕風捉影——台灣當代素描特展」。	《藝術家》2000.02、誠品畫廊
	02.08 - 02.28，索卡藝術中心舉辦「兩岸前輩小品油畫展」。	《藝術家》2000.02
	02.09 - 02.29，意門畫廊舉辦「黃素美荷畫展」。	《藝術家》2000.02
	02.11 - 02.24，恆昶藝廊舉辦「成大攝影社聯展——影像樂園」。	《藝術家》2000.02
	02.11 - 02.27，凡石藝廊舉辦「紀宗仁油畫個展」。	《藝術家》2000.02
	02.15 - 02.29，亞洲藝術中心舉辦「亞洲精品展」。	《藝術家》2000.02
	02.15 - 03.10，北莊藝術舉辦「古月油畫個展」。	《藝術家》2000.02、《藝術家》2000.03

年代	事件	資料來源
	02.15 - 02.29，漢登畫廊舉辦「名家水墨、端溪硯精品特展」。	《藝術家》2000.02
	02.15 - 02.29，SOGO 忠孝館美術小館舉辦「迎千禧——任傳文、管朴學油畫雙人展」。	雅逸藝術中心
	02.16 - 02.28，孟焦畫坊舉辦「廖燦誠害霍展——盲者之歌」。	《藝術家》2000.02
	02.17 - 03.30，雅逸藝術中心舉辦「雅逸迎春小品油畫展」。	《藝術家》2000.02、《藝術家》2000.03、雅逸藝術中心
	02.18 - 03.12，德鴻畫廊舉辦「廖書賢、潘元和聯展——泊船情」。	《藝術家》2000.02、《藝術家》2000.03
	02.19 - 03.08，東之畫廊舉辦「郭明福水彩畫展『千禧光・百岳情』」。	東之畫廊
	02.19 - 03.12，台北漢雅軒舉辦「Expression——中港台的『表』面藝術」。	《藝術家》2000.02、《藝術家》2000.03
	02.19 - 03.12，敦煌藝術中心台北分部舉辦「席慕蓉、洪幸芳聯展」。	《藝術家》2000.02、《藝術家》2000.03
	02.19 - 03.12，敦煌藝術中心新竹分部舉辦「朱銘個展」。	《藝術家》2000.02、《藝術家》2000.03
	02.19 - 03.08，東之畫廊舉辦「鄭明福水彩展」。	《藝術家》2000.02、《藝術家》2000.03
2000	02.22 - 03.29，形而上畫廊舉辦「龍年大吉」。	形而上畫廊、《藝術家》2000.02
	02.24 - 03.14，積禪 50 藝術空間舉辦「趙占鰲個展」。	《藝術家》2000.02、《藝術家》2000.03
	02.26 - 04.08，帝門藝術教育基金會舉辦「皮膚科——吳正雄個展」。	《藝術家》2000.02、《藝術家》2000.03、《藝術家》2000.04
	02.26 - 03.09，恆昶藝廊舉辦「姚文聯攝影展——天下第一：黃山」。	《藝術家》2000.02、《藝術家》2000.03
	02.26 - 03.21，大未來畫廊舉辦「陳蔭羆個展」。	《藝術家》2000.02、《藝術家》2000.03
	03.01 - 03.31，首都藝術中心舉辦「寫花聯展」。	《藝術家》2000.03
	03.01 - 03.31，八大畫廊舉辦「夏勳精品展」。	《藝術家》2000.03
	03.01 - 06.30，八大畫廊舉辦「許東榮油畫展」。	《藝術家》2000.03、《藝術家》2000.04、《藝術家》2000.05、《藝術家》2000.06
	03.01 - 03.14，建台大丸藝術空間舉辦「好陶生活藝術陶展」。	《藝術家》2000.03
	03.01 - 03.12，孟焦畫坊舉辦「陳愛美師生聯展」。	《藝術家》2000.03
	03.01 - 03.31，傳承藝術中心舉辦「韓黎坤個展——鼎石而立」。	《藝術家》2000.03

年代	事件	資料來源
2000	03.01 - 03.31，王家藝術中心舉辦「閻振瀛、汪嫁華水墨展」。	《藝術家》2000.03
	03.01 - 03.19，三石藝術中心舉辦「竹塹藝術家聯展」。	《藝術家》2000.03
	03.02 - 03.25，茉莉畫廊舉辦「東方藝術風情——唐卡與窗花收藏展」。	《藝術家》2000.03
	03.03 - 03.26，凡石藝廊舉辦「黃飛作品展」。	《藝術家》2000.03
	03.04 - 04.01，龍門藝術中心舉辦「鄭麗雲個展——水火地氣的再現」。	《藝術家》2000.03、《藝術家》2000.04、龍門雅集
	03.04 - 03.19，南畫廊舉辦「美女與野花——台灣裸女畫與靜物畫」。	《藝術家》2000.03、南畫廊
	03.04 - 03.26，誠品畫廊舉辦「荷蘭製造——荷蘭青年藝術家聯展」。	《藝術家》2000.03、誠品畫廊
	03.04 - 04.02，臻品藝術中心舉辦「張志輝1993-1999作品展」。	《藝術家》2000.03、《藝術家》2000.04
	03.04 - 03.19，索卡藝術中心舉辦「周碧初個展」。	《藝術家》2000.03
	03.04 - 03.26，索卡藝術中心舉辦「顧黎明的抽象世界」。	《藝術家》2000.03
	03.04 - 03.26，名展藝術空間舉辦「2000年迎春賞花展」。	《藝術家》2000.03
	03.04 - 03.31，晴山藝術中心舉辦「海外華人藝術展」。	《藝術家》2000.03
	03.10 - 04.09，亞洲藝術中心舉辦「朱銘——太極系列展」。	《藝術家》2000.03、《藝術家》2000.04、亞洲藝術中心
	03.11 - 03.23，恆昶藝廊舉辦「國北師美教系攝影聯展」。	《藝術家》2000.03
	03.11 - 04.23，名冠藝術館舉辦「詹錦川個展」。	《藝術家》2000.03、《藝術家》2000.04、名冠藝術館
	3.13 家畫廊舉辦「李小鏡個展」。	家畫廊
	03.15 - 03.28，建台大丸藝術空間舉辦「林幸輝、黃鳳珠伉儷皮雕展」。	《藝術家》2000.03
	03.16 - 04.04，積禪50藝術空間舉辦「莊雅棟油畫個展」。	《藝術家》2000.04
	03.17 - 03.30，孟焦畫坊舉辦「張克晉書畫展」。	《藝術家》2000.03
	03.18 - 04.02，敦煌藝術中心高雄館舉辦「洪李芳、席慕蓉聯展」。	《藝術家》2000.03、《藝術家》2000.04
	03.18 - 04.07，協民國際藝術舉辦「俞成浩個展」。	《藝術家》2000.04
	03.19 - 04.09，台北漢雅軒舉辦「顏忠賢個展——行囊風（地）景與明信片建筑」。	《藝術家》2000.03、《藝術家》2000.04
	03.21 - 03.29，三石藝術中心舉辦「新竹市美術協會週年慶美展」。	《藝術家》2000.03

年代	事件	資料來源
	03.24 - 04.16，遠企購物中心 4F 迴廊區舉辦「疼惜福爾摩沙——楊興生畫展」。	首都藝術中心
	03.25 - 04.09，哥德藝術中心舉辦「張義雄個展」。	《藝術家》2000.04
	03.25 - 04.06，恆昶藝廊舉辦「賴吉欽攝影展」。	《藝術家》2000.03、《藝術家》2000.04
	03.28 - 04.20，采風藝術中心舉辦「江漢清畫展」。	《藝術家》2000.04
	03.29 - 04.19，建台大丸藝術空間舉辦「秘密花園——女性藝術家聯展」。	《藝術家》2000.04
	03.31 - 05.06，帝門藝術中心舉辦「再造雙文化——華人抽象藝術在台灣」。	《藝術家》2000.04、《藝術家》2000.05
	04.00 - 04.30，敦煌藝術中心台中分部、敦煌藝術中心高雄館舉辦「敦煌典藏展」。	《藝術家》2000.04
	04.01 - 04.30，東之畫廊舉辦傅慶豐畫展「藝術的四月天」。	東之畫廊
	04.01 - 04.16，長流畫廊舉辦「名家書畫展」。	《藝術家》2000.04
	04.01 - 04.30，八大畫廊舉辦「楊興生精品展」。	《藝術家》2000.04
2000	04.01 - 04.23，誠品畫廊舉辦「江賢二個展（1960～2000）」。	《藝術家》2000.04、誠品畫廊
	04.01 - 04.11，凡石藝廊舉辦「吳永欽油畫展」。	《藝術家》2000.04
	04.01 - 04.30，傳承藝術中心舉辦「傳承十週年特展」。	《藝術家》2000.04、傳承藝術中心
	04.01 - 04.23，形而上畫廊舉辦「李欽賢書展——蒸汽火車一世紀」。	《藝術家》2000.04
	04.01 - 04.16，索卡藝術中心舉辦「沙耆個展」。	《藝術家》2000.04
	04.01 - 04.30，名展藝術空間舉辦「張敬木雕藝術精品展」。	《藝術家》2000.04
	04.01 - 05.31，晴山藝術中心舉辦「張文新畫展」。	《藝術家》2000.04、《藝術家》2000.05
	04.01 - 04.30，雅逸藝術中心舉辦「北台北藝術家聯展——慶雅逸擴大開幕」。	《藝術家》2000.04
	04.01 - 04.30，德鴻畫廊舉辦「版畫、油畫精品收藏展」。	《藝術家》2000.04
	04.01 - 04.30，三石藝術中心舉辦「簡文仁油畫個展」。	《藝術家》2000.04
	04.01 - 04.30，走馬瀨田園藝廊舉辦「舊情南瀛——老照片回顧展（IV）」。	《藝術家》2000.04

年代	事件	資料來源
2000	04.01 - 05.07，第雅藝術舉辦「楊興生典藏展」。	《藝術家》2000.04、《藝術家》2000.05
	04.01 - 04.19，台北國際視覺藝術中心舉辦「楊峰榮隱像系列——再造風景」。	《藝術家》2000.04
	04.02 - 04.30，富貴陶園舉辦「許維忠雕塑展」。	《藝術家》2000.04
	04.04 - 04.29，茉莉畫廊舉辦「從花蓮來的藝術家李美慧、蔡文慶、楊正端聯展」。	《藝術家》2000.04
	04.06 - 04.23，積禪50藝術空間舉辦「顏雍宗個展」。	《藝術家》2000.04
	04.07 - 07.30，雅逸藝術中心舉辦「20世紀回顧——百年中國油畫展」。	雅逸藝術中心
	04.07 - 05.05，新苑舉辦「王攀元、朱德群、趙無極聯展——象外之列」。	《藝術家》2000.04、《藝術家》2000.05
	04.08 - 04.30，敦煌藝術中心台北分部舉辦「侯吉諒書畫展」。	《藝術家》2000.04
	04.08 - 04.30，敦煌藝術中心新竹分部舉辦「洪仲毅個展」。	《藝術家》2000.04
	04.08 - 04.30，首都藝術中心舉辦「石刻之美」聯展。	《藝術家》2000.04
	04.08 - 04.30，北莊藝術舉辦「邱立豐畫展」。	《藝術家》2000.04
	04.08 - 05.10，郭木生文教基金會美術中心舉辦「身上衣VS身外物」聯展。	《藝術家》2000.05
	04.08 - 05.03，咱兜新庄舉辦「郭育誠、莫淑蘭畫展」。	《藝術家》2000.04、《藝術家》2000.05
	04.08 - 04.30，金禧美術空間舉辦「黃圻文新作展」。	《藝術家》2000.04
	04.12 - 04.26，南畫廊舉辦「春景」。	南畫廊
	04.14 - 05.20，龍門藝術中心舉辦「趙無極作品特展」。	《藝術家》2000.04、《藝術家》2000.05、龍門雅集
	04.14 - 04.30，亞洲藝術中心舉辦「高行健現代水墨展」。	亞洲藝術中心、《藝術家》2000.03、《藝術家》2000.04
	04.14 - 04.30，凡石藝廊舉辦「吳隆榮油畫個展」。	《藝術家》2000.04
	04.15 - 05.07，台北漢雅軒舉辦「侯俊明的死亡儀式——以腹行走」。	《藝術家》2000.04、《藝術家》2000.05
	04.15 - 05.13，彩田藝術空間舉辦「李永裕油畫、雕塑個展」。	《藝術家》2000.04、《藝術家》2000.05
	04.19 - 04.30，孟焦畫坊舉辦「阮惠芬、廖乃慧聯展——印象刻版，版版出色」。	《藝術家》2000.04
	04.19 - 05.14，大未來畫廊舉辦「關良百年紀念展」。	《藝術家》2000.04、《藝術家》2000.05

年代	事件	資料來源
	04.20 - 04.30，長流畫廊舉辦「李燕生書法篆刻展」。	《藝術家》2000.04
	04.21 - 05.07，維納斯藝廊舉辦「維納斯藝廊廿週年聯展（1）」。	《藝術家》2000.05
	04.21 - 05.20，采風藝術中心舉辦「俄羅斯當代版畫展」。	《藝術家》2000.05
	04.21 - 05.28，雅逸藝術中心舉辦「詩情花意——代理名家花卉油畫聯展」。	《藝術家》2000.05
	04.22 - 05.04，新生畫廊舉辦「李桂芳、黃雪珠、潘干惠水墨聯展」。	《藝術家》2000.04、《藝術家》2000.05
	04.22 - 05.11，台北國際視覺藝術中心舉辦「林怡君個展——刺點」。	《藝術家》2000.04、《藝術家》2000.05
	04.27 - 05.14，積禪50藝術空間舉辦「陳聖頌、吳梅嵩、王興道、張新丕、林鴻文、鄭瓊銘六人展」。	《藝術家》2000.05
	04.29 - 05.14，哥德藝術中心舉辦「葉火城畫展」。	《藝術家》2000.05
	04.29 - 05.21，誠品畫廊舉辦「蔡根個展」。	《藝術家》2000.05、誠品畫廊
2000	04.29 - 05.20，前藝術舉辦「高欽宗個展」。	《藝術家》2000.05
	05.01 - 05.30，三石藝術中心舉辦「謝煌坤鄉土寫生攝影展——封塵影像」。	《藝術家》2000.05
	05.02 - 05.31，傳承藝術中心舉辦「傳承經紀畫家聯展」。	《藝術家》2000.05
	05.03 - 05.30，長流畫廊舉辦「張大千畫特展」。	《藝術家》2000.05
	05.03 - 05.31，八大畫廊舉辦「陳銀輝精品展」。	《藝術家》2000.05
	05.03 - 06.30，走馬瀨田園藝廊舉辦「張秀珠油畫個展」。	《藝術家》2000.05、《藝術家》2000.06
	05.05 - 05.21，凡石藝廊舉辦「楊嚴囊個展」。	《藝術家》2000.05
	05.05 - 05.27，孟焦畫坊舉辦「清芳居陶展」。	《藝術家》2000.05
	05.05 - 06.26，臻品藝術中心舉辦「楊識宏新作展」。	《藝術家》2000.05、《藝術家》2000.06
	05.05 - 05.25，東門美術館舉辦「劉文三繪畫展」。	《藝術家》2000.05
	05.05 - 05.29，茉莉畫廊舉辦「賈鵑麗個展」。	《藝術家》2000.05
	05.06 - 05.28，阿波羅畫廊舉辦「黃秋月油畫個展」。	《藝術家》2000.05、阿波羅畫廊

年代	事件	資料來源
	05.06 - 05.21，南畫廊舉辦「孔來福個展」。	《藝術家》2000.05、南畫廊
	05.06 - 05.20，真善美畫廊舉辦「張佳婷個展」。	《藝術家》2000.05
	05.06 - 05.28，敦煌藝術中心台北分部舉辦「施並致、郭雅眉、施宣宇聯展」。	《藝術家》2000.05
	05.06 - 05.22，首都藝術中心舉辦「劉其偉的探險記實藝術展」。	《藝術家》2000.05
	05.06 - 05.28，首都藝術中心舉辦「鐘俊雄新台灣美學創作展」。	《藝術家》2000.05
	05.06 - 05.28，飛元藝術中心舉辦「胡坤榮個展」。	《藝術家》2000.05
	05.06 - 06.10，帝門藝術教育基金會舉辦「張美陵個展」。	《藝術家》2000.06
	05.06 - 05.28，索卡藝術中心舉辦「戴秉心油畫展」。	《藝術家》2000.05
	05.06 - 05.28，名展藝術空間舉辦「中美陶藝交流展」。	《藝術家》2000.05
	05.06 - 06.18，名冠藝術館舉辦「高秀明油畫個展」。	《藝術家》2000.05、《藝術家》2000.06
	05.06 - 05.31，協民國際藝術舉辦「周尊聖水墨畫展——天山系列」。	《藝術家》2000.05
2000	05.06 - 05.28，金禧美術空間舉辦「『春天的臉』聯展——許自貴、黃進河、黃圻文、林蔭棠、賴新龍、鄭政煌」。	《藝術家》2000.05
	05.06 - 05.28，科元藝術中心舉辦「吳孟璋個展——形出」。	《藝術家》2000.05
	05.09 - 05.27，土思・青蛙舉辦「陳錫文個展」。	《藝術家》2000.05
	05.09 - 05.27，土思・青蛙舉辦「蘇仰志、賴立中、洪儷容聯展」。	《藝術家》2000.05
	05.10 - 05.30，北莊藝術舉辦「祁連、許國寬雙個展」。	《藝術家》2000.05
	05.11 - 05.28，維納斯藝廊舉辦「維納斯藝廊廿週年聯展（Ⅱ）」。	《藝術家》2000.05
	05.11 - 05.31，建台大藝術空間舉辦「運斤成風——史一、于承佑木刻版畫」。	《藝術家》2000.05
	05.13 - 05.28，亞洲藝術中心舉辦「陳銀輝七十歲特展」。	《藝術家》2000.05、亞洲藝術中心
	05.13 - 06.04，東之畫廊舉辦「藍清輝畫展」。	《藝術家》2000.05、《藝術家》2000.06
	05.13 - 05.31，梵藝術中心舉辦「台南藝術人系列之一——攝影篇」。	《藝術家》2000.05
	05.13 - 06.10，帝門藝術中心舉辦「葉子奇個展」。	《藝術家》2000.05、《藝術家》2000.06

年代	事件	資料來源
2000	05.13 - 06.03，形而上畫廊舉辦「張堂錺畫展——尋常淨界」。	《藝術家》2000.05、《藝術家》2000.06
	05.13 - 06.11，第雅藝術舉辦「柯適中個展」。	《藝術家》2000.05
	05.13 - 06.07，台北國際視覺藝術中心舉辦「高志尊攝影展」。	《藝術家》2000.06
	05.15 - 05.31，愛力根畫廊舉辦「中西名家雕塑展」。	《藝術家》2000.05
	05.15 - 06.25，聯華電子綜合大樓舉辦「『荷蘭製造』——荷蘭青年藝術家聯展」。	誠品畫廊
	05.17 - 06.07，大未來畫廊舉辦「龐曾瀛個展」。	《藝術家》2000.05、《藝術家》2000.06
	05.18 - 06.04，積禪 50 藝術空間舉辦「書、畫、陶藝三人行——許文正、劉鳳祥、劉欽發」。	《藝術家》2000.05、《藝術家》2000.06
	05.19 - 06.30，首都藝術展示中心舉辦「～親情系列～ 賴顯志石雕展」。	首都藝術中心
	05.20 - 06.11，台北漢雅軒舉辦「徐揚聰創作展——帶著草坪去郊遊」。	《藝術家》2000.05、《藝術家》2000.06
	05.22 - 06.02，首都藝術展示中心舉辦「劉其偉 × 楊興生聯展」。	首都藝術中心
	05.26 - 06.04，新竹市立體育館舉辦「藝術新風向——新竹博覽會」。	首都藝術中心
	05.26 - 06.04，南畫廊舉辦「林卓祺彩墨畫展」。	《藝術家》2000.05、《藝術家》2000.06、南畫廊
	05.26 - 06.11，敦煌藝術中心新竹分部舉辦「國際大師版畫展——不朽‧分身」。	《藝術家》2000.06
	05.27 - 06.28，國父紀念館 2F 中山國家畫廊舉辦「野性的呼喚——劉其偉畫展」。	首都藝術中心
	05.27 - 06.18，誠品畫廊舉辦「黃宏德個展（1985～2000）」。	《藝術家》2000.06、誠品畫廊
	05.27 - 06.17，前藝術舉辦「李明道個展」。	《藝術家》2000.06
	05.27 - 06.04，國際畫廊舉辦「吳可文油畫個展」。	《藝術家》2000.06
	05.28 - 06.28，迎曦坊咖啡畫廊舉辦「蔣瑞坑收藏展」。	《藝術家》2000.06
	06.01 - 06.30，現代畫廊舉辦「達利版畫展」。	《藝術家》2000.06
	06.01 - 06.30，八大畫廊舉辦「朱德群精品展」。	《藝術家》2000.06
	06.01 - 06.21，建台大丸積禪 85 藝術空間舉辦「書畫詩情聯展」。	《藝術家》2000.06
	06.01 - 06.18，凡石藝廊舉辦「林顯宗油畫展」。	《藝術家》2000.06

年代	事件	資料來源
2000	06.01 - 07.30，傳承藝術中心舉辦「新浙派夏日特展」。	《藝術家》2000.06、《藝術家》2000.07
	06.01 - 06.30，三石藝術中心舉辦「劉洋哲油畫個展」。	《藝術家》2000.06
	06.01 - 06.30，五千年藝術空間台北館舉辦「楊雲龍水彩畫展」。	《藝術家》2000.06
	06.01 - 06.30，五千年藝術空間高雄館舉辦「中國第二代巨匠系列展——雷坦、楊雲龍、郭紹綱、鷗洋」。	《藝術家》2000.06
	06.01 - 06.30，龍園藝術空間舉辦「喬遷首展——中國前輩畫家印象之旅」。	《藝術家》2000.06
	06.03 - 06.30，首都藝術展示中心舉辦「疼惜福爾摩沙——楊興生畫展」。	首都藝術中心
	06.03 - 06.29，長流畫廊舉辦「陳永森藝術特展」。	《藝術家》2000.06
	06.03 - 07.01，龍門藝術中心舉辦「盧明德個展」。	《藝術家》2000.06、龍門雅集
	06.03 - 07.02，悠閒藝術中心舉辦「陳世強個展——強氣少年」。	《藝術家》2000.06、《藝術家》2000.07、新畫廊
	06.03 - 06.25，首都藝術中心舉辦「張旭光、吳介原、耀峰聯展」。	《藝術家》2000.06
	06.03 - 06.25，飛元藝術中心舉辦「黃位政個展」。	《藝術家》2000.06
	06.03 - 07.05，梵藝術中心舉辦「版畫、油畫、水彩三度空間藝術篇」。	《藝術家》2000.06、《藝術家》2000.07
	06.03 - 06.18，日升月鴻藝術中心舉辦「黃小燕個展」。	《藝術家》2000.06
	06.03 - 06.25，名展藝術空間舉辦「韋啟義個展——從浪漫到新浪漫」。	《藝術家》2000.06
	06.03 - 06.30，晴山藝術中心舉辦「區礎堅油畫個展」。	《藝術家》2000.06
	06.03 - 06.25，金禧美術空間舉辦「鄭政煌作品展」。	《藝術家》2000.06
	06.04 - 06.25，敦煌藝術中心台中分部舉辦「版畫展——悠久的中國百景」。	《藝術家》2000.06
	06.06 - 06.18，國際畫廊舉辦「人物・物語——人物篇」。	《藝術家》2000.06
	06.07 - 06.30，茉莉畫廊舉辦「杜詠樵、龐茂琨、王龍生作品展」。	《藝術家》2000.06
	06.08 - 06.25，積禪 50 藝術空間舉辦「范洪甲回顧紀念展」。	《藝術家》2000.06
	06.08 - 07.02，雅逸藝術中心舉辦「代理名家風景油畫展——夏水欲滿君山青」。	《藝術家》2000.06、《藝術家》2000.07
	06.08 - 06.28，東門美術館舉辦「馬芳渝畫展」。	《藝術家》2000.06

年代	事件	資料來源
2000	06.10 - 06.25，南畫廊舉辦「日出千禧專題展」。	南畫廊
	06.10 - 06.25，亞洲藝術中心舉辦「楊識宏油畫展」。	《藝術家》2000.06、亞洲藝術中心
	06.10 - 06.25，敦煌藝術中心台北分部舉辦「華人西畫經典風華」。	《藝術家》2000.06
	06.10 - 06.30，東之畫廊舉辦「韓旭東木雕展」。	《藝術家》2000.06
	06.10 - 07.02，索卡藝術中心舉辦「王向明畫展」。	《藝術家》2000.06、《藝術家》2000.07
	06.10 - 07.02，大未來畫廊舉辦「鄭在東個展」。	《藝術家》2000.07
	06.10 - 06.25，協民國際藝術舉辦「徐鳴油畫大展」。	《藝術家》2000.06
	06.13 - 11.01，南畫廊舉辦「林智信版畫展」。	南畫廊
	06.14 - 07.08，土思・青蛙舉辦「曾瑞華、劉彥宏聯展——乳房果凍」。	《藝術家》2000.06、《藝術家》2000.07
	06.14 - 07.08，土思・青蛙舉辦「劉彥宏個展——排汗」。	《藝術家》2000.06、《藝術家》2000.07
	06.17 - 07.09，台北漢雅軒舉辦「陳幸婉新作發表」。	《藝術家》2000.06、《藝術家》2000.07
	06.17 - 06.30，北莊藝術舉辦「涂維政個展」。	《藝術家》2000.06
	06.17 - 07.30，第雅藝術舉辦「第雅藝術收藏展」。	《藝術家》2000.06、《藝術家》2000.07
	06.17 - 07.16，新苑舉辦「李艾晨個展」。	《藝術家》2000.06、《藝術家》2000.07
	06.20 - 06.30，孟焦畫坊舉辦「維摩精舍銀髮族書畫展」。	《藝術家》2000.06
	06.22 - 07.12，建台大丸積禪 85 藝術空間舉辦「『典藏精品、風華薈萃』展」。	《藝術家》2000.07
	06.23 - 07.09，凡石藝廊舉辦「名家精品聯展」。	《藝術家》2000.07
	06.24 - 07.12，哥德藝術中心舉辦「第 18 屆台灣膠彩畫展」。	《藝術家》2000.06、《藝術家》2000.07
	06.24 - 07.16，誠品畫廊舉辦「陳世明個展——真相大白」。	《藝術家》2000.06、《藝術家》2000.07、誠品畫廊
	06.29 - 07.16，積禪 50 藝術空間舉辦「名家典藏展」。	《藝術家》2000.07
	06.30 - 07.31，臻品藝術中心舉辦「張家駒、楊中鋁、姜憲明、楊兆熙聯展」。	《藝術家》2000.07
	07.01 - 07.31，桃園台茂購物中心 1 樓文化會館舉辦「世紀大師——劉其偉 90 個展」。	首都藝術中心

年代	事件	資料來源
2000	07.01 - 07.16，維納斯藝廊舉辦「彭光均雕塑個展」。	《藝術家》2000.07
	07.01 - 07.16，亞洲藝術中心舉辦「張文宗抽象變奏展」。	《藝術家》2000.07
	07.01 - 07.31，首都藝術中心舉辦「梁志明、孫耀峰、張旭光聯展」。	《藝術家》2000.07
	07.01 - 07.13，孟焦畫坊舉辦「傅乾輝油畫展」。	《藝術家》2000.07
	07.01 - 07.31，北莊藝術舉辦「大」畫展。	《藝術家》2000.07
	07.01 - 07.31，晴山藝術中心舉辦「沈古運畫展」。	《藝術家》2000.07
	07.01 - 07.31，三石藝術中心舉辦「七月荷花情」。	《藝術家》2000.07
	07.01 - 07.31，五千年藝術空間舉辦「郭紹網油畫展」。	《藝術家》2000.07
	07.01 - 07.31，龍園藝術空間舉辦「孫雲台精品展」。	《藝術家》2000.07
	07.03 - 07.30，大未來畫廊舉辦「七月精品展」。	《藝術家》2000.07
	07.04 - 07.31，長流畫廊舉辦「近代名家精品展」。	《藝術家》2000.07
	07.04 - 07.30，雅逸藝術中心舉辦「百年中國油畫展」。	《藝術家》2000.07
	07.05 - 07.31，首都藝術展示中心舉辦「美猴王——侯加福的石雕鄉情」。	首都藝術中心
	07.05 - 11.01，南畫廊舉辦「夏之裸 2000 台灣裸體油畫專題展」。	南畫廊
	07.05 - 07.30，德鴻畫廊舉辦「法國名家版畫精品展」。	《藝術家》2000.07
	07.08 - 07.31，首都藝術展示中心舉辦「山海戀——曾興平水彩畫展」。	首都藝術中心
	07.08 - 07.23，東之畫廊舉辦曾現澄水彩畫展「家園新綠」。	東之畫廊
	07.08 - 07.29，龍門藝術中心舉辦「亂射 Q——國立藝術學院作品展」。	《藝術家》2000.07
	07.08 - 08.02，悠閒藝術中心舉辦「張明風、黃文德、王子音、李耀生雙聯展」。	《藝術家》2000.07、《藝術家》2000.08
	07.08 - 07.30，飛元藝術中心舉辦「私密空間」六人展。	《藝術家》2000.07
	07.08 - 07.26，梵藝術中心舉辦「許智育個展」。	《藝術家》2000.07
	07.08 - 07.23，形而上畫廊舉辦「風格的對話」。	《藝術家》2000.07

年代	事件	資料來源
	07.08 - 07.23，索卡藝術中心舉辦「廿世紀中國油畫大展（一）」。	《藝術家》2000.07
	07.08 - 07.30，索卡藝術中心舉辦「花韵釀夏」聯展。	《藝術家》2000.07
	07.08 - 07.30，漢登畫廊舉辦「丁水泉油畫個展」。	《藝術家》2000.07
	07.08 - 08.20，名冠藝術館舉辦「柯適中個展」。	《藝術家》2000.07、《藝術家》2000.08、名冠藝術館
	07.08 - 07.30，金禧美術空間舉辦「尤景祥攝影展——非馬系列」。	《藝術家》2000.07
	07.10 - 07.29，土思・青蛙舉辦「胡博閎個展」。	《藝術家》2000.07
	07.15 - 08.12，皇冠藝文中心舉辦「『隨機取 YOUNG』聯展」。	《藝術家》2000.08
	07.15 - 08.13，錦繡藝術中心舉辦「陳錦芳畫展」。	《藝術家》2000.07、《藝術家》2000.08
	07.18 - 07.30，孟焦畫坊舉辦「徐明義水墨畫展」。	《藝術家》2000.07
	07.20 - 08.06，積禪 50 藝術空間舉辦「洪兆平、吳秀慧雙個展」。	《藝術家》2000.07、《藝術家》2000.08
2000	07.22 - 08.13，誠品畫廊舉辦「郭振昌個展」。	《藝術家》2000.07、《藝術家》2000.08
	07.22 - 08.06，普及畫市舉辦「小山修個展」。	《藝術家》2000.08
	07.29 - 08.10，台北漢雅軒舉辦「文人餘韻」。	《藝術家》2000.08
	07.29 - 08.20，維納斯藝廊舉辦「楊子雲、吳少英、陳世憲、林正文四人聯展」。	《藝術家》2000.08
	07.29 - 08.16，梵藝術中心舉辦「畫、花、展」。	《藝術家》2000.08
	08.01 - 08.31，現代畫廊舉辦「奧斯卡・皮亞德拉個展」。	《藝術家》2000.08
	08.01 - 08.31，首都藝術中心舉辦「張旭光、徐玉茹聯展」。	《藝術家》2000.08
	08.01 - 08.16，從雲軒舉辦「馬白水教授作品收藏展」。	《藝術家》2000.08
	08.01 - 08.03，建台大丸積禪 85 藝術空間舉辦「鎏金佛及唐卡藝術展」。	《藝術家》2000.08
	08.01 - 08.31，傳承藝術中心舉辦「經紀畫家夏日聯展」。	《藝術家》2000.08
	08.01 - 08.31，北莊藝術舉辦「周春芽油畫展」。	《藝術家》2000.08
	08.01 - 08.31，新竹科學園區生活科技館舉辦「生活藝域——莊重、崔開璽、管朴學油畫精品展」。	雅逸藝術中心

年代	事件	資料來源
2000	08.01 - 08.30，三石藝術中心舉辦「八月南天畫會聯展」。	《藝術家》2000.08
	08.01 - 08.15，東門美術館舉辦「陳世憲書法展」。	《藝術家》2000.08
	08.02 - 08.15，首都藝術展示中心舉辦「當原始遇上了現代——吳炫三 VS 拉斐爾畫展」。	首都藝術中心
	08.02 - 08.20，雅逸藝術中心舉辦「梁奕焚、楊興生、林順雄作品聯展」。	《藝術家》2000.08
	08.02 - 08.28，五千年藝術空間舉辦「郭潤文油畫展」。	《藝術家》2000.08
	08.02 - 08.29，五千年藝術空間舉辦「畢頓生油畫展——山水系列」。	《藝術家》2000.08
	08.04 - 08.20，凡石藝廊舉辦「王爾昌油畫個展」。	《藝術家》2000.08
	08.04 - 10.02，臻品藝術中心舉辦「臻品十週年慶特展——手稿與創作展」。	《藝術家》2000.08、《藝術家》2000.09、《藝術家》2000.10
	08.05 - 08.26，龍門藝術中心舉辦「夏域花境」聯展。	《藝術家》2000.08
	08.05 - 08.27，敦煌藝術中心台北分部舉辦「蕭海春個展」。	《藝術家》2000.08
	08.05 - 08.27，索卡藝術中心舉辦「趙無極、朱德群、丁雄泉油畫精品集」。	《藝術家》2000.08
	08.05 - 08.27，索卡藝術中心舉辦「洪凌個展」。	《藝術家》2000.08
	08.05 - 08.27，名展藝術空間舉辦「2000 年裸體競美展」。	《藝術家》2000.08
	08.05 - 08.27，雅逸藝術中心舉辦「梁奕焚、楊興生、林順雄三人作品展」。	雅逸藝術中心
	08.05 - 08.19，第雅藝術舉辦「劉惠漢精品展」。	《藝術家》2000.08
	08.05 - 09.03，科元藝術中心舉辦「2000 年當代寫實展——美麗島」。	《藝術家》2000.08、《藝術家》2000.10
	08.10 - 08.27，積禪 50 藝術空間舉辦「戀戀風塵」。	《藝術家》2000.08
	08.11 - 11.04，聯華電子綜合大樓舉辦「刁德謙作品展」。	誠品畫廊
	08.11 - 08.27，金禧美術空間舉辦「日本現代藝術——赤岩保元的生活札記」。	《藝術家》2000.08
	08.12 - 08.27，台北漢雅軒舉辦「水墨今貌」。	《藝術家》2000.08
	08.12 - 08.31，大未來畫廊舉辦「林風眠百年紀念展系列（二）：人物篇與靜物篇」。	《藝術家》2000.08
	08.15 - 09.09，前藝術舉辦「史筱筠、李嘉倩、蔡潔妮三人展」。	《藝術家》2000.08、《藝術家》2000.09

年代	事件	資料來源
2000	08.17 - 08.27，東門美術館舉辦「張添原書法展」。	《藝術家》2000.08
	08.18 - 08.20，梵藝術中心舉辦「甄藏珠寶西畫展售會」。	《藝術家》2000.08
	08.18 - 08.27，孟焦畫坊舉辦「游國慶師生展」。	《藝術家》2000.08
	08.18 - 08.31，孟焦畫坊舉辦「千禧年端視巡迴展」。	《藝術家》2000.08
	08.19 - 08.27，積禪 50 藝術空間舉辦「七賢國小美術班四人聯展」。	《藝術家》2000.08
	08.20 - 09.15，八大畫廊舉辦「席德進水彩、素描展」。	《藝術家》2000.09
	08.20 - 09.17，積禪 50 藝術空間舉辦「建構新具象——高啟源、陳俊華、張譽鐘、溫喬文、賴添明聯展」。	《藝術家》2000.09
	08.22 - 09.05，五千年藝術空間舉辦「劉惠漢油畫個展」。	《藝術家》2000.08
	08.26 - 09.10，南畫廊舉辦「蘭芙蓉花繪展」。	《藝術家》2000.09
	08.26 - 09.13，梵藝術中心舉辦「吳建福、吳建翰、黃淑滿、吳孟錫、林美嬌陶藝聯展」。	《藝術家》2000.09
	08.26 - 09.17，誠品畫廊舉辦「任戎個展」。	《藝術家》2000.08、《藝術家》2000.09、誠品畫廊
	08.31 - 09.17，積禪 50 藝術空間舉辦「陳培澤雕塑個展」。	《藝術家》2000.08、《藝術家》2000.09
	09.00 - 09.30，愛力根畫廊舉辦「典藏巴黎畫派」。	《藝術家》2000.09
	09.01 - 09.30，首都藝術中心舉辦「陳明善、徐玉茹、張旭光、梁志明聯展」。	《藝術家》2000.09
	09.01 - 09.30，建台大丸積禪 85 藝術空間、積禪 50 藝術空間舉辦「仲夏藝術盛宴」。	《藝術家》2000.09
	09.01 - 09.14，孟焦畫坊舉辦「彭玉琴彩墨創作展」。	《藝術家》2000.09
	09.01 - 09.30，北莊藝術舉辦「楊國辛作品展」。	《藝術家》2000.09
	09.01 - 10.30，王家藝術中心舉辦「申少君水墨個展」。	《藝術家》2000.09、《藝術家》2000.10
	09.01 - 09.30，德鴻畫廊舉辦「巴黎畫派精品展」。	《藝術家》2000.09
	09.01 - 09.30，三石藝術中心舉辦「魏右如西畫個展」。	《藝術家》2000.09
	09.01 - 09.24，華藝藝術中心舉辦「蔡正一個展」。	《藝術家》2000.09

年代	事件	資料來源
	09.02 - 09.17，長流畫廊舉辦「楊善深書畫藝術特展」。	《藝術家》2000.09
	09.02 - 10.09，悠閒藝術中心舉辦「物種原型自體潰爛」。	《藝術家》2000.09、《藝術家》2000.10
	09.02 - 09.24，索卡藝術中心舉辦「20世紀中國油畫大展〈二〉」。	《藝術家》2000.09
	09.02 - 09.24，名展藝術空間舉辦「台灣之美（2）——百年大震週年展」。	《藝術家》2000.09
	09.02 - 09.30，晴山藝術中心舉辦「北新油畫個展」。	《藝術家》2000.09
	09.02 - 09.28，五千年藝術空間舉辦「畢頤生油畫展」。	《藝術家》2000.09
	09.02 - 10.31，五千年藝術空間舉辦「郭紹綱油畫展」。	《藝術家》2000.09、《藝術家》2000.10
	09.03 - 09.24，索卡藝術中心舉辦「林風眠個展」。	《藝術家》2000.09
	09.03 - 09.25，富貴陶園舉辦「陳明輝個展」。	《藝術家》2000.09
	09.04 - 11.04，名人畫廊舉辦「潘孟堯版畫創作系列」。	《藝術家》2000.09
	09.05 - 09.30，龍門藝術中心舉辦「姚慶章個展」。	《藝術家》2000.09、龍門雅集
2000	09.06 - 09.30，茉莉畫廊舉辦「浮光掠影秋之色」典藏作品展。	《藝術家》2000.09
	09.08 - 09.24，凡石藝廊舉辦「陳哲油畫個展」。	《藝術家》2000.09
	09.09 - 10.01，台北漢雅軒舉辦「侯玉書個展——心境圖像」。	《藝術家》2000.09
	09.09 - 09.30，現代畫廊舉辦「佐藤公聰台灣手札——色彩與感性之旅」。	《藝術家》2000.09
	09.09 - 09.24，敦煌藝術中心台北分部舉辦「名家水墨經典展」。	《藝術家》2000.09
	09.09 - 09.24，東之畫廊舉辦「簡錫圭油畫個展」。	《藝術家》2000.09
	09.09 - 09.30，傳承藝術中心舉辦「傳承經紀畫家聯展」。	《藝術家》2000.09
	09.09 - 09.30，形而上畫廊舉辦「歷史的現在進行式」。	《藝術家》2000.09
	09.09 - 09.30，大未來畫廊舉辦「范姜明道個展——又見點子」。	《藝術家》2000.09
	09.09 - 10.01，雅逸藝術中心舉辦「陳其茂作品展」。	《藝術家》2000.09、雅逸藝術中心
	09.09 - 10.09，郭木生文教基金會美術中心舉辦「任意門——吳鍾海、陳文智、陳建榮、詹士泰聯展」。	《藝術家》2000.09、《藝術家》2000.10

年代	事件	資料來源
2000	09.09 - 10.04，咱兜新庄舉辦「胡朝復、沈政賢創作聯展」。	《藝術家》2000.09、《藝術家》2000.10
	09.09 - 09.22，國際畫廊舉辦「林福全油畫個展」。	《藝術家》2000.09
	09.09 - 10.08，第雅藝術舉辦「花之招展」油畫聯展。	《藝術家》2000.10
	09.16 - 10.02，首都藝術展示中心舉辦「大地——名家聯展」。	首都藝術中心
	09.16 - 10.02，首都藝術展示中心舉辦「王秀杞石雕展」。	首都藝術中心
	09.16 - 10.01，亞洲藝術中心舉辦「張永村油畫發表——數位心靈告解，〈文明躍升三〉」。	《藝術家》2000.09、亞洲藝術中心
	09.16 - 10.04，梵藝術中心舉辦「白丰中個展」。	《藝術家》2000.09、《藝術家》2000.10
	09.16 - 10.07，帝門藝術中心舉辦「程凡個展」。	《藝術家》2000.10
	09.16 - 10.15，鶴軒藝廊長榮桂冠酒店分部舉辦「陳正雄木雕大展」。	《藝術家》2000.09、《藝術家》2000.10、鶴軒藝術中心
	09.16 - 10.07，前藝術舉辦「過敏症——陳淑華、鄭秀如、莊宗勳聯展」。	《藝術家》2000.09、《藝術家》2000.10
	09.16 - 10.07，新苑舉辦「陳英偉個展——島嶼圖」。	《藝術家》2000.09、《藝術家》2000.10
	09.19 - 09.29，長流畫廊舉辦「近現代書法藝術展」。	《藝術家》2000.09
	09.21 - 10.08，南畫廊舉辦「縫合921風景本位紀念展」。	南畫廊
	09.21 - 10.08，積禪50藝術空間舉辦「溫瑞和西畫展」。	《藝術家》2000.09、《藝術家》2000.10
	09.23 - 10.08，敦煌藝術中心新竹分部、敦煌藝術中心台中分部、敦煌藝術中心高雄館舉辦「馮中衡個展」。	《藝術家》2000.10
	09.23 - 10.15，誠品畫廊舉辦「紀嘉華個展」。	《藝術家》2000.09、《藝術家》2000.10、誠品畫廊
	09.28 - 10.07，積禪50藝術空間舉辦「沈嘉瑩、吳貞慧聯展」。	《藝術家》2000.09、《藝術家》2000.10
	10 原型藝術舉辦「原型藝術搬遷至吳園藝廊地下室」。	簡丹總編輯，《藝術風華之黃金歲月文件展：八零年代台灣畫廊歷史回顧》，台北：橘園國際藝術策展，2004。
	10.01 - 10.15，長流畫廊舉辦「膠彩畫緣畫會籌募基金精品義賣展」。	《藝術家》2000.10
	10.01 - 10.30，現代畫廊舉辦「王新篤——第十五回『粉墨登場』釉裡紅瓷器特展」。	現代畫廊

年代	事件	資料來源
	10.01 - 10.28，首都藝術中心舉辦「梁志明個展」。	《藝術家》2000.10
	10.01 - 10.30，迎曦坊咖啡畫廊舉辦「梁奕焚個展」。	《藝術家》2000.10
	10.01 - 10.03，哥德藝術中心舉辦「武藏野美術大學校友會展」。	《藝術家》2000.10
	10.01 - 10.31，八大畫廊舉辦「夏勳油畫精品展」。	《藝術家》2000.10
	10.01 - 10.31，八大畫廊舉辦「許東榮油畫展」。	《藝術家》2000.10
	10.01 - 10.30，積禪 50 藝術空間舉辦「黃天來現代鐵壺展」。	《藝術家》2000.10
	10.01 - 10.22，凡石藝廊舉辦「蔡正一油畫個展」。	《藝術家》2000.10
	10.01 - 10.15，孟焦畫坊舉辦「李清源書畫篆刻展」。	《藝術家》2000.10
	10.01 - 10.31，北莊藝術舉辦「中國・台灣百年文史關係特展」。	《藝術家》2000.10
	10.01 - 11.30，王家藝術中心舉辦「匈牙利油畫典藏展」。	《藝術家》2000.11
	10.01 - 10.29，名展藝術空間舉辦「一號窗畫會水墨展」。	《藝術家》2000.10
2000	10.01 - 10.31，三石藝術中心舉辦「王三慶夫婦聯展」。	《藝術家》2000.10
	10.01 - 10.25，富貴陶園舉辦「沈東寧陶作展」。	《藝術家》2000.10
	10.01 - 10.31，龍園藝術空間舉辦「中國前輩藝術家靜物特展」。	《藝術家》2000.10
	10.03 - 10.29，索卡藝術中心舉辦「楊劍平雕塑個展」。	《藝術家》2000.10
	10.04 - 10.25，首都藝術展示中心舉辦「生命的樂章 —— 徐畢華抽象畫展」。	首都藝術中心
	10.04 - 10.22，台北漢雅軒舉辦「私密的新青年——吳曉航、陳亮潔、邱黯雄聯展」。	《藝術家》2000.10
	10.05 - 10.29，雅逸藝術中心舉辦「中青油畫家秋展」。	《藝術家》2000.10、雅逸藝術中心
	10.06 - 10.29，亞洲藝術中心舉辦「閻振瀛個展」。	《藝術家》2000.10
	10.06 - 10.30，晴山藝術中心舉辦「沈古運油畫個展」。	《藝術家》2000.10
	10.06 - 10.31，茉莉畫廊舉辦「楊識宏繪畫展」。	《藝術家》2000.10
	10.07 - 11.27，臻品藝術中心舉辦「黑白・之間」。	《藝術家》2000.10、《藝術家》2000.11
	10.07 - 10.29，索卡藝術中心舉辦「林風眠百年回顧展」。	《藝術家》2000.10

年代	事件	資料來源
	10.07 - 10.24，大未來畫廊舉辦「黃榮禧個展」。	《藝術家》2000.10
	10.07 - 10.28，彩田藝術空間舉辦「蔡政維素描、雕塑展」。	《藝術家》2000.10
	10.07 - 10.29，德鴻畫廊舉辦「精品收藏展」。	《藝術家》2000.10
	10.07 - 11.01，咱兜新庄舉辦「林福全油畫個展」。	《藝術家》2000.10
	10.07 - 10.29，金禧美術空間舉辦「卜華志個展」。	《藝術家》2000.10
	10.09 - 10.22，飛元藝術中心舉辦「朱嘉谷個展」。	《藝術家》2000.10
	10.10 - 11.08，梵藝術中心舉辦「秋之賞宴珍藏展」。	《藝術家》2000.11
	10.12 - 10.29，積禪 50 藝術空間舉辦「顧炳星個展」。	《藝術家》2000.10
	10.13 - 11.01，南畫廊舉辦「楊興生小畫精選」。	南畫廊
	10.14 - 10.28，敦煌藝術中心台北分部舉辦「無象之象——華人抽象經典展」。	《藝術家》2000.10
2000	10.14 - 10.25，印象畫廊當代藝術館舉辦「許敏雄畫展」。	《藝術家》2000.10
	10.14 - 11.04，帝門藝術中心舉辦「尋找桃花源的 6 種方法——陸先銘、蕭文輝、郭維國、張志成、李明則、鄭建昌」。	《藝術家》2000.11
	10.14 - 10.31，傳承藝術中心舉辦「顧迎慶作品展」。	《藝術家》2000.10
	10.14 - 11.12，形而上畫廊舉辦「鄭善禧、吳昊雙人展」。	《藝術家》2000.10、《藝術家》2000.11
	10.14 - 11.12，第雅藝術舉辦「楊文昌個展」。	《藝術家》2000.10、《藝術家》2000.11
	10.15 - 11.15，從雲軒舉辦「黃君璧大師 103 歲紀念展」。	《藝術家》2000.11
	10.17 - 10.29，長流畫廊舉辦「蕭潮近作畫展」。	《藝術家》2000.10
	10.18 - 10.29，孟焦畫坊舉辦「陳明貴書畫展」。	《藝術家》2000.10
	10.21 - 11.05，台北奕源莊畫廊舉辦「江啟明水彩作品展——『錦織中華』系列」。	《藝術家》2000.10、《藝術家》2000.11
	10.21 - 11.12，誠品畫廊舉辦「司徒強個展」。	《藝術家》2000.10、《藝術家》2000.11、誠品畫廊
	10.21 - 11.18，郭木生文教基金會美術中心舉辦「雕塑家紙上作品暨雕塑展」。	《藝術家》2000.10、《藝術家》2000.11

年代	事件	資料來源
	10.24 - 11.05，花蓮縣立文化中心舉辦「與藝術相逢──劉其偉畫展」。	首都藝術中心
	10.24 - 11.01，南畫廊舉辦「林之助膠彩精選」。	南畫廊
	10.25 - 12.08，悠閒藝術中心舉辦「王文晶、林天苗、蔡錦、林美雯、陳慧嶠聯展──五個女人的床事」。	《藝術家》2000.11、《藝術家》2000.12、新畫廊
	10.26 - 11.19，台北漢雅軒舉辦「袁旃畫展」。	《藝術家》2000.11
	10.27 - 11.09，首都藝術展示中心舉辦「千禧藝術版畫展」。	首都藝術中心
	10.28 - 11.12，南畫廊舉辦「許武勇家園 80 繪」。	《藝術家》2000.11
	10.28 - 11.09，草土舍舉辦「2000 台灣師大與東海大學美術研究所國畫教學比較展」。	《藝術家》2000.10、《藝術家》2000.11
	10.29 - 11.29，富貴陶園舉辦「郭明慶陶藝展」。	《藝術家》2000.11
	11.00 - 11.30，敦煌藝術中心新竹分部、敦煌藝術中心台北分部舉辦「精品典藏展」。	《藝術家》2000.11
	11.01 - 11.19，凡石藝廊舉辦「楊淑貞首次油畫個展」。	《藝術家》2000.11
2000	11.01 - 11.15，孟焦畫坊舉辦「吳大仁書畫篆刻展」。	《藝術家》2000.11
	11.01 - 11.30，北莊藝術舉辦「王玫畫展」。	《藝術家》2000.11
	11.01 - 11.30，雅逸藝術中心舉辦「王琨油畫個展」。	《藝術家》2000.11
	11.01 - 11.30，三石藝術中心舉辦「譚文西水墨展」。	《藝術家》2000.11
	11.01 - 11.30，五千年藝術空間舉辦「中國當代油畫收藏展」。	《藝術家》2000.11
	11.02 - 11.19，積禪 50 藝術空間舉辦「師大教授聯展」。	《藝術家》2000.11
	11.03 - 11.22，首都藝術展示中心舉辦「原始紅──吳炫三個展」。	首都藝術中心
	11.03 - 12.31，傳承藝術中心舉辦「新浙派秋日特展」。	《藝術家》2000.11、《藝術家》2000.12
	11.04 - 11.19，飛元藝術中心舉辦「王福東個展──新彩陶文化」。	《藝術家》2000.11
	11.04 - 11.6，索卡藝術中心舉辦「現代中國」聯展。	《藝術家》2000.11
	11.04 - 11.26，名展藝術空間舉辦「兩代情──向藝術家族致敬」。	《藝術家》2000.11

年代	事件	資料來源
	11.04 - 11.30，晴山藝術中心舉辦「佟占海油畫展」。	《藝術家》2000.11
	11.04 - 11.26，格爾藝術經紀顧問公司舉辦「洪啟元個展」。	《藝術家》2000.11
	11.04 - 11.26，金禧美術空間舉辦「林蔭棠新作展」。	《藝術家》2000.11
	11.06 - 11.30，長流畫廊二館舉辦「丁紹光個展」。	《藝術家》2000.11
	11.11 - 11.26，大未來畫廊舉辦「趙無極水墨展」。	《藝術家》2000.11
	11.11 - 11.26，東之畫廊舉辦「今日畫會聯展」。	東之畫廊
	11.11 - 11.26，亞洲藝術中心舉辦「王秀杞個展」。	《藝術家》2000.11、亞洲藝術中心
	11.11 - 11.26，敦煌藝術中心台中分部舉辦「彭光均個展」。	《藝術家》2000.11
	11.11 - 11.26，台北奕源莊畫廊舉辦「秦松 1955～2000 年作品展」。	《藝術家》2000.11
	11.11 - 12.25，臻品藝術中心舉辦「李足新個展」。	《藝術家》2000.11、《藝術家》2000.12
2000	11.11 - 12.25，名冠藝術館舉辦「蔣瑞坑八十油畫個展」。	《藝術家》2000.11、《藝術家》2000.12、名冠藝術館
	11.17 - 11.29，孟焦畫坊舉辦「郭豐光畫展」。	《藝術家》2000.11
	11.18 - 12.10，誠品畫廊舉辦「夏陽個展」。	《藝術家》2000.11、《藝術家》2000.12、誠品畫廊
	11.18 - 12.17，第雅藝術舉辦「孫柏峰雕塑個展」。	《藝術家》2000.11、《藝術家》2000.12
	11.20 - 11.30，長流畫廊舉辦「鄭浩干近作畫展」。	《藝術家》2000.11
	11.23 - 12.31，台北漢雅軒舉辦「王萬春畫展」。	《藝術家》2000.11、《藝術家》2000.12
	11.23 - 12.10，積禪 50 藝術空間舉辦「黃朝謨個展」。	《藝術家》2000.11、《藝術家》2000.12
	11.23 - 12.24，凡石藝廊舉辦「張炳南跨世紀油畫大展」。	《藝術家》2000.11、《藝術家》2000.12
	11.24 - 12.21，首都藝術展示中心舉辦「小丑人生——劉老 VS 劉老迷」。	首都藝術中心
	11.25 - 12.23，郭木生文教基金會美術中心舉辦「楊明迭版畫、玻璃、紙雕個展」。	《藝術家》2000.12
	11.25 - 12.09，草土舍舉辦「許清美個展」。	《藝術家》2000.11、《藝術家》2000.12

年代	事件	資料來源
2000	12.01 - 12.31，協民國際藝術舉辦「王尤雕塑作品展」。	《藝術家》2000.12
	12.01 - 12.31，東之畫廊舉辦「韓旭東木雕作品欣賞」。	《藝術家》2000.12
	12.01 - 12.13，孟焦畫坊舉辦「蔡忠南陶展」。	《藝術家》2000.12
	12.01 - 12.19，大未來畫廊舉辦「蕭一個展」。	《藝術家》2000.12
	12.01 - 12.31，三石藝術中心舉辦「竹風畫會聯展——魏榮欣、陳顯章、姚植傑、程振文」。	《藝術家》2000.12
	12.02 - 12.31，阿波羅畫廊舉辦「林嶺森油畫個展」。	《藝術家》2000.12、阿波羅畫廊
	12.02 - 12.17，南畫廊舉辦「千禧年靜物展——秋之花宴」。	南畫廊
	12.02 - 12.30，現代畫廊舉辦「朱德群、阿曼、奧斯卡·皮亞德拉、馬東聯展」。	《藝術家》2000.12
	12.02 - 12.31，敦煌藝術中心台北分部舉辦「楊英風、朱銘雙個展」。	《藝術家》2000.12
	12.02 - 12.24，台北奕源莊畫廊舉辦「黃延桐油畫展」。	《藝術家》2000.12
	12.02 - 12.17，北莊藝術舉辦「黃慶暉畫展」。	《藝術家》2000.12
	12.02 - 12.31，名展藝術空間舉辦「台灣美術1·2·3七週年展」。	《藝術家》2000.12
	12.02 - 12.31，晴山藝術中心舉辦「涂志偉油畫展」。	《藝術家》2000.12
	12.02 - 12.31，雅逸藝術中心舉辦「孫宗慰油畫展」。	《藝術家》2000.12
	12.02 - 12.30，五千年藝術空間舉辦「鷗洋油畫展」。	《藝術家》2000.12
	12.02 - 12.28，茉莉畫廊舉辦「梯子——女人小組·茉莉書會」。	《藝術家》2000.12
	12.02 - 12.13，新苑藝術經紀顧問公司舉辦「朱德群水墨個展」。	《藝術家》2000.12
	12.03 - 12.13，長流畫廊舉辦「渡海四家聯展——張大千、溥心畬、黃君璧、胡念祖」。	《藝術家》2000.12
	12.03 - 12.30，長流畫廊二館舉辦「當代名家經典展」。	《藝術家》2000.12
	12.03 - 12.28，富貴陶園舉辦「蕭廷能陶塑展」。	《藝術家》2000.12

年代	事件	資料來源
	12.06 - 12.24，索卡藝術中心舉辦「俞曉夫油畫個展」。	《藝術家》2000.12
	12.08 - 12.26，帝門藝術教育基金會舉辦「後 E 時代」。	《藝術家》2000.12
	12.09 - 12.31，形而上畫廊舉辦「『風格的嬗遞』聯展」。	《藝術家》2000.12
	12.09 - 12.30，前藝術舉辦「『食器時代』聯展——廖瑞章、宮重文、楊明國、張清淵、李明道」。	《藝術家》2000.12
	12.14 - 12.31，哥德藝術中心舉辦「台灣中堅輩畫家超強展」。	《藝術家》2000.12
	12.14 - 12.31，積禪 50 藝術空間舉辦「顧炳星個展」。	《藝術家》2000.12
	12.16 - 12.31，悠閒藝術中心舉辦「日系通鋪——吳家宜、郭家振、潘聘玉、許志瑋、莫燕玲」。	《藝術家》2000.12
	12.16 - 12.31，悠閒藝術中心舉辦「半透明的味蕾——潘聘玉、楊中鋁、黃麗蓉」。	《藝術家》2000.12
	12.16 - 01.07，誠品畫廊舉辦「蘇旺伸個展」。	《藝術家》2000.12、誠品畫廊
	12.16 - 12.31，孟焦畫坊舉辦「王太田山川記遊」。	《藝術家》2000.12
2000	12.16 - 01.16，翡冷翠藝術中心舉辦「李察‧波頓水彩個展」。	《藝術家》2000.12
	12.18 - 12.30，愛力根畫廊舉辦「劉文裕新作發表」。	《藝術家》2000.12
	12.18 - 01.12，北莊藝術舉辦「彭自強水彩畫展」。	《藝術家》2000.12
	12.19 - 12.31，錦繡藝術中心舉辦「當代藝術家聯展」。	《藝術家》2000.12
	12.20 - 01.06，長流畫廊舉辦「林湖奎畫展」。	《藝術家》2000.12
	12.22 - 01.15，現代畫廊舉辦「潘一杭新作展」。	《藝術家》2000.12
	12.23 - 01.07，敦煌藝術中心新竹分部舉辦「陳士侯個展」。	《藝術家》2000.12
	12.23 - 01.07，印象畫廊當代藝術館舉辦「張萬傳個展」。	《藝術家》2000.12
	12.23 - 01.06，帝門藝術中心舉辦「蕭勤的海外遺珍」。	《藝術家》2000.12
	12.24 - 01.13，采風藝術中心舉辦「楊曲農千禧創作展」。	《藝術家》2000.12
	12.29 - 01.14，亞洲藝術中心舉辦「韓玉龍油畫個展」。	《藝術家》2000.12、亞洲藝術中心

臺灣畫廊‧產業史年表　1991-2000

發 行 人｜鍾經新

策劃單位｜社團法人中華民國畫廊協會 / 台北藝術產經研究室

統籌執行｜社團法人中華民國畫廊協會附設台北藝術產經研究室

執行編輯｜陳意華

校　　對｜李婉庭、何慧婷、陳怡潔、陳怡文

封面設計｜曾晟愿

諮詢委員｜白適銘、朱庭逸、何政廣、胡永芬
　　　　　　陳長華、鄭政誠（依姓氏筆劃排列）

網　　址｜www.aga.org.tw；www.taerc.org.tw

社團法人中華民國畫廊協會

理 事 長｜鍾經新

副理事長｜張逸群

理 監 事｜廖小玫、陳仁壽、錢文雷、廖苑如、朱恬恬、王色瓊
　　　　　　王雪沼、王采玉、蔡承佑、許文智、李青雲、黃河
　　　　　　游仁翰、張凱迪、陳昭賢、李威震、陳雅玲

秘 書 長｜游文玫

編輯製作｜藝術家出版社

總 編 輯｜鍾經新

出 版 者｜藝術家出版社
　　　　　　台北市金山南路（藝術家路）二段165號6樓
　　　　　　TEL：（02）2388-6716
　　　　　　FAX：（02）2396-5708
　　　　　　郵政劃撥：50035145　戶名：藝術家出版社

　　　　　　社團法人中華民國畫廊協會
　　　　　　台北市松山區光復南路1號2樓之1
　　　　　　TEL：（02）2742-3968

總 經 銷｜時報文化出版企業股份有限公司
　　　　　　桃園市龜山區萬壽路二段351號
　　　　　　TEL：（02）2306-6842

製版印刷｜欣佑彩色製版印刷股份有限公司

初　　版｜2020年12月

定　　價｜新臺幣800元

ISBN　978-986-282-264-7（平裝）

國家圖書館出版品預行編目（CIP）資料

臺灣畫廊‧產業史年表1991-2000 /
鍾經新總編輯. -- 初版. --
臺北市：藝術家出版社, 2020.12-第3冊；
464面；26×18公分.

ISBN 978-986-282-264-7（平裝）

1.藝廊 2.產業發展 3.歷史 4.臺灣

906.8　　　　　　　　　109020360